中國繪畫三千年

聯經出版事業公司

中國繪畫三千年

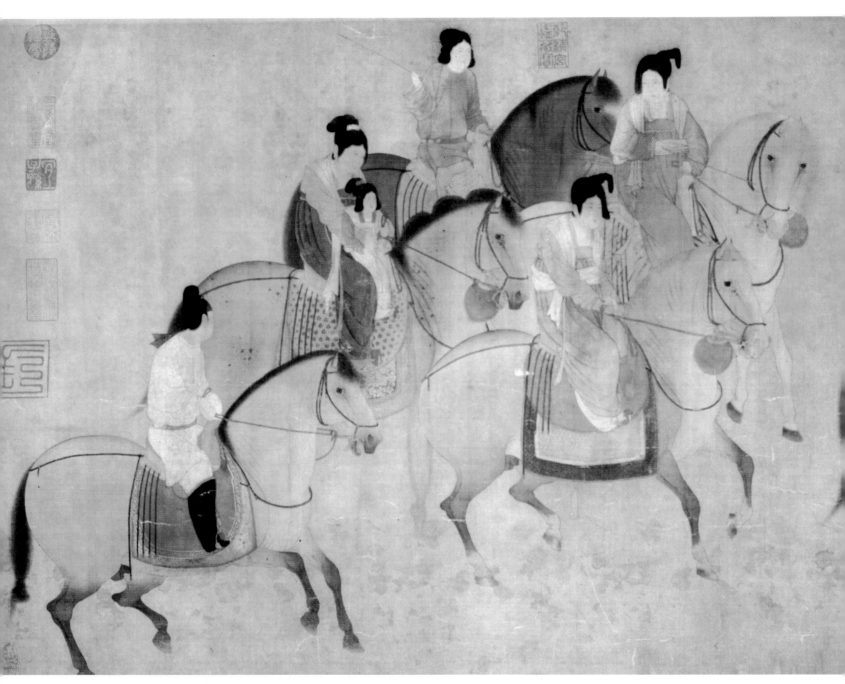

虢國夫人遊春圖（參閱圖版 72）　唐　張萱　宋摹本

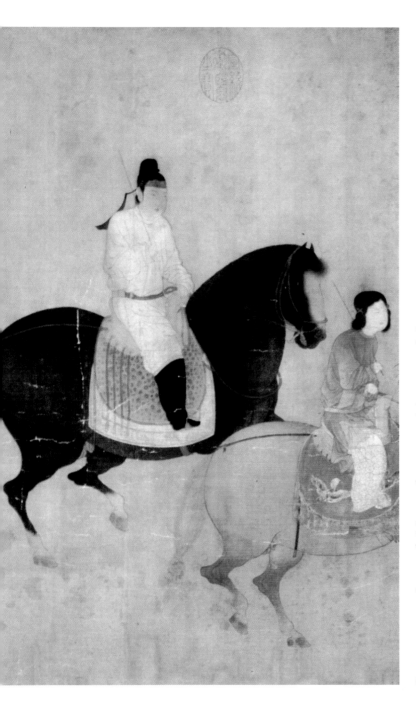

楊　新
聶崇正君
郎紹班華
高居宗翰
巫　鴻

國家圖書館出版品預行編目資料

中國繪畫三千年 / 楊新、班宗華等著 .
--初版 . --臺北市：聯經，1999年
面；　公分 . 參考書目：　面 . 含索引
ISBN　957-08-1884-0(精裝)

1.　繪畫-中國-歷史
2.　繪畫-中國-作品集-評論

940.92　　　　　　　　　　　　　　87016621

中國繪畫三千年

1999年元月初版　　　　　　　　定價：新臺幣1500元
有著作權・翻印必究

著　　者　楊新、
　　　　　班宗華等
發 行 人　劉國瑞

出版者　聯經出版事業公司　　　　責任編輯　鄭天凱
臺北市忠孝東路四段555號　　　　校對者　陳龍貴
電　　話：23620308・27627429
發行所：台北縣汐止鎮大同路一段367號
發行電話：2 6 4 1 8 6 6 1
郵政劃撥帳戶第0100559-3號
郵撥電話：2 6 4 1 8 6 6 2
印刷者　中華商務聯合印刷
　　　（香港）有限公司

行政院新聞局出版事業登記證局版臺業字第0130號

本書由美國耶魯大學出版社與北京外文出版社
共同授權台北聯經出版事業公司印行繁體字版

目　　次

中國歷代紀年表

舊石器時代　　約 100 萬年—1 萬年前
新石器時代　　約 1 萬年—4000 年前

朝　　　　代			西　　　　元
夏			約前22世紀末至約前21世紀初—約前17世紀初
商			約前 17 世紀初—約前 11 世紀
周	西　　周		約前 11 世紀—前 771 年
	東周	春　秋	西元前 770－前 476 年
		戰　國	西元前 475－前 221 年
			（東周於西元前 256 年滅亡）
秦			西元前 221－前 207 年
漢	西　　漢		西元前 206 年－25 年 包括新朝（西元9－23年）和更始帝（西元23－25年）
	東　　漢		西元 25－220 年
三國	魏		西元 220－265 年
	蜀		西元 221－263 年
	吳		西元 222－280 年
晉	西　　晉		西元 265－317 年
	東　　晉		西元 317－420 年
南北朝	南朝	宋	西元 421－479 年
		齊	西元 479－502 年
		梁	西元 502－557 年
		陳	西元 557－589 年
	北朝	北魏	西元 386－534 年
		東魏	西元 534－550 年
		西魏	西元 535－556 年
		北齊	西元 550－577 年
		北周	西元 557－581 年
隋			西元 581－618 年
唐			西元 618－907 年 周（武則天稱帝）西元 684－705 年
五代	後梁		西元 907－923 年
	後唐		西元 923－936 年
	後晉		西元 936－946 年
	後漢		西元 947－950 年
	後周		西元 951－960 年
十國	蜀		西元 907－925 年
	後蜀		西元 934－965 年
	南平（荊南）		西元 907－925 年
	楚		西元 927－956 年
	吳		西元 902－937 年
	南唐		西元 937－975 年
	吳越		西元 907－978 年
	閩		西元 907－946 年
	南漢		西元 907－971 年
	北漢		西元 951－979 年
遼			西元 907－1125 年
宋	北宋		西元 960－1127 年
	南宋		西元 1127－1279 年
金			西元 1115－1234 年
元			西元 1271－1368 年
明			西元 1368－1644 年
清			西元 1644－1911 年

宋、元、明、清皇帝年表

*　　"帝號"或"廟號"，以習慣上常用者為據。

**　因無廟號，代之以帝名或謚號。

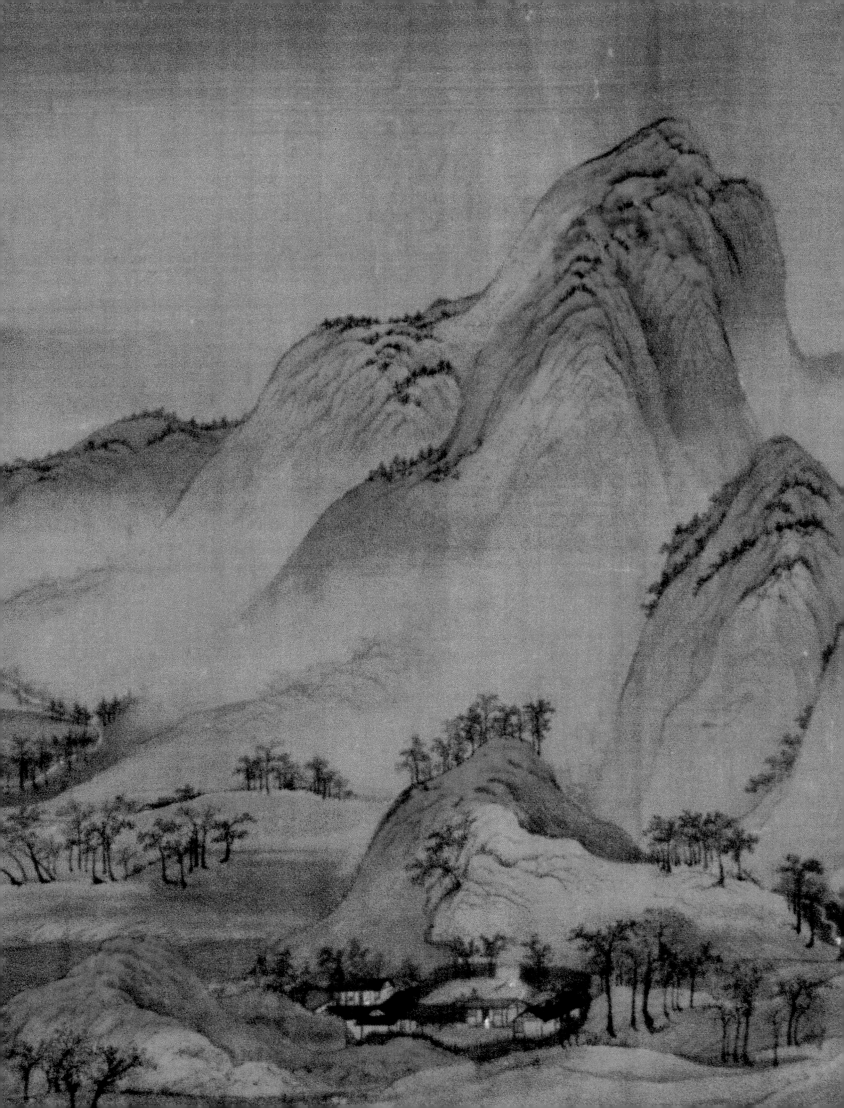

中國畫鑑賞(一)

中國故宮博物院副院長　　楊　　新

　　中國有句古話,叫作"他山之石,可以攻玉",[1] 意思是比喻借用他人的長處以補自己的不足。在學術研究上,尤其需要交流學習,取長補短。這本《中國繪畫三千年》的編寫,採用了中、美兩國學者合作的形式,在不妨礙總體計畫要求下,分段寫作,以充分發揮各人的思想特長,在如何認識和述説中國繪畫的發展歷史上,即有借"他山之石"之意。作為文化學術交流,這是一次嘗試。

　　早在原始社會的新石器時代,中國繪畫就出現在陶器和房屋的地面上。[2] 經過漫長的歲月洗禮,到三千年前的春秋戰國時期,它的創作形式,基本上已穩定下來,工具主要用毛筆和墨,以線描方式造型。這一主要工具和造型方式,一直沿用到今天。一切中國繪畫的技術論述與美學思想,也與此有著密切關聯。

　　從新石器時代彩陶上的圖案花紋,到戰國(前 475－前 221 年)、西漢(前 206－25 年)的帛畫,可以看到中國繪畫的表現形式,由探索到定型的發展過程。而從戰國、西漢帛畫,到唐代(618－907 年)大型墓室壁畫、敦煌石窟壁畫等,可以看到中國繪畫表現形式基本定型後,在努力追求準確真實表現客觀物象的發展過程。韓非(約前 280－前 233 年)曾提出"畫鬼魅易,畫犬馬難"的命題,他説:"夫犬馬,人所知也,旦暮罄於前,不可類之,故難。鬼魅,無形者,不罄於前,故易之也。"[3] 這反映出戰國時代人們以表現客觀物象的準確與否來評判繪畫作品。南齊(479－502 年)謝赫在總結繪畫"六法"時指出其三是"應物象形",其四是"隨類賦彩"。[4] 明確繪畫創作應根據客觀物象來造型,根據物象的本色來設彩。至唐代的張彥遠也仍然堅持"象物必以形似",[5] 並以此作為評判繪畫優劣的一個標準。

　　但是由於單線的造型和平塗的設色方法,本身就不可能達到純自然地表現客觀物象,即不能通過對陰影的描繪表現物象的立體感,以及對光線不同和物象之間的相互影響的色彩變化進行描繪。因此中國的美學理論家們,很早就意識到,繪畫既然不能純客觀地表現對象,也就不能以純客觀的標準去品評繪畫,從而提出了主客觀統一為繪畫的最高境界,如唐代張璪(約活躍於西元八世紀前半葉)提出"外師造化,中得心源",[6] 即要求把客觀物象與心中的主觀感受統一起來進行描繪的要求。與此同時,還提出了"意"説。

　　所謂"意",既是畫家在觀察對象時,只攝取其中一部分,而捨棄其中另一部分,如只取形而捨影,謂之"得意";具體到著筆描繪時,畫家把所攝取的部分又作再一次的減損,或用象徵寓意手法,謂之"寫意";觀者通過畫面描繪表現,而返回到客觀物

象的真實中去，需要進行再創作，謂之"會意"。懂得這三"意"，就能對中國繪畫進行欣賞。

這裡需補充說明的是，"寫意"與"寫意畫"是兩個不同的概念，前者指手法，後者指畫種。寫意畫是針對工筆畫而提出來的，是兩個相對應的概念。寫意畫固然需要使用寫意手法，寥寥數筆，就能把對象描繪得神形畢肖，工筆畫也同樣需要使用寫意手法，只是它的方法手段不同。例如中國畫在描繪月光下的景色，和燈光下的室內環境，就和描繪白天時所見毫無兩樣，從來不把畫面搞得昏昏暗暗，只是在天空中多了一個月亮和在室內多了一支蠟燭或其他燈具而已。例如五代（907－960年）顧閎中的《韓熙載夜宴圖》，就是通過描繪燃燒著的蠟燭來表現夜晚室內活動的。明代杜堇的《李白玩月圖》，只畫出一個圓月懸掛在樹枝間而表現夜景。從來沒有一個中國的批評家提出過他們的表現是不真實的，這就是一種"寫意"的手法，欣賞者通過蠟燭與圓月而產生與夜晚的聯想，是需要再創造才能產生真實感的，中國人都能懂得這種欣賞方法。又例如中國畫家在描繪建築物時，從來是採取平視或稍微俯視的角度去表現，而很少從仰視的角度去描繪。五代時畫家李成，在描繪山頂上的亭館樓塔時，曾經只畫屋檐的下部，而不畫上面的屋瓦，以表現視覺的真實。但是他的這種試驗，被學者沈括（1031－1095）批評為不懂得"以大觀小"的道理，並譏誚為"掀屋角"。[7] 之後就再也無人作這樣的試驗了。中國人要求繪畫的真實，不是視覺的真實，也不是純客觀物象的真實，而是一種所謂本質的真實，也可以說是一種"歸類的真實"。例如對色彩的認識，它只觀察物體的本色，從不去表現它受環境光線影響下產生的色彩變化，所以"六法"論中叫做"隨類賦彩"。例如在永樂宮的《朝元圖》的壁畫中，無論是置於頭上、手臂上，還是置於各種不同顏色衣服上的珠子，一律都是白色的。如果有誰將這些不同位置的珠子畫成五顏六色，相反他會招致和李成一樣的批評。"歸類求真"也同樣體現在物體的造型上，例如描寫樹木，根據樹木的葉片不同的形狀，歸類出"針葉"、"點葉"、"夾葉"等多種，以表現松樹、柏樹、槐樹等的不同，其他如山石、衣紋亦如此，這就逐漸形成

了後來的多種不同的點法、皴法、描法。[8]

當中國繪畫特別是人物畫追求表現物象的真實性的技巧能力日見提高以後，它對人們的思想情緒的影響也日顯其力量，所謂"宣物莫大於言，存形莫善於畫"，[9] 即基於繪畫發展的認識。秦、漢時代（前221－220年），人物畫被政府機構廣泛用作宣傳工具，以表彰忠臣烈士，批判亂臣賊子。謝赫則明確提出："圖繪者，莫不明勸戒，著升沉，千載寂寥，披圖可鑑"。[10] 唐代的士大夫們，則試圖把整個繪畫創作納入儒家的思想體系。張彥遠《歷代名畫記》開宗明義即說："夫畫者，成教化，助人倫，窮神變，測幽微，與六籍同功，四時並運。"六籍，即指儒家的六種經典著作：《詩》、《書》、《禮》、《樂》、《易》、《春秋》。這種對繪畫功用的倫理、道德的政治宣傳要求，在北宋官修的《宣和畫譜》一書中，更加得到強化，不但對人物畫要求如此，而且對山水、花鳥畫亦如此。

《宣和畫譜》將繪畫分類為十門，依次為：道釋、人物、宮室、番族、龍魚、畜獸、花鳥、墨竹、蔬果。從"序目"的論述中，我們可以清楚地看到，這個次序的先後排列，是按照宗教思想、儒家理論和國家政權進行綜合思考而精心安排的，並與其相聯繫而論述各門繪畫的存在價值與意義。如談到宮室畫，是因為它能表現"工拙奢儉"而"率見風俗"。了解風俗，目的是為了調劑政策，維護政權。山水畫的存在價值是因為能描繪"五嶽"、"四瀆"。《禮記·王制》中說："天子祭天下名山大川，五嶽視三公，四瀆視諸侯。"原來奧妙於此。談到花鳥畫則說："詩人取之，為此興諷喻，"這裡所說的"詩人"，是指《詩經》中的詩人。談到瓜果則說："可饈之於籩豆，薦之於神明。" 即瓜果本身可以作祭祀敬神用。總之，通篇論述離不開為神佛、聖賢和皇帝所用和服務。這可以說是在為山水、花鳥等繪畫的存在找尋立論的根據，但同時也要求山水、花鳥畫等的創作要為這些立論服務。

《宣和畫譜》的作者清楚地知道，這些鳥、獸、草、木、蟲、魚"不預乎人事"，但確實是一種需要，而要賦予它以倫理道德意義，必須要與人事發生聯繫，如是便借用詩歌"寓興"的辦法，即"繪事之妙，多寓興於此，與詩人相表裡。"將這些動、植物的自

然生態特徵,進行分類排比,一種一類,比擬一種人一種事。例如將牡丹、芍藥、孔雀等比擬成表現富貴;松、竹、梅、菊、鷗、鷺、雁、鶩,比喻高人逸士;梧桐、楊柳,象徵風流;喬松、古柏,象徵堅貞磊落,等等。用比擬、寓意和象徵的手法,賦予花鳥畫以人事意義,從而起到教化作用。到後來更借助於漢字的諧音以表現主題。如"一路(鷺鷥)榮華(芙蓉花)","喜(喜鵲)上眉梢(梅花枝)","玉(玉蘭花)堂富貴(牡丹)"等。許多吉祥語,一直沿用到今天。

然而在現實生活中,繪畫的作用,除了宣傳教化之外,它還有賞心悅目、美化生活的娛樂作用,無論是帝王將相,還是平民百姓,都離不開對繪畫的這一要求。北宋(960-1127年)時代文人繪畫興起,其與工匠繪畫的主要區別之一,是創作的目的不同,工匠主要是娛人,士大夫則是悅己。蘇軾(1036-1101)在《書朱象先畫後》中說:"松陵(今江蘇吳縣)人朱君象先,能文而不求舉,善畫而不求售,曰:文以達吾心,畫以適吾意。"[11]又於《贈寫真何充秀才》詩中說:"問君何若寫我真,君言好之聊自適。"[12]蘇軾所倡導的"自適",即是把繪畫創作的功用目的,看成是一種求得自我快樂的表現。這對文人畫創作的形式演變,起到了很大的作用,直接導致了倪瓚(1301-1374)的出現,他說:"僕之所謂畫者,不過逸筆草草,不求形似,聊以自娛耳。"[13]這一觀念至晚明時代的董其昌(1555-1636)成為極致,他明確地提出"以畫為樂"、"寄樂於畫"的口號。[14]元(1271-1368年)、明(1368-1644年)、清(1644-1911年)時期,繪畫的"成教化,助人倫"的作用,則很少為士大夫們所提及了。

對繪畫社會功用觀念的改變,使古老傳統的工匠繪畫,朝向文人繪畫方向轉變,並最終為其所替代。宋以前的繪畫,以人物畫創作為主,用單純的線描勾勒造型,重視顏色的豐富多彩,追求表現物象的真實性,其發展的方向比較單純。蘇軾曾說:"君子之於學,百工之於技,自三代歷漢至唐而備矣。詩至於杜子美(杜甫,712-770),文至於韓退之(韓愈,768-824),書至於顏魯公(顏真卿,709-785),畫至於吳道子,而古今之變,天下之能事畢矣。"[15]可以這樣認為,作為古老繪畫傳統,吳道子是一個總結,是畫工繪畫創作的最高峰。

從唐代開始,山水畫和花鳥畫從牆壁和器物上走下來,成為在絹素上單幅創作的獨立畫科,至唐末五代而趨於成熟。山水畫的成熟,打破了古老的單純的線描勾勒表現形式;山水追求寧靜,或者蕭條淡泊的詩意,使繪畫中色彩逐漸減弱,以致走向純用水墨。這些均為文人畫的出現創造了條件。

士大夫們長於詩歌、文學和書法,這是畫工們難能具備的。為了有別於畫工的創作,他們總是從詩歌和書法的角度去要求繪畫創作。唐代司空圖(837-908)的《二十四詩品》,是一部影響很深遠的品評詩歌的著作,其中提出來的許多審美概念,都被運用到對繪畫的要求,如"雄渾"、"沖淡"、"高古"、"典雅"、"自然"、"含蓄"、"疏野"、"清奇"等等。為了說明這些令人難以理解的概念時,司空圖總是通過一幅幅對自然風景的描繪去說明,如用"玉壺買春,賞雨茅屋。座中佳士,左右修竹。白雲初晴,幽鳥相逐。眠琴綠蔭,上有飛瀑"來說明典雅。[16]宋代詩人梅堯臣(1002-1060)的詩歌創作,追求"深遠古淡",他在和歐陽修(1007-1072)討論詩歌時曾提出:"必能狀難寫之景如在目前,含不盡之意見於言外,然後為至。"他解釋"言外之意"說:"作者得於心,覽者會以意,殆難指陳以言也。"[17]這也同樣移於對繪畫提出要求。所以蘇軾才說:"論畫以形似,見與兒童鄰。賦詩必此詩,定知非詩人。詩畫本一律,天工與清新。"[18]他推崇王維(699-759)的繪畫,認為"摩詰(王維)得之於象外,有如仙翩謝樊籠"。[19]提倡繪畫"得意忘形",是水墨寫意畫出現的思想基礎。水墨寫意畫以少許的筆墨,表現高度洗煉簡括乃至誇張的造型,正是詩歌"言簡意賅"、"寫心會意"的美學表現。

直接把詩歌書寫在繪畫作品上,亦出現於北宋時代,它可能是受唐代詩人杜甫的影響。杜甫有許多觀賞繪畫或看畫家作畫的詩歌創作,有的標題直接寫作"題某某畫",如《題李尊師松樹障子歌》、《題壁畫馬歌》等。[20]但杜甫是否直接把詩題寫在壁畫或絹素畫上,是有待研究的問題。宋代詩人的題畫詩作,大大超過了唐人,有的可能是題在手卷後的尾紙上。直接把詩題在畫面當中現存最早的實例,是宋徽宗趙佶(1082-1135)的一些作品,如《芙蓉錦雞圖》(波士頓博物館藏)等。一般認為這些作品是

宋徽宗時期畫院畫家的作品，那麼他所題的是別人的作品。而將自己的詩題寫在自己作品上現存最早實例是揚無咎(1087－1171)的《四梅花圖》(北京故宮博物院藏)。元代的文人畫家將自己詩作題於畫上已成為風氣，至明、清時代，幾乎無畫不題了。

中國的文字起源於象形。《歷代名畫記》在談到遠古文字、圖畫的起源與分野時說："是時也，書、畫同體而未分，象制肇創而猶略，無以傳其意，故有書；無以見其形，故有畫。"從今天考古發掘出來的資料來看，繪畫的出現早於文字，而文字來源於繪畫卻符合事實。"書畫同源"是古人的一種普遍認識，這往往被作為中國繪畫與書法相結合的一種理論。但我們從作品的實際來考察分析，中國繪畫與書法相結合應包括兩個方面，一是書法與繪畫使用的是同一種工具——毛筆，當繪畫發展到把筆觸也作為畫面一個審美內容時，它吸收了書法的用筆方法；另是畫上出現題詩或題跋以後，不但要書寫漂亮，而且要求從內容到構圖佈局都成為繪畫的有機組成部分。

當中國繪畫還在單純的線描發展階段的時候，人們已經發現線條能表現出美感，故謝赫"六法"中提出"骨法用筆"的問題。他曾以"骨梗"、"勁流"、"歷落"、"困弱"、"輕盈"等概念去評價各個畫家線條的優劣美醜。[21]唐代張彥遠更從比較顧愷之、陸探微、張僧繇、吳道子的作品中，發現不同畫家的線條有不同風格特徵。當山水畫突破單一線描形式，而創造出多種多樣的皴法的時候，用筆的方法，以及筆跡表現出來的妍媸美醜，更加受到人們的重視。唐末五代時荊浩，從自己的創作心得出發，宋代初期的郭若虛，從品藻畫家作品的優劣出發，都提出了用筆與筆跡的好壞高低的問題。荊浩提出繪畫的用筆方法："凡筆有四勢，謂筋、肉、骨、氣。"[22]這正是從書法的筆法理論中借鑑來的。東漢(25－220年)末年蔡邕(132－192)曾提出書法用筆有"九勢"。傳為衛夫人(衛鑠，272－349)的《筆陣圖》說到書法用筆："善筆力者多骨，不善筆力者多肉；多骨微肉者謂之筋書，多肉微骨者謂之墨豬；多力豐筋者聖，無力無筋者病。"[23]當然，對於這些"筋"、"骨"、"肉"等概念，荊浩根據繪畫的特點作了自己的解釋："筆絕而斷謂之筋，起伏成實謂之肉，生死剛正謂之

骨，迹畫不敗謂之氣。"儘管繪畫的用筆與書法有所不同，但在追求筆跡的美上，繪畫借鑑書法是明顯的。

自從文人畫興起之後，由於文人們本身擅長書法，這種借鑑書法用筆甚至直接運用書法筆法，結合得更加緊密。元代趙孟頫(1254－1322)曾自題《秀石疏林圖》(北京故宮博物院藏)說："石如飛白木如籀，寫竹還應八法通；若也有人能會此，須知書畫本來同。"他的意思是要用飛白書的書法來畫石塊，用古籀書的書法來畫樹木，用隸書的書法來畫竹葉。稍後的柯九思(1290－1343)亦持同樣的看法，他認為："(畫竹)寫竿用篆法，枝用草書法，寫葉用八分，或用魯公(顏真卿)撇筆法，木石用金釵股、屋漏痕之遺意"。[24]"金釵股"、"屋漏痕"是對書法筆跡效果的一種比喻。這種書、畫用筆的結合是生硬的拼接，許多文人畫家並沒有採用這一辦法，而是把書法作為一種修煉，自然地流露於畫中。沈周(1427－1509)學習黃庭堅的書法，所以他的繪畫用筆雄渾勁健；文徵明(1470－1559)學王羲之書法，故他的繪畫用筆清秀典雅；趙之謙(1821－1884)擅長魏碑體書法，其繪畫用筆豐厚圓潤；而吳昌碩(1884－1927)擅長石鼓文書法，其繪畫用筆則蒼勁凝澀，如此等等，正是書法的用筆不同，而使他們的作品有著不同的風格特色。

畫面上的題詩或題跋，是畫面內容的延伸和補充，但同時要求書寫漂亮和具有個性。宋、元時期的題詩，往往是先畫後寫，在畫面適當的空白處加題。明、清時期幾乎無畫不題，則在畫面構思佈局之時，就已經考慮到題詩的位置。"揚州八怪"的一些作品，題詩的部分與繪畫一起構成視覺效果。例如鄭燮(1693－1765)的《竹石圖》，將長篇的題跋和詩，用他的六分半書體題寫在山石上，造成一個灰面層次，像是山石的紋理皴法。李方膺(1695－1756)的《游魚圖》，游魚散落於畫面，用濃墨楷書從上而下題詩於畫邊一側，有如一根線條將散落的群魚穿在一起，從視覺效果上給人以河岸或田埂的聯想。如果從這兩幅作品中將題詩和題跋抽掉，不但對內容有所影響，而且從視覺效果上，將會令人產生畫面不完整的感覺。

中國畫上之有印章，大約起始於收藏家鈐蓋印記。據《歷代

名畫記》記載,古代的畫是沒有印記的,始作俑者是唐太宗李世民(599－649),於內府收藏繪畫上鈐"貞"、"觀"兩小字印。而作為畫家自己的印記,則從北宋時代才開始有。今存最早的實例,有郭熙(約十一世紀後半期)的《早春圖》(臺北故宮博物院藏),其上有"郭熙筆"朱文大長方印押在他的簽名上。北宋時代,是偽造仿製名畫家作品很興盛的時代,畫家將印章蓋在自己的簽名上,是為了防止他人偽造,宋徽宗趙佶也有同樣的習慣。由此人們終於發現了在畫面上加蓋印章,另外增添了一種情趣和別樣的美,特別是文人畫興起後,畫家的印章逐漸多了起來,除了姓名章之外,還有字號、別號、齋號章和所謂閒章,明、清時代又有所謂引首章、壓角章等。文人畫家之所以特別喜歡印章是有其原因的,首先我認為,文人畫家的作品多為水墨或淡著色,印章蓋上後,鮮紅的印泥,有意無意中使畫面平添了幾分顏色效果。此外,閒章的文字內容,可以表達畫家的思想情操和志趣愛好,甚至某種立場觀點和政治態度。較早使用閒章的文人畫家有鄭思肖(1241－1318)、錢選(約1235－1299)、倪瓚(1301－1374)等。鄭氏的閒章是"求則不得,不求或與,老眼空闊,清風今古",似乎是講自己所畫的蘭花,是不可以隨便給人的。錢氏是"翰墨遊戲",表明自己繪畫是一種遊戲之作,用以自娛。倪氏是"自怡悅",文字摘自南朝陶弘景(456－536)答梁武帝徵詔的詩:"山中何所有,嶺上多白雲,只可自怡悅,不堪摘贈君。"倪瓚借用其中"自怡悅"三字,表明自己的作品是供自己欣賞的,與

他"聊以自娛"的主張相一致。清代鄭燮的閒章最多,內容最豐富。"七品官耳"、"風塵俗吏"、"俗吏",表明自己的官職小;"動而得謗,名亦隨之",表明官場不順心;"吃飯穿衣",說明自己做官賣畫,是為了解決溫飽問題;"恨不得填漫了普天饑債",說明他關心天下疾苦的人民;"私心有所不盡鄙陋",解剖自己還有私心未能脫俗。還有"濰夷長"、"十年縣令"等等。從這些閒章,我們可以大略看到他的人生和人生觀。[25]

畫家的印章,多半都是他人刻印或鑄造的,但也有不少是自刻。率先自刻印章的是王冕(1287－1359),他採用花乳石代替難刻的牙章、玉章和銅鑄章,開創了文人刻章的先河。接著是文彭(1498－1573)用凍石刻印,至清末的吳昌碩、現代的齊白石(1863－1957),而成為一代刻印大師。

印章本身是一種獨立的藝術,它最後加盟到繪畫作品中來,使中國的繪畫成為一種詩、書、畫、印相結合的綜合藝術。這四項藝術的結合,有時可能體現的是一種集體創作,例如畫是畫家創作的,詩是另一人題寫的,詩也可用前人的詩句,印章又是一個人刻的。有時則可能是由一人完成的,如吳昌碩、齊白石,既是畫家、詩人,又是書法家、篆刻家,一人而兼數種藝術技能,而且都要達到很高的成就,這是非常不容易的。這不只需要天才,而且需要勤奮,全身心投入,耗盡畢生精力。詩、書、畫、印的結合,應該說是中國數千年古老文化發展積澱而創造出來的成果。

1996 年 12 月於北京

中國畫鑑賞(二)

中國源遠流長的歷史及無與倫比的豐富文字記載都已為世人公認,中國的繪畫傳統也同樣博大精深。縱覽世界繪畫藝術史的諸類傳統,無論是在繪畫作品的數量和多樣性方面,在見諸於文字記載的著名藝術家的數量方面,或是在涉及繪畫的美學問題的複雜性方面,以及長期以來所出現的論述繪畫的典籍的深奧程度方面,只有中國可以與歐洲相比。

然而,一個第一次走進中國畫展而毫無準備的觀眾也許不會馬上就能認識到中國繪畫的豐富多彩,即使他是在一個擁有豐富藏品的大博物館裡。我依然記得一次在大都會藝術博物館觀畫的經歷:當我走出大型歐洲油畫作品展的展廳,邁入那裡的中國畫畫廊時,驀然地驚呆了:與歐洲油畫相比,眼前的中國畫作品突然間顯得那麼小,那麼平淡和深奧難懂,儘管我本人對中國畫知之甚多。

把中國畫稱為"鑑賞家的藝術"可能會造成誤導,但就總體而言,在表現意象方面中國畫確實不像典型的歐洲繪畫那樣直接有力。不過陌生的藝術一開始往往總是難於為人理解。思考這個問題使我想起一件事:一次,我陪同一位剛到美國不久的著名中國畫家和鑑賞家在華盛頓國立美術館的歐洲畫廊參觀,畫廊內陳列有從意大利文藝復興以前到畢卡索的畫作。我聽到他抱怨說這些畫看起來差不多一個樣,且筆法變化不多。本書的目的在於將細心的讀者引入中國畫欣賞之門,使他們能夠鑑別作品的不同質量。畫作的質量對於隨便看看的觀眾來說也許並無明顯的差異,但卻是區分畫作優劣的標準。當自己學會辨別畫作的質量時,它們也就不再"看起來都很像"了。不過觀者也許需要稍微調整一下自己的期望和眼光,正如一個人剛從大音樂廳聽完貝多芬的交響樂出來,要去一間小屋聽莫札特的弦樂四重奏一樣。

即使已考慮到了不同傳統的表現手法,我們仍須承認,中國的繪畫極少運用引起錯覺的藝術手法,因而未能使觀眾在欣賞嵌在畫框裡的畫作時,就像透過窗戶看到窗外廣闊的空間一樣。中國畫並沒有試圖通過諸如焦點透視那樣的手法來吸引觀眾,也沒有像歐洲繪畫那樣通過受光面和背光面的明暗對比在平面上營造一種立體效果。對中國畫的欣賞主要是欣賞畫面的筆法結構,而沒有多少縱深感和開闊感。但我們也可以這樣來評價二十世紀大部分最優秀的西方繪畫。故而,更準確地說中國畫和西方現代繪畫所共有的、最能吸引觀眾視覺的應是平面與深度之間,具象與抽象之間的適當張力。如果說中國畫由於未能很好地運用透視幻覺的手法,而在十八、十九世紀的西方觀

眾眼裡顯得技巧欠佳的話,那麼今天在我們眼裡反而顯得非常"現代"了。

但這種欣賞方法也有不足之處:對於那些中國文化造詣較高的觀眾來說,僅僅把中國畫視同"現代"畫未免使它們流於平凡而忽略了其本來的內涵。他們或許會覺得,全面欣賞中國畫需要有豐富的專業知識和欣賞技巧。毋庸置疑,這是對的;但若要把需具備的所有知識及技巧都列舉出來,必然會令初入門者望而卻步。中國畫家無疑喜歡因循早期的繪畫風格,就像龐德和艾略特的詩歌或畢卡索的某些畫作模仿前人風格一樣,這對那些見多識廣,熟悉典故的賞畫者很有吸引力。中國畫家要求其觀眾具有淵博的文史知識,還要熟諳儒、道、佛教學說。我們這些論述中國繪畫的人,包括本書的六名作者,都盡己所能地去闡釋我們列舉的畫作的典故和出處。但這樣做有時就像解釋一句雙關語或一個笑話一樣——說著說著就變成了學術討論。挽救這種局面的辦法在於憑藉中國畫自身的豐富內容去吸引各種類型的觀眾,包括不熟悉繪畫的、直觀的以及純粹唯美的觀眾。這一層次的觀眾的反應絕不是無足輕重,也絕不僅僅是高深藝術的敲門磚而已。它可以像藝術所產生的任何東西一樣強烈且忠實於藝術家心靈最深處的創作意圖。我們這些專業人士已習慣於聽到那些沒有特殊中國文化背景的人們說接觸中國畫作品已經改變了他們的生活觀念。

關於中國繪畫的傳統問題,有一點很重要,那就是當某個中國畫家宣稱他師法古人時你不必太信以為真——這種宣稱只是為了使他們的創作在觀眾眼裡顯得名正言順而已。我們也不應該輕易地相信——連西方最好的批評家有時也犯這樣的錯誤,如宮布利希和近些時候的阿瑟·丹透認為——後期的中國繪畫基本上成了一種表演藝術,只是以不同手法表現既定的主題;畫與畫之間的不同就像是一首演奏方法不同的鋼琴曲一樣。事實是,"模仿"可以是非常自由的,有時甚至難以看出它與其範本之間的聯繫,而藝術家的創造力是絕不可以捨棄的。以晚明山水畫大家董其昌為例,如果人們只讀他的藝術見解很可能會誤認為他是個因循守舊的畫家,但事實上他和塞尚或畢卡

索一樣,能融會貫通和靈活自如地在學習傳統的藝術大師的作品的基礎上,進行再創造。誠然,從另一方面看,學習和臨摹前輩大師的作品對於一個中國畫家早期的發展是必不可少的——有的畫家直至中年才走出這一模仿階段,建立自己的藝術流派。

中國繪畫並不借助於視覺幻象的藝術方法使其所描繪景象猶如隔窗相望的另一空間。這一點由畫家在作品的顯著位置上自題款識而得以強調。同時代及後世的文人亦在上面題跋,後世的收藏家則在上面鈐朱印。這些眾多的印章和題跋可能使一些對此現象不熟悉的觀畫者感到困惑不解,因為它們把人們的注意力吸引至畫的表面而不是其所表現的內容。中國人似乎可以不理會這些表面的標記而越過它們去欣賞圖畫本身,正如我們看戲時不去看舞臺的拱門及周圍的觀眾一樣。一個人可以很快適應任何一門藝術的特定欣賞習慣。對中國的鑑賞家而言,印章和題款實際上為他們鑑賞畫作提供了更深廣的視角。

畫家的自題或是一首詩,一段記敘畫作創作情形的文字,或者是二者兼有。它通常包括致受畫者的頌辭、日期,有時還說明"師法"了哪位前輩。文人畫家的題記廣徵博引,內容豐富;而職業畫家作品上的題款通常較短,有時只有畫家的印章及簽名。某些清雅的較長題款顯示出素養深厚的畫家在"詩、書、畫"方面的功力,三者俱佳,稱之為"三絕",而這往往是文人畫家的特點。當一幅畫上有與作者同時代的人的題跋時,那麼,它很可能是在某人生日或某個喜慶的日子,由多人專門就某個預定的主題合作而成的。後來的賞畫者的題字往往裝裱於畫面以外,如立軸則裱在畫的上、下端;如是橫卷,則接在畫之後;此類題字,稱為"跋"。

印章是方形或經過雕刻的其他形狀,通常為軟質石料,上面刻有文字——使用者的名、號,或者是名言、警句之類的詞句,用篆字以陽文或陰文刻於磨平的一端。鈐蓋時用印章稍蘸印泥就可以印到畫面上了。畫作上除作者名章以外尚有收藏印;通常博學的賞畫者可以通過辨認這些收藏印確定該畫的流傳過程。如果這些印章是屬於某些名家的(且是真實的——印

章也被大量偽造），則畫作的價值會相應地提高。在古畫和名畫上，印章常常會佔去畫中應有的空間。具有高品味的收藏家總是使用小型印章，並把印蓋在畫的一角；而某些妄自尊大的收藏者和皇帝則用大得出奇的印章，加蓋在所有可容得下印章的地方。對於鑑賞家而言，畫上的這些詩、名款、作者題款及印章使得充分欣賞一幅中國畫成為一個非常豐富而複雜的文化研究過程，遠不似欣賞一幅圖畫或只欣賞畫家的技巧那麼簡單。

因為寫賞析和理論文章的中國傳統評論家本身就是文人，所以可以斷定他們大概全都精於書法。我們應該認識到以下三點：他們偏愛文人畫；他們強調書畫共有的筆墨及其他共同特徵（他們喜歡說“書畫同源”，這其實是種誤導）；看不起“形似”和那些既非先天的才能，又非儒家式的修身養性，而是只憑後天苦修而來的技巧。西方的專業人士經常有意或無意地重複這些文人式的偏見，沒有認識到這種觀點與我們的較為公允地評價宋代及其後的職業畫家和畫院畫家的成就是不相容的——這種成就恰恰歸功於中國文人不屑一顧的繪畫技巧以及驚人的表現技能。今天，中外專家正努力糾正這一反常現象以求對不同類型的中國畫作出更公允的評判，不論那些畫是專業或業餘的、技巧嫻熟或粗糙的、或只是信手塗鴉。

那些以畫畫為職業並以此謀生的職業畫家與那些素養深厚、把畫畫當作閒暇活動而不以此營利，將畫作隨意送給友人的業餘畫家（文人畫家）之間的區別，是中國人討論繪畫的根本，即使欲以掩飾，它依然反映了其時的社會經濟現實——不管我們企圖使之變得模糊還是對其視而不見，它都不會消失。近年來，學者對中國畫的這一方面做了很多研究，有興趣的讀者可在李鑄晉的論文集《藝術家和贊助人》(1991 年出版)，或拙作《畫家的實踐》(1994 年出版，見本書的“參考書目”)裡找到其中一部分。古代被稱為文人的有學問的中國人都學習過儒家經典，期待（至少試圖）通過科舉入仕為官，以使自身及家人榮華富貴。但現實往往使這理想難於實現：或因科舉落第，或因不願為異族政權（如元朝蒙古族政權）效勞，尤其是在中國封建社會後期，教育更為普及，合乎做官條件的文人大量過剩，而

官職短缺。此種情形之下的文人如果沒有殷實的家財和地產，就不得不尋求其他謀生之道，諸如教書、職業作家、郎中、占卜先生、文牘及畫家等等。他們之中那些成為畫家的人就這樣走出了傳統的業餘——專業的模式，並不得不將自己塑造成新的社會角色。

相比之下，職業畫家即那些年輕時就作此選擇或不得不作此選擇的、沒有受過任何傳統教育或不熱衷於做官的人，成功的機會則更為有限。他們受的是學徒訓練，較典型的是在某些本地大師的畫室內學藝，直至他們憑着自己的成就出人頭地，徹底改善其社會地位，他們就被稱為“畫工”，與漆器工匠或木匠沒什麼不同。如果他們在當地異常出名且受推崇，就有可能被當地的官員或大臣舉薦入宮並進入畫院，畫院就是這樣由各地選來的畫家們組成的。得不到宮廷職位的畫家則在有錢勢的城市名流中尋求惠顧，受命作畫，或在畫室裡預製應景吉慶作品出售，以滿足特殊場合之需或只是作為裝飾品懸掛。

文人的另一種偏見是反對實用主義。正因為他們自己一般只有為官的才幹，而沒有受過行政管理的專業訓練，遂將他們認為純粹是超越實用主義的藝術，置於至高無上的地位。他們的畫作的主題遠不如那些有才能的職業畫家的豐富。主要有墨竹、墨蘭、墨梅、老樹，以及其他花卉。表現這些題材的技巧要求相對簡單，而且對那些因為練習書法而掌握了筆墨用法的文人來說較容易掌握。這些題材均有不同的的象徵意義，尤其代表了文人雅士的美德：竹代表正直、質樸和“虛懷若谷”；生於幽谷、散發出淡淡清香的蘭花代表謙虛，有時指懷才不遇的文人和官員；松樹及其他常青樹代表自強不息等等。於是，這類題材的畫作成為文人友朋間互相贈送的理想小禮物，它們往往透露出收受禮物者的景況。在當時錯綜複雜的社會環境中，繪畫作品作為禮物，用以接受或回報恩惠，或討好上司，這多多少少不符合文人所標榜的繪畫創作是高尚和無私的宗旨。

除了竹梅花卉，文人畫家還喜歡畫各種山水，這同樣不需要畫家進行長期的技巧訓練。因為是文人所畫，山水作品傾向“純淨”，沒有敘事主題或突出的點景人物或動物。這樣的人物

和房屋在山水畫中極為常見。在觀賞這些山水畫時,觀者希望瞭解如何欣賞筆法,即畫家藉以表現自己個性和修養的獨特"筆觸";有關前輩大師風格的深奧微妙的典故,意在向人顯示畫家和賞畫者的上流社會身份,因為平民百姓沒有機會接觸古畫;構圖的創新程度——這使一些畫家如元朝的倪瓚和晚明的董其昌等的作品擺脫了單調和純粹的模仿,否則人們也許會說這些畫大多是畫濫了的景物(如一幅有水、有樹、有遠山的山水畫)。

然而,此類文人山水畫是後來出現的一種特殊現象。早期的中國山水畫是一種截然不同的藝術,其創作前提和條件也迥然相異。在早期的繪畫傳統中,山水本身就是畫作的主題,而不僅僅作為人物活動的環境、場所,或宗教畫的背景。其興起於公元九世紀前後,並成為一個獨立的畫種。一般認為,它在五代及宋代時,即十至十三世紀,發展至頂峰。當時,儘管在道釋畫、風俗人物畫和花鳥禽獸畫方面各有專長的藝術家和技藝全面的畫工仍繼續進行高水平的創作,山水畫卻異軍突起,並從此在畫壇獨領風騷,激起了收藏家的熱情,吸引了大多數當時最有名的畫家投入精力去創作。五代至北宋時期,相繼出現的名家大師開創了氣勢恢宏的山水畫派,到了南宋逐漸演變成寧靜的田園景致,這種畫風的轉變在宮廷畫院的創作中表現得尤為突出。這些內容,在本書論述該時期的有關章節中已有闡述。

有些學者在撰寫中國早期山水畫史時,樂於將其"起源"納入某種宗教 (主要是佛教與道教) 和哲學體系,認為畫中的山脈,從最深層意義上理解,代表的是聖山。也有的學者採取一種更為理智、更忠實於現存材料的觀點,認為中國早期山水意象的起源和涵義都是多樣的。早期繪畫藝術中的樹木、巖石代表室外環境;後來,結構更為緊湊的山水背景,在以敘事、歷史和傳奇故事為題材的繪畫中發展起來。在這些山水畫中,可稱為儒教倫理或世俗的場景。至少是與道釋的題材一樣俯拾皆是。事實上,山水意象在中國畫中從始至終都含有多種多樣的意義,只要作適當的變化和補充,包括在畫上題字,注明所描繪的自然意象被放置於某一特定場合的特殊用意。如果對中國山水風景代表意義的性質與起源一概而論,則未免失之偏頗,並限制其在實際藝術作品中的應用。

中國畫的基本畫具有毛筆、墨、顏料以及紙或絹。中國的墨為堅硬的塊狀物,是將煤烟和膠狀物混和後,壓入模子製成的。煤烟來自燃燒的油料或木材,尤以松木為多。必須經過提煉去除雜質後,才能得到精細的炭末。墨塊蘸少量水在硯臺上研磨,形成墨汁,即可用來書寫繪畫。硯臺是經過特別挑選、雕刻成形的石塊,也可用陶硯。顏料由礦粉和膠狀植物液汁製成,製作方法與墨類似。毛筆筆頭由一簇精心別選的動物毛製成,呈錐形,固定在竹管做的筆桿一端。外層毛較柔軟,用來吸墨水、顏料;中心部分稍硬,使筆尖更有彈性。繪畫和書法所用各類紙張的原料為種類不同的纖維(並非西方傳聞中的大米),這些纖維大都堅韌、有光澤,並能長久保存,不致褪色。若將書畫捲起來保存,不使其暴露於空氣、塵埃之下,則效果更佳。作畫用的絹,色調為淡黃或象牙白色,類似今天的生絲。如果長久暴露在外,顏色會變暗,常常導致圖像難於辨認。不論紙或絹,通常都在表面塗一層明礬膠,使其表面吸水力下降,以免墨水滲入過多,向四方洇滲而使筆畫模糊。中國畫的繪畫工具和材料的特性,是令筆法富於變化的重要因素。毛筆的筆頭能夠存住墨水,可以一筆畫得很長,不會間斷,而且由於筆尖精緻且拿筆時筆桿與桌面接近垂直,線的粗細能保持一致。不過也可以把一條線畫得粗細不一,筆下壓則粗,上提則細。變換筆與紙的角度,改變蘸墨、運筆、下筆及提筆方式,能產生無窮無盡的筆畫變化。簡單一筆可以是一片竹葉,也可以表現一段竹節。在大師筆下,寥寥數筆隨意勾畫,一隻小鳥,或一棵古樹即躍然紙上。特別是近期,畫家與欣賞者更注重畫家的手法和作品的處理方法,而較少注意畫的內容,因而焦墨畫法與濕墨畫法的區別變得舉足輕重。焦墨畫法是用筆輕蘸硯臺上半乾的墨,輕輕落筆於紙上(由於紙表面的特殊質地,所以通常用紙作畫)造成炭筆或鉛筆畫的效果。濕墨畫法是用畫筆飽蘸墨汁,以特殊手法運筆,使得紙上留下的筆畫、筆痕能遮蓋住。礬過的絹更適合製作畫面精緻、色彩鮮艷的圖畫,因為礦物質顏料在絹面上附著力

強，不致因反覆展開捲起而剝落。因此學院派傑作和專業畫工的繪畫多畫在絹上，文人畫大師則多用紙作畫。

從現存最早的繪畫作品中可以看出，中國繪畫原始的基本風格，是先用細線勾勒出輪廓，後著色；既強調外形勾畫，又強調內部填色。這種外線內色的形式，一直持續至唐朝。唐以後其地位逐漸下降，成為一種保守的，有時是仿古的風格。而創新的繪畫風格大多向其他方向發展。從大約十世紀開始，畫家們發展了一系列皴筆技法，用以表現物質表面的紋理和質感。在山水畫中，皴法用來描繪畫中大量各不相同的山石、泥土等地貌。在鳥獸畫中，畫家們不厭其煩地用工筆畫法描繪鳥的每一根羽毛和獸的毛皮，不均勻的用筆造成陰影，使畫面產生立體感。

與技法上的發展密不可分的，是隨之而來的風格上的改變。彩色畫開始轉向水墨畫，或以墨為主，並渲染冷暖淡彩的繪畫。這裡，中國評論家們再次建立一套理論宣揚水墨畫優於設色畫，猶如他們宣揚粗簡、天然的畫風優於技巧完善的畫風一樣。他們的理論傾向於道德說教：由於設色畫意在悅目，以色彩來增強作品的吸引力，因而是俗艷浮華的；水墨畫則揭示了所描繪事物內部結構，而不僅僅是表象，如此等等。都是些囿於固有成見的論調，並沒有對具體作品進行實際的觀察與品評。與此同時，畫家們則一如既往地根據自己所要表達的意圖選擇合適的風格。我們可以假定，他們創作時幾乎沒有考慮那些冠冕堂皇的理論，如什麼繪畫中的光與影代表宇宙間的陰陽，簡筆畫風直接體現"禪"的處世方式等等。儘管如此，當他們被問及自己作品所表現的意義時，也許會重複上述理論。

從文字記載和現存的、多為殘缺不全的實例中我們知道，早期的繪畫藝術多為在牆壁、屏風上所作的大型圖畫。我們所熟悉的掛軸和手卷，在數世紀前才出現，同時出現的還有冊頁和尺寸較小、形狀特殊的扇面。早期的屏風如古畫中所繪，多為橫寬的長方形，垂直立於地面，一面有畫。而由一排相連的折疊屏風，則可以組成一幅連續的圖畫。日本的折疊屏風即由此而來。折疊屏風畫起源於中國；折扇則相反，日本先有，直到十五世紀才出現於中國畫壇。

掛軸是為了掛在牆上，供人一目瞭然地欣賞。並可以長期懸掛，作為室內裝飾或應景吉祥的象徵。手卷則在需要觀賞時才打開，賞畢即重新捲起，有如一本書，打開讀過後即闔上。手卷為橫幅長卷，通常在幾片絹或畫紙上分別書寫繪畫後，將其裝裱於一長卷上，合成完整作品。欣賞時將畫軸放在桌上，展至一肩寬，左手拿住未打開部分，右手不斷拉出，並隨看隨捲。這樣，書畫作品即在人的目光下向右移動，但是，不管如何移動，欣賞者只能看到兩手之間這一部分。這顯然十分適於書寫長文，因為古代中國字豎寫，且由右向左讀。也許正因為這一點，手卷才得以興起。在繪畫方面，手卷特別適於繪附釋文的畫，畫中圖與文字交替出現；適用於敘事畫，其圖景可隨畫卷的展開依次出現在欣賞者面前；也適用於全景山水畫，可令觀者經歷一次假想的連續不斷的旅行。

這種卷軸形式迫使畫家採用某種特殊的空間處理方法，如畫面不斷移動的視點。因為很顯然任何單一的視點無法貫穿整個畫卷。由於人們展開手卷，看到畫家按順序排列的全部畫面需要一段時間，所以時間順序能夠與空間延展巧妙結合，這是西方嵌在畫框中的繪畫所不能企及的。因為一幅畫卷上的各個畫面出現於不同的時間，所以觀賞中國畫手卷常被比作欣賞樂曲或看電影；但是不論聽音樂還是看電影——至少在能夠改變其本性的技術出現前——聽者和觀者都不能隨心所欲地暫停、加速、放慢，或前進、後退，因此更恰當的比喻也許該是像讀一首長詩。長幅手卷為在博物館展出帶來了麻煩，因為手卷原有欣賞方式不易模仿，所以常常整幅展開，或展開到畫框所能容納的程度。同樣的問題在出版時也會出現，若將整幅作品縮成窄條印在一頁上，每一部分只有郵票大小，顯然是下策；而只能取其局部，以使人們能看清每個細節及筆法，這只是無奈中的最好選擇。因為手卷作品大多包括一系列情節，因此可以從中抽取某一段，以部分代表整體。

本文開篇時曾指出，除大量中國畫作品保存至今外，中國古代還遺留下豐富浩繁的典籍資料，涉及畫評、畫論、藝術史等

領域。如果研究西方藝術史的同行對此情況有所知，一定會羨妒交加。蘇珊‧布什和時學顏在她們編纂的《早期中國畫論》一書中，對早期至十四世紀中國畫論進行了節選摘錄，十分便於閱讀。這些中文著述經過恰切的翻譯，能引導我們漸漸用與當年作品最初的欣賞者一樣的方法去理解與欣賞作品。這些著述回答不了我們所有的問題，因為我們的問題與書中涉及的問題不盡相同。中國古今畫論家們偏重於介紹畫家個人，介紹他（很少為她）的生平，他所歸屬的風格流派以及作品的藝術特點。能夠被看作繪畫史的著作都著於九到十二世紀期間，而以後則多為介紹畫家的集子，一般體例是列出畫家名單，並逐一介紹其基本情況及藝術觀點。

重大的藝術論題不斷地反覆地進行探討，而且常常爭論十分激烈；但要深入瞭解，還需廣集論爭雙方的觀點，瞭解他們各自的立場和相互關係。這些可來自各種文字資料，如文學作品集、雜文、隨筆，以及畫上的題跋或記載於其他文獻中的題跋。明清兩代沒有任何一位作者或任何一本書試圖概括上述全部材料，或公允地予各種不同的觀點以一定的地位。不過他們都為我們研究當時的藝術爭論提供了線索，在後來的數世紀中，這些爭論愈加成為討論繪畫作品的焦點，反映了畫家及評論家們在地域、社會經濟和藝術風格等方面矢志不渝的追求（我在《遠岫》一書的開篇，第3-30頁，對晚明時期的藝術爭論作了概述）。每一篇畫論都稱自己的論述言之有據，無可動搖，因此只有把它們集中起來，迥然相異的觀點與派別之間的強烈衝突才能顯現出來。當今的中國學者遵循"和為貴"的傳統，想人為地緩和由於學術爭論引起的緊張關係；西方學者則把爭論看作富有活力的思想交流，更傾向於把爭論公諸於眾。

中國畫論家把畫家和繪畫按照風格分為不同流派，使其可以對號入座。優秀的鑑賞家以其準確可靠的判斷，能辨別出一幅畫屬於以前某位傑出畫家的風格，或宣佈畫的作者師從某位畫家。一個流派的產生始於一位主要畫家的藝術探求。經過早年的臨摹並學習他人畫法，然後加以創新變化，向一個不同的方向發展他的藝術，從而自成一家，創立自己的畫派。而他的追

隨者們大體上忠實於他的風格，或有所發展。離流派創始的年代越遠，這一派風格愈趨於拘泥生硬，愈失之自然。因為一代代的繼承者是在模仿已知形式，而非描繪自然景物。這種模式在早期的大師及其流派中表現得十分典型，並在一定程度上也適用於後來的藝術家及其流派。然而，在總體上宋以後的畫家和畫論家更注重風格與筆法的個性，這主要是對文人畫漸佔主導地位的一種響應。這種文人畫的主導影響甚至涉及到對非文人畫家作品的評論。

中國畫論家的另一種分類法是按地域劃分派別，這是同一時代的橫向分類，而非按時間順序的縱向分類。有些派別具體到某一城市，如明朝的吳（蘇州）派，清初的金陵派。其他則按區域分，如清初的徽派，沒有固定的城市，影響範圍甚至超出了安徽省界。明代浙派的地理位置更難界定，它是以其創始人戴進的家鄉命名的，但其他屬於浙派的藝術家卻來自各地。要把這種定義錯誤、毫無意義的分類棄置一旁並非難事，但它同中國人訂立的大多數程式體系一樣，是根據繪畫風格和藝術史現象而定的，如能正確地理解，將會有助於我們對中國浩如煙海、品類繁多的繪畫作品加以整理和研究。中國畫論家對畫家的各種排列組合津津樂道，如金陵八家，新安（安徽）四家，揚州八怪等等。要挑毛病是很容易的，如被放在一起的幾位畫家彼此並不都認識，或並非都來自揚州，而且不同的畫論家所列名單不同。這其實是為幫助記憶而歸納的，記住了這個名單，就能記住哪些是活躍在十七世紀中葉的南京，或十八世紀揚州的最主要的畫家。既然如此，它們就是有用的，只要人們不把中國繪畫史中的"派"誤解為歐洲繪畫史中的"School"——其指的是畫家們自動組成的團體，並以一致的美學觀點和藝術風格為基礎。

以上所論及的許多問題，以及各個時期的繪畫、流派、畫家和作品將會在本書以下章節中予以更具體詳細的討論。但我們從以上的討論中已經看到中國傳統的研究繪畫的方法與帶有國外學術特點的研究中國繪畫方法的區別。近年來隨著中外學者有更多機會相互交流學習，這種區別已經縮小，而且今後無疑將更加縮小。但是，儘管如此，總有人會堅持某一種方法，並

認為它是"最好的"或"正確的"（很像董其昌能定出畫山水畫的"正確"或"正統"的方法）。這是些永遠談不完的問題，而對這些問題有不同看法是十分正常，也非常有益的，我們不應強求這些學術方法達到高度一致。這本書的好處在於它的各個章節反映了中外參與著作者治史和論藝的獨特風格，亦分別反映了六位作者的著述方式和寫作手法。另外由於中美之間的高層次的合作，我們全體作者感到十分榮幸，能給海外讀者介紹大量藏於中國、尚不為海外讀者熟知但十分精彩的作品。我們希望這次良好的開端，會給中美學術界的交流帶來更多的合作項目。

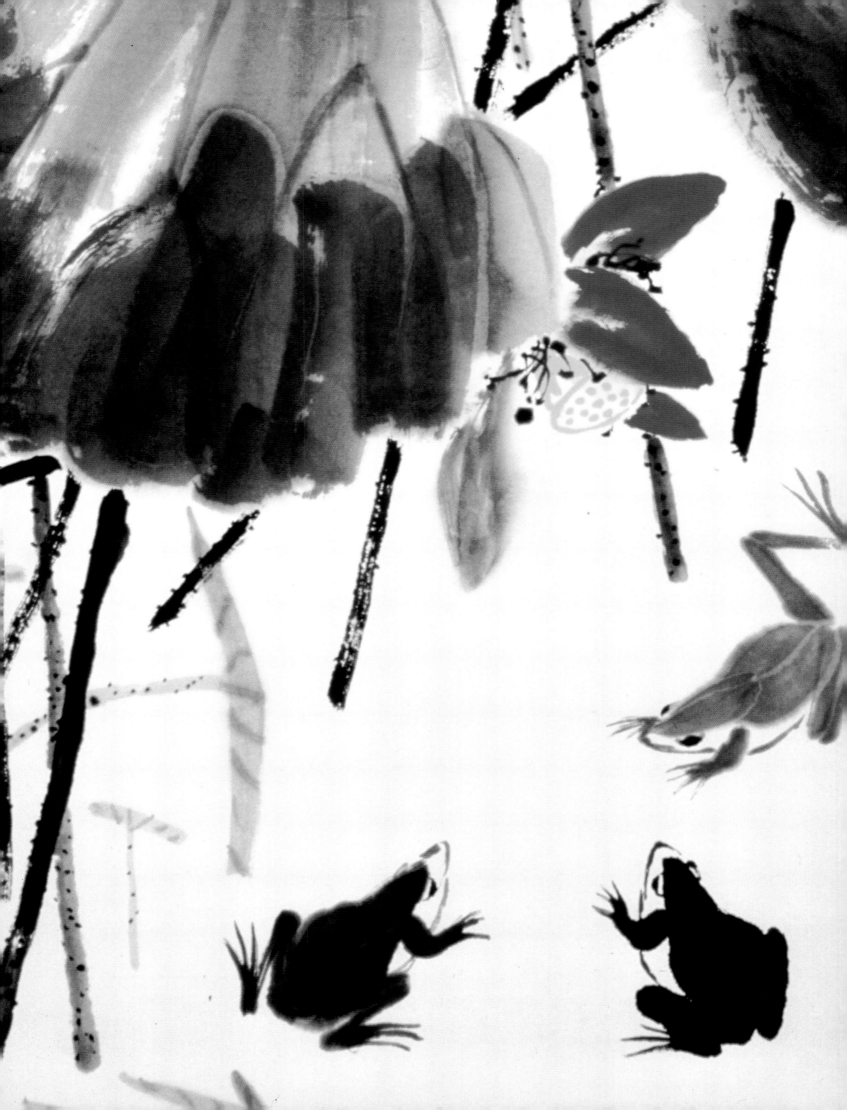

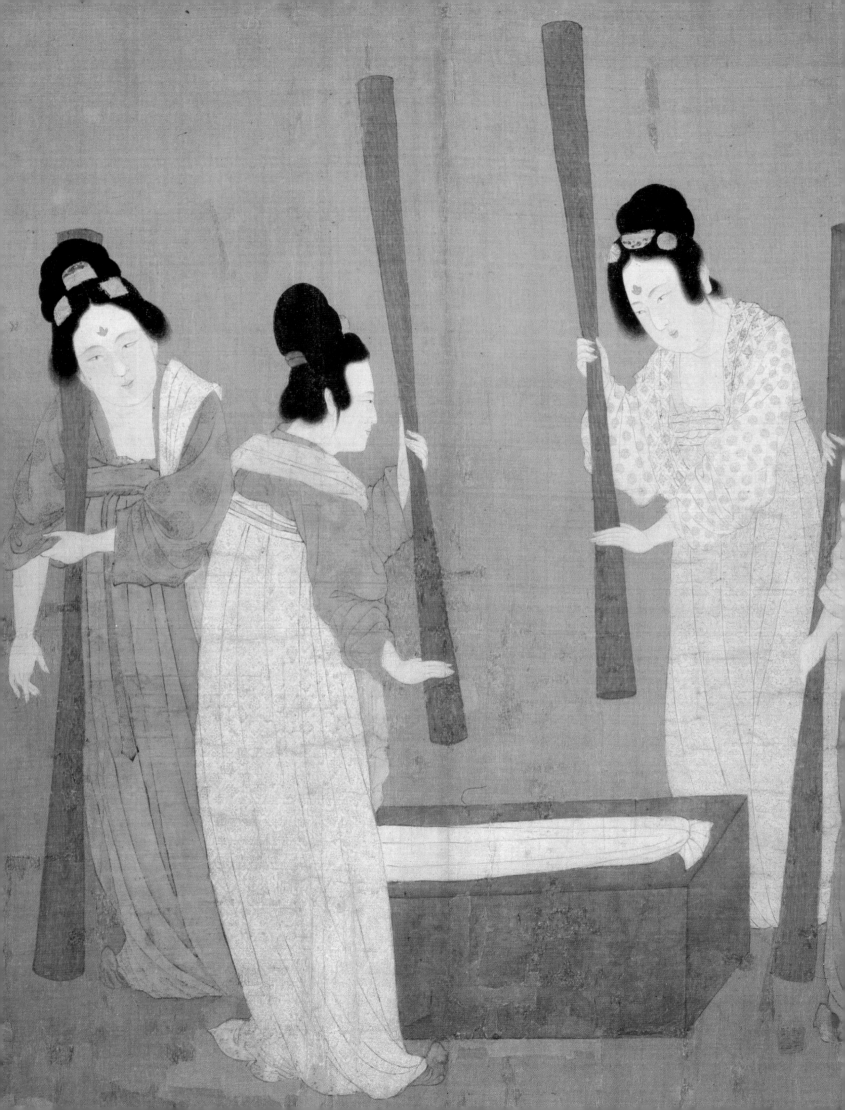

巫　鴻

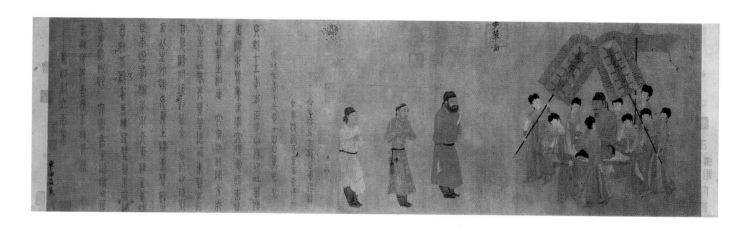

舊石器時代（約 100 萬年－1 萬年前）
至唐代（西元 618－907 年）

藝術史家長期以來一直試圖追溯中國繪畫的起源。西元九世紀張彥遠著《歷代名畫記》，開創修纂中國繪畫通史的先河，其著作將中國繪畫的起源追溯到神話時代，指出那時的象形文字便是書寫與繪畫的統一。書中寫道：「是時也，書畫同體而未分，象制肇始而猶略。無以傳其意，故有書；無以見其形，故有畫。」圖形與文字脫離，才使繪畫成為一門專門藝術，張彥遠認為，秦漢時人們才開始談論繪畫的技巧，魏晉時名家出現，繪畫才臻於成熟。

這一早在一千多年前提出的有關早期中國繪畫發展的理論至今仍基本成立。所不同的是現代考古發掘出土了大量史前和歷史早期繪畫形象的實物，不斷增加了我們對繪畫藝術早期發展的瞭解。若干年前，我們所掌握的中國繪畫形象實例還只是繪於陶瓷器皿上的新石器時代的花卉和動物紋飾。近年來在中國許多省份發現了「岩畫」（中國考古學家對刻或畫在岩石上的物象或文字的統稱），使得史家們將中國繪畫藝術的起源推前至舊石器時代。這些眾多的發現中包括許多人體圖像，有些堪稱宏幅巨製。內蒙古陰山岩畫是最早的岩畫之一。在那裡，先人們在長達一萬年左右的時間內創作了許許多多這類圖像，這些圖像相

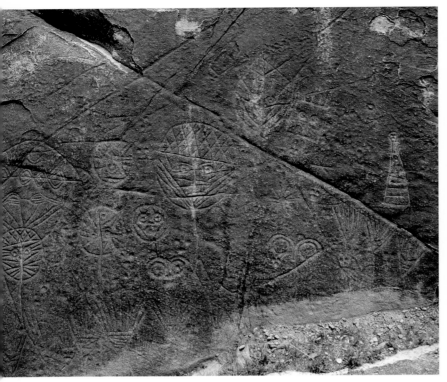

1. 稷神崇拜圖
新石器時代　岩畫　280cm×400cm　江蘇連雲港將軍崖

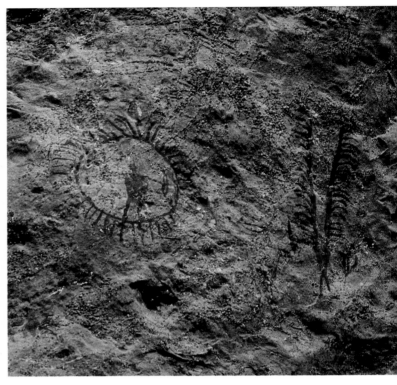

2. 太陽神巫祝圖
新石器時代　岩畫　60cm×200cm　雲南滄源

互連接重疊，把整個山體變成了一條東西長達 300 公里的畫廊。其中一幅竟佈滿一面高 70 米、寬 120 米的山崖。[1] 作品在時空上的巨大跨度表明了宗教或巫術信仰的存在，因為只有宗教的力量才能夠促使人們一代又一代作出堅持不懈的努力，在堅硬的石山上鑿刻出成千上萬的圖像。在陰山最早的線刻中，光束環繞的圓形圖像似乎表示太陽。在海濱城市連雲港的岩畫遺址中也有此類圖像，但卻是代表植物果實（圖1）。所有這些以及其他的圖像似乎反映了世界上許多史前人羣共有的一種信仰，即人類是有生命的宇宙的一部分，而整個宇宙的組成部分如動物、植物、河流、山脈以及天體亦均具有生命。他們相信，把這些客體變成可視圖像就可以影響宇宙的自然進程。

新石器時代、夏、商、西周

在雲南省滄源發現的岩畫則反映了人類的活動，包括狩獵、舞蹈、祭祀和戰爭。弓箭的重複出現表明這裡的岩畫創作時期較晚，因為直到新石器時代才發明了這類武器並運用於經濟及社會生活。這些岩畫的構圖更趨於複雜。在這裡，我們所看到的不再是單個孤立的圖形，而是相互關聯的具有動感的人。其中的一幅很有趣，它似乎繼承了早期太陽崇拜的傳統（圖 2）。[2]　但代表太陽的不再是簡單的圖像符號，而是一圓形天體，內繪有一個一手持弓另一手持棍棒的人形。其旁為一頭戴高大羽飾的人物圖像。這個人可能是個巫師，他手中拿的東西和站立在天體中的人形完全相同——似乎是重現天體中的人物並象徵太陽的力量。

隨着構圖的複雜化，出現了越來越多的日常生活的場面。有時，一幅畫面只描繪狩獵的簡單過程：一名弓箭手張弓搭箭瞄準一頭水牛、一隻山羊、一隻鹿或一隻老虎。有的畫面描繪社會生活的某種場景：眾多的人物形象似乎表現一個村落正在舉行集體活動。滄源岩畫中保存最完好的一幅由三部

分組成 (圖 3)：下部描繪一場激烈的戰鬥；中部表現人們與動物一起和平地生活；上部描繪宗教儀式中的舞蹈場面，由一人領舞。此人處於中心位置，身材高大，佩戴頭飾，所有這些迹象都表明他的特殊身分。繪畫者一定是有意賦予整個構圖一種層次感：圖中有一橫線表示"地面"，人畜站立其上。有趣的是，從內容和構圖來看，這幅岩畫與西元前六世紀出現的畫像銅器上的紋飾非常相似(圖 10)。

對於岩畫的研究僅僅開始，許多疑問尚待探討。目前，最困難的課題是確定年代。迄今為止，只有彩繪圖案的顏料可以通過科學的方法測定年代，各種對岩畫進化過程的推測多基於研究者本人的審美觀念。這些作品與中國後期繪畫的關係也有待研究。所有現已發現的岩畫均分佈在邊遠地區，而不在中國文明的中心——黃河和長江的下游地帶。但這些岩畫的發現填補了中國繪畫研究中的一大空白。這些早期的圖畫，特別是那些舊石器和新石器時期的圖畫，證明了藝術演化中的一個重要時期。在此期間，人們為創造圖畫形象作了巨大的努力，但"畫面"的概念和對畫面進行正規設計的意識尚不存在。岩面在繪製之前不做任何加工處理，繪製時畫者也不受任何邊際限制。

有邊際界定並經事先加工處理的"畫面"是與人工製品——陶器和木結構建築——一起出現的。這類製品一旦出現，具有創造性和想像力的藝術家就發現它們是絕好的作畫之處，遂在其上酣暢地描繪和書寫，並按相應的方位佈局、組合，使圖像與物件或建築形式完美地吻合。[3] 藝術史家邁耶·夏皮羅提出的這一理論解釋了西元前 5000 年至前 3000 年黃河流域新石器時期仰韶文化的建築壁畫和彩陶器物的出現。[4] 學者們研究了仰韶文化中半坡和廟底溝出土的兩種陶器。雖然地層學的證據表明廟底溝陶器緊隨半坡陶器產生，但是它們迥然相異的裝飾風格和設計觀念表明了兩種截

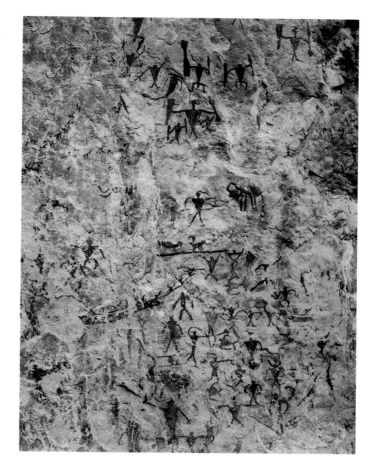

3. 舞蹈牧放戰爭圖
　　新石器時代　岩畫　　360cm×200cm　　雲南滄源

然不同的藝術傳統。例如，廟底溝發現的一件陶盆上，一系列螺旋紋和弧形紋沿着一條水平線繪於器腹至器口之間。(圖 4)具有動感的波紋使欣賞者的視綫沿器物表面平行移動。然而，繪製半坡陶盆(圖 5)的藝術家則將器物表面分為四等份，繪製了兩對對稱的圖像，並在陶盆的邊沿交相間繪不同的紋飾，將其分為八個部分。因此，半坡陶盆的設計不是遵循連接和動態的原則，而是採用了分割和呼應的辦法。但是，兩種風格都力求使紋飾和器物的形狀相吻合以增強其立體感。

在仰韶文化的實物中也有紋飾和器物形狀不吻合甚至關係倒置的例子。1978 年在河南臨汝發現了一口約半米高的陶甕。在其裝飾中有兩個主要的形象處於支配地位：一是甕耳處的一柄大斧，一是口銜着魚的鸛鳥(圖 6)。與大多數仰韶文

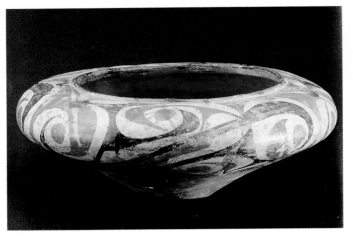

4. 白衣彩陶盆
 新石器時代　彩陶紋飾　高 20cm　口徑 33.3cm　河南陝縣廟底溝出土

5. 人面魚紋盆
 新石器時代　彩陶紋飾　高 19.3cm　口徑 44cm　陝西西安半坡村出土
 西安半坡博物舘藏

化裝飾不同的是，這兩種形象都不是用圖案表現而是採用寫實的手法，其繪畫技巧也嫻熟得多。繪畫者首先用白色勾出每個形象的平面輪廓，然後用黑線勾畫出斧頭和魚，以及斧頭的細部，在斧柄上還繪有裝飾圖案。這樣，鸛鳥的純白色與微紅的底色形成鮮明的對照。斧頭與鸛鳥繪畫風格上的對比似乎說明繪畫者對表現形象高度重視。最有意思的是，繪畫者把所有的形象都放在器物的一側，以此來確定觀賞者的視角。就此而言，他是把圓形的甕體當作平展開來的畫面處理的。嚴格地說，這些形象已不再是器物的"裝飾"，而是一幅完美的繪畫作品了。

西元前 3000 年至前 2000 年間，仰韶文化的中心逐漸移到了西北地區，今甘肅省和青海省，並在那裡產生了三種燦爛的地區文化：馬家窯、馬廠以及半山。這些文化的重要標誌是一種大型陶罐，其複雜紋飾把各種不同的基本紋樣——環形紋、波浪紋、螺旋紋，甚至擬人形象——匯集成一個高度有機整體。昔日中原的仰韶文化中心被龍山文化的分支所取代，龍山文化代表東部的一種傳統，以製造帶有印紋與凸紋的單色器皿著稱。因此，當青銅藝術在龍山文化佔優勢的地區出

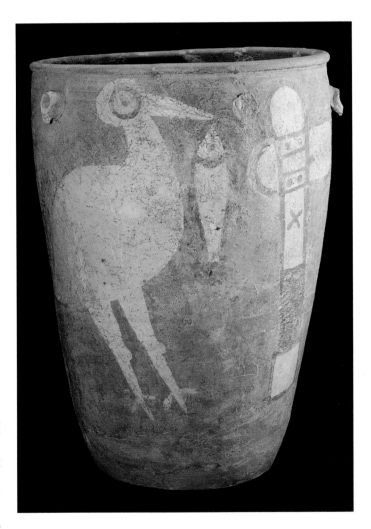

6. 鸛魚石斧圖
 新石器時代　陶繪　高 47cm　口徑 32.7cm　河南省博物舘藏

7. 虎形圖
商代　漆繪　河南安陽侯家莊1001號墓出土

現並發展的時候，青銅器皿用凹凸的動物形象作為主要裝飾
要素也就不令人奇怪了。成千上萬的商代(西元前1600年至
前1100年)和西周(西元前1100年至前771年)青銅器被保
存了下來，似乎給人們留下繪畫藝術在西元前2000至1000
年間進入了低潮的印象。不過，另一種更加可信的推測是，在
此期間，繪畫不再依附於堅硬的泥土製品或金屬器皿，而是繪
製在易腐爛的木質或纖維媒體上面。

商代的多處墓葬中發現有殘存的彩繪布帛。在河南省洛
陽附近的2號墓裡發現了一塊寬3米、長4米的織物，它原來
是用來覆蓋整個墓穴的，上面繪製著多種顏色的幾何紋飾。[5]
另外，在鄰近的159號墓中出土了一塊用來掛在牆上的帛
畫。[6]與這種彩繪紡織品相比，帶有漆畫圖案的木質品更多。
本世紀二三十年代對河南安陽商代王室墓葬的發掘使學者們
第一次能夠鑑定並復原一些大型漆畫木質品，其中包括
1001號墓中的一件長3米的支架和1027號墓中的一面大
鼓。墓室牆壁上和地面上的漆畫碎片進一步證實商代帝王陵
墓中曾有多彩的壁板，棺柩上亦曾繪有華麗的動物以及幾何
花紋(圖7)。安陽墓葬發掘之後，各地又陸續發現了漆畫的遺
存，如南方的盤龍城和北方的藁城。[7]由此可見，用漆料繪製
器物在當時已很廣泛。當時的漆料有黑、紅兩種基本色彩，這

兩種色彩能形成強烈的對比。那時，漆繪製品常同錚亮的青
銅器以及白色的陶器一起陳列。儘管這些器物的裝飾花紋相
似，但由於材料、質地和色彩各異，擺放在一起，極富有觀賞
性。

漆繪的壁板或許也用作王宮的裝飾，但這絕不是唯一的
建築彩畫形式。新石器時代就已出現在灰泥牆上用礦物或植
物顏料繪製的壁畫，至商、周兩代繪製壁畫仍沿用此法。用此
法繪製的最早的兩處壁畫遺存是：甘肅大地灣的素描人物像
和寧夏回族自治區固原一處新石器時代房屋牆壁上的幾何圖
案。[8]兩者都與仰韶彩陶文化有關聯。這種地方傳統被商、周
時代的都會藝術所吸收。考古學家在兩朝位於黃河中游的都
城遺址的地面和地下都發現了壁畫遺存。[9]同當時的漆畫一
樣，商代的一幅壁畫用黑白兩色描繪了眾多的象徵動物形象，
其特殊之處在於對繪製壁畫的牆面的精心加工，即先在牆面
抹上一層草泥，然後塗上一層砂漿，最後用白灰抹平。這種方
法在此後的兩千年中為中國的壁畫畫工廣泛採用。

東周、秦、漢

基於前代在繪畫形式、風格及材料上所取得的成果，東周
時期(西元前770年 — 前256年)的繪畫藝術得到了迅速發

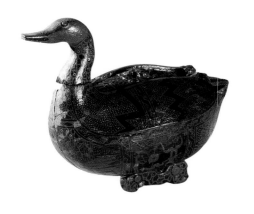

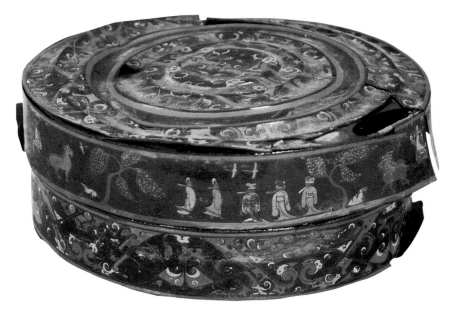

8. 樂舞圖鴛鴦形漆盒
　　戰國　漆繪　長 20.1cm　高 16.5cm
　　湖北隨縣擂鼓墩 1 號墓出土　湖北省博物舘藏

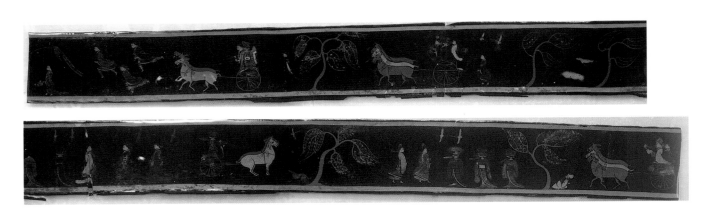

9. 出行圖漆奩
　　戰國　漆繪　高 10.8cm　口徑 27.9cm　湖北荆門包山 2 號墓出土　湖北省博物舘藏

展。史學家們往往把東周稱作為中國的文化復興時期。1978年從著名的湖北省隨縣曾侯乙墓(西元前五世紀)中出土了大批珍貴文物。其中一件為鴛鴦形漆盒,盒的外壁兩面各繪製著一幅微型畫:一面是舞蹈場面,另一面是奏樂場面(圖 8)。該作品表明繪畫者已意識到繪畫與裝飾具有不同的功能和視覺效果。這兩幅圖都繪於長方形空白背景上,器物的其他部分則覆蓋以繁密紋飾。這兩幅圖彷彿是兩個窗口,透過它們可以看到宮廷娛樂活動的一個側面。廣而言之,此作品表明了東周時期楚國地區的漆畫(主要集中在長江中游地區)的兩

個主要特點:多種藝術形式的融合以及獨特的表現形式。盒上出現的兩個樂師都不是人物形象,而是飛禽和走獸。這種奇異的形象與場景常見於楚國文物上,包括曾侯乙的棺柩和河南信陽長臺關 1 號墓出土的漆瑟,學者們認為這與楚文化深受巫術傳統的影響有關。屈原在《楚辭》中對遠古傳說和神仙靈怪的生動描寫也同是這種傳統的反映。

　　但幾乎是在同一時期,與此不同的另一類以宴樂為題材的繪畫也出現於南方。其最突出的實例是出土於湖北省荆門包山 2 號墓的彩繪漆盒(圖 9)。[10] 同隨縣出土的鴛鴦漆盒一

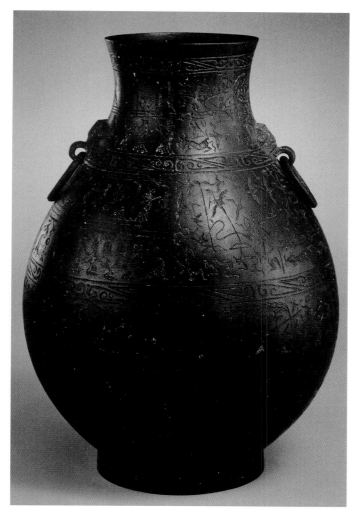
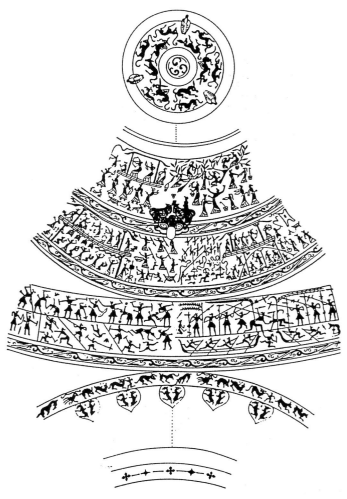

10. 漁獵宴樂紋銅壺及紋飾展開圖
戰國　青銅畫像　北京故宮博物院藏

樣，它的裝飾是由幾何圖案和繪畫組成。盒壁上一系列生動的人物形象構成了一個前所未見的複雜空間體系。圖中的人物多是側面或背面，後者往往離觀者較近，或是在馬車上位於男主人之側充當護衛，或是排成一列恭候主人從前面走過。畫面人物形象重疊，大小有序、層次分明，富有縱深感。這幅長 87.4 厘米而僅高 5.2 厘米的構圖用五棵造型奇特的樹分為五部分，猶如一組連環畫。圖從右到左依次可以看到如下場面：一個身着白袍的官員乘馬車出行；馬的速度逐漸加快，侍者在馬前奔跑；馬車漸漸放慢速度，前方有人跪地迎接；

另一位身穿黑袍者也趨前相迎；最後，車上官員下車與主人相見，但令人不解的是，此時他換上了黑袍，而主人卻身着白袍。

　　這件作品在空間概念和時間表述方面表現出了明顯的進步。它很像後來的手卷畫，必須按順序逐段觀賞。其實，這種分段表現的手法在很大程度上是適應其橫幅畫面，受這種畫面的局限，觀賞者只能將各段的人物和場景當作一個連續故事的組成部分來觀賞。這種構圖風格也是青銅畫像的特點。自西元前六世紀，青銅畫像在東周貴族中受到極大的歡迎

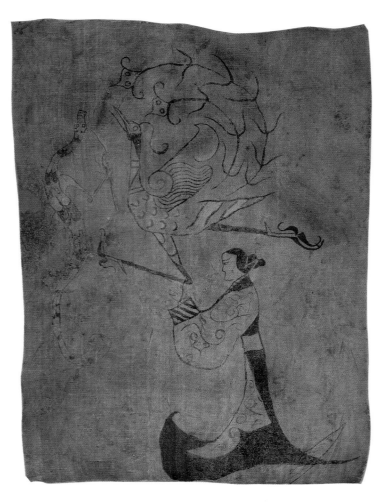

11. 龍鳳仕女圖
　　戰國　楚墓帛畫　墨繪淡設色　31.2cm×23.2cm　湖南陳家大山楚墓出土
湖南省博物館藏

（圖10）。雕刻、鑄造，或鑲嵌在青銅器上面的圖像層層排列，再現了現實生活中的場景，如射箭比賽、採桑養蠶、祭祀典禮、水陸攻戰……。當觀者的視線沿着水平方向環視青銅器的弧形器面時，會感到圖中人物似乎也有節奏地在運動。

　　東周時期大部分繪畫都是集體創作的。據著於西元前四世紀或三世紀的《考工記》記載，繪畫過程從畫草圖到著色至少包括五個步驟，由具有不同技藝的畫匠分別完成。[11] 專業分工的出現表明作坊內已具備標準的生產程序。但當時也出現了一些個體畫匠，並以他們的獨立精神而受到人們的賞識。道家哲學家莊子在其著作中記述的一則故事，不僅印證了個體畫匠的存在，而且表明了他的思想觀念。據說，一次宋國公想請人繪一幅畫，很多畫家前來應聘，他們都先向宋國公

致以敬意，然後恭順地顯示各自的才能。但最後到來的那位卻不拘禮節，未向主人致意，便脫掉衣服，旁若無人地幹了起來。結果，宋國公認定此人才是真正的畫家，並把繪畫的任務交給了他。儘管人們很難確指這一時期的某件作品係某人所作，但是，湖南長沙附近出土的西元前三世紀的兩幅帛畫可以使我們看到東周時期的繪畫在藝術造詣上的顯著差異（圖11、12）。

　　兩幅帛畫描繪的都是墓主的肖像：一幅為一婦人，其上方繪有飛騰的龍鳳；另一幅則是一位有身分的男子，駕馭着一條巨龍或龍舟。帛畫的功能可能是在葬禮中用來召魂或為了保存死者的形象。兩幅繪畫採用了相同的繪畫技巧和構圖程式：物象均用墨線勾勒，主體人物為正側面像，伴以有象徵意義的動物禽鳥。兩幅作品的主要區別在於造型藝術水平。《龍鳳仕女圖》中女性形象以平面側影出現，輪廓線相當粗糙且粗細不勻，顯而易見是出自一位生手。反之，繪製《人物御龍圖》的畫家則具有較強的駕馭畫筆的能力和較高的藝術造詣，他不但能很好地表現主體，如對人物豐圓的肩膀、精緻的冠帽和文質彬彬的面部描繪得細緻入微，而且所繪墨線流暢、飄逸、和諧而充滿活力，具有一種獨特的美感價值。這可以說是"高古游絲描"繪畫技法的一個極好的範例。這種技法為後代藝術家和藝術評論家所仿效和讚賞。

　　上述所有東周時期的繪畫實例都是佈置墓穴或裝飾器皿和樂器的。它們的功能和出土地點表明這一時期藝術中的一個深刻變化。西周時期，王公貴族的宗廟是主要的藝術中心和放置大量禮器的場所。但到了東周，地方諸侯紛紛爭奪政治統治權，力量超過了周王室。政治及宗教的中心、同時又是藝術創作和陳列的中心逐漸轉向貴族的宮殿和陵墓。[12]這種轉變使得藝術發生了兩種總體性的變化：第一，宮殿及墓室藝術取代了禮器藝術；第二，人物繪畫代替了象徵性動物繪畫。

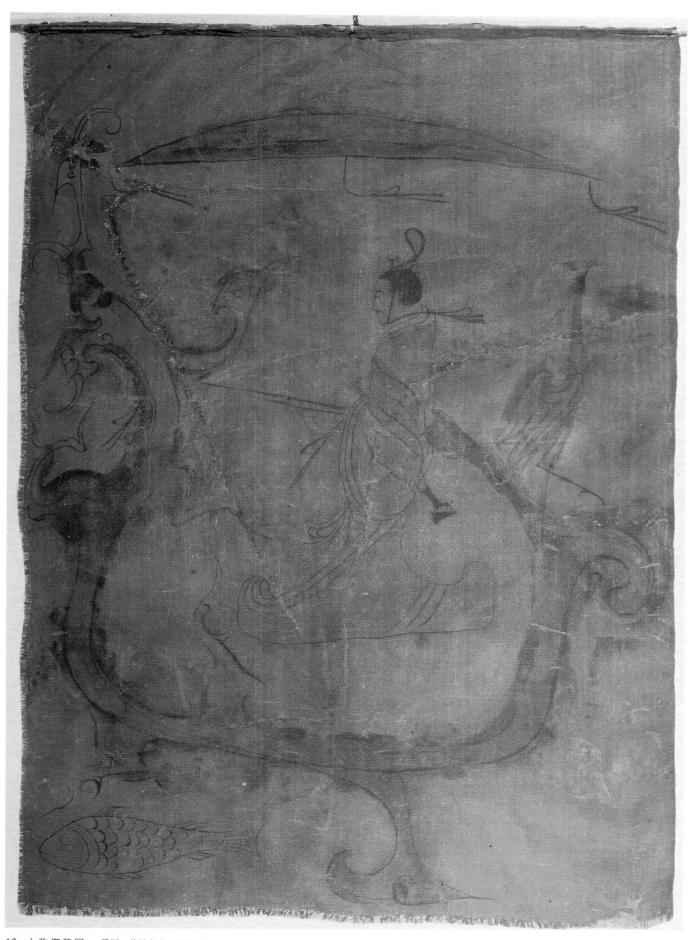

12. 人物御龍圖　戰國　楚墓帛畫　墨繪淡設色　37.5cm×28cm　湖南長沙子彈庫楚墓出土　湖南省博物舘藏

13. 車馬圖

秦　秦都咸陽宮遺址壁畫　陝西省秦都文物管理委員會藏

而這兩種變化又對此後繪畫的發展產生了強烈的影響。這種變革由於秦漢時期實現了國家統一而得以加強。本世紀七十年代發現的秦都咸陽宮遺址，使我們第一次領略到秦代宮廷繪畫的輝煌。在咸陽宮3號宮殿的一條走廊上繪有巨幅壁畫，其殘存部分描繪的是一支由七輛馬車組成的行進隊列，每輛車由四匹奔馬牽拉(圖13)。另一處殘損的壁畫表現一位身材勻稱、穿著寬邊長裙的宮女。這些豐富多彩的形象都沒有事先勾畫出輪廓，而是直接施彩繪製的。可以被認為是中國傳統繪畫中"沒骨"畫法最早的範例。

如果這些秦代繪畫作品代表了中國封建王朝初期宮殿壁畫的成就，那麼從湖南長沙馬王堆漢墓出土的繪畫則可視為漢代初期墓室藝術的傑作。這些墓壙建於西元前二世紀前期，墓內的木製棺槨由多層組成。與東周時期的墓穴不同，在馬王堆的墓穴中幾乎處處都有構圖複雜的繪畫，如旌幡上、棺槨表面和墓壁的懸掛物上……繪於各種物品上的圖像構成一個"繪畫公式"，與墓葬建築之功能及其象徵意義相輔相成。1號墓中有大小不等的四口套棺(圖14、15)。第一層也是

最外面的一層，完全漆成代表死亡和陰間的黑色。因此，所有密封在這層之內的各層彩繪形象並不是供活人欣賞的，而是為死者設計的，其題材是希望死者在陰間受到保佑，靈魂早升天堂等。第二層也以黑色為底色，但上繪有流雲紋以及在茫茫宇宙中漫遊的神靈和祥禽瑞獸。棺木前端中下部繪了一個很小的人物形象，此即過世的軑侯夫人。但這裡僅僅畫了她的上半身，似乎表明她正在進入這個神秘的世界。第三層棺木所採用的底色是鮮亮的紅色，裝飾圖案包括一些神獸和帶羽翼的仙人，分繪於由三座山峰組成的崑崙神山的兩側。在第四層即最裡面一層的棺材上面，挖掘者發現了一幅長約兩米的帛畫(圖16)。對這幅帛畫的含意有多種多樣的解釋，筆者認為，在被三條平行線分割成的四部分空間中，頂部和底部代表天界和陰間，中間兩部分描述軑侯夫人死後存在的兩個階段。古代禮書把這兩個階段稱為屍與柩。畫中繪死者家屬祭屍的場面，上方描繪"柩"即死者的遺像。[13]與同一地區出土的早期墓葬旌幡相比較，這幅畫表現出許多新的藝術特點。從內容來看，它描繪了在宇宙空間中人從死至復生的過程；在表現手法上則利用疏密、大小的變化使畫面具有空間感，例如中間兩部分內人物重疊，近大遠小。

雖然學者對軑侯夫人之子的墓，即馬王堆3號墓中的彩繪作品尚未作深入研究，但是它們的重要性絕不亞於1號墓中出土的作品。[14]最有價值的是墓中出土的兩組帛畫：第一組專為墓葬所製，包括懸掛在外槨兩壁的帛畫和覆蓋在內棺上的帛畫，1號墓出土的竹簡稱後者為非衣；第二組帛畫有鍛煉身體的"導引圖"，以及占卜用的圖形及文字，它們是同一大批隨葬的竹簡和帛書放在一起的。3號墓中的非衣除其中心人物繪成男子以外，其他形象同軑侯夫人墓中出土的那件基本相似。另外兩幅帛畫則是1號墓中所沒有的，這兩幅作品幅面相當大，其中一幅描繪儀仗場面的帛畫保存得相當完

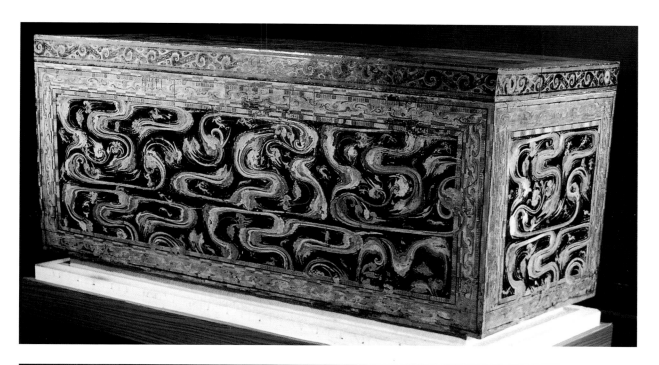

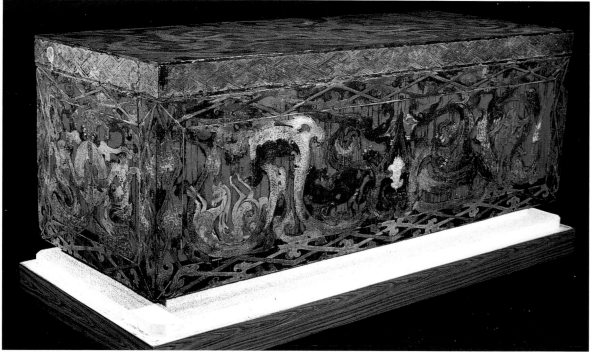

14. 黑地彩繪漆棺
 西漢　漆繪　寬 114cm 長 256cm 高 118cm　湖南長沙馬王堆 1 號墓出土
 湖南省博物館藏

15. 朱地彩繪漆棺
 西漢　漆繪　湖南長沙馬王堆 1 號墓出土
 湖南省博物館藏

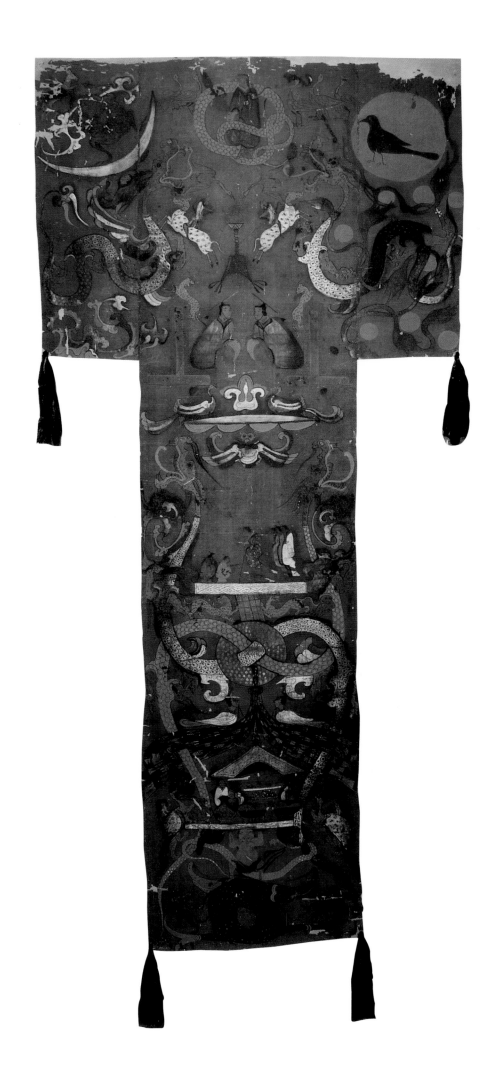

16. 軑侯妻銘旌
　　西漢　彩繪帛畫　高 205cm
　　上寬 92cm　　下寬 47.7cm
　　湖南長沙馬王堆 1 號墓出土
　　湖南省博物館藏

17. 禮儀圖
　　西漢　彩繪帛畫　湖南長沙馬王堆 3 號墓出土　湖南省博物舘藏

好（圖 17）。這幅畫寬約 1 米長約 2 米，原掛於外槨內壁一側。墓葬中的槨象徵死者家中的"宅"。[15]　槨的象徵意義因此與槨壁上所掛的帛畫內容有密切的關係：帛畫上所繪的陣容龐大的車馬儀仗隊伍和貴族家庭的閒適生活，實際上是墓主生前生活的記錄。這兩幅畫沒有一般葬儀所用旌幡上常見的那種神秘色彩，而是採用了一種不同的藝術語言。葬儀旌幡可以追溯到東周時期的墓葬帛畫(參見圖 11、12)，而"壁掛"式繪畫則承襲了楚國漆奩(參見圖 9)和秦代壁畫(參見圖 13)的寫實主義傳統。繪製《禮儀圖》(圖 17)的藝術家承襲並發展了這一傳統，將所繪人物層層排列，加以變化組合。遠景人物面向觀者，中景人物以側面表現，近景人物只描繪背部。雖沒有採用透視法，但仍能表現出畫面的空間。

漢襲秦例，每位帝王都用精美的壁畫裝飾他們的宮殿，這類壁畫可分為兩大類。[16]　一類直接服務於政治和教育目的：在皇宮裡面繪製貢獻卓著的將相肖像以作為文武百官效法的楷模。漢明帝（58－75 年在位）還為此專門建立了一個"畫宮"，宮內牆上繪滿了儒家經典和歷史故事的圖解，並配以宮廷學者撰寫的說明文字。皇家對儒家思想的推崇激勵了兩種相關的繪畫題材：儒家道德故事圖解，以及孔子及其弟子的肖像。兩者都陳列在宮廷裡，並在全國廣為複製。與這類繪畫不同的另一類作品帶有強烈的宗教色彩。據記載，漢武帝（前 140－前 87 年在位)相信長生不老之術，他接受了一個方士的建議，用"形似神"的圖像來裝飾他的宮殿和器具以便吸引諸神降臨。他又命匠人在甘泉宮內繪了天帝、太一和一大批神像。

所有這些地上建築內的壁畫都隨着木結構宮殿的坍塌而化為烏有。就在不久以前，漢畫的研究由於缺少實物還不得不依賴於畫像磚和畫像石。近四十多年的考古挖掘已使這種局面大大改觀。除發現了越來越多的彩繪實物如漆器、陶器以及銅鏡外，漢代繪畫最重要的資料來自近期發現的墓葬壁

18. 二桃殺三士圖
西漢　25cm×206cm　河南洛陽燒溝 61 號墓壁畫　河南洛陽古墓博物館藏

畫。墓葬壁畫的出現反映了墓葬建築的重大變革。漢代初期的墓葬大部分仍為"豎穴墓"，墓穴內有漆飾木棺和帛畫，西元前一世紀出現了"橫穴墓"，它更加接近實際生活中的住宅。早期的"橫穴墓"磚砌而成，大都有一個主室和若干耳室置放棺材和隨葬品。一般情況下，壁畫不覆蓋整個牆面，而是繪於主室內的門楣上、過樑和山牆的隔板上、墓頂的主樑上以及後牆的上部。

迄今發現的最早的漢代墓葬壁畫見於河南洛陽附近卜千秋及其夫人墓中。墓葬的年代為西元前一世紀中葉。[17] 墓室的後壁上繪著驅鬼的方相氏及青龍、白虎；在正對面的門額上有一座神山，山上有一人頭鳥身的神鳥，它是吉祥的象

徵，也是引導亡靈升天的仙使。中樑上的畫最為複雜，一端是伏羲和太陽，另一端是女媧和月亮，它們象徵着陰陽兩種相對的宇宙力量，其間佈滿了神獸神鳥及神人。有意思的是緊接伏羲和太陽之後繪有墓主夫婦升天圖。圖中女主人乘三頭鳳凰，男主人乘長蛇，飛向仙界。我們對這些壁畫的題材和形象並不陌生，馬王堆墓葬中的帛畫同樣表達了這種祈神賜福的願望，希望保佑死者在黃泉路上無險無阻，早日升入仙界，得到永生。但不同的是在早期的墓葬中，這些形象只是繪在某些器物用具上，而在此墓中圖像與建築空間相配合：墓室頂部及其繪畫構成天空，為升天提供了合乎邏輯的位置；前後牆的壁畫為祈福和驅魔題材。由此看來，這些壁畫的意

19. 天象圖
西漢　陝西西安漢墓壁畫　西安交通大學藏

義不但在於畫面的本身，還在於它們把墓室變成死後的理想世界。

在洛陽地區發現的建於西元一世紀的墓葬中，卜千秋墓繼承並發展了漢代初期的墓葬藝術。洛陽郊外燒溝附近的 61 號墓約建於同一時期，但其壁畫反映了另一趨勢，將地面建築壁畫移至於地下墓室之中。[18] 此墓壁畫中描繪的歷史故事是漢代宮室繪畫常用的題材，同希求永生或靈魂升天等悼亡題材毫無關係。出現這種情形並不難理解，因為“橫穴墓”從建築佈局到內部裝飾都是以當時的地面建築為藍本的。

這個墓葬中有三幅引人注目的橫構圖壁畫：在頂樑上繪有太陽、月亮和星辰；史學界對於墓室後牆上的壁畫內容看法不一，一些學者認為它描述的是漢代歷史中的鴻門宴故事，而另一些學者則認為中間那個像熊一樣的人物不可能是故事的主角項羽。[19] 繪在隔牆下部橫樑內側的一幅壁畫內容比較肯定。這幅繪畫再現了兩個歷史故事：右側為《二桃殺三士》（圖

18），故事講的是齊國的公孫接、田開疆和古冶子三人以勇力聞名，但是隨着名聲增大，三人變得驕橫跋扈，使齊國國君感到了威脅。宰相晏嬰想出了一個除去他們的計策：將兩個桃子賜予三位勇士，讓他們論功食桃。果然，公孫接和田開疆為爭奪桃子打了起來，但又都為自己的貪婪而感到無地自容，隨即自殺；接着，古冶子也效法他的朋友而自刎。雖然這個故事的主要目的是宣揚儒家忠君、友善的倫理道德，但其富有戲劇性的描述使它成了漢代民歌和喪葬繪畫的流行題材。[20]

墓室中壁畫並沒有表現全部故事，而是集中表現了最富有戲劇性的那一瞬間：兩位勇士在自殺前的爭鬥，其他人物如齊國國君和晏嬰則站在一旁觀看。故事情節的選擇表示畫師對故事的倫理含義和悲劇性的結局並不感興趣，而着重於刻畫勇士的性格。畫師以漫畫式的筆法表現“三士”的形象，其誇張的姿態和面部表情生動地反映了他們目空一切和驕橫跋扈的性格。這幅畫和隔牆橫樑上的另一幅描繪孔子、老子探

20. 青龍　朱雀
新莽　21cm×90cm　河南洛陽金谷園新莽墓壁畫　河南洛陽古墓博物館藏

訪神童項橐的畫成為此後兩個世紀畫家與雕刻家們的範本和東漢時期繪畫最常用的題材。

在墓葬壁畫的創作中，主顧或"贊助人"的作用尚待探討。然而，從廣泛多樣的題材和墓葬壁畫主題各異的情形來看，壁畫題材的選擇似乎取決於死者家屬的好惡。卜千秋和燒溝的墓葬壁畫代表了兩種類型，在西安發掘的一處墓葬壁畫則屬于第三種類型。[21] 這處壁畫所描繪的既不是升天圖也不是歷史故事，而是在拱形墓室頂部繪出一幅令人驚嘆的詳盡的天象圖(圖19)。二十八星宿和白虎、青龍、朱雀、玄武四方神的圖像繪在一條圓環形寬帶上，環帶內太陽與月亮相對，仙鶴和大雁飛翔於彩雲之間。巨大的波浪紋橫陳於三面相互連接的墓室牆壁之上，似乎是代表山川大地；生動逼真的動物圖像在牆壁上到處可見。類似的圖像在西漢時期通常用來裝飾博山爐和其他器物，但在此處它們被放大用於建築裝飾。在洛陽的墓葬中，壁畫只繪於墓室的部分牆面，而在這裡，墓室內的所有壁面都佈滿了用紅、藍、紫、棕等顏色繪製的鮮艷形象。

這些墓室壁畫表明了繪畫藝術中心的轉移。西元前一世紀之前的繪畫作品多出自南方，與楚文化關係密切；而自西元前一世紀中葉至西元一世紀之間，大部分壁畫墓則均在北方，特別是在西安、洛陽這些王畿之地。[22] 這種變化似乎證實了文字記載中有關皇室鼓勵繪畫的説法，而且也説明官方的思想轉變對墓葬壁畫的風格及內容有直接影響。這方面，較為典型的例子是一處新莽時期(西元9-23年)建造的墓葬。[23] 新朝是中國歷史上壽命甚短的一個朝代。篡漢立國的新朝皇帝王莽用被神化了的"五行"(金、木、水、火、土)相生相剋的理論來解釋其統治合乎天意。因此，他舉行朝會的"明堂"按"五行"方位布置，"五行"圖形也出現在當時的銅鏡上。從洛陽附近出土的一座新朝墓葬中可以看出這一時期的墓葬壁畫藝術發生了突變(圖20)。墓室後室的牆上繪有四方神青龍、白虎、朱雀、玄武和其他神人神獸；墓室頂部棋盤式的方格內繪有象徵天體和方位的圖形和符號；墓葬前室頂部有五個圓形乳突，周邊以顏色勾出圓環，構成"五行"圖案。

西元一世紀，即新朝之後的東漢(西元25-220年)初期，繪畫藝術中一個值得注意的現象是山水畫風格的變革。在山西省平陸縣的一座古墓中，發現一幅鳥瞰式山水壁畫(圖21)，層層山巒覆蓋著茂密的植被，羣山和附近的田園構成了一幅牧耕圖。在繪畫風格和技法上，這幅作品中的山嶽與西漢時期繪畫中的仙山有很大的差異，後者或為三峰，或呈蘑菇形，與大自然中的山迥然不同。

迄今為止，所發現的一世紀東漢墓葬屈指可數。就是平陸古墓也很小，僅長4.65米，寬2.25米。雖然我們不能由此而斷定這一時期的大型墓葬壁畫將來不再會被發現，但一種可能是由於此時期盛行用石刻磚刻裝飾墓室，導致墓葬壁畫減少。東漢建立伊始，石刻、石雕就成為喪葬裝飾的主要形式。帝王們開始為自己建造石砌的地宮，石雕石刻也大量出

現在當時重要的政治、文化中心，特別是現今的河南、山東一帶。[24] 一些石刻畫或模仿磚瓦上的紋樣或模仿壁畫中的內容。[25] 屬於後者的典型實例是山東金鄉朱鮪享堂中的宴樂圖，其構圖和雕刻技巧顯示出同彩繪壁畫的密切關係：匠人以鑿為筆用流暢的線條刻出人物、用具，以及建築物的樑柱裝飾。論者曾認為這是中國繪畫藝術中第一次成功地表現的三度空間。[26] 在畫面的中心部位，三張大座榻排成"品"字形。榻後的圍屏將飲宴者與侍者、樂者分隔開來。圖中的場景以飲宴場面為中心，對稱排列。

墓室壁畫於二世紀中葉復甦。從已發掘的這一時期的墓葬得知，內有壁畫的墓葬日益增多且分佈廣泛，而且其規模之大非同尋常，繪畫風格與題材也有創新。[27] 這些墓葬往往為多室墓，一般屬於高官或豪富之家。例如，河南密縣打虎亭 2 號墓的主人很有可能為當地太守張伯雅或其親屬。該墓中室有一幅巨大宴飲百戲圖，寬達 7 米餘，描繪飲宴者在觀看豐富多彩的百戲。[28] 大型墓葬的壁畫內容各不相同，不像當時的畫像石常刻繪公式化的圖像。這也許是因為大多數畫像石或畫像磚是在作坊中按照某些稿本製作的，而墓葬壁畫則是畫師根據特定要求繪製的。因此，雖然畫像石的數量很多，但每一地區的風格大致相同。而墓葬壁畫則更鮮明地表現出主顧的特殊興趣和畫師們的個人風格。已發現的東漢末期墓葬約 20 餘處，以下三處或可反映出這一時期墓葬壁畫的某些特點。[29]

1971 年在河北安平發現一處墓葬。[30] 墓室牆上的題記標明該墓建於西元 176 年。據入口處題寫的"趙"字推測死者可能是漢靈帝年間 (168–189) 最有勢力的太監趙忠的親屬，為安平當地人。[31] 墓由十個相連的墓室構成，全長約 22 米餘。壁畫只出現在入口附近的三個相通的墓室中，這組墓室相當於死者生前宅邸中的客廳及相連房屋。壁畫的內容表明

21. 山水
東漢　高 88cm　山西平陸棗園漢墓壁畫

22. 墓主像
　　東漢　180cm×260cm　河北安平漢墓壁畫

死者的身分。墓葬中室的壁畫由四個並行的橫列組成，繪有由一百多名步騎兵和七十二輛戰車組成的隊列。在漢代，官員的車乘數量是按官階嚴格規定的，這種構圖顯然表明死者的顯赫社會地位。中室南牆上有門通向另一較小的墓室，這裡繪有死者的肖像(圖22)。他坐在華蓋下的座榻上，體魄健壯，儀態尊貴，雙眼注視前方，對左側向他行禮的官員視而不見。對面牆上所繪建築羣似乎代表他生前的府第(圖23)，不過，這些建築為高牆所包圍，高牆上還有堡樓，猶如一座塢堡。進入第三室，室內四面牆上畫著眾多官員，他們正坐在一起交談，似是墓主生前的下屬。

23. 庭院建築圖
　　東漢　230cm×135cm　河北安平漢墓壁畫

安平墓葬壁畫旨在表現墓主生前的顯赫地位與生活,其內容和目的因而與其寫實風格有關。例如,壁畫中的墓主肖像表明東漢肖像畫已達到相當高的水平。與許多石刻中的程式化人物形象不同,這幅肖像力圖再現人物的體貌和內在性格。它也不同於較早的帛畫中的側面肖像,墓主人在這裡以正面形象出現,直接面對觀賞者並吸引其全部注意力。以俯視角度描繪的建築羣是一幅成熟的古代界畫作品。最令人驚奇的是,這裡畫師採用了透視法技巧,迴廊的線條逐漸滙聚,產生一種強烈的立體效果。這在早期中國繪畫中是少有的。

河北望都1號墓的壁畫也是以墓主的公共形象和顯赫社

會地位為題材。在墓穴入口及前室的兩旁繪有眾多人物,彷彿是各級僚屬正在向一位看不見的上司致敬。[32] 在這些人像的下方繪有象徵祥瑞的飛禽走獸和器物,因此,這些壁畫具有兩種相互補充的功能:墓穴入口及前室兩旁站立的下屬官員突出了墓主的權威,象徵吉祥的鳥獸則表明他的卓越成就和高尚的道德品性。安平墓中的人物和圖案被組織在一個大畫面中,而望都墓葬壁畫中的一系列獨立形象屬於一種"圖錄式"風格。[33] 這裡每個人物都處於一個獨立的空間之中。繪在連通前室與中室的墓道中的"主記史"是個很好的範例(圖24)。圖中,他坐在一方座榻上,座榻沿地面水平方向向後延伸,好像是用尺子繪製的。繪畫技術亦與早期的壁畫不同,畫家採用了線描與粗獷的墨染相結合的方法。這在描繪衣服的紋褶時顯得尤為突出,使之產生了強烈的立體感,在其他漢代壁畫作品中是少見的。

望都墓葬中所繪的人物形象和飛禽走獸可說是少而精。與其形成鮮明對照的是1972年在內蒙古和林格爾發掘的一座大型古墓葬,墓中壁畫將大量人物及紋飾融為一體。(圖25)[34] 這裡,畫師的目的不是採用寫實主義的方法描繪單獨人物肖像,而是用速寫的筆法勾勒出一部像"百科全書"一樣的圖解。建於西元二世紀末的這座墓葬由六個墓室組成 —— 中軸線上有三個主室,又從前室和中室開出三個側室。從結構上來說,它同安平墓葬沒有多大區別。其不同之處在於它的三條甬道和六個墓室均繪有壁畫,共57幅。由入口通向前室的甬道兩側繪着"幕府門"與手持武器的武士。前室繪墓主一生中各個時期的車馬出行圖。借助題記,我們可暸解他的仕途經歷:從孝廉到員外郎、西河長史、行上郡國都尉、繁陽縣令,直至使持節護烏桓校尉。這實際上是死者的一部圖繪仕宦傳記。

中室門楣上方描繪一過橋隊列,橋下有三人正乘船渡

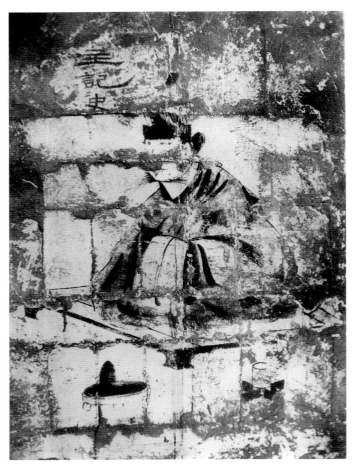

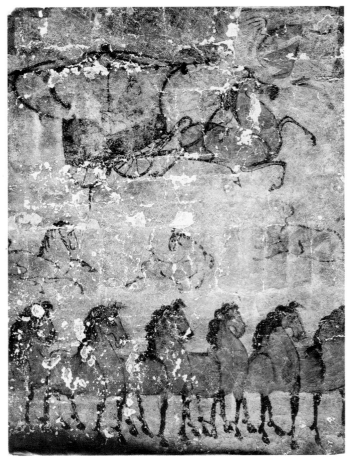

24. 主記史圖
東漢　河北望都1號漢墓壁畫

25. 車騎出行圖
東漢　內蒙古和林格爾漢墓壁畫

河。新近在一座東漢墓中發掘的一塊石刻刻有一個非常相似的場景,從其題記可以認定這是一隊送葬的行列正在渡過"死亡之河"。[35]但在和林格爾的墓葬畫中橋名標為"居庸關",這是長城上的一個著名的關隘。也許是因為長城離此不遠,這一華夷之界被借喻為生與死的分界線。這種解釋有助於說明墓葬前室與其餘各室壁畫的不同的寓意:前室的壁畫頌揚死者在塵世的功勞成就,而中室和後室的壁畫則可能描繪他在理想化的死後世界中的生活情景。中室裡繪有墓主夫婦及古代聖賢、節孝人物、貞婦烈女、賢臣名將等儒家推崇的典範,以及瑞獸神鼎等,用以表明死者的高風亮節和政績。後室壁畫描繪了墓主夫婦僕從成羣的家居生活;在他們的周圍有集鎮

和大片的農田,象徵他們在陰間仍擁有巨大財產;墓室頂部繪四方神,表明墓室象徵著為死者營建的地下世界。最後這兩個墓室中所描繪的圖景寓示着生命的延續:人死後,尚可在另一個世界享受富足的生活。

三國、兩晉、南北朝

西元220年東漢滅亡,結束了中國長達400年之久的統一局面。此後的360年是中國歷史上最混亂的時期之一。除西晉時期(西元265－317年)出現過短暫的統一局面以外,全國許多地區均被地方諸侯所控制,這些地方諸侯有的是漢人,有的是邊地的少數民族,政權的更迭令人目不暇接。這一時

期推動文化藝術發展的動力不再是統一、秩序和等級制度,而是分散、多樣性和個性。

學者們往往把當時出現的兩種藝術現象歸因於當時的社會背景。第一,動盪、混亂以及心理上極度的不安全感迫使人們向宗教尋求解脫,於是佛教大興,中國人建造出偉大的佛教石窟,包括以其輝煌的壁畫和彩塑而聞名於世的敦煌千佛洞。佛教藝術的傳入標誌着中國宗教藝術的新開端。與早期私家崇奉的祖先崇拜和神仙信仰不同,這種新的宗教藝術宣揚的是佛家的普遍教義,它把不同民族和不同社會地位的人納入到一個統一的思想體系中。[36] 雖然在現存的漢代壁畫及雕塑中已可看到佛教影響的痕跡,但直到南北朝時期佛教藝術才得以廣泛傳播,受到皇室及地方政權的庇護,得到寺廟的支持和廣大民眾為求解脫而紛紛奉佛的贊助。人們希圖通過捐贈錢物、修寺建窟和求神拜佛以積德,以求最後在佛國裡得到安樂。佛教藝術的引進和傳播是一場羣眾運動,其狂熱在中國藝術史上是少見的。

第二,因為正統的儒家禮教迅速地失去了原有的感召力,許多文人轉而以佛教和道教作為精神的寄托。人們通過闡述哲學思想、彈琴賦詩、揮毫書畫以表達個人思想與情感。這種新興趣對藝術發展的影響具有極重要的意義,從某種意義上講,它把中國藝術史分成了早期與晚期兩個主要的階段。無論是青銅器還是墓葬壁畫,我們現今稱之為藝術的先秦兩漢作品都是為適應人們日常生活需要或宗教政治目的而創作的。它們是由不知名的工匠們通過集體的努力完成的,其題材與風格的重大變化首先取決於廣泛的社會和思想習俗的變遷。但是這種情況在西元三四世紀發生了變化:受過教育的藝術家登上了歷史舞臺,藝術具備了個體的精神與風格;藝術鑑賞家和批評家出現了;在社會名流中收藏繪畫成為時尚。卷軸畫的出現使繪畫不再依附於實用建築和器物,而成為一門獨立的藝術。

然而,這一時期的藝術並非與過去毫無聯繫。佛教壁畫和卷軸畫經常從傳統的藝術中取其所長,而古老的傳統藝術,特別是墓葬藝術,也在其自身發展的過程中不斷借鑑了佛教繪畫和卷軸畫的主題與風格。國家的分裂與動亂、各種藝術傳統的形成與發展以及相互影響,使這一時期的繪畫藝術呈現出紛繁複雜的特點。然而,出現這一現象也不足為奇,因為歷史本身的發展過程就是錯綜複雜、迂迴曲折的。西元 317 年西晉滅亡,當時以淮河為界,國家被分為兩大地理、種族及文化帶。北部先後有北方少數民族建立的十六國和北魏、東魏、西魏、北齊、北周,史稱北朝(西元 386－581 年);南部先由晉朝宗室建立的東晉統治,西元 420 年東晉亡後又相繼建立了宋、齊、梁、陳四朝,史稱南朝(西元 317－589 年)。兩個地區的繪畫遵循着不同的道路發展,然而藝術主題與風格的不斷傳播、借鑑與交流促成了各地區之間繪畫藝術的融合,為中國繪畫在隋唐時期達到歷史上第一個高峰奠定了基礎。

在北方,墓葬壁畫依然流行。但是,自漢末就已開始的社會動亂使中原變為一片廢墟:古都毀圮,農田荒蕪,人民遭受搶擄與殘殺。中原地區曾是古老的文化藝術中心,然而已不可能恢復昔日的繁盛。倒是在東北和西北這兩個地處偏僻的區域發現了繪於西元三世紀到四世紀上葉的墓葬壁畫。當時許多中原人為逃避戰亂紛紛移居到那裡。[37] 遼陽是漢代遼東郡的轄地,[38] 在其附近發掘的石墓中就繪有人們所熟悉的東漢墓葬壁畫的題材,包括死者的正面肖像、戰車隊列、舞樂表演、耕獵場景,以及繪於墓頂上的天象圖等。[39] 但是這些墓葬壁畫都保存得不好,不過也有例外,那就是在今朝鮮安岳發現的一處壁畫墓(3 號墓),其結構、裝飾以及墓中的文字都表明墓主來自中國。這座墓葬應與同一地區以及在吉林省集安地區發現的高句麗王國的許多墓葬加以區別。[40] 墓中的一則

26. 汲水圖
十六國時期　朝鮮安岳冬壽墓壁畫

題記表明墓主是十六國時期前燕(西元 337－384 年)將領冬壽。西元 336 年前燕貴族之間發生內訌,冬壽率部下和族人奔至安岳。他死於東晉升平元年(西元 357 年)。[41] 冬壽墓題記中列舉了他歷任的一系列中國官銜,其任職的年代和他的卒年都是根據當時南朝使用的年號表示的。冬壽的墓室結構與在山東沂南發現的一座大型畫像石墓相仿;墓中的冬壽肖像與安平墓葬中的肖像畫法有一脈相承的聯繫。(參見圖 22)墓葬中繪製的盛大出行隊列則與內蒙古和林格爾墓葬中的出行圖有相似之處。不過,由於冬壽墓建造時間晚於上述三大漢墓 150 年左右,其壁畫題材發生了顯著的變化。最主要的是儒家題材如勸善故事和祥瑞圖像不見了,而對世俗生活場景及女性形象則表現出強烈的興趣。畫中的男子均以從事

公務的形象出現,姿態僵硬,表情嚴肅,而女性形象則描繪得生動活潑。例如,墓中繪冬壽的妻子正在同一名女僕談話;其他女性則或在廚房燒飯,或從井中汲水,或用白春米(圖 26)。

西北地區墓葬壁畫中儒家影響的減弱也表現得比較明顯,大量墓葬壁畫表現這一邊遠地區的現實生活。但這些墓葬的建築技巧和裝飾風格與東北地區墓葬完全不同,具有鮮明的地方特色。在長城西端甘肅嘉峪關附近發現的一批西元三世紀建造的磚室墓均有拱形墓頂,其裝飾風格也極為獨特。[42] 墓中磚上繪有各種各樣的獨立場景,若將它們連續起來看就好像是欣賞一個連環畫系列。用來繪製壁畫的每塊磚上都塗有一層薄薄的白灰漿,然後用鮮艷的顏色和流暢的線

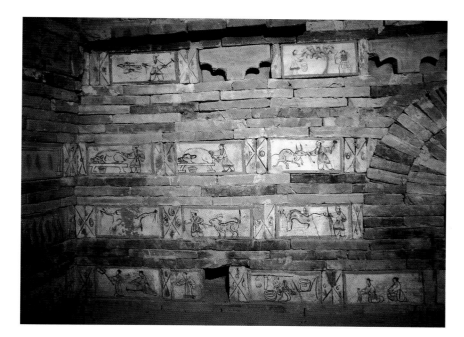

27. 墓室內景及牧駝圖
西晉　每圖：17cm×36cm
甘肅嘉峪關西晉 7 號墓磚畫

條在上面描繪，所繪內容為農耕和狩獵場景以及士兵生活的片斷(圖27)。這些作品重見天日以後，它那具有濃郁鄉土色彩的寫意手法引起了國內學者的高度重視。

　　墓葬壁畫直到西元四世紀還在西北地區流行，在新疆吐魯番地區的墓葬羣中也出土了一些小型的壁畫。[43] 甘肅省酒泉發現的丁家閘 5 號墓卻屬於另外一種類型。這是一座建於西元四世紀的大型墓葬，[44] 它的兩個墓室為連續性的大型壁畫所覆蓋。後室壁畫描繪墓葬中的各種擺設，而前室壁畫則因所繪部位不同而內容有別。墓頂四面斜壁上繪有西王母、東王公、天馬和羽人，顯然是代表神仙世界。牆上的壁畫則描繪了墓主生前的生活圖景和歌舞伎樂表演(圖28)。人們不禁要問為什麼這樣的壁畫墓會出現在邊遠的西北，它似乎與當地文化毫無聯繫，而同中原地區的漢代壁畫以及同時期東北地區的墓葬壁畫一脈相承。要解釋這個問題須先回顧一下墓

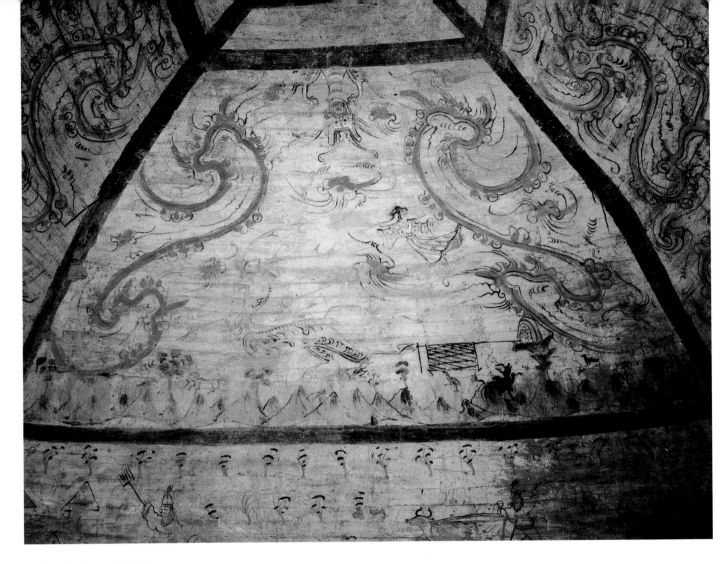

28. 墓頂壁畫 —— 升天圖
十六國時期　145cm×270cm　甘肅酒泉丁家閘 5 號墓壁畫

葬所在地酒泉地區在歷史上的特殊地位。自漢代開始，這一地區就是絲綢之路上的一個屯居地，是東西方商旅及文化藝術的匯合點。自西元三世紀之後，它既是印度佛教文化傳入中國的門戶，又是佛教藝術與中國傳統藝術交流匯合的中心。因此，這裡的墓葬壁畫受到中原文化的影響是不足為怪的。

位於酒泉西北約 300 公里處的敦煌佛教石窟亦興建於四世紀。它的第一個洞窟建於西元 366 年，但遺址中現存最早的建築建於西元五世紀上葉。因為敦煌早期洞窟中的壁畫和彩塑受印度和中亞的影響較大，獨特的"敦煌風格"直到北魏時期(西元 386－534 年)才開始出現，而中原文化對其影響到西魏時期(西元 535－556 年)變得更為明顯。[45] 這一時期所創作的繪畫多為富於敘述性的佛本生故事和僧尼故事，這類題材具有強烈的小乘佛教色彩，宣揚自我犧牲、寺院戒律和脫離世俗。本生故事中有尸毗王割肉貿鴿，摩訶薩埵捨身飼虎，還有須達孥王子將其所有的一切，包括自己的妻兒都施捨予人。在漢代壁畫及雕刻中也有大量類似的貞女烈婦和孝子賢孫的故事，它們也是鼓勵自我犧牲和無條件的奉獻，只是其目的不同罷了。

總體來說，北朝時期敦煌藝術經歷了逐步本土化的過

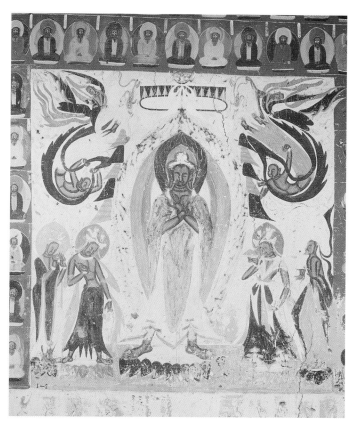

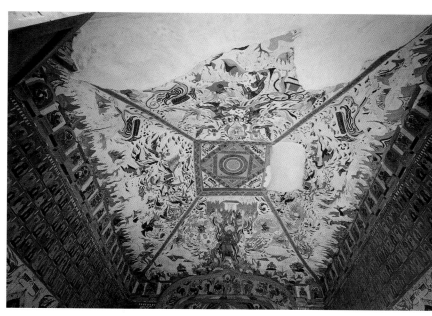

30. 千佛　天界
北魏　甘肅敦煌莫高窟 249 窟壁畫

29. 説法圖
北魏　甘肅敦煌莫高窟 249 窟壁畫

程。此時,印度、中亞傳入的題材和源於中國的主題和風格往往以獨特的方式匯聚在同一個洞窟中。這種藝術的融合集中反映在約建於北魏末期的 249 號窟:兩邊的牆上繪有長方形大型構圖,以正面的佛立像為中心,兩旁是菩薩和飛天 (圖 29)。佛像使用粗獷的輪廓線條和濃重的暈染,看上去像是一尊銅像或石雕。在佛像周圍繪有許多小型佛像,通常稱作"千佛"。千佛上方的彩繪佛龕中繪有演奏各種樂器的樂伎飛天。內容和風格與此相似的壁畫在中亞和中國新疆地區的洞窟中也能見到。

雖然外來形象在該洞窟的壁面上佔據了突出位置,但是其窟頂的設計卻採用了中國傳統風格。窟頂有四個呈梯形的斜坡,上面分別繪有不同主題的壁畫(圖 30)。在面向洞窟入口的斜坡上繪畫着一個孔武有力四眼四臂神像, 他手托太陽和月亮。雖然這一形象可能來源於印度神話,但其裝飾風格卻富有中國特點。在其兩側畫有兩條龍,龍與太陽、月亮同時出現於同一畫面中, 這樣的先例早已見於馬王堆出土的帛畫。(參見圖 16) 其他各面的壁畫也都是中國傳統的題材,如狩獵場面、神奇的山峰以及雷電風雨諸神的形象。窟頂上流暢的線條和牆面上神佛嚴肅的神態恰成強烈的對比。畫師在設計窟頂時明顯沿用了墓室壁畫的佈局。在窟頂南北兩個斜坡的中心位置各繪有一輛飛馳的車, 車上人物衣著華麗。一些學者認為他們就是道教中兩位最著名的神仙——西王母和東王公。但是,這裡繪畫的重點不是表現這兩位人物,因為人物都畫得很小,很難辨認,畫師的主要目的是表現中國古代宇

宙觀中"陰"和"陽"的二元結構,畫中拉車的分別是龍和鳳,而龍與鳳這兩種神奇的動物是"陽"與"陰"最古老的象徵。兩車周圍圖景進一步證明了這種解釋,例如,鳳車後面是地皇,屬陰;龍車的後面是天皇,屬陽。我們在丁家閘的墓葬壁畫中也曾看到過相似的二元結構:墓頂相對的兩面繪著西王母和東王公。另一種現象更是確鑿無疑地證實了丁家閘墓葬與敦煌249號窟之間的關係:二者在室頂和四壁之間都繪有一條山脈;四壁上的繪畫或描繪死者,或描繪佛教人物;頂部則是神仙世界,以流暢飄動的線條繪製祥雲及超凡生物。

在四世紀至六世紀建造的43個敦煌早期洞窟中,7個建於十六國時期,9個建於北魏,12個建於西魏,15個建於北周。[46] 這些石窟中三分之二建於西元530至580年這一相對短暫的時期內。有趣的是,在這半個世紀內北方的墓葬壁畫也有長足的發展。近年來發掘的北朝皇室成員和官員的墓葬中常繪有壁畫。其中保存最完好的有洛陽元乂墓(建於北魏526年),[47] 河北磁縣茹茹公主墓(建於東魏550年),[48] 山東臨朐崔芬墓(建於北齊551年),寧夏固原李賢墓(建於北周569年),[49] 山西太原婁睿墓(建於北齊570年),[50] 山東濟南道貴墓(建於北齊571年)[51] 和河北磁縣高潤墓(建於北齊575年)。[52] 這些墓葬反映出一個重大變化:壁畫的象徵意義逐漸增加,而建築的象徵意義則相對減低。東漢的多室墓在建築結構上大多模仿深宅大院,北朝墓葬建築則比較簡單,大多只有一個墓室,不過它們傾斜的墓道都拉得很長,墓道兩側巨大的三角形牆面用於繪製壁畫。這種新型的墓葬建築設計後來成為唐代皇室陵墓的藍本。

1979年對婁睿墓的發掘是近年來中國考古界一起引起轟動的事件。墓葬中發現了71幅、共200多平方米壁畫,不僅數量驚人,而且其藝術水平也超過已發現的早期或同時期的墓葬壁畫。墓葬入口處長21米的甬道宛如一條畫廊,兩

壁各繪三排平行圖畫。上面兩排畫的是騎兵和駱駝商隊。繪在左壁上的人物均湧向墓葬的出口;而右壁上的人物則正從外面歸來:士兵們已從馬上下來,走向地下宮殿。下排畫的是士兵們立在馬旁吹胡角(圖31、32)。我們姑且不論這些壁畫究竟是重現婁睿生前的戎馬生涯還是反映他死後的靈魂出遊,因為這些壁畫的主要價值不在於此,而在於繪畫的表現形式。雖然,戰車、騎兵和儀仗隊在北朝時期的墓葬壁畫中屢見不鮮,但在其他墓中,我們都未看到像婁睿墓壁畫中那麼生動的形象。壁畫中的一些動物,如行進中的駱駝隊,被描繪得栩栩如生,可作為動物解剖畫的典範。但其目的並非單純地追求形似,而是通過融合不同繪畫風格以取得最佳的視覺效果。某些形象使用了明暗渲染法,旁邊的形象則使用線條勾勒加以對比;畫家常常以極富立體感的形象與簡潔的線條相結合以取得視覺上的協調感。畫面中的各種形狀、線條、色彩和動勢構成了一種有條不紊的充滿生機的景象。畫中的人物和馬匹無一雷同,既有變化,又互相呼應。在追求形似的同時又給人一種抽象化的感覺。從圖31中我們可以看出,人物的橢圓形面孔被稍微拉長,使這幅構圖複雜的繪畫顯得極具特性。在圖32中,兩組樂師相對而立吹響號角,他們挺得筆直的身軀看上去似乎是四根橋樁,而手中的長號則構成橋拱。

緊接甬道的是墓道,然後是墓室。這兩處的壁畫反映了北齊(西元550－557年)繪畫另一方面的成就。墓道兩面牆壁上的官員形象是現存唐代以前最傑出的肖像畫作品(圖33)。墓室頂部繪有代表十二辰的動物圖,它們同繪在甬道中的馬和駱駝一樣都是感染力很強的寫實動物畫,但它們的白描手法則具有書法特色(圖34)。婁睿墓也反映了這一時期墓葬壁畫和佛教藝術之間密切的聯繫。這座墓葬與敦煌249號窟建於同一時代,其主人婁睿生前是一位虔誠的佛教信徒。[53] 所

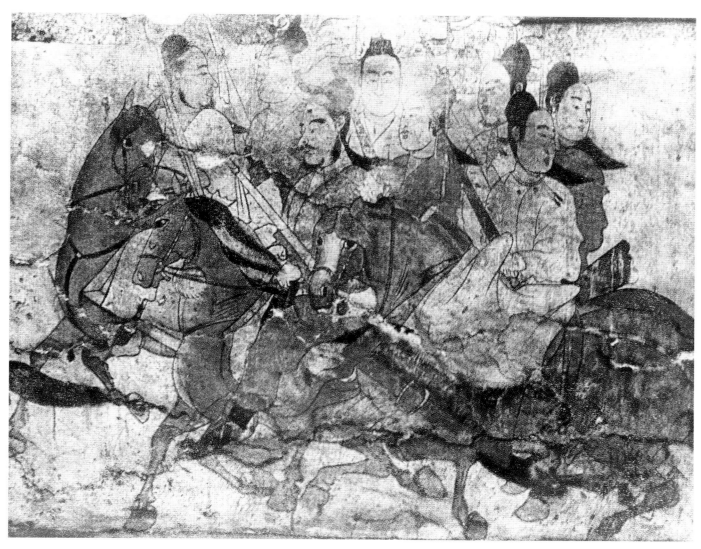

31. 騎馬出行圖
 北齊　160cm×202cm　山西太原婁睿墓壁畫

32. 胡角橫吹圖
 北齊　160cm×202cm　山西太原婁睿墓壁畫

33．持劍門吏圖
北齊　高90cm　山西太原婁睿墓壁畫

以在墓葬壁畫中出現了佛教題材如摩尼珠和飛天，以及在敦煌249號窟窟頂曾出現過的雷神形象。

　　婁睿墓壁畫的藝術水平之高曾引發起一場誰是其作者的熱烈討論。中國學者認為這些壁畫可能出自北齊宮廷繪畫大師楊子華(大約活躍於西元六世紀中晚期)之手。其依據是，婁睿是北齊宮廷中一位非常著名的人物，他的姑母是北齊開國之君齊高祖的皇后，他同此後的四位北齊皇帝又有姻親關係，同時他又歷任司空、司徒、太尉等要職，因此楊子華有可能受命為婁睿的墓室繪製壁畫。歷史文獻也有關於楊氏善用寫實手法描繪鞍馬人物的記載。另外，一幅現存的卷軸畫也可作為輔證，此畫題為《校書圖》(圖35)，可能是楊氏原作的宋摹本。[54] 描繪的是發生在西元556年的一件事：北齊的一些學者奉文宣皇帝之命編纂儒家經典和朝代編年史的標準版本。畫卷中的人物都有拉長的橢圓形面孔，這在其他早期繪畫中很少看到，但與婁睿墓葬壁畫中的人物面容相似。這種推測如果得到證實，則說明著名宮廷畫師曾參與墓葬壁畫的繪製工作，並且還可判定現存於波士頓美術博物館的這幅畫很可能是至今尚存北齊卷軸畫的唯一摹本。

34. 二十八宿圖

北齊　160cm×202cm　山西太原婁睿墓壁畫

　　江南地區的情形與北方完全不同。從西元三世紀至六世紀，墓葬壁畫幾乎絕迹，佛教壁畫只裝飾寺廟，而不用來裝點石窟。[55] 但是，南北兩地最大的不同是繪畫作為一種獨立的藝術形式在南方的出現和長足發展，這個現象與大力倡導個性表現的文人文化的迅速發展有著密切的聯繫。這一新思潮產生於西元三世紀。其熱衷的支持者以"竹林七賢"為代表，這些人都受過良好的教育，他們蔑視現實，懷疑、否定社會以及一切舊有的倫理道德，毫無顧忌地飲酒作樂，尋求自我表現。[56] 但是到了西元四世紀，這種反社會的傾向逐漸化入一

種精神文化的氛圍。這時人們的主要目標與其說是反抗成規俗例，不如說是為在社會中合法表達個性而制定新的規範。當時一些貴族成員也欣然加入這一潮流，有的成為文學藝術的支持者，有的本人就是作家或畫家。他們以"自然"比喻文人雅士的內在智慧和品格；他們所倡導的文學藝術流派多注重形式，表明一種近似於"為藝術而藝術"的新興美學的出現。

　　繪畫和繪畫批評的發展同這一文化運動的第二階段緊密相關。三世紀時的"虛無主義者"尚不認為繪畫是一種重要的

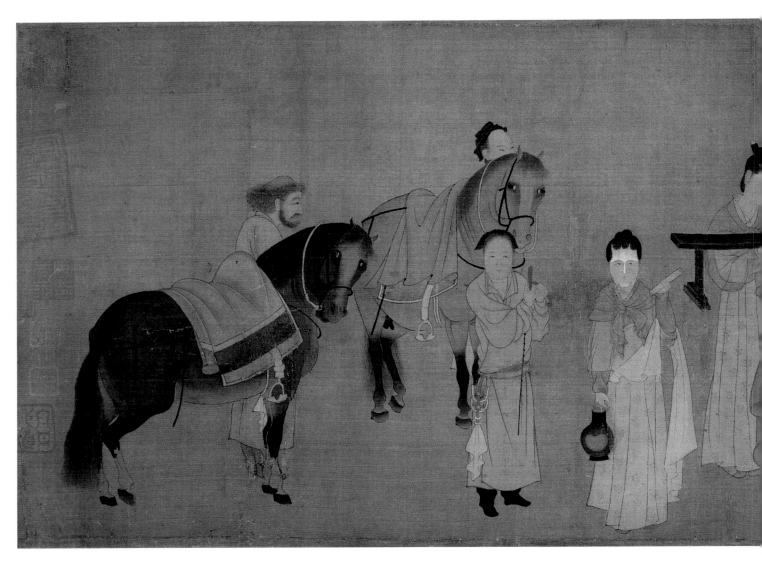

35. 校書圖
　　北齊　(傳)楊子華　卷　絹本　設色　美國波士頓美術博物館藏

自我表現的工具，這可從該時期美術作品中的普遍的保守主
義得以證明。典籍記載的三國(西元 220－264 年)和西晉(西
元 265－317 年)繪畫作品表明這兩個時期的繪畫承襲了漢
代繪畫描繪經史故事和祥瑞形象的傳統。[57] 不過，此時出現
的一種新現象是擅長繪畫的人在社會上開始享有盛名。另一
種新現象是藝術上的師承關係，如西晉畫師衛協曾從師吳國
最有名的畫家曹不興，而他本人後來也成了一代繪畫大師。

　　隨着大批著名藝術家的湧現，西元四世紀的藝壇發生了
巨大的變化。這批藝術家中大多數是文人，有些還出身於貴

族之家。其中最有代表性的是“書聖”王羲之(309－約365)和
“畫聖”顧愷之(約345－406)。西元四世紀還出現了最早的畫
論，其中包括傳為顧愷之所著的〈論畫〉、〈魏晉勝流畫贊〉和
〈畫雲臺山記〉三篇文章。[58] 但是直到西元五世紀初期，繪畫
評論才把注意力集中到作品的美學欣賞方面。宗炳(375－
443)認為山水畫可成為觀者和某些深奧的哲學、宇宙觀之間
的媒介。[59] 另一位對山水畫具有濃烈興趣的文人畫家王微
(415－443)則指出一幅好的繪畫“豈獨運諸指掌，亦以明神降
之。此畫之情也”。[60] 半個世紀之後，謝赫(約活躍於西元

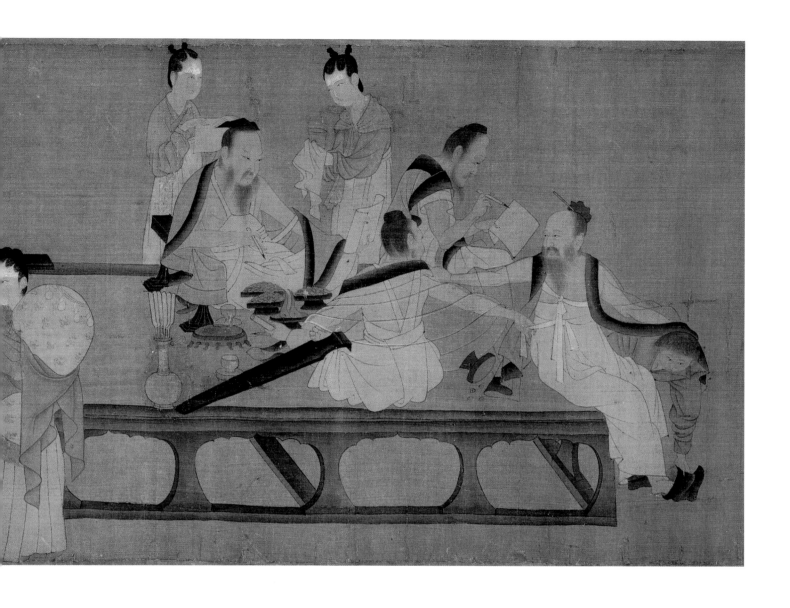

500年左右)發展了王微的見解,歸納出繪畫"六法",並將畫作的"氣韻"列為"六法"之首;其他"五法"為用筆、象形、賦彩、構圖和臨摹。[61] 謝赫根據這些標準在其所著的《古畫品錄》中品評了從西元三世紀至五世紀的27位畫家。姚最(約557年)的《續古畫品錄》則介紹了活躍於南朝齊、梁時期的20位畫家。[62]

唐代的藝術史家張彥遠則給我們留下了一部非常詳盡的南朝時期繪畫收藏與鑑賞的史料。[63]他描述了統治者對傑出畫作的狂熱收藏以及改朝換代時這些畫作慘遭毀損的情景。例如:齊高帝(479-482年在位)曾收集了42位畫家的248幅作品,並把它們進行了分類,空暇時欣賞不已。其後的幾位梁朝皇帝又加以充實。然而,在梁朝滅亡前夕它的末代皇帝下令焚燬所聚的古今圖書和繪畫,僅從灰燼中搶救出的繪畫作品就達4000餘卷,全部被擄至北方。南朝最後一個朝代陳朝的統治者又重新開始收集,在其統治的三十年間共收集800餘幅繪畫作品。張彥遠記載了南朝歷代王室對繪畫藝術的重視以及當時盛極一時的收藏之風,同時也記述了大部分繪畫珍品毀於戰亂的史實。但是,經過了漫長的歲月,時至今日就連當時幸存的少量作品也在以後年代裡散失了。因此,

36. 彩繪人物扁形漆壺殘片

三國　漆繪　器高 13.9cm　長 22.6cm　寬 12.3cm　安徽馬鞍山朱然墓出土　安徽省考古研究所藏

研究從三世紀至六世紀南朝的繪畫傳統，學者們就不得不依靠發掘材料和後世臨摹的作品。

近年來在安徽馬鞍山朱然墓發現的一批彩繪漆器，反映了西元三世紀時南朝的繪畫藝術水平。[64] 朱然是三國時期吳國的一位著名的人物：他出生於吳國一個顯赫的家族，是吳國國君孫權的至交。他因軍功卓著於西元 249 年被擢升為大元帥。他墓葬中的一些漆器標有當時蜀國的一個作坊的題銘。但這些蜀器可能是專為吳國的用戶製作的，因器物上畫像所描繪的是吳國的故事，並且反映了當時吳國貴族的時尚。這些繪畫的一個重要特點是其題材多樣性。這些題材有描繪孝子賢臣的，有描繪世俗生活的，如嬉戲的兒童、閒談的婦女和聚會等。漆畫的構圖十分新穎，無論畫面是方是圓，都採用平行分割手法。畫家特別注意對於作為畫面界限的遠山和照壁的表現。在一件漆器的殘片上發現了一幅極有意思的圖畫：人物或手持酒杯，或凝視着酒罈，還有的在跳舞，或剛從醉夢中醒來(圖 36)。"飲宴"場面的周圍飾以旋渦紋。畫中場面令人聯想起放浪形骸，整日沉湎於舞樂和酒中，以尋求解脱的"竹林七賢"。

然而，"竹林七賢"自己的形象直到此後的一個多世紀才出現在今南京附近的一處東晉墓葬中 (圖 37)。這些優美的肖像是先用流暢的線條刻在模上，然後模印在磚坯上，燒製成磚後，在墓室兩壁上拼砌成整幅的畫面。這裡，我們必須把這些悠閒自在、自得其樂的人物畫像與歷史上真實的"竹林七賢"區別開來。正如奧德麗‧斯皮羅所指出的，反社會的七賢已成了西元五世紀文學的普遍主題。[65] 在南京墓葬中，"竹林七賢"與春秋戰國時的隱士榮啓期同繪於一幅畫中，表明此時他們已被視為士族知識分子理想人格的象徵，而不再是真實的歷史人物。這是他們的形象在南朝時期流行的原因。"竹林七賢"的形象也出現在江蘇丹陽發現的大型墓葬中。丹陽的這座墓葬可能是齊國皇帝的陵墓。墓中七賢的形象取代了漢墓中常見的孝子賢婦的形象而同飛天、神獸繪在一起。

有些學者認為這些優美的線描圖，肯定是以某幅名畫作樣本的，他們曾試圖證明這些肖像畫出自於顧愷之或西元四世紀的某位繪畫大師之手。這種説法缺乏足夠的證據。如果仔細研究一下作品本身的特徵，就可發現持上述觀點的人忽視了一個重要的視覺現象，那就是墓室兩壁上的繪畫在風格上存在明顯的不同。在左壁上的四個人物被分為兩組，每組中的兩人好像是在對話；但右壁上畫着四個互不相干的孤立的人物，每人都自己做自己的事——或演奏樂器，或凝視酒杯，或冥思遐想。兩幅作品在構圖上也表現出不同的空間概念：左壁的畫中，分隔各組人物的樹幹和人物的長袍以及他們所坐的席墊疊壓，從而突出了畫面的空間感，散放在人物中間的器皿則顯現出地面的水平延伸。相反，右壁的構圖就顯得呆板而缺少立體感，只用一行樹來限定各個人物的空間範圍，基本遵循了漢代乃至漢代以前的繪畫傳統 (參見圖 9)。上述區別表明這兩幅作品是出自兩位畫師之手。儘管它們在構圖以及繪畫技巧方面受到了當時卷軸畫的影響，但畢竟不能與卷軸畫等同。我們研究南朝時期卷軸畫的主要資料是相傳為顧愷之所繪的三幅名畫摹本，即《列女仁智圖》、《女史箴圖》和《洛神賦圖》。[66]

凡是介紹中國繪畫的書都會提到顧愷之，但是要回答"顧愷之何許人也"這個問題還是頗費力氣的。中華文明造就了許許多多半人半仙式的人物，他們是各個朝代的締造者、男女英雄人物和著名的文學家、藝術家等等。關於他們的記載常是後世完成的，因此很難區別哪些是事實，哪些是虛構。顧愷之就是這種人物之一，他的名字幾乎成了中國"繪畫起源"的同義詞。關於他的生平的最早記載，出現在五世紀中期劉義慶編纂的《世説新語》中，從這些記載得知當時就已經流傳着許多關於他的傳奇故事。[67] 顧愷之逝世四百年後，這些傳奇故事又經過加工，成為顧氏的第一個傳記，被納入到《晉書》中。隨着時間的推移，他的名氣越來越大。唐代以前的評論家們在品評他的繪畫成就時還大有分歧，但到了唐代，所有文人都對他推崇備至。他的崇高聲譽就導致當時人們將早期無名氏的作品，包括以上提到的三幅作品，都歸於他名下。其實這三幅作品並未見諸唐代有關顧氏作品的記載中。它們所反映的，與其説是顧愷之的藝術風格，不如説是早期卷軸畫的複雜性。

在三幅繪畫中，《列女仁智圖》反映的是在新的文化環境中漢代傳統繪畫風格的持續。這幅長 5 米的畫卷由十個部分組成 (圖 38)，每一部分中的人物形成一個相互關聯的獨立羣體。每一人物旁都標註其名，插入各段之間的較長題記既記述故事的梗概，又用來分隔各個部分。這幅作品在題材和構圖上缺乏創新，[68] 但是在描繪人物形象方面頗有新意，具有寫實風格。畫家對列女形象的選擇也與以前作品不同。這裡畫家不再滿足於以往概念化的女性形象，因為那樣的形象只具有象徵意義，而不是歷史人物藝術的再現。畫中的人物具有動感；細微表情的刻畫反映了她們內心的活動；服裝描繪得很精細，用明暗水墨暈染表現衣服的褶痕，具有強烈的立體感。儘管我們很難確定這些風格因素在原作上是否就已具有的，或是滲入了宋代臨摹者的新意，但從其主題的選擇來看，我們可以明顯地感覺到它的時代特徵。自漢代以來，沒有一幅作品能夠描繪《列女傳》中上百個故事，畫師只能根據特定的需要，選擇其中某些故事加以表現。因此，漢代武梁祠畫像石 (刻於西元 151 年) 描繪一般家庭中的貞婦孝女，而司馬金龍墓中的屏風畫 (創作於西元 484 年以前，圖 42) 所繪多是品性端莊的宮廷婦女。[69] 與其相比，《列女仁智圖》雖然繼承了一種保守的説教傳統，但畫家對描繪婦女的"才智"傾注了更多的熱情。

但是，總體來説，《列女仁智圖》在風格和人物形象上基本

37. 竹林七賢與榮啟期圖
　　晉　80cm×240cm　江蘇南京西善橋晉墓模印磚畫　南京博物院藏

上依附於傳統。相傳為顧愷之所繪的第二幅畫《女史箴圖》同樣宣揚儒家道德規範，但其所表現出的新特點則開始突破傳統思想和繪畫風格的局限。這幅作品是根據張華(232-300)的同名文章而繪的。與富有故事性的《列女傳》不同，張華的文章是一篇宣揚女性道德觀念的抽象說教，用圖畫表現難度較大。因此，畫家往往撇開原著的抽象倫理，而着重描繪某些形象和事件。有時，他所繪的畫面甚至同原作中嚴肅說教的語氣相悖。比如，原文中有一節這樣寫道："人咸知修其容，莫知飾其性。"接着，作者以嚴詞警示人們：對於那些不符合禮法的品性，一定要"斧之藻之，克念作聖"。但畫師只繪了"修其容"的畫面，他描繪了一位漂亮的宮廷女子對着鏡子端詳自己俏麗的面容，而另一位女子正讓侍女為其梳理烏雲般的長髮(圖39)。形象輕鬆舒展，並沒有使人感到原文中對只知"修其容"，不知"飾其性"者的嚴厲警告。

　　與《列女仁智圖》相比，這幅畫在風格技巧方面頗有創新。九個場景中有些是取材於流行的傳統題材，但畫家竟能通過藝術加工加以更新。這種創新使其有別於一般"畫匠"，

後者的作品可以司馬金龍墓中出土的屏風漆畫為例。畫中有一個場景描繪的是漢代著名的宮廷才女班婕妤的故事，班婕妤為格守男女有別的傳統觀念曾拒絕與皇帝同坐一乘轎子(圖42)。這幅繪畫明顯地遵循了傳統繪畫的象徵性原則：即人物的大小取決於其社會地位或象徵意義。作品的構圖靜止而死板，如同是其左邊所附的長篇題記的圖像索引。而《女史箴圖》中的同一故事畫卻令人耳目一新(圖40)，儘管它保留了原先的基本構圖，但是畫面卻充滿了活力。屏風畫中的轎夫看上去像是侏儒，而在這幅作品中轎夫卻變成充滿動態的人物；屏風畫中班婕妤的高大形象表明她是故事中的中心人物，而在這裡她的身材變得比例正常，她那優雅的側面像同轎夫們粗獷的動作形成強烈對照。繪畫的焦點從文學的象徵性轉到了繪畫的美學性。

　　《女史箴圖》很可能是一幅古畫的唐代摹本，它保存了一些早期卷軸畫最優美的人物形象。如其中有一段繪一位女子雙目微閉，緩步前行；她的披巾和衣帶似乎是被微微春風吹動；她的烏髮與紅色的裙裾交相輝映(圖41)。畫家的基本繪

畫語言酣暢自然,線條富有節奏感,可以説是體現謝赫的"骨法用筆"和"氣韻生動"的藝術標準的最好實例。這幅畫的成功之處不僅在於其對單個人物形象和場景的描繪,還在於它創造了一種適合卷軸畫這一形式的構圖。儘管每一場景都有獨立構思,但是各段和首尾又聯繫、呼應。它以女史的形象來結束畫卷——她一手執筆,一手拿紙,似乎是在記錄已發生的事情。這種表現形式是仿效中國古代史書的體例,往往在篇末綴以史官的"自叙"作為結束語。[70] 但畫中女史的形象還起著另一個作用:它把收卷的單調行為轉化為有意義的視覺活動。一般來説,卷軸畫的欣賞順序是自右向左。但回收畫卷則從女史的形象開始,接下去自左向右所看到的場景似乎是重現她所筆錄的"箴言"。

我們在另一幅傳為顧愷之作品《洛神賦圖》中也看到這種構圖形式。這幅畫取材於曹植 (192－232) 的《洛神賦》(圖43)。《洛神賦》以浪漫主義的筆法描寫曹植在洛水與洛神相遇,並產生戀情的情景。《洛神賦圖》的開卷部分即繪詩人面左站立在洛水之濱,凝視著立於波浪之上的洛神,隨後是一系列浪漫的故事情節。畫卷最後描繪曹植乘車離去回目觀望,表現出詩人人去神留的惆悵心情。以上所介紹的是現存於遼寧省博物館的摹本,因為只有這個摹本有詩有圖,許多學者因此認為此本更多地保持了原畫的特徵。其他摹本不是刪掉了題記,便是只摘錄部分詩句。儘管這樣可以使風景和人物變得更為連貫,視覺效果更為和諧,但它們所反映的是宋明兩代風景畫的特徵和公式要素。

《洛神賦圖》反映了中國繪畫的兩大進步:第一,連續性圖畫故事的成熟,其中同一人物在畫中反覆出現;第二,風景畫藝術的發展,畫中的山河樹木不再是孤立的靜物(如《女史箴圖》),而是作為連續性故事的背景。遼寧博物館的摹本表明,畫中自然景象往往起着渲染和比喻的雙重作用。比如,當詩人初見女神時,便用了一系列比喻來形容她的容貌和姿態:

其形也,翩若驚鴻,婉若游龍。榮耀秋菊,華茂春松。彷彿兮若輕雲之蔽月,飄飄兮若流風之回雪。遠而望之,皎若太陽升朝霞,迫而察之,灼若芙蕖出綠波。

賦中的隱喻——驚鴻、游龍、秋菊、春松、太陽和芙蕖

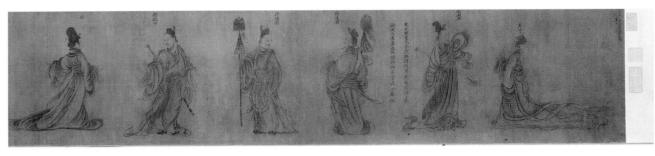

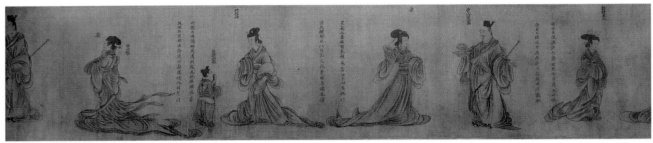

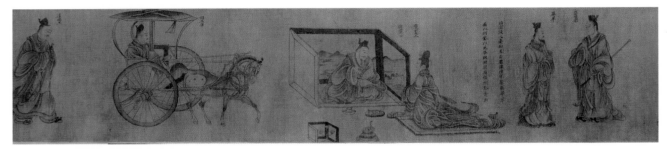

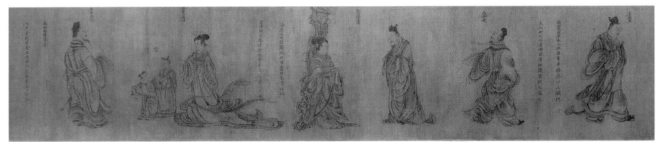

38. 列女仁智圖
　　晉（傳）顧愷之　卷　絹本　淡設色　全圖 25.8cm×470cm
　　北京故宮博物院藏

39. 女史箴圖（部分・對鏡）
　　晉（傳）顧愷之　卷　絹本　設色　全圖 24.8cm×348.2cm
　　英國大英博物館藏

40. 女史箴圖（部分・班婕妤）
　　晉（傳）顧愷之　卷　絹本　設色　英國大英博物館藏

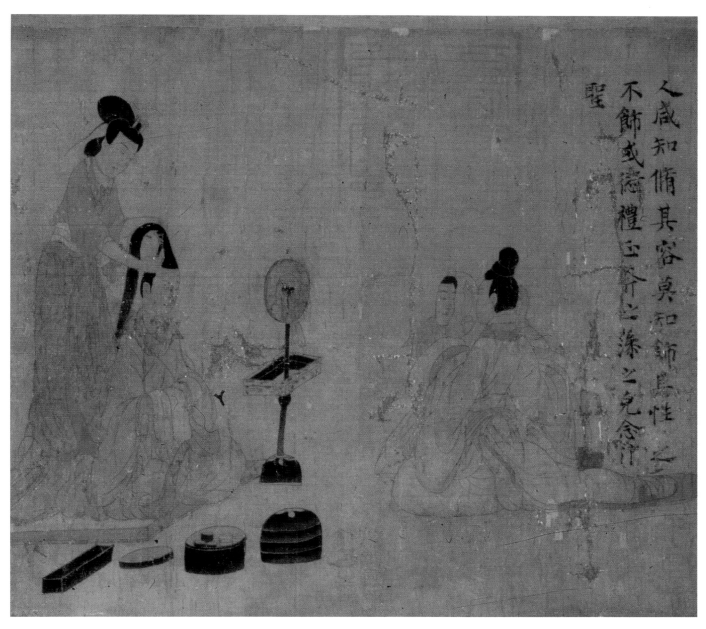

人咸知脩其容莫知飾其性性之不飾或愆禮正斧之藻之克念作聖

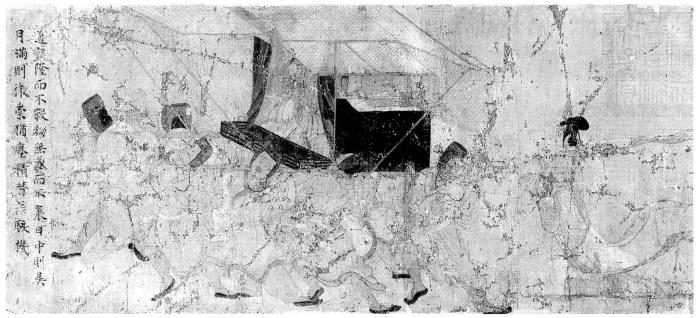

道罔隆而不殺物無盛而不衰日中則昃月滿則微崇猶塵積替若駭機

41. 女史箴圖（部分·仕女）
晉 （傳）顧愷之 卷 絹本 設色 英國大英博物館藏

——都被畫家描繪成具體的形象，巧妙地組織在女神周圍的風景環境之中。

這裡，我們也許會發現這幅畫的最重要意義：它開創了一種新的藝術傳統，而不是沿襲或改良某種舊傳統。它的主題不再是歌頌女性的道德，而是通過描繪她們的美麗容貌抒發詩人對浪漫愛情的嚮往。對比之下，我們看到無論是《列女仁智圖》還是《女史箴圖》，雖有創新，但是它們都沒能擺脫漢代說教藝術的窠臼。只有《洛神賦圖》的原作者創作出了對女性人物一種全新的表現，為唐代的藝術家開創了一條新的道路。

《洛神賦圖》也使我們有可能探索當時南北方藝術的相互交流情況。作品開始部分描繪曹植由兩名侍從扶護著，其他人隨侍其後。[71] 類似的表現形象在河南龍門和鞏縣北魏佛窟中的浮雕上也可見到。龍門賓陽洞內壁上所雕北魏皇帝禮佛圖（圖44）沒有印度和中亞影響的痕迹，但它的人物造型動態

以及飄逸的衣紋都與《洛神賦圖》有相似之處。開鑿於西元500－523年的賓陽洞是宣武皇帝為紀念其父孝文皇帝而建造的。禮佛圖中孝文皇帝的雕像具有典型的南方風格，與其大力推進南北文化融合的國策相吻合。西元494年，孝文帝將北魏首都遷至中原古都洛陽，竭力推行漢化政策，變鮮卑俗為華風，為自己樹立起一個"文明的中華政權"形象。為了改變北魏政權"野蠻"的軍事強權的形象，他下詔在服飾、語言、姓氏和禮儀，以及官階、法律和教育制度等方面都改行漢制。[72] 由於這一系列的改革，加上洛陽地區漢民族的古老藝術傳統的影響，北魏的佛教藝術在西元494年以後經歷了急劇的變化。

這種變化也反映在墓葬藝術中。遷都之後，北魏統治者和官員死後常埋葬在洛陽附近。他們的墓葬不再用彩繪壁畫加以裝飾，而是採用傳統的中國方式將繪畫形象刻在石製的葬具上，包括石棺、神龕和"靈床"。這些墓葬石刻的內容多宣

42. 列女古賢圖

北魏　屏風漆畫　每塊 80cm×20cm

山西大同司馬金龍墓出土

山西大同文物管理委員會藏

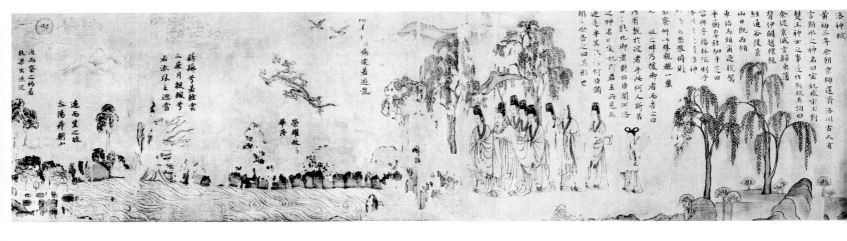

43. 洛神賦圖（部分）
　　晉　（傳）顧愷之　卷　絹本　設色　左：26cm×646cm　遼寧省博物館藏　右：27.1cm×572.8cm　北京故宮博物院藏

44. 皇帝禮佛圖
　　北魏　浮雕
　　河南洛陽龍門石窟賓陽洞
　　美國紐約大都會博物館藏

45. 孝子故事石棺線刻畫
　　北魏　石刻畫　62.5cm×223.5cm　河南洛陽出土
　　美國堪薩斯市納爾遜・阿特金斯美術館藏

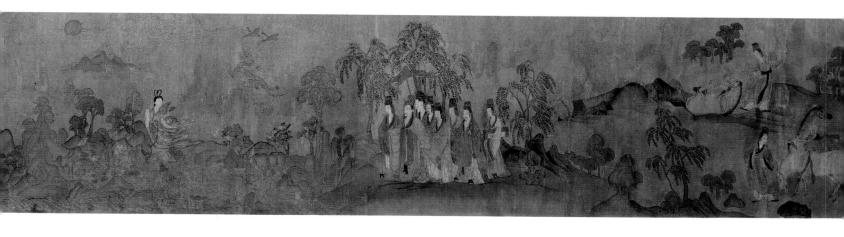

揚正統儒家道德觀念,集中描繪孝子忠臣的故事,賢妻良母類型的女性形象則相當少。另一方面,表現這些傳統題材的構圖形式和藝術風格卻極為新穎,即使是用當時南方的士族文化標準來衡量,也是非常"現代"的。從以下兩件實物——保存在波士頓美術博物館的一個小神龕和保存在堪薩斯納爾遜·阿特金斯美術館的一口石棺——可以看出上述特點。石棺的兩邊繪的是孝子故事,但這些傳統人物被處理成一個統一風景畫中的組成部分(圖45)。畫面下部刻有起伏的山丘,作為前景;高大的樹木把全圖分隔為數個連續性畫面,每一畫面描

繪一個獨立的故事。這種構圖風格顯然是受到了南方繪畫作品——包括《竹林七賢和榮啓期》和《洛神賦圖》——的啓示。作品中比例勻稱且富有生氣的人物形象立身山林之中;樹木、山石及河流錯落有緻;景物的大小區別距離的遠近,如遠處的山脈和浮雲皆畫得很小。石刻畫四周環以帶有紋飾的邊框,像是開向另一世界的窗口。

論者或認為這些作品中強烈的立體感和空間感是採用了透視畫法的結果。但這些畫面也通過"正反"和"鏡像"表現空間。上述石棺畫中有一幅描繪孝子王琳從盜匪手中救出其兄

46. 石棺線刻畫 —— 孝子王琳
　　北魏　石刻畫　河南洛陽出土　美國堪薩斯市納爾遜·阿特金斯美術館藏

弟的故事。圖中一棵大樹把畫面一分為二：左邊是王琳跪求盜匪釋放兄弟，由自己頂替；右邊是王琳與其兄弟被釋放離去。這裡重要的不是所繪忠孝故事（此類題材自漢朝以來在繪畫中多有描繪），而是如何描繪和觀賞這個故事的視覺規律。左圖刻畫匪徒們剛剛從一個幽深的山谷中出現並遇見王琳，也可說是出現在觀畫者的面前。在右圖中，畫中人物進入另一個山谷，並將觀者的視線引向他們將要進入的那個深谷中去。

　　這種一正一反的表現方法與《女史箴圖》相似。《女史箴圖》據說是一幅來自南方的作品。其中一個畫面表現一正一反攬鏡仕女（參見圖 39），整個畫面分為兩個相等的部分，右方人物面裡背外，我們從鏡子中可看到她的面容；左方則是人物直接面對觀者，鏡中的形象隱含不露。

　　波士頓美術博物館所保存的寧懋神龕建於西元 529 年。

寧懋是北魏的一位官員，北魏遷都洛陽後他負責部分宮殿和寺廟的建築工作。因他本人是皇家的建築師，所以他自己墓葬中的雕刻理應是一流的。神龕上的畫像仍以孝子故事為主，這是中國古代繪畫一個永恒的主題。龕上每塊石板都是一個協調而複雜的繪畫空間，每個空間又被帳幔、牆壁、走廊劃分為更小的單元（圖 47）。在神龕的後壁上陰線刻有三個服飾相同的男子，各有一個女子陪同（圖 48）。三個男子年齡不一：右邊的男子比較年輕，體格強壯，容光煥發；左邊的男子留著濃密的鬍鬚，方臉龐，身材修長；站在兩人之間的是一瘦弱的老者，他的背微駝，低着頭全神貫注地凝視着手中的一朵蓮花。老者側身內向，似乎是要離開這個世界而進入永久的黑暗。這組人物形象似乎構成寧懋的畫傳，表現其從朝氣蓬勃的青年到垂暮的老年過程。[73]

　　最近在山東臨朐發現的一處墓葬壁畫是西元六世紀南北

47. 寧懋石室線刻圖

　　北魏　石刻畫　70cm×55cm　河南洛陽寧懋石室線刻畫　美國波士頓美術博物館藏

48.寧懋像

北魏　79cm×182cm　河南洛陽寧懋石室線刻畫　美國波士頓美術博物館藏

49.賢者圖

北齊　58cm×146cm　山東臨朐崔芬墓壁畫

藝術融合的典型範例。墓葬建於西元550年,即北齊元年。雖然詳盡的發掘報告還未發表,但從已發表的三幅墓葬壁畫可以看出它們的繪畫風格代表著南北風格的融合。墓葬入口上方的構圖與龍門石窟雕刻中的"禮佛圖"以及《洛神賦圖》開卷部分的羣像極為相似;怪石前和大樹下的賢人圖像(圖49)則融匯了《竹林七賢和榮啓期》中的人物畫以及孝子故事石棺線刻中的風景畫特點。另外還有北方繪畫中常見的玄武圖形,它幾乎同在高句麗墓葬中發現的形象完全一樣。這些來自不同地區的題材和風格被組合在一個墓葬中,卻毫無拼湊的痕跡。

隋唐時期

像隋唐那樣具有創造性、生氣勃勃、繁榮昌盛的時期在中國歷史上是少有的。國家在經過幾個世紀的動亂之後終於又迎來了統一。政治統一很快帶來經濟繁榮。隋朝的締造者文

帝(581－604年在位)是一位具有非凡管理才能的皇帝,在他的統治下,中國的人口增加了一倍。然而,隋朝卻沒能維持多久。它的第二位也是最後一位統治者煬帝(604－618年在位)即位後大興土木,建造了許多大型工程,包括東都洛陽和連接南北方的大運河。雖然這些工程後來在中國歷史上產生了深遠的影響,但是當時勞民傷財,加速了隋朝的滅亡。

唐朝時期,中國發展成為中世紀世界上最強大繁榮的國家。唐代的第二代皇帝李世民即太宗皇帝於西元626年即位,此後的一百多年間社會和文化出現了穩步發展的局面。疆域大大擴大了,並開闢了連接西方的通商之路。首都長安成為擁有100多萬人口的都市,幾乎所有種族、各種膚色和宗教信仰的人都設法來到這個城市,參與並促進了唐代的經濟發展,宗教交流及文化藝術發展的經驗。唐玄宗時期(712－756年在位)被認為是中國歷史上最輝煌的時代,湧現出一批傑出的文學家和藝術家,其中有詩人王維 (699－759)、李白(701－762)和杜甫(712－770);畫家吳道子(約710－760)、張萱 (約714－742)和韓幹 (約720－780);書法家顏真卿(709－785)、張旭(約714－742)和懷素(725－785)。但這一黃金時期由於手握重兵的將軍安祿山在西元755年發動叛亂而宣告結束。唐玄宗放棄長安,逃亡四川,次年退位。叛亂最終被鎮壓了下去,但它卻從根本上動搖了唐朝的局面。唐朝後期雖然藝術仍得到持續發展,但已不可能再現往日的光輝。但美術史家卻可回顧過去,記述總結以往的藝術成就。西元九世紀中葉出現了兩部有關繪畫的主要著作,即張彥遠(約815－875)的《歷代名畫記》和朱景玄(活躍於九世紀)的《唐朝名畫錄》。

隋唐時期繪畫的發展大體可分為三個階段:隋朝和唐朝初期(西元581－712年)、盛唐(西元712－765年),以及唐朝中晚期(西元766－907年)。每個階段都有其特色。隋朝及唐

朝初期,中央政府不論是在宗教或是在世俗藝術中,都十分重視藝術的教化作用。隋唐兩代的統治者們在即位之初便立即成為最強有力的藝術支持者。隋朝宮廷裡專門建立了"寶跡"和"妙楷"兩座樓閣,收藏繪畫和書法佳作。[74] 宮廷吸引了來自全國各地甚至外國的眾多著名畫家。這時滯留在隋朝首都的畫家有北方的展子虔、南方的董伯仁、來自和闐(現今新疆)的尉遲跋質那,以及印度的釋迦牟尼。其他當時知名畫家有鄭法士、鄭法輪、孫尚子、楊子華、楊契丹、閻毗和田僧亮,其中有些人官居高位。有關文獻記載了他們在藝術上的競爭與交流。據說展子虔和董伯仁代表南北藝術傳統,起先他們是競爭對手,後來則成了合作伙伴。因此他們後期的繪畫兼有南北朝藝術風格的特點。[75]

雖然現代藝術史家常將注意力集中在隋唐時期的卷軸畫上,然而,事實上那時的藝術家主要從事的卻是殿堂廟宇的設計和裝飾。正因如此,發軔於墓葬、石窟等公共設施裝飾的北朝藝術得以持續到隋唐。更何況隋唐的統治者們還都是北方人,甚至不是漢人。據歷史記載,隋朝所有的著名畫家,無論是中國人還是外國人,都把大量的時間和精力用來繪製大型寺廟壁畫(大多數在長安和洛陽)。[76] 他們的卷軸畫也大都具有強烈的宗教和政治含義,所描繪的大都是佛教人物、本生故事、政治事件、歷史典故以及祥瑞圖像等等。富有詩意和獨特風格的南方藝術雖然沒有受到壓制,但若與可用來為新建政權歌功頌德的視覺藝術相比,卻顯得黯然失色了。

若要探究唐代早期宮廷繪畫的主要特點,須從當時藝術家的作用、身分、同皇帝的關係,以及他們所從事的藝術的功能來分析。這一時期最著名的畫家之一是閻立本 (約600－673)。閻立本的背景、經歷和作品頗具有代表性。他出生於貴族家庭,其父閻毗曾以其在建築、工程和造型藝術方面的專長在北周和隋朝宮廷中供職。北周的武帝非常讚賞閻毗的才能,並

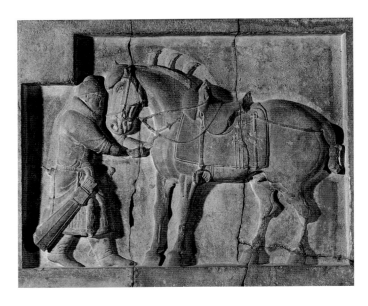

50. 昭陵六駿之一
唐 閻立德 閻立本 浮雕 176cm×207cm
美國費城賓夕法尼亞大學藝術館藏

把一位公主嫁給他為妻。當隋朝取北周而代之以後，閻毗製作了一些"雕麗之物"以取悅皇太子楊勇。隋煬帝即位後，閻毗曾為隋朝設計軍器，組織皇家儀仗隊，監造長城。其作為遠遠超出了宮廷畫家的狹隘職責範圍。[77] 閻毗有二子，即立德和立本，立德死於西元656年，立本繼承父業，在宮廷裡供職。立德、立本曾主持營造唐初帝后陵墓，唐太宗昭陵前的六駿浮雕可能就是他們負責製作的。昭陵六駿作為唐朝初期浮雕最好的範例一直保存至今(圖50)。閻立德與其說是畫家不如說是工程師和建築師。雖然他也創作了一些宮廷人物像，但他之所以官職屢升則是由於以下的業績：為朝廷設計慶典禮服和儀仗，主持建造宮殿、陵墓以及修築軍事橋樑和製造戰船。[78] 而閻立本的名聲則主要來自他在藝術上的成就，他的官位更加顯赫，西元668年官拜右丞相。當時左丞相是一位在塞外屢建軍功的武官，所以世人譏諷道："左相宣威沙漠，右相馳譽丹青。"唐高宗當然不會把丞相的位置輕易與人，究其根本，是要這一文一武左右二相共同協助他治理國家。閻立本

的作品記錄了唐代初期重要的宮廷事件，頌揚了主要的政治人物，並通過對歷史事件的描繪記述了唐朝建國的經歷。雖然他所採用的是圖繪的形式而不是用文字著述，就其實質而言，他是一位宮廷史官。

北京故宮博物院收藏的《步輦圖》可能是閻氏原作的宋代摹本，它描繪了中國歷史上的一起重要的政治事件(圖51)。畫中唐太宗坐在步輦上接見吐蕃使者祿東贊，後者由兩位官員陪同，不卑不亢地站在唐太宗面前。畫後題款表明這一事件發生於西元641年。當時，祿東贊作為吐蕃的使者來到長安恭迎藏王的新娘文成公主。閻立本的繪畫語言非常簡潔，沒有描繪任何自然環境，着重表現代表唐王朝和吐蕃的兩位主要人物之間的關係。唐太宗及隨侍的宮女們，祿東贊與兩位官員各佔據畫面的一半，兩方人物的不同身材、姿態、面部表情以及體態特徵增強了作品表現漢藏兩個民族歷史性會晤這個中心主題，又塑造了唐太宗這位在中國歷史上卓有建樹的帝王的形象。

閻立本最著名的作品是兩幅人物羣像。這兩幅已失傳的作品創作於唐初不同的年代。一幅為繪於626年的《十八學士圖》，是唐太宗即位前一年授意閻立本繪製的。這件事曾被廣為宣揚。畫中的題跋為十八學士之一所書，它透露了當時尚未登帝位的李世民欲通過此舉博得公眾支持的意圖。[79] 22年后，閻立本又受命繪製另一幅《凌煙閣二十四功臣圖》。唐太宗親自撰寫讚詞。[80] 如同《十八學士圖》一樣，這幅畫也早已失傳，現僅存一拓本，拓自一塊1090年照原畫摹刻的石碑，可惜只留下四位功臣像。從拓本中可以看到人物全用細勁、流暢的線條勾畫，四位功臣皆持笏恭立，取上朝覲見時姿態(圖52)。[81] 儘管人物的姿態幾乎一樣，但是，他們的體貌和面部表情仍有細微的差異。畫家既表現了四位勳臣的共性，又刻畫出他們的個性。

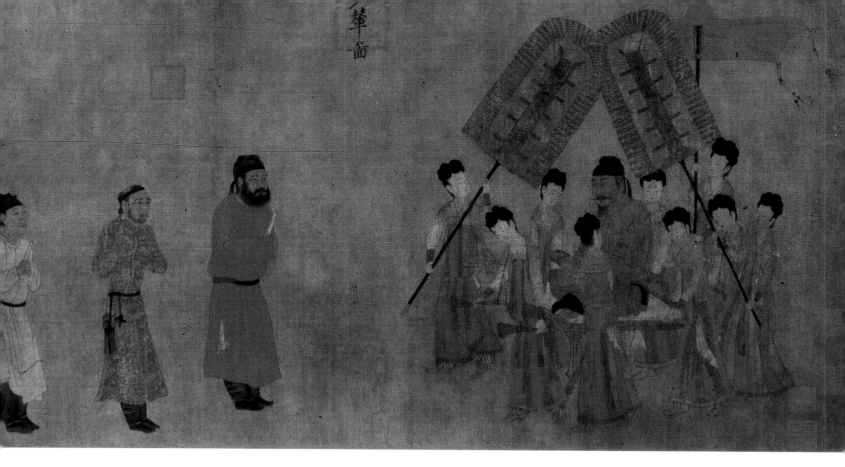

51. 步輦圖
　　唐　閻立本　卷　絹本　設色　38.5cm×129.6cm　北京故宮博物院藏

　　《二十四功臣圖》在人物造型方面與《步輦圖》中的人物形象(特別是其中的站立人物形象)相近;而其構圖則與據傳為閻立本所繪的《歷代帝王圖》類似。後者描繪的是從漢代到隋代十三位皇帝(圖53)。關於這幅作品,還有許多問題有待解決:在長期歷史過程中畫面肯定經過增損修改,學者們對該作品的原始作者也提出了質疑。[82]但無論此作品是否為閻立本所繪,我們都可從中看到初唐時期政治肖像畫的某些重要特徵。其中一個重要的特徵是題材和風格上強烈的保守主義傾向。該畫不但承襲漢代以降的帝王圖模式,而且因循說教藝術的舊傳統,把歷史人物做為道德和政治的例證。[83]例如,南朝陳後主(583-589年在位)與北周武帝(561-578年在位)在畫中面面相對。這兩人在六世紀末分別統治着中國的南北方,陳後主文雅但柔弱,且沉湎於女色,導致陳朝衰敗;北周武

帝殘忍而暴虐,肆意迫害佛教徒,以致失去皇位。這兩幅肖像顯然是在警示後世的當政者切勿蹈其覆轍。由一系列這樣的形象構成的這幅長卷記錄了自漢至隋歷代的興衰,以此作為唐代帝王之鑑。

　　與《歷代帝王圖》相似的帝王形象也出現在西元642年建的敦煌220號窟中的《維摩經》壁畫中,與一羣外國君王遙遙相對(圖54)。[84]有的現代學者認為唐朝宗教和世俗繪畫之間有著嚴格的界限。敦煌唐代壁畫中出現帝王形象這一實例,則令人對這一論點存疑。唐代初期修建佛教寺廟之風熾盛,佛教寺廟壁畫中出現的新主題和新風格常與當時的政治局勢有關。例如,許多學者都提到唐代初期"觀無量壽經變圖"中的精美建築,但很少有人把它們同當時規模宏偉的皇宮建築聯繫起來。其實,唐太宗於西元634年建造的大明宮

52. 凌煙閣功臣圖
　　唐　閻立本　石碑刻畫　拓本藏北京中央美術學院

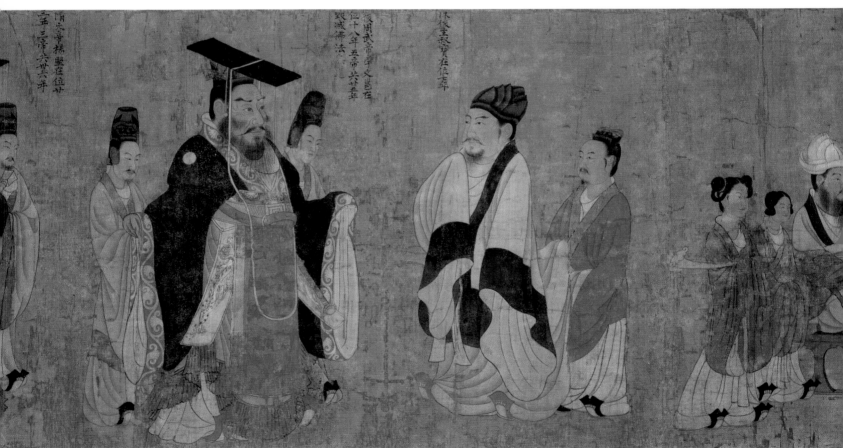

53. 歷代帝王圖
　　唐　(傳)閻立本　卷　絹本　設色　51.3cm×531cm　美國波士頓美術博物館藏

54. 帝王圖
唐　甘肅敦煌莫高窟 220 窟壁畫

和"經變圖"中所描繪的精美建築甚為相似。[85] 當佛像被置於宮殿建築中時，宗教和政治的權威也就融合為一了。佛教藝術而寓有政治象徵意義的作品在唐朝不乏其例。武則天當政時，東都洛陽宮殿羣的中心建築"天堂"內就供奉有一尊據說高達 300 米的巨大佛像。[86]

建於隋代和唐代初期的眾多敦煌繪畫石窟中，有許多是在武則天當政時建造的，與她為取得皇權而採取的措施有關。西元 695 年她詔令在全國建造規模浩大的大雲寺，在兩京和諸州修建寺廟數百座，以傳播奉她為彌勒佛化身的《大雲經》，其中一所就座落在敦煌。敦煌 321 窟壁畫《寶雨經變》(圖55)更是把武則天比作"東方日月光女王"，並把她的名字"曌"用圖畫形式在壁畫上部表現了出來。[87]

敦煌 321 窟的壁畫，除了具有政治含義之外，還表明西元七世紀在風景繪畫中取得了重大進展。全圖採取鳥瞰式的畫法，佛及其法會被繪在圖的中央位置，重疊起伏的綠色山巒把其餘畫面分割成無數"微型空間"用以圖繪各種各樣生動活潑的場景。在《洛神賦圖》和北魏石棺的雕刻中，微型畫面由樹木山石分割而成。但在這幅畫中，風景因素則將一幅巨型壁畫統一為一個整體。這一發展在 323 窟中的一幅唐代壁畫中表現得更為明顯。這幅壁畫表現的是佛教傳入中國的史蹟故事。圖中沒有居於中心位置的人物形象，而是由眾多獨立的場景巧妙地構成一個連續和諧的統一體(圖56)。描繪的是在公元 313 年兩尊佛像傳入中國的神奇故事。畫中起伏的山丘和聳立的山峰隱現於綠色的霧氣之中，與黯淡彎曲的河流及遠山形成鮮明的對照。一望無際的山水景色向遠方延伸，逐漸縮小的人物形象和濃淡不一的山水背景有力地烘托出作品的深遠感。這幅彩繪壁畫具有用"沒骨"法繪製的"青綠山水"的特點，與用勾勒法繪製的青綠山水有所不同。《遊春圖》所

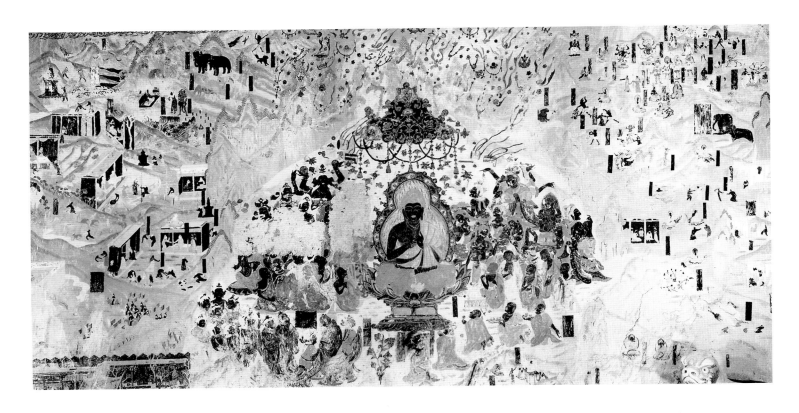

55. 寶雨經變
唐　甘肅敦煌莫高窟 321 窟壁畫

採用的即是後一種手法(圖 57)。這幅作品據傳為隋代展子虔所繪，但可能是宋代畫家根據唐代原畫所作的摹本。[88] 同上述敦煌壁畫一樣，這幅作品中繪有重疊的山丘、聳立的山峰和散佈於山徑中、河岸邊的遊人。其精細的筆法和嚴謹的構圖表明畫師為取得佈局勻稱和色彩炫麗的效果付出了艱辛的勞動。史載勾勒法的青綠山水創自李思訓(651-716)及其子李昭道 (675-741)，在武則天統治結束後得以廣泛流行。這與初唐末期宮廷藝術所發生的變化有關：此時嚴肅的政治性繪畫逐漸被更為"自由舒散"的非政治性作品所取代。回顧一下西元八世紀前葉的作品，我們可以看到一種唯美主義和形式主義的傾向，可能是因為當時的皇室成員和宮廷藝術家們更加重視視覺效果而非政治性繪畫主題的緣故。

與閻立本和其他御用藝術家不同，李思訓和李昭道都是皇族成員。雖然他們的高貴地位可以提高他們的藝術影響，但作為皇室成員，他們也更容易受到宮廷陰謀的傷害，其藝術作用也會受政治鬥爭的影響。比如，李思訓就為躲避武則天對李唐皇室成員的迫害而棄官藏匿好幾年，直到西元 704 年武則天退位後才重新出任中正卿。他在此後的年月裡曾任益州長史、左武衛大將軍，並進封彭國公。[89] 由此可以推知如果李思訓真的在山水畫方面很有"影響"——如張彥遠在其著作中所稱——這也只能是在西元 704 年之後。[90] 可以想像他重居高位並成為朝廷重臣之後，他的繪畫的題材和風格必然會被人們廣泛地模仿。[91] 他家族日益增長的政治勢力也有助於李氏繪畫在宮廷藝術中取得優勢地位。據張彥遠《歷代名畫記》載，除李思訓和李昭道父子之外，李思訓之弟思誨，思誨之子林甫和林甫之姪李湊也都是頗有成就的畫家。[92] 其中，遵

56. 佛教史跡圖
唐 甘肅敦煌莫高窟
323窟壁畫

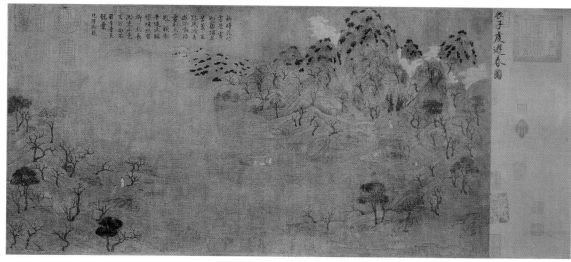

57. 遊春圖
隋(傳)展子虔
卷 絹本 設色
43cm×80.5cm
北京故宮博物院藏

循家傳青綠山水傳統的李林甫,從736年開始到752年去世,一直擔任唐玄宗的宰相,權傾朝野。[93]

李思訓沒有任何可靠的真蹟傳世,藏於臺北故宮博物院的《江帆樓閣圖》據傳為他所繪 (圖58)。這一作品看上去和《遊春圖》左部非常相似,很可能是某幅失傳原作的另一個版本。[94] 值得慶幸的是,陝西乾縣懿德太子李重潤(682-701)墓中的風景壁畫為研究李思訓的繪畫風格以及唐代初期的青

綠山水提供了可靠的實物資料。多種證據說明該墓壁畫和李思訓必有聯繫。[95] 同李思訓一樣,懿德太子也是一位皇室成員,並是武后專權的受害者。西元701年他因抨擊他的祖母武則天而被處死。直到武則天退位後他才被追認為皇太子。西元705年武則天死後,他的遺體才得以歸葬乾陵的陪葬墓中。對於李思訓及其他倖存的李唐皇室成員來說,為慘死的李重潤恢復"皇太子"名譽並為他建造新墓表明李唐皇族在政治上重

58. 江帆樓閣圖
唐 （傳）李思訓　卷　絹本　設色　101.9cm×54.7cm
臺北故宮博物院藏

即為張彥遠《歷代名畫記》中的楊昇，是一位擅長畫山水，取法"李將軍"的畫家。[98] 李將軍即指李思訓，因其曾任武衛大將軍，時人稱他為"大李將軍"，稱李昭道為"小李將軍"。

墓葬中傾斜的墓道側壁上，各繪一幅長達 26 米餘的壁畫。表現一個威武嚴整的儀仗行列正在出城，但高牆和闕樓之外卻只有一條巨大的青龍和一隻白虎在雲中騰躍。全畫以氣勢磅礴的山脈為背景，山上層層石崖，深谷縱橫，樹木分佈其間。風景的上部被毀，但從殘存的部分依然可看出其獨特的風格(圖59)。壁畫的色彩以赭色為主，滲以紅、綠、青、黃等色，整個畫面呈現出豐富微妙的變化。為了加強作品的立體感，多處運用了明暗法；沿輪廓線著石綠是此種青綠山水畫法的一個特點。這幅作品之所以具有非同尋常的力度和強度，主要應歸因於那些犀利的墨線，如用堅實有力的單雙"鐵線"勾畫的奇形怪狀、棱角分明的山石。[99] 有趣的是，在傳世的一幅卷軸畫《明皇幸蜀圖》中也存在與此相似的線描、著色方法和岩石的形狀(圖60)。此畫的作者及斷代問題長期以來一直是學術界爭論的焦點。懿德太子墓壁畫的發現，似乎可以證明它很可能是宋人依照李氏弟子繪於西元 800 年左右的一幅作品臨摹的。[100] 正因為它的創作時間比懿德太子墓壁畫晚了近一個世紀，所以兩者存在著諸多不同。如卷軸畫更具有裝飾性，也更注重山水因素。在畫中，山脈不再是襯托人物形象的背景，而成為主要景物佔據了畫面的中心部位。險峻的羣峰，由近及遠層層排列；白雲繚繞其間；其造型和著色均富有裝飾意味。兩條蜿蜒的深谷將畫面分為三部分，並將觀賞者的視線引向遠方。在一幅創作於西元八世紀的琵琶裝飾畫中發現同樣的空間佈局(圖61)。但兩者相比，《明皇幸蜀圖》要複雜精緻得多。在畫中，畫家借助於對風景的描繪加強了所繪事件的情節性和畫面的節奏感："幸蜀"的行列形成斷而有續的人流，曲折行進在峽谷中；右側峭壁上，一隊騎旅剛從

新得勢。從以下兩點也可證實李思訓曾直接參與和影響了這個墓葬的設計建造和裝飾：第一，中正卿的職責之一是為皇室成員安排葬禮，懿德太子之重新安葬在當時具有非同尋常的政治意義，[96] 很難設想作為"中正卿"的李思訓未參與這個活動。第二，墓葬前室屋頂上的一則題記稱，一位名叫楊晉跬的畫家向懿德太子表示"願得常供養"。[97] 有人曾認為這位畫家

60. 明皇幸蜀圖
 唐 (傳)李昭道　軸　絹本　設色　55.9cm×81cm　臺北故宮博物院藏

後出現；畫面中部，有一部分人馬在山下的空地上歇息，而前面的隊伍已轉入左邊的峽谷。

近年來發現的年代可考、真實可靠的墓葬壁畫已經成為我們研究唐代繪畫最重要的實物資料，為鑑別和確定傳世作品提供了可靠的依據。這些發現一個重要的意義還在於為瞭解唐代繪畫的發展以及其在某些特定階段所表現出的複雜性提供了大量實例。在長安地區發現的 27 處唐代高官及皇室成員的墓葬壁畫使我們可以推斷從西元七世紀初到九世紀末唐代繪畫在題材方面的變化。[101]　長樂公主和執失奉節的墓葬壁畫證明西元七世紀時已出現了各種繪畫流派共存的局面；

(圖 62、63)而懿德太子、章懷太子(李賢，654－684)和永泰公主(李仙蕙，684－701)三處皇家墓葬中的壁畫則為研究公元八世紀初期宮廷繪畫的風格變化提供了最好的例證。[102]

這三處皇家墓葬均於西元 706 年建於同一地區。與懿德太子一樣，章懷太子和永泰公主也都是武則天下令處死的，在武則天死後得以正式安葬。[103]　懿德太子和永泰公主墓葬中的壁畫在構圖和風格方面比較接近，而章懷太子的墓葬壁畫可能是由一些更偏好自由風格的宮廷畫師繪製的。[104]　在這處墓葬的墓道裡也繪有風景 (圖 64)，不過，它不像懿德太子墓道壁畫那樣由層層山巒堆砌而成。章懷太子墓的墓道側壁

61. 伎樂圖

　　唐　琵琶上的裝飾畫　高 53cm　日本正倉院藏

62. 儀仗圖

　　唐　陝西禮泉長樂公主墓壁畫

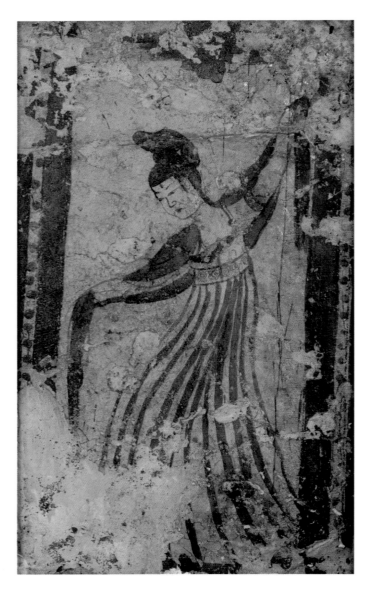

63. 紅衣舞女圖
 唐　116cm×70cm　陝西長安執失奉節墓壁畫

繪有狩獵出行圖和馬球圖。[105]　壁畫展現的是一個開闊的空間，其間點綴著山丘與騎手。其繪畫的線條自由奔放，猶如書法中的行草，與懿德太子墓中壁畫那種稜角分明猶如鐵線的筆法大相逕庭。懿德太子墓葬壁畫中的人物組成排列有序的嚴謹隊形，而章懷太子墓室壁畫中的人物皆表現為處於運動之中一個個羣體。畫家更有意識地創造視覺空間，墓道西壁的《馬球圖》以一排高大的樹木作前景，用來分隔觀賞者和畫中人物（圖 65）。這種以樹木分隔畫面的構圖方法源於先秦、

漢代以及漢代之後的繪畫藝術（參見圖 9、37、45），但它的作用發生了變化：前者用以界定左右相鄰的空間段落，而在這裡則用來表現遠近空間層次。

這些風格上的變化同唐代繪畫藝術中門派的出現有關，當時一些有影響的繪畫門派都有各自的追隨者，這些追隨者公開標榜自己宗法的是"某某家樣"。這些門派有的可以追溯到曹不興和張僧繇等前代大師，有的則是推崇吳道子（約活躍於 710 - 760 年）、周昉等當代名家。正如張彥遠所述："各有師資，遞相仿效。"但又都相互借鑑。[106]　各個門派、各個畫坊以及藝術家之間的競爭亦出現了，特別是當不同畫家、而且都是頗有聲望的畫家在同一建築物內作畫時，這種競爭顯得尤為激烈。有時一起工作的藝術家對自己的技法保密；有時，畫家之間的競爭甚至引發出地區派別之間的矛盾。[107]

據畫史記載，唐代宮廷和寺院曾舉行公開競賽，由不同畫派的畫家參加繪製同一題材的作品。敦煌 172 窟中的兩幅繪於西元八世紀的壁畫表明這些記載並非虛構。這兩幅尺寸相同的壁畫分別繪在窟內南北壁上，以同樣的構圖解釋《觀無量壽經》，但它們大相逕庭的繪畫風格以及視覺效果表明係不同的人所繪。南壁的壁畫輕盈、活潑、柔和（圖 66a）。而北壁上的則顯得厚重、肅穆、嚴謹（圖 66b）。南壁壁畫中的無量壽佛是典型的中國化形象，他身穿寬鬆的白袍，主要採用線描技法表現，衣紋描繪得十分精細。同是無量壽佛，在北壁的壁畫中，卻深受印度佛教藝術的影響：身着緊身袈裟，裸露出一臂。此壁畫有一種強烈的立體感：佛與其周圍的菩薩體態壯健，其輪廓線或是略去或是融入色彩暈染之中。[108]

這種風格上的差異反映了當時藝術家對佛教藝術所持的兩種截然不同的態度：一種恪守印度佛教造像程式，另一種加以創新使之中國化。由此，我們不難看出唐代典籍中所記載的關於李思訓和吳道子之間的一次競爭所暗示的是什麼。據

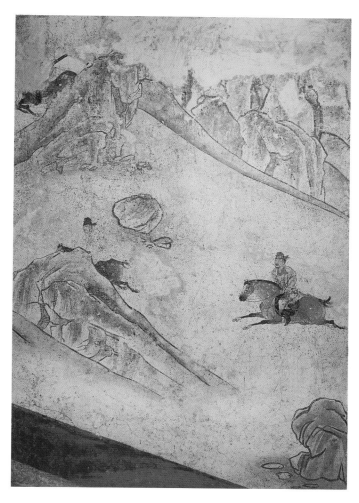

65. 馬球圖(局部)
　　唐　200cm×890cm　陝西乾縣章懷太子墓壁畫

64. 馬球圖
　　唐　陝西乾縣章懷太子墓壁畫

朱景玄記載:在天寶年間(西元 742－755 年),唐玄宗"忽思蜀道嘉陵山水",遂宣召吳道子、李思訓同畫大同殿壁。結果,三百里山水,"李思訓數月之功,吳道子一日之迹,皆極其妙"。[109] 事實上,李思訓比吳道子年長五十多歲,天寶之前早已去世,因此這一記載只能作為寓言來讀。在這個寓言裡,李思訓和吳道子代表不同的繪畫傳統和流派,他們之間的較量反映了不同傳統和流派之間繪畫風格以及社會屬性的差異。

以上記載表明唐代繪畫風格有疏密二體。張彥遠將這種分類作為藝術評論和鑑賞的前提,認為:"若知畫有疏密二體,方可議乎畫。"[110] 我們從一些墓葬壁畫中也可看出這兩種風格在七世紀和八世紀初已經並存;密體見於長樂公主和懿德太子墓,疏體見於執失奉節和章懷太子墓。至西元八世紀中葉,以李思訓青綠山水為代表的密體畫風,因趨於工巧繁麗而漸失去其主流地位。張彥遠在讚賞李思訓的作品的同時,就曾對李昭道纖巧繁密的風格頗有微辭。[111] 就在這時,疏體大師吳道子出現了,張彥遠描述他作畫時的情景時說:"筆纔一二,象已應焉。"[112] 朱景玄認為吳道子的作品不拘泥於細節描繪,其筆法流暢多起落變化,充滿了動勢與活力。朱景玄還述其所見:"又數處圖壁,只以墨縱為之,近代莫能加其彩繪。"[113]

學者們曾試圖用存世的實物來證實上述的論點。敦煌

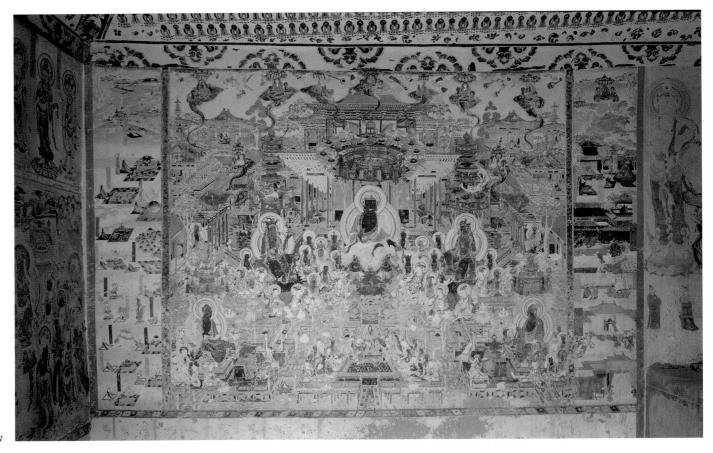

a

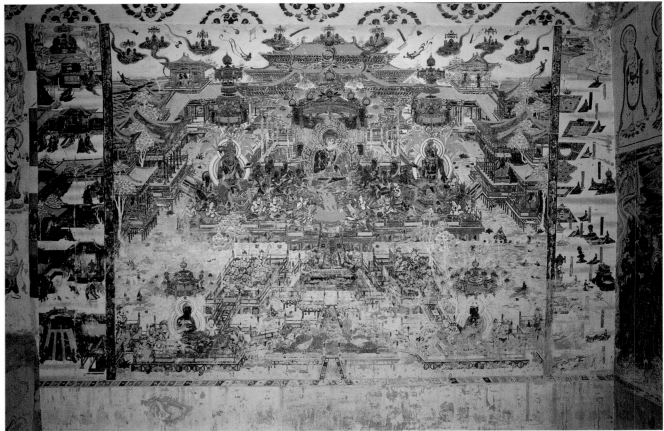

b

66. 無量壽經變

 a. 唐 300cm×410cm 甘肅敦煌莫高窟 172 窟南壁壁畫

 b. 唐 300cm×410cm 甘肅敦煌莫高窟 172 窟北壁壁畫

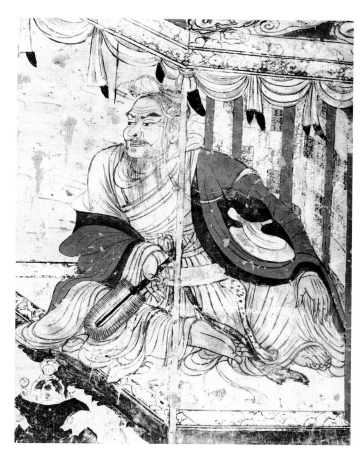

67. 維摩詰像
　　唐　甘肅敦煌莫高窟103窟壁畫

68. 山鬼圖
　　唐　(傳)吳道子　高97.5cm　河北曲陽北嶽廟碑刻

103窟的維摩詰畫像似乎可以反映吳道子的畫風(圖67)。從曲陽北嶽廟的一方石刻中則可看出他筆法的靈活多變（圖68）。據說,這幅石刻是據吳道子原作摹刻的。描繪的是一個形似惡魔的力士,肩扛長戟,凌空騰躍。形象如記載中吳道子筆底的人物,"虬鬚雲鬢,數尺飛動,毛根出肉,力健有餘","天衣飛揚,滿壁風動"。[114]

吳道子那富有表現力的藝術並非是宮廷的產物。盛唐時期,宮廷繪畫的品位日趨秀麗典雅,當時盛行的青綠山水、綺羅仕女,以及花鳥蟲草、鞍馬畫正適應這一需求。吳道子所代表的是成千上萬修造佛道寺觀的工匠畫匠,被他們尊為"畫聖",奉為保護神。[115]與皇族出身的李思訓不同,吳道子出身卑賤,從未踏入仕途。對於他的生平史籍記載甚少,只知道他少時孤貧,可能從未接受過正規的藝術訓練;[116]即使他成名並奉詔入宮後,其職責也僅限於教習宮女或伺奉太子。[117]宮廷之外才是吳道子真正的用武之地。在長安,他擁有自己的作坊和無數弟子。吳道子為廟宇作壁畫時,常常由自己勾墨,由弟子設色。[118]從張彥遠的著作中可以看出,當時所有與吳道子有關的畫家與宮廷的聯繫都不甚密切,他們所繪大都是道釋人物。[119]文獻記載吳道子在洛陽、長安等處佛寺道觀中曾畫壁300餘堵,看來並非誇大其詞。由張彥遠的記述得知,直至西元845年佛教遭劫之後,在洛陽、長安兩地至少還有21座寺院遺存有吳道子的壁畫,佔劫餘兩城寺院總數的三分之一。[120]由此可見,吳道子一生主要從事壁畫創作,而不是供私人觀賞的卷軸畫。[121]他的主要藝術實踐在佛寺道觀,與

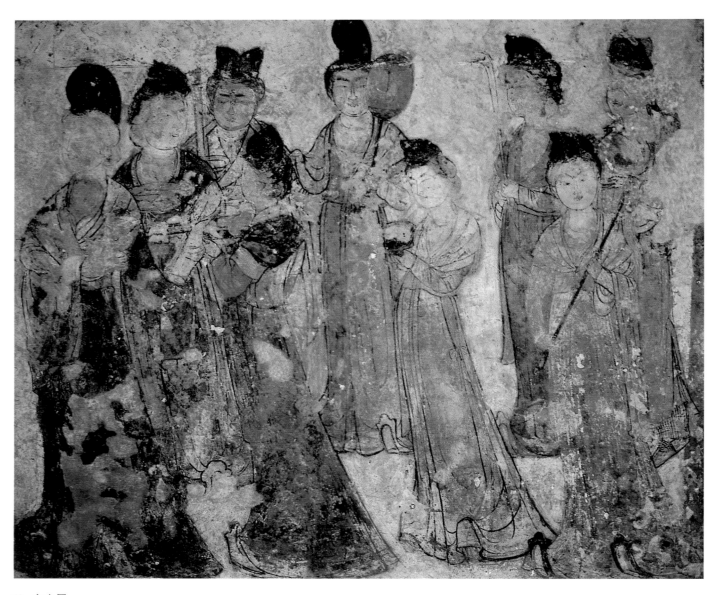

69. 宮女圖
　　唐　177cm×198cm　陝西乾縣永泰公主墓壁畫

唐代的大眾市井文化不可分割。

　　許多軼聞傳說進一步證實了吳道子與市井文化間的關係。[122] 在傳說中他常被描述得猶如一個街頭藝人，以當眾作畫時所顯示的超人技能令人稱奇。[123] 例如說他圖圓光，皆不用尺度規劃，一揮而就，令觀者以為有神相助。據朱景玄記載，吳道子在寺中作壁畫時，長安的市民爭相前往觀看，其中有老人也有年青人，有紳士也有平民，圍成了一圈厚厚的人牆，令人聯想起中國傳統廟會上的情景。吳道子的宗教畫對

平民百姓頗具影響。朱景玄引景雲寺老僧的話說：“吳生畫此寺地獄變相時，京都屠沽漁罟之輩，見之而懼罪改業往往有之。”種種民間傳說進而給吳道子及其作品蒙上了一層神秘色彩。他被看作是張僧繇轉世，說他可以通過誦讀《金剛經》知前生事，又說他畫的龍鱗甲飛動，逢下雨天則生雲霧。這些傳說屬於一種口頭文學傳統。[124] 李思訓的生平在新、舊唐書中皆有記載；而吳道子的事蹟正史中隻字未提，僅見於後人記載的口頭傳說。以此可見二者與唐代不同社會階層、文化環

境的關係。

　　唐代文化的活力和藝術風格的豐富多彩，得益於它在思想文化上奉行的兼容並蓄的開放政策。開放的環境，寬容的氣氛，使各種藝術流派與風格能夠並存並相互交流，而不會導致一家獨尊的局面。[125] 這種情形在盛唐和中唐時期表現得尤為突出，因此，這一時期的藝術空前繁盛，也最富有變化和創新。此時，公共宗教藝術臻於極盛，宮廷藝術的一些分支，如仕女畫、花鳥畫和鞍馬畫也發展成為獨立的繪畫門類，並且名家輩出。同時，還出現了以藝術表現個人情性的第三種傾向。以上各種傳統並非孤立現象，而是互相刺激而對唐代繪畫藝術的發展作出貢獻。

　　與宮廷有密切關係的藝術家(皇室成員、朝臣，或宮廷專業畫家)往往擅長某些特定題材。除了創作政治畫、宮廷肖像畫以及青綠山水畫外，唐朝初期一些貴族成員逐漸對描繪飛禽(特別是鷹)、動物(特別是馬)和昆蟲變得情有獨鍾。被張彥遠和朱景玄錄入這派畫家之列的不乏貴族和朝臣。[126] 盛唐時期一個重要的變化是仕女畫的日漸流行，這已為典籍記載和考古發現所證實。據記載，生活在西元八世紀中葉的李思訓的姪孫李湊甚至放棄了李氏家傳的青綠山水而專工仕女畫。張彥遠說他尤擅綺羅仕女人物，稱為一絕。[127] 一些出土的唐代墓葬壁畫證實了當時仕女畫的盛行。這類繪畫作品不是為皇族成員和高官所作就是為他們的親屬所繪，反映了當時貴族的審美情趣。如果我們把繪於不同時期的這類壁畫加以比較，就可看出社會上層人士欣賞情趣的變化。[128]

　　至少有 14 處初唐時期的墓葬都在墓道入口的兩側分別繪白虎和青龍；接着是繪在傾斜的墓道兩旁三角形壁面上的官員聚會、儀仗隊和狩獵場面；官階標記、禮儀用具以及侍從人員被一組一組地描繪在通向墓前室及墓室的走廊上；在墓室的牆壁上繪着墓主的家居生活圖景，其中必有貴夫人和侍

女的形象，似乎她們還在陪伴着已去世的主人(圖 69)。

　　在盛唐時期，盛大的禮儀場面已逐漸減少。在有些墓葬中，家庭人物的形象，主要是婦女、樂師和僕人，不僅出現在墓室內，而且出現在墓葬入口的通道內。顯示死者威嚴的題材似乎退居次要地位了，墓葬日益被設計成死者在陰間的私人宅邸。這種風氣至唐代中期尤盛，這時描繪官員聚會和儀仗隊伍的繪畫徹底消失了。入口處的墓道有時根本不加裝飾，墓葬的後室則成了裝飾的重點。這裡的壁畫大多模仿多扇的人物、花鳥屏風畫，以使墓室更像家庭中的內室。

　　墓葬壁畫的變化向我們揭示了唐代宮廷繪畫題材演化發展的趨向，有助於我們重新考察某些重要畫家和傳世作品的歷史地位。一個很重要的現象是盛唐時期世俗的題材取代了盛行於初唐時期的政治題材，威嚴的文臣武將被秀麗的宮廷婦女所代替。對生活在八世紀中葉的唐代人來說，閻立本和他所繪的功臣已成為遙遠的過去，具有遠見卓識的的政治人物已失去以往的感召力，崇尚奢華之風大盛。在西元 745－756 年間，楊貴妃成為炙手可熱的人物，她是唐玄宗最寵愛的妃子，也是中國歷史上最著名的美女之一。據說，因為楊貴妃肥胖，所以盛唐時期畫中仕女都體態豐腴，面目圓潤。這一論點值得懷疑，因為類似的繪畫形象在八世紀初甚至在此之前就出現了。正確的說法應該是楊貴妃集中代表了這種婦女形象及其美感價值，而非這種形象的來源。這類仕女形象出現在遙遠省份甚至國外的器物上面。在日本和中亞都曾發現過這類帛畫(圖 70, 71)。在這一背景下出現了盛唐時期最擅長畫貴族仕女的畫家張萱(活躍於 714－742 年)和周昉。

　　張萱年齡稍長，在唐代他鮮為人知。張彥遠對他的記載只有一句話，說他擅畫婦女嬰兒。[129] 朱景玄對他倒有一段較長的記載，但卻把他放在中流畫家之列。[130] 張萱在中國繪畫史中變得赫赫有名是因為他有兩幅著名的作品摹本存世，這

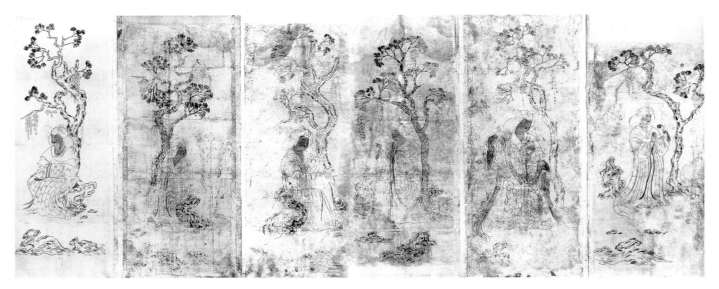

70. 樹下仕女圖　　唐　絹畫　136cm×56cm　日本正倉院藏

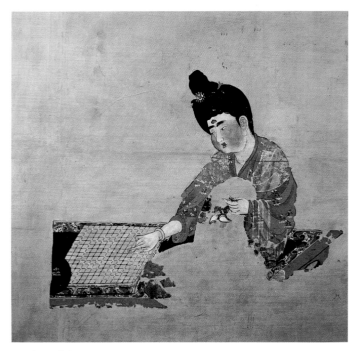

71. 仕女弈棋圖

唐　絹本　設色　62.3cm×54.2cm　新疆阿斯塔那 187 號墓出土
新疆維吾爾自治區博物館藏

兩幅摹本均出自宋朝徽宗皇帝(1101－1125 年在位)之手。但由於這兩幅畫卷擁有"雙重作者"，它們作為研究張萱繪畫風格的資料價值就必須慎重考慮。在筆者看來，它們充其量不過是張萱作品的宋代翻版：在構圖方面它們也許仿效了原作，但其畫風方面——厚重的著色、平面形象，特別是對局部精細的描繪和強烈的裝飾趣味——都反映出宋代院畫的獨特情趣。其中一幅描繪的是楊貴妃的姊姊虢國夫人騎馬遊春的情景(圖 72)。[131] 另一幅繪了宮廷生活的另一個側面：宮女們從事搗練、絡線、熨平、縫製勞動(圖 73)。但我們不可將這些場面同真正的絲綢生產和普通紡織女的日常勞作混為一談。在古代中國的宮廷中，採桑養蠶製絲是一種禮儀活動並象徵"女德"。描繪這種活動的作品早在西元前六或五世紀的青銅器和漢代石雕上就出現了(見圖 10)。

兩幅作品的構圖也因循了不同的模式。《虢國夫人遊春圖》顯然是繼承了描繪騎士和車馬儀仗這個歷史悠久的傳統(參見圖 9、25、31)。它不禁使人們想起章懷太子墓中狩獵的場面。而《搗練圖》則是繼承了《女史箴圖》的傳統，每一組人物形象構成既獨立又相關的畫面 (參見圖 39)。數個世紀以

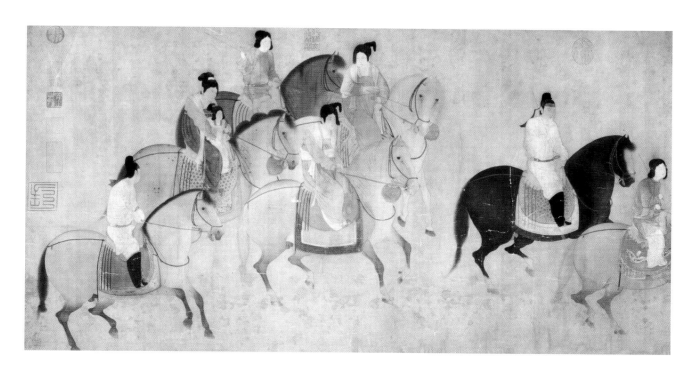

72. 虢國夫人遊春圖
　　唐　張萱　卷　絹本　設色　52cm×148cm　遼寧省博物舘藏

來,人們一直為《搗練圖》完美的構圖感嘆不已。打開畫卷,首先映入眼簾的是四位宮廷婦女,圍繞著一個長方形木槽。[132] 她們美妙的姿態和動作十分協調;她們站立的姿勢和手中的搗杵突出了垂直的動感。與此相對照,第二個場景則由坐在地上的人物形象構成。一個婦女在紡線,另一個在縫紉。一根纖細的絲線與前段沉重的搗杵恰成對比。第三段畫與第一段相呼應,描繪的又是四個站立着的婦女。但是,她們正在展開一匹白練熨燙,白練沿水平方向的張弛及婦女的體態動作成了被描繪的焦點。

張彥遠在《歷代名畫記》中記述了張萱和周昉之間的關係。他說:"周昉初效張萱,後則小異,頗極風姿,全法衣冠,不近閭里。衣裳勁簡,彩色柔麗。"[133] 這一記載雖然把兩位畫家置於同一流派中,但卻指出了他們不同的歷史地位:在張萱所處的時代仕女畫尚不夠典雅柔麗,而周昉的仕女畫則達到了"頗極風姿"的地步。由此可知為什麼張萱在唐代名聲並不那麼顯赫,而周昉卻被列在除吳道子之外的所有大師(包括閻立本、李思訓及其他著名大師)之上。[134] 周昉作品的摹本尚不足以證實這一高度評價。幸運的是,現存在遼寧博物舘的《簪花仕女圖》(圖74)可認為是一幅唐代繪畫原作。不管它是否為周昉還是他的弟子所繪,它都最能使我們看到唐代女性肖像畫的驚人成就。[135]

在中國畫中發現這樣一幅精緻而又性感的作品實屬難得。畫中所描繪的仕女們本身就是藝術品:她們濃施脂粉的臉上,畫着櫻桃小口和當時流行的"蛾眉";高高的髮髻上插滿鮮花與珠翠。值得注意的是, 對仕女個性的抹殺是為了加強她們的性感:雖然她們的臉部被厚厚脂粉遮蓋,但她們的軀體卻通過透明的衣服被暴露了出來。薄如蟬翼的紗衣用柔和的各種顏色繪出,透過紗衣可看到帶有圖案的內衣,進而顯現出女性的軀體。畫家沒有描繪任何故事情節和動作,而是表達一種特殊的女性氣質以及宮廷婦女那種抑鬱孤寂的心境。

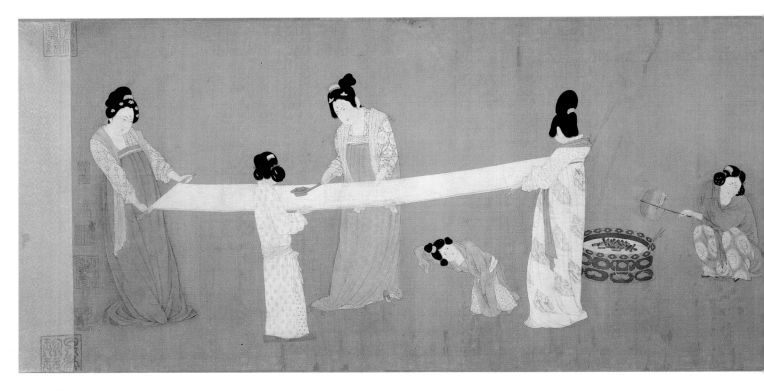

73. 搗練圖
　　唐　張萱　卷　絹本　設色　37cm×147cm　美國波士頓美術博物館藏

　　這幅畫也為瞭解唐代花鳥畫提供了有價值的線索，同仕女畫一樣，在八世紀花鳥畫也有長足發展。[136] 畫中的宮女雖共處一圖，但彼此毫無聯繫。她們的注意力被另外一組形象所吸引：一朵小小的紅花、一樹盛開的玉蘭花、一隻小狗或被宮女撲到的一隻蝴蝶。畫家通過描繪這些形象與宮女之間親密的關係，暗喻二者之間某種相似之處。都是皇宮內的玩物，它們彼此為伴並分擔彼此的孤獨。新近的考古發現為這類繪畫形象提供了原型。西元八世紀初期永泰公主墓石棺上的線刻畫表現了一組由折枝花卉、飛燕和野雁環繞的宮廷女性形象(圖75)。

　　動物題材的繪畫在盛唐和中唐時期也十分盛行。其中鞍馬的發展反映了宮廷藝術從初唐到盛唐的轉變。馬一直受到唐代皇室的鍾愛，但是，對不同的皇帝來說，馬包含著不同的意義，因此在不同的時代被賦予不同的形象。初唐的昭陵六駿為唐太宗生前乘騎的戰馬。把牠們安放陵墓前，是因為牠

們曾為大唐帝國的創建立下過戰功。一個世紀之後的唐玄宗在他的皇家馬廄裡飼養了四萬匹西域駿馬。這些馬從未上過戰場，只是用來為天子表演馬舞的 (圖76)。牠們不再是"勇士"，其作用卻可與皇宮內院的嬪妃相比擬。著名的宮廷畫家，如陳閎(生活於八世紀)和韓幹，皆奉命描繪御廄內的駿馬良駒。他們的作品離開了初唐時期英雄主義傳統，發展出盛唐時期盛行的一種鞍馬風格，所畫的馬體態豐圓，其造型風格與當時的仕女形象存在着相似之處。這也許是為什麼杜甫批評韓幹畫馬"畫肉不畫骨"的原因。然而，張彥遠卻認為韓幹是歷代畫馬第一人，說他捕捉住了馬的基本精神。[137] 張的觀點可從現在尚存據稱為韓幹所繪的《照夜白圖》(圖77)中得到證實。"照夜白"是唐玄宗最鍾愛的良駒之一。圖中所繪之馬膘肥體圓，四腿短細，似乎與西域駿馬的外形相去甚遠。但是，牠笨拙的體態反而突出了牠的"神"：牠昂首嘶鳴，四蹄騰驤，似要掙脫繮繩，奮蹄奔去。但這種掙扎毫無意義：牠

被拴在一根鐵柱上而無法掙開。鐵柱處於畫面的中心，增強了穩定感。畫家最為生動的"點睛"之筆是表現馬將其痛苦的眼神轉向觀者，像是在乞求同情。如《簪花仕女圖》一樣，這裡的動物又一次被擬人化了，但所反映的似乎是宮廷生活的悲劇。

在唐代，皇家畫院和文人畫還沒有出現，像對待後世畫家那樣把唐代畫家分成"職業畫家"與"業餘畫家"的方法是不妥的。然而，張彥遠和朱景玄的記載證明當時繪畫題材風格與畫家社會地位及職業之間有密切關係。我們已經討論了宮廷藝術和市井宗教藝術兩類不同的畫家。第三類畫家即文人畫家在盛唐時期開始出現，並在中、晚唐時期發揮著越來越重要的作用。雖然其中有些人與宮廷有某種聯繫，他們往往因為"淡泊名利"而受到世人尊敬；他們或過着隱居的生活，以作風景畫自娛；或是一方鄉紳，以其無拘無束的風格令世人注目。

著名詩人、畫家王維(699-759)和道家隱士盧鴻(活躍於八世紀)是這類畫家的代表。王維的名字與輞川不可分，輞川是他在長安以南藍田境內的別墅名。他的詩經常描述當地的秀麗景色——山峰、河流、水邊亭閣和村舍。這些景色也出現在他的繪畫作品中。[138] 但是這些作品早在北宋(西元960-1127年)之前就已失傳，所以沒有任何證據能令人信服地證實他的山水畫也像他的詩一樣出色。認為他"畫中有詩"的可能是宋代或宋代之後的文人。唐代留下的關於王維的記載雖然不甚明確，但提到他的山水畫至少具有兩種風格：一種是"承古啓今"的彩色繪畫，另一種是潑辣明快的水墨畫——有時採用"潑墨"法。第一種風格頗似李思訓一派的青綠山水，而第二種風格則似是受了吳道子的啓發。[139] 作為一名學者，王維的作品既不屬於宮廷藝術也不屬於民間傳統藝術，他從事繪畫只是為了消遣，因此有可能採用各種不同的風格。

明代有一幅《輞川圖》石刻，是根據郭忠恕(910-977)的一幅摹本製作的，它帶有王維的第一種風格的痕跡。此畫採

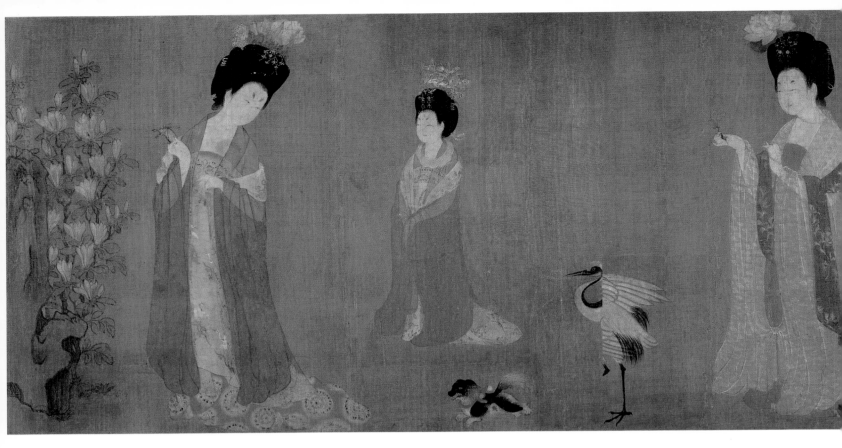

74. 簪花仕女圖
　　唐　(傳)周昉　卷　絹本　設色　46cm×180cm　遼寧省博物舘藏

75. 侍女圖
　　唐　線刻畫　高 132cm
　　陝西乾縣永泰公主墓石棺線刻畫

76. 舞馬銜杯紋銀壺　唐　模冲紋飾
　　高14.5cm　口徑2.3cm　陝西省博物舘藏

77. 照夜白圖

　　唐　(傳)韓幹　卷　紙本　設色　30.8cm×33.5cm　美國紐約大都會藝術博物館藏

用傳統的構圖方法，將一系列房舍和花園聯在一起形成一幅橫卷(圖78)。道家隱士盧鴻也曾用同樣的構圖來描繪他在鄉間的隱居地;此圖雖然後來被裱成册頁，但原先卻是一幅由十部分景色組成的畫卷。[140] 像王維一樣，盧鴻也是一位淡泊名利的學者，他擅長畫山水樹石。[141] 王維是一名虔誠的佛教徒，而盧鴻卻在洛陽附近的嵩山上當了道家隱士。宮廷曾授盧鴻諫議大夫之職，他固辭不受。唐玄宗不僅沒有懲罰他，反而賜給他很多禮物，包括嵩山上的一所"草堂"，讓他辦塾舘課徒和安度晚年。[142]

　　盧鴻所繪《草堂十誌》有若干摹本存世，臺北故宮博物院

78. 輞川圖

　　唐　(傳)王維　石刻線畫　高31cm　美國普林斯頓大學藝術舘藏

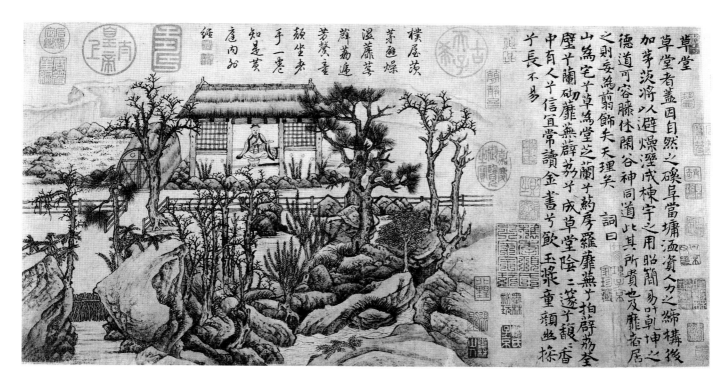

79. 草堂十誌
　　唐　盧鴻　卷　紙本　水墨　臺北故宮博物院藏

藏本顯得最為古老(圖79)。[143] 如果這些畫確實保留了盧鴻原作的基本構圖，那麼《草堂十誌》可說是現存中國文人畫的第一幅作品，因為它的所有特徵都反映了文人藝術家的自我表現。第一，這幅畫既非描繪"典型"山水亦非表現公眾勝地，而是圖寫與畫家息息相關的一處"私家山水"。[144] 第二，這幅畫描繪了一系列畫家本人的形象，他或在溪旁靜聽水聲，或登山遙望，或在岩洞中與友人交談，或在自己的草堂內修煉。第三，與早期一人作畫另一人題款的繪畫作品不同(參見圖39、43)，這裡的形象和題記都是由同一人完成。畫的每一部分都有一段題記，題記中的文字註明所繪景物位置，並配有吟景抒情的詩句。第四，景物用單色水墨描繪，書、畫因此由同一媒體傳達，畫中的題記可以當作書法來欣賞。這種書畫合一的繪畫很有可能在盛唐時期就已經存在。據張彥遠記載，盛唐時期另一位著名的文人藝術家鄭虔 (約690－764) 曾把他創作的一幅詩書畫合一的作品呈獻給唐玄宗，唐玄宗看了很高

興，遂在作品上題寫"鄭虔三絕"。[145]

除在吐魯番發現的一些碎片外 (圖80)，中、晚唐時期沒有水墨風景畫保存下來，甚至連摹本也看不到。但是這140年卻是水墨風景畫發展中的一個極為重要的階段。這一發展可以從以下兩方面材料中得到印證：一方面，據西元九、十世紀的典籍記載，當時致力於松、石和風景畫創作的畫家越來越多；另一方面，公元十世紀時單色水墨山水畫已經相當成熟，出現了荊浩(約855－915)和李成(919－967)等大師。這意味著這一畫科在唐末必然經歷了關鍵性的發展。[146] 我們可以說水墨山水畫的發展是唐代中、後期最重要的藝術現象，但是激勵其發展的不是國家的繁榮昌盛，而是它的沒落。

自"安史之亂"之後，盛極一時的唐朝一蹶不振，中央集權趨於衰落。此時的中央王朝已不可能激發藝術的創造力，而宗教迫害又嚴重妨礙了寺廟的建設。只有用藝術表達內心世界的文人們能從煩惱和煎熬中找到靈感。許多知識分子為了

逃避現實又像當年的"竹林七賢"那樣,從酒、音樂、文學、宗教和哲學中尋求解脫。但和"竹林七賢"之間不同的是他們可以用繪畫來表達個人的情感和意念。至唐代中、晚期,強烈的個性往往和怪癖聯繫在一起。朱景玄把有些文人畫家歸入"逸品"之列,就是因為他們不遵從任何既定的規則,所以難以用常規來判斷他們。[147] 王默(約西元805年去世)就是其中的一個典型,他非飲酒不揮毫。他把墨潑在絹上,"腳蹙手抹,或揮或掃,或淡或濃,隨其形狀,為山為石,為雲為水",形成了"應手隨意,倏若造化"的高超技藝。[148]

　　這種不拘一格的傾向至少在西元八世紀中葉就已開始。鄭虔的學生張璪(約八世紀中、晚期)被認為是當時最有成就的山水畫家,許多唐代著名的學者,如張彥遠、朱景玄、白居

易、苻載(死於 813 年)和元稹(799－831)都在詩文中盛讚他的畫作。在畫松石方面他被認為超過了所有古代和當時的畫家，在巨幅繪畫的構圖方面也極具才華。《唐朝名畫錄》說："其山水之狀，則高低秀麗，咫尺重深，石尖欲落，泉噴如吼。"[149] 苻載生動地描述了這位藝術家的作品和畫風。據他說，有一次張璪未受邀請就闖入一個宴會，並粗暴地向主人索求新絹，在賓客面前顯示他的非凡才華：

員外居中，箕坐鼓氣，神機始發。其駭人也，若流電擊空，驚飆暝天，摧挫斡掣，揮霍瞥列。毫飛墨噴，捽掌如裂，離合惝恍，忽生怪狀。及其終也，則松鱗皴，石巉岩，水湛湛，雲窈眇。投筆而起，為之四顧，若雷雨之澄霽，見萬物之情性。[150]

班宗華

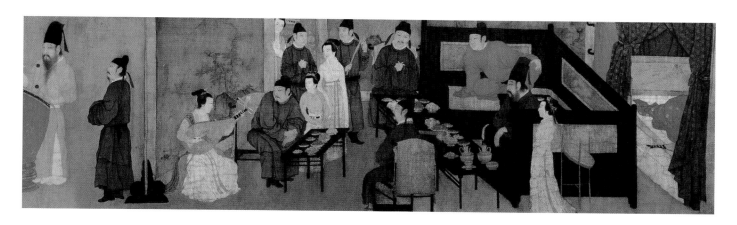

五代（西元 907－960 年）
至宋代（西元 960－1279 年）

唐代政治軍事的衰敗一直延續到西元十世紀初，至此，就連一個徒有虛名的中央王朝也不復存在了。在這個原本統一的古老帝國的大地上，反叛勢力羣起，持續了半個多世紀，仍未決勝負。在北方先後出現了五個王朝，它們統治着北方的大部分地區；另外十個小王國則控制了原屬唐代版圖的其餘地區。歷史上稱這一時期為五代十國。

這個時期出現的三個頗具文化藝術創造力的地區是四川、江南和中原。 四川當時是蜀國的所在地，因為曾是唐代皇家士族的避亂之地，所以在文化藝術上保留了唐代遺風；建都於江南金陵（今江蘇南京）的南唐王朝，以其極為不同且高度講究的皇室品味另創一新穎、具影響力的江南文化類型；中原地區，其主要中心是古都長安、洛陽， 以及西元 960 年後成為宋代首都的汴梁（今河南開封）。以這三個地區為中心，其周邊地區的藝術也極為豐富多彩且充滿生機。 自唐代後期至五代時期乃至以後的宋代， 中央帝國與其周邊的少數民族之間紛爭頻仍， 至十三世紀整個中原最終被蒙古貴族集團佔領。但在此之前，創建遼、西夏和金國的各族都對中國文明的迅速發展和演變作出了自己的貢獻。

五代時期

西元 907 年隨着中央政權的崩潰，藝術家和畫匠失去了宮廷的庇護和支持，而過去正是由於它的贊助才出現了盛唐時期文化藝術的黃金時代。自此至十一世紀晚期之前，宮廷給予藝術的支持再也無法與盛唐時期匹比。但是，每個地區政權都極力在藝術上取得一些成就以表明它在文化藝術方面——當然也包括政治方面——承襲唐制，是順天承運的合法統治者。在這方面處於四川的蜀國得天獨厚，因為自 755 年唐玄宗為避安史之亂"幸蜀"以後，許多人也隨之逃離都城長安來到這裡。在唐代滅亡之前，在成都已聚集着一批詩人、學者、畫家和其他繁盛文化所需要的人物，一個小型的唐代宮廷宛然成形。

遷蜀最著名的藝術家之一是貫休（832－912）。貫休既是畫家又是詩人和書法家，他俗姓姜，字德隱，貫休是其法名。他於 901 年到達成都，當時正值唐亡前數年，爾後一直滯留在那裡，直到逝世。他入蜀後受蜀王賜號為禪月大師，但人們習慣稱他的法名。貫休是歷史上最早以在繪畫、詩詞和書法三方面都有高深造詣而聞名於世的藝術家之一。他的繪畫、詩詞和書法作品至今仍有傳存，這也頗為難得。貫休以擅畫羅漢而聞名。羅漢是佛祖釋迦牟尼的弟子，他們恪守佛祖教誨，雖身居高位仍過着苦行僧的生活，如同基督耶穌早期的門徒一樣，因此得到廣大佛教徒的崇仰。自六朝以來，羅漢形象在繪畫和雕塑作品中大量地湧現，有些作品頗具感染力和表現力，但只有貫休所繪的羅漢像能喚起人們的想像力。現為日本皇室收藏品的《十六羅漢圖》（圖 81）上有貫休於西元 894 年用其獨有的，與畫風同樣擬古的篆體字寫的題記。根據題記判斷，貫休於西元 880 年開始創作此畫，那時他住在故鄉浙江蘭溪，但當此畫完成時，他已遷居到了湖北。[1] 他所繪的這些佛教聖徒龐眉深目、隆鼻突顎、形貌十分古怪。這些古怪的形象看上去要比他們所代表的深奧的宗教信條還要寓意深刻。根據馬克斯·洛爾的觀點，貫休的羅漢形象體現了佛教在九世紀遭受迫害時受到的破壞和劫難。那時，佛教寺廟在中國幾乎絕跡。[2] 在畫家筆下這些羅漢像是一場大劫難後年邁體虛的倖存者，飽經歲月和痛苦記憶的煎熬。在一個人們還在極力讚美唐代宮廷優美的人物畫的時代，這樣的形象確實讓人們感到驚奇並引起深思，因為人們不理解這類形象是為適應劫後儒家新秩序和提倡忍讓精神而塑造的。換言之，貫休所描繪的羅漢形象是一種表達人類實際狀況的形態，而不是高貴的虛偽外貌。一般説來，這種表現主義式的形象——或可被稱為心理的復古——在漫長的中國繪畫史中只是一個支流，但它卻反覆出現，並且主要是在表現佛教題材方面。對痛苦、劫難和死亡這些人類必須面對的現實的描繪，在除宗教藝術之外的其他方面是幾乎看不到的，儘管它們偶爾也會出人意料地在其他藝術領域，甚至包括宮廷支持贊助的繪畫中有所流露。

唐代末期，圖畫大多數仍然是繪於牆面，也有繪在大型屏風上的。但是到了西元十世紀，這些傳統的形式受到了較小的、便於移動的繪畫形式的挑戰。隨著繪畫的規模和功用的變化，繪畫和觀賞者之間的關係變得更為密切了，繪畫技巧上出現了細微的新變化，並隨之成為這一時期繪畫的普遍特色。繪畫技巧的巨大變革發生在西元十一世紀末，主要表現在用於繪製幅面寬大的壁畫的技巧被繪製細密精麗的小型畫的技巧所取代。

現存西元十世紀創作的壁畫重要的實物之一是畫商 C. T. 盧 1923 年獲得的一批壁畫殘片。多年來他一直將這些殘片收藏在他巴黎的住所中，直到 1949 年才公開發表。[3] 這些殘片僅次於敦煌石窟壁畫，現收藏於美國納爾遜·阿特

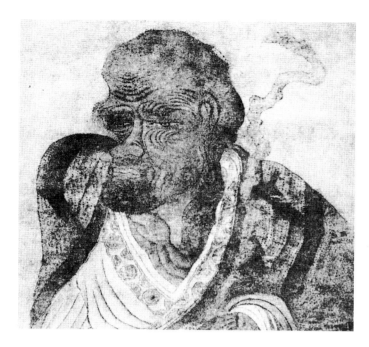

81. 羅漢圖
五代　貫休　軸　絹本　設色　日本東京宮內廳藏

金斯美術館。畫家採用唐代稱為"吳裝"的那種淡色人物畫法,描繪了兩個正在焚香的菩薩(圖82)。這兩個菩薩很可能和其他眾多的佛教人物繪在一起,陪伴著處於中心位置的佛祖。他們佔據了一塊很大的牆面,在他們的形象前面很可能還有彩繪塑像,就像敦煌莫高窟中生動而戲劇化的彩繪塑像一樣。佛教屢屢遭受災難性的迫害(包括發生在西元955年幾乎毀滅中原地區大部分佛教藝術的那一次,上述殘片就是在那次劫難之後倖存下來的),使得中國北方早期壁畫蒙受了巨大的損失。但這些僅存的殘片和斷片也足以證明當時壁畫藝術在美學和技巧方面已達到很高的水平,它上承唐代壁畫創作的黃金時代,下接十三、十四世紀壁畫創作的新高潮。這一延續不斷的傳統成為從西元七世紀到十四世紀中國繪畫的主流。但令人遺憾的是保留下來的壁畫實在太少了。

宋代著名的繪畫史學者郭若虛於西元1074年撰寫的《圖畫見聞誌》回顧了自西元九世紀至十一世紀晚期中國繪畫的發展過程,他寫到:"若論佛道人物仕女牛馬,則近不及古;若論山水林石花竹禽魚,則古不及近。"試將敦煌取得的藝術成就與宋代人物畫中最著名的作品進行比較即可證實他所言非虛。儘管沒有一位唐代大師留下任何一件原作,但很明顯,唐代人物畫和敘事畫在規模、活力以及表現力方面所取得的成就遠非宋代所能比擬。

同時,郭若虛也談到:在山水畫和花鳥畫方面唐代則不能與五代和宋代相提並論。這一點也是不容置疑的。這位有見地的學者在其論著中所列舉的這些差異表明這樣一個事實:在唐代逐步走向衰敗的歲月裡以及五代時期長達半個世紀的動亂中,動物、植物、山川、庭園和湖泊這類自然界的題材逐步引起了畫家們的關注。曾經輝煌的帝國已不再有值得頌讚的豐功偉業,外在情況也無法令人滿意,畫家當然仍在畫那些已畫了許多世紀並且已瞭然於胸的宗教畫和歷史敘事畫。從貫休的作品以及我們上面提到的佚名畫家的作品來看,這類作品都極具創造性而且達到了相當高的水平。有一點很有意思,即我們看到貫休是通過佛教人物內在的精神和外表的怪誕而賦予其作品奇妙的感召力的,而壁畫畫家們則是通過精練的繪畫手法使其作品達到較高的藝術水平。繪畫手法的改進包括構圖、筆法、設色和暈染的技巧,以及對內在精神和含義的追求,都是宋代繪畫最高成就的表現。我們看到這些因素已在貫休和佚名的壁畫家的作品中有所反映,其實這些畫家都是唐代畫家,只是活到了唐亡之後。

花鳥畫的發展

郭若虛將以往的花鳥畫與宋代的花鳥畫經過一番比較之後得出如下結論:如果唐代的某位花鳥畫大師能夠在他(郭若虛)生活的那個年代復活,將無論如何不能與十世紀傑出的花鳥畫大師黃筌(903-968)、黃居寀(933-993)和徐熙(卒於西元975年之前)相比,其作品會顯得非常粗糙單調。郭若虛這

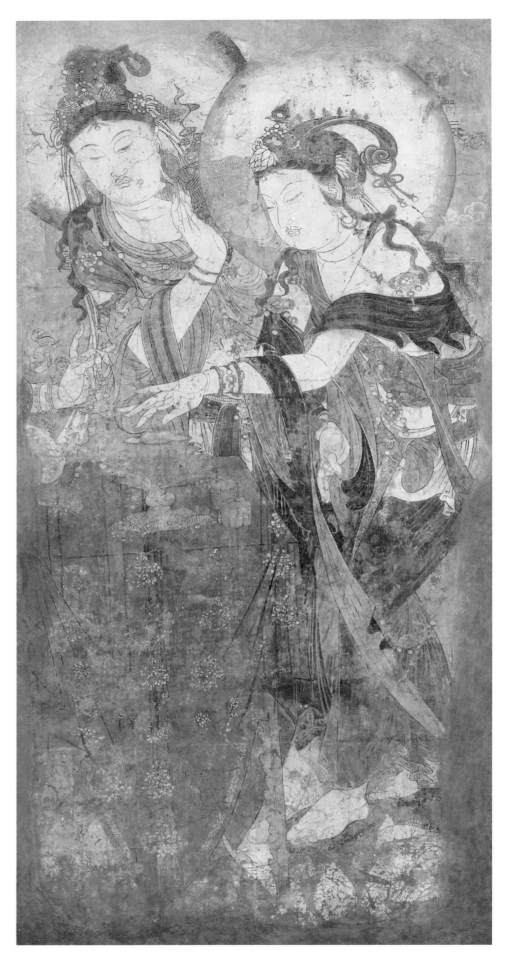

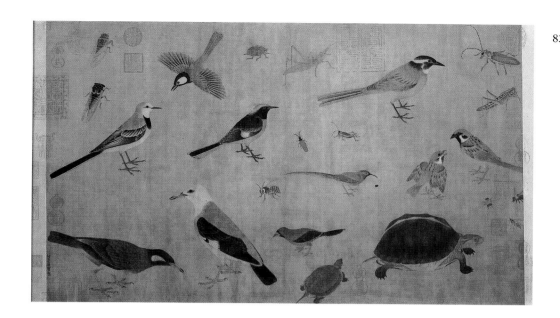

83. 寫生珍禽圖
五代 黃筌 卷 絹本 設色
41.5cm×70cm 北京故宮博物院藏

裡提到的這三位繪畫大師是自古以來最著名的花鳥畫家,他們對宋代以及其後所產生的影響是不可估量的。特別是徐熙和黃筌,根據當時的評論家所述,這二人的藝術影響力達到了兩個極點:黃筌在達官顯貴中名聲顯赫,而徐熙在退隱的文人中則無人不知。很可惜,徐熙的作品沒有流傳下來,但黃筌及其小兒子黃居寀的作品足以證實郭若虛上述的結論。[4] 現藏於北京故宮博物院的《寫生珍禽圖》(圖83)是黃筌的代表作之一,上有黃筌的署名及題記,題記註明此畫是為其長子黃居寶所作。黃居寶(約西元960年去世)也是一位有造詣的畫家,這幅畫就是他父親專門為他作的習畫範本。畫面上是許多鳥禽、昆蟲,每個形象的描繪和設色都非常精確和貼近現實,頗似德國畫家對自然景物的描寫。我們可以推斷,這類寫實風格出現表明黃筌一定進行過系統的寫生,而且表明,山水畫和人物畫的畫家顯然也是這樣做的。事實上,黃筌就既擅長山水人物,又擅長花鳥。郭若虛稱他:"全該六法,遠過三師。"

黃居寶不到四十歲就去世了,所以對於他的繪畫所載甚少。但他的弟弟黃居寀繼承了黃家畫派的風格,頗負盛名;他於西元965年將黃家畫派的繪畫風格帶到了宋代新王朝的宮廷之中,使之成為宋代院體畫的"一時標準"。《山鷓棘雀圖》(圖84)據信是黃居寀的作品。該畫為絹本,已陳舊並有些損壞,但畫上宋徽宗(西元1101-1126年在位)所作的題記、印章、題款、繪畫者姓名,以及所用裝裱材料還基本清晰可辨。就在這樣一幅簡單而有限的構圖中,畫家令取之於大自然的鳥雀神態躍然於紙上並化為一幅完美之作。也許這一點在自西元十世紀至十五世紀所有繪畫大師們的繪畫實踐中頗具典型意義。許多大師有自己的作坊或畫室,擁有助手或弟子(往往是大師們自己的兒子、姪子或孫子);這些助手或弟子在大師們的指導下按照大師提供的粉本,為大師作畫。按照社會階層的劃分,畫家屬於手工藝人或工匠,他們多以家族為單位,主要通過代代相傳來繼承。黃筌把他自己的技能傳給了他的兒子,他的兒子又把這些技能傳給了下一代。甚至就連徐熙這位"退隱文人"也把他的繪畫藝術傳給了自己的兩個孫子。

曾效力於後蜀的黃氏家族繼承、發展了古典的花鳥畫風格,形成了黃家花鳥畫派,並使其成為北宋畫院花鳥畫的標準。五代時四川另一高氏家族,與黃氏家族地位相當,則在人物畫及道釋畫方面建立了典範。高氏家族中的高道興、高從

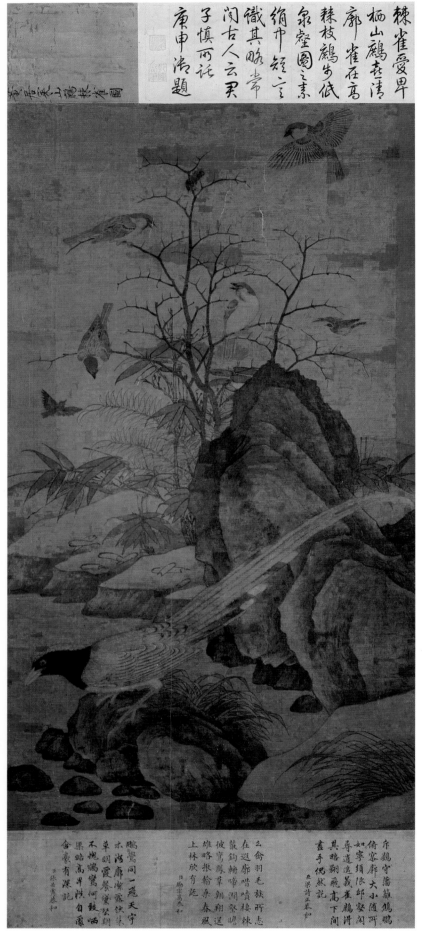

遇（約西元十世紀）和高文進三代人擅畫道釋人物，先後為蜀國宮廷服務過。其中高文進先在後蜀宮廷內服務，西元965年蜀國滅亡，他隨蜀主歸宋到汴梁入畫院，並成為宋代人物畫的奠基人。幾年前在日本清涼寺內發現的一幅題有名款和年代（西元984年）的畫作是高氏家族繪畫風格僅存的例證。但從廣義上來説，宋代的佛道人物畫傳統皆源於四川。[5] 當然，高氏的繪畫風格也承繼了唐代古典佛教繪畫風格，因為高氏三代人都是師法吳道子和曹不興的。自唐末始，這兩位大師的風格成為任何一位名重一時的畫家所需精通的典範。

　　十二世紀初，宋室宮廷擁有的花鳥畫作品比任何其他題材的作品都多。花鳥是要求極高且又最難畫的題材，只有對自然界各種形態進行長期細緻地觀察和經過多年的訓練，才能掌握一定的技巧和手法，即使對秋林中的翠鳥的一般性描繪也需如此。皇家宮廷內藏有大量此類作品表明帝王與貴族對這類題材的好尚和需求，而且有一大批專工此類繪畫的畫家。黃筌和黃居寀的作品不僅表明這類繪畫在當時已達到很高的水平，而且證實了當時皇家宮廷繪畫的某些特點。崔白（約1005－1080）晚年創作的《雙喜圖》（圖108）也許可以表明黃氏風格在畫壇上的統治地位一直延續到十一世紀中葉。就我們所看到的史料來看，這時新一代的畫家已經出現，他們對舊傳統提出了挑戰，並為以後的院體畫風格奠定了基礎。

北方山水畫的早期發展

　　從唐代衰敗到宋朝建立這段時期內，山水畫也在繼續發展。在這一時期之初，山水畫這一概念並不十分明確；但到後期，一種類似風俗畫的山水畫出現了，並成為此後山水畫發展

84. 山鷓棘雀圖
　　五代　黃居寀　軸　絹本　設色　99cm×53.6cm　臺北故宮博物院藏

的基礎。

倘要考究一千多年前繪畫的演化過程實非易事，因為這些繪畫當時僅僅附着於脆軟的絹幅之上。那個時期的任何一幅繪畫流傳至今都已破爛不堪，往往是被修復過或重新畫過；出處的判定也頗不易，因為有時所見的實物極有可能是同類繪畫中僅存的一件孤品。另外，陳舊破損的繪畫往往可能會有複製品，有些複製品可達到亂真的程度，令人真假難辨。然而，值得慶幸的是，歷代宮廷藏品都有系統的編目和文獻記載，通過對這些資料以及有關中國早期繪畫的文獻記載進行綜合研究，而後再追溯這個時期的繪畫概貌，這樣就可能避免訛誤。當然，我們所研究的只是那個時期某位大師或流派的風格，而不一定是那位大師的真蹟。

根據各種文字資料判斷，荆浩(約 855–915)是宋代早期最出色的山水畫家之一。他祖籍沁水(今屬山西)，生於唐代，可能和貫休一樣只在五代時期生活了很短一段時間就去世了。荆浩是一位學者和理論家，同時又是一位畫家。他的山水畫論為宋代宮廷所收藏。[6] 據郭若虛稱，到十世紀後期，荆浩的作品已經顯得有些粗糙和過時，並被他的學生——如關仝(西元十世紀早期)——遠遠地超過。因此，郭若虛把關仝列為這一時期最偉大的山水畫大師之一，而只將荆浩列為這些偉大畫家的先輩。

基於上述理由，現傳為荆浩的兩幅作品看來都值得懷疑。但無論如何，這兩幅畫為瞭解山水畫早期演變發展提供了實物證據，而且兩幅畫上都有荆浩的名諱。現就根據這兩幅作品和荆浩關於山水畫的論著來對荆浩的繪畫藝術加以探討。據知目前收藏在美國納爾遜‧阿特金斯美術館的一幅山水畫是從一座古墓中發現的。它看上去極為古樸怪異，不可能是荆浩的作品。[7] 該畫表面損壞嚴重，而且被拙劣地修復過。然而，畫上的篆書名款使人聯想起貫休在同一時代繪製

的羅漢圖上的篆書名款。該畫所描繪的風景頗為古樸，這也與貫休的作品有些相似。也就是說，納爾遜‧阿特金斯美術館所珍藏的這幅畫看來是唐代晚期的作品，大體與貫休的作品屬於同一個時代。

另一方面，《匡廬圖》(圖 85)則是一幅水平相當高，而令人驚嘆的不朽之作，並非如郭若虛所評的那樣：較之宋代成熟的山水畫作品顯得遜色粗糙。《匡廬圖》描繪的是陡峭羣峰的磅礴氣勢：瀑布從巍巍羣峰中直瀉而下，形狀奇特的蒼松頑強地生長在險峰之間；岸邊、山間屋舍錯落；河面上漂着一隻渡船。此畫為絹本淡著色，大小猶如一扇屏風，畫面雄偉壯觀且舒展，觀後令人意欲往遊。在畫面的右上角有元朝(西元1279–1368年)一位皇帝的題記，其中提到了荆浩的名字。這位皇帝還令其他兩位學者在畫上作了題記(另有十八世紀時乾隆皇帝所書的題記)。也許我們可將此畫及其題款視為後人對荆浩的推崇。

荆浩的弟子關仝是西元十世紀中國山水畫家的代表人物。受誘人的大自然景色的感召，山水畫家們孜孜不倦地尋覓著既能真實地重現大自然的景色又能夠震撼人心的表現方式。結果，關仝獨闢蹊徑，形成了品味獨特的關派風格，享譽北方，展示了新山水畫的巨大吸引力。有好幾幅優美的作品據傳都是關仝繪製的，而且保持着他的風格，但這些作品都沒有署名。[8] 《秋山晚翠》(圖 86)看上去像是根據描寫某一艱難旅程之詩篇而作的：一條隱約可見的險道蜿蜒盤行在灰暗的峭壁上，尖尖的塔頂出現在遠處的峰巔；圖中有一條山路，曲折奇險並略帶神秘色彩。與荆浩的《匡廬圖》中所繪相似，這種繪畫風格突出了石質的堅硬和結構的緊湊。這兩幅描繪堅硬、多石的山水很可能體現今日我們所知的北方傳統。有趣的是，前幾年在中國北方發掘的一座西元十世紀晚期的古墓中發現的絹本山水畫與此種風格非常相似。[9] 這種風格特

85. 匡廬圖
　　五代　荆浩　軸　絹本　淡設色　臺北故宮博物院藏

87. 江行初雪圖
　　五代　趙幹　卷　絹本　設色　25.9cm×376.5cm　臺北故宮博物院藏

別適合於描繪石質堅硬、高聳和陡峭的山峰,以及難於攀行的陡坡。很明顯,這種風格至少在整個十世紀的中國北方都很流行。

江南山水畫風格

與此同時,一種截然不同的山水畫風格在南唐都城金陵周圍的繁華地區誕生了。後世把這種繪畫風格稱為江南風格。江南指的是以金陵為中心的淮河以南地區。這種獨具特色的南方山水畫風格對以後的畫家產生了巨大的影響,但在當時它還只是作為一種具有地方色彩的區域性風格而存在。在南唐的李氏皇室的激勵和支持下,當時的江南地區在文化藝術上取得了異常輝煌的成就。這些成就後來被滅亡南唐的宋朝視為趨超的標準。趙幹(西元十世紀)是眾多在南唐宮廷中服務的知名度不甚高的畫家之一。關於他的生平,郭若虛在《圖畫見聞誌》中只提到他是南唐畫院的學生,擅山水林木。他的長卷《江行初雪圖》(圖87),只因為是少數現存作品之一,故成為南唐繪畫藝術的重要代表作。該畫所描繪的是南京沿江地區初雪時節漁家的生活。畫家細緻入微地描繪了漁網、篷船、服飾、漁具和漁船,準確生動地刻畫了人物的姿態、動作和其他細節,真實地反映了中國古代民間生活的一個側面。為了表現雪花鬆軟的質感,他將白色顏料彈到絹面上。在畫卷右側有一豎排題記記載著畫家的姓名、品級及本畫的名稱。據信題記出自南唐後主李煜之手。李煜本人也是一位偉大的詩人、書法家和畫家。

趙幹所作的山水採用的是鬆散自由的畫法,而極少採用尖細的輪廓線,這與上述北方那種蒼勁的山水畫法截然不同。反映出江南兩位山水畫大師董源(卒於962)和巨然(約960－985年)的畫風。董、巨二人創立了一種鬆散、濕潤的畫法,這種畫法特別適合於描繪江南水鄉那種河湖密佈、霧氣彌漫的景色。[10]　這種風格在據信為董源所繪的長卷《夏山圖》(圖88)、《夏景山口待渡圖》、《瀟湘圖》,以及《寒林重汀圖》(圖89)中可見一斑。巨然所繪的《層岩叢樹圖》(圖90)和《谿山蘭若圖》(圖91),也具有這種風格。

董源的畫作全都是描繪寬闊平靜的河流和湖泊的,畫中景色酷似南京所處的長江三角洲地區的景致。在這些煙霧迷漫的黃昏漁村中,沙渚處處,水牛和綿羊散佈在豐茂的草場上。在《夏山圖》中,董源採用了鬆散的濕墨點,並鋪以水墨,配以皴線來狀寫景物。這是一幅寧靜的江河風景畫,畫中的景色對於那些整日忙於公務的官員不啻是一片樂土,那夏日繁茂的草木,宜於垂釣的小溪和蔭涼的田間小道都令觀者神往。江南畫家心目中的風景與他們北方同行們心目中的風景顯然不同。

《寒林重汀圖》將原本手卷能容得下的景物擴展成巨碑式的規模,一片綿延不盡的水汀成為充滿我們視野的窗口。這

88. 夏山圖
　　五代　董源　卷　絹本　水墨淡設色　49.2cm×311.7cm　上海博物館藏

裡的技法大膽而具有活力，有著素描般的印象式品質。顯然，江南山水畫家們對山水的感覺和北方畫家迥然不同。

　　這種南北的差異在巨然的作品中表現得尤為明顯。巨然本人是個佛教徒。在中國，宗教和哲學是如何融入藝術中的，這個問題很難說清楚。但我們可以比較有把握地說巨然的所有作品(僅有的三幅描繪歷史題材的除外)都與佛教關於生存的觀念有關。[11]　在佛教的精神世界裡，一切事物都沒有固定的形態和實在的自體，無我無住，一切都處在不斷的變化中。儘管無人知道董源與佛教有什麼關係，但他的繪畫風格顯然也完全符合這種思想。巨然顯然是按照自己對世界的看法來描繪自然景色的。當然，他的《層岩叢樹圖》和《谿山蘭若圖》是經過深思熟慮後的完美之作。畫中沒有固定不變的形象，沒有一定的界限，沒有可以觸摸捕捉的物質。淡淡的墨色和流暢的筆觸所創造出只是近乎空靈般的崇高，只有那些荒蕪的小道和空寂的茅舍能使人感到尚有人的踪跡。

北宋時期

　　宋代結束了五代時期中國北方連年爭戰的局面，於西元960年重新統一了這個古老的帝國。與以往的各個朝代一樣，宋代的建立過程也包含著忠與奸、結盟和誓約、偉大的戰鬥、

89. 寒林重汀圖
　　五代　董源　軸　絹本　設色
　日本兵庫縣黑川文學院藏

勝利和失敗等等故事。宋朝的第一位皇帝是趙匡胤（927－976），他所建立的政權是歷史上成就非凡的政權之一，宋代在藝術領域裡取得的成就成了後來各個王朝藝術發展的基礎。從西元 960 年起，到西元 1126 年金兵入侵並佔領中國北方部分地區止，宋王朝統治著中國的大部分地區。這個時期被稱為北宋。之後，金兵不斷南侵，逐步擴大在北方的統治範圍。從西元 1127 年到 1279 年，宋王朝在中國南方重新建立了它的政權，維持著對南方大部分地區的統治，都城在現今的杭

90. 層岩叢樹圖
　　五代　巨然　軸　絹本　墨筆
　　144.1cm×55.4cm　臺北故宮博物院藏

91. 谿山蘭若圖
　　五代　巨然　軸　絹本　水墨
　　美國克利夫蘭博物舘藏

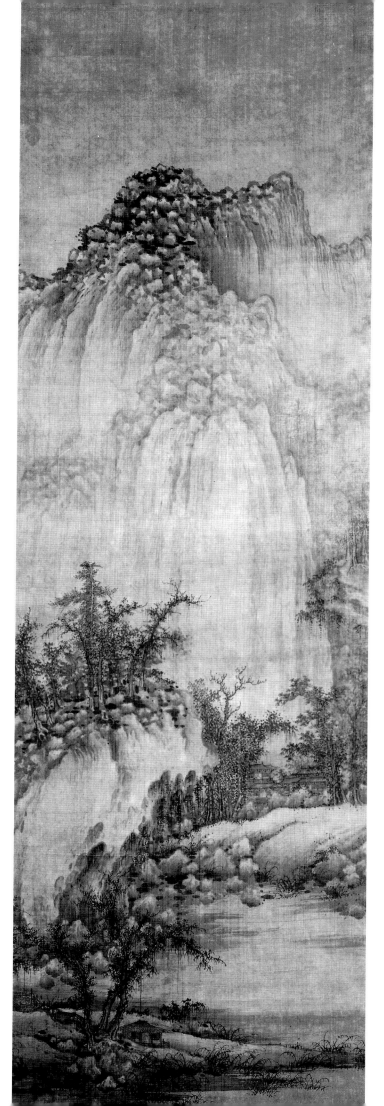

州,這段時間歷史上稱為南宋。

在宋朝長達三個世紀的統治期間,繪畫藝術空前繁盛,以致在 1060 年至 1167 年間有四部繪畫史問世。與此同時,還編撰了許多傳記性、理論性和調查研究性的著作。[12] 十二世紀初,對所有宮廷收藏的繪畫和文物進行了編目,這在歷史上屬第一次。[13] 僅目錄中有記載的繪畫藏品就有 6,387 件之多。所有宋代的皇帝,包括宋太祖趙匡胤,都對藝術懷有極大的興趣。特別是宋朝的第八位皇帝徽宗本人就是詩人、書法家和畫家。當時的宮廷成為全國各種藝術活動——從陶藝到禮樂——的中心。

宋代畫家眾多,繪畫作品難以數計,繪畫題材無所不包,因此,要描述宋代的繪畫藝術的全貌確實頗為困難。怎樣才能把這浩如煙海的材料組織起來遂成為藝術史家探討的課題。總的來看,學者們比較喜歡按題材分類。宋代之前,則無此必要。到了宋代分類的數目就像繪畫本身的縮圖,很快擴增起來。郭若虛將繪畫分為五類,劉道醇分作六門,宋代宮廷編目則分十種。但是無論哪一種分類法,都難以囊括宋代畫家經常採用的各種題材。筆者將按照這種分類來探討宋代繪畫的範圍和種類。

宋代早期的山水畫

李成(919－967)出生於一個貴族家庭,在唐代末期因避戰亂遷居到今山東營邱。他的父親和祖父都因學識淵博和為官清廉而名聲顯赫,李成則被培養成了一位學者和畫家。李成的兒子李爵後來也成了一位學者,在翰林院任職,並被召進宮為宋朝開國皇帝講解經典著作。李成是宋代山水畫的創始人之一,他既代表了唐朝的舊時顯貴,又代表了宋代的新興顯貴——士大夫階層,這一點具有重要意義。[14] 他的山水畫藝術融合了南北傳統的繪畫風格。他將荊浩和關仝那種氣勢磅

礴、危峰疊嶂的構圖和他所熟悉的江南大師們那種“淡墨薄霧”畫法相結合，創造了一種極受人們歡迎的山水畫風格。這種山水畫風格一直統治著畫壇，直到1126年北宋滅亡。

李成的山水畫風格在《晴巒蕭寺圖》(圖92)和《茂林遠岫圖》(圖93)中表現得最為突出。這兩幅作品通常被認為是李派傳人於北宋前期所繪，但沒有理由認為它們與李成沒有關係。這兩幅作品與同時期的繪畫大師如巨然、范寬(活躍於1023－1031年)和燕文貴(活躍於980－1010年)的作品有許多相似之處。兩幅作品色彩豐富，結構嚴密，形象和遠近濃淡和諧一致，稱得上是高雅之作。李成的《晴巒蕭寺圖》和巨然的《谿山蘭若圖》有許多共同之處，都可被看作是宋代早期山水畫最傑出的代表。在西元975年，即宋朝建立十五年後，南唐才向宋室投降。這時，巨然跟隨南唐後主李煜來到汴京，住在開寶寺。後來，他應邀為新建的翰林院殿堂繪《煙嵐曉景》壁畫，據說他這次的作品效仿了李成的風格。據信，美國克利夫蘭收藏的一幅畫準確地反映了巨然這個時期的生活以及李成風格在全國的形成。李成的作品比巨然的作品更為明快、更加剔透，但兩者之間的相似是顯而易見的。

李成的作品中有多姿多態的人物和各種各樣的建築物——寺廟、村莊、橋樑、寶塔、酒肆、亭閣和小道，這些構成了想像中的微縮景觀，一個令人嚮往的夢幻世界，就像是盆景似的歡迎觀者進入。從這些作品的結構佈局看來顯然描繪的是李成理想中的宋代帝國：畫面中央的高峰代表天子，周圍環繞的羣峰代表臣屬。畫的結構佈局就像龐大的中華帝國一樣井然有序、清澄平遠。這裡玉宇澄清，沒有暴力和混亂，顯示出英明的統治者的力量和智慧。

李成筆下的宋代帝國的形象是以北方荊浩和關仝，以及南方董源和巨然的描繪為基礎的。從誕生到成熟，這個藝術演變的過程約長達五十年，它經歷了前一個王朝的可悲的終結，經歷了隨之而來的幾個地方政權之間長達半個世紀的戰亂，經歷了宋朝統一的整個過程——這個過程在960年宋朝建立之後還持續了十五年或更長的時間。因此可以說，李成展現給觀者的是他自己理想中的宋王朝，一個在中國歷史上最具活力、最富有成就的朝代。

李成畫派的繼承者展示了山水畫的精髓。范寬、燕文貴、許道寧(約970－1051)、郭熙(約1001－約1090)、李公麟(1049－1106)以及其他許多作品已失傳的畫家把李成的繪畫傳統延續到了西元十二世紀。每個藝術家都建立一種反映自己生活和理想的獨特的風格，但又都得李成畫風之真傳。

范寬是道教的山人，這裡的山人指的不是那些身穿華服稱自己為“山人”的附庸風雅者，而是崇尚大自然，生活在遠離都市洛陽和汴梁的山林之中的人。他身着粗重、老式的衣服，喜歡飲酒和論道；他粗魯質樸，開朗慷慨。他與李成這樣一位成就非凡且又具有優雅氣質的貴族毫無共同之處。著名畫家王詵(約1048－約1103)曾用“文”與“武”來形容這兩位大師。在中國，自宋代以後，武功對統治者的吸引力越來越小，范寬也許是最後一批能夠以藝術喚起人們對英雄氣概、勇敢、坦誠和直率讚美的藝術家之一。劉道醇曾精闢地道出了李成和范寬作品的差別：“李成之筆近視如千里之遠，范寬之筆遠望不離座外，皆所謂造乎神者也。”

范寬唯一現存作品就是世界上山水畫傑作之一《谿山行旅圖》(圖94)，絹本，兩幅相連，現被裝裱為一卷軸。也許它原

92. 晴巒蕭寺圖
宋 李成 軸 絹本 水墨
美國堪薩斯市納爾遜・阿特金斯美術館藏

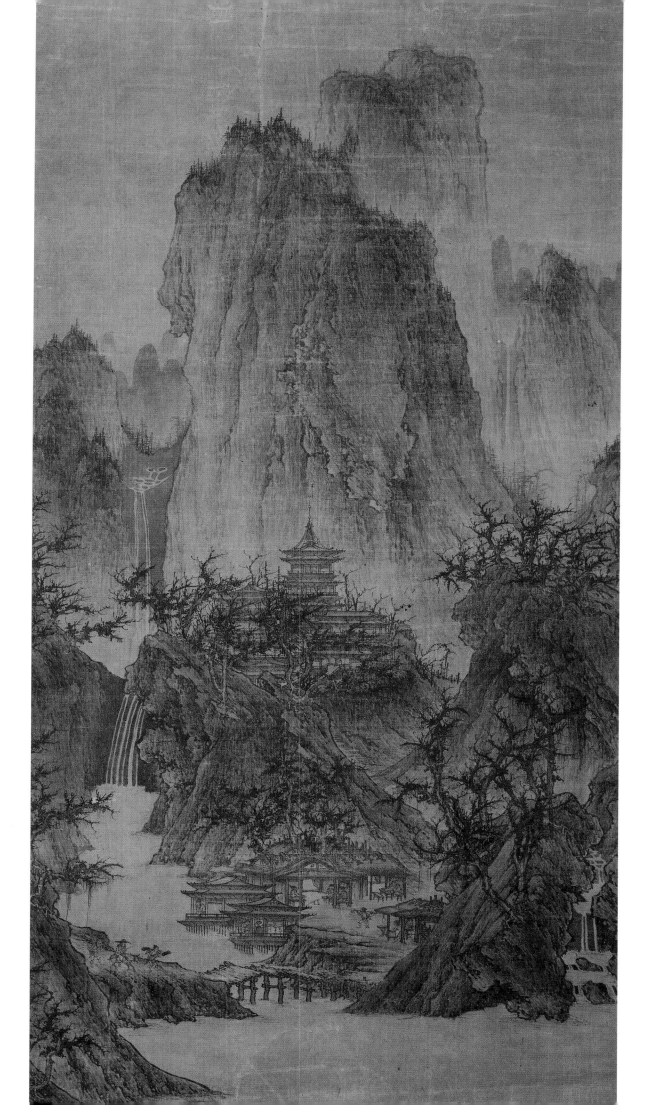

93. 茂林遠岫圖
宋 李成 卷 絹本 水墨 遼寧省博物館藏

來是裱在屏風或牆上的。畫面像牆一樣擋住了我們的視野，展現在我們面前的是城堡般的懸崖峭壁。如同中國的萬里長城或北京的古城牆一樣，這些高聳、堅實的峭壁迎面兀立，令人望而卻步。畫面前景中有一隊趕着騾馬的旅人，畫面中央隱約可見一雲遊道人，在高山的襯托下他們顯得極為微小，而他們卻是勇敢的攀登者。我們猜想，范寬也許就住在這裡，這就是他每天都看到的山。他在任何氣候條件下都漫遊其間——有時住宿其中，有時前往打獵或垂釣。這是他所熟知並可隨心所欲地描繪的山。宋代早期那種不屈不撓的精神和抱負的確都體現在此畫之中，包括它所表現出的力量和勇氣，以及其軍事上的強大和信心。至今我們還可以從這幅畫中感受到這種力量，回想起那個特有的歷史時期的國家和人民。

范寬和李成並重一時。他們兩人都是宋代卓越的山水畫畫家。如果說他們是"文"與"武"的結合，那麼這種結合對於那個新時代又無疑是極其必要的，它代表着治理國家所必需的兩個方面的完美結合。其他許多畫家在這方面也進行過探索，他們以造化為師，尋覓到了新的、引人入勝的表現自然界之美的方式。燕文貴與范寬是同時代的人，活躍於十世紀後期，他曾在軍中供職。作為一位山水畫大師，燕文貴具有自己獨特的風格，他作的山水細密清潤，景物萬變。這種風格不僅在當時極為流行，而且植根於宋代早期還處於鬆散狀態的宮廷畫院之中，並作為汴梁院體山水畫的主流而存在了許多年。燕文貴的《江山樓觀圖》(圖95)是早期珍貴的紙本卷軸畫。這幅畫表現了燕文貴繪畫藝術的優點，也顯露出其不足之處。

界 畫

直到西元十一世紀，界畫在宋代繪畫中才被當作一個獨立的門類。毫無疑問，大多數職業畫家都將建築物、車船和橋，作為風景畫、都市風光畫、風俗畫以及其他題材繪畫中的必要元素。但是，也有一批人專門描繪這方面的題材，他們對這種極其複雜且要求視覺準確的描繪進行大膽探索，並視此為界畫專家的條件之一。郭若虛曾描述過界畫的特點："畫屋木者，折算無虧，筆畫匀壯，深遠透空，一去百斜。"[15] 有三幅作品可以說明界畫的幾點特色。一幅是郭忠恕(約910-977)的《雪霽江行圖》(圖96)，這是一幅幅面很大的橫幅，寬約75公分，長則有寬度的三倍。該畫的精確摹本現收藏在美國納爾遜·阿特金斯美術館。[16] 現存的殘片上有宋徽宗所題的畫家姓名和畫名。兩隻滿載的木船沿著封凍河岸被縴夫拉著艱難地前行，透過船上複雜的結構可以瞥見乘坐在船上的無數人物形象——有的蜷縮著身體抵禦寒冷，有的則在指點、談論著拉縴的活動。畫家試圖透過描繪船體及其構件來表現細部的複雜和視覺的和諧。要在這方面取得成功，圖繪者就必須具有超出一般畫家的知識和經驗。《宣和畫譜》認為，郭忠恕的畫古樸深奧，非一般人可理解。《宣和畫譜》問世時，郭忠恕已經去世一個多世紀了，他的作品當然顯得有些古老了。然

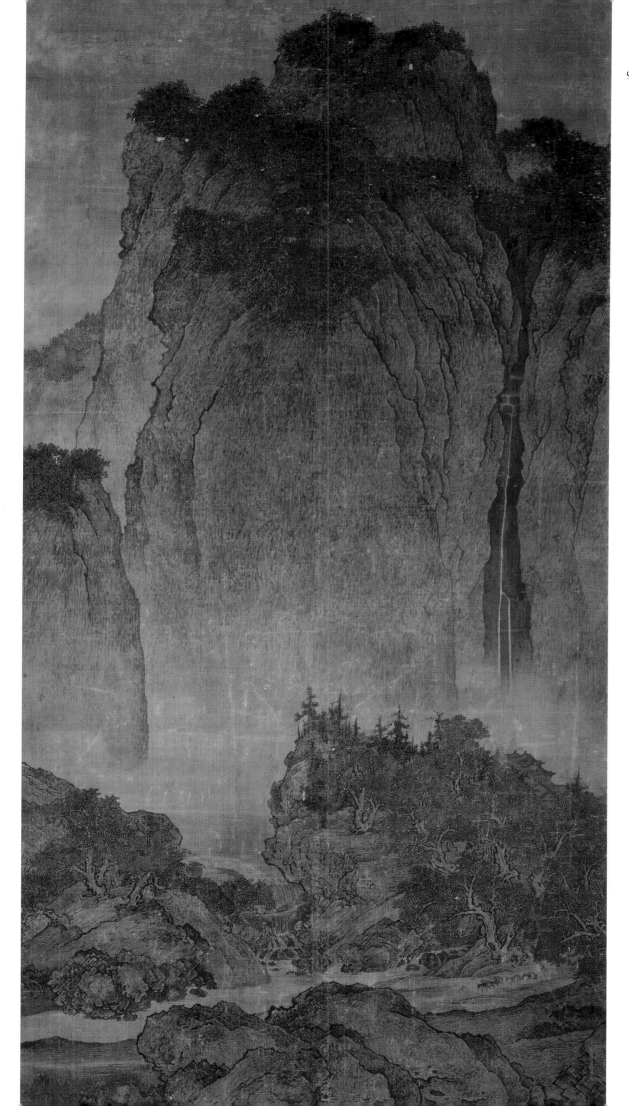

95. 江山樓觀圖
 宋　燕文貴　卷　紙本　淡設色　31.8cm×135cm　日本大阪市立博物館藏

而, 在他所生活的那個年代, 他的作品, 如同藝術領域裡的其他許多作品一樣, 是對當時現實生活的生動、直接的反映, 就像貫休描繪的那些怪誕的羅漢一樣, 只是兩者採用的方法不同而已。

　　另一幅重要的界畫作品是藏於上海博物館的《閘口盤車圖》(圖 97)。它細緻入微地描繪了一座水磨坊的建築結構和機械運轉的情景, 從把糧食運抵磨坊, 磨成麵粉, 裝進袋子用車拉走, 到在市場上售賣。這幅畫看上去就像麵粉製造過程的圖解。畫面的右下角繪有一家新建的酒肆, 正在推銷秋季剛剛釀製的新酒, 酒肆中坐着幾位顧客。這神來之筆把商業交往延伸到了另一種深度, 彷彿暗示着金錢經濟就是由引擎推動的。[17] 宋代的確是一個商業飛速發展的朝代。郭忠恕的《雪霽江行圖》描繪的就是商業河運的情景, 我們從中可以看到經濟活動與界畫之間的聯繫。

　　界畫最傑出的作品當屬《清明上河圖》(圖 98)。這幅畫描繪了北宋城市經濟的繁榮, 這樣一幅呈現大宋帝國商業城市風貌的驚人之作, 是當時位於汴河和溝通中國南北航運的大運河之交點的宋代國都汴梁(今河南開封)的寫照。很難想像

96. 雪霽江行圖
 宋　郭忠恕　軸　絹本　墨筆　74.1cm×69.2cm

創作這樣的作品會沒有贊助者和政治目的。此長卷錯綜複雜的人物場景, 現實主義的手法, 以及宏大的規模都令人嘆服。但是令人不解的是, 除了畫中的題跋以外, 其他任何地方對該畫的作者張擇端都未提及。第一個題跋者為一個金代住在汴

97. 閘口盤車圖
宋 佚名 卷 絹本 設色 上海博物館藏

梁城、名叫張著的人,題於1186年,即此畫所描繪的汴梁城被毀大約六十年以後。其中提供了目前所知的張擇端的一切情況:張擇端,字正道,東武(今山東諸城)人,曾供職翰林圖畫院。早年讀書遊學於汴京,後習繪畫。他專攻界畫,尤擅畫舟車、市肆、橋樑、壕溝、道路⋯⋯ 他也是其它畫類的專家。[18] 後世學者們一般都認為張擇端生活於十二世紀,即宋徽宗時期,但這一點尚無證據。關於張擇端是翰林學士之說顯然不是指他曾為徽宗時期宮廷畫院的成員,而是指他在十一世紀仁宗時期(約西元1023-1063年在位)曾擔任過此職。那時,其他一些宮廷學者如高克明和燕文貴也被隨隨便便指任為翰林院官員。《清明上河圖》中山水的畫法也表明它與此時期其他作品有所關聯,而與十二世紀初為數極少的宮廷繪畫相距較遠。[19]

另外,這幅作品在技法上的成就更接近於宋代早期的現實主義畫法和范寬、祁序、燕文貴、黃筌、郭忠恕和趙昌(活躍於960年至1016年之後)等繪畫大師的作品,與宋徽宗時期的繪畫風格迥然不同。不論這幅作品繪製於什麼時期,以及為什麼而繪,都可將它看作是十一世紀中國社會生活的生動寫照。面對畫中的圖景,我們彷彿聽到小販們招徠生意的吆喝聲,船工們相互激勵的叫喊聲,駝隊通過街市時發出的得得蹄聲,行人和車輛的熙熙攘攘聲。因此可以推斷,《清明上河圖》所反映的是宋朝初期經濟的快速發展。當時,新興城市,包括首都汴梁,都處於建設和發展之中,商業呈現出一派欣欣向榮的景象。[20]

宗教繪畫

宮廷和全國各地為數眾多的佛寺道觀需要不斷繪製宗教神像以用於禮儀和供奉。廟宇和道觀的牆上佈滿了繪畫;每

98. 清明上河圖
　　宋　張擇端　卷　絹本　設色
　　24.8cm×528.7cm　　北京故宮博物院藏

當佛誕日之類的特殊活動來臨時，巨幅的卷軸畫就會繪製出來並懸掛在廟宇的牆壁上。十二世紀初，宮廷內收藏了由四十九位畫家繪製的此類作品 1,179 幅；其中有二十五位是生活在西元十世紀和十一世紀的。除了貫休繪製的羅漢圖、十世紀著名四川繪畫大師高文進繪製的一幅版畫和另一位四川畫家孫知微(約 1020 年去世)的一幅石刻拓片之外，其他此類署名作品均已丟失，這類作品沒有得到應有的重視。所幸的是在世界其他地方還存留著少量的此類作品，其中大部分保存在日本的寺廟裡。由尚存的《孔雀明王圖》(圖 99)人們可以推知那些失傳的作品想必也像此圖一樣精美。《孔雀明王圖》為密宗佛像，也是宋代現實主義的佳作之一。畫中勇猛、美麗的明王坐在蓮座上冥想，蓮花座置於一隻斑斕的孔雀背上，而孔雀則站立在金黃色雲海中的一個蓮蓬上面。明王有六隻手，四手執法器，安詳而自信地注視着那些前來朝拜佛祖的人們。劉道醇稱這類畫像："威嚴肅穆，慈心善解，乃佛畫之最。"[21] 這種典雅且形式優美的佛像可能是承襲高文進和其他西蜀宮廷大師在 965 年之後創立的佛教繪畫的風格。此繪畫風格一直持續到宋代結束，而且我們在牧谿的作品中還

可看到。

一幅同一類型的道教畫像是現存於波士頓美術博物館的《地官圖》(圖 100)。這是《三官圖》中的一幅，"三官"指的是天官、地官和水官。在此這些神祇象徵性地顯現在他們各自統領的敬畏之土，適時地表現他們掌控宇宙的神力。圖中的地官從長滿樹叢和灌木的懸崖下浮現出來。畫中是秋天的景色，在構圖的前景部分繪有一羣奇形怪狀的妖魔鬼怪，它們沿著一條崎嶇的小道行進。整個畫面令人隱隱約約地想起祛鬼的鍾馗。如《孔雀明王圖》一樣，此畫絕對是件佳作。諸如描繪、筆墨、染色、構圖等技法只不過是塑造形象的基本技法，它們無法展現畫的獨特意趣。幾乎可以肯定，此作品出自某個作坊或畫室，是由若干畫家協作完成的，其中包括大師、助手和徒弟。該畫的絹地的背面有些地方被塗上色彩以加深色調。或許畫中的人物形象出自一人之手，景物則出自另一人之手；或者此圖與天官、水官二圖都是工匠們按照某位大師提供的粉本繪製而成的。無論如何，所有此類繪畫都既可被看作手工藝品也可被看作美術作品。這樣的工匠傳統由師傅傳給弟子，或由父親傳給兒子，如此代代綿延。

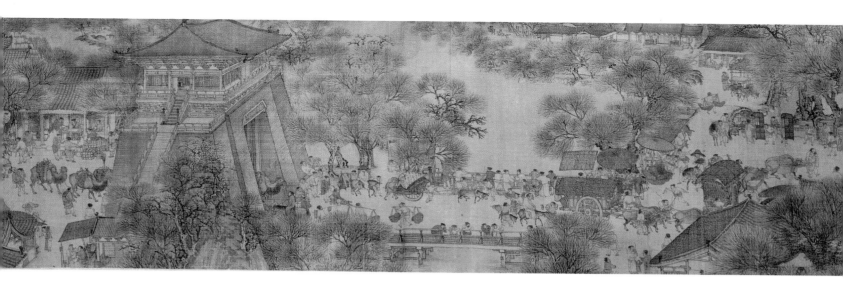

99. 孔雀明王圖

宋　軸　絹本　設色　日本東京都藏

100. 地官圖
宋　軸　絹本　設色　美國波士頓美術博物館藏

世俗人物畫

　　宋代的人物畫畫家雖各擅其長，但是可能沒有嚴格的分工。同一畫家或作坊既繪畫宗教佛像，也畫世俗人物或歷史人物肖像，依求畫者的需求而定。在整個五代和宋代，各種各樣的人物畫都很興旺，其所達到的專業水平可以和任何時期以及世界任何一個地方相媲美。此時的畫壇有一令人驚訝的現象，那就是貴族經常投身於繪畫，猶如職業畫家一樣。例如，偉大的山水畫大師李成就出身於舊時的唐代宗室；而傑出的繪畫大師王詵則娶宋英宗 (西元 1064 - 1067 年在位) 的第二女魏國大長公主為妻，身為駙馬都尉。當然，最引人注目的例子是徽宗皇帝，他不僅是統治全中國的皇帝，而且又是一位傑出的繪畫大師。這類畫家中還有一位值得注意的人物是公元十世紀後梁的駙馬趙嵒(卒於西元 922 年)。他生活在中國北方的梁朝，與山水畫家荊浩、關仝處於同一時代。趙嵒過著王公貴族的生活，但在藝術上是一位熱情洋溢的學者和不凡的畫家。[22] 現存作品中只有一幅據信係他所繪，表現了古典宋代的構圖模式。此畫題為《八達春遊圖》(圖 101)，約繪於十至十一世紀，畫面上是騎馬奔跑的騎士。據說趙嵒畫的騎士就像他本人一樣高貴典雅，很受歡迎，而《八達春遊圖》中的騎士形象正是這樣的。畫中的馬生氣勃勃、精力十足，馬上的騎手都是心高氣傲的年輕紈絝子弟，也許正是中世紀典型的貴族形象。這類作品留給人們最深的印象是它們的繪畫技巧和畫面所具有的美感。此畫構圖嚴謹且建築物描繪精細，由對比強烈的建築、樹石等形象構成。畫中描繪了一座皇家苑園

101. 八達春遊圖
宋　趙嵒　軸　絹本　設色
臺北故宮博物院藏

的景色，在前景部分，衣着鮮明的騎手與他們的坐騎皆姿態各異，如此一般人物與動物在空間內的組合令人印象深刻。光是服裝的色彩就令人驚嘆。我們可以想像生活在當代的觀者對於畫面上深沉的藍、濃艷的紅，以及閃亮的綠與紫的讚嘆。像這樣色彩豐富的景觀充斥於整個畫面，上至樹梢上碧玉般的綠葉，下至地上簇簇帶有土色的草叢。這位宋代畫家和當代的山水畫家一樣，試圖營造一扇擬真的幻象之窗。

這個時期另一幅人物敘事畫的名作是以漢代的一個真實的歷史故事為題材的《折檻圖》（圖102）。為皇宮繪製的這幅畫無疑是借古喻今，頌揚當朝的皇帝是能分辨忠奸的明君。故事中被參劾的權臣張禹戰戰兢兢地站立在正襟危坐的漢成帝（約西元前32－前7年在位）身後，而故事中敢於犯上直諫的朱雲則站在他的對面，手緊緊地握住欄杆，冒死進諫，要求成帝當場將張禹處死。處在畫面中央的是正直的人物，他正彎腰鞠躬為朱雲求情。圖中花園和建築的佈局與趙嵒《八達春遊圖》中的佈局非常相似。在這樣的布景下，一場精心設計的戲劇場面呈現在觀者面前。

正如上述兩幅描繪貴族生活的畫所表明的那樣，這類繪畫都是以外景為背景的。後來為荷蘭畫家所廣泛描繪的內景在中國歷史上是很少見的，即使是偶爾發現也是為了取得某種特殊效果。在這一點上，中國的內景畫較之歐洲的內景畫相去甚遠。描繪內景最傑出的一幅作品是《韓熙載夜宴圖》（圖103）。此畫卷據稱乃西元十世紀末一位效力於南唐李後主的人物畫家所作。作品以南唐大臣韓熙載富麗堂皇的府第為背景，在整個構圖中韓熙載的形象多次出現。這是一幅敘事作品，主要描繪縱慾、踰矩，以及將原本秩序分明的社會階層加以混雜的現象。圖以室內屏風為間隔，彷彿觀者正在偷窺在正常情況下無法目睹的醜聞。據說南唐後主李煜有意委任韓熙載以更高的職位，但對社會上傳聞他縱情聲色的流言有所

顧慮，因此派了兩名畫家去韓家秘密觀察，然後根據記憶，畫出韓家夜宴樂舞的情景回呈給他。但根據更加可靠的史料來看，韓熙載是位頗有才藝和正義感的人，是個真正的政治家；而李後主也是一位藝術家和開明的君主。很明顯，此畫的創作目的不只是為了指責李煜及韓熙載，而是針對整個南唐政權。可是它居然有勇氣抗宋達十五年之久，直到西元975年才降宋。一些現代學者把《韓熙載夜宴圖》的創作年代定為十二世紀後期，其根據是畫中屏風和家俱上所繪的多幅山水具有南宋山水畫的特點。但更為可信的是這幅畫應為北宋時期的作品，其創作年代距宋徽宗在位的時間不會太遠，因為這幅畫首先是在宋徽宗的繪畫藏品目錄中提到的。畫中的山水風格集北宋晚期山水畫之大成，而其人物畫風格又是宋代現實主義繪畫的傑出代表之一。卷中出現的許多人物都為可辨識的歷史人物，甚至還是其肖像。據知，北宋時期韓熙載的畫像非常流行，這也表明他在當時很受尊敬。也許此畫中的韓熙載肖像就是依此而繪的。

肖像畫

《韓熙載夜宴圖》也是宋代肖像畫中最重要的作品之一，而肖像畫則是尚未深入研究的一個領域。[23] 事實上，在宋王朝統治的漫長歲月裡，肖像畫一直是一個受人尊重且廣泛運用的藝術形式。郭若虛曾為主要肖像畫家立傳並提到了許多畫家的名字，但他們的傳世作品很少。[24] 為給皇帝畫像和為了外交的需要，宮廷需要肖像畫家為其提供不斷的服務；佛寺道觀需要肖像畫家為其繪製佛道人物像；普通家庭和大家族也需要他們提供各種各樣的服務。在郭若虛所編的畫家傳記中，有兩類人在人數上引人注目：一是僧人畫家，一是在宮廷供職的畫家。《韓熙載夜宴圖》可能就是宮廷中專長肖像的畫家的作品（可能也擅長山水畫或其他畫種）。最近由於方聞的

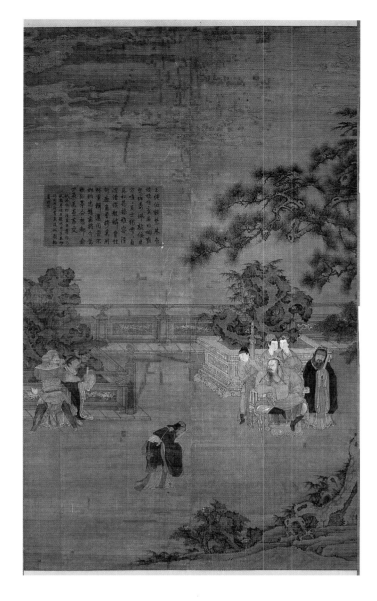

102. 折檻圖
宋　佚名　軸　絹本　設色　173.9cm×101.8cm　臺北故宮博物院藏

介紹，一些巨型的宮廷帝后肖像畫引起了大家的注意。[25] 也有一些非常精美的僧侶肖像存世，此書中收入的《不空三藏像》（圖104）即為此類畫作之一。這是一幅不知名和尚的畫像，也沒署年代和作者姓名。奇怪的是這幅畫上被加上了一個偽造的金字識款，稱畫中描繪的人物是唐代高僧不空，並說這幅畫像出自南宋一位擅長佛教人物畫的名家之手。其實它是一幅典型的祖師畫像，他的坐姿採用的是這類畫像的傳統

姿勢。這位留著鬍鬚但剃光了頭的和尚端坐沉思，雙手放在盤起的腿上，僧鞋放在面前的矮凳上。肖像面部的細部處理很有個性，如果我們有幸與之攀談，肯定會發現這位面容淡漠平靜的和尚懷有令人神往的學問。畫中最精彩之處是服飾的下擺及其皺褶和紋飾。所有這些細節都表明這幅畫的創作年代是北宋晚期，大約西元1100年左右。

另外一組精美絕倫的人馬畫像是這個時期一位傑出的文人畫家李公麟的作品。儘管李公麟自稱是南唐宗室後裔，但他所代表的完全是另一個社會階層，即上流社會的文人。與他交往甚密的有詩人蘇軾（1036－1101）和書法家黃庭堅（1045－1105）等士大夫。這些人試圖使繪畫藝術為非專業畫家的文人所用。不過，在對繪畫的獻身精神和繪畫技巧上，李公麟與貴族畫家趙喦和王詵很相似。他的《五馬圖》（圖105）是肖像畫的絕品。該畫採用淡墨線條，不設色，無背景，觀察細緻入微，畫出了1086至1089年間宋代宮廷得到的五匹貢馬及西域馬夫的特有風采和個性。像貫休根據胡貌梵相繪製的羅漢圖一樣，李公麟對外國、外族人相貌也很感興趣。此中所涉及的議題，如宋代與各國和各族之間在文化方面持續不斷的交流，還沒有引起足夠的重視。

番族繪畫

西元1120年編纂的《宣和畫譜》將宮廷藏品劃分出一個新的門類，即番族繪畫。對此，該書作了簡略的介紹，說周邊的少數民族送自己的子弟來中原學習，並履行進貢和其他義務。雖然他們居住的地方距中原很遙遠，生活習慣、語言、風土人情也與中原不同，然而古代的哲學家、皇帝從未拒絕他們，這就是為什麼這些番族人的形象會出現在繪畫作品中的原因。[26] 在這部分，《宣和畫譜》只列舉了五人，他們都是活躍於西元十世紀和十一世紀的畫家。這裡當然不會提及李公

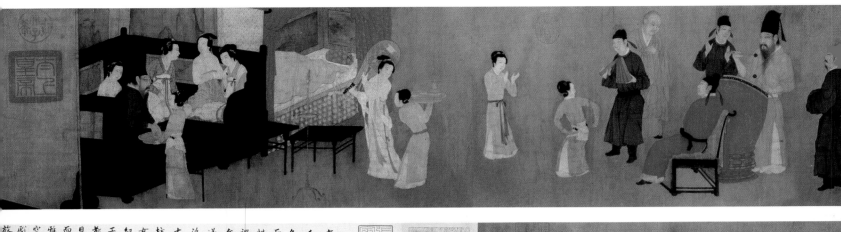

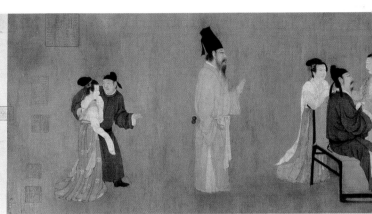

南唐韓熙載齊人也夫溫時以進士登第典鄉
人史盧由在嵩岳開先主輔政順義六年易姓
名為商賈偕盧白渡淮歸建康郎經書
而盧白不就退隱廬山熙載詞學博贍然善
性自任頗貌聲色不事名檢先主不加進權始
禪位遷祕書郎嗣主于東宮元宗即位累遷
兵部侍郎及後性闕位頗疑北多以死之且慣
送放意杯酒間謁其財致妓樂殆以百致以自汙
沒主屢欲相之聞其綠離即罷常與太常博
士陳致雍門生舒雅狀元郎粲為左庶子孫司郎
女妓王屋山俊弈弟妹採桑胡琴公最愛之
幼令出家号凝酥質沒主每個其家妾命宴
嘗令學人凝房求馬以給日賜陳致雍家宴
雅執坱挽之隨房致富宁以給日賜陳致雍家宴
空舍逸群妓乃上表乞留沒主渡主頗留之不敢
而日不能給略嘗集酬哀宴作聲者持獨絃琴伴舒
日群妓逸群妓乃上表乞留沒主渡主頗留之不敢
工顧閎中輩丹青以進既而黙為左庶子孫司南
都盡逸群妓乃上表乞留沒主渡主頗留之不敢
戲之云陳郎衫色如紫戲韓子官資似夫銘其
故肆如此凌遲中書侍郎卒於私第
放肆如此凌遲中書侍郎卒於私第

103. 韓熙載夜宴圖
宋 顧閎中 卷 絹本 設色 28.7cm×335.5cm 北京故宮博物院藏

麟，因為他是以傳統人物畫而聞名於世的。但有趣的是李公麟對來自番邦的馬夫的描繪細緻入微，就如描繪他所鍾愛的馬一樣。在《五馬圖》中，李公麟特別注意如實地描繪那些中亞人民特有的個性，而不是故意突出他們的怪異以示歧視。同樣，他的這幅作品也沒有描繪外邦人如何對天子行禮表示臣服，而是把觀者的注意力吸引到馬與馬夫之間所表現出的那種互相依存的感人至深的情感上。李公麟篤信佛教，《五馬圖》表明他深刻瞭解各種形式的生命之間的精神聯繫，就像是把佛教因果報應的觀念形象化了一樣。

馬畫和水牛畫

馬和牛自古以來就是非常流行的繪畫題材，因為牠們分別代表著帝王的天和世俗的地。從象徵意義上來看，敏捷、聰慧和勇敢的馬通常是與偉大的文人、傑出的官吏和為國效勞的王公貴族聯繫在一起的，而水牛則能引起人們對田園隱逸生活的遐想。早期繪製這兩種題材的大師都出自唐代，韓幹、曹霸和韋偃都是畫馬的著名大師，而戴嵩和韓滉則擅長畫牛。宋代馬畫中最傑出的作品是李公麟的《五馬圖》，像這樣的馬畫與後來英格蘭的喬治·斯塔布斯的馬圖性質類似。當時李公麟被公認為宋代最有才能的畫馬大師，在他僅有的幾幅現存作品中還有一幅題為《臨韋偃牧放圖》(圖106)。該作品反映了這位卓越的文人畫家嘔心瀝血、技藝絕妙。此畫為奉旨之作，畫家在右上角親題："臣李公麟奉敕摹韋偃牧放圖。"他臨摹的這幅長卷中有1,200多匹馬和140多個人物。

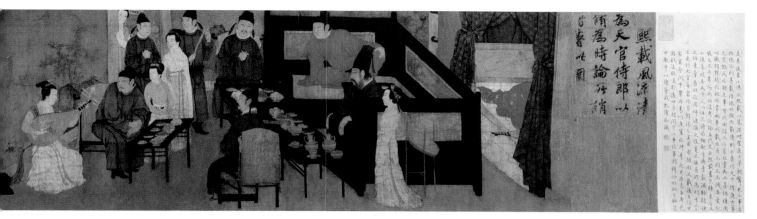

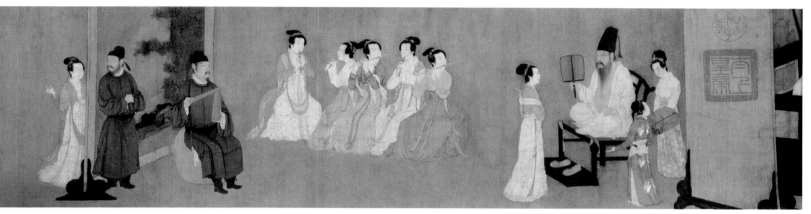

人馬眾多卻摹繪得異常詳盡。後世有些文人畫家認為從事卑微、困難、費神的臨摹工作會降低自己的身份，然而，李公麟一生都在臨摹古畫，以此作為向古人學習的途徑。通過這種實踐，他不僅從中學到了很多，而且進行重新創作，把這些被視為神聖的作品改變成新的、寄托著自己思想情趣並且具有時代特徵的藝術作品。[27] 圖的右方馬羣被牧馬人驅趕過來，跑在前面的馬羣漸漸散開，速度放慢，有的已停了下來；左方分散的馬羣自由地走來走去，吃草、飲水、歇息，而不見馬夫的影子。到了畫卷的末端馬羣更加狂放無羈，在大草原上擴散開來，就像退隱的人一樣悠閒自得，自由自在。李公麟本人就曾辭去官職過着無拘無束的退隱生活。宋朝時，對李公麟這樣的人來説，仕途是唯一的出路，但一旦踏上仕途，就要承受各種各樣的壓力，有時就像畫中被放牧的馬羣一樣受人驅趕。

李公麟在《臨韋偃牧放圖》卷末不受羈絆的馬羣身上所寄托的休逸思想，在現存於北京故宮博物院的《江山放牧圖》（圖107）中也同樣反映了出來。據信這幅田園詩般的畫卷的作者是祁序，江南人，活躍於北宋早期，時約十世紀末期或十一世紀早期。雖然他的作品多數為花鳥畫，但他主要是以牛畫而得名。其細緻入微的現實主義的描繪、具有強烈立體感的山石田野及枝葉繁茂的樹木，都與宋代早期燕文貴和范寬的作品，以及現藏於上海博物舘的《閘口盤車圖》極為相似。畫中所描繪的河面寬闊的山水風景則是江南山水畫特有的風貌。李公麟的《臨韋偃牧放圖》和祁序的《江山放牧圖》是北宋

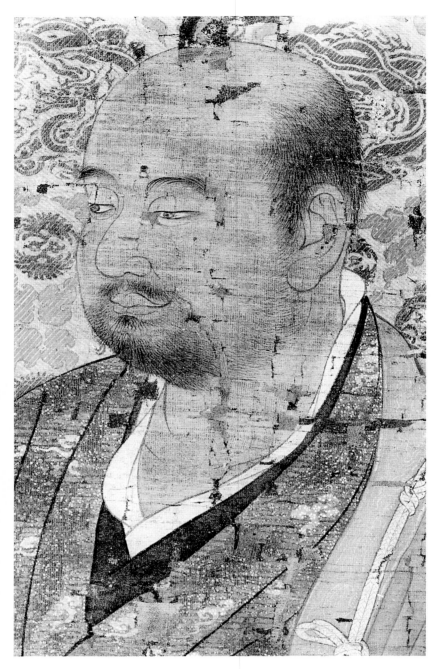

104. 不空三藏圖
宋 佚名 軸 絹本 設色 日本東京都藏

105. 五馬圖
宋 李公麟 卷 紙本 設色 日本東京藏

的兩件經典之作,代表著宋初追求自由、解放和安謐的田園生活的願望。

花鳥畫

正像李成開創了宋代山水畫的傳統一樣,由四川黃氏家族和金陵徐熙的後裔建立的深厚傳統成為整個宋代花鳥畫傳統的根基。這兩大傳統具有劃時代意義的發展發生於十一世紀,而這些發展又反過來改進和促進了這兩種藝術風格。這裡引人注目的是在十一世紀時許多富有創新精神和獨特個性的畫家都得到過神宗皇帝(西元 1068 - 1085 年在位)的優遇。如偉大的山水畫畫家郭熙就被召為神宗皇帝的私人畫師,又如善於各種題材繪畫的崔白和劉寀(1123 年後去世)都得到過神宗皇帝的賞識。他們都是當時最富有探索精神的藝術家。神宗皇帝的姊夫王詵也是其中一位。顯然,神宗對知識的渴求延伸到藝術領域,也使他的兒子,即後來的宋徽宗,具有了高雅的藝術品味。自宋朝開國皇帝趙匡胤開始,宋歷代皇帝對藝術給予了支持,這便是宋代藝術之所以能取得全面發展的一個重要因素。

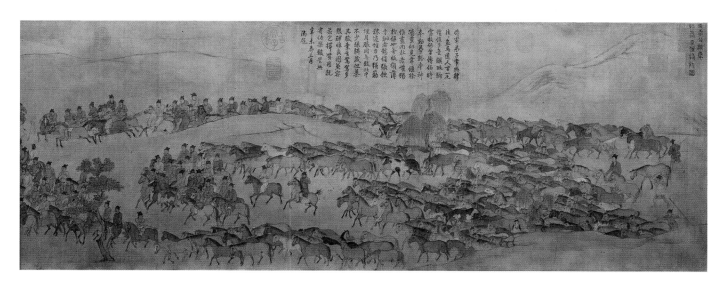

106. 臨韋偃牧放圖　宋 李公麟　卷　絹本　設色　45.7cm×428.2cm　北京故宮博物院藏

107. 江山放牧圖
宋 祁序　卷　絹本　設色　47.3cm×115.6cm　北京故宮博物院藏

崔白是濠梁(今安徽鳳陽)人。他是那些從全國各地來到繁華的京城以期能在宮中謀職的代表人物。崔白是一個怪癖的藝術天才,他在日常生活中顯得很無能,但繪畫技巧純熟並受到廣泛讚揚。神宗皇帝允許他在畫院供職,並特許他不擔負其他事務,只是按照皇帝的旨意作畫。因此他與當時有名的山水畫家郭熙相交甚密。崔白有一幅作品題為《雙喜圖》(圖108)。畫中繪兩隻喜鵲,隱喻"雙喜臨門"之意。結果,這類繪畫也就被廣泛用來表示慶賀、祝福、對未來的期望,以及其他

良好的祝願。[28]

在崔白的《雙喜圖》中,兩隻喜鵲在嘰嘰喳喳地嘲弄一隻兔子,而這隻兔子則安閒地蹲在地上,不動聲色。試將這幅畫與黃居寀的《山鷓棘雀圖》相比,其不同之處就像電影和攝影作品一樣。在這幅作品中,原先靜止的形象好像是活了起來。金秋的風拂過自然界中這個小小的角落,使其充滿了動感和聲音;兩隻喜鵲居高臨下地對着兔子鳴唱,其中一隻還在空中迅捷地盤旋了一圈;微風吹拂着周圍的雜草,樹枝和樹葉

108. 雙喜圖
　　宋　崔白　軸　絹本　設色　193cm×103.4cm　臺北故宮博物院藏

在風中搖曳。兔子的靜與喜鵲的動取得了視覺上的和諧。如同早期的繪畫大師一樣，崔白對這一題材的描繪採取的也是現實主義的手法，但他又像山水畫畫家那樣簡略地不經意地繪出了突起的小山丘，他對畫面結構的駕馭如同一位編舞專家。

　　崔白這幅作品的構圖中，兔子的平靜宛如畫的眼睛。儘管風聲、鵲聲、樹葉聲在兔子的周圍匯成了秋的交響曲，但牠仍不為之所動。這就是宋代畫家孜孜不倦地追求的平靜。但是，畫中表現出的如此鮮明的動感在此之前的中國繪畫中是極為少見的。畫中崔白自己書寫的題記中表明此作品的創作年代為 1061 年。這是中國畫此類題記中最早的年代；它表明在繪畫作品中描繪動感的技巧在當時已相當普遍。這個時期運用這種方法的重要紀年作品還有下面將要討論到的郭熙繪於 1072 年的《早春圖》和劉寀所繪的優美卷畫《落花游魚圖》（圖 109、110）。與崔白的《雙喜圖》一樣具有內在動感的是易元吉創作於同一時期的《枇杷猿戲圖》（圖 111）。易元吉是長沙（今屬湖南）人，是第一位以畫猿和猴而聞名的畫家。易元吉是一位多才多藝的大師，擅畫花鳥、果品和草蟲。但他希望發現新的題材，不因循前人。在此我們目睹一個持續的宋畫模式，它揭示了北宋時期藝術領域中自始至終的急劇轉變和革新。在漢語中，猴、猿、猩統稱為猿；此類廣義的動物在中國有極豐富的象徵意義。猴是十二生肖之一，光就這點就足以說明為什麼中國有這麼多的猿畫。除此之外，猿也被視為能激起人們對蒼茫、遙不可及的崇山峻嶺之情思的浪漫意象。牠那不絕於耳的啼聲至今仍迴盪在長江的兩岸。描寫唐僧前

109. 早春圖
　　宋　郭熙　軸　絹本　設色　158.3cm×108.1cm
　　臺北故宮博物院藏

樹繞叢葉溪
澗凍橫閬仙
居家上層不
藉枒桃澗颭
縱表山早兄
氣如蒸
己卯春月
御題

110. 落花游魚圖
　　宋　劉寀　卷　絹本　設色　美國聖路易斯藝術博物館藏

往西天求取佛經的經典小說中那個猴王家喻户曉。但奇怪的是，據郭若虛和其他學者稱，在易元吉之前沒有一位畫家專門畫猴子。這幅佚名的《枇杷猿戲圖》描繪了兩隻巨猿：一隻弔在樹枝上並回頭觀望自己的同伴，另一隻安靜地坐在粗壯彎曲的樹杈上仰望。牠們像是正在隨便交談。猴子細軟的毛皮、粗糙的樹皮、熟透的果實和正在腐爛的樹葉，都描繪得十分逼真。除了前景中的主題外，絹面基本上是空白的，這樣就產生了一種浮雕般的立體效果。和崔白一樣，易元吉也是一位注重寫實的畫家，他對這些猿的活動，以及牠們之間的關係瞭然於胸，他熟知秋天來臨時樹葉的形狀，他知道枇杷樹皮的顏色、形狀和摸在手中粗糙的質感，並通過自己的畫筆再現於紙、絹之上。

魚龍畫

　　大約在西元1074年，當郭若虛完成他的論畫的著作時，他對有關魚的繪畫還談得不多，但對有關龍和水的繪畫卻作了詳細的論述。原因可能是當他著書時，歷史上最偉大的畫魚大師才剛剛開始進行創作，他的作品顯然還不為郭若虛所知。但到1120年編纂《宣和畫譜》時，劉寀已被視為能把廚案上的死魚變為水中游魚的魚畫家，並成為"魚龍"類繪畫中首屈一指的大師。據記載，十世紀時南唐畫家董羽，善畫龍魚。但

十三世紀以前的關於龍的繪畫作品都沒有能夠留存下來。[29] 同崔白一樣，劉寀也是一位既有雄心壯志但又乖僻的畫家；他顯然是在不斷地探求新的主題，新的思想和新的畫法，但有時成功，有時則失敗。然而，劉寀在魚龍畫領域所取得的成就與崔白在花鳥畫領域，以及郭熙在山水畫領域中作出的貢獻可以相提並論。他們給古老的繪畫藝術注入了新的活力。

　　在《落花游魚圖》（圖110）中，畫家採用了多種畫法表現魚羣"游潛迴泳"的動態。這幅作品的開卷處是一枝盛開的桃花，輕拂水面，就像傳說中的"桃花源"的入口一樣。一羣細長的小魚在爭搶落入水中的粉紅色花瓣，其中一條帶着自己的戰利品急速游離，而其他的則調轉頭來緊隨其後。水底的水草、蝦和其他甲殼類水生物清晰可見。接着是一叢茂盛的水生植物，濃蔭覆蓋著水面；一羣較大的魚環游於周圍，那是大魚繁殖產卵的地方，一羣新生的魚苗隱約可見，碧綠的睡蓮浮於水面。畫卷的第三部分宛若水上植物園，畫家用水墨、淡綠和黃褐色異常精妙地描繪出色彩繽紛的景象。突然，一條橘黃色的金魚出現了，緊接著是碧玉般的綠葉和魚羣。最後出現的是幾條碩大的草魚，牠們儼然是這個水族中的家長或國王。

　　道家莊子與友人惠施一起觀魚時，曾對"魚之樂"有過一番富有哲理、令人深思的談話。[30] 從此，魚之樂就成為忙忙碌

碌的官員常常嚮往但很少能實現的夢。在劉寀之前還沒有一幅描繪這個理想王國的作品。所以一旦出現便迅速成為繪畫的流行題材。到1120年，劉寀就有三十幅繪畫成為皇家宮廷的收藏品。接着，魚的形象又被賦予許多其他象徵性的意義及功能。

北宋晚期的山水畫

十一世紀中、晚期最著名的山水畫畫家是許道寧（約970–1051）和郭熙（約1023–1085，另一說約1020–1109）。許道寧是一位天生的藝術巨匠，他的天才使藝術規範得以發展；而郭熙是一位有思想的專業繪畫大師，也是神宗皇帝的私人畫家。郭熙重要的畫論由他的兒子編撰成《林泉高致》並呈送給皇帝。該文認為，山水畫的目的首先是抒發"林泉之志"，真實地描繪自然界的形象和氣勢；其次是"高蹈遠引"，頌揚帝國的偉業。他說，繪畫是一門不可缺少的藝術，因為人們難得有機會去實地領略大自然，而領略大自然的美又可以陶冶人的情操。郭熙所為之服務的神宗皇帝在其一生中很少有機會去直接欣賞皇宮之外的自然景色；即使去了，也和一般人不一樣，在他身邊總是跟隨著眾多的侍從、樂師、僕役、侍衛等等。神宗之所以讚賞郭熙無疑是由於他能夠用嫻熟的繪畫技巧重現神宗極少能夠看到的大自然景觀。[31]

同崔白和劉寀一樣，郭熙盡量如實地把大自然的山光水色展現給皇帝。這些繪畫大師以自己的繪畫技藝取悅於這位至高無上的統治者，而這位統治者也欣賞他們的天才並給予他們應有的尊重。當然，這些非凡的畫家能聚集在這位有才華和賢明的君主周圍主要是因為他們有出色的藝術才能。雖然徽宗皇帝的"花鳥之妙，為臣工所不及"，但神宗皇帝的確不失為一位開明的藝術倡導者，況且他個人的藝術品味比起他的十一子來得廣泛並具寓教性。

現存郭熙最有影響的作品《早春圖》（圖109）繪於1072年。它所描繪的景色千姿百態、生機盎然而又井然有序，極符合皇帝的口味。觀賞此幅山水的體驗必定類似於目睹一場帝國大夢。郭熙採用了一切可以採用的技巧、運用不同的筆法和各種各樣的顏色和著色法創作了這幅不朽的帝國山水。郭熙贊同李成的構圖法和描繪空間的技法。他與李成並稱"李郭"，李郭畫派成為北宋山水繪畫中的主要流派且得到皇家的承認，被當作宮廷繪畫的典範。

事實上，在郭熙之前乖僻的許道寧的山水畫就以"峰巒峭拔，林木勁硬"，"山水清潤，高秀濃纖得法"而聞名。與郭熙相比，許道寧放蕩不羈，喜歡依靠自己的才能和靈感一邊飲酒一邊作畫，至少在他的藝術成熟時期是這樣的。據說他早期曾臨摹過李成的作品。許道寧的《漁父圖》（圖112）創作於十一

112. 漁父圖
　　宋　許道寧　卷　絹本　淡設色　　48.9cm×209.6cm　　美國堪薩斯市納爾遜·阿特金斯美術館藏

世紀中葉之前，這幅絕美的山水畫描繪的是晚秋時節高山寬谷中的江上景色。儘管它們顯得很清寂，但優美的線條淡淡地繪出了峰巒的輪廓，畫家像魔術師一樣把水墨幻化成山水，使之成為夢幻般的奇境。畫面的中心是身披蓑衣的漁夫，他極力想在這遙遠的仙境中尋找一點平靜和安寧。但不幸的是，他的努力是徒勞的：這個遙遠的小天地也到處充斥著叫賣的小販、遊人、賣食品的攤販以及嘶鳴的驢。

帝王與文人畫

趙佶(1082–1135)是宋神宗的第十一子，這意味着他本來不可能有機會成為皇帝，而可自由地專心致志地做他自己

111. 枇杷猿戲圖
　　宋　軸　絹本　設色　臺北故宮博物院藏

喜歡做的事情——從事文學、藝術創作或一心奉道。如前所述，他的家庭具有很高的文化修養，而且先後出入於汴梁皇宮的多是當時全國最有才能的人。但是，趙佶竟然陰錯陽差地成了帝位的繼承者，於十八歲時當了皇帝。這對於趙佶本人和國家來說都是一種不幸。對於當皇帝治國，趙佶一點也沒有準備，他也沒有這方面的能力和興趣。這些都是導致各種腐敗現象和弊端的部分原因，最後終於失去了半壁江山。他本人在四十四歲時也被金兵俘虜，並於八年後死於北國的草原上。

宋徽宗無論如何不會想到他自己會有這樣的結局。他是在無數飽學之士的包圍之中成長起來的。前面我們多次提到過他的父親宋神宗，宋神宗本人就是一位很有眼力的宮廷藝術支持者，李瑋和王詵這兩位傑出的畫家就是他挑選出來並委以重任的。當趙佶出人意料地繼承皇位成為徽宗皇帝時，

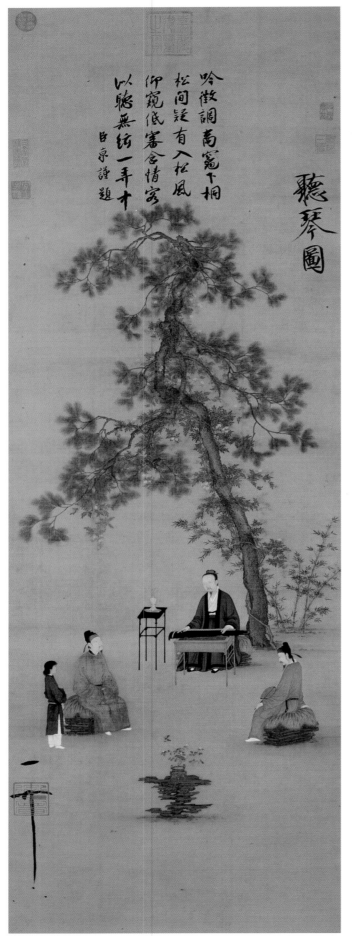

吟徵調商窈下桐
松間疑有入松風
仰窺低審含情客
以聽無絃一弄十
日京諲題

聽琴圖

這兩位畫家便成了他在藝術方面的導師。

在徽宗時期之前，四川的蜀國和建都於南京的南唐亦設畫院。宋朝開國伊始，它的第一位皇帝就有意在新建立的宋朝都城重建這樣的機構。那些被征服或向宋朝投降的國家的傑出宮廷畫家都被羅致到了汴梁。初始這一機構很鬆散，沒有嚴格的制度，直至神宗年代，皇帝本人還可以隨意給諸如郭熙、崔白和劉宷這樣的畫家委任畫院職務，而畫家的職責也僅僅是創作宮廷喜歡的繪畫作品。這些畫家有時被委任在翰林院供職，有時則委以其他職務。

徽宗皇帝決定對這種鬆散的制度加以改革，使其規範化、實體化，並決定使繪畫享有與其他藝術形式如書法和詩詞相等的地位。找到這類藝術家的典型並不難，徽宗皇帝本人就是一位有造詣的畫家、書法家和詩人。同樣的人在皇室中有王詵和李瑋，以及他的堂兄趙令穰(活躍於約 1070－1100 年)和趙士雷。趙氏宗室是中國最傑出的藝術家家族。這個皇家畫院當然要反映宮廷的思想觀念，而這些觀念是在皇室成員與最主要的文人畫家如李公麟和米芾(1051－1107)密切聯繫的基礎上形成的。趙氏宗室讚賞並提倡傳統的繪畫技巧，但同時又希望將其推進到更高的水平。為了達到這個目的，徽宗皇帝直接參與了這一過程。他對畫院提出了新的要求，包括加強對書法和詩詞的研究，通過建立詩詞和繪畫之間的聯繫把蘇軾等詩人畫家創立的新格調規範化。這種做法取得了多大的成就很難斷定，因為他期望通過這種方法培養的有思想、有知識、富有創造力的畫家早已產生。然而，有一點是肯定的：他使更多的人對繪畫產生了興趣，並把更多的畫家吸引

113. 聽琴圖

宋　趙佶　軸　絹本　設色　147.2cm×51.3cm　北京故宮博物院藏

114. 瑞鶴圖
宋　趙佶　軸　絹本　設色　遼寧省博物館藏

到首都來。這一點是他之前的任何一位皇帝都未能做到的。但是，徽宗時期宮廷畫家所取得的總體成就並不見得比他父親統治的時期或宋太祖(西元 960－976 年在位)和宋太宗(西元 976－997 年在位)等宋代早期皇帝統治時期所取得的成就更高。因為徽宗對繪畫所給予的重視從長遠來看與其說是拓展了倒不如說是限制了繪畫的題材範圍。當然，我們只知道徽宗給繪畫規定了各種各樣的限制，但不知道他的前輩們是否也用他們自己的方式做過類似的規定。

　　徽宗強調繪畫必須達到三個要求。首先要寫實。他提倡畫家要對自然界作仔細直接的觀察。他通過觀察小鳥、花草和山石所作的寫實主義的作品成為宋代院體畫的遺產。[32] 其

次，徽宗還堅持要系統研究過去的優秀繪畫傳統。他的宮廷內收藏的繪畫書法作品數量之多是前所未有的，而記載這些藏品的《宣和畫譜》則是體現這一聖諭的主要文獻。它稱李成為山水畫第一大師，人物畫以李公麟為之首，而徐熙和黃筌則為花鳥畫之父。對其他每一種風格的繪畫大師都劃分了等級，排列了先後次序。因此，它成為繼九世紀張彥遠編著《歷代名畫記》之後較完備地記錄了歷代繪畫風格和畫家傳記的巨著。在繼承傳統方面，徽宗臨摹了許多早期人物畫，以效法古人之長。

　　《聽琴圖》(圖 113) 是趙佶的自畫像，畫中彈琴者便是趙佶，兩位聽琴的官員中，穿紅袍的是宰相蔡京。畫卷的頂端

有蔡京的題詩。畫中一棵碧綠的松樹高高聳立，一座精美的假山被安置在畫面的前方。簡明的背景描繪頗似出自閣立本、張萱和周昉之手的唐代宮廷繪畫作品，具有古雅、高貴的風格。

徽宗還要求繪畫要有詩意。比如，畫院考試時，多以唐詩作畫題。在一幅繪畫作品中集畫、詩和書法為一體就是徽宗首先倡導的。這種被稱之為"三絕"的結合成為後世文人畫家極為鍾愛的形式。若把徽宗的《瑞鶴圖》(圖 114)當作表達"詩意"的完美之作是不對的，因為這幅作品描繪的是祥瑞之兆，以此表明徽宗時代行的是仁德之政。然而，其典雅的繪畫和優美的書法的確充滿了詩意，代表著一種前所未有的畫風。

其實，徽宗所有的繪畫作品都具有一種古典美，這種美出自對傳統的繼承、現實主義的觀察和富有詩意的文學修養；這三者構成他筆下的藝術形象。在他之前，沒有一位皇帝為繁榮和傳播繪畫藝術耗費如此巨大的才智和精力。在徽宗之後，許多皇帝明白了繪畫的效用，也十分重視繪畫藝術。第一個這樣做的是徽宗的兒子、南宋的第一個皇帝高宗 (西元 1127－1162 年在位)。[33]

徽宗對山水畫發展的貢獻也是相當突出的，現存於遼寧的《雪江歸棹圖》與李成的繪畫風格頗為相似。[34] 王希孟 (1096－1119) 是徽宗所推重的畫家，不然他的名字很難為人所知。《千里江山圖》(圖 115)是他的唯一流傳下來的作品。這

115. 千里江山圖
宋 王希孟 卷 絹本 設色 51.5cm×1188cm 北京故宮博物院藏

幅青綠山水長卷是專為徽宗皇帝創作的。王希孟是位年青但有才華的畫家，他十幾歲進入宮廷，在繪畫方面，他曾直接得到過徽宗的指點；但不幸英年早逝。《千里江山圖》上留有宰相蔡京的題跋，我們對王希孟僅有的一點瞭解就是從題跋中得來的。這種青綠山水著色法已具有相當長的歷史，可以追溯到唐代李氏畫派，這種設色法被宋代院畫廣泛採用，並加以變革發展。皇室成員對青綠山水風格和技巧的喜愛經久不衰，直至宋亡之後，出仕元朝的宋宗室畫家趙孟頫仍採用這種技法作山水。王希孟的《千里江山圖》兼有傳統的青綠山水的典雅、優美和寫實的方法及斑斕鮮明的色彩。

善於融詩意於畫中的另一位傑出畫家是徽宗的姑夫王詵。王詵是宋朝一位開國元勳的後裔，自幼在皇宮中長大，事實上已成為皇室的一員。他是一員世襲的武將，又是詩人、學者、鑑賞家和書法家。王安石變法時，曾被遠謫，多年後才得以回到汴梁。很奇怪，雖然王詵是他那個時代一位偉大的山水畫大師，同時又是皇室成員，但我們卻無從知道他的生卒年月，只知徽宗皇帝登基時他尚在世，但何時去世卻不得而知。有一點是肯定的，他對年輕的徽宗皇帝曾產生過重要的影響。王詵的山水畫曾師李成、郭熙，從他的作品中可看出李、郭的影響。他的《漁村小雪圖》(圖116)採用了郭熙繪畫中那種平衡和有序的構圖方法，但又對其加以調整，重新組合成具有個人特色的新構圖。在他的這幅作品中，我們第一次看到這樣一個人物形象：一位文人，頭帶風帽，在深山雪野中策杖而行，就像德國畫家弗里德里希筆下穿戴臃腫正在觀賞月亮的學者們一樣。這幅畫與十九世紀歐洲浪漫主義的風景畫近似，在圖中畫家把自己觀察到的景物按照自己的感受描繪了出來。這幅山水係王詵被謫期間所作。遠離京城，飄泊異地，反而使他有機會領略壯麗河山，找到了繪畫的題材。詩人蘇軾和書法家黃庭堅也是在被謫期間才創作出不朽的詩篇和書法作品的。

王詵的著名畫作《煙江疊嶂圖》(圖117)也是山水畫中最為完美的代表；此畫最好版本現存於上海博物館。當畫卷從

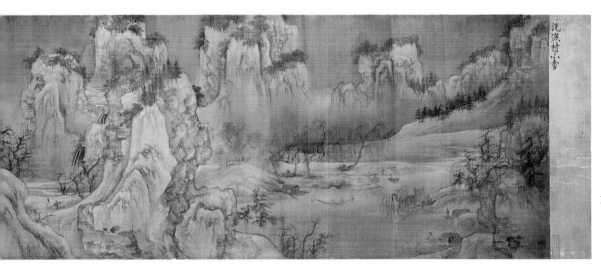

116. 漁村小雪圖

宋　王詵　卷　絹本　設色

44.4cm×219.7cm

北京故宮博物院藏

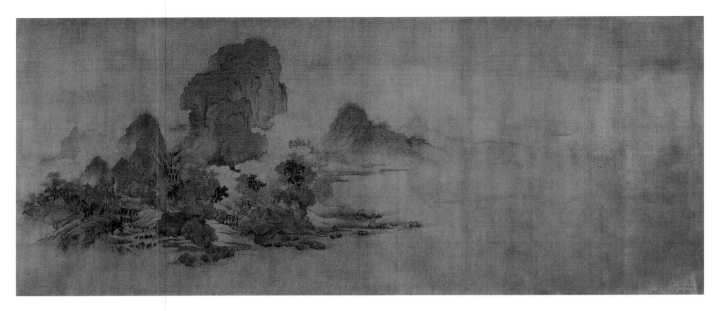

117. 煙江疊嶂圖
宋　王詵　卷　絹本　設色　45.2cm×166cm　上海博物館藏

右側緩緩打開,差不多有一半的畫面上幾乎什麼都看不到,只有空寂的迷霧和兩隻小船隱隱約約地顯現出來。這種構圖法可產生引人入勝的效果。然後,越過水面,青綠色的島嶼出現了,它微微發亮,像是海市蜃樓:這就是那遠離皇權的大好河山,在那裡當時許多藝術家意外地找到了新的藝術靈感。這是中國文人畫傳統的起始。這類文人畫家由於接近皇權機構,有時甚至身處其中,並從不同角度審視它,因此有可能也有機會對其加以評論,以圖使它變得更符合自己的利益和價值觀。事實上,這些人從未遠離皇權中心,而且是這種權力的重要組成部分;然而,他們又比較接近現實社會,瞭解他們所代表的大地主的利益和要求,有時也能接近人民大眾。

李公麟就是這類文人畫家之一,對於他的藝術,我們已經分析過。喬仲常(活躍於十二世紀早期)曾師法李公麟。他的一幅極為珍貴的作品較之任何其他傳世之作都能更好地說明文人畫家在許多方面使繪畫藝術發生了重要變化。這幅作品題為《後赤壁賦圖》(圖 118),是根據蘇軾的《後赤壁賦》引申出來的作品。畫家在創作過程中對新的構圖方法和書畫結合的形式進行了探索。李公麟的《五馬圖》就是這類風格的雛形,他還畫過許多這種類型的敘事畫作。[35] 這類畫作中的主人公都是當時在世的人,而且多與復雜多變的政治有密切的關係。蘇軾的書法為徽宗朝廷所禁,他的名字曾被列入朝廷的反對者官方名單中,然而,他卻仍然出現在《後赤壁賦圖》中,成為他自己闡述的生命真諦中的英雄。《後赤壁賦圖》所描繪的是一種與朝廷禮制相去甚遠,安詳而與世無爭的情境。

南宋時期

宋徽宗在政治上的昏庸無能和統治集團的腐敗,導致了北宋王朝的覆滅。西元 1125 年,金兵大舉南下,逼近汴梁,宋徽宗傳位給他的長子趙桓,這便是宋欽宗 (西元 1126－1127 年在位)。1127 年金兵再次南下破汴京後,徽欽二帝及后妃被俘。在隨後的八年間,徽宗和欽宗及其家人忍受著恥辱在北方廣闊的草原上從一個囚禁地被轉到另一個囚禁地。1127 年

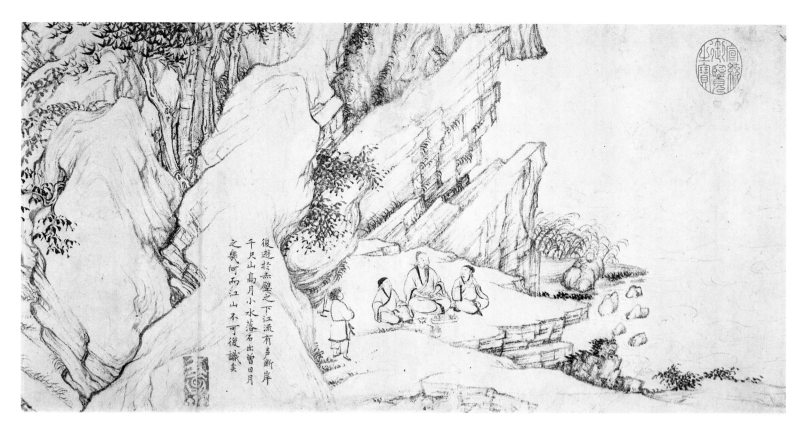

118. 後赤壁賦圖

宋　喬仲常　卷　紙本　墨筆　39.3cm×560.3cm　美國堪薩斯市納爾遜·阿特金斯美術館藏

徽宗的第六個兒子登上了皇位成為高宗皇帝，定都於江南的沿海城市臨安（今浙江杭州），歷史上稱為南宋。在這個動盪的時期內，徽宗收集的大量繪畫藏品遺失、損毀，這只不過是中國人民的藝術遺產屢遭浩劫中的一次；北宋畫院也不復存在。南宋建都臨安後，局勢剛剛穩定，高宗皇帝即開始著手恢復舊秩序。與宮廷其他機構一樣，畫院也得到了重建。高宗因受其具有高深藝術造詣的父親的影響，很快認識到了藝術對他的政權所能發揮的重要作用。收復失地，重振帝業成了新政權的中心議題，而要樹立新政權的形象，藝術家也是至關重要和必不可少的。[36]

然而，時代的變化並未給藝術風格帶來相應的新變化，只是出現一些符合宮廷新政策和宣傳需要的新題材。李唐是這個時期最重要的畫家。根據他的那些創作於北宋末期和南宋早期的作品判斷，他的繪畫創作並沒有間斷，儘管他在南渡的動亂歲月裡曾歷經磨難和危險。在南渡流亡途中他曾遇見參加抗金義軍的蕭照（活躍於1130－1160年），同往臨安。蕭照後來成為李唐的學生。《萬壑松風圖》（圖119）上書有"皇宋宣和甲辰春河陽李唐筆"，由此可知作於1124年春。這件作品是宋代山水畫中帶有年款的不朽畫作，同時它也是一件具有傑出創造性和體現宮廷院畫重要變化的作品。對於這一時期宮廷山水畫的重大的戲劇性的變化很難說清楚，除非我們這樣去設想：像李唐這樣的宮廷畫家在進行繪畫創作時享有較大的自由，因為畫中所體現的風格既具有李成創立的山水畫風格，又具有青綠山水畫風格，二者參半。《萬壑松風圖》原先很可能就是一幅青綠山水，現在畫上的礦物質顏料已消失，但還可以看到一些痕跡（如鈴木敬所說）。[37] 構圖中陡峭聳立的岩

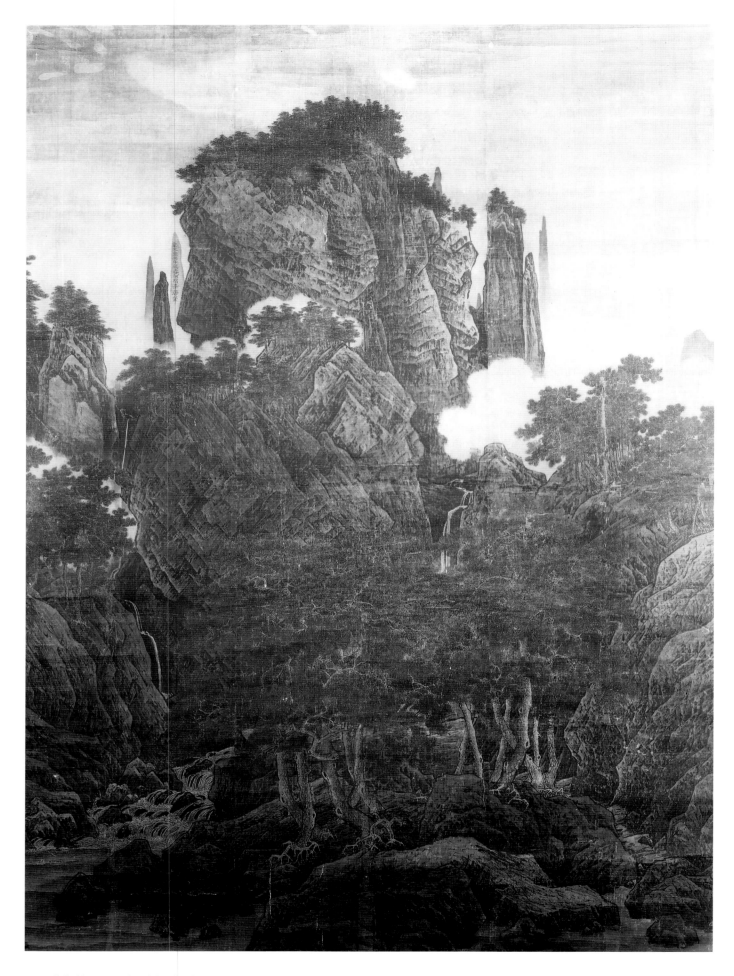

119. 萬壑松風圖　宋　李唐　軸　絹本　設色　188.7cm×139.8cm　臺北故宮博物院藏

石使人們聯想起唐代宮廷大師李思訓和李昭道的風格。李唐把他們的風格和范寬粗獷豪放的風格結合起來，創造出一種新的山水畫風格。這種風格與李成恬靜的風格迥異，後來成為南宋院體山水畫的主導風格。畫中繪有斧鑿刀削般的山峰、稜角鮮明的岩石與山崖，以及盤曲蒼勁的樹木，其筆法、墨法開一派之先。

《長夏江寺圖》(圖120)是繼《萬壑松風圖》之後李唐所作的又一幅畫作，由於年代久遠已經變為黑色。畫上有高宗皇帝的親筆題記:"李唐可比唐李思訓。"很顯然，在這位皇帝的眼中，類似《萬壑松風圖》和《長夏江寺圖》這樣的繪畫作品只不過是舊時宮廷繪畫風格的新變種而已。

宋代宗室的一位重要成員趙伯駒從另外一個側面反映了宮廷山水畫風格的演變。趙伯駒(約1162年去世)是一位極具才華的畫家，也是宋宗室眾多以藝術成就而聞名的成員之一。《谿山秋色圖》(圖121)據傳是他創作的，其風格更似宋代早期王詵、王希孟以及宋徽宗的山水畫作品，但其內涵更加令人注目，其描繪更加渾厚且富有質感，以致有些學者認為，此畫必為北宋某位與李成和范寬關係密切的畫家所繪。這幅來歷不明的繪畫作品由於一個偶然的歷史事件而僥倖被保留了下來。據說明朝初年，一位官員從古玩商那裡購得此畫並把它獻於當朝第一位皇帝朱元璋。朱元璋認為它為趙伯駒所繪，並且斷言它所描繪的是秋天的景物。事實上，此幅作品所描繪的是春天而不是秋天，對於它的真正作者則是一無所知。總之，它與王希孟的青綠山水風格的長卷都屬於現存宋代宮廷山水畫中最傑出的畫作。

南宋畫院

南宋時期，所有舊的繪畫題材都得以恢復，同時也出現了許多描繪王朝復興的新題材。描述王朝的艱辛、生存和

新生的歷史題材尤為流行，其中包括廣為流傳的"胡笳十八拍"[38]和"晉文公復位"，[39]以及頌揚高宗聖朝的吉兆和傳奇故事。[40]顯然，李唐在重建的新畫院中取得了領導地位;北宋畫院中的幸存者和一大批富有才華的新人又被吸引到臨安這座美麗而繁榮的新都城。臨安位於西湖和流入東海的錢塘江之間，是世界上最美麗的城市之一;在十二、十三世紀時可能是世界上最繁榮的經濟中心。

南宋繪畫的發展首先得到了皇室成員——特別是一些重權在握的皇室及其家族——的支持，當然也包括一些注重藝術才能的皇帝的支持。朝中高官也紛紛仿效皇室的做法，對有傑出才能的藝術家給予了大力的贊助。但這些官員們更加喜歡小巧輕便、便於在上面題詩作詞並能隨意用來贈人的畫作。這類畫作最常見的形式可能是扇面或冊頁，因為可以在構圖的旁邊或背面作題記。這類小型畫的構圖高度濃縮、緊湊，正順應南宋時期繪畫構圖的特點。南宋時期的藝術，特別是繪畫和陶瓷，都普遍表現出一種有層次的深度感和一種無形的空間感，而這兩種藝術門類都得到了宮廷的巨大支持。

李迪(約1100–1197年以後)所繪的《雪樹寒禽圖》(圖122)就體現了這類特點。這幅畫本身就是高度緊湊、高度濃縮的結晶。在樹幹和樹枝的畫法上幾乎可辨認出某些歐洲特點——一種在宋代宮廷繪畫中常常看到的三度空間效果;對飛禽的描繪採用了現實主義的手法，達到了近乎科學的精確程度，這也許得益於徽宗及其對繪畫的改革。作為一名宮廷大師，李迪於1174–1197年間先後在孝宗、光宗和寧宗三朝畫院任職，是當時畫壇的代表人物。繪畫實質上也是一種工藝，有一些家庭世代相傳，成為繪畫世家。如李迪的兒子李德茂(活躍於1241–1252年)也是一位宮廷畫家。與他們同時代的李嵩(活躍於1190–1230年)原是一個木匠，後為宮廷畫家

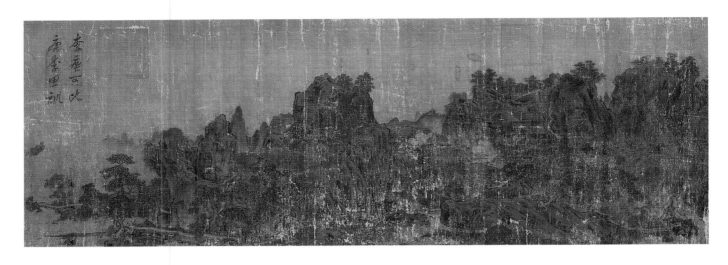

120. 長夏江寺圖
　　　宋 李唐 軸 絹本 設色 44cm×249cm 北京故宮博物院藏

李從訓收養並被培養成繼承其繪畫技藝的畫家。李嵩的姪子
李永年和李從訓之子李珏、李章也都繼父輩之業。在宋代這
類家庭中最著名的是山西的馬家。自北宋後期的馬賁（十二
世紀早期）開始，馬家先後有五代人在皇家畫院供職。根據馬
家三位成員——馬遠（約活躍於 1189 - 1225 年）、馬公顯（十

二世紀）和馬麟——許多現存作品來看，他們所從事的是典型
的手工藝人的職業。在長達一個半世紀的時期內，這個家庭
的每一代人中都至少有一人受皇俸在畫院供職，這為其家族
提供了長期殷實的經濟來源。他們所從事的職業具有集體的
性質，所有家庭成員都努力工作來保證這一事業得以延續和

121. 谿山秋色圖
　　　宋 趙伯駒 卷 絹本 設色 56.2cm×323.2cm 北京故宮博物院藏

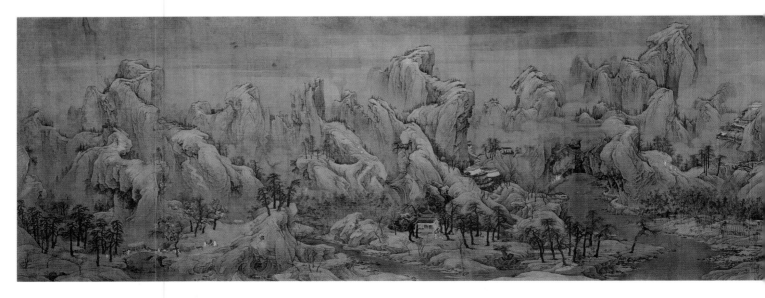

發展。我們可以設想，該家族可能經營著一個龐大的畫室或作坊，在這個作坊內僱用了助手、管理者或代理人，也許還有顏料和墨的生產者（雖然可從宮廷定期得到這些材料和其他原料的供應），以及裱畫匠等。其中的一人可能擁有官銜和薪俸，家族的其他成員則通過某種方式為整個家族的事業——提供帶有著名的馬氏家族的標記、體現其工藝和達到其質量標準的繪畫作品——作貢獻。這些畫作的確是值得皇家收藏的完美之作；其實，它們就是專為皇室成員觀賞、饋贈和題寫詩詞繪製的。我們這裡選用的《華燈侍宴圖》（圖123）就是一例。這幅畫上沒有畫家的名字，但在其上部的中間部位有御題的一首長詩。這首長詩描寫一次晚宴的情形，此畫可能是在宴會之後幾天內創作的。宴會上在座的有寧宗皇帝（西元1195－1224年在位）和皇后，還有皇后家中的其他三位成員。在低垂的帷幕內，我們可以看到三位赴宴的客人正向屏風後走去；外面，樂師和舞女正在彈奏、起舞為主客助興。顯然這是一個早春的傍晚，因為繪於前景的梅花正在開放；另外，詩中還提到，空氣中彌漫著霧靄。顯然，這幅畫作的主要

122. 雪樹寒禽圖
宋 李迪 軸 絹本 設色 116.1cm×53cm 上海博物館藏

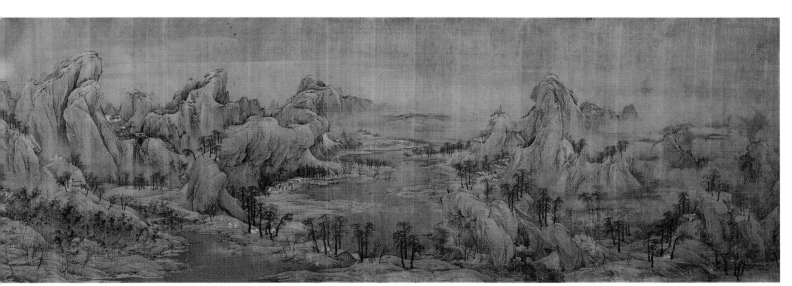

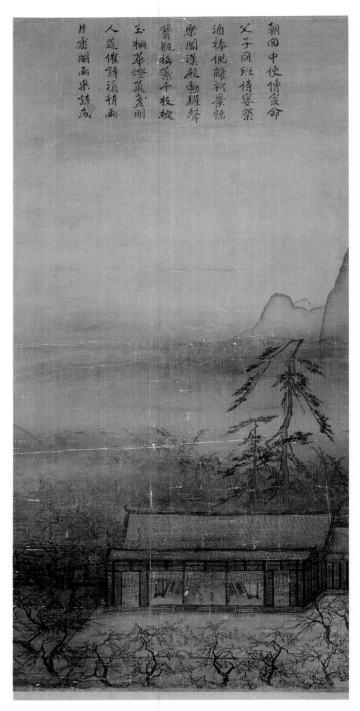

朝回中使傳宣命
父子同班侍宴榮
酒捧侃離祈景福
樂闌漏殿動離聲
鸞瓶梅綻千枝脆
玉柵萃熒萬盞明
人益催詩須待雨
片雲閣雨果辭成

123. 華燈侍宴圖
　　 宋　馬遠　軸　絹本　淺設色　125.6cm×46.7cm　臺北故宮博物院藏

124. 夕陽山水圖
　　 宋　馬麟　軸　絹本　設色　日本東京根津美術學院藏

目的是通過描繪皇帝賜宴的盛況來顯示楊皇后娘家在朝中的顯赫地位。畫上的題詩也可能是出於同一目的。

馬氏繪畫風格的基本特點都在畫中得到充分的表現。在這幅構圖嚴謹的作品中,皇帝的形象被隱藏在畫面的下角,四周是排列緊湊的建築物和自然景色。整個構圖沿着一條從左下角到右上角的對角線展開。畫中景物的描繪最能體現馬氏的風格:虬曲的梅枝,高大的、直插夜空的松樹,遠處似隱似顯的山頭輪廓以及天邊的一團團霧靄。

馬氏家族中最後一位為宋朝宮廷作畫的畫家是馬麟,他可能一直活到宋朝滅亡之時。他的《夕陽山水圖》(圖124)看上去似乎是為他所生活的朝代所作的一首輓歌。這幅畫描繪了唐代詩人王維詩句中描寫的那種夕陽西下、夜晚即將來臨時景物。王維的原詩是:"山含秋色近,燕渡夕陽遲。"在畫中,馬麟只是簡略地繪出了暮色中幾隻燕子掠過水面飛向夕陽的景色,而人們所熟悉的大山輪廓映照在落日的餘暉之中。

説來很奇怪,許多學者都指出馬麟繪畫中包含着一種憂鬱感,因為他似乎總是描繪美好景物即將消失的那一瞬間,就像我們在上圖中看到的那樣。但是,對這種略帶傷感的景象情有獨鍾的不僅是馬麟一個人,還包括讚賞他的理宗皇帝(西元 1225－1264 年在位)及其后妃們。在《夕陽山水圖》上理宗以其犀利、優雅的書法題寫了王維的詩句。可能是因為他所統治的是一個即將傾覆的偉大帝國,而在馬麟的作品中他找到了為其唱哀歌的最美好的聲音。

南宋畫院中最具遠大眼光的大師是與馬遠同時代的夏圭(活躍於十三世紀早期)。他和馬遠齊名並稱為"馬夏"。馬遠和夏圭肯定同時供職於南宋畫院,彼此熟悉。同馬遠一樣,夏圭傳世的作品中有一些是為讓皇帝題辭而繪製的冊頁畫,另有兩幅山水畫手卷。《谿山清遠圖》(圖125)幾乎可稱之為宋代正規的傳統山水畫的力作。它層次分明,包括近景、中景和遠景;幾個主題安排有序,高低、遠近、疏密、濃淡不停變換;對山石和樹木的描繪細膩。看來夏圭可毫不費力地創作一幅沒有盡頭的山水,似乎沒有任何一幅卷軸畫能完全容納他的視野。這幅作品把李唐的斧劈刀鑿般的畫法表現得淋漓盡緻——冷峻、清潤的筆鋒時而掠過畫面上的空白處形成高山低丘,而畫面上留下的空白處則變成空寂的天空。

夏圭的另一作品為《山水十二景》(圖126),這幅畫有很多版本。該畫描繪傍晚時的景色。當一幅幅描繪簡潔的景色從我們眼前掠過,光線漸漸轉暗,像是在觀看一部慢動作影片,畫中所描繪的景色包括:"遙山書雁"、"煙村歸渡"、"漁笛清幽"和"煙堤晚泊"。在長卷的末尾處,光線慢慢暗淡下來,遠處淺淡的自然景物也逐漸隱沒於黑暗中。原作上的十二景顯然是對一天內從早晨到傍晚自然景色的描繪。這幅作品成功地將時間和空間巧妙地結合了起來。

禪畫與宋代的結束

在宋代畫壇,從山水畫傳統的產生到北宋晚期文人繪畫及其理論的建立,佛教都起了重要的作用。但是,若不是佛教題材的作品,很難識別出其中蘊含的佛教因素。因此,有人曾經懷疑佛教繪畫是否存在。然而,宋代晚期禪畫的繁榮明明是禪宗的一種藝術現象,或至少是佛教藝術中的一種現象。

在宮廷畫院內,有些繪畫題材和技巧也與佛教題材和表現形式有關。十三世紀的文人畫大師梁楷就不像馬氏家族和夏圭父子那樣只創作某一種或某幾種繪畫作品,他的繪畫種類繁多。梁楷是一位不同流俗的畫家,他"敝屣尊榮,一杯在手,笑傲王侯"。他的作品每一幅都不相同,原因很可能是他的藝術在某種程度上是植根於佛教傳統中的。除梁楷以外,

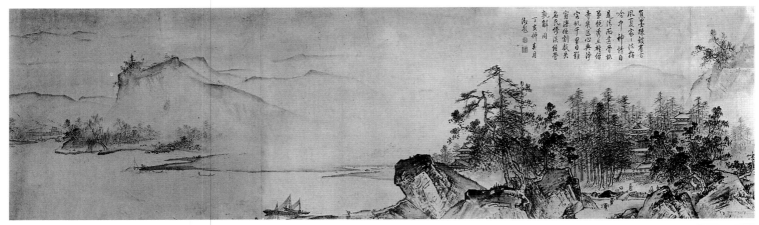

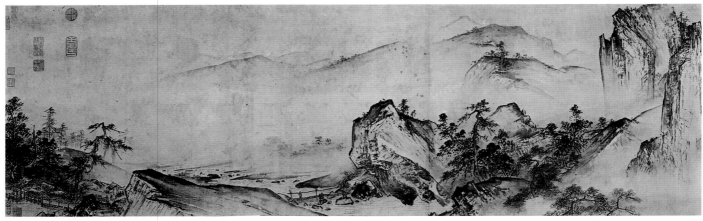

125. 谿山清遠圖
　　宋　夏圭　卷　紙本　設色　46.5cm×889.1cm　臺北故宮博物院藏

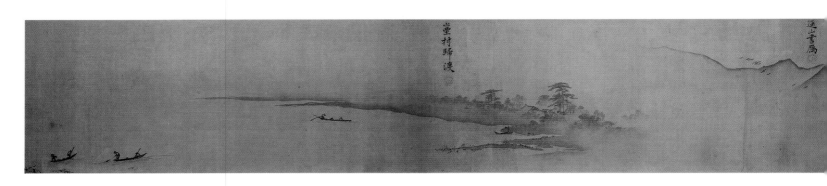

126. 山水十二景
　　宋　夏圭　卷　紙本　墨筆　美國堪薩斯市納爾遜・阿特金斯美術舘藏

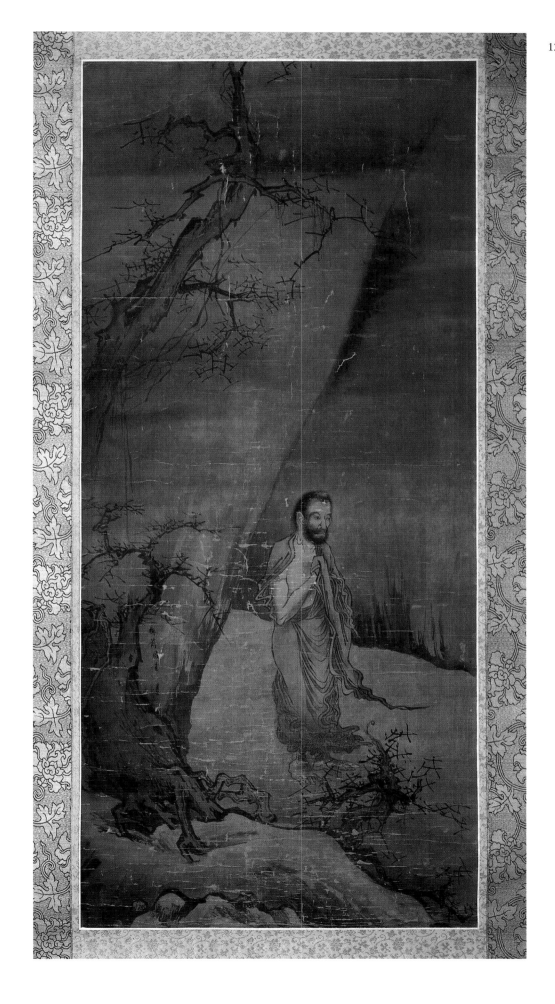

127. 釋迦出山圖
宋 梁楷 軸 絹本 設色
東京國立博物館藏

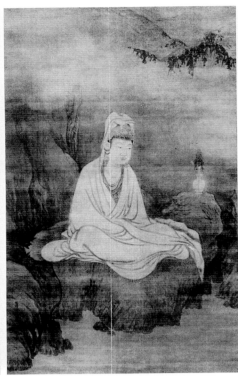

128. 觀 音、猿、鶴
宋 牧谿 軸 絹本 墨筆 觀音:172.4cm×98.8cm 猿、鶴分別為:173.9cm×98.8cm 日本東京都大德寺藏

僧牧谿和玉澗若芬也是宋代晚期禪畫畫家的代表人物。

在規模宏大的寺廟中,有一些專門創作宗教題材繪畫的畫家,這類畫家也像院畫畫家和職業畫家一樣以師徒相傳的方式接受系統的繪畫教育。但是,他們的生活環境比較簡陋、比較自由,而且不受世俗的品評標準的約束。牧谿就屬於此類畫家,他不僅是一位頗有地位的僧人,而且是一位職業畫家。他的筆法簡練、迅捷,作品全部都由水墨繪成,在禪宗藝術家中頗為典型。

在現存的梁楷的作品中,有一些是為宮廷繪製的,表現出一種明顯的不受任何限制的佛教色彩。他的另外一些作品則都是雅緻的白描,模仿的是李公麟的風格;從某種意義上來說,李公麟也可被看作是一位佛教畫家。梁楷的作品中還有一些則表現出一種簡略、粗獷的素描風格,而這種風格歷來被視為是佛教畫家特有的風格。梁楷的《釋迦出山圖》(圖 127)根據題記可斷定是為宮廷創作的,但無論從那一方面看都不能說它是院體畫。可以肯定,其人物畫風格是一種古老的風格,與唐代巨匠吳道子"流水飛雲"式的風格相似。該畫自然飄逸,用迅捷潑辣的筆鋒繪出樹幹和山石,與牧谿的畫法頗相似。梁楷的佛教人物畫描繪的是佛祖經過長期閉關自省之後所表現出的那種不可言狀的內心世界,此時他對生存意義有了新的領悟,而這種領悟將很快演變為原始的佛教教義。據說,梁楷也像釋迦牟尼一樣拋棄了世俗的職位——辭去宮廷畫院的職務,在西湖附近的寺廟僧眾的陪伴下度過了他的後半生。那些簡筆人物像大概就是這個時期的作品。[41]

牧谿的《白衣觀音圖》也是一幅佛教肖像畫。創作年代與《釋迦出山圖》大致相同,其署名是"蜀僧"。《白衣觀音圖》是

《觀音 猿 鶴》(圖 128) 三聯幅之一，幾個世紀以來它一直收藏在日本東京都大德寺。三聯幅中猿畫居右，畫中一隻長臂猿摟抱著一隻小猿坐在蒼松枝杈上，而左邊的那幅繪一隻仙鶴步出竹林。猿與鶴是中國的藝術題材，既是人類生命和原始罪惡的象徵，又是長壽和永恒的象徵。因此，當把牠們與救苦救難的觀音放在一起時，就寓有勸世、喻世之意。牧谿在這裡所描繪的雖然是人們所熟知的形象，但其表現方法卻與前人不同。他畫的母猿直接面對觀賞者，被母猿緊抱著的小猿也目不轉睛地盯著觀賞者，這種對視的描繪在此前的動物畫中極為罕見，它令觀賞者感到不安，似乎是由於他們自己的趨近而使母猿帶著幼猿攀上了松樹。與猿猴的安靜相反，畫中的仙鶴在竹叢中昂首步出，牠張著嘴，彷彿在唳鳴。觀音身著素衣坐在洞府中冥思，神態莊重，表現了一種至高的精神境界。

儘管學者們會就禪畫的性質進行爭論，但是有一點可能是公認的：佛教藝術的核心是通過繪畫形象展示一種精神境界。這與通過人物活動反映儒家思想，或者通過描繪怪癖人物的怪癖行為表現道教的觀念有所不同，它須用隱晦的方法表現，所以更為困難。佛教繪畫賦予藝術不同的功能，這種功能與山水畫通過畫面表達思想的功能接近。繪畫風格、技巧和題材都具有表達精神意境的能力，因此，佛教繪畫藝術家們非常注意對它們的運用。

在宋代晚期宮廷內外的繪畫中，這類宗教繪畫盛行一時，因為此時宋代已臨近滅亡，許多人感到宋王朝覆滅的趨勢非人力可以逆轉，在這樣的時刻，神仙鬼怪就會出現，顯示其力量。

高居翰

元代（西元 1271 – 1368 年）

宋時期的文化儘管繁榮，但卻是中國歷史上的衰微時代：疆域縮退，軍威慘遭重挫。朝野上下沉湎在摻和著逃跑主義思想的懷舊情緒中。十三世紀下半葉蒙古族的鐵蹄南下，踏碎了不堪一擊的南宋小朝廷，中國有史以來第一次完全處於異族的統治之下。

以武力建立政權的蒙古族統治者，在建國之初並不重用漢族知識分子，而是倚重被征服的其他民族，如西域的色目人來治理國家。因此，一向以文章學問致仕的漢族知識分子此時入仕無路，倍受冷落。那些歸附元朝，得到官職的漢人也面臨著進退兩難的痛苦窘境：入仕新朝無疑會為世人所不齒，同時還要擔憂其官位朝不保夕，忍受有功無賞的歧視；若是忠於已經消亡的宋朝，以"遺民"的身分隱居終生，則無處施展抱負，自己和家人的生計亦無著落。無論進而入仕或退以歸隱都能從道義上找到辯解的依據。入仕者的理由是朝廷需要正直的漢族官吏，他們可以誘導那些不熟悉漢族行為方式的統治者，從而減輕苛政之苦。繪畫在元初的新發展多為陷入這一社會困境之畫家的心理寫照，故其作品在題材和風格上都反映出政治色彩及其他多重內涵。

從藝術史的角度來看，這一時期繪畫的主要特點是文人畫

風氣的形成。導致這一現象之因素如下：南宋時期，畫院一直堅持宋徽宗所倡導的審美標準，即高度的繪畫技巧與詩意或其他文學性內容相結合。而改朝換代以後，畫院已不復存在，固守這一審美傾向的大都是一些微不足道的人物。元代統一南北方後，南方的士人，尤其是長江三角洲、江南一帶的士人，得以重新回到北方的士大夫繪畫傳統。文人畫在北宋晚期由蘇軾、米芾和李公麟等藝術家發其端，至金代則有王庭筠等大師在北方予以延續，元代統一南北方以後，忠於舊朝的文人退出官場，他們不得不尋找其他的精神寄托和生存之計，於是許多人選擇了繪畫。在險惡的政治和經濟環境中，文人之間結成了相互支持的關係網，在他們之中，傳統的中國文化得以延續。元代的繪畫、書法和詩歌大多是在富有者以一種體面的方式資助貧困者的條件下創作而成的。其方法是將作品在藝術家或詩人中展示，並互相品評、酬和，亦期待著非金錢方面的酬報(從後世的一些例證推知)。這些小圈子決非僅由舊朝遺民構成，元初從事文人畫創作的也不只局限於這些人，在那些謀求或已獲得官位的人們中間也十分盛行，下文中將要介紹的文人畫家的傑出代表趙孟頫，便是其中之一。

元初忠於舊朝的畫家

以竹梅等植物為題材的水墨畫，一直是蘇軾及其好友文同那個時代以及後來的文人畫家所喜愛的畫種。善書法而又精通筆墨的藝術家能夠在這類繪畫中充分顯示其筆墨功夫；此類繪畫在技術上並不繁瑣，不需要具備職業畫家那種訓練有素的專業技能。這類題材所具有的象徵意義使之最適合用於文人之間傳達思想感情或頌祝之意；尤其是在他們共同認可的價值受到了威脅時，加強了他們之間的羣體意識。遺民畫家鄭思肖 (1241－1318) 善畫蘭花，筆法簡潔，以寥寥數

筆表現蘭花的"疏花簡葉"，在形式和形象上都含蓄地表達了其隱逸思想。在此之前的詩詞中蘭花早已用來隱喻退出塵世的多愁善感之人。[1] 比鄭思肖早一代的宋王室成員趙孟堅(1199－1267)常常以"歲寒三友"為題作畫。"三友"指松、竹、梅，它們嚴冬時節挺拔益然，象徵身處逆境而不喪失氣節的儒家品德，[2] 也更能表現中國富有修養的士大夫身處逆境之情操。扇面畫《歲寒三友圖》(圖129)上鈐趙孟堅之印，也許因為這幅畫繪於宋朝節節潰敗的年月，有感而作，故而顯得頗為生動。畫中這三種花木交叉重疊，畫法嚴謹有序，與宋院畫模式並不相左，卻毫無元畫草率用筆，自由放任之痕跡。此畫似乎旨在表示重壓下次序不亂之精神。

忠於舊朝的遺民畫家龔開(1222－1307)曾在宋朝任一小官。元朝建立後，他的生活十分窘迫，不時以賣畫鬻字所得來養家糊口。傳說他窮得連一張桌子都沒有，作畫時只得讓兒子跪伏在地，以背托紙。龔開的畫中有兩幅尚存至今，一為《瘦馬圖》，[3] 他借用受人虐待卻依然不卑不亢的傳統動物形象，比喻處於極度困境之中的中國的狀況；另一幅為《中山出遊圖》(圖130)，描繪鍾馗及其妹深夜出遊的場景。傳說鍾馗是唐玄宗夢中所見的捉鬼降魔者，八世紀宮廷畫家吳道子根據唐玄宗的描述畫出了第一張鍾馗像，此後歷代畫家所畫的鍾馗像可數以千萬計。人們認為鍾馗像能驅鬼辟邪，保護門戶，使家宅、宮室免遭侵害。在特定的時代和場合，它還寓有深刻的政治含意。龔開所畫的鍾馗兄妹出遊圖看似無聊，但可能表達了畫家的政治願望，即希望某種力量能夠將"鬼"，即外寇逐出國土。畫卷上的題跋隱約透露了此意，在異族的統治下，這種潛藏在內心深處的想法只能通過繪畫形象或文字含蓄地，甚至是隱晦地加以表達。

龔開用筆率意粗放，以表現其閒情逸致和真情實感。元初最知名的忠於舊朝的畫家錢選(1235－1307)的作品亦是真

129. 歲寒三友圖
元　趙孟堅　紈扇　絹本　墨筆　24.3cm×23.3cm　上海博物館藏

情畢露的文人畫一路。與龔開不同的是他喜用精勁的細線描繪，再平塗淡彩。這一畫風頗具古意，即吸取了古代尤其是唐代的畫法。唐在元人的眼中是中國的黃金時代，是疆域擴大和實力強盛的時代。錢選崇古仿唐不僅意味着他摒棄南宋的畫風，由此還可以推知他對南宋王朝在政治上軟弱無能不滿。錢選的畫常配有詩句，微妙地哀嘆本民族王朝的覆滅和"黑暗來臨"。

錢選生活在位居杭州以北、太湖以南的吳興。杭州的宮廷畫院解體後，吳興起而成為一個較為有影響的文學、藝術的中心。宋末元初活躍於當地的詩人學者中有八位佼佼者，號稱"吳興八俊"，錢選即為其一。1286年，元朝第一代皇帝忽必烈遣密使邀請吳興二十多位士人入京城大都(今北京)擔任官職。當時四十歲出頭的錢選是否在被請之列不得而知，不過他沒有北上。接受邀請北上的首要人物是比錢氏年輕的同鄉，從某種意義上還是其學生的趙孟頫(1254－1322)。錢選

因為保持氣節而受人頌揚，趙則被指責為喪失氣節，更何況他還是宋王室的後代(趙孟堅與其為同宗兄弟)。此事雖在後人評論中褒貶分明，而在當時卻並非如此明晰，趙、錢兩位依然是好友。趙後來成為元代畫壇最有成就並極受人尊敬的人物之一；錢選最終放棄了他的學者身分而成為一位職業畫家，以畫花鳥、人物和山水畫謀生。

錢選的花鳥畫存世之數頗多，均有學者研究。傳説他的花鳥畫極受歡迎，以致晚年時曾有大量贋品出現。他因此不得不改變畫風，並在作品上加書題款，註明是自己所作。1971年，在一次引人注目的考古發掘中，發現卒於1389年的明魯王朱檀墓中有錢選的一幅《白蓮圖》(圖131)，錢選在該畫的題跋中説"余改號雪谿翁"且近作皆"出新意"以使作偽之人知所愧焉。這幅畫與錢氏的其他花卉作品一樣，用筆工細，淡彩設色，這種嚴謹有度的畫法與題材本身的美艷似乎不太和諧。當時不少缺乏新意的畫家仍在追隨宋代花鳥畫筆法工整、設色艷麗的傳統，錢選則決意將自己的藝術與他們相區別。錢在畫中力避對感官的強烈誘惑，觀者從中不僅可見畫家的性情和趣味，而且也可見其力圖對藝術中商業主義進行抵制。荷花出污泥而不染，令人生出純潔之感；錢氏在畫後的題詩中提到了一位隱士，從而賦予荷花一種高尚品質，並將花卉當成了他靜思默想的對象。

錢選的大部分山水畫採用另一種工筆設色畫法，即用厚重的礦物顏料渲染的"青綠"法。只有一件畫家自題為《浮玉山居圖》(圖132)的長卷例外，該畫所描繪的是畫家隱居地吳興霅溪浮玉山一帶景色。這是一件名作，有元代及後來的著名畫家和文人的頌跋。但對於任何讀者，只要其熟悉宋代山水畫中令人陶醉之景致，遠近彌漫之雲煙，皴法分明之土石，以及其他種種自然寫實之描繪，錢選的畫肯定顯得僵硬而古板，似乎由夏圭等人山水畫所達到的境界"向後退了一大

130. 中山出遊圖
　　　元　龔開　卷　紙本　水墨　32.8cm×169.5cm　美國華盛頓佛利爾美術舘藏

131. 白蓮圖
　　　元　錢選　卷　紙本　淡設色　42cm×90.3cm　山東省博物舘藏

132. 浮玉山居圖
　　元　錢選　卷　紙本　淡設色　29.6cm×98.7cm　上海博物館藏

步"。這無疑是畫家有意向山水畫更為原始階段的復歸。錢氏通過古代繪畫以及接近他所處時代的摹本師法古人,《浮玉山居圖》在某些方面似乎同那些效法北宋或更早期傳統的宋末元初的末流畫家的作品相似;但錢選的畫風則得益於他對古畫真蹟的直接瞭解。趙孟頫於 1295 年回吳興時,曾攜帶他在北方獲得的古畫藏品,錢選肯定見過這些作品。如果說《浮玉山居圖》確實是錢選晚年所作,那麼一定是取法南宋以前的傳統。

畫面中景連綿起伏的丘壑羅陳,頗具古風,但觀者看不到通幽的路徑,這一畫法也強化了隱居的主題。全畫細筆皴擦,含蓄沉靜,淡綠佈色亦然。山石造型平整而呈幾何形,有些地方畫有奇怪的條紋。景物比例並不追求與實景肖似,例如,畫面向左伸展時,樹木陡然消失,使得這部分景物顯得更為遙遠,儘管從景物所處的位置來看,它們不應該畫得那樣小。這種效果在視覺上產生了令人不安之感,這正是該畫古拙特點之一。樹葉及畫面左側巨大山崖的表層密密匝匝地佈滿了抽

象的墨點，令人想起范寬的山水畫風。此畫讓人看到了多種多樣的藝術形式和傳統，而不是描繪某個具體的地方。與下文將要論及的元代其他山水畫作品，尤其是趙孟頫的《鵲華秋色圖》一樣，此畫不是某處實景的摹繪。但是，畫中有一處描繪了實地景色，即圖卷左方錢選的鄉居，這裡房舍密集，樹木掩映，丘壑環抱，具有一種與外界隔絕的安全感。對避世隱居生活的描繪，構成了元代山水畫的一個主要內容，並且常常運用這一構圖方法。

為此畫作跋者中的三位人物黃公望、張雨和明初畫家姚綬，都提到趙孟頫在繪事上得益於錢選。張雨寫道，趙孟頫曾向錢選請教畫學。然而，趙孟頫最終成為更傑出的繪畫大師，為元代山水畫的發展開闢了道路。

官宦和宮廷畫家

趙孟頫是宋王室的後裔，其祖十二世紀時定居吳興，一直享受皇族成員的優厚待遇。因此趙接受忽必烈賜予的官職，被一些人看作是失節行為和恥辱之舉。甚至有一則傳聞說有一次他拜訪其宗兄趙孟堅，他走後趙孟堅立即命僕人用水沖洗他坐過的椅子。其實趙孟頫入元任職時，趙孟堅已去世近二十年了，這一傳聞顯然不足為信。趙孟頫在元朝始任兵部郎中，他同其他一些正直的漢族官員一樣，盡可能利用自己的地位為百姓謀求利益。他先是反對尚書省右丞相畏兒人桑哥推行誤國虐民的理財諸法；後來又力主重新設置科舉制度，這可使漢族知識分子得到進入仕途的機會。桑哥於1291年被處死，科舉制度也於1315年恢復。趙孟頫後來又在四朝皇帝手下供職，管轄兩個行省，官至翰林學士承旨，所謂"榮際五朝，名滿四海"。他雖然身居高位，卻常懷"朝隱"之心，並流露於詩歌和繪畫之中。所謂"朝隱"即指雖身在官場卻心懷退隱之意，潔身自好，不同流俗。同樣的還有"市隱"，指雖需從事商業，仍可保持高尚情操。

趙孟頫現存最早的一幅山水畫《謝幼輿丘壑圖》（圖133），即表達了其"朝隱"理想。畫上只鈐有畫家一印，其子趙雍的題跋注明此畫為其父早年之作，而元人所題其他跋文認定此畫是他在任官時所為，據此可以斷定該畫作於1286年之後不久。[4] 謝幼輿即謝鯤（280–322），是東晉時期的士大夫。有一次晉明帝問他："論者以君方庾亮，自謂何如？"謝鯤回答說："端委廟堂，使百僚準則，鯤不如亮。一丘一壑自謂過之。"表明他嚮往退隱山林的心迹。數十年後，大畫家顧愷之將謝氏畫於丘壑之間，引謝鯤上述原話並說："此子宜置岩壑中。"趙孟頫在畫這幅畫時顯然是以謝鯤自比，也可能是為相同志趣的新同僚所繪。

趙孟頫的這幅畫可能依據當時尚存而今已佚的顧愷之作品的摹本所作，也有可能是根據想像創作的。無論是哪種情況，此畫在描繪自然環境方面與傳為顧愷之作品（如《洛神賦圖》）中的山水背景頗相似：線條工細，設色濃麗，山巒主要用石青渲染；山水之佈陳井然有序，只在卷末有一峪口通往山的深處。謝鯤端坐在樹木掩映中的陡岸上，畫家將他置於研究早期構圖法的藝術史家稱之為"空穴"的位置上。與錢選的《浮玉山居圖》一樣，這是一件以典故為題材的作品，展示畫家對遠古畫風之理解，並能夠在熟知這些歷史典故的觀者中引起相應的回憶和聯想。這些特殊品性能使畫作不拘於通常的技法和空間結構形式而具有質樸感。這位士大夫畫家深信，那些對古代畫風意識敏感的觀眾——亦是他心目中唯一的觀眾——是不願（常常也不能）將真正的技法欠缺與故意追求古拙區別開來的。

趙孟頫作於1296年的《鵲華秋色圖》（圖134）是一件開畫風之先河的作品。它一直是中國畫研究中爭議最多、也最有影響的作品之一。[5] 此畫是趙孟頫為其好友周密（字公謹，

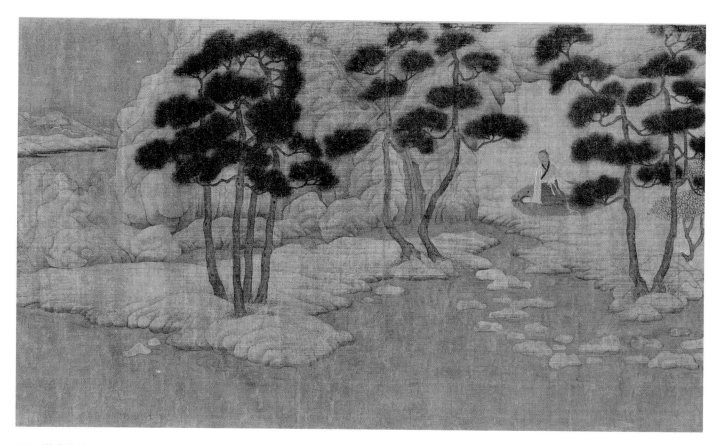

133. 謝幼輿丘壑圖
　元　趙孟頫　卷　絹本　設色　27.4cm×116.3cm　美國普林斯頓大學藝術博物館藏

1232－1298)而作,圖中概略地描繪了周氏的祖籍地山東濟南郊外的景色。趙孟頫在畫中自識云:"余通守齊州,罷官來歸,為公謹説齊之山川,獨華不注最知名,見於左氏而其狀又峻峭特立,有足奇者,乃為作此圖,其束則鵲山也。命之鵲華秋色云。"但是,此畫並非畫家所見之實景的重現,而是以古輿圖的概念加以藝術手法繪成。趙氏滯留北方時搜求的古畫中有十世紀山水畫家董源的作品,這件作品顯然是他通過摹本或原作而以董氏畫中"平遠"法作為結構基礎。其對稱的佈局顯而易見:遠處兩山拔地而起,呈圓錐體的華不注山和饅頭形的鵲山分列畫面兩側;兩山前的遠近樹木標明不同的空間位置;畫面中央為大片樹林,打破了其餘部分的比例和空間延續性;房屋、蘆葦、樹林和其他景物並不隨距離的推遠而縮小,波狀的地平線也不在同一水平面上。這些畫法看來似乎不合常

法,但此處卻意味著是對"近體"畫技法和畫風的故意捨棄,也是對早期山水畫的復歸——那時山水畫家因技巧掌握不全,仍在探索解決距離和空間表現的問題。在趙孟頫的另一幅畫上有一段常為人引用的題跋,寫道:"作畫貴有古意,若無古意,雖工無益……吾所作畫,似乎簡率,然識者知其近古,故以為佳。此可為知者道,不為不知者説也。"

　《鵲華秋色圖》是一幅既有古意又極具創新精神的作品。畫中多處使用披麻皴,並且乾濕並施用以應物象形,表現物象的質感和體積感,捨棄了以往的勾勒和勾填法,成為後來許多元代山水畫家處理物象結構時仿效的範例。而其對自然主義和南宋形式化畫風的捨棄,對於後世許多畫家也極有影響。

　《水村圖》(圖135)是趙孟頫的一幅晚期山水,作於

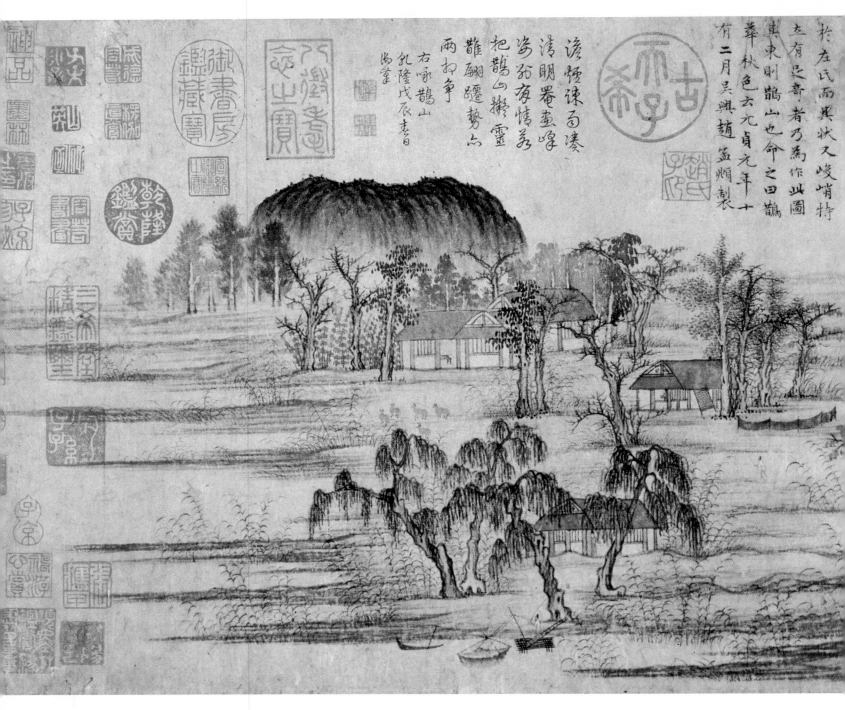

134. 鵲華秋色圖

　　元　趙孟頫　卷　紙本　設色　28.4cm×93.2cm　臺北故宮博物院藏

1302年。畫的是錢德鈞的鄉居景色。錢氏的居所在畫中並不突出，在數畝低矮的屋舍中無法確認那一座是他的的居所。該畫中的景色平淡無奇，見不到《鵲華秋色圖》中那樣引人注目的山巒和樹木，運用的筆法也極為簡單，僅用乾筆淡墨和稀疏的點苔，表現了一種比《浮玉山居圖》更渺遠荒疏與外界無涉的隱逸情境。在這幅畫中取之前人的古法已完全融入了已形成的個人風格之中。構圖仍採用"平遠"法。畫面卷首處是繁樹枯木相雜的樹林(這是趙氏偏愛的素材)；中段逐漸開闊，屋宇、橋樑、小舟及數個點景人物，錯落散佈在樹木叢生、河漢密佈的平野上；遠處矮丘橫列，擋住了視野的延伸。作品的樸

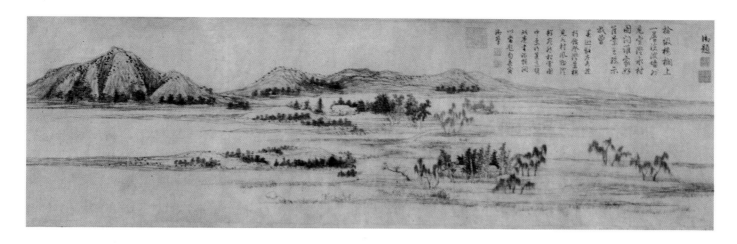

135. 水村圖
　　元　趙孟頫　卷　紙本　水墨　24.9cm×120.5cm　北京故宮博物院藏

實畫風並沒有減弱錢德鈞對此畫的珍視，趙孟頫在卷末題跋中以文人畫家特有的自謙口吻寫道：「後一月，德鈞持此圖見示，則已裝成軸矣。一時信手塗抹，乃過辱珍重如此，令人慚愧。」這張畫也同樣極受人推崇並頗有影響，畫後附有四十八位文人的頌跋。其不加渲染僅用對比強烈的乾筆飛白畫法，後來為黃公望和倪瓚等山水畫大師所採用。尤值一提的是，這幅畫比此前任何一件作品都更明確地表明，在文人畫新方法中發展起來的個人畫風更適合表達人的心境；此處所表達的是遠離塵世的寧靜。

　　除山水畫之外，趙孟頫還畫有許多其他題材的作品：宗教和世俗人物畫、花鳥畫、一幅山羊和綿羊。[6] 下文還要談到他畫竹、古木和山石的作品。他畫的馬稱譽於當時及後世。但是，近代學者卻認為這是趙孟頫繪畫研究中最棘手的一個課題。首先因為有太多的偽作存世（其中有一些為名氣較小的畫家所作，他們為提高作品的價值而署趙孟頫之名），再者，也因為與山水畫相比，這類作品中所表現出的稚拙的古意更難與技法中的敗筆加以區分。趙氏作品中的馬體常如球狀，

知者認為這是運用古代透視法所致，而不知者卻認為純屬技法拙劣。

　　趙孟頫自幼即好畫馬，但在忽必烈朝中任職期間，才專心為之，並且在朝中享有盛名。[7]　雖說在某種意義上是為自娛，但也有不少是為饋贈其他官員而作。數百年來，駿馬一直是士大夫品格的象徵，畫馬成為他們當中一些人的特殊愛好，如前文所述的其他題材一樣，「馬」還可以表達諸多吉祥的願望和其他含義。正如《宣和畫譜》中所說：「嘗謂士人多喜畫馬者，以馬之取譬必在人材。駑驥遲疾隱顯遇否一切如士之遊世不特此也。」

　　趙孟頫的《人騎圖》(圖 136) 作於 1296 年，畫一位頭戴官帽身著紅袍的男子騎於馬上。畫上有趙氏所題畫名和年款，裱畫綾邊上有一短跋：「吾自小年便愛畫馬，爾來得見韓幹真蹟三卷，乃始得其意之。」由此表明，此時趙孟頫對唐代畫家韓幹的畫風有了新的、更深刻的理解，並以之作為復興繪畫，探索新畫風的基礎。在三年後的 1299 年，趙孟頫在同幅畫上另題一跋，表達了他對此充滿信心：「畫固難，識畫尤難。

136. 人騎圖
　　元　趙孟頫　卷　紙本　設色　30cm×52cm　北京故宮博物院藏

吾好畫馬，蓋得之於天，故頗盡其能事。若此畫，自謂不愧唐人。世有識者，許渠具眼。"然而，《人騎圖》的表現技巧屬於特殊的一類，更多的則是表達了畫家的趣味和情性，而非技法。如果我們姑且不論其對古法的借用，而只把它作為一幅繪畫來看，那就顯得僵硬而欠生動。這幾乎是文人畫家筆下人物畫的通病，大多需要借助文字的陳述來闡明畫意，極少能不言而喻的。

　　儘管趙孟頫至少曾有一次被忽必烈召去作畫（1309年他曾受命作農事吉祥圖），但他絕不是宮廷畫家，他的官職使他的社會地位遠在此之上。雖說元代沒有像宋代那樣設置正規的宮廷畫院，[10] 但是，也有專為朝廷作畫的畫家。有些善畫的官員，如趙孟頫的追隨者任仁發，雖有官職但也時常被召去為宮廷作畫。活躍於元初的真正宮廷畫家中有何澄（1224－1315年后），這位來自北京地區的畫家擅畫歷史人物、界畫和

馬。其主要存世作品是現藏吉林省博物館的一幅長卷《歸莊圖》（圖137）。此畫以陶淵明（即陶潛，365－427）的《歸去來兮辭》為題材，描繪詩人辭官歸家後的閒適生活。當時遇有高官離任，同僚們往往贈畫留念。一般由著名書法家抄錄詩文，並配以名家繪畫和德高望重、才學淵博者的頌跋。這種事往往由某一位同僚出面組織，請來書法家、畫家和作跋者。[11]《歸莊圖》的三段辭和跋均書於1309年，何澄的畫是數年後補上去的。趙孟頫於1315年加有一跋，記錄了書、畫、跋結合的經過。

　　此畫卷長7米餘，紙本墨筆，用李公麟一派白描法畫人物，用郭熙、李唐法畫山水景物。對景物的描繪是用粗放的筆觸，有些處略顯草率。十七世紀一位評論家在論及該卷畫法草率時，曾對此畫得到如此高的評價表示不解。我們可以將這種草率視為一種力度，是為了擺脫宋末和元代李公麟追隨

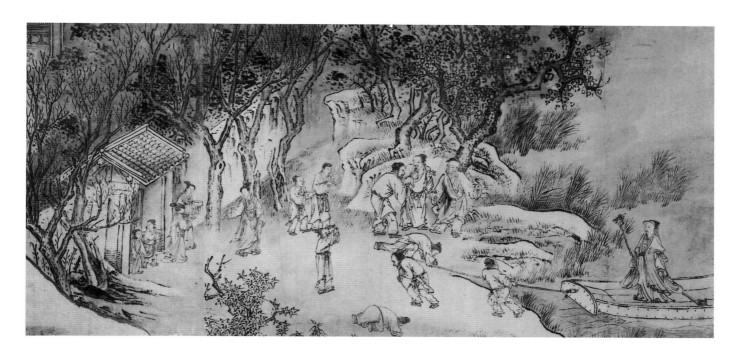

137. 歸莊圖
　　元　何澄　卷　絹本　墨筆　41cm×723.8cm　吉林省博物館藏

者的多數作品中極盡工整甚或謹嚴過度的畫風。何澄一改文人畫家講求古意和用筆簡約的畫風，用繁多——甚至不惜冗長乏味——的敘事畫面來表現陶淵明詩句的生動感人。畫卷起首處，詩人立於一葉正欲靠岸的小舟中，岸上是其家人和僕從，正在迎候主人的歸來。岸上人物的各種姿態與詩人不失尊嚴的站立姿勢恰成對照；在所有的人物中，詩人的形象最為高大，因而成為這一場景的中心。這種突出主要人物及對人羣中不同人物個性的描繪，是宋代畫院中歷史畫和風俗畫的傳統。何澄繼承了這一傳統，有別於趙孟頫及其畫派作品中的那種新的發展傾向。

　　元代的宮廷繪畫在元仁宗（1312－1320年在位）和元文宗（1328－1332年在位）年間尤為興盛；仁宗之姊大長公主是一位熱切的收藏者，文宗則創立了頗有名氣的文院奎章閣，作為鑑賞畫作和為畫題跋的場所。活躍於這兩朝之間的仕宦畫家王振鵬（約1280－1329）為永嘉（今浙江溫州）人，擅長工筆界畫。他的這類作品中最為著名的是畫金明池龍舟競渡的幾個長卷，描繪的是宋徽宗在皇宮附近的湖面上舉行一年一度的賽龍舟場面。他於1310年曾將同樣題材的一幅畫呈予元仁宗，1323年應大長公主之命又畫了一幅。這些畫卷能得到皇帝及皇姊賞識的原因之一，是其題材既提供了生動的消遣方式，又令人想起前朝皇家的榮耀。另一個原因則是繪畫技巧精妙，王振鵬所繪的宮殿、橋樑和龍舟簡直可以作為純粹的手工藝品供人賞玩。此時元代統治者已經受到了漢文化的重大影響，但他們可能仍然無法充分領略高雅的文人趣味，也尚未具備重拙輕巧、重平淡輕華美的審美觀。這種審美觀總是與士大夫階層相聯而與貴族階層無關。

　　定為王振鵬所作或上書其名款的龍舟競渡畫卷，現有數幅存世，其中最著名的大概要推紐約大都會藝術博物館的藏

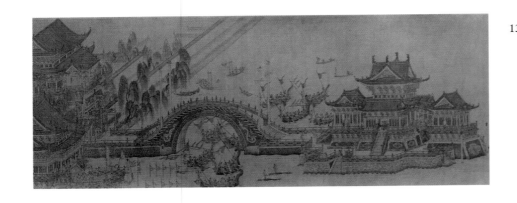

138. 龍舟奪標圖
元 佚名 卷 絹本 水墨
25cm×114.6cm 北京故宮博物院藏

品。[12] 另一幅相同題材的無名款元代手卷(圖138),既無印亦無題跋,畫風接近王振鵬,很可能是他所作,但畫法比王氏其他作品更為鬆散而活潑。有一種說法,認為這是王振鵬的畫稿,是留待以後繪製更為嚴謹而精美的畫用的。此說也許有其道理,但我們若以通常鑑別畫作真偽的方法來加以分析,就可發現此畫在以下幾方面比其他幾張畫更為真實可信:畫中建築物看上去更具體量感,而不是像其他作品中那樣只是簡單的平面圖;遊廊和宮廷內室情景一覽無餘,室內人物和擺設清晰可辨;人物的角色透過其不同的姿勢有所刻畫;水面上各種景物的透視具有高超的技巧。當然,這些只是與其他同類作品相比較而言,若是就這些方面與巨作《清明上河圖》相比,則無法相提並論。但是,這幅畫以其高超的繪畫技巧對龍舟節進行了直接而生動的描繪,使觀者得以欣賞到諸多細節,如雜耍者在幾條龍舟上進行表演,有些人在高高的秋千架上盪秋千,還有的人飛身躍入水中。

元代的人物畫

任仁發(1255-1328)與趙孟頫一樣,是一位入仕元朝而又擅長畫馬的畫家。任有一女嫁給一西域官吏,其屬康里家族,隨元朝統治者來到中原。任氏本人是水利專家,官至都水少監。他的名畫之一《二馬圖》道出了他仕元的初衷。正如他在畫面左側自題中所說:"……世之士大夫廉濫不同,而肥瘠繫焉。能瘠一身而肥一國,不失其為廉;苟肥一己而瘠萬民,豈不貽汙濫之恥歟?"畫家以肥馬喻利用職權肥己的贓濫之官,而以瘦馬比喻那些盡自己所能為民盡職的清廉之官。他自己當然屬於後者。[13] 這些馬及任氏其他作品中的馬,與趙孟頫所畫的馬截然不同,絕無古人畫意或故意的樸拙,而是繼承宋畫的傳統,用工筆線描加色彩渲染而成。任仁發對宋畫傳統的運用在他唯一傳世的人物畫 (不包括人馬圖卷中的馬夫)《張果見明皇圖》(圖139)中表現得最為傑出。張果是一位騎在神驢背上長途跋涉的道士,他歇足時能將神驢像紙一樣折疊起來放在帽子裡,需要時只需向驢吐口唾沫即可使之復生。任仁發的這幅畫描繪張果在唐玄宗面前施展法術時眾人的表情:張果詭秘地微笑著;一童子鬆手放開小驢,小驢直奔唐玄宗座前;唐玄宗身向前傾,半信半疑;侍立一旁的一位大臣則撫掌張口稱奇。設色濃艷的人物形象栩栩如生,所表現出來的趣味和傳統風格與錢選精細工筆的素淡,以及趙孟頫古樸的僵直感截然不同。

還有另一種模式的人物畫以張渥(約活躍於1340-1365年)的作品為代表。張渥學李公麟,以其為《九歌》而作的十一

139. 張果見明皇圖
　　元　任仁發　卷　絹本　設色　41.5cm×107.3cm　北京故宮博物院藏

段插圖而著名。《九歌》是西元前四世紀楚國的祭神歌曲，傳為詩人屈原所作。這些作品的古典範本，是李公麟用白描法畫成的。張渥《九歌圖》現存三件，參照李公麟的《九歌圖》所繪。[14]　張渥卷軸中最早的一幅繪於 1346 年，現存吉林省博物舘，此處只選其中一位人物"湘夫人"（圖 140）。與傳為顧愷之所作的《洛神賦圖》中的洛神一樣，湘夫人也是一位女神。原詩寫湘水男神湘君對湘夫人思慕和不能相遇的怨悵。[15]畫中的湘夫人飄忽如仙，長長的裙裾隨風飛動，似在江面上踏波而行。張渥用洗練、堪稱為新古典主義的線描，表現出的人物神貌清逸而有仙風，不同凡俗，可與李公麟原作媲美。

　　張渥為杭州人，曾一度任官職，後失意辭官，也許是元代對南方漢人所實行歧視政策的受害者。他是文學家、書法家楊維楨（1296－1370）和富紳顧瑛（1310－1369）的好友，曾於

140. 九歌圖（部分・湘夫人）
　　元　張渥　卷　紙本　墨筆　29cm×523.5cm　吉林省博物舘藏

1348 年為顧氏畫《玉山雅集圖》。[16]　由此可以推斷，他與下文將要涉及的其他元代文人一樣，生計主要依靠賣畫所得，或是賞識他的官吏鄉紳的贊助。

　　描繪道教神仙、巫神及其它諸教神靈之類題材的繪畫作品在元代廣泛流行，而且更加世俗化和富有民間氣息。元代

宗教信仰和宗教活動遍及社會的各個階層，上層社會採取的是較為理性的形式，而百姓則採取較為簡單的活動方式。道教各派並立，北方尤盛；在北方，蒙、藏等族則信奉藏傳佛教，俗稱喇嘛教；禪宗仍盛行不衰；諸教合一的流派出現，它們將諸教因素與儒家道德思想相融合。下文將要涉及的畫家中，有些人與道教以及儒釋道合流的教派關係密切。有些人信奉宗教也可能出於實際利益的考慮，將財產捐獻給寺廟，以圖逃避重稅並在亂世中求得生存。

文人所偏愛的含蓄的繪畫模式，如張渥取法古人的淡雅白描，顯然不適合描繪懸掛於寺廟以供平民百姓瞻仰的宗教形象。這類作品必須具有強烈的視覺效果，能激發觀者的宗教熱情。善畫道釋人物的大家首推顏輝，顏是浙江人，極可能在這個宋畫傳統盛行的中心地受過專業的繪畫訓練。據載他曾於 1297 至 1307 年間為一座宮殿繪製過壁畫，這說明他與宮廷有某種關係。成書於 1298 年的《畫繼補遺》說他在宋末即已是一位活躍的畫家，並且為士大夫們所敬重。但是，後來的中國評論家卻並不看重他。他現存最好的作品中有幾件藏於日本，其中突出的是兩幅描繪道教神仙的卷軸畫，被收藏在京都一座寺廟裡。[17] 現存中國有數的幾件顏輝作品中，有一幅描繪李鐵拐的作品，其暗黯的絹色及沉重的筆墨所營造的氣氛懾人（圖 141）。這位道教人物與張果一樣是民間傳說中的"八仙"之一，在所有的作品中他都被描繪成拄着拐杖的跛足乞丐。傳說他能夠使自己的靈魂出竅去遊歷上天，而肉體卻依然留在原地。一次，在他靈魂出遊時，他的信徒們以為他已死而將其焚燬；待他靈魂飛回時，只得附在一個剛死去的乞丐屍體上。顏輝畫中的李鐵拐正坐在流瀑高懸的懸崖旁。畫中的背景與許多觀音圖相似，或許是從後者借用來的。他正惡狠狠地抬頭遠望，鐵拐斜倚在腿旁，其神態更像是粗魯的無賴而不是乞丐。衣著和身體部位用濃墨渲染，加強了人物和

141. 李仙圖
元　顏輝　軸　絹本　水墨　146.5cm×72.5cm　北京故宮博物院藏

作品的凝重感。顏輝藝術中的力度表現於此，而這也正是文人學者蔑視他的根本理由，他們無法接受顏輝畫中所表現的強烈情感和種種雄渾狂放的視覺效果。但顏輝的人物畫風格為明代浙派中的大家吳偉等人所繼承。

142. 八仙飄海圖
元　山西芮城永樂宮壁畫

　　像顏輝這樣著名的大師在寺廟牆壁上繪製的繪畫作品至今已蕩然無存，但通過畫中名款辨認出來的其他元代山水畫家的壁畫作品尚有少數存世，有的甚至仍存原地，有的則已移至博物館。這些畫繼承了北宋時期宗教壁畫的傳統，這一傳統曾在北方的金朝得到傳承。其中保存最好、最精湛的一組作品在山西省芮城縣境內的道觀永樂宮內。相傳距芮城縣城 20 公里的永樂鎮曾是傳說中的道教神仙呂洞賓的故鄉。這座為奉祀他而建的道觀已有數百年的歷史。1244 年該觀曾

被燒燬，後又重建。宮內現存壁畫完成於十四世紀前半葉。純陽殿內的壁畫描繪的是有關呂洞賓的傳說，根據壁畫繪者題寫的款識得知，殿中壁畫繪於1358年，為元初壁畫家朱好古的八位門人所繪。朱氏的名字見於當地的地方誌中，在壁畫名款中亦有出現，但從未收錄於史論及畫家的著作中。北宋之後論及畫家的著述對宗教壁畫家不再作單獨的論述。[18]純陽殿內有一壁描繪的是八仙過海的場面；本書中選用了該畫的左半部分，上繪有四位人物，前三位是八仙中最知名的人物(圖142)。左二著白袍戴學者帽的即為呂洞賓；其右是呂的導師鍾離權；左起第三人是李鐵拐，他正用一口氣將自己的意念吹出，襤褸的長袍著色濃重，與顏輝畫中類似；另一位是曹國舅，形象如一朝臣，手持檀板。所有人物都畫得很大，姿勢和神態迥異，飄動的衣袖和各種手勢使其顯得栩栩如生。與顏輝作品一樣，這些畫代表了一種寓意鮮明，具有強烈震撼力的公眾藝術，不可能採用趙孟頫或張渥的那種重神韻的風格。

元代人物畫研究中一個幾乎是空白的重要領域是肖像畫。一直到十七世紀及其以後，肖像畫常被中國鑑賞家看作是實用藝術，並且總是被排除在所謂"可賞性"的繪畫門類之外，因而一直受到冷落，傳世的機會也就微乎其微。一些元代僧人肖像已流傳到日本，其中以書法家中峰明本（1263-1325)的肖像最著名。[19]中峰明本曾是趙孟頫及其他士大夫極為敬重的一位僧人。自忽必烈時代起，元代皇帝及皇親國戚的肖像均由宮內畫家繪製，有兩套冊頁形式的早期肖像畫現存北京故宮博物院和臺北故宮博物院。[20]至於宮廷及寺廟之外的肖像畫就更無法得知，只有元末重要的肖像畫家王繹的一幅作品和一位無名氏為山水畫家倪瓚所繪的肖像為我們提供了極為可靠的線索。[21]王繹的《楊竹西小像》(圖143)實際上是與倪瓚合作的，畫中倪瓚題款的年代為1363年。圖中

畫學者、詩人楊竹西正策杖而行，王繹畫人物，倪瓚補松石。有人評論這幅畫時稱讚畫家抓住了楊竹西"挺立、持重"的性格特徵。雖說此言不差，但我們也應當看到，畫中對人物性格的刻畫，不是通過最能反映人物內心世界的面部神情的描繪來完成——人物面部顯得平淡而無表情——而是通過人物姿勢、外部標誌和背景來獲得，這一切在內行人眼裡都成為可讀的符號。也就是說，兩位畫家通過描繪他的服飾，以及圍繞他的景物，如象徵氣節的松石，賦予楊氏以某種品德。倪瓚用淡墨乾筆繪成的疏淡的背景同樣賦予人物以相應的品格。王繹也是出自浙江的畫家，可能繼承了宋代肖像畫的某些傳統。他所著的《寫像秘訣》是已知中國最早的專論畫像傳統技法的著作，現仍存世並有英譯本。[22]該文專論通過對人物面部的描繪傳達人物性格的藝術，此外，也論及設色、技法及繪畫材料等其他問題，但卻未指出肖像畫家究竟通過哪些主要方法賦予對象以獨特的性格。撰文者與畫家在考慮問題上的差異，在中國繪畫及其文獻中屢屢可見，即使畫家和撰文者同為一人也不例外。

元代早、中期的山水畫家

綜觀元代的人馬畫、肖像畫、宗教畫及門類繁多的花鳥和竹梅畫後，我們發現元代畫家的主要成就無疑還在山水畫。因為山水畫擁有最傑出的大師，促成了最豐碩的品評和理論著作問世，並傳之後世。山水畫發展並形成一種表現藝術家個人性格情感的有效媒介，始於趙孟頫，而在黃公望、倪瓚、王蒙的作品中達到極點。這一過程的完成對整個文人畫的發展影響重大，促使山水畫成為後來收藏家和評論家最重視的畫種。以趙孟頫在山水畫中復興古代畫風、開創新形式為契機，山水畫在元代得到了持續發展。雖然趙孟頫和錢選的仿古青綠山水直到明代中葉前少有追隨者，但趙對董源傳統的復興，

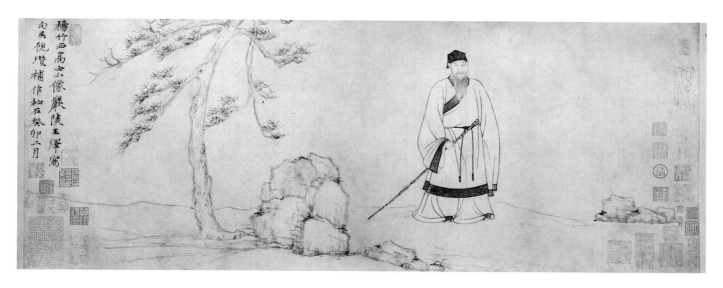

143. 楊竹西小像
元　王繹　倪瓚　卷　紙本　墨筆　27.7cm×86.8cm　北京故宮博物院藏

以及他晚年繼承李成、郭熙的北派山水傳統,卻成為後來的元代山水畫家所遵循的主要方向。[23] 但是,這些後來的畫家創作的風格單一,並且在繼承傳統、師法古人方面沒有人能像趙孟頫那樣吸取眾家之長。

元代另一個稍有影響的小流派是米芾(1051-1107)及其子米友仁 (1075-1151) 的仿效者們推崇的所謂"仿米家山水"。這一派從一開始就與官僚集團有聯繫(二米本人亦曾活躍其中),因為其作品多以雲山霧氣為題材寓意風調雨順、國泰民安,所以,適合呈送士大夫。元初米派山水的主要代表人物是高克恭(1248-1310),他是年長於趙孟頫的同代人,與趙氏一樣在元朝宮廷中身居要職,曾任兩省官員。其家族原在西域 (今新疆維吾爾自治區),但高克恭自幼就接受了正統的漢文化教育。他在一些作品中 (如作於1309年的《雲橫秀嶺圖》),[24] 有選擇地將董源、趙令穰和米芾等古人的畫法融合為一體。近年發現的高克恭另一幅重要的作品《秋山暮靄圖》(圖144),則只保持二米的風格,特別是米友仁的畫風,但更為清純。這幅見諸文獻著錄的名畫現在只有殘片存世。此畫

曾是末代皇帝溥儀攜至長春偽滿皇宮的眾多繪畫作品之一,皇宮遭搶劫時被撕成了碎片。殘存的碎片上沒有畫家的名款或印章,只有一位高官鄧文原(1258-1328)的題跋。一些墨跡和顏色已被磨損, 僅餘的畫幅上尚可見到一些用石綠和暖色調顏料渲染的痕跡, 由此可以推想畫作的原貌。圓錐狀的山峰、半隱於樹叢中的鄉村屋舍和漩渦狀的雲霧畫法,使此畫極似克利夫蘭藝術博物館所藏米友仁作於西元1140年的手卷,[25] 也接近與二米有關的其他宋代作品,二者之間的衍生關係顯而易見。人們很難確指高克恭繪畫風格中哪些具有明顯的元代山水畫的特徵,也許就是用筆更乾、更柔,以及山巒造型更為簡括渾莽。

趙孟頫的新型山水畫在其追隨者中廣為流傳並極受歡迎, 因此也被一些無意於仕途的專業畫家所採納。有幸師從趙孟頫學畫的小畫家陳琳, 後來居然成為著名畫家盛懋的老師。盛懋的生卒年不詳, 約活躍於1320至1360年間。他最初從其父學畫,其父為杭州畫家,大概曾臨摹過由宋代流傳下來的傳統繪畫作品。盛懋師從陳琳之後, 擺脫了這種不入時的

144. 秋山暮靄圖
　　元　高克恭　卷　紙本　設色　49.5cm×84cm　北京故宮博物院藏

畫風。盛懋是個多產且多才多藝的大師,他既擅長與文人"墨
戲"相近的簡率、天真之作,又能作構圖繁密,筆法精細的巨幅
山水。可以想像,這種風格上的多樣與其資助者趣味和境況
的不同有關,這說明他是一位能夠滿足各類要求的畫家。但
這種才藝得不到文人作家的賞識,在他們看來,從事專業繪畫
是一種賤業。他們雖在盛懋的作品上題詩作跋,但多數是為
恭維畫的得主,而非稱讚畫家本人。

　　盛懋作於1351年的《秋江待渡圖》(圖145)即是一例。五
位題跋者均為畫家同代人,各以不同的書體在畫的上方題了
五首詩;盛懋的自識靠左側,用工整而不顯眼的書體寫成,自
識寫道:"至正辛卯歲三月十又六日,武塘盛懋子昭為鹵西作
秋江待渡。"盛懋自己是否能詩會書,我們無從得知,在現存

他的所有作品中沒有顯示出他精通這兩種藝術,或者是因為
命他作畫的人一般不會請地位低微的職業畫家在畫上題寫詩
文。可以推斷,這幅畫是某人委託盛懋繪製而贈送鹵西的,另
外五個人只是應邀題詩。畫面景物很平常:左下角有一旅行
者,從其僕人攜帶著琴上可以判斷是個文人,他已走到江邊小
路的盡頭,正坐在樹下等待駛來的渡船。這一熟悉的場面到
底有何暗示?此畫又為何送給鹵西?時至今日,仍不得其解。
對於此畫的主題和內涵仍待繼續探討。盛懋畫中的這一場
景,保留了趙孟頫範本的因素,但它比文人畫家的此類作品更
為開闊,更具自然主義傾向,並雜入了宋畫風格。盛懋特有的
中鋒用筆和交織錯雜的波狀筆法使前景中的地面產生了起伏
不定的視覺效果。

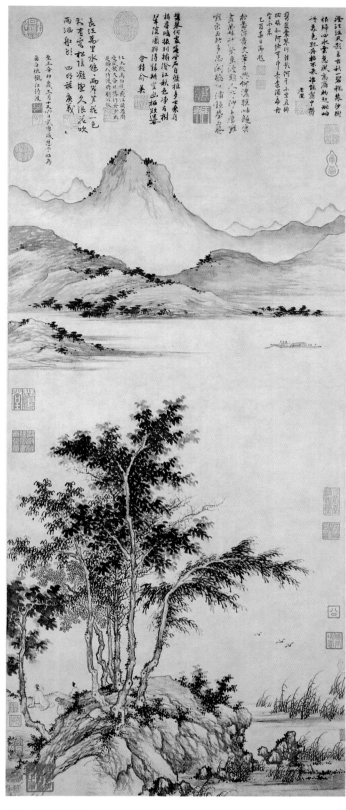

145. 秋江待渡圖
元　盛懋　軸　紙本　墨筆　112.5cm×46.3cm　北京故宮博物院藏

有一幅絹本設色的大幅作品，令人過目便難以忘懷。上有偽造的趙孟頫名款和印章，但從畫風上看可定為盛懋或與其關係密切的追隨者所作，此畫題為《仙莊圖》(圖146)。盛氏畫風在元明易代時期的宮廷中盛行一時，盛懋之姪盛著還曾在明洪武皇帝朝中任職。可以想像，這類繪畫是專為呈送某位大臣而作，畫中以理想化的形式描畫其山莊的豪華、賓客盈門的盛況，以表明主人的社會地位和權力，旨在奉迎和詣媚。

構圖中隱藏著一種含蓄的敘述手法，像漸次展開的手卷那樣，通過一系列相關聯的空間逐步展現，使觀者看來，猶如不同時間內連續發生的事件。這幅畫描述三位高官拜訪山莊，而走在前面的一位可能正是皇帝本人(圖147)。故事始於畫面左下角，此處有一小橋，三位賓客剛由此經過，馬夫留候橋上；接著轉入右下方門外的開闊空地，三位客人及其隨從候立於此。庭院內，美貌的舞女和樂師正在迎候；室內，盛宴已備齊。而後他們將拾階而上走向建在突岩之上的亭子，登臨其上可以極目俯視主人的田產和周圍景色。僕人們正抱著琴和文人雅集的其他用品沿階而下；亭中的桌上已擺滿古代青銅器和瓷器供其賞玩。這條敘述線路由左下部蜿蜒而至右上部，景物極為逼真地層層展現，沿畫面左邊順河谷向上可進入煙霧彌漫的山澗，其上是瀑布，遠處的兩座山峰形成均衡之勢。將此畫與盛懋署名的作品如著名的《谿山清夏圖》(臺北故宮博物院藏)相比較即可看出，這幅畫很可能出自他手。不過，此時認識作品的價值比斷定作者的歸屬更為重要。這樣的作品，與文人畫家及其仿效者拘於風格程式化的繪畫，乃至盛懋本人的某些作品，大異其趣。它令人想到北宋山水畫的廣闊視野和宏大氣魄，理想化的敘述手法隱含於雖然複雜但卻清晰可辨的山水結構之中。

後代批評家對盛懋的畫作評價不高，由此還引出了一段有名的傳聞，不過也可能純屬杜撰，因為只是在晚明著述中才

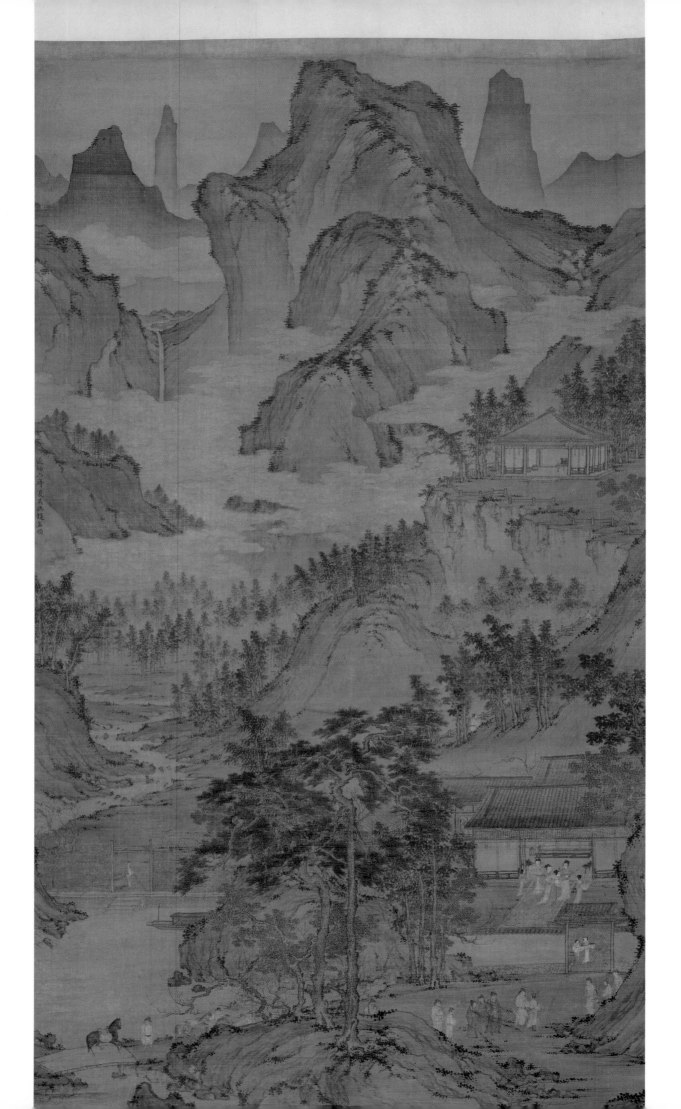

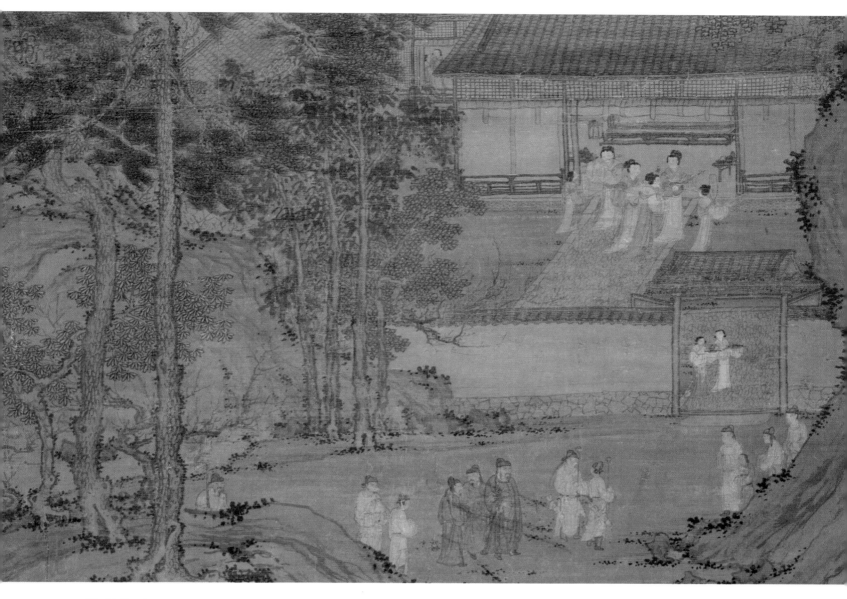

147.《仙莊圖》局部

有出現。這一傳聞顯然是褒吳鎮而貶盛懋。傳說:吳鎮本與盛
懋比門而居,初時四方攜金帛去盛家求畫者甚眾,而吳鎮之門
闃然,吳妻頗笑之,吳說:"二十年後,不復爾。"後果如其言。
盛懋的畫雖然技高一籌,但是,畢竟不及吳鎮的雄勁沉厚。吳
鎮最終被列入元代繪畫的"四大家"(極為不公地取代了原有

146. 仙莊圖
　　元　盛懋(署)趙孟頫　軸　絹本　設色　北京故宮博物院藏

的趙孟頫)。

　　吳鎮(1280－1354)是一位真正的隱居者,學識修養甚高
卻從來無意為官,也從不遠離故土外出漫遊,只有幾次到過杭
州,依靠在市集上占卜算卦和賣畫維持生計。據說他不善交
際,他的作品從無人題跋,這一事實也足以證實他品性孤潔。
他不為同代畫家所注意,只是當沈周等明代畫家學習並欣賞
他的作品時,名聲方振。

　　吳鎮善畫山水和竹。山水畫中極喜歡畫漁父圖,這類畫

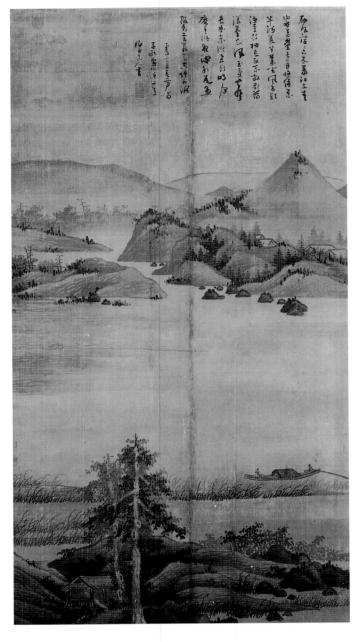

148. 漁父圖
元　吳鎮　軸　絹本　墨筆　176.1cm×95.6cm　臺北故宮博物院藏

而不露"。最典型的例子就是繪於 1342 年的《漁父圖》(圖
148) 畫家自題於作品上方的詩句説的是捕魚之事, 但畫的内
容卻不同。畫面前景岸邊的小舟中端坐一人, 正茫然注視月
光映照的水面和山丘, 艄公也已歇槳顧盼。該畫的構圖以幾
條平衡的水平線為基點, 只有數棵直立的樹木與之相對。平
緩的地面漸漸隆起而成為土丘, 只在右上角有一三角形的山
巒(吳鎮最喜愛畫的形狀之一)高聳矗立, 引人注目, 其外形恰
與樹冠形成呼應。右上角的屋舍也同樣與左下角的亭子相呼
應。所有這些在畫面上沿對角線延伸, 形象地表現了與世隔
絕和孤獨之感。這也是畫中的江河山水對元人具有魅力的另
一個原因。吳鎮的畫法僅限於幾種類型的用筆, 且是很有特
色的清一色的藏鋒闊筆, 用力均勻。中國人稱之為"圓"筆,
與盛懋所用的"側鋒"不同, 後者筆勢多傾斜, 且用力不均, 其
效果更像顫動所致, 也更具活力。吳鎮根據他收藏的、傳為
十世紀山水畫家荆浩的作品而創作的著名《漁父圖》卷, 現有
兩個版本傳世。一卷現存美國佛利爾藝術博物館, 約畫於
1340 年; [27] 另一卷今存上海博物館(圖 149), 畫家本人未題
年款, 只有吳鎮的同鄉吳瓘書於西元 1345 年的題跋。後一幅
也許是為吳瓘而作, 因為畫上鈐有他的印章。吳瓘是位富足
的收藏家和業餘畫家, 十分推崇吳鎮的作品, 這從其畫跋中即
可得知。我們可以設想, 他是在看到吳鎮此前所畫的那卷畫
時, 遂請求吳氏為自己再畫一幅, 正如大長公主向王振鵬索求
《龍舟競渡圖》那樣。兩卷《漁父圖》的構圖並不完全相同, 第
一卷可能是即興之作, 畫面上留有修改的痕跡, 而在第二卷中
卻沒有。兩幅作品均畫舟中漁父, 且每艘舟的上方都配有《漁
家傲》詞。打漁在元代詩畫中比喻隱逸生活和對塵世紛爭的
逃避。畫中人物實際上是垂釣的士大夫, 從其姿勢和舉止可
以看出他們泛舟於江上的主要目的不是捕魚。他們睡覺、賞
景、相互招呼、悠然盪槳, 只有靠近畫面盡處的那一位是在垂

極合時人的心境。當時, 人們渴望擺脱現實社會的痛苦, 追求
安定祥和的自由之境。簡而言之, 吳鎮山水畫的鮮明特點, 即
是其作品不具備盛懋那種以活潑的形式和筆法所創造的戲劇
性效果、極具表現性的人物、動人的場景和躁動的情緒。吳鎮
的山水畫與趙孟頫的《水村圖》頗相似, 表現出一種靜謐安詳
的情緒, 中國人稱這一格調為"平淡", 接近西方人所謂的"含

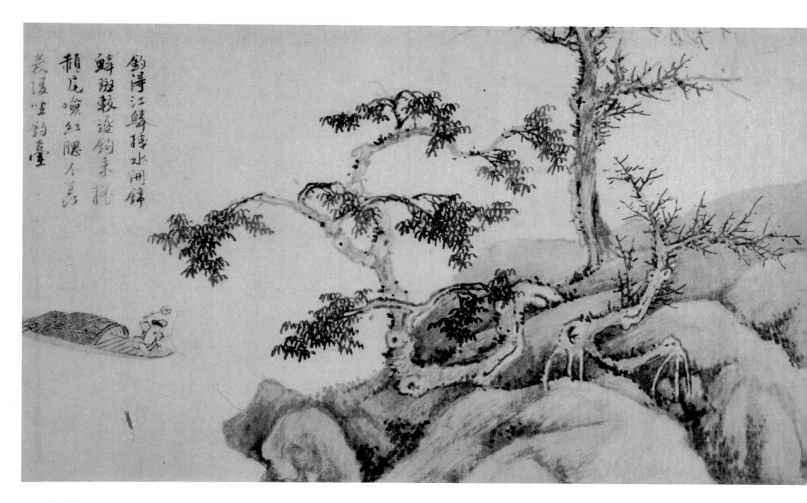

釣得江鱗插水門鋒

鱗斑穀逐鈎來挑

頹厄喻紅腮不雲

吳漢生釣臺

149. 漁父圖
　　元　吳鎮　卷　紙本　墨筆　35.2cm×332cm　上海博物館藏

釣。在小舟出現之前首先進入觀者視野的是岸上三棵彎曲的樹，最左邊的那棵枝幹呈弧形，就像漁翁持竿的手臂伸向前方，預示畫面將進入高潮。水的盡頭，吳氏用動人的平行線畫成的水村房舍，近於平面圖案，怪異的屋瓦和彎形的透視畫法則加強了這一效果。

數百年來，中國北方山水畫的主要傳統被稱為所謂的"李郭派"，由十世紀的李成發其端，十一世紀的郭熙等人加以發展。趙孟頫等採用這種模式的元代山水畫家，與其說是這一傳統的復興者不如說是它的更新者，因為李郭山水在金代即有保守的小畫家加以繼承。這一派畫家主要描繪北方廣袤而植被稀疏的河谷，被侵蝕得奇形怪狀的山巒，上面長滿了光禿的樹木或松柏。該派早期繪畫表現了一種荒涼蕭瑟的壯美，以及萬物在惡劣條件下為求生存而抗爭的活力。

羅稚川是活躍於元初的藝術家，實際上他在中國已被人遺忘，但在日本和美國卻藏有他的幾件作品。他師法李郭，其畫作保持了李郭山水中的憂鬱感和深厚感。羅存世的最佳作品《寒林羣鴉圖》(圖 150)舊傳為李成所作，但上鈐有羅氏兩印，因此，可以證明他才是真正的作者。畫中是嚴冬江景，平坦的小路由近而遠通向畫面深處，遠處是幾組彎曲的樹木和白雪覆蓋的低矮山巒。寒鴉正返回樹巢，這一母題往往會引起遊子的鄉思，但此處或許有更深的含義。耶魯大學藝術史教授班宗華撰文評介該畫時，引用趙孟頫在一幅類似的畫上的題詞，其結尾兩句是："群鳥翔集，有饑涼哀鳴之態。"班宗華評論道："在當時的環境下，不需太多的想像即可看出，這幅

150　寒林羣鴉圖
　　元　羅稚川　軸　絹本　設色　131.5cm×80cm
　　美國紐約大都會藝術博物館藏

顯。唐氏為吳興人,曾是趙孟頫的入室弟子,從其學習詩畫。後來進入元代官場,曾在京城供職並任安徽休寧縣尹,此外還當過宮廷畫家,並因參與元皇宮的裝飾工程而受到過元仁宗的寵幸。他傳世的作品多為絹本掛軸,其畫大多以參天大樹作前景,掩映著寬闊的水面和堤岸,沿岸有漸次縮小的樹叢,遠處是低矮的山丘。這與羅稚川極為相同,但在其他方面這兩位畫家之間卻相去甚遠。羅氏畫中形象的感情色彩是其表現的基礎,而唐氏的作品以活潑的用筆和具有表現意味的誇張變形取勝。羅氏的自然主義不合唐氏的口味。羅氏畫中的樹木、形如蟹爪的枝幹和蛛網似的枝杈,以及扇貝形的地面,

151. 松蔭聚飲圖
　　元　唐棣　軸　絹本　設色　141.1cm×97.1cm　上海博物館藏

畫的主題是表現熬過蒙古人統治之嚴冬的士大夫階層。"[28]
羅稚川的生平今人所知甚少,但顯然他是個隱居的士大夫。他的故鄉在臨川 (今江西清江),而不是北方,這一事實使人想到他很可能有機會看到過趙孟頫從北方帶回來的李郭派繪畫。但沒有任何證據説明他認識趙孟頫,他的畫也未顯示出與趙孟頫及其追隨者所倡導的變革李郭傳統的新畫風有任何關係。

　　這一變革在唐棣(1296－1364)作品中倒是表現得頗為明

152. 渾淪圖
　　元　朱德潤　卷　紙本　墨筆　29.7cm×86.2cm　上海博物館藏

賦予其畫風一種近似洛可可式的纖巧裝飾性。而唐棣作品中強烈的活潑感，則由畫中半敘述性活動及參與其中的人物得到加強。其《松蔭聚飲圖》(圖151)繪於1334年，畫中四人席地而坐，僕人立在一旁；他們可能是隱居的士大夫，其身後和河對岸的鄉間茅屋便是明證。這類題材的繪畫是為在政或不在政的人所作，體現了他們希圖逃避官場紛爭而與漁父、農夫為伍的心境。漁父、農人的形象有時也見於唐棣的作品中。畫家與觀者一起從旁觀者的角度觀察自然，並賦予其人的情性，而不是像羅稚川及其宋代前輩畫家那樣將自然視為固定不變的。

　　趙孟頫的另一位弟子是朱德潤(1294–1365)。他也是南方人，但在北方做官，曾經趙孟頫舉薦任翰林院史官，後任鎮東行中書省儒學提舉。此後他退居蘇州近三十年，1352年復出，任一省官的軍師。他的畫與唐棣的作品一樣，表現的題材較為狹窄，同一母題多有重複。有一幅畫可以證實這一觀點的虛實，此畫即是朱德潤作於1349年的短幅掛軸《渾淪圖》(圖152)。渾淪是指宇宙生成之前壯觀的整一景象。這幅畫的哲學含義在朱氏題跋中得到闡明，該跋用短文的形式論述了

這種道家宇宙發生論觀點。他說，渾淪非方而圓，非圓而方。天地生成之前無形，而眾形已在。天地生成後，形立；但其永恆的伸縮或收展使其無法被估量。

　　這件作品與這一主題相一致，半是繪畫，半是宇宙圖形。畫中物體表現的是變化的諸種形態，或者是生長、衰敗的速度：土石極慢，松樹稍快，藤蔓尤快。觀者也許認為右邊的圓圈是對變化的另一種象徵，即變幻的月亮或其在水中的倒影，但圓圈太大、太抽象，讓人無法認可。再者，此畫繪於月末，此時正值月虧而非月盈，因而很可能是表現圓形的渾淪本身。仔細檢視一下畫面不難看出，圓圈是用圓規之類的工具畫成的，也許是用一根線將毛筆拴住，並使線的另一端固定於圓心，但肯定不是徒手畫成的。渦狀藤蔓的畫法亦像是擺脫了寫實的手法，而進入了抽象和圖解的境地。朱德潤處理堤岸、山石、松樹和雜草的方法亦同樣像是順筆勢所為。現藏北京故宮博物院的朱德潤另一幅短卷的筆法也是如此，畫中簡約地添加了一葉小舟和表現遠山的稀疏筆觸，使之成為寬闊河面景象中的組成部分。[29] 若從這一幅及其它幾件作品中，即得出元代繪畫在整體上借取了書法的筆法特徵的結論，那便

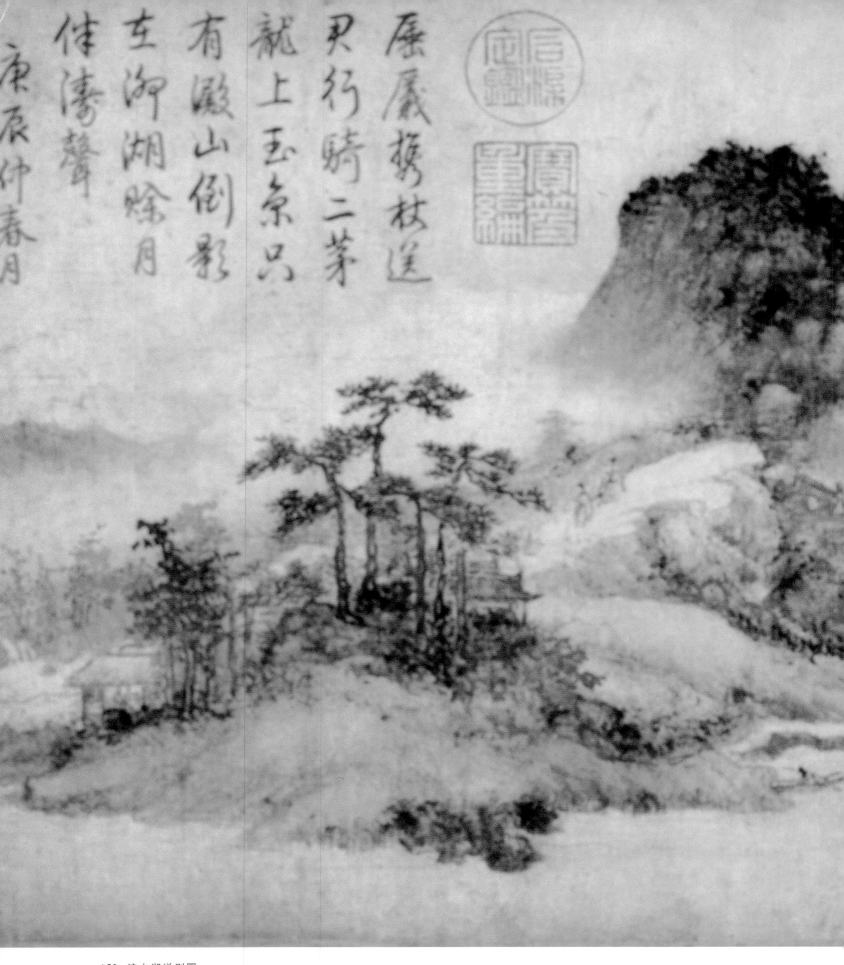

屢屢攜杖送
尺行騎二茅
就上玉京只
有巖山倒影
立御湖除月
佳濤聲
庚辰仲春月

153. 淀山湖送別圖
　元 李升 卷 紙本 淡設色　23cm×68.4cm　上海博物館藏

164 中國繪畫三千年

154. 疏松幽岫圖
元 曹知白 軸 紙本 墨筆 74.5cm×27.8cm 臺北故宮博物院藏

是一個錯誤,參閱本章中的其他插圖就會一目瞭然。但是,不可否認將書法引入繪畫,即"寫畫"而非"繪畫",已經成為畫家的一種選擇,用這一方法創作的畫,常常是理性和哲學意味大於繪畫意味的作品。《渾淪圖》即是其中一例。

至元末,李郭派畫法已不被當作一種鮮明的風格,而是大都被用作為折衷融合古代山水諸傳統的成分之一。山水大家黃公望在《寫山水訣》之首說:"近日作畫,多宗董源、李成二家筆法,樹石各不相似,學者當盡心焉。" 這就是說,二者不應輕易被混淆。但事實上,當時的畫家們將這兩者融為新的結合體,並且像黃公望或王蒙這樣的大家往往是自覺或不自覺地師古人之法,但同時又避免過多地參照古人之法,以創造出全新的風格。而稍遜色一些的畫家,只是將各家畫法加以融合,無需創新就能畫出令人賞心悅目的作品。此類作品可以李升的《淀山湖送別圖》(圖153)為例。此畫有時被定為李郭派作品,也的確有那一派傳統的痕跡,但這並不是這幅作品的主要方面。據畫家寫於1346年的題記稱,該畫是為一位名叫蔡霞外的好友所畫,當時這位友人將去江西南昌的一所道觀出任住持。這幅畫可能是在一次告別聚會上相贈的,李升等人還曾寫有贈別詩,原附於畫卷,今已佚。畫卷中的場景及雅集之地,很可能就是淀山湖(今屬上海市);李升晚年即居住湖畔,而他的出生地是在安徽北部。二百多年前安徽的另一位"李先生"曾作有《夢遊瀟湘圖》,圖中山巒隱現於煙霧之中,霧氣中繁茂的樹叢用濃淡相間的墨色點染而成。若將此圖與李升的作品相對照,那我們即可隱約看到其中存在著尚不為人知的地域傳統。這種空間處理方法,以及李升極其微妙的用筆和作品整體的繪畫效果,使此畫有別於同時期的大多數山水畫。畫卷中部的山崖上立著兩個人物,下方一人正引首遠望,而另一人正轉身離去,似乎表現離別之意;前方山谷中的廟宇屋頂隱約可見,這可能畫的是蔡霞外要去的道觀。

李郭派山水畫法在元末的變異及其與趙孟頫和仕宦階層的脫離，在曹知白（1271－1355）晚年作品中得到了最好的體現。曹氏家中富有，是位一帆風順的人物。他具有農田水利工程方面的才幹，曾策劃依淀山湖造田工程；他的部分財富即來自這些工程，他在華亭（今上海市松江）的田產也許就是以這種方法擴充的，這使他成為當時最富有的人之一。他曾到過京城，並被授予官位，但他拒而未受，回到家鄉，修築園林、畫室書齋及樓閣，常邀當時的名流談詩論畫，畫家黃公望和倪瓚常在被邀之列。其早期作品，如1320年前後的三幅畫，[30] 極微妙地描繪了成片的松林和其他樹林，暗喻社會等級制度；自郭熙的《林泉高致》一文問世以後，關於這一主題的文章都確定了這一寓意。曹知白晚年所作的山水有兩幅存世，分別作於1350年[31] 和1351年；在後一幅畫的題款中，他自豪地加上了年"八十"的字樣，畫中同代人所題的頌詩中也都提到他當時已是八十老翁。畫面前景樹叢中有兩棵高大的松樹，與早年作品中相同，肯定也具有同樣人格化的含義。遠處圓潤的山丘佈滿了畫面上半部，賦予作品以元代李郭派作品中不多見的質樸壯美感。主峰的結構既平面化又有起伏，吸收了董、巨派山水畫的傳統。用筆乾澀、淡墨渲染。該畫在風格上與曹知白好友黃公望的作品相似，黃氏傑作《富春山居圖》即在此前一年完成的。

元末山水畫

上文論述了元代中期山水畫發展的概貌，這一時期山水畫的主流是各家在趙孟頫所倡導的以復古為求新的新思想的

155. 天池石壁圖
　　元　黃公望　軸　絹本　設色　130.4cm×57.3cm　北京故宮博物院藏

影響下,繼續探求南北山水畫風格的融合。繼趙氏之後,真正富有創新精神的山水畫家是黃公望(1269-1354)。明末畫家董其昌將他歸入元末山水畫"四大家"之列,"四大家"中的另外三位為比黃公望稍年輕的倪瓚和王蒙,以及上文提到過的吳鎮。早於董其昌所列的"元四大家"成員曾包括趙孟頫和高克恭,但最終以董其昌的"四大家"名單為沿用至今的定論。四家之中,黃公望對改變元代山水畫的發展歷程起了決定性的作用。他創造的諸多山水畫技法,對後來數百年間的山水畫家產生了深遠影響。

黃公望出生於江蘇常熟一陸姓家庭,後出繼浙江溫州黃家為子嗣,養教成人。傳說他幼年時聰敏過人,曾"應神童科"。中年任中臺察院掾吏數年,因奪民田案受累下獄。出獄後皈依道教全真派,一度曾以賣卜為生,後隱居杭州西湖附近。他著有《寫山水訣》,由多則短小筆記集成,在他去世後不久才刊行於世。這些畫語最初可能是為課徒而寫,因為文中除闡述畫理之外,還述及用筆、用墨、設色、礬絹等技法問題。[32]

黃公望的《天池石壁圖》(圖155)作於1341年,這幅畫雖不像《富春山居圖》那樣屢被刊印或備受推崇(《天池石壁圖》為較簡樸之作,畫絹因質地變黑暗而更難於欣賞),但其影響決不遜於後者。在他現存的作品中,這一幅最早將相互之間具有能動作用的局部組成山水的體塊構造,其外形趨於幾何形或卵形和弧形,並且不斷加以重複。因此,黃氏的畫法堪稱是一種標準組件式的結構法。這幅畫的抽象特點即緣於這一畫面的構成法,也緣於作品的各個構成部分的描繪以從屬整體章法經營為主,從而捨棄了其形象性和描述性。後世畫家,包括董其昌和清初的"四王"都對這幅畫極為推崇,並且悉心研究其富有活力的形式中所蘊藏的含義。畫中描繪的雖是虞山一帶的景色,但卻與能使觀者身臨其境的那一類繪畫大為

不同。題中所謂池與壁,是指畫面右側的山谷和畫面中部重巒疊嶂的山峰。觀者的目光隨着起伏的山峰由平視而推向高遠,用墨彩渲染的樹叢和用披麻皴狀寫的坡石,表現出山色和山勢的走向。畫面下方的高大松樹下可見數間房屋,不過與黃氏畫中所有的建築物一樣,用簡筆畫成,幾乎全無敘述性的意義。

黃氏晚年在杭州之西的富春山中隱居,他曾繪製了表現這一地區景物的著名山水長卷《富春山居圖》(圖156)。此畫作於1347至1350年間。畫家在畫末自識中記述了此畫創作的經過:"至正七年(西元1347年),僕歸富春山居,無用師偕往,暇日於南樓援筆寫成此卷,興之所至,不覺疊疊佈置如許。遂旋填札,閱三四載未得完備,蓋因留在山中,而雲遊在外故爾。今特取回行李中,早晚得暇,當為著筆。無用過慮,有巧取豪敓者,俾先識卷末,庶使知其成就之難也。十年青龍在庚寅(西元1350年),歇節前一日,大癡學人書於雲間夏氏知止堂。"由此可知,此圖在題識時尚未完成。從此畫卷首和卷末部分疾速的運筆和即興式的結構中,可以看出畫家是意到筆隨,急就而成。其餘部分則畫得較為細緻,但卻同樣地有意顯示畫家運筆作畫的過程。這種畫法是自從趙孟頫1295年所作的《鵲華秋色圖》以來元代繪畫最進步的特點,但在黃公望之前,還從未有人能夠如此成功地採用半即興式的筆法,揮灑自如地將千變萬化的山水畫創作組織在結構完整的統一體中。黃公望借鑑趙孟頫濃淡、乾濕並施的筆法,創造出極具實體感的形式。某些用淡墨描繪的細部,和疏遠平淡的景物,令人想到趙孟頫1301年的《水村圖》,但黃公望以濃覆淡,以乾蓋濕的繁複用筆產生了更為豐富的肌理效果和更為強烈的質感。黃公望能夠創造出像《天池石壁圖》中那樣極為活潑的複雜體塊,而又不必求助於勾勒輪廓和分層渲染,也得益於上述畫法。觀賞掛軸和手卷的方式不同。觀賞掛軸須在遠處長時

間地欣賞,因此,此類形式的畫作應具有更為明確的形式和穩定的結構。而手卷則是在距畫一臂遠的地方欣賞,且觀賞者的目光在畫卷上平行移動,欣賞時間相對較短,因此,主要以構圖大膽而取勝。

黃公望在《富春山居圖》和《天池石壁圖》中絲毫不作空氣透視渲染,因為具有浪漫情調的煙雲有礙作品結構的清晰。只有幾處出現霧氣,但並不影響空間的處理;他畫中的空間往往被處理成有明確界限的體塊之間的空隙,亦如北宋山水畫中那樣。比如本書中所展示的《富春山居圖》局部中,蜿蜒伸向遠方的山脈環列如屏,與右側不遠處的小山丘相對,這兩大主體之間形成了一個弧形空間,屋宇、樹木和溪流即分佈其中。黃公望獨具魅力的隨意用筆賦予景物以一種略嫌粗疏的面貌,從而將觀者的注意力從畫卷精心的結構上引開;但後世師從黃氏畫法者,在構圖模式上比他的更整潔、更圖式化,大多失卻了自然天成的韻味。

黃公望有一幅從未刊印問世的不同尋常之作,題為《快雪時晴圖》(圖157)是附於趙孟頫一件書法作品之後的短幅手卷。[33] 趙曾書"快雪時晴"贈黃公望,這四個大字,是趙從四世紀大書法家王羲之的一封信札的摹本中描摹下來的。大約在十四世紀四十年代(有一跋文題於1345年),黃公望將此卷轉贈給莫景行,並依"快雪時晴"之意繪此畫。畫中未落名款或印,但從畫風及該畫在整個長卷中的位置可以肯定是黃氏所作。除一輪寒冬紅日外,該畫全以墨色畫成,描繪雪霽後的山中景色。一座宏偉的樓宇俯瞰着峭壁環繞的山谷。樓內有一尊佛像,唯下部及蓮花座清晰可見,佛像前立一香爐。用濃淡不同的墨色畫成的樹木分佈於屋前屋後,既烘染出嚴冬的氣氛,又表現出空間的層次。通幅用筆柔潤如羽,令人稱奇的是黃公望竟能運用這種極其柔潤的線條建構如此宏大的山石結構,並且使之穩固而清晰。通過畫出這些山石結構的平整

頂部,並且用層層相加的方角筆觸,使其向縱深延伸,畫家用這種手法讓觀者直觀這些結構的體量。黃氏的其他繪畫作品則運用不斷重複的筆墨和形式,為清初正統派大師的畫風奠定了基礎。《快雪時晴圖》似乎也為另一種畫風提供了要素,在一定程度上畫家的年少之友倪瓚,對清代徽派畫家弘仁和查士標等產生了深遠的影響。

倪瓚(1301-1374,近年也有學者考證其生年為1306)生於江蘇無錫一個富有的家庭,中年之前過着閒適的生活,寄情於書畫。曾築"清閟閣",內藏圖書數千卷,以及古玩、書畫無數,他常在閣中款待四方名士和詩人。倪瓚天性放達傲慢,但喜好結交高雅之士。他有潔癖,但凡他接觸之物必須潔而無瑕,每日淨手頻繁。然而,及至十四世紀三十年代這種理想的生活就中斷了:接連不斷的洪澇和乾旱,使中國最富庶的江南地區出現饑荒,百姓流離失所;朝廷為增加政府財賦,向富戶增收苛稅,許多大戶被迫變賣家產,或將土地捐獻給寺廟道觀以逃避徵稅。倪瓚因其兄長是虔誠的道教徒,可能採取後一種方式,史書上卻説他因預見到將要改朝換代而事先將財產分給了親朋好友。當時,農民起義此起彼伏,其中規模最大的紅巾軍起義於1351年爆發,隨後波及整個江南地區。此後不久,倪瓚攜同家人開始了長達二十年之久的動盪不定的飄泊生活,常常往來於蘇州和松江一帶的湖泊江河間,多以船為家,或寄居友朋故人處,他常常以畫作回報他們的盛情款待。起義軍領袖張士誠(1321-1367)於1356年至1367年佔據蘇州期間,曾屢次邀倪瓚入"朝"任職,但倪瓚再三推卻。1368年元朝覆滅、明朝建立之後,他就不再四處飄泊。但此時他已是妻逝子散,最後回到故鄉無錫,病死在一位親戚家中。

士大夫藝術家的繪畫總被認為是其思想感情和品格情性的反映,即所謂的"畫如其人"。但是如果論人評畫僅恪守這一基本信條,許多問題就難以自圓其說。例如,若因為趙孟頫出

156. 富春山居圖
 元　黃公望　卷　紙本　設色　33cm×636.9cm　臺北故宮博物院藏

157. 快雪時晴圖
　　元　黃公望　卷　紙本　淡設色　29.7cm×104.6cm　北京故宮博物院藏

158. 水竹居圖
　　元　倪瓚　軸　紙本　設色　53.5cm×28.2cm　中國歷史博物館藏

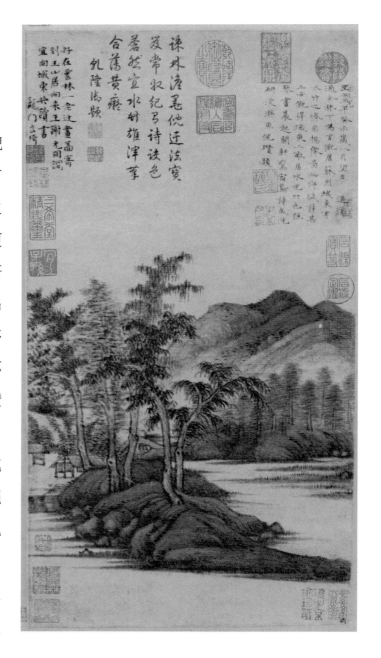

仕元朝,不齒其為人,而否定其繪畫,那就不能令人悅服。倪
瓚也許是人品與畫品相一致的第一個例證,成為對後世極有
影響的山水畫大師。他的山水畫是不著人物的疏簡平淡之
景,可以看作是他遠離社會的隱逸思想的寫照,表達了他對更
淨潔、更單純、更安謐的環境的嚮往。近年來,有的學者在研
究中對於過去趨向一致的看法產生了疑問。與明末的董其昌
一樣,關於倪瓚的人品,以及史籍上有關他的記述正越來越多
地受到修正,論者認為史書上標榜他性清高,純屬推想,而不
是事實。[34]　不過,本書此處無意涉及這一爭論,我們對倪瓚
繪畫的論述,仍將遵從通常的說法。

　　倪瓚山水畫的個人風格是在他藝術生涯的中期才形成
的。他用簡略的筆觸畫出相距甚遠的河岸,寬闊的水面映襯
出前景的樹木。他現存最早的一幅作品繪於1339年,畫中地
平線低矮,景物有濃重的陰影,樹木參天;畫中竟然有一人物,
這是倪瓚現存的其他作品中所沒有的。[35]倪瓚1343年的《水
竹居圖》(圖158)中沒有人物,但描繪了茅屋、籬笆、小橋和大

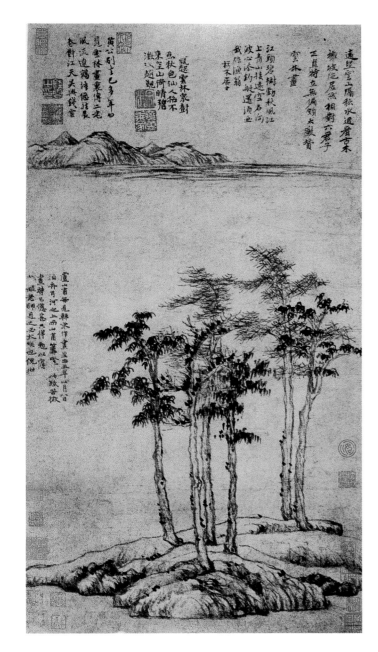

159. 六君子圖
元 倪瓚 軸 紙本 墨筆 61.9cm×33.3cm 上海博物舘藏

瓚已經展示了他後來的大多數作品中所沿用的那種山水程式：平緩的矮丘，寬闊的湖面一直延伸至山下；前景樹木的樹梢低於對岸的地平綫，露出了水靜波平的湖面，畫中甚至沒有出現人們熟悉的亭子。元代畫家偏愛描繪最平淡的自然景色並且使之蘊含深意，此處所見即是這一畫法較典型的例子。他以乾筆、淡墨，稀綫疏描，使畫中物象非物質化，所畫景物蕭曠簡潔，無沉重瑣碎之感。這當然是從趙孟頫甚至更多是從黃公望那裡學到的畫法。其實此畫繪製過程中黃公望即在場，還在畫上題有四句詩，並附以"六君子"的畫題。六君子大概是指六位正直的好友，畫中六棵勁挺的松樹即象徵他們。倪瓚本人所題則講述了在他剛剛停船靠岸之時，東道主如何提燈持紙來求他作畫的經過；儘管他當時十分疲勞，還是允諾了。這段話既是為此畫極簡的畫法作解釋，亦是表示歉意。看來這種疏簡的新畫風即使是在山水畫正處於變革之中的當時，也顯得超前了。

倪瓚的《幽澗寒松圖》(圖160)是畫家為一位即將赴任的親友而作。倪瓚在自題中點明此畫旨在"歸隱之呼喚"，即勸友人在任職期滿後，勿貪戀仕宦生活，早日歸隱。此畫無年款但可能繪於元末明初。這一時期宦海沉浮，禍福難料，無論在政治上有無作為，人們出於安全考慮，選擇隱逸生活的願望與恪守儒家理想為民而仕的願望同等強烈。倪瓚作品構圖之橫豎結構的平衡，以及沒有人家的曠寥自然景色，表達了渴望遠離塵世的心境。

《幽澗寒松圖》近乎正方形的幅面和平視的取景方法，使畫家不得不採用特殊的構圖方式，將通常所畫的寬廣水面壓

量多葉的樹叢，並且在清晰的輪廓綫和皴法的外沿加色彩渲染，這與他晚年"逸筆草草"模式有所區別。此處所見畫風與盛懋同時期的風格並無明顯的差異。然而，水平的堤岸和低矮的土丘已略具他晚年作品中特有的平淡和寧靜趣味。他在題識中寫道："至正三年癸未歲八月望日，□進道過余林下，為言僦居蘇州城東，有水竹之勝，因想像圖此……"至正三年即 1343 年。

兩年以後，即 1345 年創作的《六君子圖》(圖159)中，倪

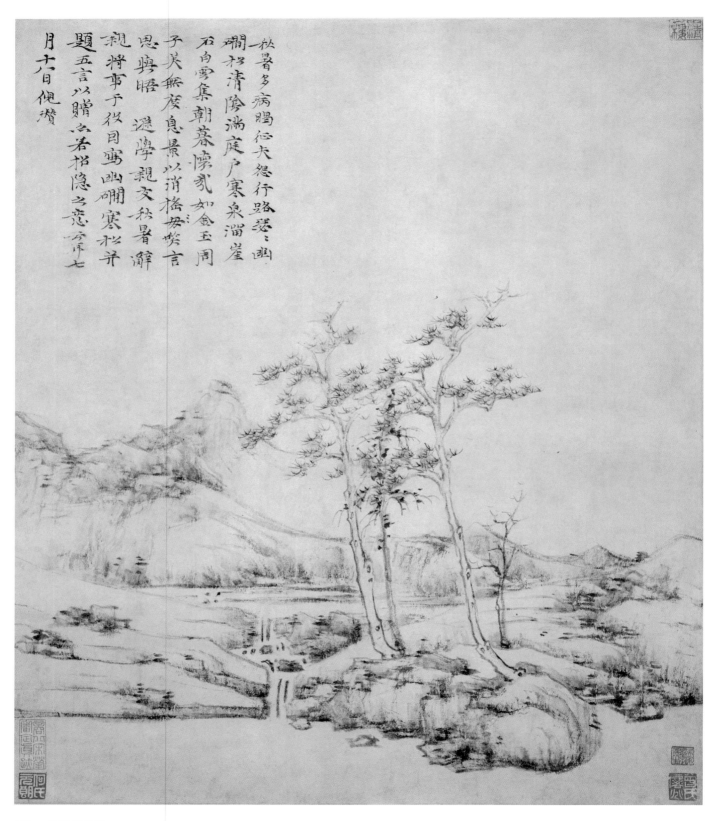

松暑多病暍征夫怨行路遲遲幽
磵松清陰滿庭戶寒泉溜崖
石自雲集朝暮懷崱如金玉周
子美無底息景以消摇妄言
思與瞭逃學親文秋暑瀞
親將事于役曰寫幽磵寒松并
題五言以贈六若招隱之意云�𨝋七
月十六日倪瓚

160　幽磵寒松圖

元　倪瓚　軸　紙本　墨筆　59.7cm×50.4cm　北京故宮博物院藏

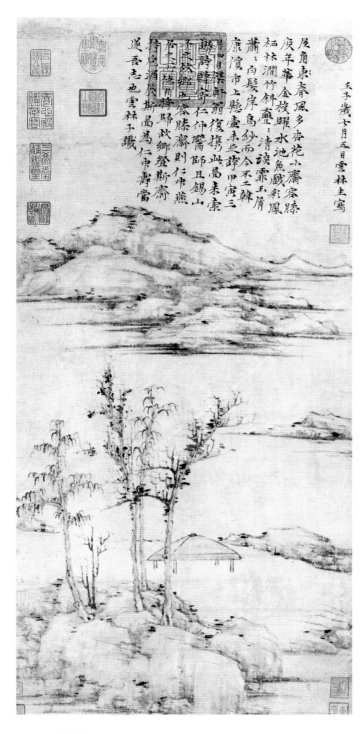

161. 容膝齋圖
 元　倪瓚　軸　絹本　墨筆　74.7cm×35.5cm　臺北故宮博物院藏

可謂登峰造極。畫中所展現的是幽靜清涼的景色,而這正是倪瓚心目中的寧靜有序、遠離塵囂的理想環境。

作於 1372 年的《容膝齋圖》(圖 161) 被認為是倪瓚存世作品中的傑作。他曾兩次在畫上題,第一次只題有年款和名款,兩年後此畫得主復攜畫來索題,以轉贈"仁仲醫師"。這位醫師就是容膝齋主,畫名即由此而來,意為"容納膝蓋的空間",大概是詼諧地指其空間的狹窄。此齋位於倪瓚的故鄉無錫,倪氏在題記最後表露了自己希望能有機會重歸故里,造訪容膝齋重睹此圖的願望。此後不久他的確回到無錫,有可能是在那年八月他臨終前實現了這一願望。然而值得注意的是,畫中的亭子可能原來描繪的是此畫最初得主的隱居之處,後來畫作易主,僅通過畫家再題,就成了仁仲的書齋。這類繪畫原本就不是為描繪實景,否則就會請一位技法精湛的職業畫家來作此畫,那樣一來,畫作本身就更具實用性,但卻缺乏審美趣味。對比之下,請倪瓚這樣一位頗負聲望的畫家來"描畫"自己的居所或書齋,是以士人文化之最高和最純潔的方式給某人的齋室投資增值的體現。據載,倪瓚去世後不久,江南人家中以是否擁有倪瓚的作品來判斷其雅俗。《容膝齋圖》在倪瓚作品中當之無愧的地位,緣於它理想地實現了蘊含於倪瓚全部藝術活動中的目的,即是在個人表現手段的局限內,力求具有傳統山水畫中的形式實體感、空間可讀性。畫中用筆與以前一樣以意為之,無一定之法,墨色亦如前一樣淺淡(除了有數處用稀疏的濃墨點苔),景色仍是那樣平淡無奇。筆法用側鋒,有時陡然折下帶皴以畫出寧靜的地面形狀。此畫與倪瓚其他作品一樣,體現了畫家渴求逃脫污濁塵世的願望。

美術史文獻中,常將繪畫風格與倪瓚迥然相異的王蒙與其相提並論,王蒙 (約 1308－1385) 是趙孟頫的外孫,早年可能受過外祖父的指教。他繼承了趙氏家族參政為官的傳統,十四世紀三十年代曾任一小官,後因反對元朝的紅巾軍起義

縮成一條溪流,從前景緩緩流過。但此處仍可見到他在多數山水畫中所運用的手法,即令畫中景物遠近遙相呼應的構圖方法。其晚年作品中常用輕重、乾濕不同的側鋒微妙地畫出山石的頂面與側面,以表現其立體感,此畫對這一方法的運用

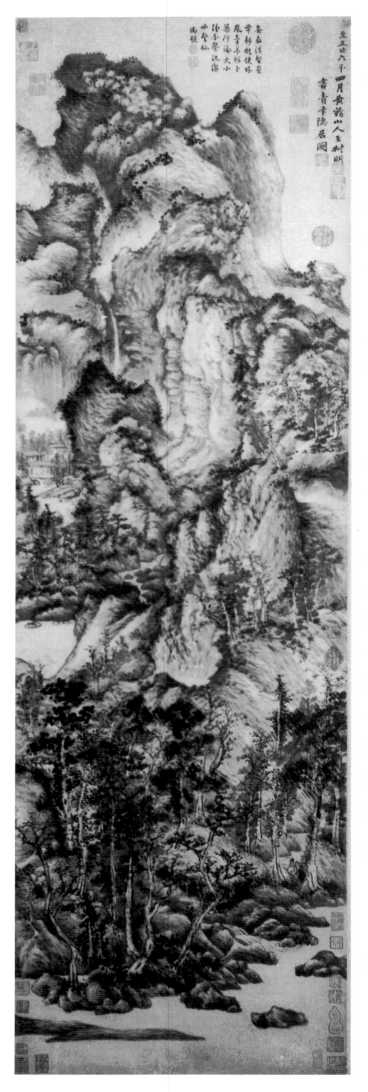

爆發,遂棄官隱居於臨平(今浙江餘杭)黃鶴山,自號"黃鶴山樵"。張士誠佔據蘇州時,他曾居蘇州數年,是聚集在當地的詩人、畫家中的知名人物。1368年明朝建立後,漢族重新統治中國。明建朝之初就恢復以儒家經義開科取士的制度,王蒙遂出任山東泰安知州之職。但與同時代其他許多知識分子一樣,亦遭到明朝第一位皇帝朱元璋的迫害。朱元璋出身低微,借農民起義的力量,創立了帝業。他不信任知識分子,就以暴亂之罪將很多人處死。1379年,王蒙與郭傳、僧知聰曾聚集在左丞相胡惟庸家中賞畫,次年,胡惟庸被控謀反而處死,王蒙受牽連下獄,後死於獄中。

近年有學者將王蒙作於1366年的傑作《青卞隱居圖》(圖162)與其生平和生活環境聯繫起來加以研究。[36]此畫是為趙孟頫之孫即王蒙的表弟趙麟而作,描繪的是趙家在浙江吳興西北青卞山中所建的私人山莊。因此,這幅畫與錢選的《浮玉山居圖》屬於同一類,皆是寄托隱逸思想的作品。王蒙早年曾畫過數幅這類作品。這幅畫採用了傳統的全景式構圖,山莊位於羣山環抱之中,通往外界的通道為畫面下部的溪流和小徑,小徑之上正有一人策杖而行。此畫所表現的恬靜安適,與當時的現實恰恰相反。此畫繪製之時,張士誠與朱元璋兩軍正在附近一帶酣戰,鄉紳們無驚無擾的生活遭到了破壞。《青卞隱居圖》所表達的可能正是對騷亂中失去的理想生活方式的懷念。這幅畫吸取了董源、郭熙乃至北宋大山大水類型的繪畫方法,使觀者能夠在視覺上置身於一個井然有序,和諧安寧,可觀可遊的天地。王蒙保留了此類山水畫的許多傳統特點,也因此令觀者產生了相應的期待心理,但他卻以不自然的

162. 青卞隱居圖

　　元　王蒙　軸　紙本　墨筆　141cm×42.2cm　上海博物館藏

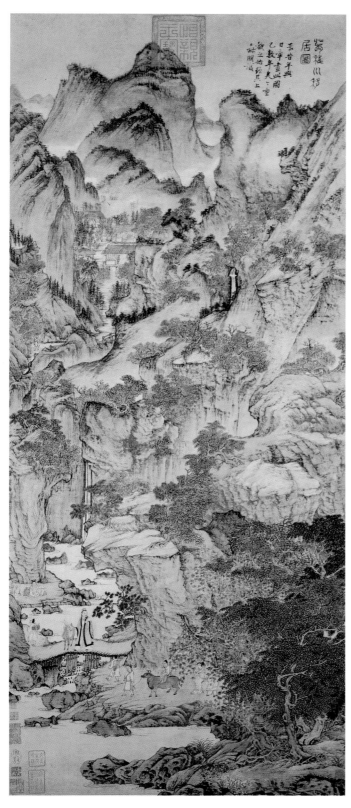

163. 葛稚川移居圖
　元　王蒙　軸　紙本　設色　139cm×58cm　北京故宮博物院藏

明暗交替、模糊甚或變形的空間,以及整個景物強烈的不均衡感,破壞了這種期待心理。他的畫風與倪瓚截然相反,多樣的筆法密密匝匝或層層覆蓋,以求得豐富的質感;解索皴法除了表現出畫家剛勁的筆力之外,使畫面呈現出一種不安定感。

王蒙的《葛稚川移居圖》(圖163)未署年款,但從風格來看似乎當屬中期作品,約繪於十四世紀六十年代。從王蒙於數年後在畫上補寫的題識中,可知該畫與著名的《具區林屋圖》是為同一人畫的,[37] 據說此人是一位僧人,法號日章。王蒙因何為他畫一幅道教題材的作品,其原因不得而知。葛稚川即葛洪(283-343),是一位歷史人物,著有《抱朴子》,闡述道家煉丹術和如何以儒術應世,後被列為道家真人或神仙。此處所謂"移居",即指他攜家人南下廣州,轉而入羅浮山的經歷。當時到廣州後他曾打算繼續南下去尋找煉丹的原料丹砂,由於受到當地官員的阻擋,他便入羅浮山隱居並準備在那裡煉丹。畫面左部的山谷中有茅屋數間,僕從們好像正在等待葛稚川一行人的到來,這兒肯定就是他的目的地。從另一層含義上看,這幅畫的構圖模仿了一些描繪道教真人舉家升天場面的作品。傳說四世紀時道士許遜舉家拔宅飛升,不少相同主題的繪畫即被認為是描繪這一傳說的。如果這樣理解,那麼葛稚川一家居於無徑可達、且被群山環抱的隱蔽山谷則是到達了極樂世界。

圖中全家一行人多是步行,唯妻兒騎在牛背上,正從前景穿越而過;葛洪自己正站在橋頭回身顧盼,他一手持羽扇,一手扶在一隻馱物的鹿背上,所載的書卷可能是道教的經文(圖164)。葛洪上方是兩個正在歇息的腳夫,再往上山徑時隱時現,直通山谷。與盛懋所畫《仙莊圖》(參見圖146)一樣,王蒙在畫中巧妙地運用了五代、北宋的山水畫模式,將觀者的視線引入多重連續的空間,其中貫穿著瞬間性的敘述。為了達到這一目的,他以不同尋常的技法描繪畫中的人物、樹木和山

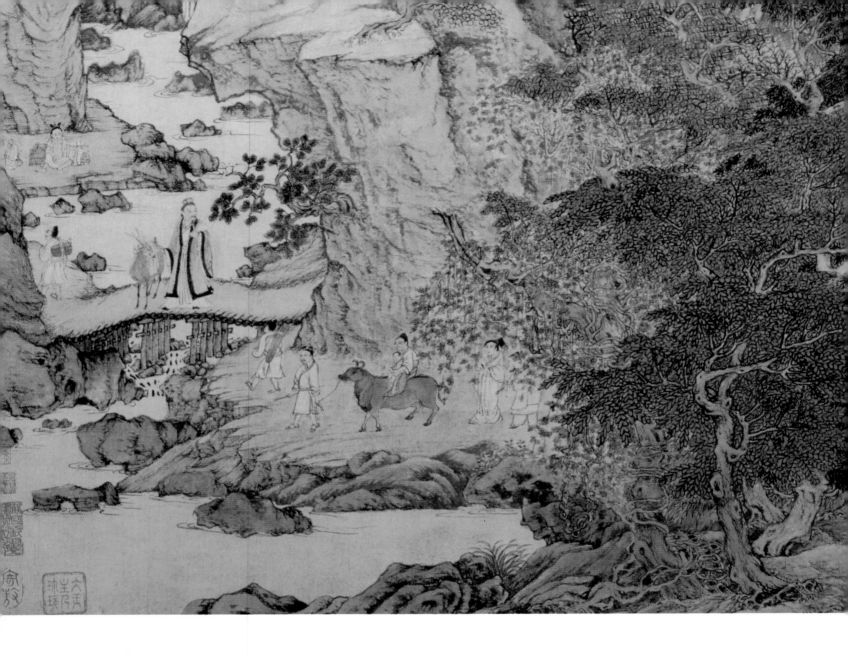

164.《葛稚川移居圖》局部

石,用筆枯澀而精確,毫無鋒芒畢露、草率或隨意之處。這幅畫的筆法技巧之高,在某些方面超過了王蒙刻意為之的其他作品,極大地增加了我們對畫家之敬意。

目前在王蒙存世的作品中,尚未發現有晚於 1368 年的,所以對其晚期作品的鑑定只能視具體情況推斷。一些未署年款但有某些共同特點的畫大概可以暫時歸屬於畫家晚年之作。這些作品畫法自由,色彩豐富,雖具有畫面效果,但缺乏進深感、細緻的空間界定和明暗效果。《太白山圖》(圖 165)中,這些特徵十分明確,對於這類作品外國學者很難斷定其作

者的歸屬,直至近年來才承認它與《青卞隱居圖》及《葛稚川移居圖》出自同一人之手,並作於同一時期。明代畫家如沈周(他曾擁有過這幅畫)曾逼真地模仿過王蒙晚年作品中的這些畫法,因而像這樣一幅畫很容易被誤認為是他們的作品。不過此畫如今在王蒙全部作品中佔有穩定的且是很高的地位。畫中描繪的寺廟是浙江東部寧波附近的太白山天童寺。畫卷長 2.65 米,其中的大部分畫面用以描繪通往該寺的 20 里山道上的景觀。畫中可見崇佛的香客、遊人、商販等正穿過松林,越過橋樑,沿路而行;寺廟繪於卷末部分,因此在鋪展畫面

時，觀者依次看到的畫中景物與香客朝山進香的過程頗為相似。這是王蒙極具創造性地運用山水構圖來表現敘述性主題的又一佳作。這類繪畫很可能是為寺廟繪製的，並且被寺廟珍藏；大多此類作品未能傳世的原因可能是因為中國的寺廟建築遭到了毀壞。與此相反，日本的寺廟繪畫卻流傳了數百年之久。這卷畫後附有元代和明代初期幾位僧人的題跋，其中最早的題於 1388 年。王蒙在卷首寫有畫名，也許在卷末還曾署名，但如今卷末只鈐有他的印，鈐印的紙張像是後來添補的。據此推測可能是在王蒙被捕入獄時，寺僧怕受牽連挖去了他的署名和印文，有些部分後來又補上了。在本書所選用的該圖部分的右部，一隊人馬正向寺廟行來，其中有兩位身披紅袍的官員；其他遊客和僧人正立於主殿前的池塘四周；殿內帷幔開處可見佛像的下半部，透過殿閣的門窗則可見各殿內的僧眾。這一畫法使觀者得以窺見室內情景，並且能夠從俯視的角度看清主殿後邊的迴廊和庭院環境。這種畫法在當時是不同凡響的，他繼承了十世紀以前界畫中所運用的構圖方法，尤其是上海博物館曾定為衛賢所作的《閘口盤車圖》（參見圖 97）的構圖法。看來王蒙此畫與他的其他作品一樣，採用了他所能見到的古畫中的風格特徵，並將其揉合成一種全新的山水樣式。

王蒙對畫面空間和物體形式的深入探討，及其在繁密複雜，但從不重複的構圖中對這些因素的運用，均已顯見於前面論及和以後尚要討論的所有作品中。更令人驚奇的是，他大約在晚期還探索過一種平面化的山水樣式，其效果猶如將繪畫簡化成用筆墨在紙上作圖形。小幅紙本水墨畫《大茅峰圖》（圖 166）便是一例。無論是王蒙在畫中的自題，或者是其他兩位同代人在畫上的題詩，均沒有透露出任何有關該畫創作的背景。倪瓚晚期的某些作品中也出現相對鬆散和平面化的畫法，尤其是畫竹之作，據說是因為他晚年忙於應酬所致。當時

的著述家夏文彥評論倪瓚晚期畫作時說，這些畫與其早年作品相比較，似出自兩人之手。王蒙晚期作品中的同樣傾向，多少也是出於相同的原因，雖說具有如此地位的畫家肯定也存在審美傾向的問題。無論其原因如何，這幅作品完全是用短促、乾澀且多為解索皴的筆觸畫成的，絕無王蒙以往慣用的渲染和豐富的皴擦。觀者可能認為這種畫法與倪瓚構圖疏簡而空寂具有同樣的效果，但是王蒙此畫的構圖與倪瓚作品的構圖不同，畫面大部分空間被佔滿，不留任何空隙，平整、皴擦均勻的圖形幾乎佔據了所有的畫面。若離近細看，則可發現被嚴重侵蝕的山體沿對角分割線屏列，上面長有數排樹木；畫面左下方有一人端坐於亭中觀瀑，右邊小路上另有一行人正拾階而上；路的盡頭為一茅屋，屋內有一僧人正在打坐。這幅畫令人想到早期繪畫中"訪聖"或"問道"的主題。對原作仔細品味可悟知筆墨的皴擦肌理效果比初瀏覽時要豐富、微妙得多，是從印刷複製品中所無法得到的體悟。

上述所舉倪瓚和王蒙的畫例，說明在元代晚期的山水畫中即已廣泛存在表現性和描述性的繪畫效果，這使山水畫具有了多方面的功能：自我表現的、政治的、哲學的、宗教的。山水畫可以像王蒙的《太白山圖》那樣表現佛教徒朝山進香的情景；也可以像方從義的一些作品那樣，表達道教的世界觀。方從義（約 1301 - 1380 年後卒）是位道士，年輕時即皈依道教，1350 年後一直在江西一座道觀中當道士，道號"方壺"，這是傳說中一座仙島的名稱。他現存最值得稱道的作品是繪於 1365 年的《神嶽瓊林圖》（圖 167）。方氏在題記中說："歲在旃蒙大荒落三月十一日，鬼谷山人為南溟真人作神嶽瓊林圖。"此畫在構圖上追從既成的範本，如高克恭及其所繼承的宋代傳統。在中國人的著述中，方從義被列為高克恭和米芾畫風的追隨者。然而在某些方面，這幅畫與王蒙為代表的新表現性山水樣式更為接近。文獻中沒有關於這兩位畫家相熟的記

165. 太白山圖

　　元　王蒙　卷　紙本　設色　27.6cm×265cm　遼寧省博物館藏

帶有固定的含義。方氏畫中的山峰向上隆起又向一側傾斜，山下的樹木似在生機勃勃地舞蹈，山石上的簇簇墨點十分醒目，像是要跳離主體而不是依附於其上。在道教宇宙觀中，萬物只存在於流動的或者變化的狀態，恰如宇宙中的基本要素

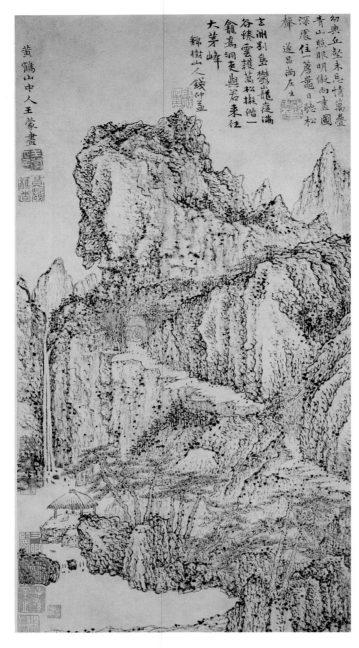

166. 大茅峰圖
元　王蒙　軸　紙本　墨筆　54.4cm×28.3cm　上海博物館藏

167. 神嶽瓊林圖
　　元　方從義　軸　紙本　設色　120.3cm×55.7cm　臺北故宮博物院藏

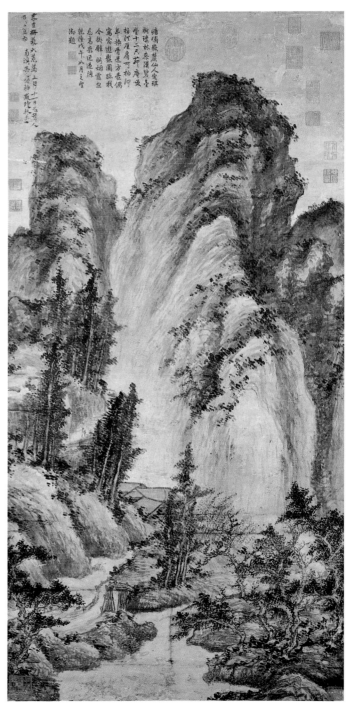

載，但是既然方氏與文人們有來往，而王氏又與佛寺道觀聯繫密切，且兩人有共同的朋友，那麼他們極可能相互瞭解對方的作品。方從義在此畫中以騷動不安、起伏不定的筆法打破了山水形式的穩定感，王蒙在翌年的《青卞隱居圖》中亦是如此；如果說王蒙在畫中表現的是個人內心的騷動，而方從義表現的是道教的幻象，那麼這只能說明藝術中的形式和風格並不

"氣"一樣，有聚有散，無固定形狀；這種觀點似乎正是方從義繪畫的基礎。

方從義於 1359 年創作的《武夷放棹圖》(圖 168) 雖是他現存最早的山水畫，但在風格上卻是最富有新意的作品之一。畫左有自題："敬董愈憲周公，近採蘭武夷，放棹九曲，相別一年，令人翹企。因仿巨然筆意，圖此奉寄。仲宣幸達之。" 下面是年款和署名，畫面右上角用隸書題寫 "武夷放棹" 四字。中國的評論家認為，該畫亦是用草書寫成，曲折而流暢，這恰當地概括了方從義出色的描繪方式。畫中用筆並沒有為了強調質地或細節的變化而作任何頓挫，而是集中地表現景物的動感；畫出的河岸和樹木如繁複纏結之狀。聳立於畫面上方的巨大的峭壁猶如迎風而立，其外形令人想到道教故事中的靈芝和漢魏六朝時的宗教宇宙觀中用以標誌山水中神靈之存在的闕柱。稀疏的點兀所造成的不安定感比《神嶽瓊林圖》中的更為強烈。該畫看似隨意為之，實際上在構圖佈局和表現手法上皆頗具匠心。例如用淺淡的遠景襯托深暗且輪廓較為清晰的前景，對景物的比例和雲煙變幻的處理手法幾近北宋大師。

除上述這些表現出強烈個人風格的元末山水畫家之外，還有其他一些成就雖不及上述諸人卻也可觀的畫家，他們融合當時的各種風格並加以創新，使之成為一種協調而可把握的山水模式，後來被明初的文人畫家所繼承。趙原便是其中的一位，他是山東人，但主要活動於蘇州，張士誠佔據蘇州期間他曾任軍師。他是倪瓚和王蒙的好友，1373 年曾與倪瓚合作一幅長卷，描繪以假山石聞名的蘇州園林獅子林。他的結局很悲慘，明朝初創時奉召入朝畫古代名賢肖像，因應對不合明太祖朱元璋之意，故被處死。

趙原的《合溪草堂圖》(圖 169) 畫於 1363 年，為顧德輝（即顧阿瑛，1310－1369）而作。顧氏是一位富足的士人和文

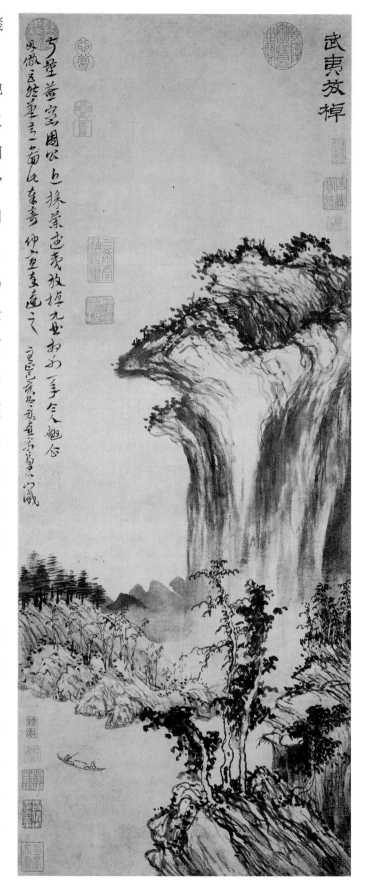

168. 武夷放棹圖

　元　方從義　軸　紙本　墨筆　74.4cm×27.8cm　北京故宮博物院藏

化贊助人，常在他崑山的玉山草堂邀集著名的詩畫家談詩作畫。1356年張士誠佔據蘇州時，力請他出任官職，他不受遂移居吳興附近合溪。趙原這幅畫中所描繪的正是合溪這處隱居地的景色。畫面右上角有畫家用小篆書作的題識：「莒城趙元為玉山主人作合溪草堂圖。」畫的上方有顧德輝本人所題詩、記，詩中盡述合溪景色之幽美，記中說：「余愛合溪水多野闊，非舟棹不可到，實幽棲之地，故營別業以居焉。善長為作此圖，甚肖闕景，因題以識。湖中一洲乃澄性海所住潮音庵也。至正癸□冬至日識，金粟道人顧阿瑛試溫子敬筆書於玉山草堂。」趙原在畫中以坦蕩的水面來表示草堂的遠不可及，並且是畫中唯一可見人跡的居所，此外只在遠處河岸的樹叢後隱約露出屋頂一角。草堂內主人正憑窗而坐，一位來訪者正策杖登門，樹旁有二人且談且向草堂走來。這表明顧氏並不是真正的隱士，而是一直在款待他的文友。湖中有三隻小舟像是從趙孟頫的畫中漂來的。這幅在我們看來極為平常的景色因其接近實景而倍受顧德輝的稱讚；毫無疑問，此畫也確實稱得上是成功之作。畫家運用當時人已經適應的文人畫家的傳統手法，描繪文人心目中的理想環境，即像合溪顧氏草堂那樣，遠離外界政治和軍事紛爭的臨時避難所。

陳汝言（約1331－1371年），蘇州人，是倪瓚和王蒙的好友，曾在張士誠短命的政府裡供職。明初，任濟南經歷；但命運與同時代的一些人相同，因莫須有的罪名被處死。其《仙山圖》（圖170）可能是他在張士誠手下任職期間繪製的。倪瓚曾於1371年於畫上作題，文中提到畫家此時已經謝世，據題記可知，此畫是贈送張士誠的潘姓表兄的生日禮物。這是以體面而微妙的社交方式進行的一種活動，具有更為實用的背景，即以此討好身居高位的權貴。人情交往、禮尚往來，這些是士大夫階層繪畫創作中的重要組成部分。這一方式與最為自由的審美衝動極為一致，在趣味相投者之間，畫家在風格和題材

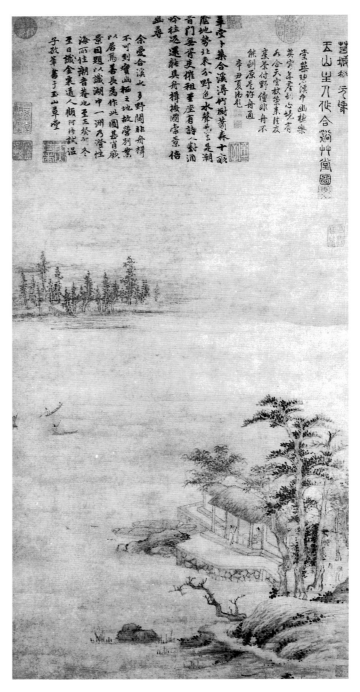

169. 合溪草堂圖
元　趙原　軸　紙本　設色　84.3cm×40.8cm　上海博物館藏

上隨己所好，通常會得到作品接收者的歡心；不過既然這些繪畫被理解為個人情感的表現，那麼畫家本人對作品的內容的選擇就至為重要。然而，《仙山圖》的題材和表現手法則是頌祝類繪畫沿用的：畫中的松鶴寓意長壽，適合於祝賀生日；工筆畫法和青綠設色精細華麗，烘托出喜慶的氣氛，這令人想到

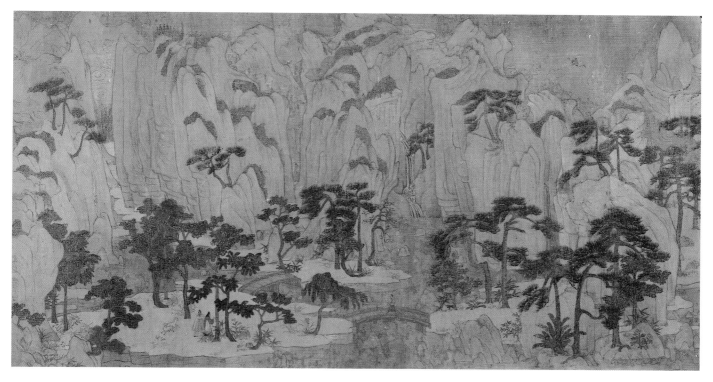

170. 仙山圖
　　元　陳汝言　卷　絹本　設色　33cm×102.9cm　美國克利夫蘭藝術博物館藏

趙孟頫頗具古風的作品 (參見圖 133)；山頂呈蘑菇狀的陡峭山峰也是對古人山水的借用，且在元末普遍流行。在本書選印的這一部分畫中，一童子正隨兩隻仙鶴起舞，兩位仙人在一旁觀看，山峰之間的天空中有一神仙騎鶴飄然而至。在畫家的筆下，這一切都具有一種超凡脫俗的魅力。

花鳥和竹梅畫

　　前面的幾個章節已經追溯了中國畫中人物、山水及花鳥蟲草等三大畫種的發展脈絡。宋代大師的花鳥畜獸類繪畫，理解深刻，技法精熟，所達到的高度為後人所不及。元代保守畫家的花鳥畫現有少數存世，收藏於日本的尤多；這些畫大多是當時杭州一帶沿用宋代傳統進行創作的畫家們的作品，或者是其他地區專工特定題材和寓意的地域流派的作品。如專工草蟲畫的毗陵畫派，[38] 其中一些作品雖說也很精彩，但

從整體上看，沒有多大發展。元初文人畫家的花鳥畫由錢選首開其端時，似乎前景喜人，但其細筆勾勒設色的畫法幾乎無人為繼。趙孟頫的追隨者中有幾位試圖在借鑑古人之法的同時引入新的風格，以創造出符合新的審美準則的花鳥作品。

　　王淵即是其中的一位，他是杭州人，曾隨趙孟頫學畫。據載 1328 年左右他曾繪製過宮殿和寺廟的壁畫。他現存有年款的作品均繪於十四世紀四十年代。這些作品大多數是以十世紀繪畫的構圖模式為基礎，經過精心構思的組畫。據說他曾效法過五代大畫家黃筌的畫法。但是，這類作品略顯僵硬，缺乏其所借鑑的古代範本中的生機和自然，這正是復古主義藝術的特點。王淵有一幅近來才發現的作品，即本書所收入的《桃竹錦雞圖》(圖 171)，所表現的是一種更具活力和空間感的景色。畫中初放的桃花、潺流的小溪，表明時值初春。一

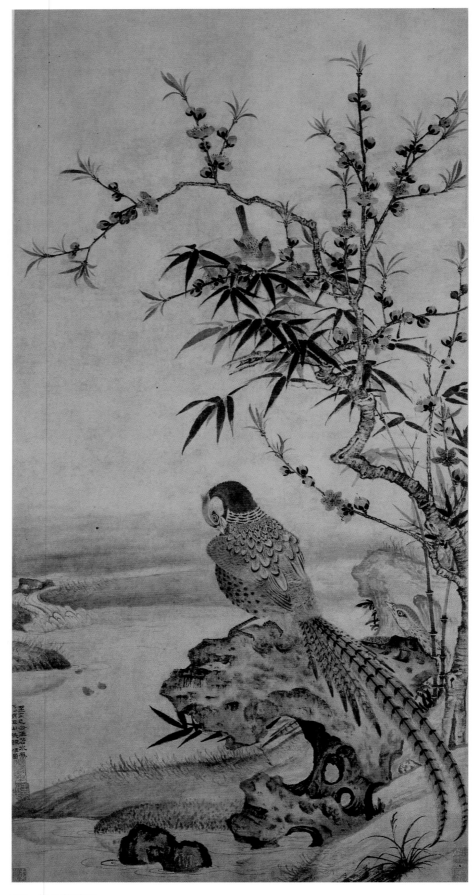

171. 桃竹錦雞圖

　　元　王淵　軸　絹本　設色　102.3cm×55.4cm　北京故宮博物院藏

隻錦鷄落於石上用喙梳理自己的羽毛，另一隻匿於石後延頸仰望。這張畫擺脫了王淵其它一些作品中所存在的僵硬感。畫的尺寸頗大，原作可能是裱在一扇立屏上的。更為重要的是王淵將原本帶有裝飾性的屏風畫一改而為淡色山水，也許是為了更進一步與含蓄的士人藝術趣味相吻合。但在其他方面，特別是其精緻工整的描繪，則體現了趙孟頫倡導的眾多畫家效法的那種半職業化的標準，如唐棣的山水畫，任仁發的人馬畫，皆屬此列。

本章的前面曾提及士大夫畫家流行用純水墨畫具有象徵意義的竹、石、古木、松、蘭、菊、梅。這組題材中，竹子大概是最受鍾愛的。墨竹畫由北宋末文人畫家蘇東坡、文同等人發其端，隨後在北方由金代幾位畫家加以繼承；元代初期眾多自學成材的業餘畫家專事畫竹。當時的墨竹畫家首推李衎（1245－1320），他在其《竹譜》中指出了一些畫竹者的通病："慕遠貪高，逾級躐等，放弛情性，東抹西塗，便為脫去翰墨蹊徑得乎。"[39] 李衎認為初學者必須循序漸進，這雖是那些業餘畫家不屑一顧的，但卻是必須遵循的方法。李衎之文是元代專論幾種專門題材繪畫的著作之一，其它尚有王繹論畫像，黃公望論山水及吳太素論畫梅。

李衎與其好友趙孟頫一樣，曾入仕元朝，官位高至吏部尚書。他用兩種截然不同的方法畫竹。一種是勾勒或雙勾法，用墨綫畫出竹竿和竹葉的輪廓而後在中間填色；另一種是繼承文同傳統的水墨畫法，用寬闊成形的筆觸畫出竹竿、竹枝和竹葉部分，並用多層次的墨色表現竹葉的正反向背、竹竿的形狀，以及遠近不同的空間層次。為了說明李衎的畫法，我們在書中選入他運用前一種畫法繪成的佳作《竹石圖》（圖172）。圖中未落名款，只是鈐有畫家二印。與王淵的《桃竹錦鷄圖》一樣，這幅畫的巨大尺寸和近乎正方的幅面説明它是一幅屏風畫作，它會給任何居室增色，除了表現吉利的題材外還能開

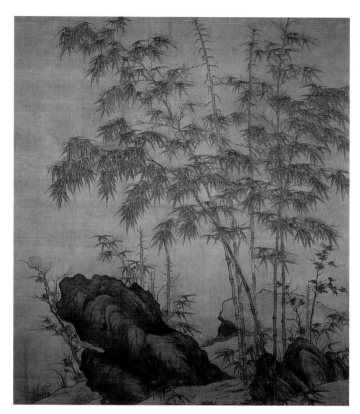

172. 竹石圖
元 李衎 屏風畫 絹本 設色 185.5cm×153.7cm 北京故宮博物院藏

闊視覺空間。前景中的左右兩塊暗色的土石以及伸向遠處的堤岸，確定了畫面的空間以及植物的配置；高高的竹竿下面草木叢生。李衎在居官巡遊期間，曾深入竹鄉對竹子的生長情況進行過系統的觀察研究並加以描繪。正因為如此，他才能在畫中對幼嫩的竹枝、層層覆蓋的竹葉，以及竹葉形成的綠蔭等描繪得如此細緻入微。李衎的墨竹畫與文人畫家所作的以抽象和平面化為特徵的墨竹畫有天壤之別，因為後者的興趣不在於狀寫物體的形狀，而在於通過筆墨和風格特徵表現他們的思想情性。

山石、竹木畫中藝術成就最高的可推趙孟頫的《秀石疏林圖》（圖173）。畫上只有他的名款和印，但卻配有他的著名詩句，詩中道出了書與畫之間的密切關係。詩曰："石如飛白木如籀，寫竹還應八法通。若也有人能會此，須知書畫本來

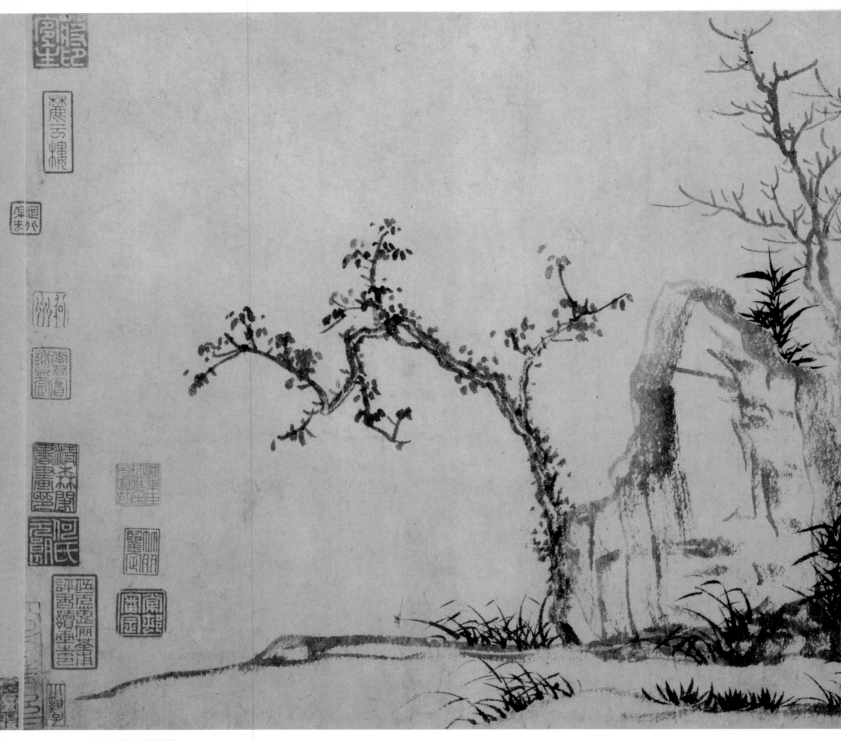

173. 秀石疏林圖
　　元　趙孟頫　卷　紙本　墨筆　27.5cm×62.8cm　北京故宮博物院藏

同。"[40] 末句斷言"書畫同源",其正確與否尚作別論。但是,長期以來,這一詩句廣為傳誦,引得無數的書法家企圖將書法技法用於繪畫,但總是難以成功。我們在《秀石疏林圖》中所推崇的並不是書法大師趙孟頫,而是富有成就的畫家趙孟頫;不是"書法"用筆本身,而是發揮它在繪畫中的表現力的方法。飛白用筆畫山石外形以表現其表面的粗糙不平和體積感,籀書筆式則表現了樹木枝杈的僵直感,楷書筆法用以描繪竹子。繪畫用筆與書法用筆自有其相同之處,因此將這樣的畫稱之為

"寫畫"是有道理的。鑑賞家兼畫論家湯垕沿襲並擴展了趙孟頫的這些思想。他說:"畫梅謂之寫梅,畫竹謂之寫竹,畫蘭謂之寫蘭,何哉? 蓋花之至清,畫者當以意寫之,不在形似耳。"[41]他接著引用一位宋代詩人陳簡齋墨梅詩中的詩句:"意足不求顏色似。"不過,這種將"寫意"等同於自然的水墨畫模式,將"求顏色似"等同於謹慎、保守的風格也不完全正確;很難說李衎的《竹石圖》在表現竹子的"意"或"質"方面就不如趙孟頫的畫。趙孟頫的《秀石疏林圖》之所以能引起觀者的視覺興奮,

174. 煙雨叢竹圖
　　元　管道昇　卷　紙本　墨筆　23.1cm×113.7cm　臺北故宮博物院藏

是由於其多變的筆法既是形象的構成因素，同時又是畫家筆力的表現軌跡。

　　當時另一位主要的墨竹畫家是趙孟頫之妻管道昇（1262－1319）。她出生於吳興一個古老的家族，受過良好的教育，在趙孟頫前妻去世後與趙氏結婚，她為趙生了二女兩男，次子趙雍後來成為一位仕途順達的畫家。管道昇是書法家、詩人，也是畫家；除善畫竹外，她還畫梅、蘭、山水和佛像，有時甚至在寺廟作壁畫。後世讚譽其繪畫的評論家幾乎無一例外地加上一句意在言外的評語，說她的畫"絕無婦人畫之纖弱風"。

　　在現存出自她之手的可靠作品中，有幾幅墨竹畫在風格上接近她夫君的作品。更為有趣也更為獨特的是繪於1308年題為《煙雨叢竹圖》的一幅手卷（圖174）。她將此畫題獻給一位她稱之為"楚國夫人"的婦人，並說此畫"作於碧浪湖舟中"。該畫可能是在船上描繪生長於湖岸的叢竹。據知管道昇擅長畫竹林，相比之下，她同時代的其他畫家大多數只畫單獨的竹枝或竹竿。她的這一偏好也許是沿襲了浙江當地的傳統，以一幅現存日本、署名檀芝瑞的霧中叢竹小畫為代表。檀

氏是活躍於元初的畫家，但在中國文獻記載中沒有提到他。這些作品由曾在浙江北部學習禪宗的日僧帶回日本，其中一些是由趙孟頫與管道昇的好友高僧中峰明本帶去的。據此推測，管道昇有可能認識這些畫的作者，而她的作品也可能啓發了其中的一些人。這類墨竹畫與那種平面化的單枝墨竹畫相比，更不是僅用書法式的筆法"寫"出來的，而必須通過細微的觀察，和用心描繪方可得。管氏這幅畫的墨色較少變化，但霧靄迷濛的氣氛和空間的遠近深淺則是用重疊的堤岸，以及在遠、近景之間隔以雲霧來表現的。竹竿用柔順而連續的線條畫成，以綿如羽毛的筆觸描畫竹葉。

　　元代仕宦畫家中善畫墨竹的有柯九思（1290－1343）。其父是李衎的友人，他本人可能曾直接從李氏學畫墨竹。憑其學識和藝術天賦，他得到了元文宗（1328－1332年在位）賞識，文宗任他為奎章閣學士院鑑書博士，負責皇室收藏的文物書畫的鑑定與保管。晚年退居蘇州。作為畫家，他遠不如趙孟頫或李衎那樣多才多藝，而主要描繪小幅的竹竿和竹葉畫，偶爾也添加些其他植物和園林山石。《清閟閣墨竹圖》（圖175）繪於1338年，是其最佳之作。清閟閣是倪瓚的私家園林。柯

175. 清閟閣墨竹圖

元 柯九思 軸 紙本 墨筆 132.8cm×58.5cm 北京故宮博物院藏

九思在畫中自識："至元後戊寅十二月十三日，留清閟閣，同作此卷，丹丘生題。"畫中井然有序的佈局肯定很合倪瓚的簡樸趣味。柯九思巧妙地運用多變的濃淡墨色畫竹葉和竹竿，主要是對欣賞要求的迎合，而非對實景的表現，儘管這些墨色變幻與簡略的石塊造型的皴法令畫面略具空間感。柯九思的作品的表現方法與管道昇的迥然相異，他的作品是按既定風格以訓練有素的筆式畫成的，是對文同傳統及其所代表的文人價值的尊崇。

郭畀（1280－1335）出身於官宦書香門第，但他本人由於未能通過科舉考試，一直居官卑微。他畫米氏山水，也作竹畫和古木。上海圖書館藏有其所作的《客杭日記》，記述了1308至1309年間他在杭州一帶遊歷的見聞，兼評他所看到的私人收藏的書法和寺廟壁畫，還記有他本人在遊歷途中應主人之請和酬謝友人款待而創作的書畫。[42]《幽篁枯木圖》（圖176）應屬他在上述場合創作的那類應酬之作，在畫的自識中說是"為無聞師作"。題材和構思均類似金代畫家王庭筠在此前約半個世紀繪成的更為有名的作品《幽竹枯槎圖》。[43]《幽篁枯木圖》同王庭筠的作品一樣，以一段用飛白筆觸畫成的古樹為中心，一橫枝伸向一側，另一側是繁密的竹枝。畫法簡率而粗放，墨色濃淡、乾濕對比強烈，以突出非理想化、非美化的題材的特點。其畫法和形象均符合文人畫的價值標準，體現了堅貞不屈的美德。

元代末期，也可說有元一代，最優秀的畫竹高手，當數吳鎮，前文曾對他的山水畫作品進行了論述。他現存作品中主要是竹畫，其中多數為竹枝，即所謂"影竹"，這種畫法可能始於某人以墨在窗紙上描摹月光投射其上的竹影。此處我們介紹吳鎮一幅不太具有特色但卻影響深遠的作品，即繪於1347年的《竹石圖》（圖177）。在畫面題記中，畫家說自己傾半生精力研究畫竹，但現在已老矣。他曾目睹許多據稱出自文同和

176. 幽篁枯木圖
　　元　郭畀　卷　紙本　墨筆　33cm×106cm　日本東京都國立博物舘藏

蘇東坡之手的作品,但其中的真蹟卻極少,只有一個例外,即鮮于家藏的一幅文同的竹畫,與僞作的低劣畫法不可同日而語。儘管自己盡力加以模仿,終因筆力不逮,不能得其萬一。這是文人慣有的自謙,此處顯得尤爲不當,因爲吳鎮此畫風格清新,與文同或其他宋代畫家的墨竹作品沒有模仿關係。題記中提到的"鮮于家"可能是著名書法家和學者鮮于樞(約1257－1302)的親戚。竹畫的表現力與山水畫一樣,已在元代畫家的手中得到發揚,竹子的形象可令人生發許多感情和思想,從進取心到孤寂憂傷之情。吳鎮在畫中所抒發的情緒當然屬於後者。畫中竹竿用淡墨畫出,光禿的竹枝和幾片低垂的竹葉透出蕭瑟清寒之感,表明時値秋末冬初。長方形的山石背後用淡墨勾出地面,表現出空間。這幅畫既不是今人所見的具有空間透視感、風吹葉動的真景之竹,也有異於以水墨渲染的抽象而又平面化的"影竹"。此畫格調清高平淡,具有管道昇作品中那種對物象的敏銳觀察力和憐惜之情。

倪瓚也作墨竹、古木和山石,其代表作有未題年款的《琪樹秋風圖》(圖178)。雖然該畫的風格表明它肯定是倪瓚的晚年之作,但絕不是夏文彥所説是出於應酬而爲之的那種散漫、草率而就的作品。這幅畫很可能也是倪瓚的應酬之作,但卻是一件講究技法、結構有章的作品,毫無爲遣興而隨意揮灑的跡象。山石用乾筆着意勾勒,富有節奏感的墨點使外形顯得明朗舒展,以多樣的筆法描繪了春竹、尖尖的竹葉和樹木的不同特質,傳達出蓬勃向上的生命力。尤其是樹木的畫法,與倪瓚《容膝齋圖》(參見圖161)中一樣,千變萬化,極具活力。倪瓚在畫上題有七言絕句一首並署有名款,左上部有兩位同代人所作的兩首詩與之相酬和;另有一位名呂志學的,以接近倪瓚書體的行書補題一詩並附記,記中説他曾與畫家"共寓松陵江上十餘年,一起焚香弄翰,酌酒賦詩"。他的題記作於1384年,距倪瓚去世已經十年。

梅花是文人畫家喜愛的又一主題,它在中國文化中具有與竹子不大相同的地位。對梅花的喜愛在南宋時期已發展到狂迷的程度,詩人們對它的美表現出近乎情慾般的愛慕,宮廷的畫家和文人畫家都創作了令人銷魂的梅花形象。畫院中的馬遠、馬麟和文人畫家中的揚無咎的畫梅傑作,似乎不給後世

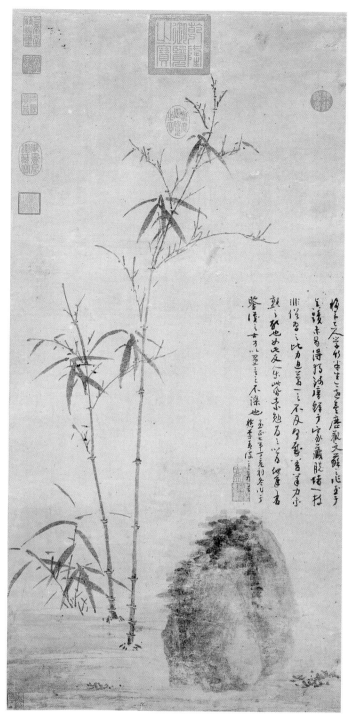

177. 竹石圖

元 吳鎮 軸 紙本 墨筆 90.6cm×42.5cm 臺北故宮博物院藏

畫家留出任何發展的餘地,而墨梅畫也逐漸盛行,尤其是在元代。十四世紀中葉前後,一位名氣不很大的畫家吳太素,像李衎著《竹譜》一樣,寫成了一本關於墨梅畫的著作,書名為《松齋梅譜》,現只有四種不完整的版本存於日本,吳太素僅存的幾幅畫亦藏於日本。[44]

元代最著名的梅花畫家是王冕(1287－1359)。他是浙江諸暨人。他曾希望從政為官或做有權勢者的幕僚,但都未能如願,只好以賣畫為生,而他至少在這一方面是成功的。同代人宋濂寫道:"善畫梅,不減揚補之,求者肩背相望,以繒幅短長為得米之差。人譏之,冕曰:'吾藉以養口體,豈好為人家作畫師哉。'"實際上,王冕與吳鎮等人的處境是元代出現的普遍現象,即一些知識分子或為環境所迫,或自甘情願以賣畫為生。我們可以把這一現象看作文人繪畫步入商品社會的開端。王冕的作品在尺寸、材料和風格上多種多樣,有大幅裝飾性的絹本掛軸,也有描繪單枝梅花的紙本短卷或册頁,這可能是畫家隨求畫者的要求和報酬的多寡而確定,當然也隨作畫時畫家的靈感和衝動而定。

代表王冕晚期風格的佳作,是其繪於1355年的《墨梅圖》(圖179),為幅面不大的紙本作品。畫上有畫家本人自題詩六首,還有四位同代人題的多首詩;此外,四周的裱綾空處都佈滿了文徵明、王寵和唐寅等後世詩畫家的題跋和詩。這些詩、跋也許有溢美之辭,但此畫的確不凡。大量的梅花充滿了所有的空間;傳統的畫梅作品往往在彎曲的樹幹周圍佈滿許多梅枝,但在此畫中只有一根梅枝,從靠近右上角處一直延伸至左側最低點,但又有別的枝杈或隱或現掩映左右,因而賦予構圖以新意。這幅畫表達了春季置身於馥鬱香花叢中的感受。

鄒復雷著名的《春消息圖》(圖180)是這位不太知名但卻頗有成就的墨梅畫家唯一存世的作品。除了畫上題記中的內容外,人們對他一無所知,從題記中可知他是一位道士或郎

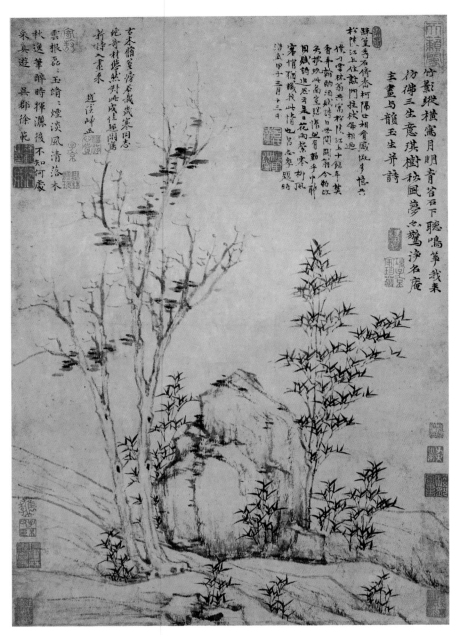

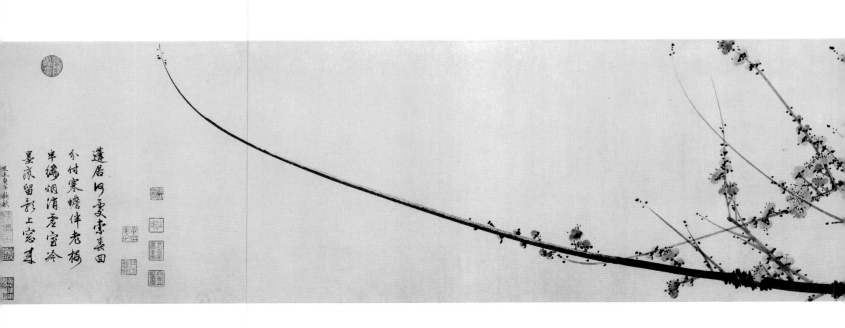

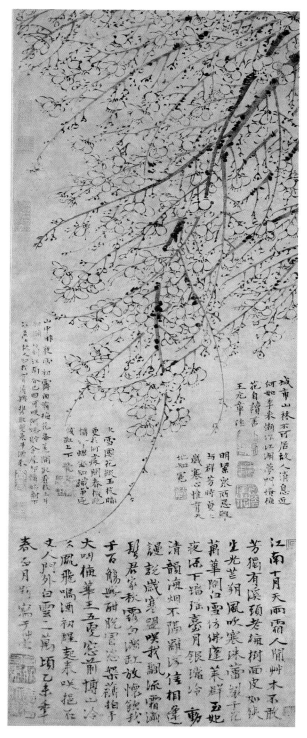

中,擅畫墨梅,與其專工畫竹的兄長一起過著隱居的生活。此畫款識題於 1360 年。鄒復雷大概是在元末之亂中成為"隱士",並以其學問和藝術才能為生的眾多有修養的人物之一。他在題畫詩中寫道:"蓬居何處索春回,分付寒蟾伴老梅,半縷煙消虛室冷,墨痕留影上窗來。"詩中含蓄地表達了期待戰亂結束與社會復安的心情。鄒氏所畫的梅枝是中國畫中表現畫家高超的駕馭筆墨能力最充分的範例之一。《春消息圖》與趙孟頫的《秀石疏林圖》(參見圖 173)一樣,使人看似隨意的"書法"用筆在畫中起到表現形象的作用,它可以用來表現光影、樹皮的粗糙感、樹枝的柔韌,以及整個梅樹勃勃的生機。用大小不等的墨點表示樹幹上的青苔、花萼以及枝杈頂端含苞待放的花朵,並且賦予畫面以活力。仔細研究一下這幅不尋常的作品可以發現,最引人注目的是以絕妙的上挑的長弧線來勾出梅枝末梢,直線和弧形梅枝交叉而成的圖案,以及梅花的畫法:每一片花瓣都極圓潤甚至很一致,好像是一顆顆淡墨點在紙上自然暈乾而成的。

元朝的最終覆滅,以及朱元璋大一統中國後而建立的明朝中斷了在元代開始發展的文人畫。其後的恢復過程則十分緩慢。元代四大家的山水畫為後代士人畫家的楷模,這些作品所體現的高度和價值,為後世企慕、追隨,但卻望塵莫及。

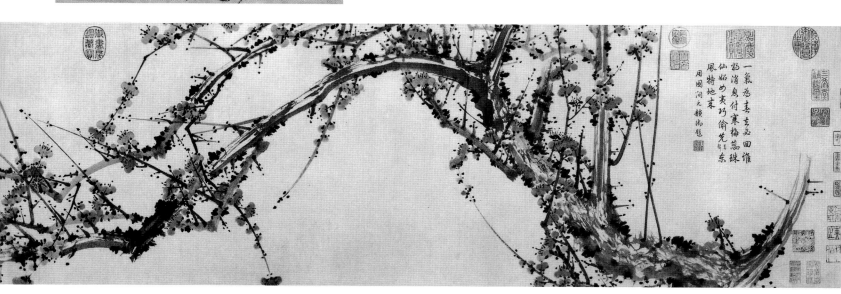

楊　　新

明代(西元 1368－1644 年)

經過十餘年的殘酷戰爭，朱元璋的部隊終於趕走了元順帝(1333－1368 年在位)進入大都(今北京)，建立了明王朝(西元 1368－1644 年)，中國皇帝的寶座又回到了漢族人的手中。深受儒家思想影響的中國學者和美術家，在明代初年没有像元代以及後來的清代那樣，出現大批的"遺民"和"遺民畫家"，成為中國藝術史重要的研討課題。明代繪畫一開始所面臨的是對已經形成的兩股潮流如何繼承與發展。這兩股潮流，或者説兩種不同的藝術傾向或不同的傳統，其一是由來久遠的職業畫家(或稱工匠畫家)的繪畫，另一則是宋、元以來形成的文人畫家的繪畫。以往以繪畫為職業的匠師們，除了服務於民間外，他們之中的優秀者，往往被吸收到宮廷裡為皇室服務。因此職業畫家的個人風格與皇室對藝術的要求，也就成為了一個時代的藝術風尚的領導者。然而，自北宋以來，特別是歷經元代，文人的繪畫在其發展中，無論是思想理論，還是創作實踐，都完善了自己而成為獨立體系，因而使職業畫家在畫壇上的地位及其藝術風格，都受到了嚴峻的挑戰。

和以往的朝代一樣，明代宮廷是職業畫家的重要支持者和贊助者。帝國政權的鞏固、興盛與衰亡，不但與明代宮廷繪畫的

興衰相一致，而且也緊密地與社會上職業畫家的地位高低相聯繫。與此相反，元代蓬勃發展起來的文人畫，在明初因受到政治等原因的影響，反而處於低潮之勢。直到中期，由沈周、文徵明等人的倡導，才在蘇州地區崛起。到晚期董其昌等人的出現，文人畫則完全佔據了畫壇的主導地位。職業畫家繪畫與文人畫家繪畫的消長和地位的互代，構成了明代繪畫發展的斑斕色彩，對複雜歷史背景及藝術發展自身規律的結合探討，也是最能引人入勝的。

文人繪畫有它先天的缺陷性，由於它過份地強調繪畫創作的"怡情適性"的作用，以及在技法(主要是筆墨)上的感情直接抒發，因而在繪畫的科目中發展極不平衡。文人們把繪畫作為業餘愛好，即非正式的職業，因此他們的繪畫技巧沒有經過嚴格的訓練，同時在繪畫的審美和理論上，又強調"象外傳神"，"不求形似"，而人物畫由於受到描寫對象在人們心目中具有牢固的客觀標準的制約，其表現技巧需要有嚴格的訓練，因此不為文人畫家所重視與光顧，明代文人畫所發展起來的主要是山水和花鳥。隨著職業畫家與文人畫家的地位互換，人物和肖像畫也進入了低潮，直到晚明時代的曾鯨和陳洪綬的出現，才又重新振作。

無休無止的內部矛盾鬥爭，使明帝國中央政權在削弱，特別是在思想控制上更顯得蒼白無力。從明代中期開始，士子們對被弄得僵化而教條的儒家經典學說，越來越不感興趣。對為應付科舉考試必修的"八股文"課程，也表現出煩躁不安。人們諷刺"偽道學"，要求思想能突破傳統的觀念，以變革現實。這些情緒反映在繪畫上是標新立異和觀感刺激的追求。與此同時，城市經濟的發展，商人們參與藝術品購藏的空前活躍，以及社會生活的奢華，都對這一審美傾向起到了推波助瀾的作用。晚明時代，以地方城鎮命名的繪畫流派紛呈，徐渭、吳彬、陳洪綬等人的奇異色彩，女畫家人數的突然增長，

"春宮畫"的半公開性流行等等，這些美術現象，都大大有別於前代，使明代繪畫更顯得五彩繽紛。

宮廷繪畫和宮廷畫家

朱元璋推翻蒙古人的統治，並沒有像人們預測的那樣，全面恢復"漢官威儀"，在宮廷中承襲宋代的制度建立翰林圖畫院，而是因循元制，只組織畫家為宮廷服務。洪武(1368-1398)時期，畫家多是臨時奉詔徵調進宮，隨意授以官吏職銜。如沈希遠、陳遠同為朱元璋畫肖像稱旨，一授"中書舍人"，一授"文淵閣待詔"。當時畫家的首要任務是為皇帝畫肖像，如沈希遠、陳遠、孫文宗、陳撝等；其次是為皇宮和皇室寺院創作壁畫，如周位、盛著、卓迪、上官伯達等。這些畫家多來自江蘇、浙江地區，繪畫風格各隨原來面貌。為消滅群雄割據，清除身邊叛逆，朱元璋被弄得昏頭昏腦，個性越來越多疑，為鞏固他的家天下，動輒大興牢獄，大開殺戒，畫家也不被放過。如趙原"洪武中徵畫史集中書，令圖往昔著功名者，原應對忤旨，見法"。[1] 盛著"洪武中供事內府，被賞遇，後畫天界寺影壁，以水母乘龍背，不稱旨，棄市"。[2] 周位本來是很小心翼翼的，且很會奉迎，也終於"以讒死"。王蒙則因胡惟庸一案而"瘐死獄中"。在短期內這麼多的畫家被處死，在中國畫史上是極為罕見的，這給明代的宮廷繪畫蒙上了一層陰影，宮廷畫家受精神壓力而不敢大膽地創造。宣德至弘治(西元1426-1505年)時期，一方面是帝國政權的穩固，另一方面也由於宣宗朱瞻基、憲宗朱見深、孝宗朱祐樘個人愛好與提倡(他們本人也都能繪畫)，遂使宮廷繪畫興盛起來，出現了一批卓有成就的宮廷畫師。這時的畫家多被安置在紫禁城內的仁智殿、武英殿、華蓋殿值宿，以隨時聽候皇帝的召喚。按照成祖朱棣的遺制，畫家被授以錦衣衛各級軍官的職銜，由低至高有鎮撫、百户、千户、指揮、都指揮等級別。由皇帝的喜好和畫

藝隨意授予和升遷，並無一定制度規則。錦衣衛本是皇帝的禁衛兵，並擔任儀仗隊伍，因直接受皇帝指揮，後來演變成為監視、刺探官吏們的特務情報機構，因作惡多端而聲名狼藉。畫家們被授予錦衣衛職銜，主要是為了便於接近皇帝和領取薪俸，並不從事武官的實職，但是這也容易引起朝臣們的側目。例如弘治皇帝朱祐樘死後，內閣首輔劉健提出“汰冗員”，就指責“畫史工匠，濫授官職者多至數百人，寧可不罷?”[3] 嘉靖年間(西元1522－1566年)以後，隨着皇室政權的衰微，帝國的虛弱，又沒有皇帝愛好繪畫，明代的宮廷繪畫遂逐漸衰落。

從總體上來說，明代宮廷繪畫承襲了宋代宮廷繪畫風格而有所變化。元代蓬勃發展起來的文人畫，還只是在少數人中傳播，並沒有被社會所普遍接受。職業畫家盛懋與文人畫家吳鎮均以賣畫為生，他們曾一度是鄰居，而盛家求畫的人絡繹不絕，吳家則冷冷清清，就是一明顯的例證，所以，文人繪畫一時還不可能進入宮廷。明代的宮廷畫家，都是來自民間而已經成熟的職業畫師，且大多數出生於江、浙，這正是南宋的政治、文化中心地帶，繪畫仍保持著南宋宮廷大師的遺風，加之明代幾位熱心於繪畫的皇帝提倡，有意效法宋代宮廷作法，故此明代宮廷繪畫風格與宋代宮廷繪畫風格，就有著相承接的關係。為了敘述的方便，我們將按中國的傳統習慣，從人物、山水、花鳥的不同科目來進行探討。

人物畫在宮廷中有著強烈的政治色彩，明顯地體現著為其政權服務。人物畫家的首要任務是為皇帝、后妃們畫肖像。今天所保存的明代皇帝肖像是比較完整的。世傳醜怪的朱元璋肖像，大都是民間畫師所為，而宮廷中保存的朱元璋像則是一位有著和善面容的白髮白鬚老人。成祖朱棣畫像有兩本，一在宮中，今藏臺北故宮博物院；一賜西藏喇嘛寺院，今藏拉薩布達拉宮。後者為前者的副本，紫檀色的面孔，黔黑的長鬚，畫得比真人還高大，神情威嚴而富有個性。以後各代皇帝畫像，

只有面部是根據真人寫生的，其餘的冠、服、寶座、地毯以及姿勢等，都是按一定格式而描繪的。由於畫家追求面相的逼真，如果我們將一代一代皇帝肖像按順序排列起來，真可以看出國勢的盛衰。例如熹宗朱由校(1621－1627年在位)像(北京故宮博物院藏)，就只徒有虛表，遠不及他的先祖畫得有血有肉。

肖像畫家的另一任務是描繪宮中的娛樂活動。如無名氏作的《宣宗宮中行樂圖》、《宣宗射獵圖》(均北京故宮博物院藏)等。商喜、周全也都創作過同類題材的作品。

具有“成教化，助人倫”作用的，是那些主題明確的人物故事畫。明代宮廷畫家主要通過對古代聖主賢臣的描繪來達到這一目的。朱元璋登基不久，就曾命令趙原創作前代聖賢像，可惜文獻沒有記載趙原在接受這一任務時，是如何沒有令朱元璋滿意的詳情細節。現存作品中有劉俊畫的《雪夜訪普圖》(北京故宮博物院藏)(圖181)，描繪北宋開國皇帝趙匡胤，在一個大雪紛飛的夜晚去拜訪趙普，同他討論治理國家大事。趙普在這以後被提拔為宰相，以“半部《論語》治天下”而聞名。按照通常的慣例，畫家把皇帝畫得身材高大，而且處於正面的座位，表示有著雍容的氣度。趙普側坐，穿著平民的服裝，正在向皇帝侃侃陳辭。皚皚的白雪，鮮紅的炭火，和院牆門外的衛士，都渲染了天寒夜久、君臣融洽的氣氛。倪端的《聘龐圖》(北京故宮博物院藏)(圖182)描繪的是三國時期荆州刺史劉表聘請隱士龐德公的故事。劉表是東漢皇室支裔，由於他禮賢下士，在戰亂的年代裡，他所佔據的地區卻得到治理而社會安定。朱端的《弘農渡虎圖》(北京故宮博物院藏)則描繪的是東漢時劉昆任弘農太守，因政績卓著，老虎(災害的象徵)皆聞風渡河遠去。以上作品，政治的主題非常明確，但是在處理手法上，人物比例較小，而作為背景的山水和房舍，卻佔有重大的比例，這樣使作品增加了觀賞性而減弱了說教。商喜的《關羽擒將圖》(北京故宮博物院藏)(圖183)，描寫

181. 雪夜訪普圖
　　明　劉俊　軸　絹本　設色
143.2cm×75.1cm
北京故宮博物院藏

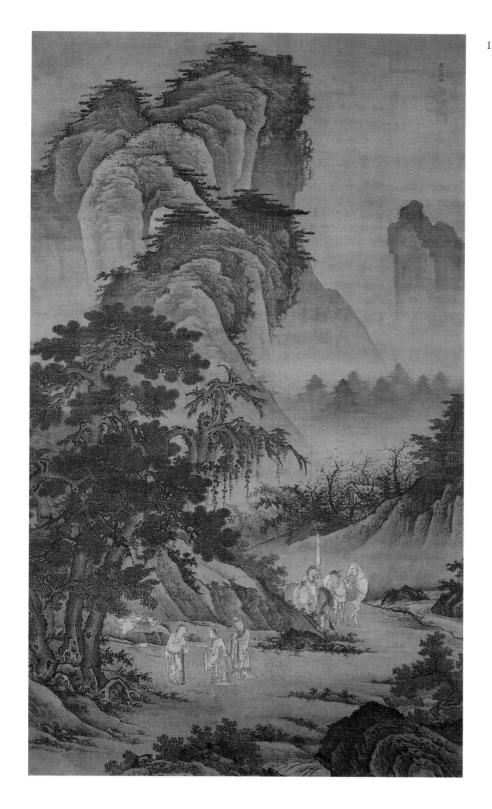

的是蜀將關羽水淹曹魏七軍擒獲龐德的故事。畫幅面積
(200×237厘米)較通常的立軸畫大,以人物為主而襯以松石
為背景。故事的內容與高大飽滿的人物造型和構圖安排,有著
強大氣勢而動人心弦。從人物造像和筆法特點上考察,這一作
品與壁畫有著密切的聯繫,特別與元代道教宮觀永樂宮純陽

殿的壁畫有一定的淵源。文獻記載商喜是濮陽(今屬河南)人,
曾在宮內創作過不少壁畫,他很可能是來自民間的壁畫高手。
當時宮廷中曾徵調不少民間壁畫匠師,今北京近郊法海寺的
壁畫,就是這些名不見經傳的民間匠師們的作品。商喜還創作
了一件《明宣宗行樂圖》(北京故宮博物院藏),幅面亦很大

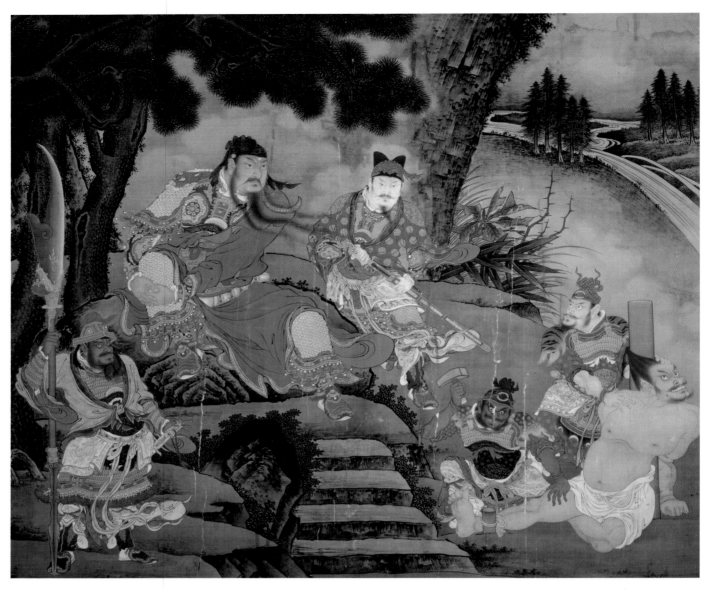

183. 關羽擒將圖
明　商喜　軸　絹本　設色　200cm×237cm　北京故宮博物院藏

(211×353厘米),人物眾多,氣勢壯闊,背景樹石畫法,明顯地受到南宋宮廷畫家李唐、馬遠的風格影響。看來商喜在宮內不斷地改變自己原有作風,努力使作品更具有宮廷風味,由於他的畫藝高超,曾被授予錦衣衛指揮的高級職位。謝環也是一位宮廷人物畫家,他的作品比較少見,今藏江蘇鎮江市博物舘的《杏園雅集圖》,描寫當時朝廷的重要官員"三楊"(楊榮、楊士奇、楊溥)在杏園召集的一次詩酒雅集,後來畫家把自己也補充描繪在其中,不過位置離中心較遠。這幅作品是羣體肖像畫,帶有紀念性質。園林佈置豪華講究,風格顯然受南宋宮廷

的影響。宮廷畫家為在朝的官員作畫,這是常有的事,但是把自己的肖像也描繪在其中,這是一個少有的例子。

明代宮廷的山水畫家,著名的有郭純、石銳、李在、王諤、朱端等人,他們的風格差別,明顯地有追崇北宋、南宋和元人的不同。郭純的《青綠山水圖》(北京文物商店總店藏),是通過元人而得到的北宋山水風格,其中的樹木畫法明顯地受郭熙的影響。石銳(字以明)宣德(1426－1435)時待詔仁智殿,授錦衣鎮撫。他的山水畫追求一種更古老的傳統,即隋、唐時代流行的青綠畫法。石銳的作品今存有《探花圖》、《嵩祝圖》

和《江村漁樂圖》。《探花圖》(日本橋本家藏)是專為一個姓顧的人考中"探花"而創作的。明代"探花",是指最高一級科舉考試中皇帝親試(殿試)得中的第三名。在唐代考取的進士,要在杏園舉行"探花宴",遊園折花,以為慶賀。石銳根據此意而構思畫面,故以山水畫為主體加以人物活動來表現。《嵩祝圖》又名《歲朝圖》(美國克利夫蘭藝術博物舘藏)(圖184),也是一幅有明確主題的山水畫作品。在列如屏障的羣山之中,建築有非常富麗壯觀的殿閣,像是宮苑別墅,中有人物往來。羣山逶迤,直抵江邊。大江中遊艇船隻很多,對岸山隨江遠,隱約中村鎮棋佈。畫家以極其細膩的筆法表達了許許多多的內容,但不失繁瑣,境界開闊,風景秀麗旖旎。作品的結構嚴整,有著北宋前期的作風。有意思的是,《嵩祝圖》在明末清初曾被誤認為是唐代李昭道的作品,而《江村漁樂圖》(私人收藏,曾在故宮博物院展出)則被後人有意改造為北宋燕文貴的作品。與此相似,朱端因師法北宋郭熙,其作品也有被後人說成是郭熙的。宮廷畫家在明代晚期以後,因文人畫的興盛而不為社會所重視,他們的作品往往遭到這樣的命運。李在的作品比較接近元代的盛懋,《琴高乘鯉圖》(上海博物舘藏)描寫的是一個神話故事。王諤曾被孝宗朱祐樘譽之為"今之馬遠",《江閣遠眺圖》(圖185)是他的代表作品,山石的長斧劈皴,松樹枝幹的幾何形轉折,都保留著馬遠畫法的造型特點,但是較之馬遠構圖平穩而筆法精緻。

在明代宮廷繪畫中,花鳥畫的創作成就是最受人們肯定的。邊景昭在永樂年間(1403-1424)被召至京師,授武英殿待詔。他的花鳥畫承襲了黃筌畫派傳統。以作風寫實、勾勒嚴整、敷色明麗為特色,《三友百禽圖》(臺北故宮博物院藏)是其代表作品,作於1413年(明永樂十一年)。"三友",指畫中松、竹、梅,寓意"歲寒三友"。"百禽",畫中畫有一百隻鳥,代表多數之意。百鳥和鳴,象徵祥瑞和天下太平。宋代宮廷畫家易元

吉曾創作過四幅《百禽圖》。[4]《宣和畫譜》認為:"詩人六藝,多識於鳥獸草木之名,而律曆四時,亦記其榮枯語默之候;所以繪事之妙,多寓興於此,與詩人相表裡焉。"在此圖上,邊氏有兩方閒章,印文是"怡情動植"和"多識於草木鳥獸",可見邊氏不只是在技法上承襲宋代,而且在創作的主題思想上也是一脈相承的。邊氏的另一作品《竹鶴圖》(北京故宮博物院藏)(圖186)描繪兩隻丹頂鶴在竹林中安詳地徜徉,鶴與竹都象徵高潔,與身處林泉的高士有著密切的關係。皇權並不反對"泉林高士",有時甚至要對他們加以表彰,用以點綴"太平盛世"。邊氏用非常純淨的白堊粉和濃重的墨色,精細地刻畫了雙鶴的羽毛,黑白分明,對比強烈。竹林、流水、坡岸,處理得很洗練,筆法很利爽,無多餘的東西。畫家似乎著意表現"潔",但這種過分的強調,卻給人以修飾的感覺,像是皇家園林中馴養的珍禽,這大概是宮廷畫家所不可避免的罷。

孫隆是開國忠湣侯孫興祖之孫,宣德時曾為翰林待詔,由於貴族出身的地位,常常陪侍宣宗皇帝朱瞻基作畫。他善長畫草蟲,風格在宮廷中是很特別的,似乎不是用於懸掛的裝飾品,而帶有某種自我陶醉、自我欣賞的意味。因為他的筆法所表現出來的大膽潑辣作風,以及那種涉筆成趣的概括寫意,在當時是難於為一般人所理解的。由這一點可知,他不是從職業畫師那裡獲得繪畫的傳統,而是從南宋到元發展起來的文人自賞的作品中得到的啟示,可以說憑靠悟性而無師自通,他的身分也說明了這點。所不同的是,孫隆的作品很少用墨,而是直接用筆蘸色塗抹,而且顏色鮮艷明快,不像文人畫家那樣枯淡孤寂,這也符合他的貴族生活的優越意趣。例如《花鳥草蟲圖册》(上海博物舘藏),寥寥數筆就將各種草蟲禽鳥刻畫得維妙維肖,各種花卉草木生動活潑,看來似乎零亂的筆法,以及色彩的濃麗,使人感覺到秋日燦爛的陽光和秋郊的熱烈活躍氣氛。《花鳥草蟲圖卷》(吉林省博物舘藏)描繪一隻老鼠偷吃

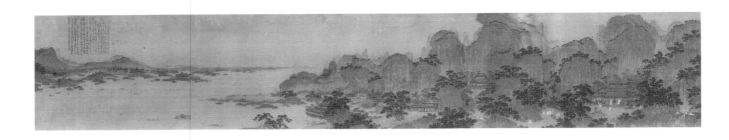

184. 嵩祝圖
　　明　石銳　卷　絹本　設色勾金　美國克利夫蘭藝術博物館藏

西瓜，一隻青蛙蹲在浮萍上，躍躍欲試地捕捉飛過頭頂的蜻蜓，不只表現技法有趣，而且構思動物的情節逗人喜愛，可說是宋人花鳥對造物觀察入微的繼承。從本書選入的《花石游鵝圖》(北京故宮博物院藏)(圖187)中也可看出他的點染之工和筆法之妙。孫隆以色代墨的畫法，稱之為"没骨法"，但是與宋代徐崇嗣的"没骨法"沒有直接的聯繫，是他自己獨特的創造。

　　宣宗朱瞻基也是一位畫家，他經常以自己的作品賜送給

大臣，以示恩寵。但是他的作品風格多樣，有的可能是宮廷畫家的代筆。其中於1427年(明宣德二年)自題"御筆戲寫"的《苦瓜鼠圖》(北京故宮博物院藏)(圖188)，我認為是親筆作品，其畫法當與孫隆的作品有著密切的聯繫。例如秋草的數筆，老鼠的渲染都可見孫隆的影子。所不同的是，他主要用墨，色彩渲染只作為輔助手段，而且筆法較軟弱，顯得猶豫，不像孫隆那樣大膽肯定。這應當符合他的身分，繪畫只是一種

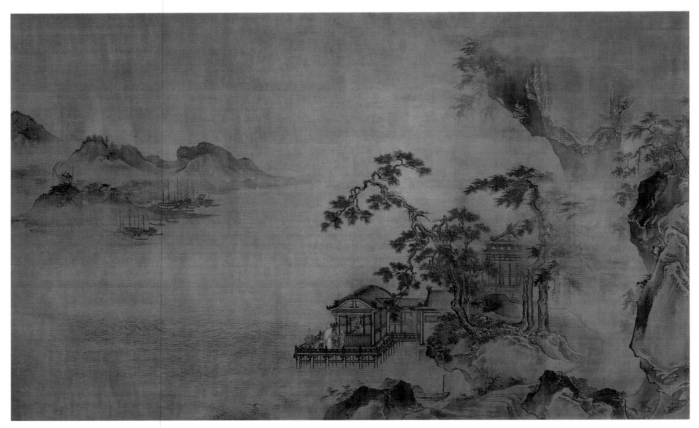

185. 江閣遠眺圖
　　明　王諤　卷　絹本　淡設色　143.2cm×229cm　北京故宮博物院藏

業餘遣興之舉,而不把它當作功課。1428年(明宣德三年)作的《武侯高臥圖》(北京故宮博物院藏),是"御筆戲寫賜平江伯陳瑄"的作品。從所繪竹林缺乏章法結構和用筆軟弱來看,也應是親筆作品。畫上題字"賜平江伯陳瑄"顯然是後來加上的,可知此作原本是畫以自娛,後來才挑選出來賜給陳瑄的。陳瑄在征服南方少數民族中屢立戰功,之後總督海運和治理水利又有所建樹,朱瞻基將這一作品送給他,顯然是寓表彰與希望寄托同時在內。

在明代宮廷花鳥畫家中,林良、呂紀是兩位傑出的代表。林良來自遙遠的南方廣東南海,少年時家貧,曾充當奏事雜役,因畫知名,天順(1457-1464)時應召入宮,初授工部營繕所丞,值宿仁智殿,後由錦衣鎮撫、百戶升至指揮。他的花鳥畫一反宮廷常態,以水墨寫意畫法,隨意揮灑,如作草書,粗獷而豪爽。喜歡畫鷹隼,威猛有勢,如《鷹雁圖》(北京故宮博物院藏)(圖189)。《灌木集禽圖》(同前)(圖190)是難得一見的林良手卷形式的作品。該圖紙本水墨,略施淡彩。在灌木雜草叢生的池沼邊,眾鳥羣集。它們飛鳴跳躍、相互追逐的各種姿態,與樹枝草葉搖曳翻動相呼應,所構成的熱烈歡快氣氛,把人們的思想引向了大自然,從這裡彷彿聽到了自然的交響樂章。作品的技法也是成功的,筆墨的簡括與隨意性結合得相當巧妙,給人的感受是漫不經心,這是梁楷、牧谿以來所創造的傳統,也是文人畫所追求的藝術理想。在繪畫技巧上,追求任意中創造出偶然性的藝術效果,從中獲取審美享受,這在中國人看來,是一種返回自然的方法。這一觀點促使了中國特有的水墨寫意畫的發展,無疑林良在這裡作出了貢獻。只是由於他的筆墨過於顯露而缺乏含蓄,加上他是一個宮廷職業畫家,以往的評論家囿於偏見,對他的成就沒有作出充分的肯定。

呂紀是浙江寧波人,弘治(1488-1505)間被薦入宮,供事仁智殿,授錦衣衛指揮。其為人恪守禮法,人緣好,在朝官吏對他頗有好感,得到孝宗朱祐樘的器重,在他臨終前重病期間,探視的王公大臣,往來不絕。呂紀的花鳥畫,有兩種不同的風格,其一種為工筆,勾勒工穩而設色濃艷,是從學習邊景昭而來,如《桂菊山禽圖》(圖191)、《山茶白鷳圖》(均北京故宮博物院藏)等。他在完成這類作品創作時,在整體章法佈局和背景樹石用筆上,更多地接受了南宋馬遠、夏圭的影響,由此而逐漸形成了自己的風格特色,對宮廷內外的花鳥畫家產生了較大的影響,人們往往把呂紀所創造的這一樣式,作為明代宮廷花鳥畫的典型。呂紀的另一種風格是直接私淑林良的水墨寫意,據說他早年在家鄉時,曾經偽造林良的作品出售。《殘荷鷹鷺圖》(北京故宮博物院藏)(圖192)是這一風格代表。畫面描寫秋日蒼鷹襲來打破荷塘的寧靜的一個有趣的場面。鷹之搏擊,眾鳥倉惶逃匿,以及風吹草動,敗荷翻飛,都被描繪得有聲有色,妙趣橫生,有著扣人心弦的藝術魅力。這種有一定情節和擬人化的花鳥畫表現手法,是從北宋人開始的,如崔白的《雙喜圖》(臺北故宮博物院藏)。在明代宮廷花鳥畫家中,林良和呂紀,堪稱雙星輝映,故時諺云:"林良、呂紀,天下無比。"後世也將林、呂並稱。

戴進、吳偉及其畫派

當明代宮廷繪畫興盛的時候,在宮廷外有以戴進為首的浙派和以吳偉為首的江夏派相與共榮。由於他們都是職業畫家,其風格又與宮廷畫家同出於一源,故畫史常把他們合併稱為"院體浙派"。南宋滅亡之後,一大批宮廷畫家在江、浙、閩一帶流散開來,把宮廷繪畫風格帶到了民間,而成了職業畫家(民間工匠)的淵源。明代初年王履所創作的《華山圖》冊(今分別藏於北京故宮博物院和上海博物館)(圖193)應是從民間匠師那裡獲得對這一傳統的繼承,戴進也如此。

戴進(1388-1462),字文進,號靜庵,錢塘(今杭州)人。

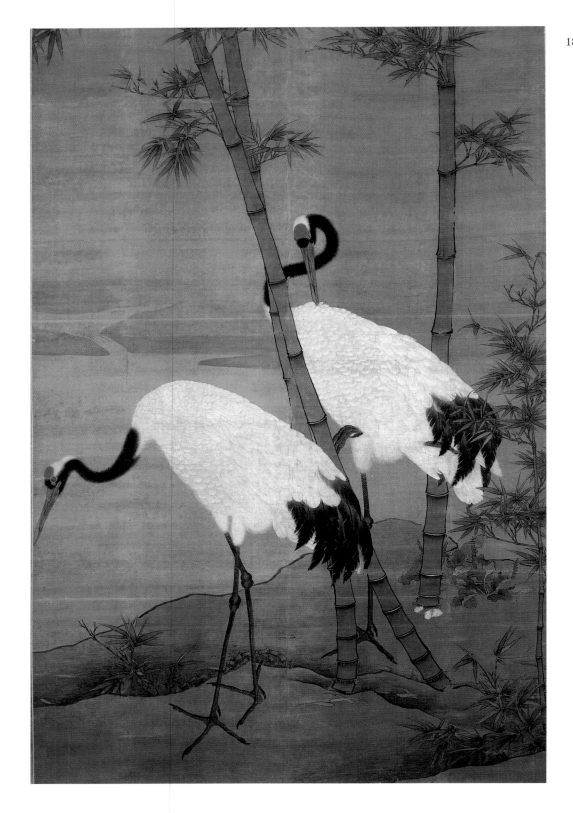

186. 竹鶴圖

明 邊景昭 軸 絹本 著色

180.4cm×118cm

北京故宮博物院藏

少年時曾是一個鑄造金銀器皿的工人,後來改學繪畫,以此知名。宣德時曾被推薦到宮廷,據說因受到宮廷內畫家的嫉妒,在皇帝面前進了讒言,而被排斥出宮。他回到家鄉,以賣畫為生,名聲更大。有人甚至認為他的畫是“本朝第一”(《皇明世說新語》),“真皇明畫家第一人”。[5] 由於他得到社會普遍肯定的評價而未被宮廷錄用,引起了人們的不平與同情,所以有關他入京的一段故事,便愈傳愈曲折離奇,事情牽扯到宮廷畫家謝環、倪端、石銳、李在,和戴進的學生夏芷等人。戴進確曾

187. 花石游鵝圖
　　明　孫隆　軸　絹本　設色　159.3cm×84.2cm　北京故宮博物院藏

188. 苦瓜鼠圖
　　明　朱瞻基　卷　紙本　淡設色　28.2cm×38.5cm　北京故宮博物院藏

189. 鷹雁圖
　　明　林良　軸　絹本　墨筆　170cm×103.5cm　北京故宮博物院藏

到過北京,但具體時間已無從查考,然而至少在宣德之後的正統六年(1441年),他還滯留在北京。這一年,他的同鄉都御史陳某罷官歸田,在京的同鄉官吏聚會為之餞行,戴進應邀作《歸舟圖》(今藏蘇州市博物館)相贈紀念。由此可以證明,戴進在京滯留期間,活動是公開的,並沒有被追殺而藏匿潛逃。當然,他未被宮廷所重視,也是事實。

　　在中國繪畫發展分科越來越專業化的情況下,和在以前

190. 灌木集禽圖
　　明　林良　卷　紙本　設色　34cm×1211.2cm　北京故宮博物院藏

代畫師某家某派為榜樣而作為個人風格特質的環境之中，戴進的才能，不但表現在他的繪畫技巧的熟練與高超，而且表現在他對人物、山水、花鳥的全能和對歷史傳統的廣泛繼承。《春山積翠圖》(上海博物館藏)是典型的馬遠風格的再現，特別是松樹的形象，可以説是馬遠松樹的套用。《關山行旅圖》(北京故宮博物院藏)(圖194)則明顯的受到李唐、劉松年的影響，只是他在運筆過程中比較圓潤和看起來似乎草率。《洞天問道圖》(北京故宮博物院藏)中的松樹形象，更多地具有民間壁畫的風味。而《仿燕文貴山水圖》(上海博物館藏)中，那朦朧的墨色渲染和落筆的圓點，看來是受到米家山水的影響。對這一作品所表現出來的意境和技巧，就連反對浙派最不留情面的評論家董其昌也感到驚奇，他在畫上題寫道："國朝畫史以戴文進為大家，此學燕文貴淡蕩清空，不作平日本色，更為奇絕。"戴進的人物畫，題材多為描寫道釋人物和前代聖賢隱逸。《鍾馗夜遊圖》(北京故宮博物院藏)(圖195)是傳統題材，元代龔開曾描繪過，但戴進的處理手法是不同的，他把人物畫得很大，充滿畫面，其中又特別突出人物的眼睛。鍾馗坐在由四個鬼卒擡着的輿轎上，另外兩個鬼卒為之撐傘

和挑行李，月色朦朧，行色匆匆，像是在巡視和搜索人間鬼怪。從人物造型和筆法來看，戴進繼承了民間畫家和壁畫的傳統，宋、元以後，這一傳統逐漸衰微。《達摩至慧能六代祖師像》(遼寧省博物館藏)是戴進另一風格的人物畫，畫法工細嚴謹，被認為是他的早年之作。《南屏雅集圖》(北京故宮博物院藏)作於天順庚辰(1460年)，是戴進晚年的作品，其用筆和構圖與前幅比較，就輕鬆隨意得多了。作品描寫的是元代文人楊維楨與友人莫景行在杏花莊的一次詩酒集會。戴進是應莫景行的後人莫琚的要求而創作的。杏花莊是莫家的私人園林，在著名的西湖旁邊，故畫中可見綠柳長堤、畫艇游弋的西湖景色和遠處的南屏山。這種追溯以往的真實事件而創作的紀念性作品，是中國古老的家族傳統的文化現象。戴進的花鳥畫作品並不多見，《三鷺圖》是他的本色，即對馬遠風格的繼承，《葵石蛺蝶圖》(兩幅均北京故宮博物院藏)(圖196)則為變體，其石用小斧劈皴，蜀葵、雙蝶描法精細，造型稚拙，有北宋遺風，與他的本色——那快如疾風的筆法特徵，截然不同。追隨戴進本色畫風格的人很多，在當時社會產生了較大的影響，因他是浙江人，故稱為"浙派"。

戴進是被宮廷排斥的畫家，而吳偉則是自動離開宮廷的畫家，他們先後相繼，成為宮廷以外職業畫家的代表。吳偉(1459－1509)，字次翁，號小仙。幼年喪父，家境貧寒，曾為傭人，而喜愛繪畫。十七歲到南京，得到成國公朱儀的培植資助而成名。弘治時兩次被召入宮，待詔仁智殿，授錦衣衛鎮撫、百戶等職，深受憲宗朱見深的寵信，賜"畫狀元"印。然而他性格憨直，好酒使氣，經常被召作畫，出入宮禁，對朝廷中的達官貴人，藐視如同奴僕，因此受到朝臣的攻擊，兩次被迫離開宮廷。1506年武宗朱厚照即皇帝位，再次召他入宮，因飲酒過量，未及出發而身亡。吳偉的繪畫，近師戴進，遠承馬、夏，而筆墨卻更加放縱，如走龍蛇，急如迅電，成為他的特色。《谿山漁艇圖》(北京故宮博物院藏)描寫漁人生活。近岸老樹亂石，遠處崇山峻嶺，江中漁人或網或罟，或移舟相聚，是那樣地自由自在。但是，由於他的筆墨放縱而不含蓄，設景坦露而不幽

191. 桂菊山禽圖　（見後頁）
　　　明　呂紀　軸　絹本　設色　190cm×106cm　北京故宮博物院藏

192. 殘荷鷹鷺圖
　　　明　呂紀　軸　軸本　淡設色　190cm×105.2cm　北京故宮博物院藏

深,和文人畫家的同類題材相比,所表達的不是有政治傾向的精神理想境界,而比較近於生活的真實,體現著"文"、"野"之分。1505年(明弘治十八年)於武昌作的《長江萬里圖》(北京故宮博物院藏)(圖197),畫幅長達近十米,可謂長篇巨製。畫家以跳躍活潑的筆法,描繪出連綿不斷的峰巒,溟濛浩渺的江渚,鱗次櫛比的城鎮,以及風帆舟艇,造成強大的氣勢,使觀者情不由己而興豪壯之思。畫家成熟的技巧和充沛的精力,令人驚嘆,而不幸三年之後,他卻離開了人間,又令人惋惜。吳偉的人物畫,有工細與粗放兩種不同面貌,細者如《武陵春圖》(北京故宮博物院藏)、《問津圖》(同前)(圖198)、《鐵笛圖》(上海博物舘藏)等,粗者如《柳蔭讀書圖》(北京故宮博物院藏)等。《鐵笛圖》描寫的是元代文人楊維楨的故事。楊氏曾得一柄古鐵劍,冶煉為笛,吹之聲音奇絕,因自號鐵笛道人。由於他仕宦不得志,日夕惟鐵笛與歌童舞女相隨。畫中奇松盤曲,楊氏倚石而坐,身側女童捧笛侍立。對坐二姬,其一以手簪花,另一以扇掩面。此畫衣紋樹石,勾勒細潤可愛,人物神情,刻畫入微。特別是那位以扇遮面的婦女,於輕薄的絹紗中,隱約可見她美麗的面容,表現出吳偉工細的技巧,十分動人。從這一作品中,可以看到吳偉風格和性格的另一面,亦可想見他周旋於王公貴人中的生活。

和吳偉粗獷風格近似的畫家有張路、蔣嵩、汪肇等人。張路的《風雨歸莊圖》(北京故宮博物院藏)(圖199),以潑墨畫出昏暗的山頭,含雨欲滴。亂筆畫出樹林,迎風取勢,表現山雨欲來前的瞬間,頗富奇趣。

以戴進為首的浙派,和以吳偉為首的江夏派,以及宮廷中的畫家們,活躍於明代的前、中期,盛極一時。自從吳門畫派興起之後,他們的地位受到文人畫家的挑戰,畫風也不斷遭到批評,特別是董其昌等人的批評更加尖銳。這一方面有他們本身的原因,筆墨過於顯露而缺乏含蓄,後期作品粗製濫造,

流於習氣,此其一;其二,這些畫家出身低微,以畫為業,不入"仕流"。批評也有偏見之處。在強大的批評面前,職業畫家的作品逐漸失去了市場,生活無依,為了生存,他們或者改變畫風,向文人們靠攏,如藍瑛;或者更加轉入民間,另覓途徑。明末民間年畫和木刻版畫的興盛,與此不無關係。

吳門四家和吳門畫派

蘇州地處長江下游,古稱吳門,是一個歷史悠久的城市,風光秀麗,物產豐富,交通方便,文化發達。元末倪瓚、王蒙等人,常來這裡活動;朱德潤即當地人,在家隱居三十年;由他們播種著文人畫的種子。如果按照藝術自由發展的規律,緊接元末在蘇州或江南其他地區,會掀起一個文人畫的高潮,而事實並非如此,文人畫在明初反而沉寂,這不能不歸結為政權轉換的原因。明太祖朱元璋和明成祖朱棣在奪取皇位和鞏固皇權的過程中,蘇州和江南地區處於敵對勢力範圍,經濟不但在戰爭中遭到嚴重破壞,而且在戰後受到報復性處罰,長期不振。至於文人們在政治上遭受到的打擊,則更為嚴重。如在蘇州本地的文人和文人畫家中,高啓腰斬於市,徐賁下獄論死,陳汝言坐事論死。其他地方中,趙原召對不稱旨賜死,張羽被迫自沉於江,王蒙則瘐死獄中。這一連串的政治迫害,使江南文人感到的豈止是心情壓抑?到明代中期,對皇權的威脅已不是來自這一地區,在地方官員的多次請求下,明政府才對蘇州及江南地區的重賦政策有所減緩,同時擴大了允許考試的生員數額。這對經濟的復甦、文化的活躍有所推進。謝縉、劉珏、杜瓊、趙同魯是最先湧現出來的一批文人畫家,他們將元代文人畫,直接傳播給了沈周、文徵明,使他們開創了吳門畫派。附近地區王紱、夏㫤、姚綬等曾出任官吏,亦以畫名世。與此同時,職業畫家在蘇州也活躍起來,老畫師周臣不但自己創作豐富,而且還培養了兩個著名的畫家,唐寅和仇英。沈、文、

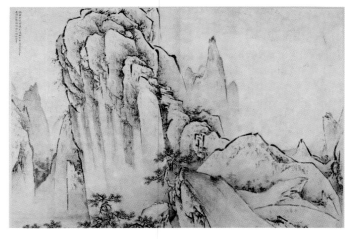

193. 華山圖
　　明　王履　册頁　紙本　淡設色　每幅 34.5cm×50.5cm
　　分藏於北京故宮博物院和上海博物館

唐、仇, 被稱為"吳門四家"。

　　沈周 (1427-1509), 字啓南, 號石田, 晚號白石翁。出生
於一個書香世家, 從小受到良好的文化教育。他的老師陳寬、
劉珏、趙同魯, 都是蘇州有名望的文人和畫家, 父親沈恒吉和
伯父沈貞吉, 也是文人並善長於繪畫。也許是受他祖父沈澄
所立下的"家法"約束, 他的一生, 不像中國其他知識分子那
樣, 去向政府謀求一官半職, 甚至地方官員主動推薦, 也被他
婉言謝絕。他的生活方式是, 遊山玩水, 吟詩作畫, 自得其樂。
待人誠懇寬厚, 表現出與世無爭。他的詩歌創作, 沒有過激的
語言, 平淡無奇, 最大的願望, 不過是希望朝廷多用賢良的官
吏, 使老百姓過上太平的日子。他在蘇州地區享有極高的聲
望, 並受到地方官員的尊重, 聲名一直遠播到京城。

　　從老師和父、伯那裡, 沈周受到文人畫藝術的薰陶, 其中
主要是繼承元四家的傳統。大約在四十歲以前, 是他的學習
階段。他對元四家都進行過認真仔細的研究, 一一去模仿他

194. 關山行旅圖
　　明　戴進　軸　紙本　設色　61.8cm×29.7cm　北京故宮博物院藏

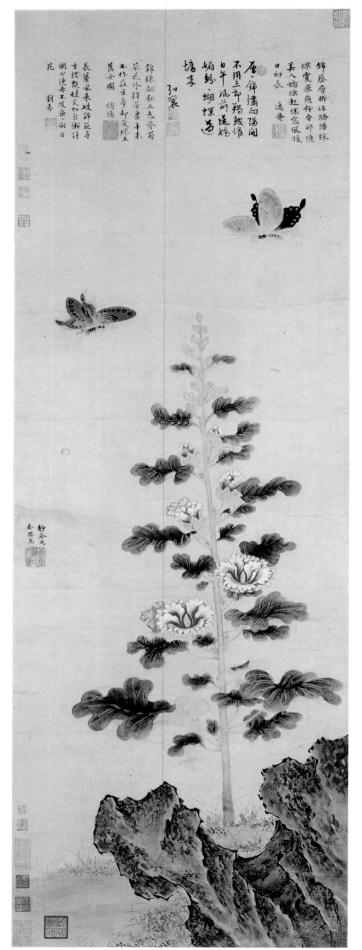

們的筆法,運用得非常自如。1467年創作的《盧山高圖》(臺北故宮博物院藏)(圖200)和1469年創作的《報德英華圖》(北京故宮博物院藏),是他學習成果的代表作品。

《盧山高圖》,無論從結構佈局還是筆墨形象,都仿照王蒙。這一作品是為祝賀他的老師陳寬的生日特意創作的,畫上有長篇題詩,製作得特別精心。盧山在今江西省北部長江岸邊,沈周並沒有到過那裡,作品不是實地寫生,不過是借題發揮,以描寫盧山的高大博厚,比擬他老師人格品德的高尚。他巧妙地把畫中正在觀賞風景的人物置於最下端,用岩石和留出空白的水域以突出其身影,使之成為視覺中心。然後沿著瀑布、魚背似的山脊,把視線引向山巔,之後才去欣賞整個畫面,因而使觀者產生"高山仰止,景行行止"(《詩經》句)的感覺。作品筆法的細膩,山石樹木層次之豐富,在沈周一生的作品中是少見的。《報德英華圖》卷是應友人之請為答謝一個醫生而創作的。共有三段山水,沈周畫了其中一段,可以看出他在追仿吳鎮的構圖和筆法。

從四十歲至六十歲,沈周還不斷有模仿前代畫家筆法的作品出現,不過已不是一成不變。而逐漸從模仿中建立起了自己的風格。如1473年的《仿董巨山水圖》、1479年的《仿倪瓚山水圖》(圖201),1487年還臨摹了黃公望的《富春山居圖》(均藏北京故宮博物院)。

運用元四家、米氏父子、董源、巨然等不同的筆法和造型特徵,作為自己山水畫創作的表述語言,有時並明確地題於畫上,這是沈周所開啓的門庭,它使筆墨的表現在山水畫中更具有玩賞性,同時也使上述畫家在畫史上的地位越來越高漲。《滄州趣圖》(北京故宮博物院藏)(圖202)是沈周晚期的作

196. 葵石蛺蝶圖
　　明　戴進　軸　紙本　設色　115cm×39.8cm　北京故宮博物院藏

品，他將元四家的筆法集中運用於一幅山水畫長卷中。不同的筆法竟然銜接得那樣天衣無縫，可見他對四家筆法運用的精熟。他這樣作，也許是為了使長卷山水畫的創作，更加變化而豐富，但其效果是筆墨的玩賞趣味勝過了形象所構成的山水意境。儘管他在題跋中，嚴厲地批評了同代人為了學習董、巨而捨棄了對真山水的表現。但他不曾料到，明末，運用各家筆法的仿古山水冊頁創作的流行，正是從他這裡發端，而走向了內容空泛的形式追求。

五十歲(1476年)以後，沈周的山水畫進入了成熟期。他從對古代大師的筆法模仿中，逐漸形成了自己的風格特色，運筆爽快粗重，構圖簡潔明朗，給人以暢神快意的藝術享受。他熟練地運用詩、文、書、畫相結合的形式，描繪了家鄉的山山水水，親友們的園林庭院，敘述了和朋友的相聚離別，以及個人的生活感受等等。當然，他的這些作品，不是寫實的自然主義記錄，遵循著文人畫的傳統，不過是傳情達意而已。由於他的努力，使文人畫這一表現形式，逐步突破了少數人的欣賞圈子，而使一般人也能接受並喜愛。

沈周同時也是一個花鳥畫家，在發展文人寫意花鳥畫上，有著重要地位，《臥遊圖》冊(北京故宮博物院藏)(圖203)是他這一方面成就的代表作品。全冊凡畫十七幅，除七幅山水外，其餘畫有梔子花、杏花、芙蓉、蜀葵、枇杷、菜花、石榴、鸜鵒及秋柳鳴蟬、平坡散牧等。所畫花卉均為淡設色，勾勒與沒骨法並用。如果從寫意的技巧上，與孫隆、林良相比較的話，孫

197. 長江萬里圖
　　 明　吳偉　卷　絹本　設色　27.81cm×976.2cm　北京故宮博物院藏

198. 閣津圖
　　 明　吳偉　卷　灑金箋　墨筆　46.5cm×118.5cm　北京故宮博物院藏

隆是簡括率意，筆法輕鬆，林良雄健粗獷而近於野，沈周則文質彬彬，著重於抒情表意，並且每畫必有詩題。例如石榴圖上題詩云：「石榴誰擘破，羣琲露人看。不是無藏韞，平生想怕瞞。」詩的提示，把主題引向了畫外，成為弦外之音，這是文人題畫詩的特點。沈周的花鳥往往是攝取物象的個體加以描繪，使畫面簡潔，層次減少，突出筆墨，因而也更需要題畫詩，以畫外音來豐富作品的思想內容。這點應是文人畫與工匠畫最重要的區別。在推進詩、書、畫相結合方面，沈周對後世的影響是深遠的。

沈周最重要的學生是文徵明(1470-1559)。在沈氏逝世後，文徵明繼承了他的事業，並且集合了一大批包括他的子姪在內的學生，形成了強大的陣營，因為都是蘇州人，被稱之為

"吳派"，掀起了文人畫創作的新高潮。

幼年的文徵明，看起來並不聰明，甚至像一個弱智兒童。但他有很好的家庭環境，父親文林曾出任地方行政長官，對他的教育非常嚴格，請了最好的老師以啓發他的心智。九歲從陳寬學古文，十九歲從李應禎學書法，二十歲從沈周學繪畫。他們都是蘇州最有名的文人。文徵明也有一批同學朋友，如祝允明、都穆、唐寅等，交往中互相學習啓發。加上他的性格沉靜，學習刻苦，很快就躋身於蘇州地區名士之列。文林本想按照自己的模式來塑造兒子，希望他也通過科舉考試的道路能謀取官職，光宗耀祖。怎奈文徵明的命運不濟，一連十次參加地方鄉試，都未能取中。1523 年五十四歲時，曾受江蘇巡撫的推薦，以歲貢入京，除授翰林院待詔。這實際是一個文書的工作，地位較低。由於受到各方面的壓力，他的心情並不舒暢。為了避開矛盾，1527 年五十八歲時，他自動辭掉這一職務，回到了家鄉，從此絕意功名，一心一意從事詩、文、書、畫的創作，一直到他九十歲逝世前一刻，還在為人寫墓誌。

要想從文徵明漫長的一生大量作品中，挑選出幾件有代表性作品來進行評述，是非常困難的。這與他的為人性格和創作嚴謹有關。他的作品，構圖平穩，筆法端正，設色典雅，可以說件件皆精（當然除去偽作）。正因如此，也可以說件件平淡無奇，這也正是文徵明的風格特色。最能代表這一特色的莫過於 1533 年至 1535 年創作的《仿米氏雲山圖》卷（北京故宮博物院藏）（圖 204），米氏雲山本來是一種即興的創作，對物象簡略的概括，濃墨粗重的落筆，對宋前傳統的山水畫來說，是一種調侃和戲弄。但是這種反傳統精神，到了文徵明的手中，就像一匹野馬，也變得溫順純良了。《仿米氏雲山圖》，山勢結構複雜多變，層次渲染豐富，運筆不徐不速，溫文爾

199. 風雨歸莊圖

　明　張路　軸　絹本　設色　183.5cm×110.5cm　北京故宮博物院藏

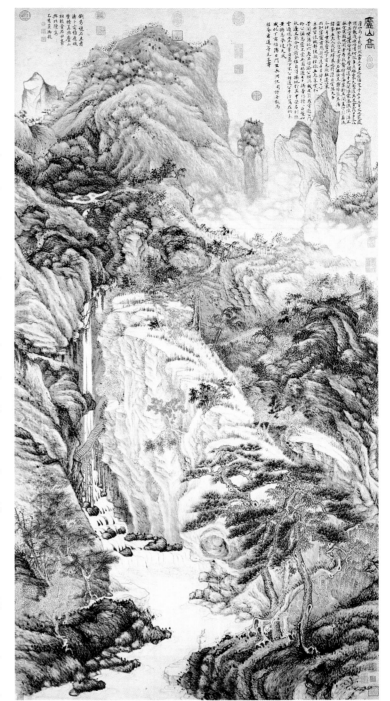

200. 廬山高圖

　明　沈周　軸　紙本　淡設色　193.8cm×98.1cm　臺北故宮博物院藏

雅。文徵明整整用了差不多三年時間，才把它畫完，而看起來猶如一氣呵成，可以想見他創作時的心境是如何的平靜。1530 年所創作的《東園圖》卷（北京故宮博物院藏）（圖 205），描繪的是在徐申之私人園林中的一次文人集會。蒼松古木、湖石池沼、水榭樓臺，幽雅而緊湊，文士們在其中吟詩、賞畫、弈棋，童僕們跟隨侍候。這是典型的在野文人生活情趣寫照。一種不受官場政治干擾的自在生活，即所謂優遊林下，是杜

瓊、劉珏、謝縉等人以來形成的江南文人傳統。作品的筆法細膩，設色用小青綠法。這一表現手法是從趙孟頫那裡繼承學習來的。唐宋以來的青綠山水，經趙孟頫和文徵明的改造，將其原來強烈的色塊對比削弱，以淺絳為底，僅薄施石青石綠和朱色，就變得十分淡雅而和諧，這對單純用水墨寫意的文人畫表現手法，是一種補充，類似的作品還有《蘭亭修禊圖》、《惠山茶會圖》等(均故宮博物院藏)。文徵明非常推崇趙孟頫的為人與書畫，常以之為榜樣進行學習。他不少蘭、竹、石作品，更加酷似趙氏的。

　　《古木寒泉圖》(臺北故宮博物院藏)(圖206)創作於1594年，是文徵明一件比較特殊的作品，在狹長的畫面中，蒼松古柏，拔地擎天；一道寒泉，飛流直下。乍看起來，構圖迫塞，但頂端的一隙天空，底部的掩映泉流，卻把觀者的想像引向畫外，使境界擴大。構思寓拙於巧，險中有夷。而筆法粗放、蒼莽，一反平日蘊藉含蓄之態。意境與沈周的《廬山高圖》有異曲同工之妙，只不過一是從遠處畫全景，一是從近處寫局部而已。1517年創作的《湘君湘夫人圖》是文徵明難得一見的人物畫作品(北京故宮博物院藏)，畫兩仕女一前一後作遨遊狀，人物造型、衣冠服飾和設色，顯然是模仿六朝風格，但文徵明題跋中卻說是仿自趙孟頫和錢舜舉，以反對當時人的"唐裝"仕女，而追求一種更為古老的傳統。實際上是以士大夫高雅美學反對市俗美學，以知識修養和精神享受，替代直接的觀感享受。文徵明創作此畫時，年僅四十八歲，可惜他沒有由此而繼續發展。這種人物畫上追求遠古作風，到晚明時代便成了陳洪綬的怪異風格。文徵明創作《古木寒泉圖》時已八十高齡，思想仍如此活躍，下筆充滿勃勃生機，可如果他能像唐寅那樣，多一些反抗叛逆精神，那藝術生命之花將更加燦爛。

　　在敘述唐寅和仇英之前，我們有必要先對周臣加以敘述。在以往的中國繪畫史中，由於他職業畫家的身分，而受到

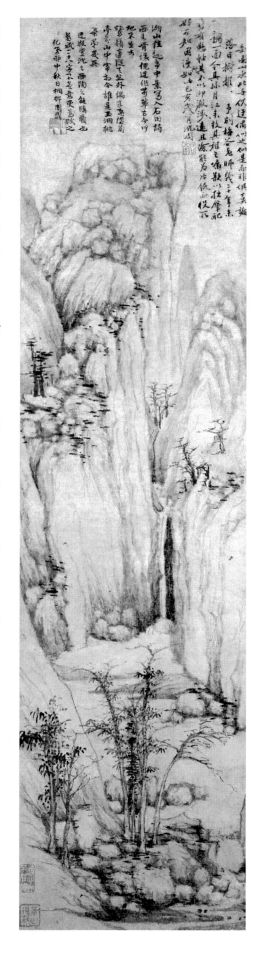

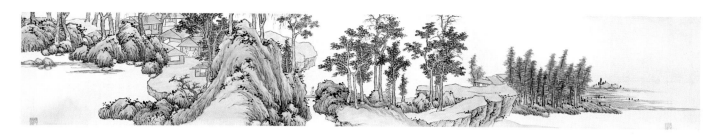

202. 滄州趣圖
　　明　沈周　卷　紙本　設色　30.1cm×400.2cm　北京故宮博物院藏

文人們的歧視,所以名位不顯,這是不公正的。在文人們的眼中,認為周臣是沒有文化的,例如周亮工說:"子畏(唐寅)學畫於東村(周臣)而勝東村,直是胸中多數百卷書耳。"[6] 這是當時的一種極普遍的看法。然而,當唐寅為應付畫商的時候,多次請周臣代筆,這也幾乎是公開的秘密。可見人們只重名而不重實。周臣在中國繪畫史上的地位重要性,除了他培養了兩位著名的學生外,同時也必須要看他在藝術創作上的成就。

　　周臣,字舜卿,號東村,其生卒年不可考,應當是唐寅的長輩。由於他出身低微,其畫學基礎來自坊間,即畫店裡的學徒。當時的坊間主要流行南宋以來的宮廷畫家所創造出來的樣式。所以周臣的作品,主要繼承了李唐、馬遠的風格,特別是山石的皴法和樹木的姿態,更體現著這一淵源關係。周臣雖然是一位職業畫師,但從他的作品選材和所表現的主題來看,卻與文人有著密切的關係。《春泉小隱圖》(北京故宮博物院藏)是專為一個叫"裴春泉"的文人而創作的。根據這位先生的名號,周臣設計成茅屋數間,臨江而築,門前有小橋流水,屋後有樹木掩映,透過江面,可見遠處隱隱的青山。這是當時文人們最理想的讀書生活環境,遠離城市而風景優美,唐寅的《事茗圖》(北京故宮博物院藏)也是按照這一格式而設計的。但是在處理主人公的生活細節上,這師徒二人是不相同的。

201. 仿倪瓚山水圖
　　明　沈周　軸　紙本　墨筆　120.5cm×29.1cm　北京故宮博物院藏

203. 臥遊圖
　　明　沈周　冊　紙本　設色　每幅 27.8cm×37.3cm　北京故宮博物院藏

唐寅是通過主人嗜茶的特點,以主人烹茶待客以表現"閒適";而周臣卻畫主人伏案假寢,並無客人來訪,突出主人對外部世界萬事不關心來表達"隱逸"。兩者異曲同工。《北溟圖》(美國克利夫蘭藝術博物舘藏),取材於《莊子·逍遙遊》。莊子的相對論哲學和追求絕對精神自由,在中國是失意文人們的精神支柱。明代社會由於朝廷的政治鬥爭,造成一批賦閒的文人,因此在日常話題中,談"莊"論"老",或學"逃禪",成為時尚。"北溟"是莊子構想出來的位於北方的大海,海中有一條大魚叫鯤,當海水動、大風起的時候,這條魚變化成一隻大鳥叫鵬,飛到了南海。這是一個用浪漫主義手法寫出來的寓言故事,表示一個人的大志實現,要等待時機。周臣在描繪這個故事時,卻用的是現實主義手法,用景物的感染力來體現現實生活中人的思想。在大海的一端是岩岸,倚山面海,建築有樓閣,

204. 仿米氏雲山圖
　　明 文徵明 卷 紙本 墨筆 24.8cm×602cm 北京故宮博物院藏

一個書生臨窗而坐，正在觀賞大海的景色，其下有客人來訪，正行過高高的板橋。這幅作品對景物的描寫，非常具有氣勢。大海波濤洶湧，激起的一層層浪花，就像龍蛇在遊戲。煙雲的渲染，使海天不分，無邊無際。岩石刻畫得堅挺有力，且不見山頂，但其間瀑布泉流，又顯得幽靜抒情。松樹蟠屈蒼勁，迎風取勢，與翻滾的波浪造型相呼相映。從畫面的視覺中，我們不但感覺到景界的闊大，而且還彷彿感覺到風濤撞擊所發出巨大的響聲，令人心神震撼。這裡使我們聯想到下文將敘述的唐寅《山路松聲圖》，在描繪聲音方面，出於不同的主題，周臣表現了雄壯美，唐寅則表現了抒情美。最值得一提的是周臣的《乞丐圖》（今分別收藏於美國克利夫蘭藝術博物館和火奴奴博物館），原畫為冊頁，繪有24個乞丐形象，老幼婦壯都有。他們衣衫襤褸；有的身體殘疾，或瞎或跛；有的賣藝行乞，玩猴耍蛇等等。據周臣自己在題跋中說：這些都是他在市井上所見到的，畫他們的目的是為了"警勵世俗"。造型略有誇張，用筆隨意但不放縱，很有修養，因而很有藝術感染力，如黃姬水題跋所說："各盡其態，觀者絕倒。"張鳳翼的題跋感受是，凡看過這一作品的人，"不惻然心傷者，非仁人也"。他們都是當時有名的文人，能作出這樣的評價，首先應當說是周臣的作品表現出使人信服的力量。特別是文嘉題跋中提到："昔唐六如（寅）每見周筆，輒稱曰周先生，蓋深伏其神妙之不可及。若此冊者，信非他人可能而有符於六如之心伏矣。"明代

的文人畫家，大都逃避現實，像這種帶有強烈社會責任感的作品不多見，唐寅對他老師的崇敬，既包括畫藝，也包括人品。

唐寅（1470－1523），字伯虎，與文徵明是同年、同學和朋友，但他們的為人性格和身世遭遇卻是那樣不同。唐寅自幼聰明伶俐而淘氣，讀書不求仕進，也不事生產。1498年他在朋友們慫恿下，參加南京應天府鄉試，竟獲第一名解元。這次意料之外的成功，卻勾引起了他的名利之心。旋即他赴北京參加全國性的會試，又出乎意料之外的受科場賄賂案的牽連，不但被逮捕下獄，遭到嚴刑拷打，而且被罰為下吏，永不許再參加考試。這是一樁冤案，遭此無情打擊，使唐寅整個精神幾乎崩潰，他只好從佛教禪學中去求得解脫，把一切看成虛有，給自己起名叫"六如居士"，即一切"如夢、幻、泡、影，如露亦如電"。但生活的貧困迫使他又不能不回到現實中來，只能靠賣畫來維持生計，他曾經憤怒而悲嘆地寫道："湖上水田人不要，誰來買我畫中山。""謀寫一枝新竹賣，市中筍價賤如泥。"他終生於貧病交困中度過，年僅五十四歲便離開了人世。

在人生歷程上，唐寅是一個悲劇式的人物，而在藝術上則是一個非凡的天才。他曾經從蘇州老畫師周臣學習，也受過沈周的指點。所以他的繪畫在基本技法上，是通過周臣接受從李成、郭熙到李唐的傳統，而在筆情墨趣和意境上，則是文人的素質，可以說是作家（職業畫師）士氣具備。他創作了許多風景畫，《山路松聲圖》（臺北故宮博物院藏）（圖 207）是最

205. 東園圖
　　明　文徵明　卷　絹本　設色　30.2cm×126.4cm　北京故宮博物院藏

206. 古木寒泉圖
　　　明　文徵明
　　　軸　絹本　設色
　　　臺北故宮博物院藏

富生氣的一幅作品。高峻的山峰,疊疊泉流,搖曳的松樹,安排得十分有節奏,加上行過小橋的人物動作,因而使畫面能夠產生出動人的音樂幻覺。這一作品可以與李唐的《萬壑松風圖》相媲美。《落霞與孤鶩圖》(上海博物舘藏)取材於唐代詩人王勃的《滕王閣序》,畫想像中的滕王閣(遺址在今江西省南昌市)。楊柳迎風取勢,落霞返照山崖,意境清遠。而細長的線條,流利沉穩,給人快感。此外的《毅庵圖》畫庭院的清幽,《事茗圖》寫山水的瑰麗(均北京故宮博物院藏),都是他的代表作品。唐寅的山水畫,構圖取景和形象塑造,都比較近於自然,並且有自己的真切體驗,如《黃茅小景圖》(上海博物舘藏)等。而用筆又輕快活潑,所以,他的作品總是給人們帶來心靈上的激盪。

　　唐寅是明代少數有成就的人物畫家之一。於人物畫中,比較偏重於畫仕女,而仕女中又喜歡畫妓女題材。《秋風紈扇圖》(上海博物舘藏)(圖208)、《陶穀贈詞圖》(臺北故宮博物院藏)(圖209)、《李端端乞詩圖》(南京博物院藏)等,都是他優秀的仕女畫作品。通過這些題材的描繪,表達了他對人生世態的諷諭,對假道學的抨擊,對妓女的同情。《秋風紈扇圖》畫一年輕美麗的少女,手持紈扇,面帶憂寂,獨立於秋風前。唐寅的題詩借用了古老的典故,以扇寓人,表示對人與人之間完全的利益關係的不滿,諷刺趨炎附勢之徒。主題所表達的思想內容,在唐寅的自身的經歷中有深切的體會,他是有感而

發。《桐蔭清夢圖》(北京故宮博物院藏)(圖210)描繪在一株槐樹下，一位文士仰坐在藤椅上，閉目養神。他在題詩中寫道：「此生已謝功名念，清夢應無到古槐。」這應是他科場挫折後的自我精神寫照和自我的安慰，無疑也是許許多多失意文人共同的心聲。清代羅聘所創作的《冬心先生蕉蔭午睡圖》(上海博物館藏)，無論構圖還是主題，都參照了這一作品。1519年的《西洲話舊圖》(臺北故宮博物院藏)是唐寅的最後傑作。此時他正在病中，朋友來探視，回憶起往事，無限感慨，他用乏力的手指，抑制不住內心的起伏，創作了這一作品。雜亂的樹石，低矮的茅屋，兩人對坐話舊，清曠而淒清。景物的集中下移，與長篇的題詩，也增加了視覺的壓抑感。畫上的題詩說：「醉舞狂歌五十年，花中行樂月中眠。漫勞海內傳名字，誰信腰間沒酒錢。書本自慚稱學者，眾人疑道是神仙。些須做得工夫處，不損胸前一片天。」與《西洲話舊》同時他一共寫了八首律詩(書卷今藏上海博物館)。這首詩是頭一首，可以說是唐寅對自己一生的總結，表述了他所遭受到的榮譽與屈辱，外在的瀟灑與內心的痛苦，他人的評說與自己的實際，種種矛盾。詩與畫的結合，感人至深，人們不得不同情這位英年早逝的天才。

和唐寅一樣，仇英(1493－1560)(字實父)也是一位短壽的天才畫家。他出生在一個非常貧寒的家庭，少年時代曾當過油漆工人。後棄工學畫，從師周臣，並得到過文徵明父子的指導。據文徵明所作《湘君湘夫人圖》(北京故宮博物院藏)上王稚登的題跋得知，該圖文徵明起稿之後，曾兩次命仇英著色，都未能滿意。由此可知仇英曾受過文徵明的催用。仇英最擅長臨仿古畫，能達到亂真的效果，曾被著名的收藏家項元汴、陳官延聘至家，為其臨摹複製、全補古畫和創作新畫。由於他天資穎悟，刻苦用功，從臨仿古畫中，廣泛地吸取前代大師的創作經驗和藝術技巧，因而形成了自己鮮明的特色，贏得了士大夫們的稱讚。在人文薈萃的蘇州地區和等級觀念強烈的社會中，仇英以一個出身低微的工人躋身於畫家之林，並且能與沈周、文徵明、唐寅齊名並列，如果不是他的藝術成就真正令人信服，那是不可能的。在這一點上，就比他的老師周臣幸運得多。

仇英的藝術成就，表現在他能夠把工筆重彩的人物畫，和青綠設色的山水畫，這些容易變為流俗的藝術，改造成為能夠符合士大夫口味。文人畫家們以古典的純樸，反對近世的纖巧；以水墨的淡雅，反對市俗的艷麗；以內涵的深邃，反對知識的淺薄。仇英能恰到好處地吸收了士大夫的主張，而又保存他的工匠藝術的本色，在纖細、精巧、艷麗之中，能得古樸、典雅之趣，而其藝術技巧，又令士大夫們可望而不可及，即使像董其昌這樣偏激的文人畫家，也不能不服膺於他。

仇英的這種山水畫風格，來自於宋代的趙伯駒的青綠山水。《桃村草堂圖》(圖211)、《玉洞仙源圖》(圖212)(北京故宮博物院藏)、《桃源仙境圖》(天津藝術博物館藏)等作品即此類。在題材內容上，前幅描繪的是現實中人物生活，後兩幅表現的是人間仙境，除了亭臺樓閣不同之外，其餘山石樹木與人物衣服，則無不同。可知仇英在構思畫面時，以奇特的山水結構，去襯托現實中的人物，而以現實中的山水，去想像仙人的生活環境。《桃村草堂圖》是為項元汴的哥哥項元淇畫的，畫幅四角均有項元汴的收藏印記。因此有人猜測所畫人物為元淇肖像(畫邊徐宗浩題跋)。人物著長袍寬袖，徜徉於松林之間，其後有茅舍數楹。沿山拾級而上，平坡上有亭，周圍遍植桃樹，花開正盛。亭側曲折溪流，泉水潺潺。再上，蒼松翠柏成林，白雲繞繚，羣峰插天。項元淇也是一位收藏家，仇英顯然把他描繪成一個風尚高雅的隱士，這是對當時士人最好的評價。董其昌對這件作品給予了極高的評價，在綾邊題跋中他說：「仇實父臨宋畫無不亂真，就中學趙伯駒者，更有出藍之能，雖文太史(徵明)讓弗及矣，此圖是也。」

207. 山路松聲圖
明 唐寅 軸 絹本 設色 194.5cm×102.8cm 臺北故宮博物院藏

令人神往。

仇英的人物故事畫,一部分為臨仿古人作品,如《職貢圖》、《臨蕭照中興瑞應圖》(均北京故宮博物院藏)等。另一部分為自己創作,如《獨樂園圖》(美國克利夫蘭藝術博物館藏)、《夜宴桃李園圖》(日本收藏)等,都是青綠設色、描繪精細的作品。他筆下的人物,特別是那些書生和婦女,男士眉清目秀,鴨蛋形臉,體貌端莊,文質彬彬;婦女細眉小嘴,素手纖纖,瘦弱身材,娟媚秀艷;就像當時通俗小說和戲劇文學中所描寫的那些書生、小姐的外貌體形一樣。仇英所創造的人物形象,代表了一個時代的審美典型。

除工筆重彩以外,仇英也運用水墨寫意,筆法粗簡,但很文秀,如《柳下眠琴圖》(北京故宮博物院藏)、《羲之書扇圖》(上海博物館藏)等。據文獻記載,仇英的壽命不長,大約只有五十歲左右便去世,而他卻留下了大量的作品,人們認為他是過於勞累了。

沈、文、唐、仇,生活經歷不同,藝術創作異趣,活躍於蘇州畫壇,先後達百餘年之久。在他們之後,沈、文的學生和子姪們繼續高舉著他們的旗幟,一直延續到清代。其中文氏家庭成員中有文徵明的兒子文彭、文嘉,姪子文伯仁,孫子文元善、文從簡,曾孫文震孟、文震亨,重曾孫文柟、文點,重曾孫女文俶等。弟子及再傳弟子有陳淳、陸治、陸師道、王谷祥、錢穀、彭年、周天球、謝時臣、居節、孫枝、陳煥等。

《蓮溪漁隱圖》(北京故宮博物院藏)(圖 213)、《秋江待渡圖》(臺北故宮博物院藏)等是仇英所作的另一類型山水。風格基礎來源於李唐、蕭照和劉松年等宋代畫家,和他們的畫作相比,無論造景和筆法,仇英的作品都更加精緻細膩。這兩幅作品描繪江南風光,江湖遠山,田疇村舍,漁舟網罟,以及往來人物,無處不妥貼,無處不精微,它們組合成秀麗明媚的景致,

陳淳、徐渭的寫意花鳥畫

中國水墨寫意花鳥畫,經過林良、沈周、唐寅等人的努力,在明代得到了空前發展,繼之者陳淳、徐渭,又作出了新的貢獻,特別是徐渭的潑墨大寫意,對後代影響更深遠。

陳淳(1483-1544),字道復,號白陽,蘇州人。曾以諸生援例入太學,拒留秘閣,自願回鄉隱居。他從小喜好繪畫,因

208. 秋風紈扇圖
明 唐寅 軸 紙本 墨筆 77.1cm×39.3cm
上海博物館藏

父親與文徵明交誼甚篤,即拜之為師。在文氏弟子中,他最年長,個性也最強,生活放縱,有類唐寅。雖然從師文徵明,但畫卻不類其師。前人曾對他們師生的藝術作比較時說:文畫以"正",陳畫以"奇";文畫以"雅",陳畫以"高",都能"登峰造極"。(錢允治:《白陽先生集·序》)中國人在文章學問上以"青出於藍而勝於藍"鼓勵後學,在藝術上則以"師其意不在跡象間"鼓勵風格獨創。所謂奇、正、高、雅的區分,正是藝術風格上的異趣,說明陳淳跟隨文徵明學習,不是一步一趨,死守

師法。所以他在藝術上的成就在畫史上的地位,比文氏其他弟子要高和重要得多。

在藝術的精神氣質上,陳淳屬於熱情外露而不肯循規蹈矩的一類人物。他的寫意花鳥畫技法,主要接受沈周的影響,但其感情奔放、運筆輕快活潑,卻較之沈周遠甚。若以他所畫的螃蟹(《花卉冊》,上海博物館藏)和沈周所畫相比(《寫生冊》,臺北故宮博物院藏),就會明顯發現這一差別。陳淳花鳥畫的題材,多取庭院中花卉和農田中蔬果作為描繪對象,並賦

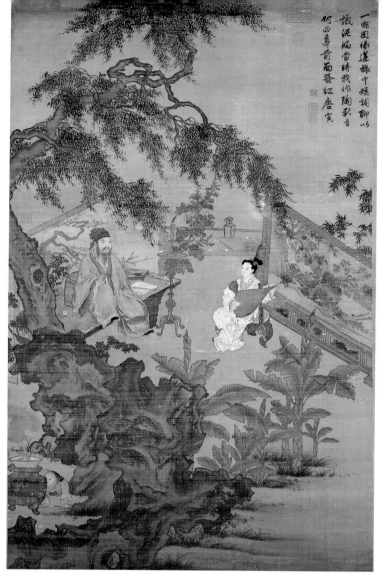

墨寫意技巧。1544 年的《罨畫圖》(天津藝術博物舘藏)(圖 215) 是陳淳逝世前一件重要作品。這一年他曾到荆溪(在江蘇宜興縣境)旅行,居法藏寺,遠眺山色,心有觸動,遂仿米家筆法作此。他與米家山水的因緣,除了精神氣質相通之外,也與他家曾收藏有米友仁《雲山圖》、《大姚村圖》有所關係。這

210　桐蔭清夢圖
　　　明　唐寅　軸　紙本　設色　62cm×30.8cm　北京故宮博物院藏

209. 陶穀贈詞圖
　　　明　唐寅　軸　絹本　設色　168.8cm×102.1cm　臺北故宮博物院藏

予它們以超塵絕俗的人格理想。1534 年作的《墨花釣艇圖》卷(北京故宮博物院藏)(圖 214),依次畫有梅花、竹枝、蘭、菊花、蜀葵、水仙、山茶、棘雀、松樹和一段風景。從南宋時代開始,就有將各種花卉集於一卷的表現手法,但在末尾加一段風景,是極為罕見的,可見陳淳創作時不拘陳法的任意性。這一段風景描寫的是雪景,簡練的筆法,全以淡墨為之,畫一漁人駕舟於江心,肩負釣竿,題句云:"江上雪疏疏,水寒魚不食。試問輪竿人,在興寧在得?"詩中使用了東晉王徽之雪夜訪戴逵的故事,表現漁人意不在魚,在於寄興。這也代表了陳淳的繪畫美學思想,意不在畫,而在於托畫寄興,從這裡發展了水

211. 桃村草堂圖
明 仇英 軸 絹本 設色 150cm×53cm 北京故宮博物院藏

些作品也曾對沈周、文徵明起過作用。但是陳淳在仿米家山水時，也不是死板的摹仿，一味的"落茄皴"。而是以米法為基礎，皴、擦、點、染各種方法都用，特別在表現山水的層次和體積上，比米法豐富得多，如在樹木的邊沿留下空白，有雨後的陽光照射的透明感覺，便是大膽的嘗試。不幸的是，陳淳在此次旅行之後，得了重病，不久便逝世，他在水墨寫意畫上的試驗，為後來的徐渭所繼承。

徐渭(1521－1593)，字文長，號青藤居士、天池山人等，浙江紹興人。除了繪畫之外，他在文學、戲劇、書法等領域內都取得了很高的成就，但他卻是一個非常不幸的人。剛出生不久，父親便去世，靠繼母和兄長撫養。二十歲考取了縣秀才，可是此後一連八次參加省一級考試都未取中。他的生活非常貧困，只有靠教書來糊口。這時東南沿海一帶受到外敵的騷擾，朝廷派胡宗憲總督東南七省軍務，組織抗敵鬥爭。徐渭受聘為幕僚，參與軍事機密。後胡宗憲因結交權奸被捕自殺於獄中。徐渭的精神感到緊張，舊有的"腦風"(精神分裂症)病復發，因誤殺後妻而入獄論死。經朋友的多方營救，七年後始出獄。以後貧病交加，在孤獨寂寞中死去。

徐渭的一生，遭際坎坷。他的才能，始終沒有得到充分的發揮，因此他的心情也始終不平靜。懷才不遇，投足無門之悲，表達胸中不平之氣，是徐渭詩、書、畫的創作主題。例如《墨葡萄圖》(北京故宮博物院藏)(圖216)，其題詩曰："半生落魄已成翁，獨立書齋嘯晚風。筆底明珠無處賣，閒拋閒擲野藤中。"他把葡萄比作明珠，又把明珠比喻成自己，以寄托他不能為人賞識與重用的不幸際遇。《石榴圖》(臺北故宮博物院藏)的用意同此。但是在《黃甲圖》(北京故宮博物院藏)(圖217)上他忍不住由哀嘆自己的不幸而要罵人了。題詩云："稻熟江村蟹正肥，雙螯如戟挺青泥。若教紙上翻身看，應見團團董卓臍。"董卓是東漢的權臣，肚臍肥厚，被人們處死後將臍

點燈。徐渭將董卓比成橫行的螃蟹,借題發揮,怒罵董卓之類搜刮民脂民膏的權奸。在《墨花圖》(北京故宮博物院藏)上他題道:"老夫遊戲墨淋漓,花草都將雜四時。莫怪畫圖差兩筆,近來天道夠差池。"這裡的"天道"不是自然的天時氣節,而暗含有整個封建政權之意。可知他的情緒已由不滿而變憤怒了,由罵權奸而直指皇帝,這使他跳出了個人遭遇不幸的小圈子,而發出了對整個封建統治不滿的呼喊。他曾經特別提醒人們:"莫把丹青等閒看,無聲詩裡頌千秋。"徐渭曾多次提到,他的繪畫創作,只是一種"遊戲"。"老夫遊戲墨淋漓","老來作畫真兒戲"。正是在這種"遊戲"的思想指導下,使他在繪畫的形式上採取了最大膽的行動。他所畫的葡萄瓜果,往往果葉難分,芭蕉、牡丹,如月光下晃動的影子。墨汁就像隨意潑灑在紙張上一樣,淋漓痛快,給人留下了深刻的印象。這種把感情直接借筆墨的揮動表現出來的創作方法,只有從被描繪對象的形體約束解脫出來,才能作到,"遊戲"的態度,在其中起了關鍵性的作用。徐渭,是倪瓚"逸筆草草,不求形似,聊寫胸中逸氣"主張的真正實踐者。

徐渭不同凡響的藝術,在當時沒有被人理解,直到他死後,才身價日高,對後世產生了深遠的影響,如八大山人、揚州八怪,直至齊白石,都受到他的啟發。與徐渭差不多同時的花鳥畫家有周之冕(字服卿),蘇州人,創"勾花點葉"畫法,在當時頗有影響。

董其昌和華亭畫派

董其昌是繼文徵明之後,繼續高舉文人畫旗幟最有勢力的文人畫家。由於他出生在華亭(今屬上海松江),所以把他和他周圍的畫家,叫作"華亭派"或者"松江派"。

華亭在明代為松江府治所,是十五、十六世紀新興起來的工商城市,人口達 20 萬,以生產和銷售棉布而馳名。從元代開

212. 玉洞仙源圖
　　明 仇英 軸 絹本 設色 169cm×65.5cm 北京故宮博物院藏

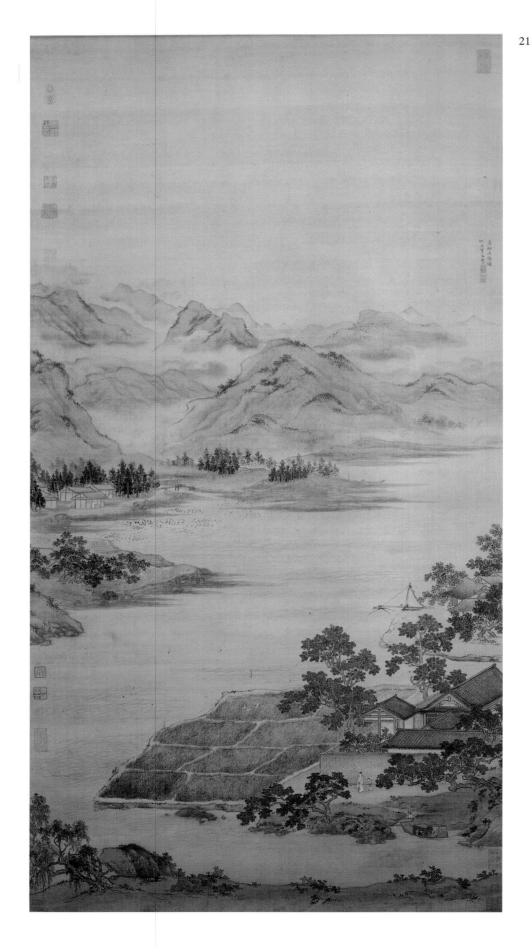

214. 墨花釣艇圖
明 陳淳 卷 紙本 墨筆 26.2cm×566cm 北京故宮博物院藏

始,這裡也是文人薈萃之地,著名的畫家和贊助者曹知白就出生在這裡,宋元之交的畫家高克恭的家屬為避亂曾來這裡定居,董其昌的曾祖母是高的玄孫女。此外,任仁發、楊維楨、黃公望、倪瓚、王蒙等人,或在此居官,或在此講學,或在此旅居。他們的來到,對地方的文化發展起到了促進作用。入明以後,沈度、沈粲、張弼、莫是龍、顧正誼、孫克弘等,或以書法著名於時,或以繪畫名震當世。因此,華亭之取代蘇州在畫史上的地位,就不是偶然的了。

董其昌(1555-1636),字玄宰,號思白,以進士出身累官至禮部尚書掌詹事府事,這在文職中是最高級別的官員。在科舉與仕途上,文徵明與他無法相比。但他所處的時代,是明政權沒落時期,社會矛盾和統治集團內部矛盾,都非常尖銳激烈。當時權奸魏忠賢專權,在朝中結黨營私,殺戮異己,製造冤獄。為了避免被捲入政治漩渦,董其昌經常借故回家閒居,與朋友往來、觀摩、鑑賞和收集古代書畫作品,從事詩文、書、

畫創作,成為一個集書家、畫家、鑑賞收藏家和文學家於一身的少有人物。

在董其昌周圍,聚集一批文人,比他年長的如莫是龍(字雲卿),與他年齡相仿的如陳繼儒(1558-1639,字仲醇)。他們的興趣相投,愛好一致,經常聚會,在一起討論,相互啓迪,逐漸形成了董其昌的繪畫思想體系。他的理論集中在後人為他收集纂編的《畫旨》一書中。他認為,在謝赫的"六法"中,"氣韻生動"是自然天授不可學的,但又說亦有可學得處,這就是需要"讀萬卷書,行萬里路"。讀書是為了提高畫家的修養,行路是為了擴大畫家的眼界,從大自然中直接吸收創作的靈感。這無疑是正確的。所以,他主張學習繪畫,首先要以古人為師,進而再以天地為師,反對向近人問途徑。這就是說,他把自然看得高於古人。學習古人,只是整個畫學過程中的初級階段,他並不是一個"復古主義"者。另外,他還認為,從事繪畫創作,是一種有益身心健康的娛樂活動,不能成為一種精神負擔,用心

215. 罨畫圖
　　明 陳淳 卷 紙本 水墨
　　55cm×498.5cm
　　天津藝術博物館藏

良苦則有害健康。他舉出黃公望、沈周、文徵明的長壽；趙孟頫、仇英的短壽來證明他的觀點。從"寄樂於畫"的觀點出發，他主張畫必須要有"士氣"，而不能有"作家氣"，這是對蘇軾、錢選提出的觀點的發揮。所謂"士氣"，即是一種文人的情趣，"作家氣"，即工匠的趣味，其中包含著"雅"與"俗"的區別。所以他提出，必須用寫字的方法來畫畫，以避免落入"甜俗蹊徑"。這裡很明顯，董其昌所倡導的是宋、元以來興起的"文人畫"，而排斥的是以浙派和明代宮廷畫師為主要對象的職業畫家繪畫，並從歷史上尋找根據，大力倡導"南北宗論"。

"南北宗論"是莫雲卿首先提出來的，不但得到董其昌的認可，而且極為讚賞並大力提倡和發揮，故應是董氏思想的核心。他說："禪家有南北二宗，唐時始分，畫之南北二宗，亦唐時分也。"中國佛教中的禪宗，由印度僧人達摩傳入，發展到唐代時，出現了以神秀為首的北派，和以慧能為首的南派。北派講究佛學的修煉，稱為"漸悟"。南派則重視佛學的悟性，稱為"頓悟"。慧能的方法簡單，不受拘束，受到佛教徒的歡迎，宋代以後，禪宗南派得到了迅速的發展，而北派則逐漸衰微。

明末正是南禪發展的高潮時期，明末文人因朝廷政治鬥爭關係，許多人退居林下，"學逃禪"是他們的一種精神寄托。這就啓發了莫是龍、董其昌等人，用禪學的思想觀點去研究繪畫的創作方法和發展歷史。為了使禪學與畫學在歷史的進程上取得某種一致，所以他們認為，繪畫的南北二宗也是從唐代開始的，說："北宗則李思訓父子著色山水，流傳而為宋之趙幹，趙伯駒、伯驌，以及馬（遠）、夏（圭）輩。南宗則王摩詰（維）始用渲染，一變鉤斫之法。其傳為張璪、荆（浩）、關（仝）、董（源）、巨（然）、郭忠恕、米家父子（米芾、米友仁），以至元之四大家（黃公望、吳鎮、倪瓚、王蒙）。亦如六祖（慧能）之後，有馬駒、雲門、臨濟（均南禪派別）兒孫之盛，而北宗微矣。"董其昌這裡所描繪的，實際上是文人畫的發展粗略脈絡，所以他往往把文人畫與南宗混為一談，而又自相矛盾，概念不清，因為他要在這裡將繪畫的形式（水墨畫與青綠山水畫）、創作的方法（所謂的"漸悟"與"頓悟"，即經過嚴格的基本功訓練與無師自通的筆墨遊戲的差異）與文人的出身統一起來，實際是辦不到的。所以，他的"南北宗論"，有著許多主觀臆測成分，並不是一種

216. 墨葡萄圖

明　徐渭　軸　紙本　水墨　166.3cm×64.5cm　北京故宮博物院藏

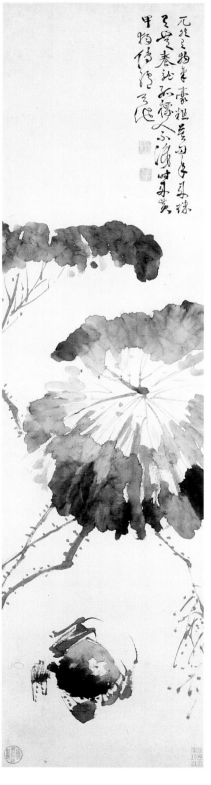

經過嚴格的科學論證的理論。但是他抓住了一些歷史的表面現象，因而迷惑了不少人。這一思想，差不多左右中國畫壇近三個世紀。

董其昌本人的山水畫創作，應當說是他理論實踐的標本，否則我們將無從解釋他的作品。例如從他的作品中，我們可以看到許多古人的影響，這就是他主張學畫需從古人入手的主張的身體力行。當然有時他的題跋與所畫的筆法不一定一致。如1635年創作的《關山雪霽圖》(北京故宮博物院藏)，是他晚年創作最好的一件作品，山巒林壑，連綿無盡，用筆老辣生拙，墨氣鮮潤，而題跋說成是仿關仝，實則與關仝無關。《青卞山圖》(美國克利夫蘭藝術博物舘藏)(圖218)亦如此，題跋寫"仿北苑(董源)筆"，實則是受王蒙《青卞隱居圖》的啓示。這是董其昌1617年創作的大幅山水，其構圖似乎是將王蒙的《青卞隱居圖》反過來運用。從立意設計上，其山根有水，透過高大的山脊，可見到遠去的江流和雲山，應該說氣勢磅礴，然而卻沒有王蒙畫的那樣真實自然，表現出山體的厚實與深邃。但是，如果我們仔細觀察，就會發現董其昌在這裡所要表現的並不是自然，而是筆墨所構成的情趣。乾筆的皴擦，與濕筆的烘托，交相運用，使畫面的每一個局部，都充滿著矛盾的對立統一，有如筆歌墨舞一般。所以他說："以境之奇怪論，則畫不如山水。以筆墨之精妙論，則山水決不如畫。"[7]　此外，我們從他變化著的筆法當中，還可以尋覓到許多古人的痕跡，從中享受到另一種樂趣。所以，董其昌的山水畫，決不是可遊可居的自然景觀，而是借助自然包含著歷史遺跡的人文景觀。

1620年創作的《秋興八景圖》(上海博物舘藏)(圖219)，可以說是這種人文景觀的典型代表。這實際是一套仿古畫冊，經他自己提示的有仿米芾、方從義、黃公望、董源、趙幹等人。所謂"仿"，有構圖的相似，有造型的運用，有筆法的摹擬等。如果以形象的真實性去要求此册的話，我們完全可以懷

疑或否定董其昌的才能。然而如果從筆墨的變化與學養去觀察體驗，則此册精妙絕倫。例如其仿《方方壺雲山》一幅，構圖極其簡單，饅頭似的坡岸與山峰，既不真實，又少變化。但是其運筆的利爽，墨色的清潤，色彩的妥貼，以及虛實對比的運用，似乎都恰到好處，給人以古樸天真美的享受。這一套册頁，是他沿長江到蘇州的旅行途中畫的。沿途美麗的風景，以及在友人那裡觀賞古畫，使他的心情非常高興，故筆墨與色彩，都表現出明快欣喜的情調。讀每一幅上的題詩題詞，再觀賞畫面，所達到的境界，在自然景物之外。人文景觀，就像明代人作詩一樣，不像唐人那樣常用白描手法，而是講究無一字無來歷，喜用典故；韻律和音調，鏗鏘有力；內容深邃豐富，而與實際生活卻越離越遠。沿著董其昌人文景觀的方向發展，亦如此，故後來才出現石濤"重返自然"的大聲疾呼。

以董其昌為首的一批畫家，總稱為"華亭派"或"松江派"。但其中又有一些小的差異，如趙左(字文度)稱"蘇松派"，沈士充(字子居)稱"雲間派"，顧正誼(字仲方)稱"華亭派"。這派的劃分只是明末人的一種好尚，並無多大實際意義，因為不涉及繪畫主張與風格。例如趙左和沈士充都曾為董其昌代筆作畫，局外人還真難於辨別。

與"華亭派"差不多同時，藍瑛及其子弟們活躍於浙江杭州一帶，杭州古稱武林，故畫史稱他們為"武林派"。又因藍瑛出身於職業畫家，又是浙江人，故又稱之為"後浙派"。藍瑛(1585－1664尚在)字田叔，號蜨叟。八歲時"嘗從人廳事，蘸灰畫地作山川人物，林麓峰巒，咫尺有萬里之勢"。[8]這一記載是帶有誇張的，但藍瑛從小表現出繪畫天才，當是事實。由於他的家境貧寒，便被送去當學徒專門學習繪畫，這可能是當地為滿足一般市民需要的畫店，所以他早年畫的是精細工整的界畫和仕女。等到成年以後，他才知道，要想成為一名有社會地位的畫家，必須隨著潮流，結交文士和向文人畫靠攏。於是

便負笈遠遊,拜訪畫壇名宿。除了當地文人以外,他特地到松江、南京等地走訪董其昌、陳繼儒、孫克弘、楊文驄等人。一方面他們請教,另一方面爭取他們承認。他終於有所收獲,陳繼儒在他五十五歲所作《仿黃公望山水卷》(臺北故宮博物院藏)上題跋說:"江山渾厚,草木華滋,此張伯雨題子久畫,若見田叔先生此卷,略展尺許,便覺大癡翻身出世作怪,珍藏之勿令穿廚飛去。"評價中引用顧愷之的典故,是相當高的。

當時文人畫家中,流行一種仿古之風,以表示自己的作品有所來自,以顯示修養與學問,因此藍瑛也拼命在自己作品上貼上標籤,寫出"仿某家"、"法某家"字樣。但與一般文人畫家不同的是,他不是遊戲筆墨,隨意亂寫,而的確是在尋求某家某法筆墨特點,態度是嚴肅認真的。被他模仿的古人,自元而上溯五代,乃至於唐,既有"南宗",也有"北宗",多達 20 餘家。雖然被仿的某些早期畫家的作品可靠性依據不足,但也可以看出他在努力而廣泛地吸收前人的成果,以豐富自己的創作表現力,加上他的技巧熟練,因此當他創作一幅作品時,繪景造物,得心應手,隨手點染,即成章法。中年的作品,嚴謹工整,晚年則見疏放。但是他早年職業畫家練就的那套"童子功",卻始終未能脫盡,也正因如此,才創造出了屬於他自己的風格特色。1631 年創作的《仿李唐山水圖》(上海博物館藏),是被仿者與他本色一脈相通的作品,所以他畫起來更加熟練。畫面的主題是描寫文人們陶醉於山水間,表現出與世無爭的閒適思想。近景秋林,畫得非常複雜,古木繁茂,重疊相加,色彩豐富燦爛。技巧的熟練程度,所表現出來的造型能力,是一般文人畫家所難以達到的。樹林中有茅亭房舍,亭中兩個文人衣著的人物,對坐閒話。遠景山石聳立,其間清流激湍,頗有聲勢。但我們如果從整幅畫來欣賞,雖然他想表達文人的生活情趣,而卻沒有文人們的精神生活內涵,因為他所表現的景物,直觀的感受較多,而令人通過體味所達到境界較

少。1658 年創作的《白雲紅樹圖》(北京故宮博物院藏),據畫家自己註明是仿"張僧繇沒骨畫法"。以石青、石綠畫出層層的峰巒,於山坡山腳畫出古樹,紅、白、淺藍、淺綠相間點出各種樹葉,再以白粉暈染出雲彩,整個畫面色彩鮮明,調子明亮,如果畫家在景物形體的刻畫上予以放鬆,使輪廓模糊一些,可以說是一幅印象派作品。可惜他受職業畫家技法束縛太緊,因而使畫面具有匠氣。張僧繇為南梁時代(六世紀前半葉)的畫家,其作品到明代已無從覓其踪跡。但這種紅綠相間的沒骨山水畫法,被認為是六朝人風格,這是明人的認識,董其昌亦有此類仿古作品,所以不是藍瑛的獨創。在模仿古人當中,藍瑛對黃公望的模仿最下功夫,在獲得成果中也是他最得意處。這是有原因的,因為他要向文人畫家靠攏,而當時被文人畫家樹為楷模和典範的是黃公望。前面提到的《仿黃公望山水卷》,是他自以為得意的作品,同時也得到當時許多文人的讚許。這幅作品如果拋開仿古來說,的確是一幅優秀的山水傑作,山體渾厚且富於變化,能夠引人入勝。但從仿古來說,則過於強調黃公望的特點。藍瑛的作品,造型嚴謹,空間結構穩妥,因而具有通俗性。但其筆法雄勁灑脫與縱橫氣習共存,既受歡迎,也易招致批評。秦祖永《桐陰論畫》曾經這樣評價:"此老功力極深,林木山石均有獷狰習氣,此等筆墨如能以渾融柔逸之氣化之,何嘗不可與文(徵明)沈(周)諸公爭勝也。"[9] 可謂的評。

南陳北崔和曾鯨的人物肖像畫

自文人畫興起之後,士大夫畫家們醉心於山水、花鳥創作以怡情適性,而對人物畫的創作則有所忽略。此外,宋以後,宗教的狂熱已逐漸減退,石窟開鑿與寺觀興建,無論數量與規模都不及前。人物畫創作的社會需要,隨著宗教的衰退,可以說失去了它最大的客戶。基於以上原因,使明代的人物畫創

作在整個中國繪畫史上,處於低潮狀態。直到晚明時代,人物畫才稍見重視,出現了丁雲鵬、吳彬、陳洪綬、崔子忠、曾鯨、謝彬等人物肖像畫家,似乎出現了一個小小的"中興"。

丁雲鵬(1547-1621?),字南羽,號聖華居士,安徽休寧人,以畫道釋人物見長。其代表作有《三教圖》(北京故宮博物院藏)(圖221)、《五像觀音圖》、《大士像》等。《五像觀音圖》(美國堪薩斯納爾遜·阿特金斯博物舘藏)(圖220)是早年代表作品,畫五種不同觀音像貌,用筆細膩,佈局疏朗,以藍色為底,襯托出觀音白色的衣服,顯得淡雅而華貴。丁雲鵬的晚年,用筆粗放。《大士像》(北京故宮博物院藏),畫觀音懷抱著童子,像一幅"母嬰圖",這一安排在傳統觀音畫像中是未有的,加上曲折平行的衣紋組織,倒很像是西方的《聖母像》。意大利傳教士利瑪竇於十六世紀中來到中國,多次到南京一帶活動,並將銅版畫《聖母像》一類作品帶去,丁雲鵬見到並受其影響是有可能的,這應當視作最早西方繪畫對中國畫的影響。

吳彬(字文中,福建莆田人)的山水畫具有奇異色彩,那些奇形怪狀的山石所組合的奇幻意境,完全出自他的主觀想像,有著獨特的風格。他同時也是一位道釋人物畫家,《五百羅漢圖》(美國克利夫蘭藝術博物舘藏)(圖222)人物眾多,場面宏大,穿插著多種情節,具有可讀性。但是羅漢們身材瘦小,面相古怪得滑稽可笑,大不同於唐、宋時代那種莊嚴和智慧的造型。《佛像圖》(北京故宮博物院藏)(圖223)畫釋迦牟尼結跏趺坐於蒲團上,其下巨石為座。人物衣紋用粗重的鐵線描呈規律性組織,顯得稚拙渾厚。石座的紋理如波浪漩渦狀,與他奇異山水皴法是一致的。

丁雲鵬和吳彬的道釋人物畫,其本身的宗教含意已大為減

218. 青卞山圖
　　明 董其昌 軸 紙本 墨筆 224.5cm×67.2cm
　　美國克利夫蘭藝術博物舘藏

219. 秋興八景圖

明 董其昌 冊頁 紙本 設色 每幅 53.8cm×37.7cm
上海博物館藏

退,其創作也不是專為宗教的目的,很大成份帶有觀賞價值。

在晚明人物畫家中,陳洪綬和崔子忠是世所公認的突出代表。由於他們分別出生在中國的南方和北方,當時即有"南陳北崔"之譽。這是中國人表彰傑出人物的習慣,並不意味著他們的藝術風格的相同。

崔子忠(? -1644),字青蚓,山東萊陽人,僑居北京,曾經是一名縣學生員,由於科場不利,棄舉子業而專事繪畫創作。董其昌到北京掌詹事府事時,他曾去求見,並贈送作品,希望得到董氏的肯定。他的性格孤僻,很少與人往來,也不願意賣畫謀生,故生活十分清貧。1644年明帝國滅亡時,他走入土室

絕食而亡。崔子忠的傳世作品不多,從僅有的少數作品看,他的題材多是歷史和神仙人物故事。1626年創作的《藏雲圖》(北京故宮博物院藏)描寫的是唐代詩人李白的故事。畫家沒有直接描繪李白用瓶子裝雲這一細節,而是繪他觀賞雲彩。說明他所要表現的並不是故事本身,而是借助於題材歌頌讚賞這一不同於常人的行為。背景山石樹木的筆法結構,有著宋人山水風格,這是職業畫家的傳統。1638年創作的《杏園宴集圖》(美國景元齋藏)(圖224),是贈送給他的朋友魚仲的,畫兩位朋友在杏園中相會,也許是他們自己或象徵他們自己。主人和客人像是討論詩歌或文章,使人們想起陶淵明的詩句:"奇文共欣賞,疑義相與析。"主題在於歌頌友誼,背景和人物的色彩明麗而和諧,更襯托出這種友誼的融洽氣氛。這是崔氏的一件精心之作,但人物的姿態和杏樹的描繪,使我們想起仇英的《夜宴桃李園圖》,而山石的表現方式,則十分近似石銳。這裡也許沒有直接的關聯,但仇英是一位仿古專家,石銳則以北宋山水為榜樣,崔子忠追求一種古典的表現方法,走的是一條職業畫家傳統的道路,在技法上沒有墮入當時文人畫大潮。

《許旌陽飛升圖》(圖225)是崔子忠描繪的神仙故事題材,有兩幅不同的作品傳世,分別收藏在美國克利夫蘭藝術博物館和臺北故宮博物院。作品描寫的是東晉許遜的故事。他是一個得道的士人,曾經帶領全家24口人連同雞犬一起升上天空,被道教徒奉為真人。兩件作品人物多少不一,筆法也有所不同,其一畫法較細膩,另一則粗獷,可能是早期和晚期的差別。據崔氏自己的題跋得知,他創作這一作品時,曾經見到過許多同一題材的古代粉本,他摹仿它們但不受其限制。他所根據的古代粉本,今天因見不到,故無從作出比較,但它卻使我們聯想起王蒙《葛稚川移居圖》來,更巧合的是,王氏該圖亦有兩種變體,一細一粗,一早一晚。儘管他們描繪的人物故事不同,但主題都意不在表現神仙人物,而借題發揮以表現

"移家避世"思想。王蒙主要生活在元末,崔子忠則在明末,都是處在政治和社會不穩定的背景中,共同為現實所困擾的處境,使他們在同一題材上反覆進行創作,以寄托同樣的心情,就不是偶然的了。

崔子忠所追求的奇古的表現,實際上是從明代前期宮廷畫家和職業畫家那裡,獲得對古老傳統技法的繼承,再加上他自身的某些文人的思想感情,而形成了獨特的藝術風格。

畫中九友之一的吳偉業曾有詩說:"四十年來誰不朽?北有崔青蚓,南有陳章侯。"章侯即陳洪綬(1598-1652),號老蓮,浙江諸暨人。他在科舉考試的道路上,和崔子忠一樣的不幸,但為人性格卻不同。好酒好色,放浪形骸。他曾從著名學者劉宗周、黃道周學習,社會交往較廣。1642年曾入貲為國子監生,召為內廷供奉,使臨歷代帝王圖。當時時局不穩,他也不願作一名宮廷畫師,第二年便回到了家鄉。1645年清兵攻入浙江,陳洪綬的老師和朋友,有許多都為王朝死節。他被清兵抓獲,險遭殺害,逃出後削髮為僧,改號"僧悔"、"悔遲"、"遲和尚"等。

陳洪綬是一個早熟的天才畫家,據說四歲時就能畫三米多高的關羽像,十四歲作品就可出售致錢。現存他十九歲時的木版畫,是為著名楚國詩人屈原《九歌》所作的插圖,其特殊的人物畫風格已基本形成。他是一位有名的戲劇文學插圖畫家和紙牌畫的設計者,存世的作品有《西廂記》插圖、《水滸葉子》、《博古葉子》等木版畫。在童年時代,他曾對杭州府學傳為李公麟所畫孔子及其七十二弟子石刻像進行反覆的臨摹,又曾得到著名浙派畫家藍瑛的指導,這應成為他人物畫和山水畫的基礎。

陳洪綬的人物畫造型很古怪,人物的面孔往往被拉長誇大,衣紋組織隨心所欲,並不注意衣內的骨骼結構,很多現代評論家把它歸入"變形主義"範疇,而在陳洪綬本人看來,這不過是對沉寂已久的古法的追求。1638年作的《宣文君授經圖》(美國克利夫蘭藝術博物館藏)(圖226),可以説是他的這種追求的代表作品。這時他正當四十一歲壯年,又是專為祝賀他姑母六十歲生日而創作的,故特別認真而製作精心。宣文君是一位非常有學問的女學者,教育兒子有方,前秦皇帝苻堅知道後,就在其家置學堂,令生員百二十人從其學《周官》一書,這是一本專門講授如何治理國家的古典文獻,當時已無人能讀懂。陳洪綬的姑母,大概也是一位有知識而寡居的婦女,故他借用這個故事來對姑母進行頌讚。不管這一比擬是否有過分之處,而作品本身卻是一幅歷史人物故事畫。為了追求歷史的真實,除了廳堂的設計、案上的陳設外,在人物造型和服飾上,他也經過了一番考究。侍女們小巧的身材,長大的衣裙曳地;男士們誇張的面頰,寬大的袍袖,都是仿摹六朝時代的人物造像,很可能是參考了傳為顧愷之的作品,如《女史箴圖》、《列女仁智圖》等。六朝時代的人物畫,由於繪畫技術發展上的原因,人物造型具有簡練稚拙的特點,陳洪綬有意追溯這一風格,正如他親密的朋友張岱評價他創作《水滸葉子》時所説的:"古貌、古服、古兜鍪、古鎧胄、古器械,章侯自寫其所學所問。"

現存有許多署款為"僧悔"、"悔遲"的作品,都是明亡後陳洪綬的創作。1650年創作的《歸去來兮圖》(美國火奴奴博物館藏)(圖227),是為他的老友周亮工而作的。周是一位書畫收藏家和鑑賞家,著有《讀畫錄》一書,對陳洪綬評價甚高。但是在明亡後,他們的關係似乎疏遠了,原因自然是周亮工出任清王朝官職。周亮工多次求畫,陳洪綬遲遲不肯落筆,最後才以此圖相贈。《歸去來兮圖》取材於陶淵明的著名散文《歸去來兮辭》,這是宋、元以來人們最喜愛的題材。但是陳洪綬沒有像以往的畫家那樣,去認真地圖解辭意,而是按照自己的編排,重新組織題目,以描繪陶淵明高尚的情操與生活情趣,分

220. 觀音圖
　　明　丁雲鵬　卷　紙本　設色勾金　美國堪薩斯市納爾遜·阿特金斯博物館藏

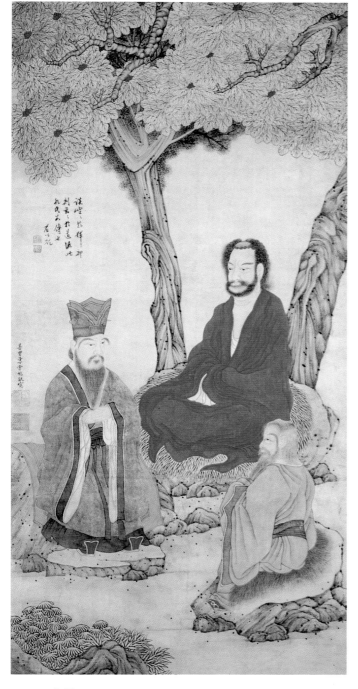

221. 三教圖
　　明　丁雲鵬　軸　紙本　設色　115.7cm×55.8cm　北京故宮博物院藏

別畫有採菊、寄力、種秫、歸去、無酒、解印、貰酒、贊扇、卻饋、行乞、漉酒十一個情節,每一節都是一個獨立的畫幅,有題目,有短文説明,表達一種思想。人物的造型與服飾仍是"六朝風格"特色,但其姿態非常富有感情色彩,如"採菊"把菊花拿到嘴邊像是親吻,表現愛之極深。題句説:"黃花初開,白衣酒來,吾有何求於人哉。""解印"畫陶氏解下官印交給童僕,那昂首迎風挺立的姿勢,大有義無反顧的氣概,題句云:"糊口而來,折腰則去,亂世之出處。""歸去"畫陶氏柱杖而行,微風吹動着他的衣帶,表現出急切的歸隱心情,題句云:"松景思余,余乃歸歟?"陶淵明的形象,被描繪得非常瀟灑有風度,聯繫題句,將這一作品送給周亮工,深含著對老友的勸諫之意。文獻沒有記載周亮工收到這卷畫時有何感想,而事實上他還是繼續在任清政府的官職,以致後來險遭殺身之禍。有意思的是,周亮工罷官後回憶起這件事在寫作"陳洪綬傳記"時,有意把贈畫時間提到明亡之前,他應當後悔沒有聽從朋友的忠告。陳洪綬的其他作品,如《升庵簪花圖》(北京故宮博物院藏)(圖228)、《雅集圖》(上海博物館藏)、《隱居十六觀圖》(臺北故宮博物院藏)等,也都是最優秀的人物畫作品,每一件都包含著深刻的思想和完整的藝術構思。《西園雅集圖》(北京故宮博物院藏)是陳洪綬的絕筆,畫到一半因病重而停止,其後半部分,到1725年他逝世73年後,由著名的揚州畫家華嵒繼續完成。除人物畫之外,在山水、花鳥畫方面,陳洪綬也是一位最富創造性

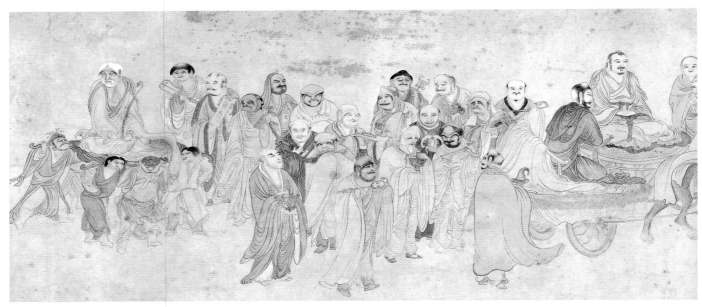

222. 五百羅漢圖
　明　吳彬　卷　紙本　設色　美國克利夫蘭藝術博物館藏

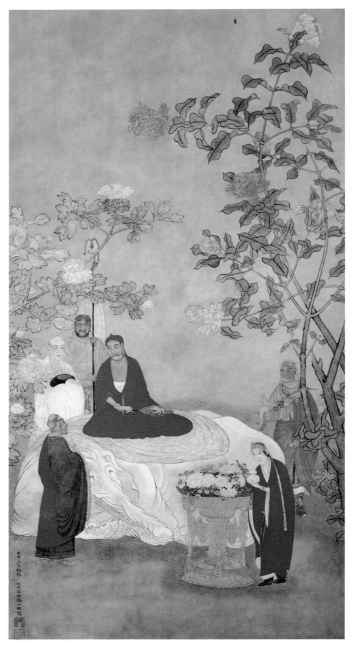

的畫家,他那大膽的剪裁,新穎的構想,濃鬱的裝飾風味,以及強烈的個性表現,在中國畫史上獨樹一幟,影響至今。

　肖像畫在明代是作為社會必須的行業而被保存下來的,技巧技法往往是通過父子和師徒關係而傳授,畫家的創作和生活方式,和普通的工匠一般,只是他們所從事的是藝術勞動,而略微受人們尊重,被稱為"先生"或"畫士"。民間肖像畫家中的優秀者,往往被徵召到宮廷中服務。所以無論是宮廷和民間的肖像畫作品,都沒有作者的名字,而畫史上所記載的肖像畫家,卻找不到他們的作品,這一狀況直到曾鯨的出現,才有所改變。

　曾鯨(1564－1647),字波臣,福建莆田人,寓居南京。他是位職業畫師,由於在肖像畫方面的出色成就,而引起了士大夫們的注意,並請入家中為其畫肖像。他所畫過的名人肖像據記載有董其昌、陳繼儒、王時敏、婁堅、黃道周等。肖像畫

223. 佛像圖
　明　吳彬　軸　絹本　設色　146.2cm×76.3cm　北京故宮博物院藏

需要面對真人寫生，所以曾鯨的生活是流動的，經常活動於南京、杭州、烏鎮、寧波和松江一帶。他畫像的收入大概不低，因為他每到一地，居住條件都十分講究，"磅礴寫照，如鏡取影，妙得神情"，很受人尊重。

根據流傳下來的曾鯨作品考察，他的肖像畫風格的成熟期約在五十歲左右，至七十歲是他創作精力最旺盛時期。1616年作的《王時敏小像》(天津市藝術博物舘藏)(圖229)是現存最早的一件作品。王時敏是一位文人畫家，畫肖像時年僅二十五歲，身着淺色襴衫，頭戴冠巾，手持麈尾，雙腿盤曲坐於蒲團之上。面貌清秀，非常英俊，但卻表情嚴肅、文靜，顯得少年老成。這與王時敏出身官宦家庭而受嚴格教育的身世經歷很相吻合。在構圖佈局上，也不像一般的民間肖像畫那樣，將人物畫得很大，四角充滿，而是人物略小，居中偏下，留下了比較大的空白，使畫面顯得空靈、靜謐而帶有禪意，突出了人物的生活志趣。

善於利用空白以突出人物性格和志趣的表現手法，是曾鯨肖像畫最突出的特點。1622年作的《張卿子像》(浙江省博物舘藏)(圖230)即其一例。張卿子是一位著名醫生，同時工詩善文，被人們評價為隱於醫道的學者。畫中張卿子青袍朱履，以手拈鬚作行進狀，神態瀟脫安詳。畫面為豎長構圖，人物形體約占通高的三分之一，佈置在二分之一處的下部。沒有畫任何背景，而給人的感覺，就好像行進在天高地迥的大自然中。慈顏善目的刻畫，當是張卿子救人濟世的醫者形象，而大片空白的留出，卻又是學者、隱士風度的表現，畫面人物形體雖小，而人格卻更顯高大。

通過人物動態描寫和環境道具的渲染，以刻畫和烘托人物性格，是中國人物畫的傳統表現手法，在這一方面，曾鯨運用得既精練又嫻熟。《葛一龍像》(北京故宮博物院藏)(圖231)是一幅橫構圖，主人公烏巾白袷，擁書而坐。葛一龍是一個"書癡"，購置藏書，不惜重金，以致破家。曾鯨緊緊抓住這一特點，在背景中刪除了一切道具，僅只突出書的形象。而人物姿態和衣著，卻又表現出瀟灑。

許多評論家認為，曾鯨肖像畫的重要意義，在於面部刻畫上吸收了西方油畫的凹凸法。其實不然，凹凸法亦是中國繪畫的固有傳統，董其昌《畫旨》上云："古人論畫有云，下筆便有凹凸之形。"只是中國人物畫的凹凸法的表現方法與西方不同，它所採取的是平視平光，着重對象的固有高低起伏，"三白"(額白、鼻白、唇白)方法即是凹凸法。曾鯨在肖像畫上的成就和重要意義，在於他繼承了元代王繹的傳統，吸收了民間畫師的技法技巧，將肖像畫的創作目的，由紀念性轉變為觀賞性，加強了面部的神情刻畫，善於觀察和捕捉人物的姿態語言，以及空間佈白巧妙處理，將傳統肖像畫創作推向了新的水平。

曾鯨有一批弟子和追隨者，被稱為"波臣派"，其中以謝彬的成就最高。謝彬(1601-1681尚在)字文侯，浙江上虞人。他承繼曾鯨的畫法技巧，而在造意上更加文人化。1653年所作《朱葵石像》(北京故宮博物院藏)，完全用墨筆，不用任何顏色。朱葵石(名茂時)儒服坐石上，面貌清癯，臉帶微笑。背景是高大的松樹，林木翁鬱，是項聖謨補寫。兩人合作，而不覺生硬。項聖謨還用篆書書寫"松林般薄"四字，是畫的標題，也是主題，表達了文人思想的曠達。與西方繪畫不同之處在於，它需要通過細微的釋讀，才能體味到這種感情。《松濤散仙圖》(吉林省博物舘藏)畫的是項聖謨肖像，主題與前幅類似，但人物形態從姿勢到著裝卻更加瀟脫。背景松林，是項氏自己補寫的。看來兩位畫家的關係相當密切。

女畫家與春宮畫

幾千年來的中國社會，在封建制度和儒家思想的統治之下，女性始終處於男性的附屬地位。封建統治者一直宣揚"三

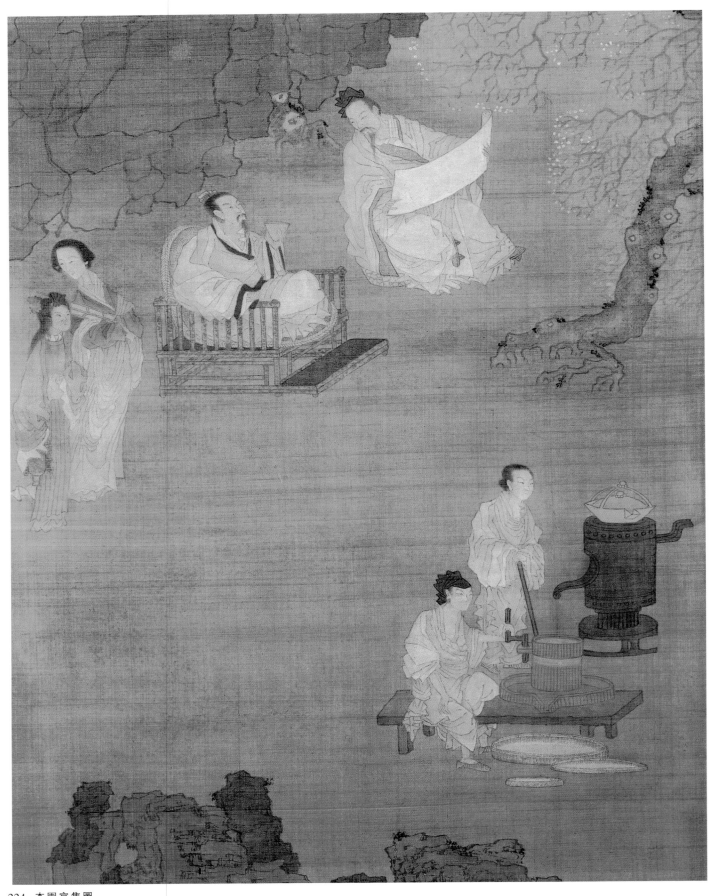

224. 杏園宴集圖
　　明　崔子忠　軸　絹本　設色　美國加里福尼亞柏克萊景元齋藏

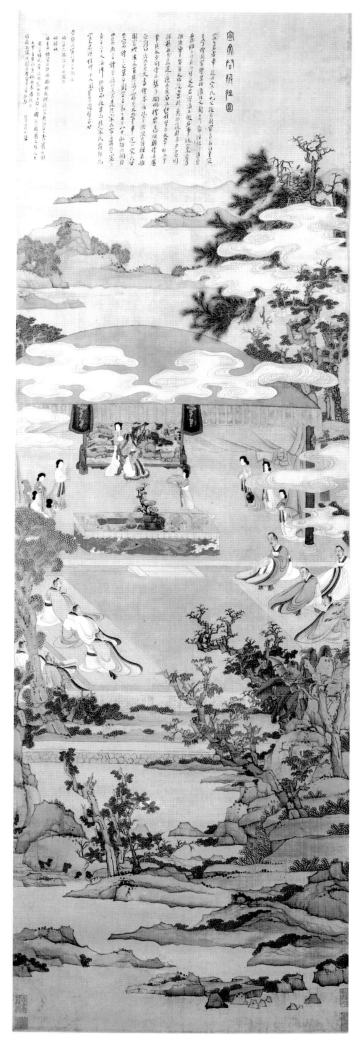

225. 許旌陽飛升圖
　　明　崔子忠　軸　絹本　設色　美國克利夫蘭藝術博物舘藏

226. 宣文君授經圖
　　明　陳洪綬　軸　絹本　設色　美國克利夫蘭藝術博物舘藏

從四德"、"三綱五常"等儒家教義，用以作為維繫其社會秩序的思想基礎。所謂"三從"，是指女子"未嫁從父，既嫁從夫，夫死從子"。"三綱"是指"君為臣綱，父為子綱，夫為妻綱"。女性從生到死，始終沒有自己獨立的社會地位和人格，思想言行受到束縛禁錮，聰明才智受到抑制壓迫，因此在中國歷史上，女性畫家極少。儒家思想將男性與女性在社會活動中分割開來，強調"男女授受不親"，因此有關男女之間的事，也諱莫如深。但是到明代後期，這些現象似乎有了悄悄的變化。關於女畫家的人數，僅據清湯漱玉輯《玉臺畫史》統計，從遠古至清嘉慶年間(1796–1821)，共搜集到女畫家216人，其中明代就佔有半數。而於明代，十分之八九又集中在晚明時期。[10] 終中國封建王朝之世，晚明女畫家之盛，是空前絕後的。與此同時並生的是春宮畫製作流行，而有半公開之勢。

瞭解女畫家的成分結構，是我們解開這一藝術史奇怪現象的關鍵。按《玉臺畫史》將女畫家分為四類：宮掖、名媛、姬侍和名妓。明代宮掖女畫家有三人，她們都是諸王妃，其實是為了湊數的，並非真正的畫家。"名媛"是指官宦家庭或一般人家的正配夫人和女兒，明代共有57人。此中情況比較複雜的是，有的人也是用來湊數的，有的為了作佛事一生只畫觀音像，有的兒時畫幾筆作為閨房消遣。真正稱得上畫家的還是少數，她們或是父親為畫家，或是丈夫為畫家，有家學淵源和家庭薰陶。如戴進之女戴氏，仇英的女兒仇珠，文從簡的女兒文俶等。

屬於名媛類的女畫家有一個突出特點，即是有近半數人沒有留下名字，只有原娘家的姓，有的甚至連姓也沒有。這一現象說明，社會並不重視和需要她們的繪畫才能，她們的繪畫表現只是偶然被文人們記錄下來的。另一方面，她們本人也並不需要社會知道自己的名字，以免招來是非和誤解。如陳魯南夫人馬閒卿，善長山水白描，畫畢多手裂之，不以示人，說

這不應該是婦人女子的事情。徐安生受父親的影響，詩畫均佳，作品被傳出去後，一些文人墨客奉和題詠，未免想入非非，反倒弄得她聲名不好，說她"非禮"，無處棲身。《玉臺畫史》將她的名字作為"名媛"的附錄，是知道她的委曲而又有所保留。

"姬侍"是指官僚士紳的妾和侍婢，明代有10人(顧媚應屬明末人)；"名妓"指妓女中色藝俱佳者，明代有32人，這兩類共得42人。從名分上看，姬侍似乎高於名妓，其實她們的社會地位並無多大差異，只是個人命運稍有不同而已。例如柳如是，本是金陵名妓，後嫁文士錢謙益為妾，清兵佔領南京，她勸錢氏以死盡忠明王朝，人們敬重她稱"河東夫人"。姬侍和名妓類的畫家增多，是晚明時代女畫家人數超出前後時代的主要原因。

姬侍和妓女是一個社會問題。晚明政治的黑暗與社會的腐朽，是這兩類人增多的根本原因。士大夫階層中，納妾、遊妓是一種社會的普遍現象，達官豪富之家，妻妾成羣，還養著大批歌童舞女。教坊妓院，遍佈全國各大中小城市。既有社會的需求量，就有提供這一需求的場所和經營者，例如當時揚州就以培養訓練姬侍為恒業而著稱。姬侍和妓女，都是出身極其貧苦家庭的女孩，她們被迫賣身以後，被教以吹、彈、歌、唱、琴、棋、書、畫，然後再以高價出售。有的被賣作妾，有的被賣作妓女。被稱為色藝雙全的妓女，身價既高，更能招來嫖客。嫖客身分地位越高，妓院老板便更能獲利。與對待良家婦女不同，姬侍和妓女越具有技藝，名聲越大，越受歡迎，如是畫家也就從中產生了，如馬湘蘭、薛素素、寇湄、顧媚、李因等。

茲將最著名的明代女畫家介紹於下。

文俶(1595–1634)，字端容。她是文徵明的玄孫女、文從簡的女兒，嫁給同郡趙宦光的兒子趙均為妻。家庭對於一個"良家"女畫家來說十分重要，因為她的創作活動，首先要得到

227. 歸去來兮圖
　　明　陳洪綬　卷　絹本　淡設色　美國火奴奴博物舘藏

家庭的理解與支持。文俶的父親繼承家學, 善長山水。公公是學者, 精於篆書。丈夫是金石學家, 喜好收藏。家庭中充滿文化氣氛, 這使文俶的繪畫才能得以發揮, 而不致被扼殺, 同時也使她不受外界影響, 而安心於創作。有時她完成一件作品, 丈夫便在卷後題跋, 夫妻間一種溫馨和諧溢於書畫間。文俶的作品題材內容, 有著女性的特點, 喜愛描繪花花草草和花草間的小生命, 偶然也畫仕女。1628年創作的《寫生花蝶圖》(上海博物舘藏)便是一件典型作品。畫為紙本設色, 畫草木花卉三種, 紋石一塊, 蛺蝶三隻。全畫佈局疏朗, 有一種寂靜空靈的感覺。蛺蝶刻畫精細逼真, 當是根據實物寫生。每組花卉只取兩三枝, 基本上平行排列, 很少穿插重疊。姿態柔美, 筆致秀潤, 設色濃而不艷, 像是待字閨中弱不勝衣的少女。文俶大多數作品都具有這些特點。特別是她的花卉造型, 比較單純, 在寫生與圖案之間, 這很可能借鑑於民間刺繡圖案的構圖造型方法。女紅是當時閨閣中的必修課, "四德"中的"婦功"即是紡織、刺繡、縫紉之事。文俶也不會例外, 所以她將刺繡中的圖案造型特點不自主地吸收到繪畫創作中, 是自然的事

情。1630年創作的《萱石圖》(北京故宮博物院藏)(圖232), 用的一張金箋紙, 迎面一塊湖石, 用筆稍見厚重, 但感覺卻很秀氣, 石後一株萱花, 花青的長葉, 朱標藤黃的花朵, 非常柔和, 畫面仍然是簡潔的。萱花又名忘憂草, 繪畫中常以畫這種植物表示對父母的孝順, 這幅作品也可能是畫以祝壽的, 因為石頭也可以象徵"壽比南山"。而且特別選用金箋, 朱紅在金色的襯底上, 在中國人的欣賞習慣中, 也透出幾分喜慶。欣賞文俶的作品, 總感到有一種"女子氣", 這大概是其畫風柔弱, 花卉又具有刺繡圖案特點, 與女紅緊相聯繫所造成的。是只有女性才能表現出來的"女性美", 是男性畫家的作品不可能具有的。

馬守真(1548－1604)小字元兒, 又字月嬌, 號湘蘭。秦淮名妓, 與文人王穉登親善。其為人輕財任俠, 王氏曾贈以詞云: "輕錢刀若土壤, 翠袖朱家; 重然諾如邱山, 紅妝季布。"朱家、季布是秦末漢初兩個有名的豪俠之士, 助人危困, 不惜錢財而守信用, 不求報答。馬守真具有此種男子性格。王穉登經常在她畫上題詩, 死時並賦詩弔唁, 相與感情極深。她的作品題材以畫蘭為主, 雜以竹石。1601年所作《蘭竹圖》(吉林省博物舘

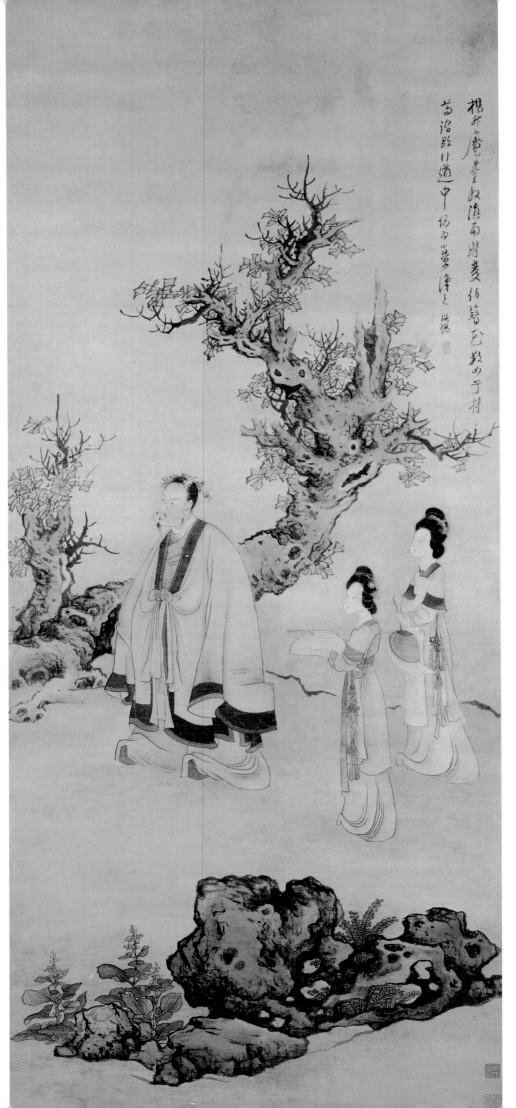

228. 升庵簪花圖

明 陳洪綬 軸 絹本 設色

143.5cm×61.5cm 北京故宮博物院藏

藏),以雙鈎畫蘭,襯以湖石,以墨竹穿插,筆墨顯示出相當的功夫。此畫是畫給"彥平"的,題款為"寫似彥平詞宗正之",是男子的口吻。女畫家畫以贈人,只有妓女才敢為。1604年作的《竹蘭石圖卷》(北京故宮博物院藏),可以說是她的最後之作。以雙鈎和墨筆兩種不同的方法,畫出數層蘭花,瘦長的蘭葉,相互穿插,迎風飄舞。其間的窠石、墨竹、靈芝相互襯映,使畫面顯得層次豐富。其筆法十分老練,風格近似於文徵明。可知她的蘭花深受吳派的影響,這與王穉登有所關係,王氏為

吳郡人，十分推崇文徵明。畫上作者題詩道：“離離蒲艾不堪珍，九畹湘皋更可親。入室偏能忘嗅味，始知空谷有幽人。”詩雖平庸，但也表達了她對山野中的幽蘭一種羨慕之情。馬守真因為是名妓，“其畫不惟為風雅者所珍，且名聞海外，暹羅國使者，亦知購其畫扇藏之”。[11] 作品流傳頗多，但其中偽托者亦復不少。

薛素素，小字潤娘，浙江嘉興名妓。生卒年未詳，據稱董其昌中進士前，在嘉興當教書先生時，對她一見傾心。董氏教舘在 1568 年，如素素十五六歲，當生於 1552 年左右。薛素素創作一幅《花裡觀音圖》，李日華有一段題跋頗可玩味：“薛素能挾彈調箏，鳴機刺繡，又善理眉掠鬢，人間可喜可樂，以娛男子事，種種皆出其手。然花繁春老後，人情不免有綠蔭青子之思，姬無可著力，今又以繪法精寫大士，代天下有情夫婦祈嗣，此又是於姬己分上，補一段大缺陷也。”[12] 這說明薛素素非常聰明，有多種技能，年輕時很放蕩，老大以後想有個子女而不可能，畫觀世音有懺悔心理，但李日華的文句，沒有表示同情，卻有調侃之意。明末文人無行，文集中大寫特寫烈女節婦傳贊，而詩詞中，卻又欣賞吹捧妓女，當時人並不認為是一種矛盾。薛素素能詩和小楷書，工畫蘭竹、水仙等。《蘭石圖》（上海博物舘藏）作於 1596 年，當在四十歲左右。她是應一個叫“淑清”的人相邀參與文會的，畫上有汪文範、方問孝、米雲卿、方瀛等七家題詩。畫有兩叢蘭花，一高一低生於崖畔，夾以小竹。純用水墨，筆法流暢，濃淡乾濕掌握得宜，屬於經過訓練有素的作品，此畫從其他人題詩來看，應是她當場為文人們表演助興的作品。

李因（1610－1685），字今是，號是庵，作畫常署“海昌女史”。葛徵奇妾。葛氏為浙江海寧人，曾官至光祿寺少卿，後告歸，與李因嘗泛舟湖上，以詩自娛，稱一時風流。李因喜歡在綾絹上以水墨畫花卉，構圖造型比較簡潔單純，亦頗有“女子

230. 張卿子小像
　　明　曾鯨　軸　絹本　着色　111.4cm×36.2cm　浙江省博物舘藏

氣”，但沒有文俶那樣清秀文弱，更多的是仿照文人趣味。1634年所作《花鳥圖》（上海博物舘藏），為綾本水墨，自右至左畫有牡丹、玉蘭、月季、荷花、芙蓉、石榴、繡球、菊花、梅花共九種，其間點綴有燕、雀、翠鳥八隻。從構圖到筆法墨法，完全效仿陳

231. 葛一龍像
明　曾鯨　卷　紙本　設色　30.6cm×78cm　北京故宮博物院藏

淳而較差弱。同年月有她丈夫葛徵奇的題跋。根據跋語知道這幅作品是葛氏在北京作官時的一次遣興之作，當時正值秋雨季節，雨水打在院中的花枝上，好像一個美麗的女人病態的樣子，如是便叫李因創作了這幅作品。葛氏一面欣賞著雨景，同時也欣賞著妻子作畫，感到非常愜意。1649年所作的《四季花卉圖》(美國火奴奴博物館藏)，也是綾本水墨畫，題材內容相似，但筆法造型要成熟老練得多。

女畫家的作品，題材範圍比較狹窄，這與她們的生活受到限制有關。她們的風格也不是很鮮明，除了文俶以外，其他的人特別是名妓畫家，大都是文人寫意作品的翻版，這與她們從小所受到的培養及與文士的交往有關。沈德符在《萬曆野獲編》中說到揚州在培養姬妾的技能時，批評道："能畫者，不過蘭竹數枝。"從現有傳世作品來考察，剔除那些偽作，較可信的也大都是蘭竹作品，其原因是妓女畫家的創作目的主要是應酬客人。

春宮畫的研究，在中國尚屬空白。因為作品至今被封存，所見極少，這裡只能從社會現象稍加介紹而已。

明末著名的小說《金瓶梅》的產生不是偶然的，它與妓女畫家的成批湧現，春宮畫的流行，都是同時期的產物，這就不是一個單純的文學史和藝術史的問題。

由於《金瓶梅》中有許多描寫性的章節，問世之後一再以"淫書"被查禁，但它仍然在社會上廣為流傳。春宮畫被稱為

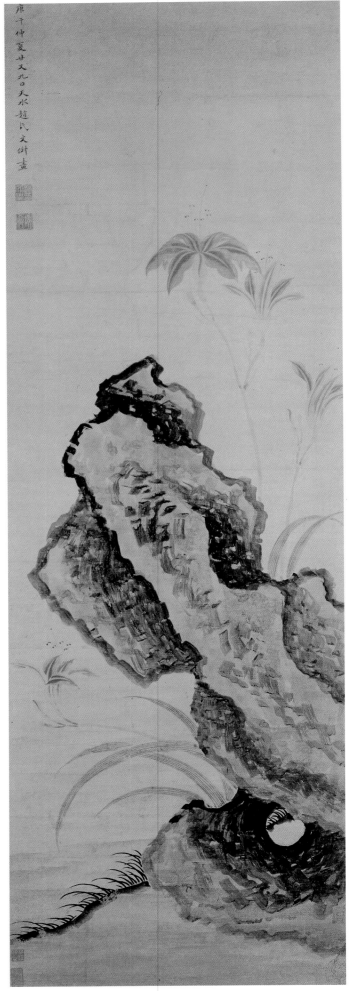

秘戲圖,也同樣在被禁止之列,但在明末也同樣在社會上廣為流行,並且已引起了收藏家和畫史作者的注意,並記錄於文字。張丑所著《清河書畫舫》有一段關於《秘戲圖》考的文字,述及他曾於1618年七夕從太原王氏處獲得一絹本《春宵秘戲圖卷》,"乃周昉景元所畫,鷗波亭主(趙孟頫)所藏"。從圖中人物形貌、服飾,以及畫的風格、技法判斷,張丑認為該圖"非唐世莫有矣"。他進一步考證"秘戲"之稱早在漢代史籍和唐代詩詞中就已出現,"而非始於近世耳"。只不過到了明代,更為流行罷了。據後文所述,張丑所看過的秘戲圖,就不只一兩種,並指出古今之別,在於古者含蓄,近者暴露無遺,且花樣繁多。明代秘戲圖作品,多附名在唐寅、仇英身上。

張庚《國朝畫徵錄》云:"秘戲圖不知作俑於何人,考《後漢書》,廣川戴王,坐畫屋為男女裸交接,置酒請諸父姊妹飲,令仰視畫,廢。則漢時已有畫之者矣。明仇英所畫特工,世遂傳之。人情好淫,莫不欲得一以為秘賞,以故畫之者多。大同馬相舜,字聖治;太倉王式,字無倪,其最著者也。"張庚所見亦復不少。但他所見到的,畫雖工細,"最動蕩人心目,其手筆均不與仇英類"。張庚認為"秘戲圖不工可不畫,工則誨淫矣"。他是持反對態度的。

前述周昉作的《春宵秘戲圖》,原跡雖不存,而據張丑所述,當係偽托。唐寅、仇英是否畫過春宮圖,據我在柏克萊加州大學作學術訪問時,翻看過數種有關中國的秘戲圖冊,大多為晚清時作品,有明代作品,其風格亦與唐、仇無關。故宮博物院所藏唐寅《王蜀宮妓圖》,從題材內容說,與春宮畫接近,但唐寅所畫的四個美人,均作"蓮花冠子道人衣"妝扮,而題字

232. 萱石圖
明 文俶 軸 紙本 設色 北京故宮博物院藏

233. 月季圖
　　明　李因　扇面　紙本　墨筆　北京故宮博物院藏

大有警戒後人之意。之所以托名唐寅，大概是與傳說他的生活放蕩有關係。今日本大阪美術舘收藏有一件仇英款的《仕女圖卷》，絹本設色，分春、夏、秋、冬四季，描寫婦女們的遊樂生活。其中夏景一段，描繪兩個少女到荷塘中採摘荷花、蓮蓬。兩女子全裸，其一入深水處摘花，以蓮葉遮擋住胸部；另一於近岸邊，轉身將蓮蓬遞給岸上的婦女，以左手護住隱私部分，作含羞之狀。此畫筆法細膩，刻畫精微，具有較高的藝術水平。所畫裸體人物，雖然有着挑逗性，但中國人物畫家，由於長期受封建思想束縛，始終未能準確地表現出人體結構，描繪也僅只是意思而已。每一景題一首艷詞，署款為文徵明，作於1540年。按說文徵明雖然不是一個“道學家”，但思想和生活嚴謹，從他大量的詩作和少量詞作來看，是不可能創作出這樣的艷體詞來的。從詞與畫緊密的結合來綜合研究，這是一件典型的托名之作，時間應在晚明時代。

春宮畫作品，可以分為兩種不同品味。一類比較文雅，描繪僅止於男女之間的相狎，或者描繪婦女時，將薄薄的紗羅遮住身體，使之露而不顯，如《貴妃出浴圖》之類。前述仇英款《仕女圖卷》也屬於此類。在一些言情小說的木刻插圖中，也大都採取這種手法表現。這些作品可以在公開場合鑑賞和懸掛，一般畫手較高，有一定藝術價值。另一類比較粗俗，將性器官暴露無遺，各種性動作不堪入目，作品傳播的方式是隱秘的，畫手水平低劣，可以説毫無藝術價值。至於與房中術有關，從醫學衛生上去研究，則另當別論，這不是藝術史上討論的問題。

春宮畫在經過明末時代的高潮以後，到了清代，由於清政府思想文化控制的嚴密，逐漸走入低潮，流傳更加隱秘，直到晚清時期，才又出現一個新的高潮，這當然又與統治者政權的沒落相連，重複著明末的老路。

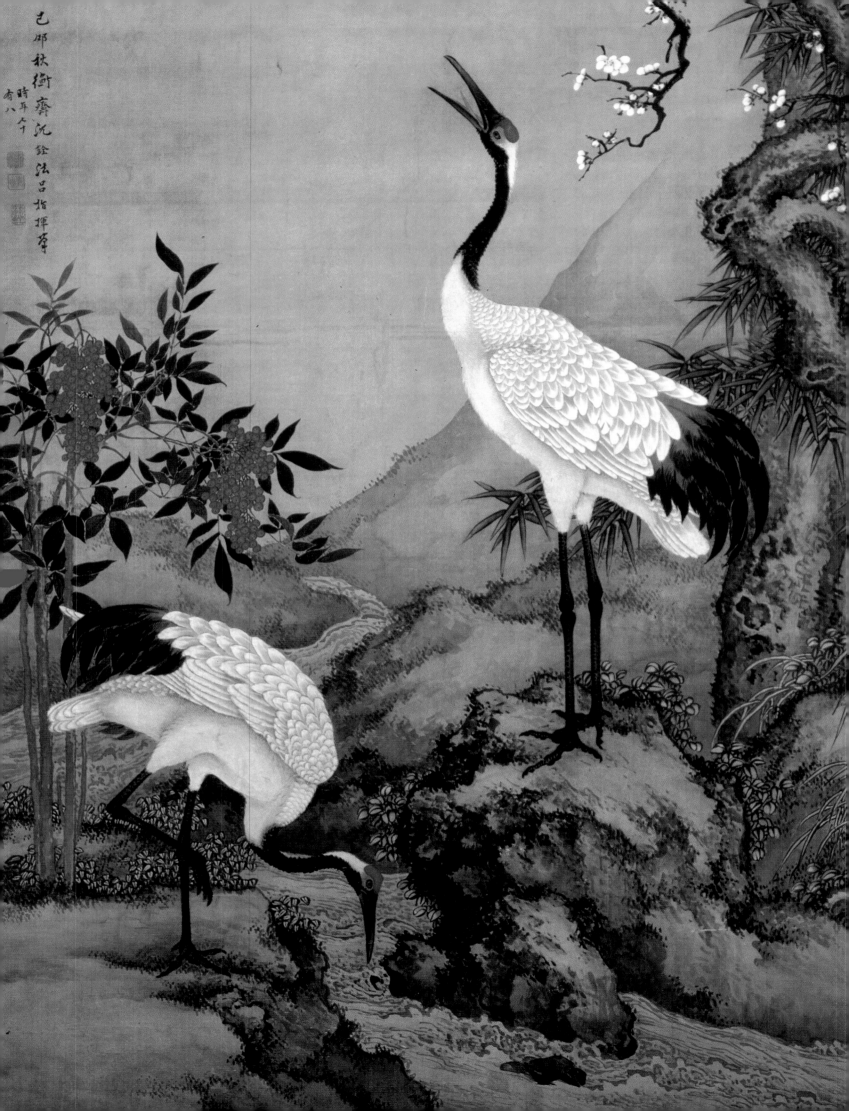

清代（西元 1644－1911 年）

清朝是中國歷史上最後一個封建王朝，從西元 1644 年定鼎中原，到西元 1911 年末代皇帝溥儀遜位，一共經歷了 267 年。這個最後的王朝是由原先生活在東北松花江流域的滿族人建立的。指出這一點是十分必要的，和元朝相似，清朝是由少數民族統治的王朝。在改朝換代的過程中，很多的漢族文人，對於滿族鐵騎所帶來的血與火的災難，持對抗的態度，不少人直接參與了抗清的軍事鬥爭，態度平和的一些人則在清軍壓境後，以文字或圖畫來表示自己的不滿。以致在清朝政權基本穩定以後，還有不少人存在恢復原有王朝明朝的念頭。這部分人（其中絕大多數為知識分子）由於仍然懷念已經失去的王朝，而與新的王朝格格不入，被稱之為"遺民"，這種衝突主要反映了強烈的民族意識。清朝初年山水畫的大量出現與流行，其中的一個原因，便是遺民畫家以此來表達自己對於故國山河的懷念之情。中國自古以來很注重於"華"、"夷"的區分，即居住在中原地區文化較高的民族與居住在邊遠地區文化相對落後的民族之間的區分。對於落後民族入主中原成為新的統治者的局面，始終有一種強烈的反感。而清朝正處於這樣一種局面下，由原先居住在東北地區以漁牧為主的滿族，依靠其嚴密的軍事組織，擊敗了明朝，而成為中

原地區新的統治者。

在清朝二百多年間，繪畫大致經過了三個發展階段。在清朝初期，有許多以前朝"遺民"身分活躍在畫壇上的畫家，著名的如弘仁、髡殘、八大山人和原濟並稱的"四高僧"；在南京有以龔賢為首的"金陵八家"；在安徽有蕭雲從、查士標等畫家。另外還有被稱作"正統派"的"清初六家"（王時敏、王鑑、王翬、王原祁、吳歷和惲壽平）。清代的中期，地處長江、大運河交匯點的揚州，藝事興盛，畫家薈萃，除"揚州八怪"等寫意花卉竹石畫家外，還有李寅、袁江、袁耀等工筆樓閣界畫家；在京師的宮廷裡，則由於歐洲傳教士畫家的供職，開創了中西合璧的新畫風；此外鎮江的張崟、顧鶴慶等又有"京江畫派"之稱。到了清代晚期，畫家雲集上海，著名的有虛谷、"四任"（任熊、任熏、任頤、任預）、趙之謙、錢慧安、吳友如等；另外地處嶺南的居廉、居巢兄弟和蘇仁山、蘇六朋等也各有建樹。遂使整個清朝畫壇呈現出多姿多彩的格局。在清代，畫家之多，作品題材之廣泛，都是超越前代的。

清初繪畫

"四高僧"及其作品

清兵在擊敗李自成農民軍後，迅速揮兵南下，與明朝的殘餘勢力發生衝突。由於抵抗者的堅決，清軍遂採用屠城的辦法，加強鎮壓，致使南方的許多漢族文人在抗清失敗後，以前朝遺民的身分自居，用不合作的態度與新王朝相處。其中的一部分人遁入空門，出家做了和尚。四位擅長繪畫的和尚，在畫史上便被稱作了"四高僧"。他們是弘仁、髡殘、八大山人和原濟。

"四高僧"中的弘仁（1610－1663），出家前姓江，名韜，安徽歙縣人。明朝滅亡時，江韜看到恢復故國沒有希望，便隨佛教僧人古航法師出家當了和尚，法名弘仁，號漸江。此後，弘仁經常往來於黃山、雁蕩山之間，平時多隱居在齊雲山作畫自娛，由於終日與山水為伴，故其作品頗能傳達山水的靈性。他去世後，他的朋友和學生將其遺骸葬在黃山披雲峰下，因為弘仁生前酷愛梅花，就在墓地周圍栽種了數十株梅樹，盛開時燦如繁星。[1]

弘仁的山水畫從風格上看，明顯受到元朝倪瓚的影響，用筆十分簡練疏淡。雖說他的畫風來源於倪瓚，卻能反映一種隱現於山石林木中的生機，這恰恰與倪瓚繪畫的格調有所區別。非常有趣的是，倪瓚並未出家為僧，畫中倒有著十足的出世避塵的禪意；而出家人弘仁，畫出的作品卻滿含對生活的熱愛。由此可以窺見，弘仁出家並非是他的真實的意願。他心中對故國的一片懷戀之情，通過筆端從那暗含著勃勃生機的山水畫作品中表現出來。

倪瓚的山水畫很多取材於黃山的風光。黃山的奇逸秀麗也給弘仁以巨大的啟示，《松壑清泉圖》（圖234）是他眾多作品中的一件。這是一幅典雅精緻的畫幅，一座堅實挺拔的山峰，從平靜的湖邊突兀而起，山腳下幾株古松傲然而立，松蔭中有涼亭一座；山石上生長著的松樹，植根於山崖的縫隙間，頑強地掙扎在峭壁上。山石下臨一片湖水，平靜如鏡，唯有兩山間一條緩緩流下的小溪，打破了沉寂；一座看似好像佛寺的房舍，其後翠竹一片，杳無人踪，彷彿與世隔絕一般。作者以乾淨秀雅的筆墨，描繪了一個無垢的理想世界。弘仁將自然的景色刪繁就簡，提煉概括，用極為精細的筆墨，表現出山水的神韻。

"四高僧"中的髡殘（1612－1673）削髮前姓劉，出家後字石谿，武陵（今湖南常德）人，明末時他經常住在南京，與著名文人顧炎武、錢謙益、周亮工、龔賢、程正揆等人有很深的交往。他所住的南京牛首山幽棲寺也是以上諸人經常聚會的地方。清兵南下，髡殘也一度加入了抵抗的行列，但是不久便遭

敗績。他在深山裡東躲西藏，吃了很多苦頭，後來則往來於各地的寺廟，作畫寫詩，猶如隱士一般。他雖然是個出家人，卻仍然保持著強烈的民族感情。髡殘的一位好友熊開元，在明朝覆亡後也出家當了和尚。一天熊開元與朋友一起去南京城外的鍾山遊玩，回來後髡殘便問：「你們今天到孝陵（明太祖朱元璋的陵墓）行禮了沒有？」熊答道：「我們已是出家人了，不用行什麼禮。」髡殘聽了大怒，把熊開元痛罵了一頓。第二天熊開元向髡殘賠不是，髡殘說：「你不必向我認錯，倒是應該對著孝陵磕幾個頭懺悔一下吧！」由此可見髡殘的政治態度。[2]

髡殘擅長畫山水，作品渾厚蒼茫，與弘仁清淡的畫風正好相反。他吸取繪畫傳統的技藝很廣泛，並不局限於某家某派，而是兼容並蓄。除去向「元四家」學習外，還受沈周、文徵明、董其昌的影響；在用墨上還有不少借鑑「米氏雲山」的地方。《雲洞流泉圖》是髡殘有代表性的作品之一。作於1664年，此時他五十三歲。圖景排佈在一豎長的畫幅內，畫的下部有草閣數棟，臨溪而建；一道流泉由右側山間，層層跌落而下，注入橫過畫面的溪流中。稍遠處的山坡上，有一座小村落。更深遠的幽谷之間，深藏著一組建築，高聳的屋脊、翹起的飛檐，像是寺廟的殿堂。左側一條蜿蜒的山道，若隱若現，似是通往幽谷間的寺院，一老者行走其間。髡殘喜以書法入畫，在這幅畫的右上角就有長達七行的題記，描寫畫家隱居山中，與山水雲松為伴，自得其樂的情志。題記寫道：「端居興未索，覓徑恣幽討。沿流夏琴瑟，穿雲進窈窕。源深即平曠，巇雜入霞表，泉響彌清亂，白石淨如掃。興到足忘疲，嶺高溪更繞。前瞻峰如削，參差岩岫巧。吾雖忽凌虛，玩松步縹渺。憩危物如遺，宅幽僧占少。吾欲餌靈砂，巢居此中老。甲辰仲春作於祖堂，石谿殘道人。」[3] 祖堂即南京郊外的祖堂寺，是石谿晚年的住所，圖中所畫可能就是那一帶的風光。

八大山人是「四高僧」乃至中國古代畫家中名氣最大的藝

術家之一。八大山人（1626－1705），原姓朱，名耷，從姓氏就能知道，和明朝的皇帝是本家，其身分和地位與弘仁、髡殘不同。其先祖是明代初年受封的弋陽王（弋陽位於江西省東北部），所以落籍在江西南昌。他幼年、少年時，在王府內過著富貴榮華、安逸的生活，待到明朝滅亡時，已經是十九歲的青年人了。改朝換代的劇變，使他賴以生存的安樂窩於頃刻之間倒塌，這一重大變故，雖說對於歷史來說少了一個王孫公子，卻在繪畫史上造就了一位曠世奇才。

關於八大山人的本名，現存有朱統𨨄和朱議冲兩種說法，大多數意見，認為是「統」字輩的。他在少年時性格活潑開朗，談笑風生，很詼諧，喜歡議論，經常有些「傾倒四座」的驚人妙語。明朝滅亡後，國破家亡對於一個王孫貴族尤感切膚之痛。他心情苦悶，性格也為之大變，以至有一天忽然在自己的門上寫了一個大大的「啞」字，於是便不再和別人交談了，別人同他說話，同意就點點頭，不同意便搖搖頭，對賓客也以手勢寒暄，聽朋友們之間交談，心會時，就啞然一笑，如此生活了十多年。最後他索性棄家出走，遁入南昌附近的奉新山中剃髮為僧，在山中修行達二十年左右，從學者多至百餘人。但是由於他長期處在抑鬱苦悶心態下，得不到渲洩，終竟因此癲狂，時而伏地大哭，時而仰天大笑，時而手舞足蹈，時而號叫高歌。隨著年齡的增長，他的心境逐漸平靜了下來，便以書畫自娛，創作了一系列獨具風格的作品。

他出家以後用的名號很多，如雪個、傳綮、個山、人屋、驢屋驢等，但是在書畫作品上最常見的署名是八大山人。落款是把以上四個字連綴起來寫，看上去似「哭之」，又像「笑之」，表達了他時哭時笑、哭笑不得的痛苦和矛盾的心情。八大山人就這樣度過了一生。[4]

八大山人擅長畫花鳥及山水，筆墨十分簡潔，味道卻很醇厚。所畫的動物，如魚、鳥等，經常是方硬的眼眶，黑眼珠子翻

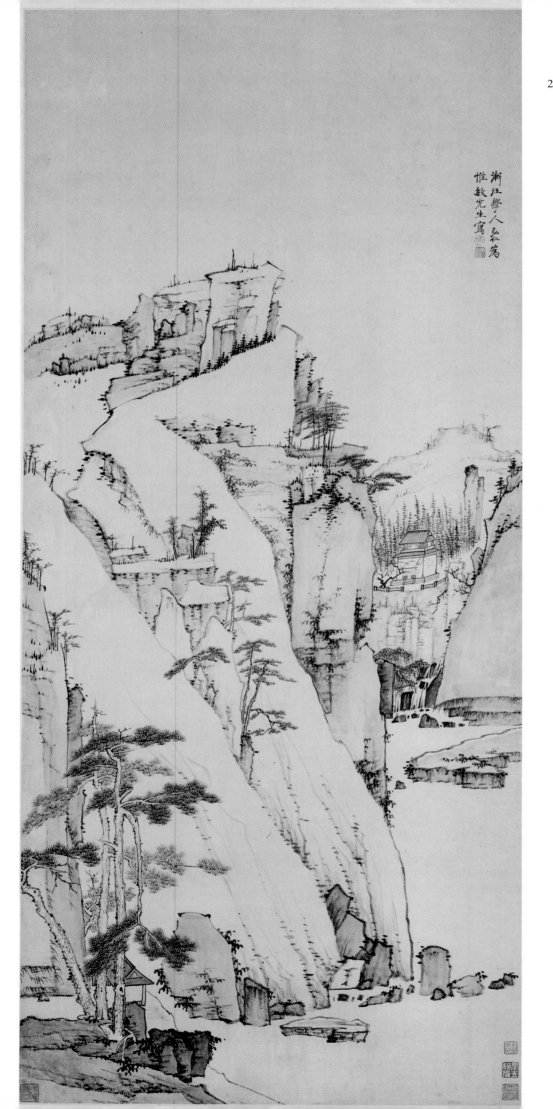

234. 松壑清泉圖
清 弘仁 軸 紙本 墨筆
廣東省博物館藏

235. 仙源圖

清　髡殘　卷　紙本　設色　84cm×42.8cm

北京故宮博物院藏

236. 河上花圖
　　清　朱耷　卷　紙本　水墨　46.62cm×1282cm　天津市藝術博物館藏

著,頂在眼眶邊沿,明顯地表示不滿的神情。花卉畫也有著孤苦淒涼的意境。畫上題寫的詩文多為諷諭清王朝或表達對古都故國的懷念,因此隱晦難懂。如他在所畫《山水冊》中的題詩寫道:"郭家皴法雲頭小,董老麻皮樹上多,想見時人解圖畫,一峰還寫宋山河。"詩中深寓著念國之情。

《河上花圖》(天津藝術博物館藏)(圖236)是八大山人的代表作之一,作於1697年。為一高46.62厘米,長達1,282厘米的長卷,圖中畫荷葉、荷花、石頭,筆墨酣暢濃烈,不施任何色彩,卻給人斑斕之感。畫後有自題的長歌和跋,跋云:"蕙喦先生囑畫此卷,自丁丑五月以至六七八月荷葉荷花落成,戲作河上花歌,僅二百餘字呈正。八大山人。"由跋中得知,這幅畫

由夏至秋畫了四個月方完成,但是從畫面上看筆勢縱橫,首尾相貫,仿佛一氣揮灑而成。此時,八大山人年已七十二歲,仍然筆力雄健,絲毫不見老態,其藝術生命力之旺盛由此可見。

"四僧"中的原濟,其身世與八大山人有些相似,同為朱明宗室後裔,但明亡時,他年紀尚幼小,對於亡國之痛的感受,不及八大山人深切。原濟(1642-1718),原名朱若極,是明靖江王朱守謙的後人,籍廣西全州,生於明末崇禎十五年(公元1642年)。朱若極的父親在晚明爭權的內訌中被殺。年僅五歲的朱若極由王府中的內官帶著逃了出來。稍長後削髮為僧,法名原濟,字石濤,號大滌子、清湘陳人、清湘遺人、瞎尊者、苦瓜和尚等。他雲遊四方,登廬山、黃山等名勝,流寓宣城定居。

原濟晚年，看到清朝政權已經鞏固，原有的民族觀念日漸淡薄乃至泯滅。康熙皇帝南巡到揚州時，他還作為地方上的名人參加了接駕的行列，對此覺得十分榮耀，寫有詩篇以為紀念。石濤後來在揚州賣畫為生，直至去世。[5]

石濤擅長畫山水、竹石，其畫風十分豪放，筆墨不拘成法，注重於個性的表露，他曾說：「我之為我，自有我在。古之鬚眉，不能生在我之面目；古之肺腑，不能安入我之腹腸。」他反對一味因襲古人的陳式，摹仿古人的作品，主張走入山林，去目識心會，「令山川與予神遇而跡化」，從而創作出「遺貌取神」，「不似之似似之」的作品。五十歲時他曾畫《搜盡奇峰圖卷》，這是一幅縱 42.8 厘米，橫將近 3 米的長卷，上面畫有各

種勢態的山峰。畫前題「搜盡奇峰打草稿」句，畫後有很長的跋，他在跋中說當時一些畫家喜歡在畫上標明自己是仿「某家筆墨」或「某家畫派」，這就像有人將醜婦人放在盲人面前，讓他鑑賞美醜一樣。所以他的宗旨是「不立一法」，「也不捨一法」。自石濤畫《搜盡奇峰圖卷》之後，「搜盡奇峰打草稿」這一題句遂成為「師造化」，「重寫實」的形象說法，後世的許多山水畫家將它作為格言，在創作中崇效。

石濤在繪畫技法上也有許多獨到而精闢的見解。例如，他曾在一幅畫的題記中，談及用墨的技巧和墨色的奇妙變化，十分耐人尋味，他寫道：「墨團團裡黑團團，墨黑叢中天地寬。」石濤的繪畫理論除收錄在他所著的《苦瓜和尚畫語錄》、

《畫譜》中以外，還散見於他的題畫詩跋中。他在繪畫藝術上的獨特成就，使得他名震揚州畫壇，清中期的“揚州八怪”無不受其影響和啓發。他的繪畫理論及美學思想對於清代初期那種陳陳相因，枯燥無味的畫風，具有極大的衝擊力。

《淮揚潔秋圖》(圖237)是石濤定居揚州後的作品。這是一幅描繪蘇北淮揚平原實景的畫幅，或許畫的就是揚州北郊的風光。畫面平遠開闊，猶如寫生小稿，顯得平淡，但卻不乏生氣。一段彎曲的城牆，將密集的房舍和蘆葦河漢相隔，城內屋宇錯落，樹木稀疏；城外，一條河流曲折流過，沙磧上長滿了蘆葦，坡岸雜樹叢生；極遠處以淡墨一筆帶過，只有一葉扁舟，漂浮在空空蕩蕩的水面上，舟上的漁翁，悠閒自在。整幅畫在安詳靜謐中又自有一股天然的野趣。畫的上部有一段很長的題跋，追溯揚州的變遷，抒發自己的感慨，文情並茂，成為畫面中不可少的部分。石濤作畫，既重傳統，又能避免“泥古不化”，用筆縱橫恣逸中又見規矩成法。他控制色墨和水份十分自如，其書法別具一格，題詩落款亦講究部位，成為畫面構圖的一個組成部分，數者交相輝映，似乎缺一不可。

在中國古代書法和繪畫的關係方面，一直有“書畫同源”的說法，如唐代著名美術史家張彥遠在其著作《歷代名畫記》中，就提到過“書畫同源”的問題。因為中國的文字是象形文字，它同圖畫有著一種天然的聯繫。明、清以降，文人繪畫得到極大的發展，文人畫家都具備多方面的文化素養，除去繪畫外，還精於書法，擅長詩文，所以在他們作畫時，就不僅是反映繪畫技藝的高超，而是在畫面中體現了畫家綜合的修養，在作畫同時一般還需題上詩句。字體的選擇、大小的安排等都成為整個構圖的一個組成部分來通盤考慮的。這一特色在清初眾多的畫家中十分流行。石濤在詩、書、畫、印的結合方面，比較突出，這種流風對清代中期的“揚州八怪”，產生過尤為重要的影響。

强調師承的“清初六家”

“清初六家”也稱作“四王、吳、惲”。他們是王時敏、王鑑、王翬、王原祁、吳歷和惲壽平。前五位畫家以山水畫聞名，唯有惲壽平擅長作花卉。“清初六家”的藝術主張和藝術風格仍然屬於“文人畫”的範疇，他們所代表的是士人(即有文化的知識分子)的趣味，畫中體現的是淡泊、寧靜、寄情山林和與世無爭的情境，所以畫家筆下的山山水水並不追求描繪實地實景，而是藉大自然的山川來抒發胸中的情思、逸氣，寄托某種感情，他們所要表現的是自己的“胸中丘壑”。這些被清初“四王”等為代表的強調師承傳統的文人畫家反覆加以描繪，其實是在紛爭的現實中，他們所要尋找的一塊心中的樂土。

將六位畫家並稱，而且作為一個相關類似的藝術現象加以研究，是基於以下幾個原因：其一、這六位畫家生活的年代相同，即明末清初約百年間；其二、他們之間有著族屬及師承方面的密切關係；其三、六位畫家的籍貫及藝術活動範圍相近；其四、六位畫家的藝術傳統與藝術趣味一致。這最後一條是根本的。

“四王”中的王時敏最年長。王時敏(1592－1680)，字遜之，號煙客、西廬老人、歸村老農等。他祖父、父親都是明朝的官員，家中富有收藏。王時敏從小受到傳統文化藝術的薰陶，他學畫又用心，畫藝進步很快。明末一度任官，但不久即辭官，入清後，仍然寄情翰墨，八十九歲時卒於家鄉。[6]

王時敏的山水畫，泛學元代黃公望、吳鎮、王蒙、倪瓚四家，其中主要得之於黃公望。他的用筆很含蓄，作品的格調高雅，作品蒼潤、峻秀。畫於1665年的《仙山樓閣圖》(圖238)，構圖飽滿，山石厚重、渾樸，皴法熟練、老到，近於黃公望的畫法。而樹木繁密交錯，又有王蒙的筆意。數家筆墨融於一紙，似乎並無“泥古不化”之嫌。王時敏畫此圖時，年已屆七旬高

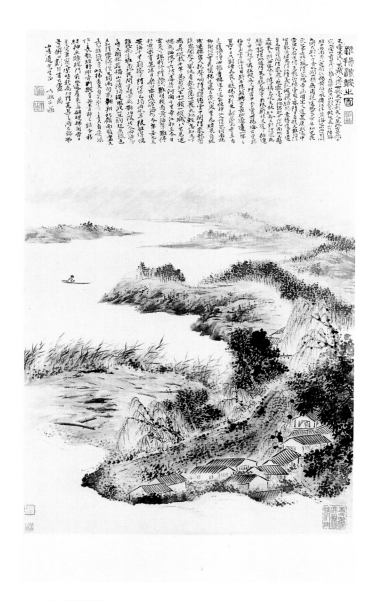

237. 淮揚潔秋圖
清 石濤 軸 紙本 設色 南京博物院藏

齡，然筆端只見成熟，無頹老之意。

王鑑是王時敏的同族，同為江蘇太倉人，長王時敏一輩，但比王時敏小六歲，二人常在一起相互切磋畫藝學問，關係十分密切。王鑑(1598－1677)，字圓照，號湘碧、染香庵主。王鑑亦出身於書香門第，祖父王世貞是明朝著名的文人學士，家中也富有收藏，年少時就受到家族文學藝術氣氛的薰陶，並遍臨前代名畫作品，從中領略古人筆墨的精華。明末時，王鑑考中舉人，到廉州(今廣西合浦)做了幾年地方官，不久仍返回家鄉隱居，此後再也沒有做過官。入清後，他和王時敏相同，一直保持前朝遺民身分，直至八十歲去世。

王鑑的畫風借鑑元朝王蒙的畫法最多，擅長用毛筆的中鋒，墨色濃潤，丘壑深幽，但不瑣碎，樹木葱鬱，但不繁雜，整體感較強。存世的《夢境圖》軸(圖239)，是王鑑中年的代表作，畫於1646年四十八歲時。筆墨精謹，構思獨特。畫上有一段長跋，講述此圖創作時的啓示：該年六月，王鑑去半塘避暑，白日無聊，坐在椅子上午睡。夢中見到一處山水，中有草屋一間，庭院內花竹稀疏，屋前清波浩渺，湖中一老者駕舟垂釣，悠然自得。草屋牆上懸掛董其昌山水一幀，幽微淡遠。酣夢至此，王鑑驚醒，但夢中情景歷歷在目，急忙鋪紙研墨運筆，將夢中景象畫出，成了這幅《夢境圖》。此圖用筆繁密中又見峻秀，略加淡墨烘染，山石高聳，用披麻皴畫出，水面波紋細密，富於裝飾美感。王鑑在夢中都不忘"南宗"鼻祖王維的輞川別墅和董其昌的畫幅，可謂對"南宗"山水畫魂牽夢繞。

"四王"中的王翬，曾經分別學畫於王時敏和王鑑。王翬(1631－1717)，江蘇常熟人，字石谷，號臞樵、耕煙散人、烏目山中人、劍門樵客等。王翬祖上五世均擅丹青，是一個繪畫世家。所以王翬從小便與繪畫有緣。啓蒙老師叫張珂，專學黃公望畫法，所以王翬早年深受黃氏畫風的影響，還一度以仿黃公望畫謀生。後來遇見了王鑑，王鑑又將其介紹給王時敏，得到名家指點的王翬，從此畫藝精進，博覽古今名蹟，技藝日臻完美。王時敏、王鑑去世後，他便獨步江南，名聞海內，以致康熙皇帝為繪製巡視南方盛舉的圖畫時，也特別邀請王翬來主筆，這便是十二巨卷的《康熙南巡圖》(圖240)。畫後皇帝特賜"山水清暉"四字，所以王翬晚年又號清暉老人，以紀念這次皇帝所給予的恩寵。[7]

中國人，尤其是中國文人，除去姓名外，還有字、號等，成

為某個人整個稱呼的一部分;一般來説,姓名是某個人出生時父母或其他長輩取的,而號、別號等則是某個人成年以後,自己或朋友取的,所以在號和別號中就增添了許多與這位文人身世、志趣有關的内容。如清初著名山水畫家吳歷,有"墨井道人"這樣一個號,這是因為吳歷家鄉常熟,有一口井,井水色深如墨,是家鄉的一處名勝,因而以此為號,標明了自己的籍貫和對故鄉的懷念之情。至於像"四王"中的王時敏的號"歸村老農",最明白不過地顯示了他不願做官,而志在田野的心態。

王翬的山水畫能夠吸取前代畫家的長處,融會貫通,從而形成自己的面貌。用他自己的話來説,就是:"以元人筆墨,運宋人丘壑,而澤以唐人氣韻,乃為大成!"王翬雖説偏重學習"元四家"的畫法,但對於宋代畫院畫法也有所涉獵,對傳統的繼承面比較開闊,所以作品的面貌就比較變化多樣。

《秋樹昏鴉圖》(圖241)是王翬晚年的作品,筆墨老到,技藝純熟,達到了隨心所欲的境界。這是幅山水小景,近處繪有茂密的竹樹、臨水的涼亭;樹木交錯穿插,前後的層次處理得很得體,透過前面的枝葉縫隙,露出了後面的枝幹;畫中採用水面及煙靄等留出空白的手法,給人清新透氣的感覺。遠景中,起伏平緩的山坡,將觀者的視線引向遠方;色彩的運用,顯示了鮮明的季節特點。畫上題明代畫家唐寅詩一首,詩云:"小閣臨溪晚更嘉,繞檐秋樹集昏鴉,何時再借西窗榻,相對寒燈細品茶。"王翬作此畫時已八十一歲,一位垂暮的老人,面對深秋的黃昏,自然會生出時光易逝,人生易老的感喟,禁不住想起舊日的好友,希望能同他像往時一樣,在傍晚時分的燈影中,一邊飲茶,一邊傾談。畫家借用這首詩配畫,詩意與畫境十分貼切,稱得上"詩中有畫,畫中有詩",這是中國詩畫作品所追求的至高境界。

"四王"之一的王翬,在繪畫方面雖然也崇古學古,但是他能集眾家所長,冶於一爐,較之其他三王有創造性。

"四王"中最後一王是王原祁。他是王時敏之孫,明、清改朝換代,政權交替時才是三歲的幼兒。王原祁(1642－1715),字茂京,號麓臺、石師道人等,自幼讀書習畫,至康熙八年(西元1669年)成為舉人,次年又登進士,後來歷任地方和朝中的官職;1700年他奉命入值内府,後又入南書房,成為皇帝所倚

238. 仙山樓閣圖
清　王時敏　軸　紙本　墨筆　133.2cm×63.3cm　北京故宮博物院藏

重的文臣，仕途一帆風順。王原祁有較長一段時間住在京師西北郊海淀的暢春園，公務繪事兼顧，創作了大量作品，其畫風對於宮廷的山水畫影響極大。七十四歲時逝於北京。

王原祁的山水畫，深受祖父王時敏的影響，特別推崇元朝黃公望的畫藝，他自己曾説過：“所學者大癡也，所傳者大癡也。”（黃公望號“大癡”）。王原祁的筆墨功力很深厚，作畫時暈染多遍，由淡而濃，層次豐富，並在關鍵部位以焦墨、濃墨破開，使整個畫面渾然一體。王原祁的淺絳山水，將色與墨融合無間，“色中有墨，墨中有色”，頗有獨到之處。

《青山疊翠圖》（圖 242），為紙本設色畫，是王原祁在北京為皇帝而作的，並收貯於宮內。這是一幅描繪崇山疊嶺的山水畫，作者注重山石塊面的架構，以疏鬆但又十分明確的筆墨表現出厚重堅實的山嶺，在山谷、山坳間，佈有雲氣煙靄，使畫面透氣，不致堵塞，山腳星散房舍、松樹，充滿了一種活力與生氣，體現了王原祁在運筆用墨上的特色。王原祁特別擅長用較為乾澀的筆墨，描繪山石，並反覆加以皴染，故而顯得非常厚重實在，從而表現了山石的繁茂植被，草木華滋，土層豐厚。粗看水墨單調，幾乎沒有什麼色彩，但仔細觀賞則每一筆都體現了作者的功底。我們在看畫時，甚至能想像出王原祁一筆一筆反覆添加，興趣盎然地沉浸於這種筆墨表達心境的快感之中。

“四王”的繪畫講究筆墨技巧和筆墨情趣，崇尚古人的筆法、氣韻和構圖方法。極少去體察山川勝景的實景，只是坐在書齋裡臨摹古人名蹟，研究揣摩筆墨技巧，苦心構思，一意追求形式美和與古代作品相似。如王原祁讚王翬的畫時説：“氣韻位置，何生動天然如古人竟乃爾？吾年垂暮，何幸得見石谷！又恨石谷不為董其伯（即明代畫家董其昌）見也！”[8] 由這段文字可以看出他們品評畫作的優劣，是以“似”或“不似”古人的作品為標準。“四王”的繪畫發展到後來更趨於程式化。王原祁

239. 夢境圖
清　王鑑　軸　紙本　墨筆略染赭　162.8cm×68cm　北京故宮博物院藏

240. 康熙南巡圖
　　清　王翬等　卷　絹本　設色　67.8cm×2313.5cm　法國巴黎吉美博物舘藏

五世孫王述綰在闡釋畫理時道："畫之為理，猶之天地古今，一橫一豎而已。石橫則樹豎，樹橫則石豎，枝橫則葉豎，雲橫則嶺豎，坡橫則山豎，崖橫則泉豎。密林之下，畫以茅屋；臥石之旁，點以立苔。以此而觀，大要在是。"[9]　千變萬化，儀態萬方的自然萬物，到了他們的筆下，都變成了按一橫一豎模式組合的圖形，還有什麼藝術創作可言呢？他們提倡的這種僵化的創作方法，為許多有識的畫家所不取。

　　"清初六家"中除"四王"外，吳歷也是一位山水畫家，而且他的生平經歷很是奇特。吳歷(1632－1718)，字漁山，號墨井道人、桃溪居士等。他幼年時，父親亡故，家境貧寒；青年時跟隨王時敏和王鑑習畫，並與王翬共同切磋畫藝。早年吳歷以出售自己的作品奉養母親。他三十一歲時母、妻相繼去世，思想消沉，萌發了出世的念頭。起先是相信佛教，後來又接近歐洲傳來

的天主教，到五十一歲時便正式入教，並成為教會的修士。本想到歐洲去，結果未能成行，只抵達澳門(當時已為葡萄牙佔據)，後返回江南傳教佈道長達三十年。所以這段時間裡吳歷作畫極少。他的這一經歷，不但完全不同於"清初六家"中的其餘五人，就是在明末清初眾多畫家中也幾乎是獨一無二的。

　　吳歷的山水畫也大都從"元四家"變化而來，但在用筆運墨上更加多樣，富於自己的個性的表露。就連當時畫名震朝野的王原祁和王翬對他的畫都讚賞不已。王翬在《清暉畫跋》中寫道："墨井道人與余同學同庚，又復同里，自其遁跡高尚以來，余以奔走四方，分北者久之。然每見其墨妙，出宋入元，登

241. 秋樹昏鴉圖
　　清　王翬　軸　紙本　設色　118cm×74.7cm　北京故宮博物院藏

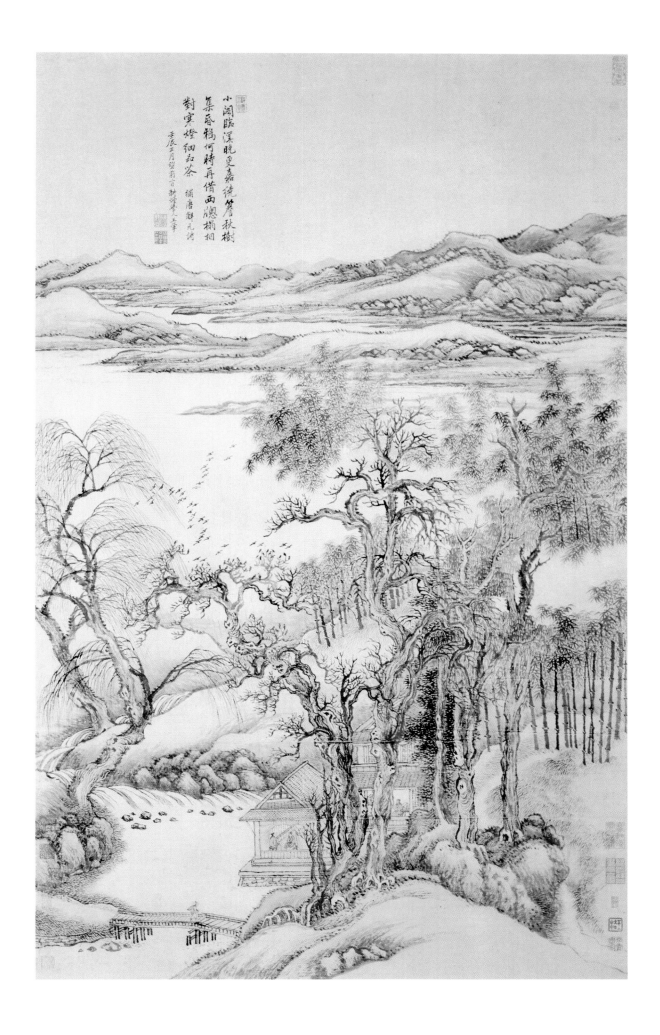

峰造極, 往往服膺不失。"[10] 《湖天春色圖》(上海博物館藏) (圖243)是吳歷的一幅描繪江南小景的作品。彎彎的坡岸上, 柳樹成蔭, 水塘中蘆葦叢生, 一條小徑沿著土堤曲折通往遠處。遠山起伏, 似乎被籠罩在一層薄薄的煙霧之中。柳樹枝頭和湖岸邊上, 有無數鳥雀水鴨, 正在覓食戲水, 一派平靜氣氛。畫家為觀者傳達了一種清新的春天的氣息。新綠的草坡、嫩芽, 使整個畫面以綠色調為主, 充滿了悅目的生命力。此圖構圖十分別緻, 不像傳統山水的套路, 好像是隨手拈來的江南一帶到處可見的水鄉一角, 使人感到十分親切、自然。吳歷運用傳統的技法, 創造了一個充滿活力的意境。此圖是吳歷四十五歲時的佳構。晚年的作品雖然在筆墨運用上更加熟練、老到, 但在情趣上總不及這幅類似寫生的作品。

雖然同屬"清初六家", 但是吳歷的創作主張與美學觀與"四王"大相逕庭。他說:"我之畫不取形似, 不落窠臼, 謂之神逸。"他不泥古, "不將粉本為規矩", 但也不菲薄古人, 提出要"得古人之神情要路"。要求畫家"見山見水, 觸物生趣, 胸中了了", 即對所描繪的景物有了深切的感受, 才可用筆墨去表現。[11]

他將旅居澳門、福州等地時所見的南國景物, 諸如海景、榕樹入畫, 並在許多作品中運用了西畫中明暗、透視、黑白對比等技法, 使作品從題材到風格技巧都具有與眾不同的特色, 而又不失卻中國畫的傳統。[12]

"清初六家"中的惲壽平是位花卉畫名家。惲壽平(1633-1690), 原名格, 字壽平, 後來以字為名, 更字正叔, 號南田、雲溪外史、白雲外史、甌香散人等, 江蘇武進(今常州)人。惲氏祖上多人在明朝為官, 其父惲日初在清軍入關後, 攜子參加了南明的抗清鬥爭。在戰爭中父子二人失散, 惲壽平被清軍閩浙總督陳錦收為養子。五年後, 一次偶然的巧遇, 惲壽平在杭州靈隱寺見到父親, 父子團圓。稍長惲壽平跟隨王時敏、王鑑習畫, 起先作山水, 後專攻花卉, 以賣畫度日, 終其清貧的一生。去世時五十八歲, 是"六家"中最短壽者。

惲壽平力求改變明代宮廷繪畫的"濃麗俗習", 繼承並發揚了北宋徐崇嗣所開創的"沒骨"花卉的畫法, 在造型準確的基礎上, 巧妙地用水和用色, 進而恰到好處地在水中施色、色中施水, 色染筆暈, 形成自己清潤雅緻、自然活潑的畫風。在題材上惲壽平將周圍常見的一花一木、一草一石當成自己的粉本, 創造了一個美麗的世界, 使得這一畫法, 風靡一時, 甚至評論家認為:"近日無論江南江北, 莫不家家南田, 戶戶正叔。"影響之大, 可見一斑。惲壽平的好友王翬對他的花卉畫有"生香活色"四字的評價, 可謂言簡意賅。

《山水花卉圖册》(圖244、245), 充分顯示了惲壽平的藝術水平, 不但花卉生動自然, 素雅大方, 充滿活力, 山水畫得也很灑脫。但總的格調屬於柔和、平靜的, 保留了文人繪畫的情趣。

描繪實景的"金陵八家"

清初畫壇, 還有一批活躍在金陵(今江蘇南京)的畫家, 其中以龔賢為首的"金陵八家"最具代表性。金陵是明朝開國時的都城, 終明一世, 其地位僅次於北京, 成為東南地區的政治、文化、經濟中心。清朝建立後, 許多明朝的遺民居住在南京及其周圍, 懷念著失去的故國。"金陵八家"中的畫家大都保持着鮮明的民族氣節, 以畫來表達對故國的留戀思念之情。這八位畫家是龔賢、樊圻、鄒喆、吳宏、胡慥、高岑、葉欣和謝蓀。他們以畫山水為主, 作品大都取材於南京周圍的實景, 具有鮮明的地方特色。八人中以龔賢的個人風格突出, 成就最高, 影響也最大。

龔賢(1618-1689), 字半千, 號野遺、半畝、柴丈人等, 江蘇崑山人。龔賢身處改朝換代的年代, 他先不滿晚明宦官專權的黑暗政治, 與不滿朝政的知識分子羣體"復社"成員來往

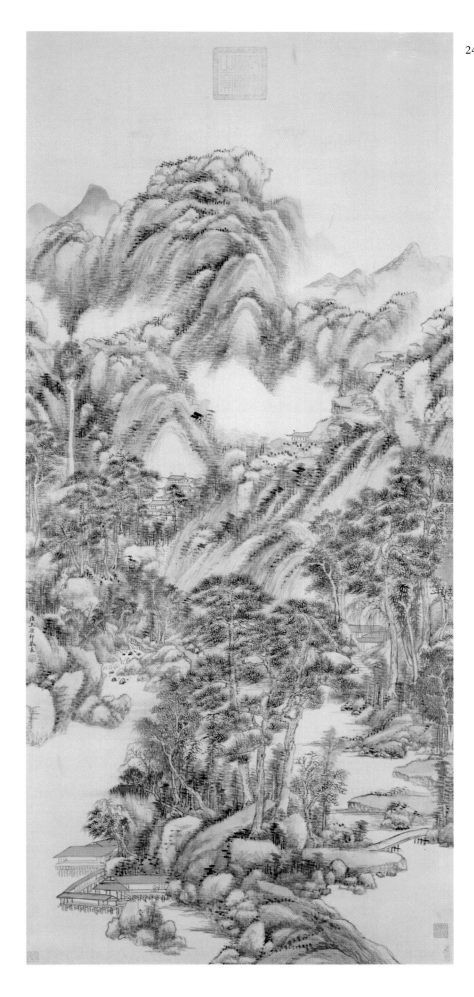

242. 青山疊翠圖

清 王原祁 軸 紙本 設色 139.5cm×61cm

北京故宮博物院藏

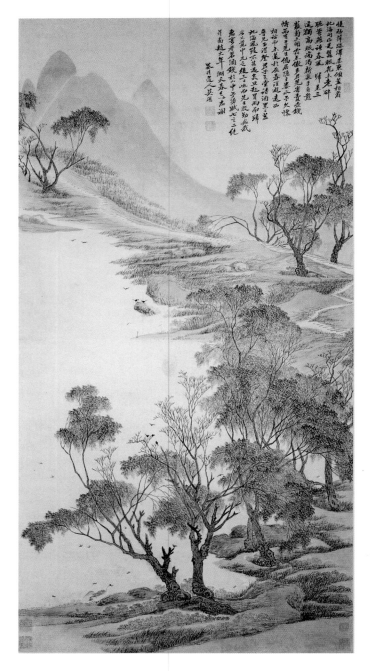

243. 湖天春色圖
清 吳歷 軸 紙本 設色 123.8cm×62.5cm 上海博物館藏

且在運用水墨上特別講究,濃濃淡淡、深深淺淺,一次一次反覆渲染皴擦,被稱為"積墨法"。可使畫面產生厚重蒼鬱濃烈的效果,用此來表現濕潤多雨的江南山林,這是在宋代"米氏雲山"的基礎上又有了新的發展。龔賢也有少量畫幅用筆極簡單,形成另一種面貌,前者被稱為"黑龔",後者被稱為"白龔"。

龔賢的藝術主張與石濤頗相似,也反對拘泥於古法。他說:"古人之書畫,與造化同根,陰陽同候。非若今人泥粉本為先天,奉師說為上智也。"指出古代的優秀書畫家都是以自然和生活為源泉和根基,而今人反去擬古,豈不是本末倒置。他接著又說:"然則今之學畫者當奈何?曰:心窮萬物之源,且盡山川之勢,取證於晉唐、宋人則得之矣!"為當時的畫家指出了一條師化造物、借鑑古人的創作道路,這是極為可貴的。龔賢所著的《畫訣》、《柴丈畫說》等,用淺近的語言,闡釋繪畫技法和要領,尤其適合初學者研讀。

《清涼環翠圖》(北京故宮博物院藏)(圖246)是龔賢的代表作之一,它描繪了金陵北清涼山的風景。該地曾是龔賢較長時間隱居的一處山林,樹木濃密,丘壑雖不高大險峻,卻十分幽深。層層的渲染和皴擦,墨色濃淡的變化,虛實的安排,都是龔賢繪畫的特色。他的這種畫法遠承"米氏雲山"和元代的高克恭的畫法,但更主要的是用傳統的技法來描繪實景,使之產生一種與人親近的效果。

"金陵八家"中除龔賢外,對其餘幾個畫家的生平瞭解都不多,比如高岑,僅知道他是金陵(今江蘇南京)人,字蔚生,自幼習畫,亦擅寫詩(詩集並不見刊佈)外,餘下的情況則無法再見其詳了。好在這幾個畫家留存的作品尚有不少,可資分析欣賞。高岑的山水畫,很多以南京周圍的風光入畫,雖未寫明,但仍然使觀者覺得好像畫的就是南京某一處實景。在造型和用筆施色上,高岑與龔賢完全不同,高岑更擅長用線來描繪景物,勾勒輪廓,皴法用得並不多,而且大部分作品都是畫在絹

密切;在明亡後又不滿滿族的新統治者,保持著民族氣節,堅守節操,一直隱居在南京的清涼山上,以賣畫和課徒為業。

龔賢一生大部分時間生活在金陵,對於當地一山一水、一草一木充滿了感情,清涼山、棲霞山等名山勝地,都在他筆下得到了再現。龔賢的作品大都是用水墨畫成,極少施色彩,而

244. 花卉
清　惲壽平　册頁　紙本　淡設色　22.8cm×34.6cm　北京故宮博物院藏

245. 山水
清　惲壽平　册頁　紙本　淡設色　22.8cm×34.6cm　北京故宮博物院藏

上並敷有色彩。《石城紀勝圖》(北京故宮博物院藏)(圖247)就是高岑一幅以南京名勝為題材的作品。

"金陵八家"中的吳宏,生平材料亦極少,生卒年均無法確考。他是江西金溪人,長期寓居金陵,字遠度,號竹史,擅長畫山水及竹石,也能寫詩。其作品風格寫實,用筆則較為放逸,尤其是不設色的作品,更顯得水墨淋漓。

他的《燕子磯莫愁湖圖》(圖248),畫的是金陵的兩處名蹟,分為前後兩段。作品是在寫生的基礎上畫成的。第一段的燕子磯在南京北郊觀音門外,山石直立於長江邊上,三面凌空,形狀如燕子展翅欲飛。此處是遊金陵的人必到之地,尤其在夜晚登臨,水月皓白,江面如練,更是引人入勝,別有一番情趣。吳宏所畫就是燕子磯夜間的景色,夜霧迷濛,萬籟俱寂,渡船、漁舟都已靠岸,一片寧靜的氣氛。第二段所畫的莫愁湖,在金陵水西門外,湖面開闊,建有亭臺水榭,環湖植柳樹。春天時花紅柳綠,遊人如雲。畫家將湖面和岸邊的景物畫得十分美麗,可見其情感之投入。吳宏身處改朝換代的動盪中,只見山河依舊,懷念故國之情,油然而生,畫中寄托了畫家無限的思情。

樊圻(1616-1694以後)是"金陵八家"中兼擅山水、花鳥草蟲的畫家。他字會公,金陵人,享高壽。現藏北京故宮博物院的《花蝶圖》卷(圖249),為其九十六歲時繪畫,尚不見老態,難能可貴。

此圖畫太湖石、花蝶,畫法工整,色彩鮮亮奪目,畫在金箋紙上,更充滿了富貴氣,畫中的蝶石等,均含有吉祥祝福的喻意,當為某人祝壽而作。

"金陵八家"中如鄒喆、胡慥、葉欣、謝蓀等也均以山水知名,是清初南京一地的著名畫家。

各具風采的清初其他畫家及其風格

清代初期還有不少畫家,自具面貌,但並未被歸入某家某派,亦以各自的藝術為畫壇增添了光彩。

王武(1632-1690),蘇州人,號忘庵。在花鳥畫方面,他是一位可與惲壽平相提並論的畫家,其作品清新雅緻,活潑生動,從《花竹棲禽圖》(北京故宮博物院藏)(圖254)上可以一睹其畫藝的風采。

在山水畫方面蕭雲從和梅清都是自具面貌的重要畫家。蕭雲從(1596-1673),字尺木,號無悶道人等。安徽蕪湖人。由明入清,一直保持民族氣節。他的山水畫受元朝倪瓚的影

246. 清涼環翠圖
　　清　龔賢　卷　紙本　設色　30.2cm×144.2cm　北京故宮博物院藏

247. 石城紀勝圖
　　清　高岑　卷　紙本　設色　36.4cm×701.8cm　北京故宮博物院藏

248. 燕子磯莫愁湖圖
　　清　吳宏　卷　紙本　設色　31cm×149.5cm　北京故宮博物院藏

249. 花蝶圖
　　清　樊圻　卷　絹本　設色　19.8cm×197cm　北京故宮博物院藏

響,追求一種冷峻簡潔的風格,畫黃山尤多。現存北京故宮博物院之《雪嶽讀書圖》(圖255)是其精品,此畫構圖飽滿,用筆極細密,但墨卻較為淡,畫出了冬季雪天朦朧的感覺。此外,蕭從雲還曾替安徽的版畫繪製了眾多的畫稿,和民間藝術也有較密切的聯繫。

梅清(1624－1679),字遠公、號瞿山,安徽宣城人。他的繪畫多描繪實景,但技法上對“元四家”及沈周借鑑頗多,曾與石濤相友善,相互切磋畫藝,石濤早年畫風受梅清的影響。梅清山水用筆豪放,所畫黃山風景,多表現奇峰、怪石、異松和雲

海,頗得黃山之神韻。梅清的《黃山天都峰》(圖256),以寫生入手,但又在寫生的基礎上加上主觀的感受,突出奇、怪、險的意境,使畫幅既似曾相識又別開生面。

自元代以後,中國文化的重心南移,畫家、書法家絕大多數是南方人,所以當一位擅長書畫的北方人出現時,便顯得尤為引人注目。這個北方人便是傅山(1607－1684),字青主,號真山等,山西太原人,明朝滅亡後,他身穿朱衣隱居,又自號朱衣道人,意在保持民族氣節。他以行醫為業,兼習金石書畫,清廷徵召為官,堅辭不就。其山水畫風格古拙,從《山水圖》冊

250. 朱葵石像
清 謝彬寫照，項聖謨補景
軸 絹本 墨畫淡染
69.2cm×49.7cm
北京故宮博物院藏

(圖 257、258)中可見一斑。他的書法成就很高，尤其是草書，縱逸迭宕，體現了心中的激情。

清代前期的人物肖像畫家

人物肖像畫在明、清時，處於相對衰落的地位，與山水、花鳥畫比較，畫家與作品數量都不景氣。但是由於這一畫種的特殊功能，社會上仍有需要，所以還是得到一定發展，並出現了不少名手。

清代的肖像畫，基本上是在明末"波臣派"的基礎上延續的。除了這類體現中國傳統肖像畫特色的畫幅外，在宮廷內

251. 允禧訓經圖
清 顧銘 軸 絹本 設色 71.8cm×63cm 北京故宮博物院藏

還有歐洲傳教士繪製的帝、后肖像,這部分肖像畫將在專門介紹清代宮廷繪畫時闡述。

繪製人物肖像畫的工作,絕大多數是由職業畫師擔當的,這是因為畫人物肖像要經過專業的學習和訓練,是不能隨心所欲的。所以絕大部分的肖像畫家都名聲不顯,其中最著名的才能得到與文人畫家相當的地位,而多數人被視為畫工(工匠)。不過社會上對於人物肖像畫有著大量需求,如從文人過生日時懸掛的畫像,直至家人亡故後祭祀用的影像等。故而從事人物肖像畫繪製的人也很多,當然他們的水平亦高下不一,只有出類拔萃者才能在畫史上留名。

中國傳統的肖像除去表現人物的相貌外,還非常注重人物的衣飾以及被畫人身處環境的描繪,以此來烘托人物的身分、意趣和愛好,從而成為肖像畫的重要組成部分。其中有許多文人在被畫肖像時,喜歡裝扮成農夫、漁翁的形象,比如羅

聘的《自畫像》軸(北京故宮博物院藏)就是一個非常典型的例子。在實際生活中,他們並非是這種裝束,只是在被畫時為了表現自己志在田野山林的隱逸思想,才特意裝扮的。

清初著名的肖像畫家有謝彬、郭鞏、徐易、王宏卿、廖大受、張琦、顧企、沈韶、張遠等。寫真技法自曾鯨之後,發展為兩種風格:"一重墨骨,墨骨既成,然後敷彩。""一略用淡墨勾出五官大意,全用粉彩渲染。"[14]曾鯨的弟子中,有的以"墨骨"見長,有的以"渲染"著稱。謝彬(1602-1681)的《朱葵石像》軸(北京故宮博物院藏)(圖250)中所畫人物神情安詳,背景雖為項聖謨補繪,但與整個畫面情調十分合拍。曾鯨的另一高足張琦,曾畫有中國福建福清黃檗山萬福寺住持和尚《費隱通容像》軸(日本京都萬福寺藏),將"波臣派"的影響擴散到日本。曾鯨的弟子謝彬、沈韶又傳授畫藝給顧銘,使這一畫派代代相傳,延綿不斷。顧銘所畫的《允禧訓經圖》軸(北京故宮博物院藏)(圖251),是其唯一傳世作品,所畫為康熙皇帝第二十一子允禧(1711-1758)全家的肖像。面部描繪精細傳神,富有立體感,不愧得曾鯨的真傳。

"波臣派"還有一位傳人,他便是康熙年間活躍於京師的揚州畫家禹之鼎(1647-1709),字尚之,號慎齋。曾鯨去世時,禹之鼎只有三、四歲,當然無緣向曾鯨請教畫藝。不過從他的肖像畫作品上看,顯然禹之鼎應屬"波臣派"的一員。禹之鼎成名之後,北上京師,在當門客期間,曾畫過藩屬外國使臣的肖像,後來任鴻臚寺序班,亦從事同樣的工作。京師的名人,幾乎都請禹之鼎畫過肖像,比如納蘭性德、朱彝尊、王士禎、王原祁等。

《王原祁藝菊圖》卷(圖252),就是禹之鼎為王原祁畫的一幅精彩肖像畫作品,此圖現藏北京故宮博物院,為絹本設色畫。王原祁不僅是一名著名的畫家,還是康熙皇帝倚重的一名大臣,與皇帝的關係十分密切。所以禹之鼎在表現王原祁時,

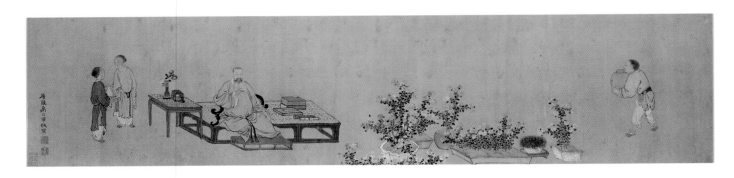

252. 王原祁藝菊圖
　　清　禹之鼎　卷　絹本　設色　26.7cm×74cm　北京故宮博物院藏

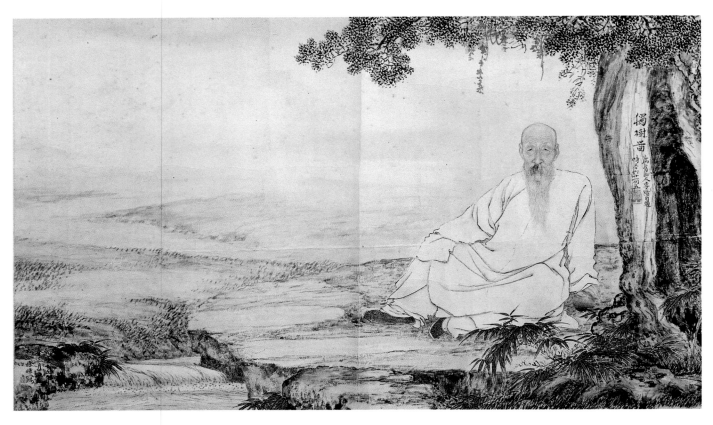

253. 李鍇獨樹圖
　　清　徐璋　卷　紙本　設色　33.7cm×57cm　北京故宮博物院藏

既注重於他高官的身分,又注重於他文人兼畫家的情趣。除刻畫了他躊躇滿志、雍容大度的神情氣質以外,又在他身邊、周圍置放書卷無數,還放了許多盆菊花,以體現王原祁的雅趣。

　　"波臣派"的餘韻中還有一位肖像畫家,也應給予一定的地位。他便是活躍於乾隆前期的徐璋。徐璋(1694-1749以後),字瑤圃,婁縣(今上海松江)人。他的老師沈韶,是曾鯨的

高足,故徐璋是曾鯨的再傳弟子。關於徐璋,過去各類畫史都說他曾進宮供職,但經考核未被錄用。

　　徐璋的《李鍇獨樹圖》卷(北京故宮博物院藏)(圖253),是一幅甚精彩的人物肖像畫。以乾筆、濕筆描繪人物面部皮膚的皺紋,頗注重立體感的表達。另徐璋還曾將家鄉的名人,畫成《松江邦彥圖》(南京博物院藏),其中多為明朝的節烈之

254. 花竹棲禽圖
　　　清　王武　軸　紙本　設色
　　　79.8cm×40.4cm　北京故宮博物院藏

255. 雪嶽讀書圖
　　　清　蕭雲從　軸　紙本　設色
　　　124.8cm×47.7cm　北京故宮博物院藏

士。此圖冊較多用線條畫出面部輪廓,然後敷色,手法與上面提及的《李鍇獨樹圖》有異。

清代中期的繪畫

清代中期活躍於揚州的"揚州八怪"

　　揚州地處長江和大運河的交匯點,又有魚鹽之利,雖然清初遭到嚴重的破壞,但是經過康熙、雍正朝近百年的安定局面,很快恢復了繁華的舊觀,於是經濟發展,文人薈萃,一時成為文化藝術的都會。《紅樓夢》作者曹雪芹的祖父曹寅任江南織造期間,特地到揚州刊刻《全唐詩》;被尊為一代文壇領袖的王士禎居官揚州時,"畫了公事,夜接詞人";盧見曾管兩淮鹽運使時,主持"虹橋修禊"詩文雅集,盛極一時;馬日瓊、馬日璐兄弟藏書富甲海內,稱之為"小玲瓏山館";著名的書畫收藏家、鹽商安岐,也居住在揚州。至於在繪畫方面,更是名家輩

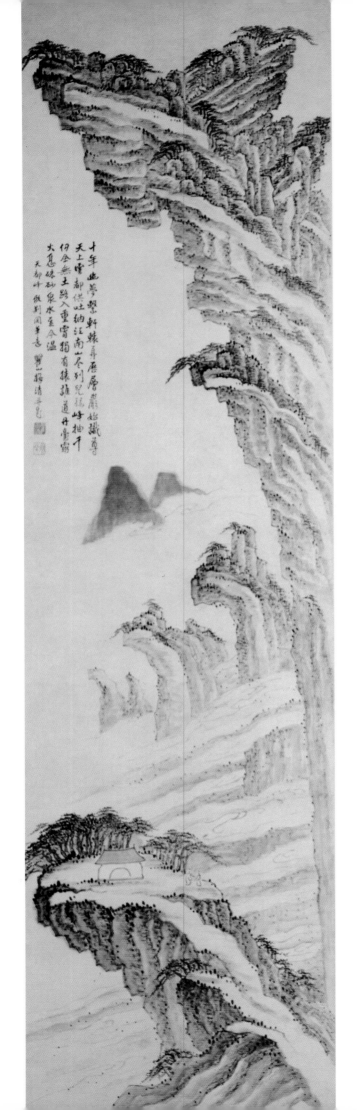

257. 山水圖之一
　　清　傅山　冊頁　絹本　設色　36.5cm×37cm　北京故宮博物院藏

出,高手如雲。據李斗所著《揚州畫舫錄》一書的記載,清代康熙、雍正、乾隆時在揚州活動的著名畫家就有一百多人。"揚州八怪"(一般是李鱓、汪士慎、金農、黃慎、李方膺、鄭燮、高翔和羅聘)就是活躍於揚州的一個重要的畫家羣體。他們在寫意花鳥、竹石畫上作了新的探索,注重於個性的發揮,影響深遠。

　　李鱓是"揚州八怪"中較為年長的一位。李鱓(1688-1757),字宗揚,號復堂、懊道人等,興化(今屬江蘇)人。李鱓年輕時依循讀書人的慣例,參加科舉考試,於二十五歲(西元1711年)中舉人,北上到古北口(今屬北京)謁見康熙皇帝,受到寵渥,入宮中南書房行走。後來李鱓先後出任山東臨淄、滕縣的地方官,直至乾隆九年(西元1744年)被罷官。在官場中混跡三十多年的李鱓,目睹其中之黑暗與欺詐,便移居揚州,以詩文書畫自娛,賣畫為生,並和鄭燮、李方膺等人交往密切,詩詞唱和。他在詩畫中多多少少也曲折隱晦地表達了對於現實的不滿情緒。

　　李鱓以寫意花卉竹石畫聞名,但他學畫的初期卻是向蔣廷錫的較為工整規矩的畫風靠攏,同時又得到過高其佩的指

256. 黃山天都峰
　　清　梅清　軸　紙本　墨筆　184.2cm×48.5cm　北京故宮博物院藏

258. 山水圖之一
　　清　傅山　册頁　絹本　設色　36.5cm×37cm　北京故宮博物院藏

點。他的豪放風格大概即得益於此。李鱓成熟時期的畫風受明代徐渭影響很深，一改規矩工整為縱逸瀟灑，形成自己的面貌。《松藤圖》軸(北京故宮博物院藏)(圖259)，是李鱓中年時的作品。一枝老松斜向伸入畫面，樹皮斑駁，松枝繁茂；松樹旁邊一棵藤條攀緣而上；墨中略施色澤。右上空處題七絕一首，寫道："吟遍春風十萬枝，幽尋何處更題詩。空庭霽後簾高卷，一樹藤花夕照時。"詩以對比的手法描繪兩種迥然相異的景色：一為"春風十萬枝"，一為清寂的庭院，雨後夕照中的松藤。看似寫花樹，其實是他被罷官後，受人冷遇的情境的寫照。在他的另一首題《風荷圖》詩中也流露出同樣的心緒："休疑水蓋染淤泥，墨暈翻飛色盡緊，昨夜黑雲拖浦漵，草堂尺素雨風凄。"畫的是荷的葉、花、蓮蓬在風中搖蕩，詩則進一步點明，荷雖經風雨，但未被淤泥污染，以此比喻自己雖然為世所忌，屢屢受挫，仍然不同流俗。由於荷植根於淤泥卻能開出潔白清香的花朵，中國人常常用它比喻置身於險惡環境中仍能保持高潔品格的人，稱之為"出污泥而不染"。因此，荷的花和葉就成了詩畫家們喜愛吟誦、描繪的題材。

"揚州八怪"中的金農(1687－1763)，並非揚州本地人，而是出生浙江杭州候潮門外的錢塘江邊上。金農年長後練習詩文、研究佛理，文化素養很高。三十五歲時(西元1721年)，他由杭州北上揚州，以文會友。此後又到山西去了三四年，足跡又遍佈荊楚。乾隆元年(西元1736年)抵京師應試博學鴻詞科，與京中的文人詩詞唱和，同年仍返回揚州。晚年的金農來往於杭州、揚州兩地，最後在揚州的僧舍中去世。[15]

金農擅畫梅花，畫風古拙。尤為難得的是他還有少量人物畫傳世，其中的《自畫像》軸(北京故宮博物院藏)(圖260)，風趣稚拙，將一個天真的老頑童形象置於觀眾面前。這幅畫作於乾隆二十四年(西元1759年)，是其老年時肖像。一個光頭老者，蓄鬚髯，腦後拖一細小的辮子，身穿長袍，蹣跚而行，右手持一長竹竿。雖寥寥筆墨，比例亦不講究，好似隨手畫出來的人物，卻有著超凡脫俗的氣質。古代畫家畫自畫像者極少，尤其是文人畫家的自畫像更罕見，金農此像，代表了文人的情趣與審美愛好，在"揚州八怪"中也是獨樹一幟的。像的右側有工整的題記，記的前一部分列舉了自古以來十餘位畫家為傳絕藝於後世，或為名流，或為官宦，或為摯友寫真。後半部分自述畫像因由，寫道："余因用水墨白描法自為寫三朝老民七十三歲像，衣紋面相作一筆畫，陸探微吾其師之。圖成遠寄鄉之舊友丁鈍丁隱君，隱君不見余近五載矣，能不思之乎？他日歸江上，與隱君杖履相接，高吟攬勝，吾衰容尚不失山林氣象也。乾隆二十四年閏六月立秋日，金農記於廣陵僧舍之九節菖蒲憩館。"這段題記融友情、鄉情於一體，感人至深。記中提到的鄉之舊友丁鈍丁名毅，是杭州當時有名的篆刻家和書法家。"三朝老民"為金農的別號，因為金農作此圖時已歷經清代康熙、雍正、乾隆三朝更迭，故自稱"三朝老民"。金農除名字以外，有二十多個字號，是畫家中字號最多的一位。他字壽門，常用的號有冬心、司農、金二十六郎，別號百二硯田富翁、曲江外史等。

高翔是"揚州八怪"中與石濤關係最密切的畫家。高翔(1688－1753)，字鳳岡、號西唐，甘泉(屬揚州府)人，家境清

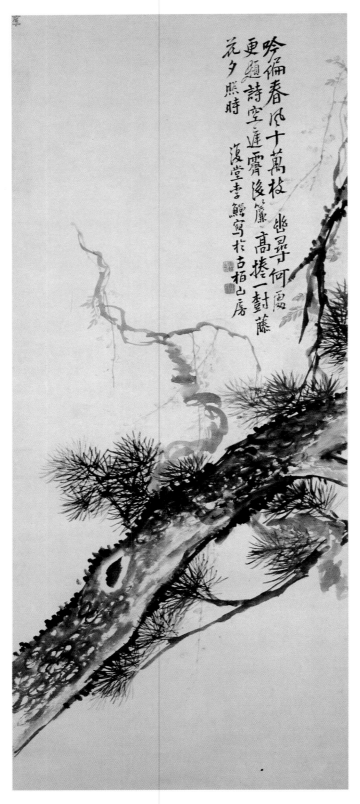

吟徧春風十萬枝
更題詩空連霄後廉高捲一封藤
幽尋何處
花夕照時
渡堂李鱓寫於古柏山房

259. 松藤圖
清 李鱓 軸 紙本 設色 124cm×62.6cm 北京故宮博物院藏

貧,交遊亦不很廣泛,一生似乎只在揚州一地,沒有過遠行。年輕時與石濤有交往,石濤亡故後,高翔在每年的忌日,都要去蜀岡石濤墓前祭掃酹酒,可見他們之間的濃厚感情,絕非一般的忘年交。高翔與揚州當地的文人來往較多,但必定都是品格清高之士,不管是貧士或富豪,凡俗不可耐的人,高翔就拒絕與之來往。[16]

《彈指閣圖》(揚州市博物舘藏)(圖261),是高翔所畫的一幅反映揚州實景的作品。此閣是揚州名刹天寧寺西邊的一所僧房,鬧中取靜,十分雅緻。高翔採用非常簡潔的筆法,將這處位於鬧市中,集居住、園林、僧寺為一體的建築表現得令人神往。一座小小簡陋的門樓,稀疏的籬笆牆,隔出一片靜謐的天地。院中幾株大樹,高高地聳立著,樹蔭濃密。一所二層的樓閣坐落在芭蕉雜樹叢中,樓閣的門窗大開,樓上樓下均放有几案,樓上的條案上置香爐一個,牆上貼了一幅佛像。院子裡的空地上有兩個人正相揖交談。高翔以細勁散淡的筆墨勾畫了樹木、建築和人物的輪廓,簡練明快,在樹幹和部分樹葉處用淡墨輕染,豐富了畫面的層次。畫家省略了籬笆牆外的所有其他景物,賦予彈指閣以一種隔絕塵世的妙境,體現了畫家的某種追求。高翔還擅長畫山水及花卉。他雖然與石濤和尚的關係密切,可是從畫幅上並沒有發現受到石濤畫風的影響。他是按照自己的意趣,抒發著自己的感情。"揚州八怪"中的畫家十分強調自我個性的完善和表露,不唯某家某派的成法是從。從高翔的作品也可以感受到這一點。

鄭燮大概算得上是"揚州八怪"中知名度最高的一位畫家了。這是由於他書畫出眾,在當時就享有盛名的緣故。鄭燮(1693－1766),字克柔,號板橋,江蘇興化人。出身於讀書人家庭,受到傳統教育,讀書認真,希望踏入仕途,做一番事業。鄭燮直至雍正十年(西元1737年)才得中舉人,此時年已四十,又過了四年考中進士,開始了官宦生涯。鄭燮有一方經常

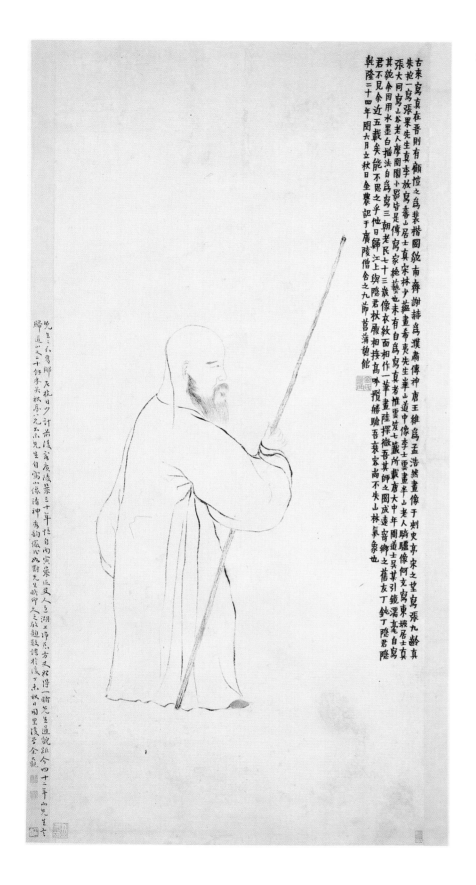

用的印章,印文為"康熙秀才雍正舉人乾隆進士"十二個字,說的就是他這一讀書奮鬥的經歷。他先後任地方官達十二年之久,後來得罪了上司,丟掉官職。

鄭燮在被罷免了官職之後,就定居在揚州,賣畫賣字賣文為生。在商業經濟十分發達的揚州,聚集了許多來自南方各地的書畫家,在這座城市中出售他們的藝術品,鄭燮就是其中

之一。鄭燮雖是個讀書人，而且按照"學而優則仕"的儒學傳統，通過科舉考試，成為朝廷的官員，但這沒有使他在官場有大的作為。去官又成了老百姓後，生計問題成為迫切需要面對的問題。於是鄭燮便和許多文人一樣，以自己書畫的技藝來換取生活的必需品。鄭燮為此特地列了一張出售自己的藝術品的價目表，表上標明："大幅六兩，半幅四兩，小幅二兩。條幅對聯一兩。扇子斗方五錢。"價目以下又加了幾行說明："凡送禮物食物，總不如白銀為妙。公之所送，未必弟之所好也。送現銀則心中喜樂，書畫皆佳。禮物既屬糾纏，賒欠尤為賴帳。年老神倦，亦不能陪諸君子作無益語言也。"快人快語，風趣幽默，文如其人，一位爽直坦誠，恃才傲物的文士形象躍然紙上。也說明了在經濟商品社會中，像鄭燮這樣一些文人藝術家的生活取向。[17]

鄭燮書畫作品的購買者大都是在揚州經營鹽業的商人，他們賺取了錢財後，便開始營造私家園林，佈置他們的廳堂。這些商人有文化，但文化程度又不一定十分高，生活在富有文化傳統的揚州，所以很多鹽商帶有書卷氣。這部分商人便成為像鄭燮這樣一些書畫家的資助人，成為推動揚州地區書畫藝術得以發展繁榮的經濟後盾。

鄭燮在京師和任地方官期間，與康熙皇帝第二十一子慎郡王允禧關係甚好，書信往來，詩詞唱和，持續了二十多年的友誼。

鄭燮作畫的題材並不廣泛，只以竹石蘭草見長，他自稱所畫之物"為四時不謝之蘭，百節長青之竹，萬古不敗之石，千秋不變之人"。可見畫家之所以對蘭、竹、石如此偏愛，屢畫不倦，是因為它們堅韌的習性酷似他本人。他又說："凡吾畫蘭、畫竹、畫石，用以慰天下之勞人，非以供天下之安享人也。"他的詩畫不是為了自娛，也不是供有閒階級玩賞，而是"慰天下勞人"，使文人畫有了新的思想內涵。由於他的作品獨具魅

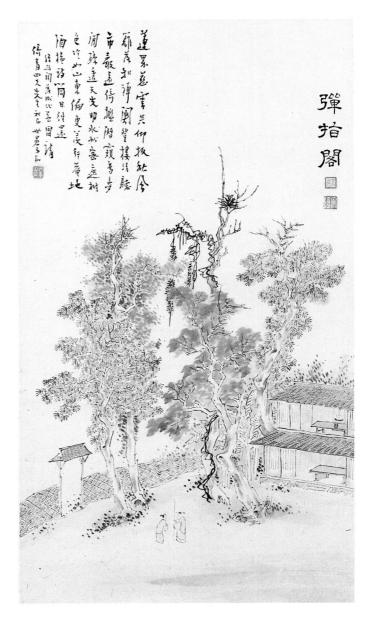

261. 彈指閣圖
清　高翔　軸　紙本　水墨　68.5cm×38cm　揚州市博物館藏

力，再加上他那隸楷參半的書法，使他在"揚州八怪"中名聲顯赫。從《竹石圖》(天津市藝術博物館藏)中可以欣賞到鄭燮作品的風韻。圖中展示了一片竹叢的自然形態，疏疏密密，安排得頗具匠心；不施色彩，單純的水墨黑白對比的效果，清爽淡雅的格調，使人有免除煩惱，融入自然的感覺。中國人向來有把竹子比作"君子"的說法，鄭燮反覆描繪的墨竹，就是作者在世俗混濁的現實中尋找一片屬於自己的天地。鄭燮的墨竹畫

不但是畫家自身的寫照，還常常用來傳遞友情、諷諭世情，並代民訴說心聲。他曾贈給當時山東巡撫一幅畫有竹的作品，上面題詩寫道："衙齋臥聽蕭蕭竹，疑是民間疾苦聲，些小吾曹州縣吏，一枝一葉總關情。"這種愛民之心，真令那些位高祿厚的國之重臣汗顏！

鄭燮畫的竹清雅脫俗，竹的風韻、神采被他表現得極有情致。達到這一境界非一日之功，據他自己說，是經過了四十年的探討。他將創作竹的全過程總結為三個階段："眼中竹""胸中竹""手中竹"。"眼中竹"指觀察、研究自然界中的竹，熟知它們的千姿萬態和生長特性。"胸中竹"指未畫之前，先靜思默想進行構思。"手中竹"即用筆墨將"胸中竹"表現在紙帛之上。由於經過了前兩個階段的醞釀，待到下筆時竟能"如雷電霹靂、草木怒生，莫知其然而然"，真可謂神來之筆。鄭燮所畫的竹旁往往題有長文或詩句，詩、書、畫俱佳，人稱三絕，受到各界人士的喜愛，揚州的讀書之家都以存有鄭燮的一紙片楮為榮。

李方膺（1699－1755）是"八怪"中的又一怪，字虯仲，號晴江，江蘇南通人。從小讀書，青年時得中秀才，雍正七年（西元1729年）任縣令，在一次救災中，與上司發生矛盾，被誣下獄。結束官宦生涯後，李方膺往來於南京、揚州、南通諸地，賣畫為生，過著與世無爭的生活。雖然李方膺在揚州生活時間不長，但是由於藝術趣味與"八怪"中其他的畫家相似，故也名列"八怪"之中。李方膺作畫的題材多為墨竹、蘭草、梅花、松石等，格調清雅，放筆直抒胸臆，絕無雕琢矯揉之態。《古松圖》軸（北京故宮博物院藏）（圖263）是李方膺這類題材作品中的一幅。此圖用筆頗拙澀，以濃淡墨畫老松兩枝，前後交錯，孤寂無聲，多少也可看作作者自己的寫照。落筆似不經意，卻頗有韻味。此圖畫於乾隆十九年（西元1754年），已屬李方膺晚年的手筆了。

"揚州八怪"畫家中年紀最小的是羅聘。羅聘（1733－1799），字遁夫，號兩峰、花之寺僧等，揚州人。羅聘幼時，父母早亡，年漸長，努力學畫讀書，在逆境中掙扎求生，後來結識金農，成為入室弟子，由此也與揚州畫壇上的其他畫家、文人有了交往。

羅聘師事金農，甚至還為金農代筆作畫。羅聘作畫題材比其師更加廣泛多樣，人物、山水、竹石、花卉都有很多精品傳世。《深谷幽蘭圖》軸（北京故宮博物院藏）（圖264）所畫的是自然山水的一個極小極小的角落，一條小溪自巨石隙縫間緩緩流下，石縫空隙處生長著茂密的蘭草。題材本身就充滿了淡雅幽深的情趣，再加上作者瀟灑似乎不經意的筆墨，以淡墨畫了巨石，以濃墨再畫蘭花，突出了蘭草的野逸，似乎還有著一點脫俗的宗教意味，這大概和羅聘的老師金農不無關係。

羅聘還特別擅長畫鬼，創作了眾多的《鬼趣圖》表現形形色色的羣鬼和陰森可怖的鬼世界。意在借虛幻的鬼世界，隱晦地嘲諷現實社會中的貪官污吏和醜惡現象。他的這類畫極得當時賢達名士的讚賞。羅聘的妻子方婉儀和兩個兒子都擅畫梅，有"羅家梅派"之稱，被傳為揚州畫壇的佳話。

帶有文人氣息的職業畫家華嵒

在揚州畫壇上，還有一位沒列入"八怪"，但在當時當地卻極有成就與影響的畫家，他便是華嵒。華嵒（1682－1756），字秋嶽，號新羅山人，福建上杭人。華嵒幼時在家鄉接觸到當地豐富的民間藝術，為家鄉的祠堂畫過壁畫。青年時離開故里，踏上了客居異地的路途。華嵒先至杭州，開闊了眼界，隨後還到過京師，中年以後長住在杭州和揚州兩地。[18]

華嵒的畫藝，有文人的情致，但更多體現了城市居民、商人的愛好。《天山積雪圖》軸（北京故宮博物院藏）（圖265）是華嵒的一幅絕妙的佳作。這幅畫於華嵒去世前一年的作品，在豎幅狹長的構圖內，描繪了一個富有詩意的境界，一個長途

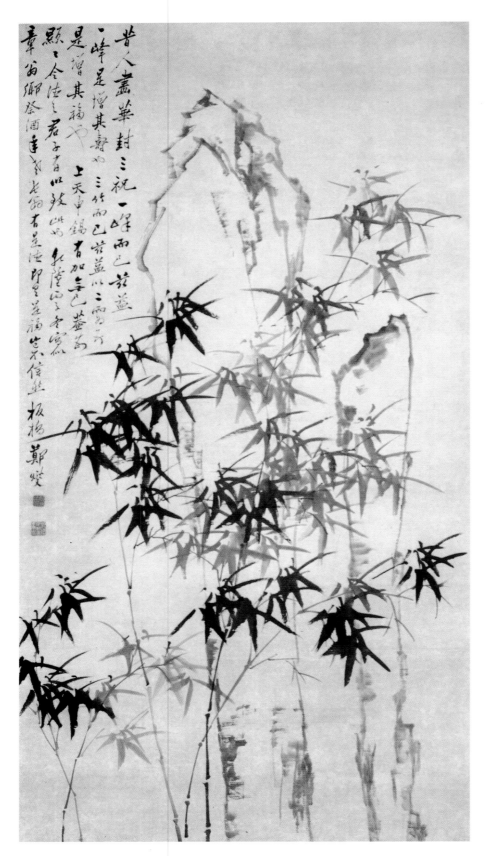

262. 竹石圖

清 鄭燮 軸 紙本 墨筆 170cm×90cm

天津市藝術博物館藏

263. 古松圖

清 李方膺 軸 紙本 水墨

123cm×43.6cm 北京故宮博物院藏

264. 深谷幽蘭圖
清 羅聘 軸 紙本 水墨
110cm×33.1cm
北京故宮博物院藏

跋涉的旅行者(商賈),牽著一頭駱駝,行走在冰封雪飄的北國山野。這位留著鬍子的孤身旅行者,頭戴皮帽,身披大氅,腰間佩帶一柄寶劍,踏著厚厚的積雪,緩步而行;在他的身後,一頭雙峰駱駝,緊緊相隨。人和駱駝都擡起頭仰望著灰暗的天空,原來是一隻離羣孤雁的鳴叫聲,吸引了他們的注意力。一個人、一頭駱駝,又加上一隻孤雁,無疑為畫面增添了冷寂孤苦的意味。當然和許多唐人所寫的塞外詩一樣,冷寂孤苦中

又深含悲壯之感。灰暗色的天空、棕色的駱駝、白色的雪山,色彩不免太過素淡,然而旅行者身上那件大紅色的大氅,鮮艷奪目,一下子躍入觀者的眼目,使色彩上達到互補的效果。華喦作品注重形象,又不失文人格調,由此可見一斑。

李寅及"二袁"的樓閣界畫

幾乎與"揚州八怪"的寫意花卉、竹石畫同時在揚州出現的還有一批風格迥異的畫。這便是李寅、蕭晨、袁江、袁耀等人的工筆樓閣界畫、山水畫。這說明了當時揚州畫壇的多樣風格,同時各種風格的作品均有欣賞者和購藏者。近年的研究表明"揚州八怪"的作品受到安徽商人的歡迎和喜愛。而工筆的樓閣界畫則受到北方商人,尤其是山西商人的喜愛和資助。

李寅(生卒年不詳),字白也,號東柯,江蘇揚州人,其藝術活動集中在康熙時,足跡似乎也沒有離開揚州一帶。

李寅流傳的作品不太多,《盤車圖》軸(北京故宮博物院藏)(圖266)是他的佳作。"盤車"這類表現風俗的題材在宋畫中就屢見不鮮。所以李寅的這幅畫不但在題材上,而且在畫法上都直接繼承了宋代院畫的傳統。畫家畫了冬日的雪景,大雪過後,山川白茫茫的一片,大地寧靜。但是,深山的小旅店裡,人來人往,熱鬧異常。長途跋涉的商賈,在這裡得到休息後,重新上路,各奔前程。畫幅構圖也採用"高遠"法,遠處的大河,中部的山巒,近處的旅店及行人,層層展開。人物和房屋的畫法,筆法嚴謹,線條凝重,精細小巧,簡直是宋畫的翻版。畫的上部題有長文,指出當年繪畫作品在構圖方面的通病。

與李寅同時的蕭晨,其生平亦幾乎是空白,僅知他字靈曦,江蘇揚州人。生卒年無法考知。他的《楊柳歸牧圖》軸(北京故宮博物院藏)(圖267)是一幅描繪田間生活的小品。暮色中勞累一天的農夫,趕著一頭牛緩緩地返回家中。簡陋的小橋,平靜的溪流,新綠的柳樹,使得畫幅充滿了詩意。畫上有

天山積雪

乙亥春新羅山人寫於講聲書舍時年七十有八

當時北方的鑑藏家梁清標的題款。另外蕭晨還專門為梁清標畫過《蕉林書屋圖》軸(北京故宮博物院藏),可見梁清標對蕭晨畫藝的欣賞。

康熙至乾隆時,揚州還出現了袁江和袁耀父子這兩位清朝最出色的樓閣界畫大師。但是由於這父子二人是職業畫家,沒有詩文集傳世,也沒有文人專門為袁氏父子撰寫生平史料,故對於袁江、袁耀的生平瞭解極少。

袁江(生卒年不詳),字文濤,江蘇揚州人,其早年在家鄉一帶作畫,中年以後被揚州經營鹽業的山西商人請到山西作畫多年,故山西省發現袁氏作品極多。

袁江以精巧縝密的樓閣界畫名聞畫壇,山水學宋人筆墨,亦有很深功力。《瞻園圖》卷(天津市歷史博物館藏)是袁江早年的一件作品,畫的是南京瞻園全景。瞻園在明初是大將軍徐達的府第,入清後改為布政司署,建築物集樓閣迴廊與園林於一體。袁江此圖,就是畫的瞻園風貌,由於觀察仔細,描繪得非常具體,以至亭臺屋宇旁對聯上的文字都清晰可讀。界畫工整規矩,線條平直勁健,園內的太湖石,描繪得凹凸玲瓏,佈局也很得體。此畫可以視為袁江描繪實景的代表作,類似的還有《束園圖》卷(上海博物館藏)、《沉香亭圖》(天津藝術博物館藏)(圖268)等。

袁江的兒子袁耀(生卒年不詳),字昭道,得其父親的傳授,也成為一代界畫大師。袁耀藝術創作大概始於乾隆四年(西元1739),止於乾隆四十三年(西元1778年),這是我們從他作品署有干支紀年款分析得出的結果。根據口頭傳說的資料得知,袁耀一生中也有相當長的時間是在山西商賈家作畫。[19]

袁耀的作品與其父極其相似,如果不寫名款,幾乎很難區別。一般說袁江的畫略緊密,袁耀的畫稍鬆散。《邗江勝覽圖》

265. 天山積雪圖

　　清　華嵒　軸　紙本　設色　159.1cm×52.8cm　北京故宮博物院藏

266. 盤車圖

　　清　李寅　軸　絹本　水墨淡設色　133.5cm×73.5cm　北京故宮博物院藏

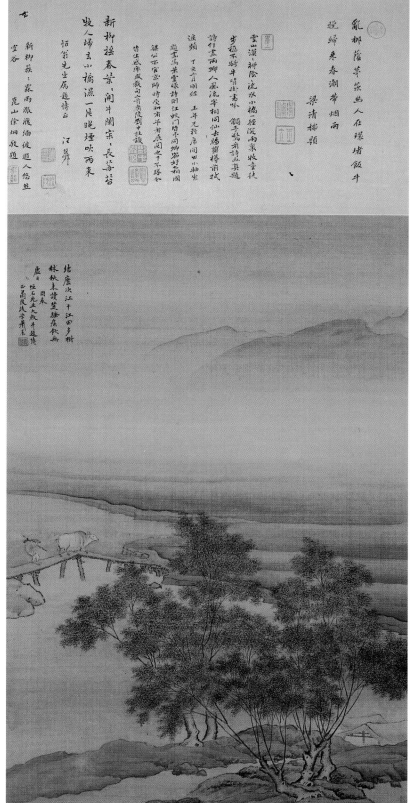

（北京故宮博物院藏）（圖 269）是袁耀對景寫生的巨幅作品，畫於乾隆十二年（西元 1747 年），描繪了揚州城西北郊的風光，這一帶正是市郊景點最集中的去處，畫中市河、鎮淮門、梅花嶺、施公祠歷歷在目，遠處即為蜀岡。作品採用全景式構圖，近景、中景、遠景，層次分明，一覽無餘。袁耀在寫生的基

礎上，運用傳統的界畫技藝，繪製了一幅當時揚州實景的作品，獲得很大的成功。

中西合璧的清代宮廷繪畫

清代 300 年間，宮廷繪畫以康熙、雍正、乾隆時為最盛，與其國力強弱完全同步。宮廷繪畫在入關第一代皇帝順治時已

見端倪，較著名的畫家有黃應諶等，畫風尚未脫離明朝宮廷繪畫的影響。康熙後期，隨着歐洲傳教士畫家郎世寧(意大利人 1688－1766)的東來並在宮廷中供職，使得清代宮廷繪畫帶有明顯的西洋繪畫的痕跡。郎世寧之後，相繼來華的還有王致誠、艾啟蒙、賀清泰、安德義、潘廷章等歐洲人，他們和中國畫家一起，開創了“中西合璧”的新畫派。這部分歐洲畫家在為

中國和歐洲文化藝術交流中所作的貢獻是值得讚揚的。宮廷畫中注意明暗、注重透視的畫幅，以及記錄當時重大事件的作品，都在不同程度上受到歐洲畫風的影響。

歐洲的傳教士畫家在中國宮廷內供職，這是清朝宮廷藝術新出現的一個特殊現象。這種現象的出現離不開十七、十八世紀中國與歐洲文化藝術交流更為頻繁這樣一個大的時代背景。隨著世界地理大發現（從歐洲人的角度來講）的潮流，歐洲各國，尤其是西班牙、葡萄牙、荷蘭、意大利、英吉利、法蘭西諸國，得航海之便利，首先向它們認為無比神秘、無比富有的東方，派出了探索的觸角。在探索的過程中，宗教成為一個非常得力的工具。所以在相當長的一段時間裡，歐洲天主教下屬的耶穌會傳教士，擔當了東西方文化藝術交流的重任。

在清朝宮廷中供職的歐洲畫家，不但自己畫了大量的作品，還將歐洲繪畫的品種及技法傳授給供奉宮廷的中國畫家。從而使清朝的宮廷繪畫帶有前所未有的"中西合璧"的特徵，成為清朝畫壇別具一格的新的流派。雖然這部分繪畫作品尚有生硬、湊合、不協調等不足，也遭到中國傳統藝術捍衛者的批評，比如鄒一桂（1686－1772）在提及西洋繪畫在表達立體感方面的優點時說"西洋人善勾股法，故其繪畫於陰陽遠近，不差錙黍。……佈影由闊而狹，以三角量之。畫宮屋與牆壁，令人幾欲走進"，之後，他筆鋒一轉，又寫道："但筆法全無，雖工亦匠，故不入畫品。"[20] 非常典型地反映了中國傳統文人對於當時歐洲繪畫的看法及態度。但這部分"中西合璧"繪畫出現的意義卻是十分巨大的，它無疑是對傳統中國繪畫的衝擊，同時也是對傳統中國繪畫的一個補充。

在中國的歐洲畫家與接觸到歐洲畫風的中國畫家之間的影響是相互的，並不是單向的，不只是中國畫家受到歐風的影響，同樣郎世寧等歐洲畫家也從傳統中國繪畫裡吸取營養，以豐富自己的表現手法。這一點在肖像畫的繪製上表現得尤為明顯。歐洲畫家經常描繪在特定的側面光線照射下，人物面部凹凸的立體效果，而中國畫家筆下的人物肖像都是正面受光，人物五官清晰柔和，根本不會出現臉部一半受光、一半處於暗部的"陰陽臉"現象。而這種"陰陽臉"是無法被當時的中國人（當然也包括皇帝）所接受的。所以郎世寧等歐洲畫家在繪製皇帝及后妃的肖像時，完全摒棄側面光線，並減弱光線的強度，使人物的面部沒有陰影，五官清晰。這是雙向影響的結果。

紀實性質的繪畫是清代宮廷繪畫中最有特色與價值的部分，其成就甚至超過宋、明宮廷畫。如康熙時的《康熙南巡圖》十二卷（王翬等畫），雍正時的《雍正臨雍圖》卷、《雍正祭先農壇圖》卷（圖270）等，乾隆時的《乾隆南巡圖》卷、《馬術圖》橫幅、《萬樹園賜宴圖》橫幅、《哈薩克貢馬圖》卷、《木蘭圖》卷、《大閱圖》軸等，都是瞭解當時歷史狀況的最佳形象資料，十分珍貴。

另外，由於歐洲傳教士畫家在宮廷內供職，便產生了許多受歐風影響的畫幅。郎世寧的《嵩獻英芝圖》軸（北京故宮博物院藏）（圖271），是為雍正皇帝生日而畫的。畫中松、鷹、靈芝等物都含有祝福的意思，完全是中國傳統題材；而在畫法上，注意光線的照射，陰影的效果，體現出立體感，充分顯示了郎氏來到中國不久，歐風痕跡較濃重的特點。張為邦所畫的《歲朝圖》軸（北京故宮博物院藏）（圖272），雖算不上出類拔萃的作品，但從中可以看到中國的宮廷畫家學習歐洲繪畫的成績。繪畫的題材是純粹中國的，而畫幅又使人有歐洲靜物畫的印象，唯捨去所有背景，還有一點中國傳統的味道。

歐洲繪畫技法的影響還體現在焦點透視方面。從徐揚所畫的《京師生春詩意圖》軸（北京故宮博物院藏）（圖273）一畫中，可以明顯感受到畫家試圖運用焦點透視畫法，只不過用的還不夠精確而已。這些都給傳統中國繪畫注入了新的因素，雖然影響只限於宮廷中的部分繪畫，但是值得注意。

269. 邗江勝覽圖　清　袁耀　卷　絹本　設色　165.2cm×262.8cm　北京故宮博物院藏

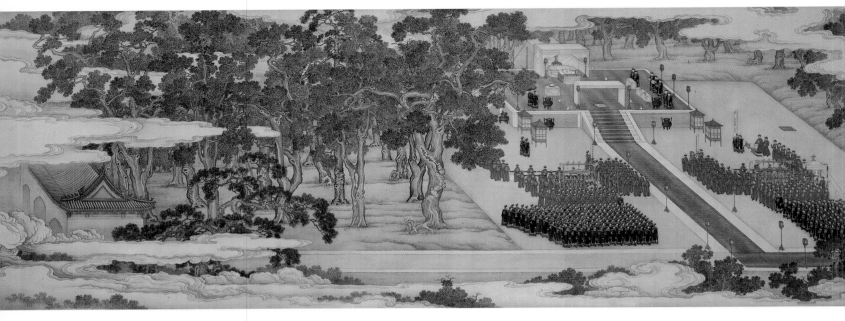

270. 雍正帝祭先農壇（部分）

　　清　佚名　卷　絹本　設色　61.8cm×467.8cm

　　北京故宮博物院藏

271. 嵩獻英芝圖

　　清　郎世寧　軸　絹本　設色　242.3cm×157.1cm

　　北京故宮博物院藏

272. 歲朝圖
清　張為邦　軸　絹本　設色　137.3cm×62.1cm　北京故宮博物院藏

清代中期沈銓的花鳥畫和"京江派"山水畫

　　清代中期除在京師的宮廷中和揚州地區繪畫繁盛外,江南沈銓的花鳥也頗有成就。沈銓(1682-1765年以後),字衡齋,號南蘋,浙江吳興人。他是出售自己作品的職業藝術家,學明代呂紀的工筆重彩畫風,所畫作品富麗堂皇,色彩鮮麗,多為祝壽、吉祥的寓意畫。他於雍正元年(西元1731年)攜弟子鄭培、高鈞等束渡日本,在長崎居住了兩年,傳授畫藝給日本的畫家,由此沈銓的畫風風靡一時,曾被日本稱為"泊來畫家第一"。從沈銓的《松梅雙鶴圖》軸(北京故宮博物院藏)(圖274)上,可以看到他與呂紀之間的藝術淵源,但在山石的畫法上,則脫離"院體"斧劈皴的藩籬,而已有吳門畫家的筆觸。沈銓畫中松、鶴、蜂、猴,取其諧音,都有吉祥祝福的含意,故與民間繪畫關係密切。沈銓畫風工整細膩,色彩華麗,有人誤認為他是宮廷供奉的畫家,其實他從來未進過宮廷,而是一位在民間作畫的畫家。

　　職業畫家或稱民間畫家和文人畫家之間並無一條不可踰越的壕溝,他們之間互相影響、互相融合,不過有時也互相排斥。文人畫風大為流行之後,不但供奉宮廷的畫家受其影響,而且許多民間畫工也深受影響,其中有的文人畫家和部分文化素質比較高的民間畫師,就有意識地將民間繪畫的審美趣味和題材手法等運用於創作中。比如晚明清初的陳洪綬,曾經為民間的木刻畫畫過許多草圖;安徽畫家蕭雲從也為安徽版畫畫過圖稿;清中期的福建畫家華喦,出身工匠,後來成為著名畫家。另外如"揚州八怪"中的諸多文人畫家,原先也屬下層百姓,只是讀書比一般人多些,與民間文化本身就有著千絲萬縷的聯繫,所以他們的作品,雖然帶有文人繪畫的種種外部特徵,但其趣味卻仍是比較大眾化的。

　　沈銓作品的題材主要是花鳥走獸,但這些動物和植物經過作者重新組合和安排,便成為某種象徵意義的載體。沈銓

273. 京師生春詩意圖
清　徐揚　軸　紙本
設色　255cm×233.8cm
北京故宮博物院藏

經常畫的梅花鹿、黃蜂、猿猴等動物，利用漢語中同音字的諧音來表現“祿”，“封侯”等祝福的含意，賦予畫面一種全新的內容，而絕非僅為了表現動、植物的形態。這些表現的手法，都是中國民間年畫經常採用的。從這點來說，沈銓是一位完完全全的民間畫師。至於到了晚清，許多畫家直接參與了民間版畫的創作，如任熊為《劍俠傳》人物所作的木刻畫線圖稿等；另外晚清“海派”畫家中流行作人物肖像畫，這些技能也大都是得之於民間畫工的傳授。肖像畫自明末曾鯨開創“波臣派”（曾鯨字波臣）以後，大部分從事肖像畫創作的畫家都離不開“波臣派”的影響，但這門技藝並沒有被文人畫家所掌握和繼承，而是流入民間，成為畫工們謀生的手段。到了晚清，這種技藝在“海派”部分畫家中又重新顯現。

真正的文人畫家，是那些文化素質很高，家境又相當富裕的人。他們作畫、寫字、吟詩、著文主要是為了自娛，而不是依靠這些技藝來換取錢糧，作為藉以謀生的手段。在整個畫家羣中，這樣的人只是少數，而大多數畫家仍然要依靠自己的技藝謀生，無暇瀟灑。

在乾隆後期至嘉慶時，長江下游的鎮江聚集了一批畫家，其中以張崟和顧鶴慶最有代表性，因鎮江又稱京江，故這些畫家被統稱為“京江派”。[21] “京江派”是一個地域性較小的畫派，其上

274.

松梅雙鶴圖

清　沈銓

軸　絹本　設色

191cm×98.3cm

北京故宮博物院藏

乾隆己卯秋衡齊沈銓法呂紀揮毫
時年八十

275. 京口三山圖
清 張崟 卷 紙本 設色 29.5cm×194.2cm 北京故宮博物院藏

繼承的是"金陵八家"中描繪實景的傳統。張崟和顧鶴慶又分別以擅畫松和柳聞名,所以有人簡稱二人為"張松顧柳"。

張崟(1761－1829),字寶厓,號夕庵、夕道人等,江蘇鎮江人,其父為布商,與潘恭壽(山水畫家、詩人)、王文治(書法家、詩人)等名流往來。家庭富有文化氣息。張崟本人年輕時與著名書法金石家鄧石如等交往。張崟中年時家道中落,他由原先業餘消遣性作畫變為賣畫謀生,最後死於貧病。

張崟在五十歲以後在早年臨摹基礎上,畫作較有新意,花卉、山水領域都有涉及。《京口三山圖》卷(北京故宮博物院藏)(圖275),是張崟描繪家鄉風光的作品,地域特徵很強,應當是在寫生的基礎上創作的,這一點與清初金陵畫家中的吳宏、鄒喆、高岑有相似之處。

顧鶴慶,字子餘,號弢庵,與張崟交往密切,擅長畫山水,以水墨為主,用筆較張弛放縱,柳樹畫得婀娜多姿,將江南水鄉景色表達得很充分。

清代晚期的繪畫

費丹旭、改琦的仕女畫

清代後期,出現了幾位人物仕女畫家,費丹旭、改琦最為突出,他們的後人亦能繼承家學。這一時期仕女畫的發展與流行和商業經濟繁榮,市民生活的活躍及文人狎妓有很大的關係。他們筆下的仕女,有一個共同的特點,就是形象柔弱,一色的瓜子臉、柳眉、杏眼、削肩膀、細腰,體現了一種病態的美。

改琦(1773－1828),字伯韞,號七薌、玉壺山人等,其遠祖為西域人,祖父任官上海松江,全家遂定居於此。松江在明清之際以藝事興盛,文化氣氛濃厚著稱。改琦從小耳濡目染,深受影響,稍長他結交文人、畫家,名聲漸著,求畫者紛至,連在京城的王公貴族、官僚士人也頗加讚賞。改琦的一生,藝術活動集中在長江下游的各個城市。他除仕女外,還擅長畫人物、花竹,從《竹下仕女圖》(廣州市美術館藏)(圖276)中可見改琦畫的風格和面貌。

稍晚於改琦的費丹旭(1802－1850),字子苕,號曉樓等,浙江吳興人。他出生在一個藝術氣氛較濃的家庭裡,年幼便習畫,稍長便憑着一技之長,流寓杭州、海寧、上海、蘇州、紹興等地賣畫為生。

費丹旭的仕女畫在格調上與改琦相近,追求一種柔弱、病態、愁容的美,所畫婦人形象纖細,體現了當時社會中的風尚。他的《姚燮懺綺圖》卷(北京故宮博物院藏)(圖277)描繪了與費氏同時的文人姚燮和眾多妻妾在一起的肖像。姚燮端

坐在蒲草上，妻妾簇擁在周圍，猶如眾星捧月，是當時部分文人生活的真實寫照。

晚清活躍於上海的"海派"畫家

西元十九世紀後期，西方列強用武力打開了封閉的清王朝的門戶，上海作為對外通商的口岸，經濟得到迅速的發展，周圍地區的商人、破產的地主、農民相繼大量湧入這座城市，使得城市市民的人口劇增。這部分市民既與傳統有著聯繫，又體現了新的因素，這種變化也促使了繪畫的轉變。

"海派"就是指清末集中在上海出售自己藝術品，其畫作符合新興城市階層欣賞口味的一批畫家。他們雖然生平經歷各不相同，但共同面對著變化了的藝術品市場。過去那種消閒、優雅的文人趣味逐漸消退了，代之而起的是文化程度不太高，商業氣息濃厚喜新喜變的需求。所以"海派"繪畫雖然在題材上並沒有完全脫離傳統，但表現手法上卻不同，比如人物畫，多為普通百姓習知的神仙故事、歷史人物為題；花鳥畫則取寫意和工筆之間的手法，色彩清新，形象活潑生動。同題材的畫幅都經反覆描繪，以滿足市場需要。著名的畫家有虛谷(1824－1896)、任熊(1823－1857)、任熏(西元19世紀)、錢慧安(1833－1911)、任頤(1840－1895)、任預(1854－1901)、吳友如(西元19世紀)等。

虛谷是"海派"中一位富有傳奇色彩的畫家。他原本姓朱，名懷仁，號虛白，新安(今安徽歙縣)人，年輕時一度擔任過清軍的參將，與太平天國作戰。後來有所感觸，便拋棄了塵世的殺戮，遁入空門做了和尚，釋名虛谷，號倦鶴、紫陽山民等。

虛谷擅長畫人物肖像，花鳥蔬果和山水，雖然身為和尚，但一直以繪畫謀生，往來於揚州、蘇州和上海諸地。來向他求

276. 竹下仕女圖
　　清　改琦　軸　紙本　設色　廣州市美術館藏

277. 姚變懺綺圖

清 費丹旭 卷 紙本 設色 31cm×128.9cm 北京故宮博物院藏

畫的人很多,虛谷每到一地便伏案作畫,直到厭倦再移往他處。虛谷晚年有較長時間居住在上海,最後在城西的關帝廟中坐化。[22]

虛谷的作品在用筆上很有特色,他喜用乾筆、破筆,運側鋒、逆鋒,展現出松秀冷峭,生動超逸的風格。《松鶴延年圖》軸(蘇州市博物館藏)(圖278)是傳統的祝壽圖,鶴、松、菊的搭配,寓意長壽。作者用抖動乾澀的筆觸,勾畫出動、植物的大致輪廓,線條似斷非斷,別有一番韻味在其中;造型簡練,略作誇張;色彩素雅,又並不單調。此圖是虛谷晚年的精心之作。

活躍在上海畫壇的還有四位姓任的畫家,即任熊、任熏、任預、任頤,合稱為"四任"。"四任"中出名最早的是任熊。

任熊,字渭長,蕭山(今屬浙江)人,出生於一個貧苦農家,少年喪父,寡母帶著子女艱難度日。年稍長,任熊為了糊口,曾跟隨一位鄉村塾師學畫肖像,但不久因為不能忍受那種刻板陳舊的學畫方法,憤而離去,此後便浪跡江湖。西元1846年任熊來到省城杭州,兩年後結識了周閒,在周閒的范湖草堂住了三載,終日臨摹周閒家中收藏的古代繪畫作品,畫藝大進。以後任熊又認識了著名文人姚變並往來於蕭山、杭州、上海諸地,賣畫為生。

任熊作品題材廣泛,人物、山水、花鳥均十分精彩,在他流傳於世的眾多作品中,最有意思的是一幅《自畫像》軸(北京故宮博物院藏)(圖279)。在西方畫壇上,十分流行畫家作自畫像,但這一現象在中國並不多見,即便有自畫像,畫中的人物也多隱士、漁夫打扮,表現出人物脫俗、出世的情趣。但是任熊的自畫像,人物挺立,雙目直視,神情嚴峻,身着寬大的衣袍,袒露胸肩,表現了人物倔強和不滿,猶如打抱不平的劍俠一般。衣紋線條堅硬,形狀尖突,柔軟的肉體似乎被擠壓在一堆石頭間,使人物具有某種悲劇的色彩,這不但是任熊個人情緒的真實寫照,也表現出當時相當多下層平民的共同心態。

"海派"中的任頤,是近代中國畫壇上的重要畫家。任頤,原名潤,字小樓,後來改字伯年,山陰(今浙江紹興)人。其父是當地一位小有名氣的肖像畫家,他自幼耳濡目染,對人物的形神體貌特徵有過人的洞察力。傳說他大約十歲時,一天,父親外出,適逢父親的朋友來訪。來人見大人不在,坐了片刻便告辭了。父親回來問及來客姓名,小任頤答不出來,便隨手在紙上畫出來者相貌,父親一看領首道:"原來是他。"

任伯年青年時一度在太平天國軍中任旗手,不久又輾轉到上海、蘇州等地,跟隨任熊之弟任熏學畫,長期寓居上海賣畫為生。

任伯年在人物、肖像、花鳥等領域中都有很高的造詣。他的人物故事畫,取材於歷史和民間傳統,形象生動,線條熟練;花鳥畫,色彩清新,講究造型。

278. 松鶴延年圖
清　虛谷　軸　紙本　設色　185.5cm×98cm　蘇州市博物館藏

280. 酸寒尉像
　　清　任頤　軸　紙本　設色　164.2cm×77.6cm　浙江省博物館藏

像的臉部線條的精細與衣服的大筆渲染,形成鮮明對照,達到了形神兼備的境地。《天竺雄鷄圖》軸(北京故宮博物院藏)(圖281)是任伯年花鳥畫的代表作之一,作者以色墨相融的手法,畫出了禽鳥毛茸茸的羽毛,用筆非常瀟灑,顯示了高超的技藝。

　　任伯年的作品題材通俗易懂,造型生動有趣,色彩雅緻,受到了市民的廣泛歡迎,他也成為"海派"畫家中售畫情況最佳者。他留下的遺作數以千計,據今所知最早的為1865年所作,最晚的作於1895年農曆十月,即他逝世前一個月。

　　"海派"另一位花卉高手是趙之謙(1829-1884)。趙之謙,字撝叔,號悲盦、無悶等,會稽(今浙江紹興)人。幼年時的趙之謙十分聰慧,讀書習字刻苦,稍長又鑽研金石篆刻,二十一歲得中秀才,此後一邊致力於學業,一邊在杭州、上海等地賣字畫謀生。1859年趙之謙中舉,並任鄱陽、奉新、南城(均在今江西省)等地地方官,最終死於任上。

　　趙之謙的繪畫題材以花卉為主。他不僅繼承明代陳道復、徐渭,清初八大山人及清中期"揚州八怪"以來的寫意畫傳統,並有所創新,形成自己獨特的風格。清代中期以來,一部分學者和書法家,大力提倡學習北魏碑刻上雄強的字體,反對柔媚的書風,趙之謙深受影響。故趙之謙不但在其書法上具備富有力度的金石味,而且將這種力度運用於繪畫中,使其花卉畫氣勢宏大渾厚,用筆遒勁。《牡丹圖》軸(北京故宮博物院藏)(圖282),筆墨敦厚,色彩多變中透露出素雅的格調,絕無輕巧纖細之態,對於後世有很大的影響。

　　任伯年曾為虛谷、任熏等許多師友畫過肖像,《酸寒尉像》軸(浙江省博物館藏)(圖280),是任伯年為同時代著名的花卉畫家吳昌碩所畫的肖像,畫於1888年。吳為專業畫家以前,曾任過丞尉,這是縣令屬下的佐官,級別很低,薪俸也菲薄,所以畫名戲題"酸寒尉像",其中也蘊含著對摯友境遇的不平。

281. 天竺雄鷄圖
　　清　任頤　軸　紙本　設色　103.8cm×44.5cm　北京故宮博物院藏

282. 牡丹圖
　　清　趙之謙　軸　紙本　設色　175.6cm×90.8cm　北京故宮博物院藏

郎紹君

近代與現代(約二十世紀)

本世紀的中國是激烈動盪的。1911年辛亥革命,推翻了統治中國260多年的清朝政府,也最後結束了繼續兩千多年的君主專制制度;1919年的"五四"運動,以"民主"與"科學"為旗幟,激烈衝擊了傳統制度和文化。在本世紀,中國還經歷了艱苦卓絕的抗日戰爭和社會革命戰爭。1949年,新中國成立,人民終於盼到了和平安定的日子。但不久,各種政治運動發生了,直至爆發"文化大革命"。這一切,都急劇動搖了傳統的價值觀念和標準。

大規模地傳入西方文化,是二十世紀中國最重要的現象之一,要不要以及怎樣接受西方藝術,在接受西方藝術的同時如何對待自成體系的本土藝術,始終是擺在中國畫家面前的重要課題。

和古代相比,繪畫門類增多了。除傳統繪畫外,還有油畫、版畫、新年畫和以其他材料與功能作區分的繪畫。為了區別於西洋畫,人們將傳統繪畫稱為"中國畫"——包括水墨畫、重彩畫、以水墨為主的綜合材料畫等。我們這裡所介紹的"中國繪畫",主要是指中國畫。

1900 – 1927 年

　　清末民初中國畫壇呈蕭條景象。海派著名畫家虛谷、胡公壽、任伯年等在十九世紀末已經逝世。蒲華、錢慧安活到辛亥革命那一年。唯有吳昌碩正處在創造力最旺盛的時期。北京的畫家大多守著清代"四王"的衣鉢，或謹承古訓，沒有大的突破。另一方面，各地接受了社會革命洗禮和西方美術影響的藝術家，開始辦新學校，倡言"美術革命"，對古代繪畫重新加以評定，並揭開了一場曠日持久的關於革新與保守論爭的序幕。

吳昌碩及其傳派

　　吳昌碩 (1844－1927)，浙江省安吉縣人，出身於書香門第，十歲左右便開始作詩，刻印。十六歲那年，太平軍與清兵戰於浙西，他與家人在避亂的荒山野谷中失散，流浪外地達五年之久。返家後苦讀詩文，鑽研書法篆刻。約三十歲前後離家尋師訪友，結識收藏家吳大澂及畫家蒲華等。1880 年初遷居蘇州，後再遷上海，以賣畫為生。1896 年，同鄉丁蘭蓀舉薦他做了江蘇安東縣令，到任月餘便棄官而去，仍寄居上海賣畫。由於他在書法篆刻上的傑出成就，於 1904 年被推為杭州西泠印社社長。[1]

　　吳昌碩一生尤其前半生用力最勤的是書法和篆刻。他的書法，由唐楷而漢隸，再攻篆籀金石，寫石鼓文，[2] 數十年不斷。又以篆隸之法作草書，蒼渾奔躍，氣勢逼人。他的篆刻，出入浙派、皖派，[3] 上溯秦漢碑版權量，[4] 而自創一體，被稱為"吳派"。他喜以鈍刀出鋒，章法森嚴而奏刀大膽，或渾樸或雄奇，被稱作"集大成"的篆刻家。吳昌碩三十多歲學畫時，曾向任伯年請教，伯年稱讚他的筆力雄厚，勸他以書法之功入畫；二人遂結為摯友。他承繼趙之謙以金石書法入畫的方法，又

上溯金冬心、徐渭等人的畫法，至晚年而大成。他作畫，主張"畫氣不畫形"，所謂"氣"，指貫注於作品的充沛的情緒和意志。他有一句詩："臨摹石鼓瑯琊筆，戲為幽蘭一寫真。"說自己用寫石鼓文的筆力畫幽谷蘭花，取得描繪對象、表現氣勢與傳達情志的統一。他的花卉、山水和人物，都呈現了樸茂雄強又含蓄內斂的風格，深為士大夫知識階層所喜愛；他用色單純而對比強烈，並首先在中國畫中使用"洋紅"(從西方傳入的一種透明顏料)畫梅花、桃花、桃實、杏花等，把深重變化的水墨、強勁的筆力和嬌麗的色彩結合起來，既古樸又鮮艷，既有文人氣又略帶民間味，[5] 因而也具有了雅俗共賞性，受到以上海為中心的商人和市民階層的歡迎。吳昌碩以賣畫為生，其作品的購藏者多為上海等地的商人和富裕的市民階層。他雖然看重高雅的文人藝術傳統，崇敬歷史上那些超脫於功名利祿之外的文人藝術家，但畢竟生在十九與二十世紀之交的近代，在上海這個商業都會裡討生活，不可能脫離開他的購藏者——包括舊文人、舊官吏、儒商、俗商等等的需要和愛好。他對漂亮顏色以及吉慶題材、強悍風格的選擇，都與這一背景有千絲萬縷的關係。

　　吳昌碩畫梅花最多。梅花開在寒冷的冬春之際，其傲寒的品性和冷艷的花色為歷代士人所欣賞——詩人、畫家描寫梅花，除了欣賞它的美，主要是借助於它在寒冷中能開花吐艷的特質暗喻人的獨立品格。吳昌碩畫梅不同於前人的地方是，他以篆籀筆法描寫如"鐵骨"的枝幹，不論濃墨淡墨，都顯示出一種削金刻石的力量感，同時又含蓄、內斂、敦厚、拙樸。這種特徵，常常隱喻著畫家所崇尚的人格理想和精神品質。他勾勒的梅花花朵，筆線無論粗細，均寓剛勁於圓柔，或含苞欲放，或怒張盛開，嫵媚、頑強，顯示著誘人的生命活力。點在花朵上的西洋紅，濃鬱而明亮，真如潘天壽所形容的"古艷絕倫"。[6] 這裡選的《梅花圖》(圖 283)，藏上海博物館，梅幹

由下往上，梅枝則由右方向斜下方折伸，枝、幹成相反之勢；而無論粗幹細枝，都十分的蒼勁有力，沒有一筆是柔弱或虛浮腫脹的。但它們又絕不刻露和狂肆，從而顯示了吳昌碩駕馭筆墨的高超能力。花朵是先勾圈，後點胭脂（題詩中寫作"燕支"，同音同義，是一種透明的紅色顏料）。盛開的梅花在淡墨細枝和空白背景的襯托下，顯得格外嬌鮮紅艷。題跋中說"潑墨成此，略似花之寺僧筆意"。"花之寺僧"是清代畫家羅聘的別號，羅聘也善畫梅。中國畫家有尊古之好，愛說似某某人或某某人筆意，其實未必都真似，觀者也不必特別認真。

《品茗圖》（圖284），描寫一壺茶、一枝梅，筆墨淡而蒼，情致閒雅。中國士人品茗，以味道"淡而遠"為第一，[7] 兼有暗喻淡泊人生的意思。[8] 吳昌碩寧願作一個書畫藝術家而不願為官，自謂"器具質而潔，瓦缶勝金玉，淡茶瑜珍饈"，又自號"老缶"，[9] 都表示著這種生命的哲學。此幅《品茗圖》，將高潔傲寒的梅花和粗瓷茶具放在一起，且以淡墨為主調，更將這層意思詩化了。

吳昌碩的弟子和追隨者很多，有王震、陳師曾、趙雲壑、王個簃等。接受他的畫風、畫法影響的還有齊白石、潘天壽等。王震（1867-1938）字一亭，號梅花館主，浙江吳興人，生於上海。少年時在上海怡春堂裱畫店學徒，1882年拜任伯年弟子徐小侖為師，經徐引見得識任頤，並受其指點。後在商業上成功，任日清輪船公司總經理，成為清末上海三大洋行買辦之一。1906年，返吳興家鄉白龍山居住，遂自號白龍山人。1911年從師於吳昌碩，並幫助吳在上海賣畫。此後，他的畫風漸由任伯年式的清俊轉向吳昌碩式的渾厚。性好佛，樂於施人。1922年當選為中國佛教會會長，1923年當選為上海商會主席。他長於寫意，兼善人物、佛像、花鳥、山水和書法，曾為吳昌碩、康有為等畫像。六十歲後的作品，能融任伯年、吳昌碩二人的畫法風格為一，即在保留著任氏的清俊意味的同時，又顯出吳氏的渾厚和凝重。他多畫中國古代歷史人物、民間傳說、松、梅、菊、荷和雞、鶴、鳥、雀。有時以冊頁形式畫民間民俗和下層人生活，並配以佛家勸善去惡之類內容的通俗題詩，別具一格。

陳師曾（1876-1923），又名衡恪，號朽道人、染倉室等。江西修水縣人。他的祖父陳寶箴(1831-1900)在光緒二十一年（1895）任湖南巡撫，曾與黃遵憲等一起開設礦物局、電報公司，創辦時務學堂，全力支持戊戌變法，推行新政，變法失敗後被革職。他的父親陳三立為清末民初著名詩人，弟陳寅恪為著名歷史學家。陳師曾少承家教，習詩書繪畫，於1902年（一說1903年）東渡日本留學，1909(一說1910年) 返國，先後任南通師範和湖南師範教員、教育部編纂、北京大學畫法研究會導師、北京藝專教授等。在南通時，常向吳昌碩請教畫法與篆刻。其室名與號曰"染倉室"，即是表示對吳倉石(即吳昌碩)的學習與敬慕。又遠師沈周、石濤、石谿和龔賢等，脫卻流行的"四王"一系的規範。能畫山水、花卉、古今人物，長於大寫意，筆力雄健，著色吸收西畫法而不露痕跡。[10] 陳師曾在詩歌、書法、篆刻各方面都卓有成就。"五四"運動前後，一些主張"美術革命"的思想家、理論家和畫家起而批判文人寫意畫，認為文人寫意畫"簡率荒略"，"不能盡萬物之性"，致使中國繪畫走向"衰敗"。1921年，陳師曾發表了《文人畫的價值》一文，為傳統文人寫意畫辯護。他回顧了文人畫從六朝到宋元發展的歷史，指出文人畫與老莊哲學的關係，認為文人藝術家"要脫離物質的束縛，發揮自由的情致"，要"表示他的人格和思想"，拉近了繪畫與詩歌、書法的聯繫，從而形成中國文人畫的獨特性。他說："從宋直到明清，文人的畫頗佔勢力，也怪不得這種畫佔勢力，實在是他們都是有各種素養

283. 梅花圖
吳昌碩　1916年作　軸　紙本　設色　上海博物館藏

各種學問湊合得來的。"談及文人不求形似時他說:"是他的
精神不必專在形似上求,他用筆的時候,另有一番意思;他
作畫的時候,另有一種寄托……文人不求形似,正是畫的進
步。"他最後的總結是:"畫雖小道,第一要人品,第二要學

問,第三要才情,第四才說到藝術上的功夫。"[11] 陳師曾的
文章沒有反對諸種革新的主張,只是正面闡述了文人畫的
本質和好處,實在是很聰明、很有見識的,今天讀來,也還
有啓發性。

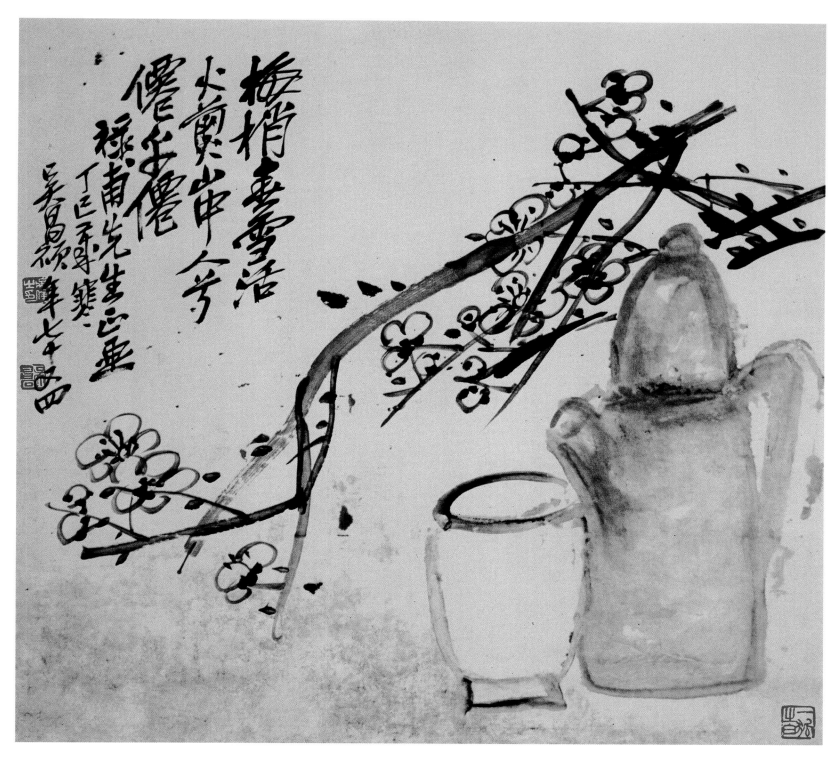

284. 品茗圖

吳昌碩　1916年作　軸　紙本　設色　上海朵雲軒畫店藏

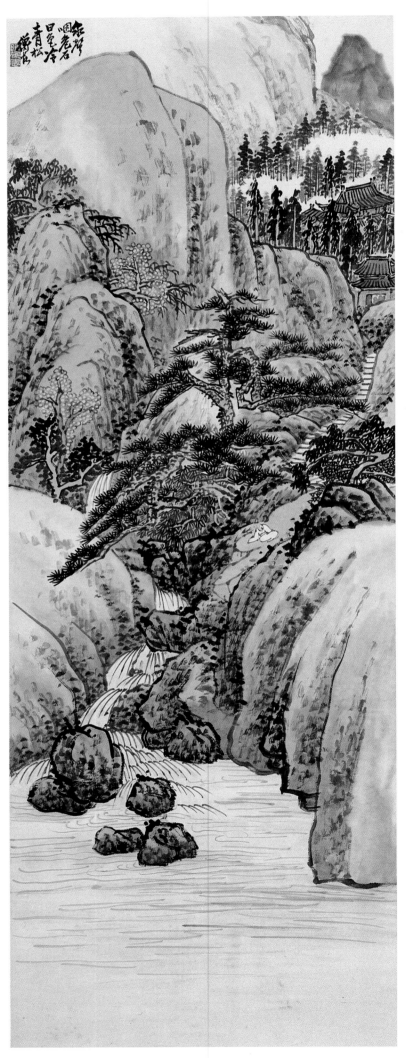

嶺南派和新、舊兩派關於中國畫革新的論爭

二十世紀初,伴隨著孫中山領導的革命,在廣東出現了以革新傳統繪畫為己任的"嶺南派"。它的領袖人物是高劍父、高奇峰和陳樹人,時人稱為"嶺南三傑"。

高劍父(1879-1951),名倫,字劍父,後以字行。廣東番禺人。高奇峰(1889-1933),名嵡,字奇峰,是劍父五弟。高劍父自幼失去雙親,家境貧寒,少年時在藥店當學徒。十四歲從廣東畫家居廉(1828-1904)學花鳥畫,十七歲時入澳門格致書院(嶺南大學前身),曾從法國傳教士麥拉習炭畫。約於1905年赴日本留學,深受日本京都派畫家竹内棲鳳等人影響,並加入日本繪畫團體"白馬會"、"太平洋畫會"。1906年,他參加同盟會,並出任廣東同盟會會長,追隨孫中山進行反清革命活動。與高奇峰、陳樹人(1884-1949,名韶,別號葭外漁子,廣東番禺人,與高劍父為同鄉、同窗、同志)等,在上海、廣州創辦《時事畫報》、《真相畫報》及"審美書館",傳播新思想、倡導美育、宣傳國畫革新。1925年孫中山逝世後,高劍父辭官從文,辦"春睡畫院",廣招藝徒,專心於鼓吹和探索新國畫。三十年代,先後到南亞、南洋羣島、歐美考察訪問,並舉辦畫展。又創辦過南中美專、廣州市立美專,擔任過中山大學、中央大學教授,培養了許多人材。弟子有黎雄才、方人定、關山月、楊善深、黃獨峰等。高奇峰1907年赴日留學,歸國後同其兄一起參加反清革命活動。他很有藝術才能,喜畫猛禽、猛獸,重視氣勢和情境,以寄寓一種英雄主義的理想和粗獷豪邁的情志。孫中山曾稱讚他的作品"具有新時代的美,能代表革命"。他的弟子有黃少強、趙少昂等。

285. 山水

陳師曾　1915年作　軸　紙本　設色　135.1cm×48.5cm　中國美術館藏

"二高"的繪畫,承繼居廉的沒骨畫法,喜用"撞水"、"撞粉"法,[12] 運筆迅疾奔放,富於動勢。他們所借鑑的"西畫",實際是京都派日本畫家"折衷漢洋"的現代日本畫,[13] 如所畫猿猴,就略似日本畫家橋本關雪的風格。他們倡導寫實但未曾真正把握寫實主義的技巧。他們的創作帶有強烈的使命感和憂時感世特色,在作風上則急功近利,把繪畫的變革看得過於簡單了。高劍父理論上倡新,心理上卻又迷古,晚年自謂"退棲林下"又以"新文人畫"相標榜。他在遺稿中說自己"極好文,又極好武;極好古又極好新;好古畫而又好西畫,嘗說矛盾的人生"。這種矛盾的心理和人生,是那個時代許多知識分子和藝術家的共性。

《竹月》(圖286),高劍父作於四十年代中期。在狹長的構圖中,一根尖瘦挺硬的寒竹指向天空,小枝上殘留的葉子在風中抖動着。天色昏黃,正升起一輪朦朧的圓月。筆法蒼枯破碎,似乎透出畫家的激情和悲愴。背景以淡墨渲染——傳統中國畫裡有"烘雲托月"的渲染法。這裡的渲染則另有畫天空背景的目的,因此它又透露著現代日本畫和西畫的影響。

高氏兄弟擅畫馬、獅、猿猴、鷹、花卉和山水,有時也畫人物。大都強勁奔放,形象略呈寫實意味。陳樹人則傾向於溫厚沉靜,華潤清新,與二高有所不同。在二三十年代,"二高一陳"的藝術產生了影響,許多社會著名人士和畫家紛紛加以評價。黃賓虹在1929年所寫的評論中說二高一陳"皆具聰明俊偉之才","能獨抒胸臆,目中所見,著之於畫"。但認為他們所學的日本畫"僅能於重繪絹素之上,施以水墨,非其熟習,不失其薄弱,即失之晦暗,雖至重重渲暈,未免筆枯墨澀,天趣不生"。[14] 潘天壽則認為"高氏於中土繪畫,略有根底……專努力日人參酌歐西畫風所成之新派,稍加中土故有之筆趣,其天才工力,頗有獨到之處。其作風與清代郎氏(指意大利傳教士畫家郎世寧)一派,又絕不相同。近時陳樹人、何香凝及劍父之弟高奇峰

等均屬之。惜此派每以熟紙熟絹作畫,並喜渲染背景,使全幅無空白,於筆墨格趣諸端,似未能發揮中土繪畫之特長耳"(《域外繪畫流入中土考略》,1936年)。黃、潘二人看法相近,都在肯定高氏等的才力、創造之外,批評所學日本畫之無筆墨而只有渲染。這尖銳地觸到了中、日兩種繪畫在審美與方法上的根本區別。徐悲鴻、傅抱石、倪貽德等則在評論中對嶺南派充分加以肯定,如說高劍父的畫"根據著他自己的天才,打破一切的因襲"(倪);"劍父所滋長於嶺南的畫風由珠江流域發展到了長江。這種運動,不是偶然的,也不是毫無意義,是有其時代性的"(傅);"畫家高劍父,博大真人哉……"(徐)。

嶺南派革新國畫的口號和探索受到了傳統主義畫家的激烈抨擊。在廣州,有14位畫家於1923年成立"癸亥合作社",1925年又擴大為"國畫研究會",連續出版《國畫特刊》,辦展覽會,以維護藝術的民族性、中西美術的觀念方法不同等理由,批評嶺南派的觀點和作品。如一位署名念珠的人在題為《中國畫有中國畫之民族性》的文章中說,中國畫和西洋畫、東洋畫(這裡指日本畫)是各自不同的民族藝術、不同的美,"吾國自有吾土地之自然物性在,吾國自有吾民族之心性在,吾國自有吾流俗之習慣性在,非率爾操觚者所可窺其堂奧也"。他指責"舉吾中國文化而置之西方文化之下,是猶舉吾民族性而覊勒於西方民族性之下,是蓋迷於西方之偶像者",其結果將會是"學步邯鄲,忘其故步矣"。[15,16] 《國畫特刊》上有的文章直斥:"新派畫不過剽竊東洋,非一二人之所創……核其名實,不過日本畫中之一派而已。"[17] 直到1947年,國畫研究會的趙浩公寫文章回顧該會成長過程時還特別申明國畫是"中國傳統的藝術,有別於從日本抄過來的不中不西的混血的所謂'新國畫'"。國畫研究會的目的就是要"正名分,紹學統,辨是非,別邪正……樹立國畫的宗風"。[18] 高氏兄弟及其弟子對上述批評與攻擊也作了相應的回敬。方人定寫了《文人畫與俗

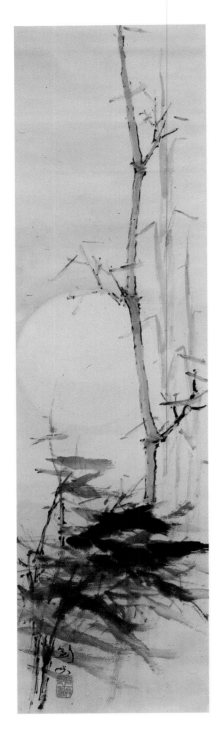

286. 竹月
高劍父　40年代作
軸　紙本　設色
118cm×32cm　私藏

人畫》、《藝術革命尚未成功》、《國畫革命問題答念珠》等文章，說"貴派諸先生天天鬧（罵）新派畫，已無異於保皇黨、北洋軍閥之罵國民黨一樣頑固……你們的主義，乃閻羅主義，把吾祖宗之藝術典章，無論好壞悉視為天經地義"。[19] 顯然，這種反批評也和那些批評一樣，情緒強烈而乏於說理，彼此不服氣，是自然的。高奇峰的文章專在正面表述自己的主張，不直接回答保守者的批評，反而有力。他說：

"我以為畫學不是一件死物，而是一件有生命能變化的東西。每一時代自有一時代之精神的特質和經驗……我以前是單純學習中國古畫的，並且很專心去摹仿那唐宋各家的作品。後來覺得其優美固多，然傾向哲理也易犯玄虛之病，而且學如逆水行舟，覺得不集眾長無以充實進展之力。……所以我再研究西洋畫之寫生法及幾何、光影、遠近各法。以一己之經驗，乃將中國古代畫的筆法、氣韻、水墨、賦色、比興、抒情、哲理、詩意那幾種藝術上最高的機件，通通都保留著。至於世界畫學諸理法亦虛心去接受，擷中西畫學的所長，互作微妙的結合，並參以天然之美，萬物之性靈，暨一己之精神而變為我現時之作品。"[20]

廣東的論爭只是新舊兩派畫家論爭的一個局部而已。在北京、上海等地，論爭也甚為激烈，參加論爭的人更有名氣和影響，所涉及的問題也更多、更寬。辛亥革命後，政治上轉向保皇的康有為則把他"以復古為革新"的思想主張用於繪畫，否定元明清文人寫意畫而肯定院體工筆畫，肯定郎世寧，讚揚拉斐爾，[21] 並提出"合中西而為繪畫新紀元"的口號。[22] 他的思想影響了向他執弟子禮的徐悲鴻和劉海粟。[23] 1918年，陳獨秀在《新青年》6卷1號上發表題為《美術革命》的文章，對元明清文人寫意畫特別是王石谷的畫和北京王石谷的崇拜者進行了尖銳的批評。說"自從學士派鄙視院畫，專看寫意，

不尚肖物；這種風氣，一倡於元末的倪、黃，再倡於明代的文、沈，到了清末更是變本加厲”。他認為“畫家必須用寫實主義”，而推行寫實主義，就必須打倒倪、黃、文、沈、王這樣的“畫學正宗”。陳獨秀和康有為在政治上完全對立，在藝術上卻十分相近。主張引入西方寫實主義以改革中國畫的還有蔡元培、魯迅等重要的文化人，以及徐悲鴻等畫家，在當時的中國畫界產生了很大影響。尊奉傳統的畫家感到了“威脅”，並作出了激烈回應。1918年，北京著名畫家金紹城(1878－1926)、周肇祥、陳師曾等，在“大總統”徐世昌的支持下，組織了以“保存國粹”為目標的“中國畫學研究會”。金氏對學畫青年講授傳統繪畫，講稿以《畫學講義》之題發表。他針對“國畫革命”的主張，提出“繪畫無新舊”論，説：“無舊非新，新由是舊，化其舊雖舊亦新，泥其新雖新亦舊。心中一存新舊之念，落筆遂無法度之循。”他給青年們提出的守則是“不率不忘，衍由舊章”。[24]“五四”時期堅持古文、反對白話文和“文學革命”的著名文學家兼畫家林紓在《春覺齋論畫》中也提出與金紹城一致的觀點。前面介紹過的陳師曾《文人畫之價值》一文，方向與金紹城等一致，但他是正面闡釋文人畫的要素與長處，而不是與革新派論戰，而且，他並不反對參照西法，只強調“以本國之畫為主體”，相較起來，他比金紹城看得更開闊一些。金紹城逝世後，他的兒子金潛庵及眾弟子組織了“湖社”，湖社明確表示繼續堅持金紹城“謹守古人之門徑，推廣古人之意”的宗旨，研究和保衛傳統繪畫。這場論爭斷斷續續達幾十年之久，參加論爭的除了國畫家和理論家，還有許多西畫家和美術界以外的人士，事實上，它不只是一個繪畫問題，而是整個二十世紀中國文化問題的一個部分。[25]

1927－1949 **年**

1927年，由孫中山所創立的中華民國與封建軍閥的爭戰大體結束，國民黨和共產黨的第一次合作破裂，國民政府在南京成立。同一年，吳昌碩在上海逝世，齊白石在北京完成了“衰年變法”。中國畫進入了一個新階段。

齊白石和北京畫家羣

在這個時期，中國畫的論爭之聲漸漸平靜，畫家們較多地專心於藝術自身的探索。出現了幾位超越古人的傑出畫家。如齊白石、黃賓虹、徐悲鴻、林風眠、蔣兆和等。我們首先要介紹的，是偉大的畫家齊白石。

齊白石(1864－1957)，名璜，號白石山人，簡稱白石。別號很多，有木人、寄萍、三百石印富翁、杏子塢老民、借山翁等。“木人”是指他曾做過木匠；“寄萍”是説自己遠離家鄉，像水上的浮萍一樣過着飄泊、寄旅的生活。“三百石印富翁”是指自己刻了三百方自用的石印，堪稱富翁(精神的富翁)。“杏子塢老民”是説自己是故鄉小村杏子塢的老農民。“借山翁”是記述到中年時還住著典租來的房屋。他還有許多類似的名號，每個名號都記述著他的一段生活，表達著他的一種身世或人生感嘆；聲明著自己的一種做人的態度。中國的名畫家，大都出生在書香門第或稍有錢財的家庭，齊白石則出生在湖南省湘潭縣一個小山村的貧苦農家，小時因為家中太窮，只跟著外祖父讀了半年多的村舘，然後就學木匠，走鄉串戶，給人做雕花家具。二十七歲始正式拜師學習繪畫。他先學畫民間神像，然後學畫肖像，繼而又學畫山水、花鳥和人物。四十歲前未出過湘潭地區，四十歲後六出六歸，遊歷了中國南北各地，臨摹觀賞了徐渭、八大山人、金農、揚州畫派等明清畫家的作品。1918年避兵匪定居北京。初到北京時，他的鄉下人氣質和粗樸的言談舉止，備受“有教養”者的嘲笑；他摹仿八大山人冷逸畫風的作品也不受收藏者的歡迎。北京的名畫家，只有陳師曾賞識他的才華，但不贊成他對古人的摹仿，遂勸他自創一

格。齊白石聽了陳師曾的話，閉門變法，歷經十年而大成，自謂為"衰年變法"。

齊白石天賦聰穎，又勤奮刻苦。他幼時塗鴉，就喜歡描述自己周圍熟悉的什物；十多年的雕花藝匠經歷，畫像經歷，數以千萬計的寫生、臨摹和默畫，培養了他對人物特別是鄉村自然物象驚人的洞察力和記憶力。在居京四十年的漫長時間裡，他對發生在周圍的各種政治、社會和文化事件從來不加聞問，始終守著他的四合院和畫案，吟詩、刻印、作畫，如他自己所描述的"鐵柵三間屋，筆如農器忙"——像辛勞的農民那樣，用筆墨在宣紙上耕耘，創作了難以數計的作品。齊白石的花鳥畫最為世人稱道。他既能作細如毫髮的工筆草蟲，又善畫簡而又簡的粗筆大寫意，還將這兩種方法和形式結合起來，創造出奇妙、精絕的"工蟲花卉"。他的山水畫多取自家鄉景色和桂林風光，喜以粗重的筆線勾畫平遠的、略似饅頭般的小山，配以河流、帆船、村屋、竹林、柳岸、游鴨等，渲染出一派親切的山村景象。他的意筆人物畫，多描繪鍾馗、李鐵拐、古代士人、兒童及個人生活。形象簡略，風格拙樸，常洋溢出一種農民式的詼諧和幽默。

齊白石定居北京後，始終保持着農民的思想特色和生活習慣。他恐懼城市複雜的人事關係，討厭藝術界文人相輕、彼此吹捧或互相拆臺的惡習，依戀恬靜閒適的鄉間生活，覺得城市裡舉目無親，孤獨無依。一次他畫了一盞油燈，一方硯臺，題詩中說"強為北地風流客，寒夜孤燈硯一方"，他感覺自己是流落北方作客的藝人，只有一盞孤燈、一方硯臺在寒夜裡相伴。這詩畫雖是早期居京時所作，但也大體概括了老人對整個城市生活的孤獨感受。他的另兩句詩"飽諳塵世味，尤覺菜根香"（《菜園小圖》），更道出了他厭於世態炎涼而懷念鄉村田園的心理。渴望返歸鄉村而不得，他便把全部熱情和懷戀寄於畫中的鄉村自然世界。竹叢、棕樹、水塘、芭蕉、荷花、

魚蝦、草蟲、飛鳥、老牛、豬、狗、雞、鴨、貓、鼠，以及砍柴的孩子，山下的老屋，都化作親切美好的形象進入他的腦海、他的畫幅。

魚、蝦、蟹、蛙，在白石作品中出現最多。他的家鄉多水塘，撈蝦釣魚曾是他幼時生活的內容。他畫水族，捕捉童年的美妙記憶。他只用一支毛筆和深淺不同的水墨就能刻畫出蝦的透明、光滑和鮮活的神態。他筆下的青蛙，活潑可愛，就像是終日玩耍淘氣的孩子。他有一《青蛙圖》，畫一隻蛙被水草纏了腿，正拼力掙脫，它的三個伙伴焦急等待著。面對這充滿詩趣的畫面，我們可以感到白石老人未泯的童心。這裡選印的《荷蛙》(北京榮寶齋藏)(圖288)，是他九十四歲時所作，描繪秋天，綠色的荷葉已變成赭紅色，蓮蓬也熟了，似乎透出了清香，但是，鮮紅的荷花還盛開著。荷的下面，有三隻青蛙，二黑一灰，似乎在商量着什麼事情。那個灰色的小蛙，有一條腿向後伸着，顯得很頑皮。秋光是那麼高爽、明朗而驕艷，青蛙是那麼活潑可愛！齊白石的家鄉的池塘、稻田裡，最常見的小動物便是青蛙，老人一再畫蛙，是由他的鄉思勾起的。他有一首《北海聽蛙》詩，記述他一次特意跑到北京的北海公園去聽蛙鳴。在家鄉的時候，他有時討厭蛙的聒噪，但長期離家後，反而想聽到那蛙聲——那是故土上常有的聲音。

《雨後》(圖289)描繪驟雨初歇，芭蕉樹上落下一隻小雀。濃重又水分充足的墨色畫出的芭蕉葉，有綠蔭遮天之感。畫上題詩說："安居花草要商量，可肯移根傍短牆；心靜閒看物亦靜，芭蕉過雨綠生涼。"老畫家想要美麗的芭蕉樹移根到他的牆邊院內來，便與芭蕉商量，問它同意否？白石老人把花草擬人化了。後兩句詩藏著哲理的機鋒，頗有靜觀萬物、心有所悟的意味。齊白石在家鄉時，曾在房前屋後植芭蕉，他一再以詩畫描寫芭蕉，也是鄉思的一種寄托。"名花潤盡因春去，猶

喜芭蕉綠上階。老予髮衰無可白,不妨連夜雨聲來。"(《雨中芭蕉》)"留得窗前破葉,風光已是殘秋。蕭蕭一夜冷雨,白了多少人頭。"(《題畫芭蕉》)風聲雨聲,春光秋色,流動的自然景觀伴著生命感嘆,抒洩出畫家的情懷。這幅純以水墨畫成的《雨後》,雖沒有色彩,但在那詩情畫意中,卻包涵著彩色紛披的感覺世界與心理世界。

《貝葉工蟲》(圖290),這就是前面提到過的"工蟲花卉"風格的作品,以工筆畫蟲,寫意畫葉。貝葉即菩提樹葉。秋天,貝葉由綠變赭、變紅,逐漸飄落。失去水分的貝葉呈現出它的筋脈——細密、精巧,如彩絲織就的網紋,令人讚嘆的大自然的傑作!蟬、蝶、蜻蜓飛來,蟈蟈也從枯萎的草裡爬到明光光的地上。生命的美麗與菱枯,秋色的清冷與熱烈,被老畫家攏於同一空間、同一時刻,是頌美,亦是感嘆。貝葉和草蟲都以極精緻的工筆勾染,唯樹枝用寫意筆法以略淡的筆墨勾出,兩種畫法形成奇妙對比,卻又相當和諧。這是白石老人的一大創造,中國古代繪畫,從沒有這樣的綜合畫法。他有時還喜以同樣的方法畫《楓葉寒蟬》:一隻蟬依偎著紅葉,葉掉了,寒蟬依舊依偎着它,隨風而去。畫面上除了一葉一蟲,別無一物。秋的空清,楓葉的紅艷,讓人興奮,也讓人愁悵。畫家對自然生命的憐愛與歌咏,真是質樸而又儁永。

不倒翁是一種兒童玩具,泥質塗色,中空、下重上輕,按倒它還會自動起來。民間藝人常常把不倒翁做成類似戲曲舞臺上的丑官模樣,借以嘲笑官僚們的腐敗無能。齊白石根據玩具不倒翁加以變化,創造出一種風格化的、充滿詼諧感的丑角形象。這一幅《不倒翁》(圖291)作於他九十二歲時,畫背側面,歪戴官帽,懷抱扇子,眼睛上塗着一塊白色(這是舞臺上小丑的標誌)。畫上題道:"能供兒戲此翁乖,打倒休扶再起來。頭上齊眉紗帽黑,雖無肝膽有官階。""無肝膽"即無人性,這種無人性的東西卻有官階,豈不是可笑、可惡的事?詩畫相

配,充滿了諷刺性和幽默感。

齊白石一生頌美自然、生命與和平,呼喚人類良知。1955年,他獲得國際和平獎金,1962年被世界和平理事會選為世界十大文化名人。

在三四十年代的北京,還生活著許多畫家,著名的有陳半丁(1876–1970)、蕭謙中(1883–1944)、溥心畬(1896–1963)、于非闇(1889–1959)、胡佩衡(1891–1962)、秦仲文(1896–1974)、徐燕蓀(1898–1961)等。其中溥心畬成就最為突出,其名儒,號西山逸士,北京人,清恭親王後裔,早年學政法,又攻西洋文學史,後隱居北京西山戒臺寺,悉心研究書畫與經史。三四十年代,與張大千齊名,有"南張北溥"之說。1949年後移居臺灣,曾任教於臺北師範大學美術系。他臨摹過不少宮中所藏歷代名作,以畫山水為主,兼人物、花鳥、動物和書法。其作品兼南北派之長,即既有南派山水畫的秀麗含蓄,也有北派山水畫的力量和氣勢。能像南派文人那樣作到詩、書、畫合一,賦予筆墨以儒雅的書卷氣,也不乏北派畫家的功力和縝密性。晚年對臺灣畫家有很大影響。

黃賓虹和江南畫家羣

以上海為中心的江南畫壇(江蘇、浙江、安徽等地),自二十年代以後,逐漸改變了清末民初一味宗承"四王、吳、惲"的沉悶局面。畫家們一方面轉益多師,上溯宋、元;一方面開始從寫生中尋求出路。不少人把師承的重點移向清初"四大畫僧",乾隆時期的揚州畫派,嘉慶、道光年間崛起的金石書畫家和清末民初的上海畫派。畫家們組織畫會,創刊物,辦展覽,十分活躍。上海是當時中國的第一大通商口岸和對外文化窗口,西畫家、中西融會的國畫家和傳統畫家都雲集這裡;南京和杭州都是有悠久文化傳統的城市,國立中央大學和杭州藝

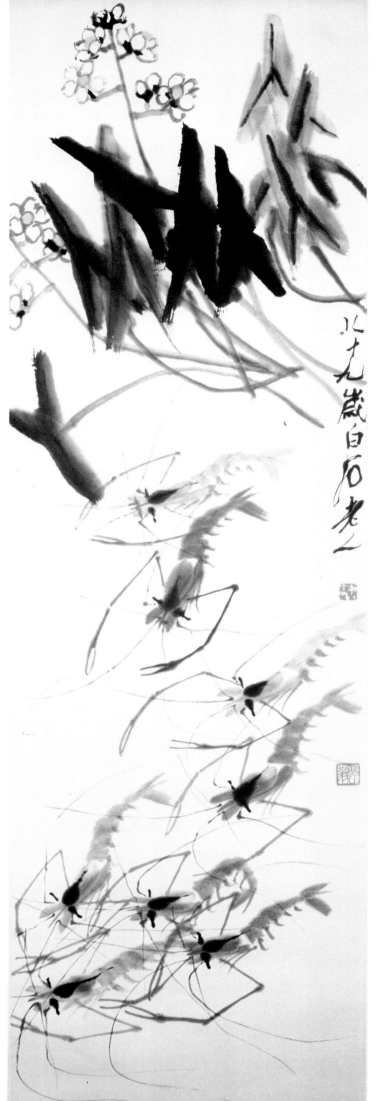

八十九歲白石老人

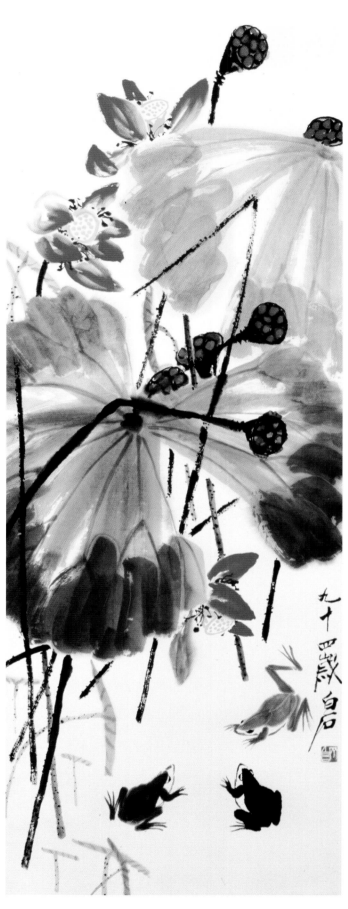

九十四歲白石

雨後安居花州要商量可寶我根傷短獨惡靜閒看物亦靜

芭蕉遇雨綠生涼

白石老人自謂畫工未必讀工

289. 雨後
　　齊白石　1940年作　軸　紙本　水墨　137cm×61.5cm
　　天津藝術博物館藏

287. 蝦
　　齊白石　1949年作　軸　紙本　水墨　138cm×41.5cm　中國美術館藏

288. 荷蛙
　　齊白石　1954年作　軸　紙本　設色　北京榮寶齋畫店藏

290. 貝葉工蟲
　　齊白石　40年代作　軸　紙本　設色　90cm×41.2cm　北京榮寶齋畫店藏

三百石印富翁齊白石老年所作

專也分別設在這兩地,也雲集了許多畫法、畫風不同的著名藝術家。特別在三十年代,江南畫壇呈現出百花爭艷的局面。在這樣的氛圍中,逐漸成熟了傑出的畫家黃賓虹、潘天壽、傅抱石等。

黃賓虹(1865－1955)名質,字樸存,因故鄉潭渡村有濱虹亭,遂號賓虹。黃賓虹是安徽歙縣人,歙縣古稱徽州,山水佳盛,商業發達,明清時出了許多名畫家。[26] 黃賓虹祖上為詩書世家,善畫者也很多,[27] 他的父親經商,但期望他讀書作官,因此從小就安排他攻讀詩文經史,學習書畫篆刻。賓虹年輕時應鄉試不第,遂專心於金石文字學及書畫。1895年,曾致函康有為、梁啓超,支持維新變法。又曾會見譚嗣同,引為知己。後因宣傳反清復明,被控為革命黨,被迫於1907年出走上海,先後入以反清為宗旨的文學團體南社,[28] 參加國學保存會,任《國粹學報》編輯,[29] 主持商務印書館美術部,任暨南大學、新華藝術專科學校、國立北京藝專教授及故宮文物鑑定委員。他經常交往的有著名學者、革命家章太炎、黃興、劉師培、陳獨秀等。抗戰期間居北京,埋頭著述與創作,1948年移居杭州,先後兼任杭州藝專、浙江美術學院教授及中國民族美術研究所所長。1955年病逝,彌留之際,還吟詠"有誰催我,三更燈火五更雞"的詩句,念念不忘作畫。平生著述甚多,有《古畫微》等幾十種。

黃賓虹畢生作水墨山水。六十歲前學古人,六十到七十歲遊歷名山大川,七十歲後自創面目,大器晚成。他的早期作品,多受漸江、查士標、惲向影響,疏朗淡雅,被稱作"白賓虹";晚年喜濃重的北宋山水,以積墨的方法求"渾厚華滋",畫風變為沉厚濃鬱,被稱為"黑賓虹"。在近代畫家中他以重視筆墨著稱。中國畫的筆墨,指毛筆、水墨、宣紙(及絹)三者結合所產生的力感和情致。筆的重輕、疾徐、曲直、頓挫、方圓、尖鈍、薄厚,墨的濃淡、乾濕、深淺、滲化、凝縮的不同,力感和情致也

291. 不倒翁
齊白石 1953年作
軸 紙本 設色
116cm×41.5cm
中國美術館藏

隨之千變萬化。筆墨作為形式表現,與畫家的情感、個性、學養、品格和作畫時的心境密切關連。黃賓虹深諳此道,傾畢生精力研究與把握筆墨。他推崇以書法的筆法作畫,講究一波三折,含蓄有力,剛柔得中,千變萬化。強調筆墨"淋漓而不臃腫",經反覆積染而不死板。他學習和錘煉筆墨的主要途徑是臨摹古人、觀察自然和練習書法。

黃賓虹八十歲後的作品,層層積墨,有時多至十幾遍乃至數十遍,以追求"山川渾厚,草木華滋"的目標。其用筆自由隨意,粗而不獷,細而不纖,校正了流行山水畫的柔靡和粗疏兩大弊端。《擬何紹基意》(圖294),作於1952年八十九歲時,這一年黃賓虹患白內障,視力微弱,但借助於高度的技巧和經驗,靠了"內在視力",仍畫了大量作品。此畫中的景物已近模

292. 湖山勝概
溥心畬　軸　紙本　設色　107cm×47cm　北京恭王府藏

糊,樹石和遠近空間都難以分辨,墨色濃重,筆法自由而縱放,但又自成規矩和節律。全畫只用墨筆,不著色。過程是:先淡墨勾點,後以重、焦墨畫山石樹木。筆線遒勁跌宕,如秋風掃落葉般的痛快,鐘鼓管弦爭奏般的激越。畫題"擬何紹基意",但並不像何紹基,不過是略示受其啓示,實則全是黃氏自己的風格。《西泠小景》(圖295)作於1954年,題"古人以草隸作畫法,樹如屈鐵,山如錐沙"。畫中樹木用重墨、枯筆,顯得老辣堅挺,山則以平凝自然之筆出之,顯得蒼茫含蓄。西泠即杭州西湖孤山側的西泠印社。熟悉西湖的人一望便知景色不似西泠,不過是畫家的胸中丘壑而已。黃賓虹晚年的畫,完全以筆墨形式為最高追求,而在筆墨形式後面,又隱藏著他對宇宙自然和壯麗山河的情感和理解,他說:"絕似又絕不似物象者,此乃真畫。""絕似"是指內在的似,即心與物象的一致;"絕不似"是指外表的似,即全然不同於寫實主義繪畫的那種形似。這種主張,和康定斯基所說藝術的本質不在於它的物質性形象而在於創造一種有節奏的結構的思想,有某種相近之處;不過,康定斯基強調的是抽象結構,黃賓虹強調的是抽象性的筆墨;康定斯基認為抽象結構是精神的凝縮,黃賓虹則說筆墨世界所創造的是"內美"。[30] 他的作品,一般中國觀眾不大能看懂和理解,正所謂"曲高和寡"。他生前就感嘆自己"踽踽涼涼,寂寞久矣"(《賓虹書簡》第35頁)。有意思的是,當代不少接受了西方現代藝術的青年畫家,反而喜歡最講傳統的黃賓虹。這真是可以深而思之的事。

黃賓虹對中國明清繪畫的看法也很獨特。他推重北宋和元代的文人畫,說吳小仙等是"野狐禪",吳門四家對浙派的"糾正""尚嫌不足";至明末的董其昌、黃道周、倪元璐、鄒之麟、惲向、程嘉燧以及漸江等新安四家才多有傑作;清初王時敏、王鑑、王石谷"風骨柔靡",金陵八家和晚些時的揚州八怪過於"粗疏";到"道、咸間,金石學盛,畫學復興"。[31] 這和同

時代推崇"四王"的正統觀念，以及批評"四王"，推崇石濤、八大山人、揚州八怪的新觀念都有區別。他的着眼點是人品、學養和筆墨，其中最重要的是筆墨。為此，他總結了"平、留、圓、重、變"五種筆法，"濃、淡、破、潑、積、焦、宿"七種墨法，[32] 在中國繪畫史上，黃賓虹是第一個從理論到實踐對筆墨作了集大成研究、探索的人。這種研究與探索既不是像金紹城等傳統主義畫家那樣帶著對抗外來藝術"侵犯"的動機，也不像一般融合中西的新派畫家那樣躲避筆墨，或只作簡單的瞭解和練習而已。從某種意義上說，黃賓虹對傳統繪畫形式的研究最具保守性，但恰是這種深入的保守研究，反而較為有力地推進了傳統繪畫向現代的轉化。

和黃賓虹同時或稍晚，活躍在上海和南方的畫家還有馮超然 (1882–1954)、呂鳳子 (1886–1959)、賀天健 (1890–1977)、吳湖帆 (1894–1967)、劉海粟 (1896–1994)、豐子愷 (1898–1975)、潘天壽 (1898–1971)、張大千 (1899–1988) 等。其中，劉海粟字季芳，江蘇常州人，十四歲到上海學習西畫，十六歲便與烏始光等創辦了私立上海圖畫美術院(後改名上海美術專科學校)，劉海粟任校長。他廣招人材，兼授中西繪畫，二十年代曾因開設人體課而受到軍閥孫傳芳的通緝，保守勢力則罵他是"藝術叛徒"。他依然我行我素，並得到了蔡元培、陳獨秀等著名文化界人士的支持，更加大刀闊斧地推進"藝術革命"，號召藝術青年向舊勢力開戰。在二三十年代，劉海粟曾兩赴日本，兩赴歐洲，考察東西方藝術，舉辦畫展。他善於和各種人士交往，應變力強，曠達豪放，會宣傳自己，在國內外造成很大影響。他的油畫受野獸派影響，色彩生辣，筆觸

294. 擬何紹基意
　　黃賓虹　1952年作　軸　紙本　墨筆　93cm×45cm　浙江省博物館藏

293. 牡丹
　　于非闇　軸　紙本　設色　128.5cm×79cm
　　中國美術館藏

奔放。他的中國畫，兼取石濤、沈周、蒲華、吳昌碩等。敢於將野獸主義以大筆觸塗強烈色調的畫法引入水墨畫，"粗枝大葉，深紅慘綠，色調的恐怖，隨著美專學生而漫遍於全國……不免使復古之徒，錯愕相顧耳"。[33] 劉海粟晚年多畫黃山，點畫勾斫與潑彩並用，筆線強悍老辣，喜用石青、石綠和大紅，在強烈的對比中突現其雄強的個性。不過，總的說劉海粟在繪畫語言和精神表現上沒有很大的創造性。

徐悲鴻學派

在世紀初和"五四"時期思想家的影響下，許多到歐洲學藝術的青年都選擇了寫實主義。他們回國後，大都從事美術教育，開設素描、透視學、水彩畫等課程，以提倡寫實藝術為鵠的。其中，最富影響且具代表性者即徐悲鴻及其學派。

徐悲鴻(1895－1953)，江蘇宜興人，他的父親是一位擅寫生的地方畫家。他約九歲始摹清末畫家吳友如的人物畫[34]及煙盒上的動物畫片（這類畫片多產於上海西洋人所辦的煙廠，具西畫寫實風），由是漸喜西方寫實畫。二十歲(1915)獨身赴上海謀職學畫，得識康有為，執弟子禮，折服其推崇宋畫、"合中西而為繪畫新紀元"之見解。[35] 1917年5月得友人資助赴日，在日本，徐悲鴻最大的愛好就是買畫冊和複製的西方畫片，如饑似渴地瞭解和學習西方繪畫。當年11月返國，經康有為介紹到北京大學畫法研究會任導師，又得教育總長傅增湘的看重，於1919年官費赴法國留學，專攻美術。先入巴黎美術學校弗拉孟畫室，一年後隨法國學院派畫家達仰學習。在經濟十分艱苦的條件下，刻苦用功，尤致力於素描的鑽研，所作近千幅；專意學習西方古典寫實繪畫。其間，又曾遊學德國，臨摹林布蘭(1606－1669)作品。1927年歸國，先後執教於南國藝術學院，主持中央大學藝術科，不遺餘力推行寫實繪畫教育的主張。抗戰時期曾到東南亞義賣集資，支援抗日。1946

295. 西泠小景

黃賓虹　1954年作　軸　紙本　淡設色　67cm×34cm　浙江省博物館藏

年任北平藝術專科學校校長，1949 年改任中央美術學院院長，兼中華全國美術工作者協會主席。

徐悲鴻認為明清繪畫因不重寫實而衰敗，西方現代藝術亦因放棄寫實而頹廢墮落。因此，他只推崇東西方具有寫實能力的大師。而貶斥像董其昌、"四王"、塞尚、馬蒂斯等不重視寫實造型的藝術家。他稱"四王"為"抄襲派"，稱董其昌和"四王"的畫是"八股式濫調子的作品"；[36] 說塞尚、馬蒂斯的畫還不如"嘛啡"、"海洛因"。[37] 在作畫上，徐悲鴻青年時期以素描為最出色，所作人體，善於將線描與明暗結合起來，外形準確，風格簡潔，有很高的造詣。後以準確的造型、傳統筆墨工具畫人物、動物、花鳥和風景，探討融會中西的"寫實彩墨"，在四十年代以後的中國畫壇產生了深刻影響。代表性作品有油畫《田橫五百士》、《奚我後》，中國畫《九方皋》、《愚公移山》、《巴人汲水》及《奔馬》等。

《田橫五百士》（圖 298），作於 1930 年，故事取自《史記》。曾在秦漢之爭中佔領一方土地的齊王田橫，兵敗後率五百人逃至海島。漢高祖劉邦招降，說你若受降封王侯，否則便派兵誅伐。田橫前往，至洛陽自殺。島上五百士聞田橫死，亦皆自殺。作品描繪田橫離島時告別島上眾人的情景。畫面把田橫安排在右側，穿紅袍，拷長劍，以視死如歸的從容態度，拱手向屬下辭行。人羣中有的嘆氣，有的悲哀，還有的憤然握劍或拗袖，欲隨主公去決戰，也有人伸臂表示勸阻……人羣右側蹲於地上的老婦、中年女子和小兒，應是田橫的眷屬。在畫面中間光線最明亮處，有一黃衣白褲、皮膚細嫩、神情沉靜的青年——這是身着古裝的徐悲鴻自己。畫家為何把自己畫進去，當時的想法是什麼，不得而知；這使人想起德拉克羅瓦（1798－1863）創作《1830 年 7 月 27 日》時，也把自己畫進去的做法，不過，德拉克羅瓦描寫的是曾經身歷的事件，而徐悲鴻表現的卻是二千多年前的事。這或許可以作為他嚮往古代

俠義英雄和英雄主義精神的一個佐證。他曾一再表示崇敬儒家聖賢所說"富貴不能淫，貧賤不能移，威武不能屈"的精神——他稱之為"大丈夫精神"。[38]《田橫五百士》可以作為徐氏這一思想的有力暗示。整個作品場面宏大，氣氛悲壯，在當時的中國，能用油畫形式把握這種大場面和眾多人物的畫家還極少，因此，這一作品無論對於徐悲鴻，還是中國近代畫史，都是重要的。

《愚公移山》（圖 299）作於 1940 年。故事出自另一部中國古代經典《列子》。講的是一位名北山愚公的人要挖掉門前的兩座山，另一位老者笑他傻，他回答說："只要我的子子孫孫挖下去，就一定能把山挖掉。"他的決心感動了天帝，派神仙把山搬走了。畫家試圖借這個故事表達中國人民抗戰到底的決心。畫中的愚公是一白髮白鬚的清癯老叟，他側面扶鋤，正與兒媳說話。佔據畫面主要位置的挖地、挑土壯漢們是他的子孫。在橫長的構圖中，挖山者左右橫向排列，他們頂天立地，赤裸著身軀，高舉鐵耙，挖掘不止。以裸體形式描繪中國古代傳說，是徐悲鴻借鑑西方繪畫的大膽嘗試，他覺得這樣易於表現肌肉和力量。此畫作於印度，印度國際大學的學生們爭著為他作模特兒。因此畫中多數人物皆非中國人模樣。作品主要用傳統勾勒填色的方法，部分人物（挖地壯漢）的身體略施明暗以顯示體積。這種把中國水墨畫方法與素描的方法合一的嘗試，體現了畫家徐悲鴻改革中國畫的主張。

徐悲鴻以水墨形式畫的肖像、駿馬、雄獅、貓、麻雀等，也都享有盛譽。這裡選印的《奔馬》（圖 300）作於 1941 年的新加坡。題："辛巳八月十日第二次長沙會戰，憂心如焚，或者仍有前次之結果也。企予望之。悲鴻時客檳城。"在新加坡辦募捐畫展的他，還時刻關心著國內抗擊日本侵略者的戰事，其愛國心懷，躍然文字圖畫之間。奔馬四蹄騰空，疾馳而至。畫家意

廬山東南五老峰
戊戌長夏吳湖帆寫意

296.
廬山東南五老峰
吳湖帆　1958年作
軸　紙本　設色
125.8cm×64.1cm
中國美術舘藏

一千九百五十四年八月十日
黄山散花精舍對雨畫此
劉海粟

297. 黃山
劉海粟　1954年作
軸　紙本　設色
135cm×65.6cm
中國美術舘藏

298. 田橫五百士
徐悲鴻　1930年作　油畫　197cm×349cm　徐悲鴻紀念舘藏

在借著駿馬的奔騰，暗喻抗戰將士的英勇殺敵。準確的骨骼結構,逼真的外形動態,一氣呵成、水分充足的潑墨的方法,形成獨具個性的徐悲鴻畫馬模式,從而對傳統畫馬有所超越和發展。在美術教育上,徐悲鴻實行用素描課練基本功的方法,進而要求用中國的材料工具和風格畫出"維妙維肖"的形象。這一主張,在他主持的中央大學藝術系、國立北京藝術專科學校、中央美術學院得到了有力的支持和貫徹。他的學生和追隨者,著名的有吳作人,呂斯百、蔣兆和、孫多慈、艾中信、李斛、劉勃舒等。他們忠實於徐氏的教育與繪畫主張,又在諸多方面有新的發展,被稱作"徐悲鴻學派"。其中,以蔣兆和的成就最引人矚目。

蔣兆和(1904－1986),四川瀘州人,十六歲赴上海以畫像和畫商業廣告為生,業餘學素描和雕塑,1927年結識徐悲鴻,深受其畫風和主張的影響。三十年代後輾轉於南京、北京、重慶等地從事美術教育和水墨創作,四十年代受徐悲鴻之聘執教於北平藝專,繼而任中央美術學院教授,直至逝世。蔣兆和專畫人物,造型模式深受徐悲鴻影響,把素描的明暗法結合於傳統人物畫重結構的線描方法,但不拘於文人畫的用筆程式和規範,比徐悲鴻的水墨人物畫更大膽、粗放和自由。他也不像徐悲鴻那樣熱衷於古代聖賢和俠義故事的描繪,而是專注於時下社會生活特別是城鄉下層人生活、命運的描繪。街頭流浪者、黃包車夫、叫賣的小販、討飯的盲人、工人、被迫賣子的農民……等等,都是他專注描寫的對象。他說:"只有寫實主義才能揭示勞苦大眾的悲慘命運和他們內心的痛苦。"因之他採用寫實方法全然是出於深厚的人道主義胸懷,而這種胸懷又和他自幼失母喪父、從少年時就淪落社會底層的經歷

有密切關係。[39] 他的代表作便是高 2 米、長 27 米的巨幅長卷《流民圖》(圖 302)。

《流民圖》取材於日本侵華戰爭時期的中國難民生活。最初的創作素材是到上海、南京等地收集的。在作品的製作過程中，畫面上的每一個人物都使用了模特兒。他雇來街上各種年齡、性別和相貌的難民和流浪者，根據構思的需要把他們安排在畫幅之中；畫中一些身分為教授或其他中產階級的流民等，畫家則請自己的一些朋友、學生作模特兒。自世紀初中國的新興美術學校使用模特兒作基本練習外，在藝術創作、特別是中國畫創作中使用模特兒，是很少有的事情。這是因為畫人物的國畫家不多，其中畫古裝人物者還是依照傳統程式而不用模特兒；一些畫現代人物的也大都循著以往的慣例，根據默寫或速寫作寫意小幅，亦不用模特兒。徐悲鴻畫人物畫大都使用模特兒(如《愚公移山》、《國殤》等)；蔣兆和沒有經歷過傳統程式的訓練，本來就是靠著寫生進入中國畫界的，他創作如此巨大的作品，不用模特兒是不可想像的。模特兒的使用促進了他對人物的深入刻畫。全卷描繪了百餘人：農民、工人、知識分子，其中有倒臥在街上的老人、病餓而死的孩子、驚恐地躲避著轟炸的婦女、被飛機轟鳴嚇得搗住耳朵的老工人、在萬般無奈之下要上吊自殺的教授以及橫躺豎臥的屍身……這種種逼真的、沒有任何理想化、程式化的描繪，在中國繪畫史上是罕見的。蔣兆和作過雕塑，有很強的素描能力，借助於雕塑對體積的敏感、素描對形象整體和細節的把握，他將作品中的人物處理得比徐悲鴻筆下的人物更結實、粗獷——在徐悲鴻畫中，筆線的典雅的形式感往往比人物表情更重要；而蔣兆和的筆線的風格性和典雅的水墨品質無關大局，最重要的是強悍的真實性和表情。如果說徐悲鴻的"寫實主義"還帶有濃厚的理想主義色彩，蔣兆和的"寫實主義"就真正踏上了現實的土地。

1950－70年代

1949 年，中國開始了一個新的歷史時期，除臺灣、香港、澳門外，國家又統一了。西方的封鎖和中國的獨立政策，使文化藝術進入一種與外界相對隔離的狀態，唯一能開放的窗口，是蘇聯與東歐。在美術方面，延安革命傳統(從屬於中國共產黨的政治路線和組織上的領導，形式大眾化等)、學自蘇聯的社會主義現實主義、徐悲鴻學派的寫實主義，合成為一種新的、正統的模式。自由交易的藝術市場迅速消失，私立美術學校、同人刊物不復存在，畫家由政府統一管理和支配，成為國家公職人員。在"為工農兵服務，為政治服務"、"古為今用，洋為中用"的方針指導下，他們經常下鄉下廠下部隊，體驗生活，改造思想。美術院校和附設在師範大學內的藝術系科有很大發展，一些在前半個世紀就活躍或成名的畫家更臻成熟，一批新人登上畫壇。通俗的、正面歌頌的、適宜宣傳教育的題材、樣式和方法，由於政治和意識形態的需要而得到權威性的肯定認可；表現個性心理經驗、探索獨特藝術形式、批評現實不合理性的作品受到壓抑和限制。"文革"期間，虛無主義狂熱像瘟疫般席捲中國大地，除了政治宣傳繪畫，其他藝術探索均處於休克狀態，許多老畫家受到迫害，中國藝術和文化歷經了一場空前的浩劫。

林風眠和他的彩墨畫

林風眠(1900－1991)是二十世紀中國最重要的藝術家之一。他是廣東梅縣人，其祖父是一位雕刻石匠，父親是一位民間畫師。林風眠幼時就跟隨祖父和父親學習雕刻和繪畫。1919 年，二十歲的林風眠赴法勤工儉學，先入第戎國立美術學院，後進巴黎高等美術學院。1923 年遊學德國，1925 年返國。他在法國深受第戎美術學院院長、雕刻家楊西斯的影響。

299. 愚公移山
　　徐悲鴻　1940年作　卷　紙本　著色　144cm×421cm　徐悲鴻紀念館藏

楊西斯告誡他不要沉迷於學院繪畫，而應到巴黎各大博物館尤其是東方博物館去學習，並說"雕塑、陶瓷、木刻工藝，什麼都應學習，要像蜜蜂一樣，從各種花朵中吸取精華，才能釀出甜蜜來"。[40] 林風眠依照這些教導，廣泛學習與研究歐洲繪畫，尤喜歡印象主義及更晚的馬蒂斯、畢卡索、盧奧、莫底格利阿尼等，對於東方藝術則特別喜歡陶瓷等。作畫之餘，愛讀叔本華(1788－1860)的哲學著作，叔本華對人間苦難的敏感和悲觀主義傾向，對他有相當的感染。在 1923 至 1924 年間，他創作了許多作品，其中《摸索》(油畫)、《生之慾》(水墨)入選 1924 年巴黎秋季沙龍展。同一年，還以 42 件作品入展在法國斯特拉斯堡舉辦的"中國古代和現代藝術展覽"，成為參展中國畫家中作品最多的人。1925 年冬回國。由於蔡元培的推薦，被委任為國立北京藝專校長。1927 年夏，出任大學院校藝術教育委員會主任委員，負責籌建國立藝術院。1928 任國立藝術院(後改名國立杭州藝術專科學校)院長兼教授，直至 1938 年。這期間，他在蔡元培的支持下倡導美術運動，專心於藝術教育，並創作了《人道》(1927 年)、《痛苦》(1933 年)等巨幅畫作品。這些作品以災難深重的中國為背景，用沉鬱的色調，強悍的筆觸，描繪疾苦、監禁、死亡和痛苦，充滿悲天憫人的情懷，可以看出歐洲表現主義繪畫和叔本華思想的影響。可惜這些作品都毀於日本侵華戰爭之中。

林風眠於 1938 年辭去教職，輾轉至抗戰大後方重慶，獨

居一間農舍潛心作畫,探求中西融合的彩墨。抗戰結束後,繼續執教於杭州藝專。1951年退職居上海寓中,專心於創作,1955年他的法籍妻子攜女兒離開中國,他又開始了漫長的獨居生活。"文革"時被監禁四年多,大量探索性作品也因恐懼而毀掉。1977年獲准出國探親,兩年後定居香港,直到逝世。

林風眠始於三十年代的彩墨畫實驗,至五十年代自成一新的格體。他用傳統繪畫的材料工具,畫風景、靜物、花鳥、美女和戲曲人物,再不畫社會現實題材,遠離政治內容,追求一種寧靜而有力的、講究形式和韻味的美。他喜歡畫室內的盆花、瓶花、水果和玻璃器皿,刻畫它們在各種光線下的形態和色調。在這類作品中,他總是力圖把印象派的外光畫法和中國畫的水墨方法結合起來,或者將西方現代藝術的構成方法融入具象彩墨的描繪之中。這類作品在體制和色彩上更近於西方的靜物畫而遠於中國的花鳥畫,但墨色和毛筆的運用,畫中情致的優雅淡遠,又拉近了它們和傳統中國繪畫的距離。他還喜歡描寫樹上或空中的小鳥,葦塘邊上的鷺鷥或白鷺,以及被中國人視為"不祥之物"的貓頭鷹,喜歡把它們安排在晨光初照或暮色蒼茫或月色朦朧的情境裡;有時候,小鳥靜立橫枝,顯得分外孤獨;有時候,它們割破秋水,疾飛而去。這一類作品和林風眠個人的心理有較多的聯繫,即畫面境界的孤寂透露著畫家內心的寂寞。他的藝術主張和探索不合時宜,長期受到壓抑和冷遇,甚至一度受到批判。[41] 他始終遠離美

300. 奔馬
徐悲鴻　1941年作　軸　紙本　水墨　130cm×76cm
徐悲鴻紀念舘藏

術界，獨自"寂寞耕耘"（吳冠中語），這種處境和情感投射於畫面，就形成了其作品"詩意孤寂"的審美特色。[42] 這一特色，在近現代中國畫中是獨一無二的。他的風景畫，從來不靠寫生，只憑記憶和想像創造。這一點，頗似傳統中國山水畫家的作風。但林風眠的風景畫與傳統山水畫的取景、構圖與筆墨程式無關。就畫法和風格而言，它們更近於西方的風景畫：多方構圖而不取立軸形式，以色彩為基本語言方式，適當表現光暗，大體用焦點透視法，刻畫所見、曾見過的湖光水色，農家房屋、林木小路等等。其中最多的是他記憶中的杭州西湖。他兩度在西湖畔工作、生活、居住，在那裡度過了他最好的年華，但只有在離開西湖、懷念西湖的五十年代之後，他才產生了描繪西湖的衝動。檸檬色的垂柳，明亮的湖水，無人的小舟和掩映在嫩綠後面的瓦屋，以及有著青色遠山、深色湖水、碧色圓葉和嬌艷花朵的荷塘……種種迷離誘人的景色，便是留在畫家記憶片斷中的西湖。至於林風眠筆下古裝、現裝和裸體的美女，均以柔和流暢的曲線和單純的色調捕捉可望而不可及的美，交織著東方與西方、現實與理想、誘人的美與溫馨的愛慾，而大異於古代過於遮蔽和近代過於外露的仕女畫。

林風眠的出眾之處，是他綜合了中國古代繪畫和西方近代繪畫的視覺經驗，創造了一種既不同於古代、也不同於西方的新的繪畫結構和風格。他對傳統中國藝術的吸收，避開了元、明、清文人畫的基本模式，而遠溯漢代畫像磚、畫像石和宋元瓷繪，同時又將馬蒂斯、畢卡索、盧奧和中國民間剪紙、皮影的變形和簡化方法結合為一，涵育出以豐富的色彩和迅疾、剛健、流動的筆線相結合的方法；在水墨底色或中鋒勾勒的基礎上，把外光表現和情感渲洩融為一爐，賦予作品以絢麗的色調、強烈的動勢、明快多變的光感和濃厚的情緒性。我把他稱作"林風眠格體"。[43]

《鷺》（圖304），作於1974年。林風眠很喜歡畫鷺鷥，自己

301. 牧駝圖

　　吳作人　1977年作　卷　紙本　水墨淡染　68.5cm×92.5cm　私藏

創造了一套畫鷺的方法。此畫中的兩隻鷺,一低頭尋食,一張翅欲飛;天上有雲,地面在暗影中,背後是葦叢;鷺身的白羽明潔如雪,黑翅、黑而有力的雙腿,與白羽形成強烈的對比。鷺的頭頸、腹背和翅,只用幾根圓潤、細勁、淡雅的中鋒綫勾出,這幾根線出筆迅速,富於衝擊力,而且準確刻畫了鷺的體態、動勢和羽毛的光潔感。這種沒有頓挫、澀滯的筆線,是吸收了漢代繪畫和瓷繪線條的光滑流暢而創造出來的,與明清文人畫講究的內斂、拙重、一波三折的筆線有很大不同,它賦予作

品以明快、生動和活力。另一方面,畫中雲天、草地、葦葉的描繪又充分發揮了水墨的特質:多水分,有濃淡乾濕的滲化,有寬薄、輕重的筆觸,施以淡花青和淡赭,水墨味道很足。

　　《春》(圖305),作於1977年。這是“四人幫”倒臺後的第二年,送給著名詩人艾青的。艾青曾入杭州藝專學習美術,是林風眠的學生,和林風眠一直保持著良好的關係。“文革”時,他們都備受迫害;“文革”結束,他們都感到劫後餘生的欣慰。這一年,林風眠獲准出國探親——自1955年他的夫人、女兒

302. 流民圖

　　蔣兆和　1943年作　卷　紙本　墨筆淡彩　200cm×2700cm　私藏

303. 静物
林風眠 卷 紙本 彩墨 68.5cm×92.5cm
上海畫院藏

離開中國後,一家人就沒有再見過面。這幅畫,描繪了一隻小鳥立於橫斜的樹枝上,樹葉還沒有生出來,綠色的花朵卻已盛開,在深色小鳥和枝幹的對照下顯得分外輕柔嬌嫩。這是梅花——開在春寒料峭中的綠梅。喜悦和希望似乎已流露在老畫家筆端。林風眠畫過不少類似的作品,枝幹大抵總是橫斜著,鳥兒立在枝上,它們有時是鴉,有時是貓頭鷹,有時是一羣不知名的小鳥,正像此畫中不知名的鳥兒一樣。畫法屬於寫意,和重視筆墨程式的傳統寫意花鳥不同的是他更重視平面結構和造型的個性,這樣的構圖和造型,是以往的花鳥畫中所沒有的。

《武松》(圖 306)是一幅戲曲題材的作品。武松是中國古代著名小説《水滸傳》中的英雄人物,他曾赤手空拳打死一隻吃人猛虎,還做了許多為民除害的俠義事。這裡畫的是武松殺嫂的故事。林風眠吸收了立體派將形體進行多面切割的方法,把分割成的幾何形與中國剪紙、皮影的造型結合起來,嘗試表現具有永恒意味的舞臺人物。畫中持刀的武松與恐懼的潘金蓮面對面,頗富戲劇的緊張感。不過總的説,這類戲曲畫在繪畫語言上還不很成熟,具有抽象意味的幾何形與民間藝術的造型方法還不十分和諧。

林風眠是迄今為止融合中西藝術最富成就和啓發性的畫家,受他影響的人很多,著名的有趙無極、朱德羣、吳冠中、席德進、黃永玉等。

304. 鷺
　林風眠　1974年作　紙本　彩墨
　上海畫院藏

305. 春
　林風眠　1977年作　紙本　彩墨　上海畫院藏

潘天壽和新浙派

繼吳昌碩、齊白石、黃賓虹後，最富創造性的傳統型畫家，當推潘天壽(1897-1971)。潘天壽，字大頤，號壽者、雷婆頭峰壽者等。浙江寧海人，出身農家，少年時以《芥子園畫傳》為藍本學畫，十九歲入浙江第一師範學校，受教於經亨頤、李叔同等著名文學家、藝術家。畢業後回寧海教書。1923年(二十七歲)到上海，先後在民國女子工學、上海美術專科學校教授中國畫和中國畫史。曾以書畫謁八十高齡的吳昌碩，吳很賞識潘的才能，以"天驚地怪見落筆，巷語街談總入詩"篆書聯相贈，並作長詩《讀潘阿壽山水障子》，在鼓勵之餘，提示他作畫不要太過險奇，以

免墮入"深谷"。由此，他常去問畫於吳昌碩，學習與鑽研吳氏繪畫，獲益良多。但他深知只追隨前人沒有大出路，不久就脫離吳派畫風，自尋路徑。他廣收博取，除繪畫外，還用力於書法、篆刻、畫史和詩歌等。1928年後，他任職於杭州藝專，經常往來於上海與杭州之間。抗戰期間，他隨藝專輾轉於湖南、貴州、四川等地，1944至1947年任國立藝專校長。新中國成立後，他積極響應毛澤東"深入生活"的號召；多次赴農村和到自然中寫生，力圖用花鳥畫喻示政治意義。1959年，任浙江美術學院院長，1960年任中國美術家協會副主席。1966年，潘天壽七十歲，自作詩云："筆硯永朝朝，流離真歲歲；七十年來何所得，古稀年始頌昇平。"表示了對自己藝術的巨大信心，對

307. 小憩

潘天壽　1954年作　紙本　指畫　224cm×105.5cm

時政的虔誠擁戴。但他並未因此而逃過"文革"的劫難，江青點名對他進行政治誣陷，他剛直不阿，據理以抗，遭到精神上和肉體上的殘酷迫害。1971年9月，含冤而死。

　　潘天壽的繪畫，在四十年代後期、五十年代初期形成穩定風格，五十年代中期臻於成熟。他的藝術淵源廣而雜，其所吸取卻專而精。除吳昌碩之外，他特別著意於八大山人，深受其冷逸、奇宕畫風的影響。又上溯明沈周、戴進以及宋代的馬遠、夏圭等。自明代吳門派崛起，到董其昌倡南北宗論以後，清代三百年和民初畫學，大抵以"南宗"文人畫為正宗、正統，而視馬遠、夏圭以及以馬、夏為宗的明代浙派為異端、為"野狐禪"，厭惡他們的作品太過"霸悍"，太無書卷氣，不符合"溫柔敦厚"的雅訓。潘天壽的傑出之處，便是他偏偏選擇馬、夏和浙派作為他的主要參照，一反以"四王"等為代表的柔、秀、溫、軟傳統，專注於強悍、尖銳、奇險、冷峻等審美品格的追求。自清代嘉慶、道光以降，金石書法漸漸影響繪畫，到晚清、民初出現了趙之謙、吳昌碩、齊白石這樣的金石派大畫家。金石書畫家不滿於"四王"一系的柔靡而求厚重和力量，但他們基本上也不取浙派較為外露的風格。潘天壽一方面學習以吳昌碩為代表的金石筆法，自己也研究篆刻、摹寫碑碣；另一方面則宣佈承繼浙派，要"一味霸悍"。他這樣作基於兩個因素，一是理性的選擇（近代思想家提倡"力之美"）；二是基於個性的需要——潘天壽是一個喜歡倔強、雄健、深沉、奇偉的人。他的詩、畫、書法都自然流露出這些特點。在吸取古代傳統的時候，他總能把近己的因素消化，把異己的因素排除。傳統中國畫特別是文人畫，深受中和思想的影響，總要求剛與柔、拙與巧、似與不似、實與虛、情與理、平與險的平衡與和諧。潘天壽恰恰反其道而行，要履險境，走極端，喜奇突、強倔、壯偉甚至醜怪的造型、造境，尋找自己的道路。他是近代傳統型中國畫家中唯一逼近了現代審美疆域的人。

308. 凝視

潘天壽　紙本　指畫　141cm×167.5cm

潘天壽的書法與他的繪畫在用筆與風格上十分相似。尤其是畫中款題行書，多扁筆，方圓並用而以方為主，略帶隸意。排列則參差錯落，疏密斜正，姿致奇俏而多意。他的繪畫，長於花鳥、山水，尤喜畫猛禽。作品構圖多方折大起落，筆線也常以扁、方為主，生辣古拙，運筆慢而沉凝，追求骨力、緊張感和險峻。他的一方印"強其骨"表示了這種審美追求。

《小憩》(圖307)，作於1954年，畫兩隻禿鷲憩於石巔。它們一黑一灰，一俯視一平視。黑色者以大碗墨汁揮潑而成，酣暢凝重之極。長指甲勾畫的目睛，尖銳冷峻，氣勢逼人。鷲身

橢圓，山石呈方形；鷲頭近方而苔點多圓，形成方、圓、大、小的對比與節奏。整個畫面以淡色峰石襯托重色禿鷲，取靜態，但靜中寓動——靜立的巨大禿鷲內含著強力，給人以博大沉雄之感。禿鷲是一種巨大的猛禽，醜而雄怪，潘天壽喜畫禿鷲而不大喜歡畫漂亮靈巧的小鳥，與他崇尚奇偉強悍的心理素質是一致的。此幅為指墨，即用手指畫的。自清代高其佩後，潘天壽是最善指墨的畫家。他能用手指畫尺幅巨大的作品，在充分發揮指墨的遲澀、自然之趣的同時，還能通過無鋒的手指表現氣勢和力量。此幅的渾厚和凝重，即是一例。

309. 松石

潘天壽 1960年作 紙本 淡設色

179.5cm×140.5cm

《凝視》(圖308)亦為指墨,橫方構圖,畫一貓在巨石上凝視。貓是人的寵物之一,人們大都把貓畫得活潑可愛,描繪牠的光潤的毛色,明亮的眼睛和輕靈的姿態,令人生愛撫玩耍之意。潘天壽則不然,他筆下的貓總是有些醜,有些怪。這隻貓,看上去就懶而醜,使觀者無法生親近感。還曾見他畫一睡貓,貓身蜷在一起,好似一塊又圓又方的石頭。貓在潘天壽的畫中,首先不是再現對象而是表現對象和寓意的載體。在貓(以及別的動物)的變形刻畫中,他投入自己的生命體驗——這體驗極少輕鬆甜美,而多孤怪沉鬱。潘天壽的人生歷程("文革"

除外),雖充滿了艱辛,卻大致是順利、安定的,因此,他崇尚雄怪、偉醜的審美選擇,除了相應心理因素外,還有傳統模式(如八大山人的模式)的影響、創造形式的需要諸種原因。

《松石》(圖309)作於1960年。畫中只有一松一石。石安排在畫面中下方,其形狀為上大下小,上方下尖,向右傾斜,頗有遺世獨立之態。虹曲的松幹由左向右伸展,又有一禿枝折回,形成反勢。枝幹上端有挺硬而濃重的松針,還有攀繞松枝生長的老藤。整個作品取俯視構圖,將視平線放得很低,背景不置一物,只有空闊無垠的蒼穹。畫家結景之奇險、簡逸,用

筆之老辣、蒼勁,造境之高曠、蒼古,盡在其中。款題大意是說他偶然想到古人所講的筆墨之理,如"屋漏痕"、"折釵股"等等,心中禁不住憂傷起來,董源、巨然早已經不在世了,到哪裡去問這些筆法的淵源呢?這些話,表明潘天壽對古代畫法的嚮往與詰問,也透露出他在追求中的深思、懷疑、撫今追昔的感慨和知音難覓的孤獨心情。

潘天壽在中國畫教育和創作上,力主中、西畫拉開距離,各自獨立發展。他認為東西方繪畫產生於不同的民族、不同的文化背景,有不同的價值,各自以獨立發展為好,不應混同,不能相互代替。他說"中西繪畫,要拉開距離;個人風格,要有獨創性","世界的繪畫可分為東西兩大系統,中國繪畫傳統是東方系統的代表"。"我向來不贊成中國畫'西化'的道路。中國畫要發展自己的獨特成就,要以特長取勝"。[44] 他主持的浙江美術學院國畫系比中國其他美術院校更重視中國傳統,並率先於六十年代初實行人物、山水、花鳥畫的分科教學,把書法課納入國畫基礎課範圍,聘請傳統功力深厚的國畫家、書法家如吳茀之、顧坤伯、陸儼少、陸維釗、沙孟海等到學校任教,重視對古代作品的臨摹研究和筆墨的修練,培養了很多傳統功力好、重視筆墨表現的國畫家,這些畫家因為與浙江美術學院的傳承關係和風格上的相似特色,有別於中央美術學院系統的徐悲鴻學派,被稱為"新浙派"。

南京畫家羣

五十年代後,南京聚集了一批中國畫家。有呂鳳子、陳之佛、傅抱石、錢松嵒及晚於他們的宋文治、魏紫熙、亞明等。其中最負盛名的,是陳之佛與傅抱石。

陳之佛(1896－1962),號雪翁,浙江餘姚人,1916年畢業於浙江工業學校機織科,1918年考取東京美術學校,學習工藝圖案,成為中國第一個到國外學習工藝美術的人。歸國後執教於上海東方藝專、上海美專、廣州美專、中央大學,同朋友創辦過"尚美圖案館"。抗戰時期曾出任國立藝專校長。他最初專心研究工藝,教授圖案和藝術史,先後出版了《圖案法ABC》、《圖案教材》、《表號圖案》、《西洋美術概論》等著作,為《東方雜誌》等眾多刊物設計封面裝幀,被稱為"圖案家陳之佛"。三十年代初到南京中央大學任教後,有機會看到許多古代名畫,對工筆花鳥畫產生巨大興趣。遂致力研究宋代院畫,在家中種花養鳥,觀察寫生。1934年始以"雪翁"之名展出工筆花鳥。抗戰期間,陳之佛舉家遷重慶,1942年至1944年,他出任國立藝專校長時期,仍致力於工筆花鳥。抗戰勝利後,他回到南京,繼續執教於中央大學。而後又擔任過中華全國美術工作者協會常務理事,聯合國教科文組織中國委員會兼藝術組專門委員和南京藝專副校長、江蘇省畫院副院長等職。

工筆花鳥畫,自宋代以後,沒有很大的發展。一般文人畫家都尚水墨寫意,不作工筆。大多文人畫家都是興來把筆,以遊戲的態度作畫,沒有畫工筆的功力。其次,工筆畫主要是院畫傳統、"行家"傳統,弄不好容易畫得死板、"匠氣",與文人畫追求作畫過程中的自由、適意,追求筆墨趣味的傳統有一定距離。一生畫工筆花鳥的畫家,大多不是文人畫家,他們有功力、有耐心但又往往缺乏廣博的文化修養,難以賦予作品"書卷氣"和深長的韻味。陳之佛深知這種區別,他給自己提出的要求是"觀、寫、摹、讀"四字訣。"觀"即觀察花鳥對象和花鳥作品,他特別要求在觀察古人作品時能辨別其風格的差異和格調的高下;"寫"是寫生,把對自然的觀察深化,他對寫生的要求是形似與筆墨的統一,說"寫生之道,貴求形似,然不解筆墨,徒求形似,則非畫矣";"摹"是臨摹古人和前人的作品,他在臨摹中強調"學"而反對"似",強調學古人作品的"神韻"和"筆墨";"讀"是讀書等畫外功夫,提高文化和藝術素養。這四字訣,實際是要把文人畫的趣味標準如格調、筆墨、神韻、修養

310. 紫薇雙鴿
陳之佛　1954年作　軸　紙本　設色　100cm×45cm　南京博物院藏

等等，挪到工筆畫上，以提高工筆畫的藝術品位。他這樣做了，借助於他廣博的學養——諸如對圖案的研究、對色彩的掌握、對東西方藝術的熟悉、對傳統繪畫的鑑賞力等，真的賦予作品以更多的情感意蘊，更新的形式感，更鮮明的個性和更高的格趣。在整體上將近代中國工筆畫推到一個新的水準。

陳之佛性情恬淡，潔身自守，他取號"雪翁"，就是取雪的潔白無瑕之意。他的工筆花鳥寧靜雅淡，高標出塵，1942年第一次舉辦個人畫展時就得到了文化界人士的熱烈歡迎和肯定。[45] 他喜以細筆勾線，著色薄淨，染後不再復勾。他還從寫意畫的以水化墨法、沒骨畫的"撞粉法"綜合發展為沒骨冲水法(又稱為"積水法"、"水漬法")，即在不勾輪廓的情況下，利用熟宣紙不滲水的性能，先畫濃淡墨，再用淡石綠水點注，使其暈化成斑駁效果。或先用含水較多的一種顏色作沒骨描畫，趁著潮濕用筆滴清水，或蘸濃墨、石青、石綠點畫，再用清水冲開，使聚積的水與色相互滲化，形成一種斑斕的水漬效果。這種方法多用於畫樹幹、花葉、地面、羽毛等。在整體上，陳之佛的作品"深致靜穆，英華秀發"，"不以力勝，而以韻勝"。[46]

《紫薇雙鴿》(圖310)，作於1954年。紫薇即紫色的薔薇，是連春帶夏的一種木本花卉。此畫用淡暖色紙畫(陳之佛善於用淺色紙作畫)，以濃重墨色和石青、石綠畫一湖石，一叢薔薇繞石而生，其枝葉色淡，細巧而婀娜，花朵呈紫紅或紫、白相間，在深色湖石與淡綠色枝葉的襯托、掩映下，顯得明媚嬌艷。一對白鴿靜臥於湖石的頂上，可以看見它們抓著石巔的微紅的腳爪，右面的白鴿略偏著頭，似乎尋視著什麼……鴿的白色與紙的底色很相近，它們在畫面上並不突出。但正是這種淡色的處理，才使得作品含蓄而文雅，近於生活中視覺的真實；觀者讀畫時要去發現它們，或許覺得更有趣。整個作品除花朵的少許紅紫外，皆為灰色調，以鉛粉畫出的白鴿、白花同灰綠色調的枝葉、深重色調的湖石構成的色彩層次與節奏，

311. 聽泉圖

傅抱石　1963年作　軸　紙本　設色　110.5cm×52.8cm
南京傅抱石紀念舘藏

清晰而舒適。

　　傅抱石(1904-1965),原名長生,又名瑞麟,因愛清代畫家石濤的藝術,再自名抱石。傅抱石原籍江西新餘,生於江西南昌。少時家貧,父親本是農民,後流落南昌作補傘工,抱石是家中第七個孩子,前六個均夭折了。因父親早亡,抱石十一歲就入瓷器店當學徒,因常見裱畫店與刻字鋪的書畫印章,誘發了他的藝術興趣,開始自習書畫篆刻,慢慢為人治印以補貼家用。後得鄉親之助入小學和南昌師範,同時愈加勤奮鑽研書畫,畢業後,先後任小學、中學教員,其間著《摹印學》(1930年)。1933年,得徐悲鴻幫助以官費保送到日本留學,入東京帝國美術學校攻讀東方美術史兼習工藝雕刻,受美術史家金原省吾指導,並搜集大量日文中國美術史資料。兩年後回國,先後任中央大學、南京師範學院教授,1957年任江蘇中國畫院院長,又任中國美術家協會副主席、西泠印社副社長等職。

　　傅抱石早年臨摹了許多古代山水畫。據他自己講,他臨過南宋、元代諸家的作品,其中對王蒙用功最力。元以後的畫家,他臨摹最多的是清初石濤和石谿,以為他們的畫“有生氣”。[47] 從所存抱石早年作品看,他還摹擬過米元章、倪瓚和程邃。[48] 抗戰時期,他居四川重慶,作畫最勤,藝術上臻於成熟。那個時期,激發他創作靈感的,首先是蜀中雄奇的山川景色。他經常徜徉於住所周圍數十里的山林自然之中,又多次到四川各地考察。他覺得四川的山水境界是“沉涵於東南的人胸中所沒有所不敢有的”,覺得那裡的“一草一木,一丘一壑,隨處都是畫人的粉本”;他將巴蜀景觀特色歸納為八個字:“煙籠霧鎖,蒼茫雄奇”(參見傅抱石《壬午重慶畫展自序》)。這八個字恰好也是對他那一時期山水風格的貼切概括。這時期的山水代表作,有《萬竿煙雨》(1944)、《瀟瀟暮雨》(1945)、《聽瀑圖》(1945)、《大滌草堂圖》(1945)……《聽瀑圖》(圖311),又名《聽泉圖》,從四十年代到六十年代,他畫過多幅。

此幀作於 1963 年，刻畫山雨過後，各處山泉奔瀉而下，形成瀑布和激流，在萬泉交匯、急流湧跳處，有一小亭，亭中有一白衣士人正扶欄聽泉。人物在整個作品中的比例極小，刻畫卻十分精緻，其閒適情態也與筆墨飛動、氣勢蒼茫的山水形成對照。作者很注意空間的表現：水澗中的鵝卵石愈近而愈大，山的顏色由遠及近，也顯出由淡而濃的次第。天光明滅，溪流蜿轉，層層深遠。傅抱石曾說：「中國山水畫中常用寬一長三比例的長屏條直畫幅，下為近，上為遠，全畫中心在中景，中景的空間關係表現充分，全畫則可取得空靈的效果。長條屏畫幅，近景應採取俯視的辦法來處理空間關係：畫山，必須見山脊；畫樹，宜多見樹叢，少見枝幹；以酣暢重墨畫之，可得突出近景效果。」（《中國山水畫的空間表現》，《傅抱石畫論》）。這段經驗之談，正與此畫的畫法相一致。

傅抱石善於用硬毫散鋒，以橫豎、上下、圓轉的筆勢畫山石肌理，多逆鋒，有時也臥筆橫掃，然後加點，人稱為「抱石皴」。這是在古代披麻皴、荷葉皴、捲雲皴種種皴法的基礎上，融會畫家對真山水的觀察創造的。《聽瀑圖》所畫的是半山半石的峰巒，山谷石質與茂盛的樹木相互掩映。他利用四川（或貴州）皮紙紋理粗糙的特點，用硬毫逆鋒，間使筆根，皴、擦、點、染互用，而能整體統一。水的畫法也很獨特——不是常見的單純留白、勾勒或染色法，而是所謂「皴水法」：用淡墨側鋒橫皴；皴筆大致平行排列，皴筆之間適當留白，在重墨所畫石的襯托下，淡墨皴紋成為背光的流水，留白則成了光照之下閃閃發亮的流水，動勢如生，和傳統公式化很強的勾水紋的畫法相比，其效果更接近感覺的真實。這種畫法，包含着對水彩畫和日本畫的巧妙借鑑，但了無痕跡。許多研究者認為，傅抱石對日本畫家橋本關雪、竹內棲鳳、橫山大觀等人均有所借鑑，這種借鑑使他改變了早年作品專注於勾、皴、點、畫的面貌，而大大增加了潑墨和烘染。[49] 比起同樣借鑑日本畫的嶺南畫家

如高氏兄弟，高下之別是一目瞭然的。這主要得力於傅抱石深厚的傳統根底——筆墨根底與畫史畫論根底。五十年代至六十年代，傅抱石的山水畫有了新的變化，特別是 1957 年訪問羅馬尼亞和捷克斯洛伐克的寫生，1960 年、1963 年，漫遊黃河、長江流域，登太華山，遠涉白山黑水，長途寫生。歸而創作的作品，豪縱氣勢有所減，但筆墨變得沉實厚重。這時期的代表作有《平沙落雁》(1955)、《江山如此多嬌》（與關山月合作，1959)、《西陵峽》(1960)、《待細把江山圖繪》(1961)等。

傅抱石的人物畫也獨樹一幟。他自己說最早畫人物是在東京學習時，畫人物的動機有二，一是研究中國畫的「線」，二是出於山水畫之需（見《壬午重慶畫展自序》，同前引）。另一更重要的原因是他對「上古衣冠」的嚮往，對中國文化尤其是文化巨人的崇敬。他描繪過的歷史人物有屈原、竹林七賢、謝安、王羲之、惠遠、陶淵明、桓玄、陸靜修、李白、杜甫、白居易、蘇軾、黃庭堅、龔賢、石濤……上述歷史人物、天才詩人多，「魏晉名士」、崇尚魏晉風度的名士和明末清初的藝術家為多。傅抱石天才橫溢，性格豪放，是一位李白式的藝術家，他對魏晉風度的神往自然而真誠。對畫歷史人物，他主張「長期的廣泛而深入的研究體會，心儀其人，凝而成像，所謂得之於心，然後才能形之於筆」。（《陳老蓮水滸葉子序》）「心儀其人，凝而成像」——這正是抱石創造古代人物的基本方法。對傅抱石來說，描繪古人首先出於對那個古人虔誠的「心儀」，其次是政治的或社會的諫議動機。如 1942 年的《屈原》，刻畫屈子滿腔鬱憤，行吟於濤濤的江畔，具有很強的感染力。當時在重慶，著名詩人、歷史學家郭沫若寫了五幕話劇《屈原》，借助於對屈原愛國精神的歌頌、對南后等人賣國罪行的揭露，表達了堅決抗日、反對妥協投降的願望。《屈原》上演後，在重慶引起強烈反響，當局下令禁演，郭沫若和演員起而抗議……[50] 正是在這種情況下，傅抱石創作了繪畫作品《屈原》。這也就是臺灣評

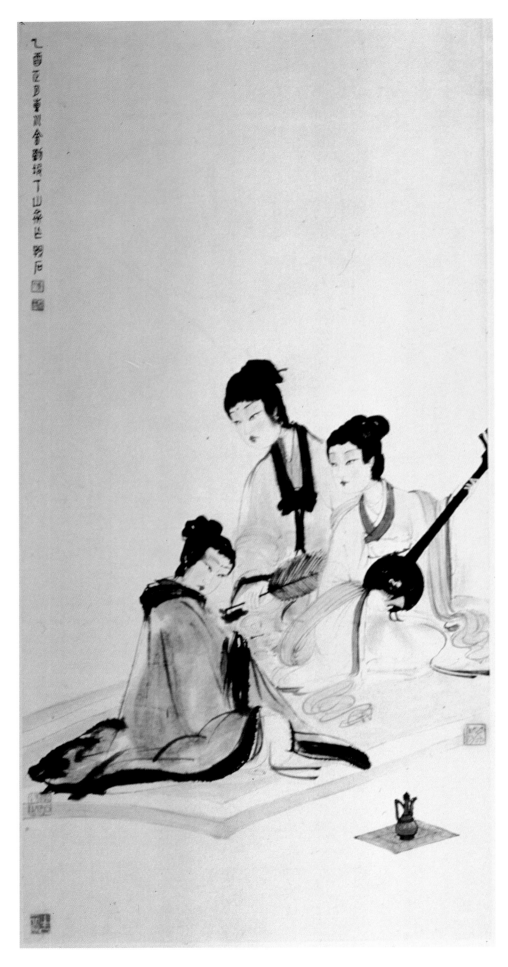

312. 擘阮圖
傅抱石　1945年作　軸　紙本
設色　98.2cm×47.8cm
南京傅抱石紀念館藏

論家何懷碩在《論傅抱石》一文談及此作時所説的“時代因素”。[51]

《擘阮圖》(圖312)作於1945年。是傅抱石的仕女代表作之一。中國明清以來的仕女畫，大都把美女描繪成柳葉眉、削肩，姿態嬌柔、弱不禁風的樣子，新式美女畫則吸收西方寫實方法，極力表現媚俗的肉感。傅抱石的仕女一反這兩種傾向，刻意表現一種古風、古意。仕女造型以顧愷之《女史箴圖》、唐畫、唐俑和明末清初畫家陳洪綬(陳老蓮)仕女畫為參照，再加變化，大都面目豐盈，身材修長，衣裙迤地。頭部多畫三分之二側面、正側面和背面，而極少畫正面。最獨特處是對眼睛的刻畫：上眼皮及眼珠通常總是由淡墨逐漸加重，有時畫十多遍，[52] 有時還以小筆散鋒點畫瞳孔，取得一種含蓄深邃的效果。[53] 這些仕女氣質高貴，神情淡遠寧靜，似有愁緒，又似超離了塵世的喜怒哀樂，而與觀賞者保持著永遠的距離。線描濃淡相間，細勁圓轉，沒有方折與頓挫，恰與神情的靜穆合拍。其風範，近於“春蠶吐絲”般的“高古游絲”描。這幅《擘阮圖》，刻畫三個仕女坐於毯上，其中一女撥阮(“阮”為一種古代樂器)，另二女靜聽。那個背坐回眸的女子，頗讓人想起顧愷之《女史箴圖》中的那個對鏡梳妝者。

傅抱石又是一位傑出的美術史家。他生命的很大一部分是用於中國美術史研究的。自二十一歲寫了《國畫源流述概》之後，又陸續著《中國繪畫變遷史綱》(1931年)、《中國繪畫理論》(1935)、《中國美術年表》(1936)、《中國美術史——古代篇》(1939)、《石濤上人年譜》(1948)、《中國的繪畫》(1958)、《中國古代山水畫史的研究》(1960)等。他的美術史著作，多有對畫家風格和筆墨技巧的具體而獨到的理解與描述，這與他的繪畫創作經驗有著密切的關係。

傅抱石喜酒，非喝酒不能放開精神作畫。他逝世前兩個月在給一個朋友的信中曾談到自己的喝酒：“抗戰期間，由於種種煩悶，遂日以杯中物自遣。……每當忙亂、興奮、緊張，都非此不可。特別執筆在手，左手握玻璃杯，右手才能落紙。”[54] 他雖然享大名，也還是有許多痛心、痛苦和鬱悶之事，如愛子小石被打成“右派分子”，愛女益珊患重疾，時時要顧及政治風雲的襲擊等等。在無計之時，便更加借酒澆愁。給予他精神麻醉，刺激他靈感的酒，也毀了他的健康。剛過花甲之年，便撒手人間。

李可染、石魯和新寫生派

通過寫生以克服摹古傾向，是二十世紀許多畫家所提倡的。但身體力行並取得良好效果者不很多。新中國成立後，文化部門把“改造舊國畫”作為一項文化戰略推行。但如何改造，並沒有也無法明確規定。在五十年代初的中央美術學院，不設中國畫專業，只設人物勾勒課，目的是為畫年畫、連環畫的線描打基礎。[55] 像李苦禪這樣有成就的寫意花鳥畫教授，因無事可幹，一度被派到資料室作管理員。直到1954年建立中國畫系時，僅有的幾個學生還不是自願而是組織分配來的。[56] 在創作上，文藝管理部門要求畫家堅持“革命的現實主義”，“表現新的時代”，號召他們“到生活中去”，去刻畫“工、農、兵的英雄形象”和“祖國壯麗的河山”。當時的老畫家多善於山水花鳥和古裝人物，很難適應這一要求，中、青年畫家多選擇油畫、版畫、水彩畫而覺得中國畫“沒有出路”；老畫家們也去“深入生活”，但在畫法上很難改變已經習慣的公式，跳不出前人窠臼；依靠西法寫生而無傳統根底的年輕畫家，所畫往往缺乏中國畫特質；囿於政治主題和意識形態限制的，又多流於枯燥的説教或簡單生硬的觀念喻意。至五十年代末、六十年代初，出現了一些有影響的“革命現實主義”畫家和作品，少數兼善中西藝術、勤奮努力、能巧妙繞開或排除政治干擾的畫家，則獲得了新的突破和建樹。其中，最有成就的，當屬李可

313. 午睏

李可染　1948年作　軸　紙本　水墨淡染　71cm×35cm　私藏

染和石魯。

　　李可染(1907－1989)江蘇徐州人,父親是一位廚師,後來與人合開了一個名日"宴春樓"的飯館。母親是個家庭婦女,和父親一樣沒有讀過書。李可染小時常接觸的是民間戲曲和民間音樂,十三歲拜本地畫家錢食芝(1880－1922)為師學山水畫;錢食芝畫學清代王時敏,李可染相隨兩年後,錢氏逝世。十六歲考入上海美專普通師範科,學習手工及繪畫,畢業時以仿王石谷派細筆山水名列第一。後回家鄉徐州作小學和藝專教員。1929年考入杭州藝專研究班,在法籍教師克羅多(1892－1982)的指導下學素描和油畫。1931年秋,因參加左翼藝術組織"一八藝社",被迫離開學校回到徐州工作。抗日戰爭爆發後,參加國民政府軍事委員會政治部三廳美術科,從事宣傳畫創作,輾轉於湖北、湖南、廣西、貴州、四川等省。1943年,任國立藝專中國畫講師,專心致力於中國畫的創作和研究;其時寫意人物畫,深受文化界人士郭沫若、徐悲鴻、老舍、陳之佛等的賞識和稱讚。1946年,受徐悲鴻之聘任國立北平藝專教員。次年拜國畫大師齊白石為師,並執弟子禮請教於另一位國畫大師黃賓虹。新中國成立後,北平藝專併入中央美術學院,李可染繼任教授,並長期主持山水畫教學。1979年,被選為中國美術家協會副主席,兩年後,兼任中國畫研究院院長。

　　李可染在四十歲前兼習中國畫和西畫,有很扎實的素描功底和造型能力。他的中國畫,從"四王"入手,再轉益多師;四十年代前期主要學石濤和八大山人,以寫意人物為主,兼作潑墨山水和水牛。他筆下的仕女、文人、漁夫等,完全以傳統方法——筆線來造型,略略誇張變形,拙樸詼諧,但不醜異。多用圓潤、沉著、速度較快的中鋒勾勒衣紋,人物環境的處理則多淋漓的潑墨,如1948年所作《午睏》(圖313),畫一禿頂老者坐眠於葡萄架下,那鬆弛悠閒的神態,極富幽默感。或許是

314. 秋趣圖

　　李可染　1947年作　軸　紙本　水墨淡染
　　67cm×34cm　私藏

315. 麥森教堂

　　李可染　1957年作　軸　紙本　水墨淡染
　　49cm×36cm　私藏

悠久的農業社會形成的心理積澱之故,中國人對生命的閒適、放鬆狀態,懷有一種特殊的親切感,這樣的畫幅,總能喚起愉悦的笑容。作家老舍曾著文説,李可染筆下的人物"是活的","不管他們的眉眼是什麼樣子吧,他們的内心與靈魂,都由他們的臉上鑽出來"。又説"在創造這些人物的時候,可染兄充分的表現了他自己的為人——他熱情,直爽,而且有幽默

感"。[57]《午睏》中的老者,正可以用老舍的話來説明。

　　至少從東漢時起,牛就成為中國繪畫的題材。不過,中國畫從不像印度人那樣把牛作為崇拜對象,而是將它作為田園生活裡的一個重要角色。李可染畫牛也是如此。他的貢獻在於創造了自己的畫牛風格、方法和意義,而不是對前人的重覆。這裏選印的《秋趣圖》(圖 314),作於四十年代晚期。畫面

雨中泛舟灘江泉空濛淙倦如置身水晶宮坤元云十花� 　月墨 　作于京華 李可染

316. 細雨灘江　李可染　1977年作　軸　紙本　墨筆淡染　71cm×48cm　私藏

描繪兩個牧童把老牛拴在一根小木椿上，專心玩起了鬥蟋蟀。齊白石在畫上題：「忽聞蟋蟀鳴，容易秋風起。」兩句口語般的詩，極簡樸地點出了秋令時節，也透露出對光陰易逝的感慨。畫面的清朗明淨，也正顯示出秋的高爽與空明。兩個小牧童以細勁的中鋒線勾勒，淡染肉色；老水牛用潑墨方法畫，只以筆線勾勒出牛角。牛的樸厚與牧童的稚氣、勾勒的輕靈與潑墨的濃重，形成有趣的對比，而一條柔韌有力的拴牛線，則把老牛和牧童親切地聯繫在一起。李可染的畫和齊白石的題句結合得天衣無縫，即畫與書題在形式上構成了綫與面、黑與白的跌宕節奏，在內容上則詩畫搭配造了趣味雋永的意境。李可染是在 1947 年經徐悲鴻引見拜齊白石為師的，此幅作品雖無年款，但可以肯定是拜師後所作。李可染崇敬齊白石及其藝術，齊白石喜愛李可染這個弟子和他的畫；二人在氣質上也有些相近：他們對質樸的農民和田園生活都有一種特殊的熱愛。[58] 將齊白石常畫的《柳牛圖》和李可染的牧牛圖比較一下，可以清楚地看出這種共同性。拜師齊白石不久，李可染又向當時還在北京的黃賓虹請教山水畫和畫理畫論。在齊、黃兩位大師的指點下，李可染對中國畫的精神和筆墨有了進一步的理解與把握。

新中國成立後，李可染接受了「改造舊國畫」、「從生活和寫生中尋求出路」的思想。[59] 從 1954 年至六十年代前期，李可染用了大約十年的時間作山水寫生。他的足跡遍及東南、西南數省，甚至遠到東歐，畫了大量山水風景。這些寫生作品，都是對景落墨——像西畫家那樣對著真實景物把作品畫完。為了擺脫傳統繪畫千篇一律的老面孔，他在寫生過程中盡可能避開前人常用的程式和符號（如某某皴法、點法等），而努力從對象的特徵中尋求和創造新的畫法。這件《麥森教堂》（圖 315），是 1957 年訪問德國時的寫生，不起草稿，直接落墨，而空間、構圖都恰到好處，看他作畫的德國人說，只用一管軟軟的毛筆，便將他們的哥特式教堂畫得如此生動，真是不可思議。傳統寫意畫描繪西方建築本沒有什麼辦法，且很少有能夠借鑑的經驗，李可染因有素描根底，又有筆墨能力，所以能準確地把握建築造型，以直線和墨色的變化表現出教堂的挺拔和神秘。高聳的建築和矮小的人物形成的強烈對比，模糊的潑墨和清晰的勾勒所形成的虛實對照，以及畫家對異國情調的新奇感，都得到了生動的表現。傳統寫生，大多是目識心記，回到畫室後依據記憶或簡單的速寫來畫，幾乎沒有對景落墨的。李可染堅持在戶外對景作畫，是為了觀察與描繪得更仔細、更具體。他的經驗是，寫生的時候，先求「豐富、豐富、豐富」，再求「單純、單純、單純」；求豐富是為了克服傳統山水畫的簡單空虛，求單純則是為了畫面的統一和完整。他的山水畫層次多，濃重多黑，正與這種追求相關。

李可染對南方山水有特殊的感情。四川、桂林、黃山等地的神奇秀麗的風光，鑄就了他的山水作品草木葱蘢、煙霧迷漫和濕潤深秀的特色。其中，桂林山水出現在他筆下的最多。位於廣西境內的桂林、陽朔，是中國有名的風景名勝區，向有「桂林山水甲天下」之譽。他曾多次到桂林寫生，晚年創作了許多以桂林灕江為題的水墨畫。《細雨灕江》（圖 316）便是其中的代表作之一。畫家用淡墨淡色刻畫雨中的灕江：水平如鏡，細雨如煙，碧色的山峰愈遠而愈淡，暗色的樹木愈近而愈重；萬籟俱靜，唯有輕巧的漁舟在空濛迷離中忙碌著。畫家所描繪的山峰、房屋和樹木，都接近於感覺的真實，而與符號化因而疏離了感覺真實的舊山水畫有很大不同。襯托白色房子的樹木，是用積墨法畫的，這是李可染最愛用、最重視的畫法。積墨是多層用筆畫的意思，層次多，感覺豐富，但積墨很難掌握，多層而不死，需要很高的技巧。李可染承繼黃賓虹的積墨法，黃氏畫較少用水，所畫以蒼為主，蒼中有潤，李氏畫用水較多，以潤為主，潤中有蒼，各自的偏重不同，風格也大異。

317. 深入祁連山
　　趙望雲　1972年作　卷　紙本　設色　83cm×150cm　私藏

　　李可染對六十年代以後的中國山水畫影響很大，學生和追隨者眾多，形成一個事實上的山水畫派，有人稱之為"李派"或"李家山水"。他們的基本特點，是重視寫生，從寫生中尋找

個性、畫法和風格。不過，這些追隨者大多囿於寫生和李可染的方法，還缺乏突破和獨創。

　　與李可染同時，西安一批畫家也通過寫生的途徑變革傳

統山水畫，尋求山水畫的現代風格和新的意義。因這些畫家在西安，遂被稱作"長安畫派"。他們的代表人物，是趙望雲和石魯。趙望雲(1906－1977)河北束鹿人，出身於一個兼營皮革生意的農家。早年曾入北京藝專學習，因得著名教育家王森然幫助和指教，毅然投身於"走向十字街頭"的寫生和創作。[60] 1932 至 1936 年間，以《大公報》記者身分，到冀南、塞北等

318. 南泥灣途中
　　石魯　1960年作　軸　紙本　設色　中國美術館藏

地農村寫生, 描繪農民的疾苦生活, 受到文化和政界許多人士的支持, 畫名大噪。抗戰期間, 主編《抗戰畫刊》, 又多次到陝西、甘肅、新疆寫生。成為描繪農村、邊疆地區生活的主要先驅。新中國成立後, 他最早擔任陝西美術家協會的負責人。

1957年被劃為"右派", "文革"期間也備受迫害。趙望雲早期的作品, 主要是毛筆速寫, 他沒有經過系統的西畫與傳統繪畫的訓練, 這些速寫的技巧還很不成熟。但那些作品所具有的單純與樸素, 與農民形象、農村生活卻有一種內在的契合, 這

種契合帶給作品的樸素風格是許多具有高超技巧的畫家所畫不出的。趙望雲後期的作品,造型趨於嚴謹,也加強了筆墨的表現力,但其風格的質樸未變。五十年代後,他帶動西安一些畫家把西北景觀作為寫生和創作的根據,成為"長安畫派"的主要奠基者。《深入祁連山》(圖317),作於1972年。祁連山是中國西北部的大山,六十年代,趙望雲曾赴祁連山寫生。此幅山勢橫亘峭拔,山上有古松、瀑布,山下有溪水、小橋和彎曲的道路。小路和山坡上,有幾個著現代衣裝的騎馬人在探尋什麼。山的畫法大抵來自傳統,近景山石多勾皴而少渲染,還可以看出"斧劈皴"來。著淡色,以表現出山岩的堅硬和陽光的照射。結景構圖具有較強的描述性和寫生特質,可以看出畫家表現現代生活、創造現代風格的努力。趙望雲的學生中,以黃胄(1925－1997)為最出色。黃胄原名梁黃胄,河北蠡縣人,1940年從師於趙望雲,1948年參加中國人民解放軍,在新疆、甘肅、青海等西北、西南地區任美術記者和編輯。1955年後,歷任中國人民解放軍總政治部創作員、軍事博物館創作員、中國畫研究院副院長,八十年代後期集資創建炎黃藝術館並出任館長。他繼承趙望雲重視速寫寫生的傳統,創作了大量以新疆維吾爾等少數民族生活為題材的作品。他長於畫人物、動物和花鳥,尤擅畫毛驢。他把直而迅速的速寫筆線引入人物畫以刻畫現代人物,在五六十年代產生了很大影響。他還是一位著名的收藏家,晚年致力於中國傳統藝術的收藏、展覽和學術研究活動。

石魯(1919－1982),原名馮亞珩,四川省仁壽人。早年學習傳統水墨,抗戰時期赴延安,長期從事抗戰和革命宣傳,創作過許多木刻版畫、年畫,五十年代後重新操筆作中國畫。石魯是一位肯於思考、富有才華、有多方面文化修養且敢於創造的藝術家,人物、山水風景和花卉,都畫得很好。他最早用水墨畫表現黃土高原雄渾厚樸的景色,他還虔誠地刻畫毛澤東

在四十年代轉戰陝北時作為一個戰爭指揮者的形象,描繪他所熟悉的黃河、塬上斷層、高原窯洞、普通戰士和農民。《南泥灣途中》(圖318),是一幅具有歷史畫性質的山水畫。在二戰時期,陝北抗日根據地被敵人封鎖,經濟困難,八路軍第115師奉命到南泥灣開荒種田;畫中在山溝裡行進的人,正是當年的墾荒戰士。充滿畫面的是雄壯的大山——半石半土、長著雜樹和荊棘的大山。沒有松林、瀑布、小橋、茅亭和踽踽策杖的隱者,也沒有煙霞雲岫和石磴天梯……傳統山水畫的清幽、奇峻或秀麗在這裡沒有了,有的只是蠻荒的土石草木,和江南山水全然不同。石魯對這種黃土高原景色注入了巨大熱情,把它畫得渾厚有力,生機勃勃。如果說趙望雲是"長安畫派"的奠基人,石魯就是主將——1957年後,他擔任陝西美術家協會的主席,成為西安畫家的核心。六十年代前期,石魯和西安國畫家描繪西北風光的作品贏得了美術界的廣泛好評,被認為"開拓了風景畫的道路",是對中國畫革新的一次大的突破。[61]"文革"時期,石魯抵制"四人幫"的倒行逆施,受到殘酷的迫害——不僅他的作品被指為"詆毀革命領袖的黑畫",其人也被定為"現行反革命",一度判處死刑。這個一向歌頌毛澤東和中國革命的藝術家,一夜之間又成了"革命的敵人"。批斗和折磨,精神上的苦悶和壓抑,使這個藝術氣質的人一度神經失常。一次從被關押的地方逃跑出來,徒步跋涉於秦嶺的大山之中,衣衫襤褸,蓬頭垢面,癲癲狂狂,餓了吞食野果生菜,在生命的危難時刻,竟然還不忘記用小本子畫速寫。被送回西安後,長時期只以酒和辣子維持著虛弱的生命。在這樣的逆境裡,石魯唯一能渲洩情緒的就是作畫。只要有紙筆,他便寫字作畫。在這一時期的畫作裡,以前的虔誠歌頌沒有了,雄渾的黃土高原景象也沒有了。有的只是華山和梅、蘭、竹、菊、荷、石……華山都是高高聳立,直插青天,筆鋒散亂而銳利,墨色濃重而混濁,常題"天高月色寒"、"大風吹宇宙",

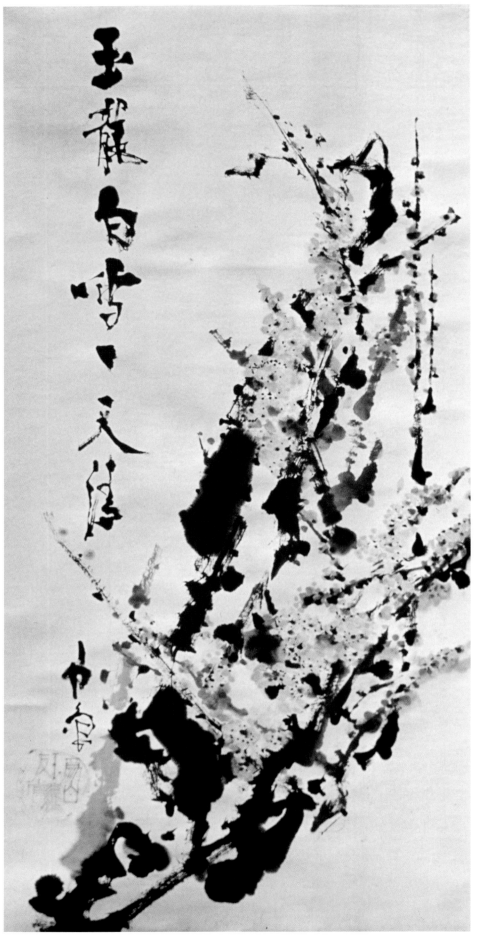

319. 梅
　　石魯　軸　紙本　墨彩　105cm×40.7cm
　　中國美術館藏

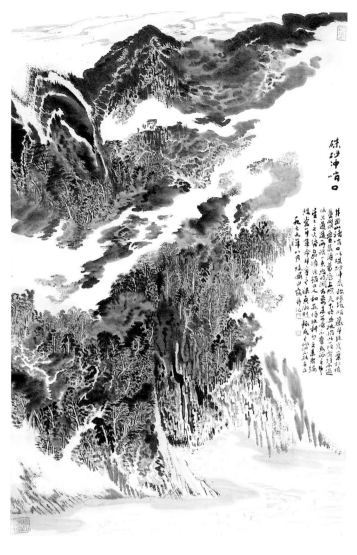

暗喻一種不屈的人格和態度。"四君子"畫,有時喻正,有時喻邪,有時喻心境。如一幅荷花,題"春夏風華,旦夕送人家",把矛頭指向那些沒有原則的投機者;這裡選印的《梅花》(圖319),畫著一枝雪中盛開的梅,題"玉龍白雪一天清",梅幹多曲,狀如龍形,多被古代畫論形容為飛舞的"龍"。雪中的梅披上了白裝,故石魯稱之為"玉龍"。這句詩的意思是說梅幹、梅花和整個的天空都是一片雪白,以隱喻自己的清白。石魯在"文革"中受政治迫害,無處申訴,這類詩畫就成為一種無可奈何的抗爭形式。主張革新中國畫的他,重新運用了文人畫的題材托物緣情,是不得已的選擇。這些作品,大都用筆尖利、峭拔、零亂、冷峻,筆線或斷斷續續,或刀刻般勁利,或鐵絲般盤結,風格奇特、狂怪,圭角外露,險絕突兀,表現著內心的激烈和不安。

320. 硃砂沖哨口
　　陸儼少　1979年作　軸　紙本　設色　109cm×68cm

321. 蘭幽香風遠
　　朱屺瞻　1982年作　卷　紙本　設色　96cm×178cm　中國美術館藏

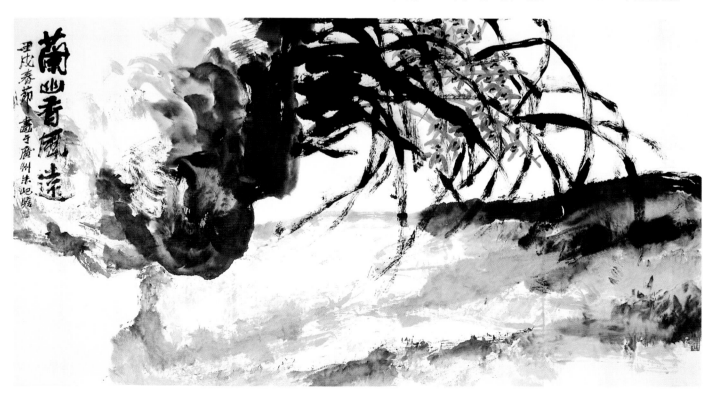

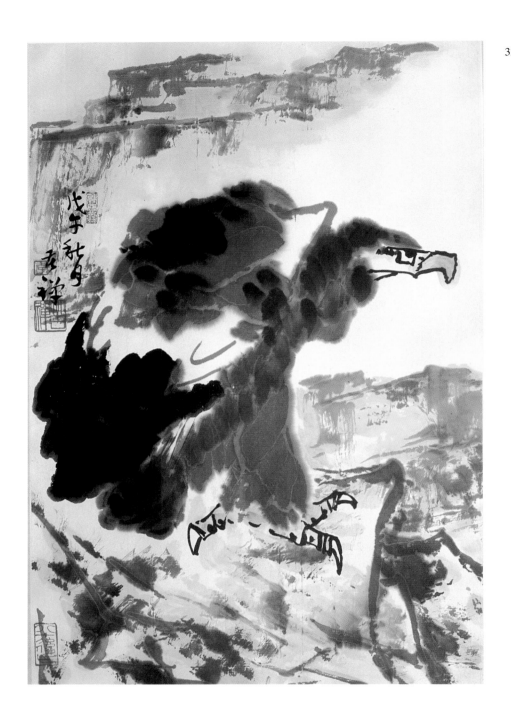

322. 鷹

李苦禪　1979 年作　軸　紙本　水墨

44cm×65cm　中國美術舘藏

次成為人們關注的焦點。

1980－90 **年代**

　　"文革"結束, 中國實行改革開放政策, 西方文化大量湧入, 一個新的歷史時期開始了。在新時期裡, 出現了幾位大器晚成的老畫家, 中年和青年藝術家開始改變舊的思維方式, 重新思考傳統和現代、東方和西方。水墨畫的現代轉化問題, 再

　　新時期名聲大震的老畫家有朱屺瞻、李苦禪、陸儼少等。朱屺瞻(1892－1995)號起哉, 江蘇太倉人。1917 年赴日留學, 從藤島武二學素描。當年返國, 歷任上海美專、上海新華藝專教授, 上海畫院畫師等。早年以西畫為主, 油畫學塞尚、馬蒂斯。約五十歲以後兼畫油畫與水墨。晚年專意於中國畫。平

323. 廬山全景

張大千　臺北大風堂藏

324. 黃河
　　吳冠中　1993年作　布面　油畫　61cm×80cm　私藏

生所喜畫家,為石濤、吳昌碩、齊白石等。朱屺瞻專心於藝術,性豁達,從不為金錢和物所累,所擁有上海、太倉、崑山、寶山等處的家傳產業,都請人代理,而自己絕少過問。後來,各經紀人、代理人均以虧空向他索款,他一概不究所以,將房產書畫等變賣還清,不以一語怨人。新中國成立後,他無力從事勞作,家境日益困窘,最後連房租也難以償付;在家務紛擾、生活清貧的境況中,他總是泰然處之,作畫不輟。而人來索畫,亦高興相贈,不以為介。中年曾患結核病,晚年健壯,登大耄而神明不衰,九十三歲時飛渡大洋訪問舊金山,百歲高齡後仍有精彩的畫作。其精神與人格,正可用齊白石所贈之印語"恬澹

自適"、"竹師梅友"、"屋如小舟"、"心遊大荒"來形容。身居鬧市,心遂雲鶴;不思利名,大器晚成。在當今的畫界,是絕無僅有的了。

　　朱屺瞻兼擅中西繪畫,在長達數十年的藝術歷程中,他既畫油畫,也畫水墨,並不專意融合,而融合自在其中。他的油畫有水墨趣味,水墨則有油畫風範。晚年作品,無論油畫、水墨,山水、花卉、人物,都畫得自由奔放,老辣而稚拙,並呈現出鮮明的個性。他喜用禿而粗鈍的筆鋒,而不願用銳利、光潤的尖毫;筆線多澀、多飛白、多不見明顯的起收頓挫,造型寧拙勿巧、寧厚重勿輕靈,看似粗笨卻流露著天真和奇氣。他愛用明

325. 榕樹

吳冠中　1992年作　卷　紙本　墨彩　68.5cm×138cm

艷的紅、黃、藍、綠,艷而凝重,自有一種強悍的力量。

李苦禪(1899-1983)原名英,號苦禪,山東高唐人,世代務農。二十年代初到北京,先後在北京大學畫法研究會、北京藝專學習中、西畫。在求學的幾年中,他靠著拉人力車交學費和維持生活,有時一天只能吃一頓飯,饑寒交迫而作畫的熱情不減。後拜齊白石為師,專攻大寫意花鳥。1930年後,歷任杭州藝專、北京藝專、中央美術學院教授。李苦禪“為人剛腸鐵骨,遇不平事則怒目圓睜,或解囊助人,不顧衣食,或抗顏為弱者辯,口若懸河,正氣凌人”。[62] 他一生習武,精拳棒,又通曉京劇,唱“黑頭”,嘗粉墨登場,聲若洪鐘。在繪畫上,李苦禪喜猛禽,荷花、松石等,筆力凝重,氣勢充足。晚年聲名大震。這件《鷹》(圖322),作於1979年秋。刻畫雄鷹立於山岩上,似欲起飛狀。鷹羽用潑墨方法畫,間或有勾勒。嘴、爪、眼睛全以重線勾出,造型與筆勢呈方形,更顯出雄鷹的強悍與力量。齊白石畫鷹重筆法,形神俱似;李苦禪畫鷹重墨法,不特要求形似,更偏於情緒性。王森然說,看李苦禪的畫,“若味橄欖,若漱寒

泉,若仗劍登雪山,若馳馬越大川”。給人一種壯美的感受。

張大千(1889-1984)名爰,號大千,四川內江人。早年曾隨其兄張善孖赴日本學染織,回國後改學書畫,師從民初著名的書法家李瑞清、曾熙,後遍臨古代名蹟,於三十年代贏得聲名。四十年代初,他帶領弟子到敦煌莫高窟臨摹壁畫,開學習敦煌壁畫之先河,造成巨大影響。1949年後移遷海外,先後在阿根廷、巴西、美國居住,1979年還居臺北。張大千是一位具有傳奇色彩的藝術家,經歷豐富,有很高的天資,摹古能力極強,是二十世紀中國摹造古代名作最多、最好的畫家。謝稚柳說,他摹作“‘四王’以外的各個畫派……無所不能,也無不可以亂真”。[63] 張大千多才藝,能詩,擅畫人物、山水、花鳥。工筆、寫意俱佳。但數十年浸淫於臨摹古人,缺乏創造性。七十歲左右,在傳統潑墨法的基礎上,借鑑抽象表現主義的自動技法,始創以大面積潑墨潑彩為主的新面貌。[64] 張大千的潑墨潑彩作品包含著大面積抽象成分——沒有具體的形,只是一片色。但由於畫面上保存部分用筆線勾畫的具象景物,又把

抽象轉換為具象，憑著觀者的聯想，令大片潑色變作青翠的山林，如碧的峰崖或者晴嵐陰雲、霧靄月色。這是對傳統中國畫的一個突破，也把以摹古知名於世的張大千變成了創造出現代風格的張大千。

在這段時期，畫家們對新風格、新畫法的探索和實驗比過去任何時候都勇敢和大膽。湧現出不少有影響、有爭議的畫家。突出的有吳冠中、周韶華等。

吳冠中（1911—）江蘇宜興人。1942年畢業於國立藝專，1946至1950年留學法國，回國後相繼執教於中央美術學院、清華大學、北京藝術學院、中央工藝美術學院。他在法國接受了現代藝術的教育，但在五十至七十年代，他的藝術思想和現代傾向沒有用武之地。“文革”結束後，他率先提出“形式決定內容”、“抽象美”等尖銳觀點，在中國美術界引起了很大震動。七十年代以前，吳冠中只畫油畫，七十年代後，兼畫水墨風景，偶爾也畫水墨花卉和動物。吳冠中是林風眠的學生，他承繼林風眠融合中西的主張，試圖將西方近現代藝術與中國精神、中國藝術相結合。他的油畫，取景別致，筆觸細膩，色調單純統一，富有抒情特質。這裡所選的《黃河》（圖324），描繪黃河瀑布，他沒有像一般作者那樣專注於波濤水紋，而是強調

和誇張了河水濃重的黃色。這黃色似土，似錦，若非幾筆閃光的浪花，和畫面下角兩座對峙的山岩，簡直看不出它就是被詩人形容為“黃河之水天上來”的奔騰咆哮的黃河。畫家求其平靜和單純，在平靜中求其不可捉摸的深冥；在單純裡求其近於水墨的含蓄。這在表現黃河的繪畫中，是一種非常個性化的風格。吳冠中的水墨風景，多取材於江南小景，白牆黑瓦，綠柳紅花，常令人想起中國詩詞中“三秋桂子，十里荷花”和“水村漁市，一縷孤烟”的境界。《榕樹》（圖325）描繪生長於中國南方的大榕樹，這種樹以形體碩大、老幹盤根錯節和枝繁葉茂著稱，是中國畫家們喜愛的畫題。不過在吳冠中筆下，榕樹的枝幹變成了一種近乎抽象的結構。我們雖還能看出大樹的形貌，卻已辨不出它是什麼樹。精細墨線的交叉飛舞，濃淡墨色的虛實輝映，紅、綠、黃、紫諸種鮮艷色點的閃爍跳躍，構成節奏、韻律和詩意。這就是他所說的“抽象美”——形式的美。

八十年代以降，更為年輕的畫家成為畫壇主力軍，著名的有周思聰、盧沉、劉國輝、吳山明、卓鶴君、賈又福、李世南、王子武、羅平安、田黎明、谷文達、李孝萱、王彥萍、陳平、陳向迅等。他們的個性風格更加突出，革新探索更加大膽。中國畫正在被推向一個多元的階段。

注　釋

中國畫鑑賞

1. 《詩經·小雅·鶴鳴》，中華書局《十三經注疏》，1980年9月。
2. 地畫，見於大地灣901號大房子遺址。參見《甘肅秦安大地灣901號房址發掘簡報》，《文物》1986年第2期。
3. 《韓非子·外儲說左上》，上海書店重印《諸子集成》本。
4. 謝赫《古畫品錄》序，王世貞《王氏書畫苑》本。
5. 張彥遠《歷代名畫記》，上海人民美術出版社《畫史叢書》本，1963年10月。
6. 見《歷代名畫記》卷十"張璪"條。
7. 沈括《夢溪筆談》卷十七"書畫"。中華書局《新校夢溪筆談》本，1963年11月。
8. 請參閱清·王概《芥子園畫傳》。康熙十八年(1679)重刊本。
9. 《歷代名畫記》引陸機語。陸機(261-303)，西晉時文學家。
10. 謝赫《古畫品錄》序。同注4。
11. 宋·郎日華：《經進東坡文集事略》卷四十九。轉引自李福順編《蘇軾論書畫史料》。上海人民美術出版社，1988年6月。
12. 王文浩輯訂《蘇文忠公詩編注集成》卷十二。
13. 倪瓚《清閟閣集》卷十。
14. 董其昌《畫禪室隨筆》，于安瀾《畫論叢書》本，北京，人民美術出版社，1960年2月。
15. 《經進東坡文集事略》卷六十。同前注11。
16. 司空圖《二十四詩品》，中華書局《歷代詩話》本，1981年4月。
17. 歐陽修《六一詩話》，中華書局《歷代詩話》本，1981年4月。
18. 蘇軾《書鄢陵王主簿所畫折枝二首》。同注12。
19. 蘇軾《王維吳道子畫》，同注12卷五。
20. 《全唐詩》卷219，杜甫4。河北人民出版社，1993年11月重印本。
21. 謝赫《古畫品錄》。
22. 荊浩《筆法記》，北京，人民美術出版社，1963年版。
23. 衛鑠《筆陣圖》，見上海書畫社《歷代書法論文選》，1979年10月。
24. 柯九思《墨竹譜》，轉引自徐顯《稗史集傳》。
25. 鄭燮的印章，可看上海博物館編：《中國書畫家印鑑款識》下冊，文物出版社，1987年12月。

舊石器時代——唐代

1. 蓋山林：《陰山岩畫》，北京，文物出版社，1986年。
2. 汪寧生：《雲南滄源岩畫的發現和研究》，北京，文物出版社，1985年。
3. 邁耶·夏皮羅："視覺藝術符號的一些問題：形象符號中的視野和媒介物"，載《符號學》1969年第3期，第224頁。
4. 目前所知最早的新石器時期壁畫在1982年發現於甘肅省大地灣。圖

5. 郭寶鈞、林壽晉："1952年秋季洛陽發掘報告"，載《考古學報》1955年第9期，第94頁。
6. 同上《考古學報》1955年第9期，第97頁。
7. 《文物》1976年第2期；《考古學報》1981年第4期；《文物》1974年第8期；河北文物研究所：《藁城臺西商代遺址》，北京，文物出版社，1985年。
8. 《中國美術全集》(繪畫1)，圖版39；楊建芳："漢以前的壁畫之發現"，載《美術家》，1982年第29期，第43頁和43-47頁。
9. 1975年在河南省安陽發現的一塊壁畫殘片，長22厘米，寬23厘米。1979年在陝西省扶風楊家堡一處墓葬中發現的周代樣品，根據報告，它原繪於墓室四壁上，由連續的菱形花紋組成。見楊建芳上述文章，同書第43頁。
10. 發掘報告發表在《文物》1988年第5期，第1-14頁。胡雅麗、陳振羽和崔仁義的關於彩繪鴛鴦形漆盒的討論文章，載《文物》1988年第5期第30-32頁；《江漢考古》1988年第2期，第72-79頁和1989年第4期，第54-63頁。
11. 見《周禮·考工記》。
12. 巫鴻："從廟到墓"，載《早期中國》1988年第13期，第78-115頁。
13. 作者不同意把此畫解釋為"召魂"的工具的流行看法，因為根據古代禮書，"召魂"禮在葬禮之前，用於召魂的設備不隨死者埋葬。見巫鴻："禮儀中的美術：馬王堆再思"，載《早期中國》，1992年第17期。
14. 金維諾曾對這些作品作了初步討論，見"談長沙馬王堆3號漢墓帛畫"，載《文物》1974年第11期。
15. 同上。
16. 關於漢代壁畫文獻材料，見邢義田："漢代壁畫的發展和壁畫墓"，載《中央研究院歷史語言研究所季刊》，57.2(1986)，第139-160頁，特別是142-154頁。
17. 廣州公元前二世紀南粵王墓的牆上曾發現了繪畫。但這些形象只有裝飾圖案，不同於洛陽附近公元前一世紀墓葬中的繪畫構圖。卜千秋墓的發掘報告刊登在《文物》1977年第6期，第1-12頁。墓葬壁畫的討論文章有：陳少豐和宮大中的"洛陽西漢卜千秋墓壁畫藝術"，載《文物》1977年第6期，第13-16頁；孫作雲的"洛陽前漢卜千秋墓壁畫考釋"，載《文物》1977年第6期，第17-22頁。
18. 墓葬的發掘報告刊登在《考古學報》1964年第2期，第107-125頁。介紹墓葬的文章有：喬納森·查維斯的"一座洛陽漢代壁畫墓"，載《亞洲藝術》30(1968)，第5-27頁；簡·方丹和吳同的《漢唐壁畫》，波士頓美術館，1976年，第22頁。
19. 該壁畫的討論文章有：郭沫若的"洛陽漢墓壁畫試探"，載《考古學報》1964年第2期，第1-6頁；查維斯的上述文章；《中國美術史綱》，遼

寧美術出版社,1984 年,第 1 卷第 246 頁。

20. 現存克利夫蘭藝術博物館的一幅來自洛陽的墓葬壁畫描述了同樣的主題。

21. 陝西省考古研究所、西安交通大學:《西安交通大學西漢壁畫墓》,西安交通大學出版社,1991 年。

22. 已發現屬於這一時期的九處墓葬中,只有甘肅武威的一處墓葬不是位於中心地區。見《中國美術全集》(繪畫 8)第 2－4 頁。武威墓的報告載 1987 年 2 月 3 日《人民日報》第 1 版。

23. 墓葬的詳細報告見 "洛陽新莽時期的壁畫墓",載《文物參考資料》,1985 年第 9 期,第 163－173 頁。

24. 四處壁畫埋葬的時間曾暫定為東漢的前半期。其中有 1931 年在遼寧羊城子發現的一處墓葬,1953 年在山東梁山發現的一處墓葬,1981 和 1987 年在洛陽發掘的兩處墓葬。見《中國美術全集》(繪畫 8)第 5 頁。但斷代證據並不充足,有些墓葬也許也建於二世紀初期。

25. 威爾馬·費爾班克:"漢代壁畫藝術結構",載《哈佛亞洲學學刊》7.1 (1942),第 52－88 頁。

26. 見上文。

27. 二十多處東漢末期壁畫墓葬已有報告,它們位於五省各地。除兩處為單室墓葬外,其餘均為多室大墓。見《中國美術全集》(繪畫 8)第 6 頁。

28. 墓葬的發掘報告見《文物》,1960 年第 4 期第 51－52 頁和 1972 年第 10 期第 49－55 頁。

29. 這些墓葬均列入《中國美術全集》(繪畫 8)第 6－8 頁,並有簡單介紹。

30. 墓葬的詳細報告見河北省文物研究所:《安平東漢壁畫墓》,北京文物出版社,1990 年。

31. 同上書第 35 頁。

32. 關於該墓的詳細報告,見中國歷史博物館:《望都漢墓壁畫》,北京,1955 年。

33. 關於漢畫藝術中此種風格的討論,見巫鴻的《武梁祠:中國早期畫像藝術的思想內涵》,史丹佛大學出版社,1989 年,第 79－85 頁。

34. 關於該墓葬的詳細報告,見《和林格爾漢墓壁畫》,北京,文物出版社,1978 年。

35. 見巫鴻:"超越大限",載約翰·海編輯的《中國文化中的分界線》,1993 年於倫敦出版。

36. 見巫鴻:"中國早期藝術中的佛教因素",載《亞洲藝術》,47(1986)第 263－376 頁。

37. 這是 1955 年在河南靈寶發現的一處多室墓葬;見俞劍華:《中國繪畫史》,北京,中國古典藝術出版社,1958 年,第 77 頁。

38. 遼陽附近東漢墓壁畫發掘報告見《文物》,1985 年第 6 期、1980 年第 1 期;《考古》1960 年第 1 期;《文物參考資料》1955 年第 5 期;威爾馬·費爾班克的 "遼陽北園墓中的漢代壁畫",載《哈佛亞洲學學刊》,7.1 (1942),第 89－140 頁。

39. 這些墓葬的報告刊載在《文物參考資料》1955 年第 5 期和第 12 期;《文物》1959 年第 7 期、1973 年第 3 期、1984 年第 6 期;《考古》1985 年第 10 期。

40. 李殿福對集安發現的高句麗墓葬羣曾進行過討論,他的文章 "集安高句麗墓葬研究" 刊登在《考古學報》1980 年第 2 期第 163－182 頁。安岳發現的墓葬壁畫見《高句麗古墓壁畫》,東京,朝鮮畫報社,1985 年。

41. 對於冬壽其人曾有各種說法。見宿白:"北朝鮮安岳所發現的冬壽墓",載《文物》1952 年第 1 期,第 101－104 頁;洪晴玉:"關於冬壽墓的發現和研究",載《考古》1959 年第 1 期,第 27－35 頁;K·H·J·加德納的《朝鮮的早期歷史》,夏威夷大學出版社,1959 年,第 40－43 頁;奧德麗·斯皮羅的《思考古人》,加利福尼亞大學出版社,1990 年,第 38－44 頁。

42. 這組墓葬包括十處(新城九處,酒泉一處)。發掘報告見甘肅省文物隊《嘉峪關壁畫墓發掘報告》,北京,文物出版社,1985 年;《文物》1959 年第 10 期、1979 年第 6 期、1982 年第 8 期。

43. 四世紀的範例包括敦煌翟宗盈墓和吐魯番墓葬羣。有關報告見《考古通訊》1955 年第 1 期,《文物》1978 年第 6 期。

44. 該墓的詳細發掘報告,見甘肅文物考古研究所:《酒泉十六國墓壁畫》,文物出版社,1989 年。

45. 本章不可能概述敦煌藝術的發展。有關其發展的綜合的介紹,見《中國石窟·敦煌莫高窟》,5 卷本,文物出版社,1982－1987 年;寧強《敦煌佛教藝術》,高雄,福文圖書出版社,1992 年。

46. 同上書,第 70 頁。

47.《文物》1974 年第 12 期。

48.《文物》1984 年第 4 期。

49.《文物》1985 年第 11 期。

50.《文物》1983 年第 10 期。

51.《文物》1985 年第 10 期。

52.《考古》1979 年第 3 期。

53. 見宿白:"太原北齊婁睿墓參觀記",載《文物》1983 年第 10 期,第 26 頁。

54. 見金維諾:"古帝王圖與北齊校書圖",載《美術研究》1982 年第 1 期。

55. 河南鄧縣發現的一處墓葬也許是唯一的例外。但嚴格地講,這一墓葬並非 "壁畫墓",而是以彩繪浮雕磚畫裝飾在牆壁表面上。見河南文化局文物隊:《鄧縣彩色畫像磚墓》,文物出版社,1958 年。

56. 見埃廷納·巴拉茨:"虛無主義的造反與神秘的空想主義",載 H·M·賴特《中國文化與官僚政治》,紐黑文,耶魯大學出版社,1964 年,第 226－254 頁。

57. 同上書,第 25－33 頁。

58. 它們是 "畫雲臺山記"、"魏晉勝流畫贊" 和 "論畫"。這三篇文章均收在張彥遠的《歷代名畫記》中。英譯文見蘇珊·布什與時學顏《中國早期畫論》,劍橋,哈佛大學出版社,1985 年,第 24－39 頁。

59. 許多學者對"畫山水序"和"序畫"這兩篇文章進行過討論。見上書第 36－39 頁。

60. 同上書，第 39 頁。

61. 對"六法"的解釋和翻譯各有不同，對各種說法的簡明評論，見上書第 10－17 頁。

62. 原文英譯文見威廉姆 R・B・阿克《唐與唐以前的中國繪畫文獻》第 1 卷，第 33－58 頁。

63. 見上書，第 115－125 頁。

64. 墓葬的發掘報告見《文物》1986 年第 3 期。

65. 見奧德麗・斯皮羅：《思考古人》，第 91－121 頁。

66. 還有一些作品似是古代原作的摹本，如《五星二十八宿》(傳張僧繇作，其活動年代為 500－520)和《職貢圖》(傳梁元帝作)。這些作品的構圖均沿循傳統的"圖錄風格"，本章內不專門討論。

67. 見理查德・D・瑪瑟譯《世說新語》(劉義慶撰)，明尼阿波利斯，明尼蘇達大學出版社，1976 年，第 45 頁。

68. 漢代對列女的描繪，如著名的武梁祠畫像中的那些列女，也都是列為一排，標以題贊。這些圖畫故事都是根據漢劉向撰《列女傳》繪製的，也曾製作一列女屏風。這種屏風在北魏司馬金龍的墓中曾被發現，並證明這一漢代傳統至少繼續到第五世紀。

69. 關於描繪列女的藝術傳統，見巫鴻：《武梁祠》，第 175－176 頁。

70. 關於這種藝術規範及其對漢代繪畫藝術的影響，見上書第 213－217頁。

71. 寧強在我於 1992 年在哈佛大學教授的一門討論課上作了這一觀察。

72. 見王仲犖《魏晉南北朝史》，第 2 卷，第 541－551 頁，上海人民出版社，1980 年。

73. 《中國美術全集》(繪畫 19)，圖 5 說明。

74. 張彥遠：《歷代名畫記》，見楊家駱編：《藝術叢書》，臺北，世界書局，1962 年，第一輯，8:1.17。

75. 張彥遠：《歷代名畫記》，8.261。

76. 關於這些寺廟的壁畫，見俞劍華：《中國繪畫史》第 82 頁，上海，商務印書館，1959 年。

77. 《隋書》，北京，中華書局，1973 年，68: 第 1594－1595 頁；張彥遠：《歷代名畫記》，8.254－255。

78. 《宣和畫譜》，見楊家駱編：《藝術叢書》，第一輯，卷 9,1. 第 54－55 頁；《舊唐書》，北京，中華書局，1975 年，77: 第 2679－2680 頁。

79. 《舊唐書》，卷 77，第 2680 頁；張彥遠：《歷代名畫記》，9.269－271。

80. 張彥遠：同上書，9.271－273。

81. 金維諾："'步輦圖'與'凌煙閣功臣圖'"，載《文物》1962 年第 10 期，第 16 頁。

82. 例如，該畫的一些部分早在 1188 就已殘破難修。前六個和後七個皇帝之間的顯著年代間隔亦似乎表明有遺失的部分。以不同的風格繪在兩塊絹上的這兩組畫或許出自不同的畫家之手。見富太廣二郎"傳閻

立本繪歷代帝王像"，載《波士頓美術館館刊》，1932 年 2 月，卷 59，第 1－8 頁。金維諾認為此圖並非由閻立本作，而是唐初另一位畫家郎餘令作品的宋代摹本。見"古帝王圖的時代與作者"，載金維諾：《中國美術史論集》，北京，人民美術出版社，1981 年，第 141－148 頁。

83. 公元 151 年的"武梁祠"畫像中亦有一系列古帝王像。關於這些形象及其政治意義，見巫鴻：《武梁祠》，第 156－167 頁。此傳統在魏晉時期仍然繼續，傳為顧愷之的"論畫"中有所記載，見布什和時學顏著《中國早期畫論》，第 28－29 頁。

84. 寧強在我於哈佛大學教授的一門討論課上曾談到這一觀點。

85. 例如，大明宮的三個主要建築羣體——含元殿、宣政殿和紫宸殿——都是由主殿和兩翼構成，頗似"淨土"中描繪的的建築羣。供皇家佛教禮儀和盛大表演用的麟德殿在建築設計和室內活動方面更加類似"淨土"的建築。

86. 司馬光：《資治通鑑》，臺北，益文印書館，1962 年，204.29a。見顏娟英："七寶臺雕塑的風格、贊助和圖像"，1986 年哈佛大學博士論文。

87. 史葦湘："敦煌莫高窟的寶雨經變"，載《1983 年全國敦煌學術討論會文集》，兩卷本，I，第 61－83 頁，蘭州，甘肅人民出版社，1985 年。

88. 傅熹年認為該畫是以晚唐的一幅原作為基礎的，見"關於展子虔'遊春圖'年代的探討"，載《文物》1978 年第 11 期。鈴木敬斷定原作的年代為唐初，見《中國繪畫史》，兩卷本，1981 年於東京出版。此處我同意鈴木敬的意見。

89. 《舊唐書》，60：第 2346 頁。

90. 張彥遠：《歷代名畫記》1.56。

91. 例如，李思訓的風格為其他官員所遵循，八世紀初期潭州都督王熊就是其中之一。張彥遠：《歷代名畫記》9.290－292。

92. 張彥遠：《歷代名畫記》9.290－292。

93. 除了《歷代名畫記》中對李林甫的風景畫所作簡單介紹外，孫遜在其"奉和李右相中書壁畫山水"一詩中也有描述。該詩的開頭幾句為："廟堂多暇日，山水契中情，欲寫高深趣，還資藻繪成。"(《全唐詩》，1960 年版，北京，第 1195 頁。見亞歷山大・蘇培"日本皇宮一幅九世紀風景畫和幾幅中國的類似繪畫"，載《亞洲藝術》29.4(1967)，第 335－503頁。

94. 見傅熹年："關於展子虔'遊春圖'"。

95. 李思訓在隱匿期間，可能作了一幅名為"摘瓜圖"的政治畫，圖解李賢太子同名詩作，用馬克斯・洛爾的話來說，此圖"是以繪畫形式對皇族 675 至 680 年間的政治現象所作的一個嚴肅警告"。見《中國的偉大畫家》，第 66－67 頁。

96. 王仁波："唐懿德太子墓壁畫題材的分析"，《考古》1973 第 6 期，第 381 頁；見簡・方丹和吳同：《漢唐壁畫》，波士頓，波士頓美術館，1976 年，第 104－105 頁。

97. 方丹和吳同：同上書，第 104 頁。張彥遠：《歷代名畫記》9.294。

98. 見 M. 蘇利文：《隋唐時期中國風景畫》，第 119－120 頁。

99. 其他學者持不同的意見,如李霖燦認為這幅作品是宋代一位畫家根據他對唐代"青綠"風格的理解而偽造的。見"'明皇幸蜀圖'的研究",載《中國名畫研究》,兩卷本,臺北,藝文印書館,1993年。

100. 雖然這幅畫傳為李昭道作,但此說必不可能,因為李昭道死於唐玄宗幸蜀之前。馬克斯·洛爾曾認為原作也許是在明皇幸蜀幾十年後創作的,很可能受了白居易寫於800年左右的著名的"長恨歌"的影響。此時才"可能使用這個主題而不冒犯皇室"。見《中國的偉大畫家》,第69頁;亦見阿瑟·韋利:《白居易的生活與時代》,倫敦,1948年,第45頁。

101. 這些包括十四處唐初墓葬:李壽(三原,631)、長樂公主(醴泉,643)、執失奉節(長安,658)、鄭仁泰(醴泉,664)、蘇定方(667)、李爽(西安,668)、李鳳(富平,675)、阿史那忠(醴泉,675)、蘇君(咸陽,668-741)、李重潤(乾縣,706)、李仙蕙(乾縣,706)、李賢(乾縣,706-711)、韋泂(長安,708)、萬泉縣主(咸陽,710);八處盛唐墓葬:薛莫(西安,728)、馮君衡(西安,729)、蘇思勗(西安,745)、宋夫人(西安,745)、張去奢(咸陽,747)、張去逸(咸陽,748)、高元珪(西安,756)、韓夫人(765);五處中晚唐墓葬:大長公主(咸陽,787)、姚存古(西安,835)、梁元翰(西安,844)、高元從(西安,847)、楊玄略(西安,864)。關於發掘報告,見王仁波等:"陝西唐墓壁畫之研究",《文博》1984年第1期,第39-52頁和1984年第2期,第44-55頁。關於這些墓葬的一般分析,見王仁波等所撰上文;宿白"西安地區唐墓壁畫的布局和內容",《考古學報》1982年第2期,第137-154頁。

發掘的兩處隋代墓葬屬於徐敏行(山東嘉祥,584)和史吾昭(寧夏固原,610)。在外省地區發掘的許多唐代墓葬壁畫包括李新的墓葬(湖北雲夢縣,725)和張九齡的墓葬(廣東韶關,740)以及位於山西太原金勝村(武則天時期)和董茹莊(696)、新疆吐魯番阿斯塔那(M216,盛唐;M217,中唐;M38,盛唐-中唐)的那些墓葬。

102. 除了這三處墓葬外,韋泂(死於708年)和太平公主的女兒(死於710年)的墓葬約建於同一時期。

103. 這兩處墓葬的發掘報告登載在《文物》1963年第1期和1972年第7期。關於英文簡介,見R·C·魯道夫:"新發現的中國壁畫墓葬",《考古》18.3(1965年秋),第1-8頁;瑪麗·H·方:"四處八世紀早期的中國皇室墓葬",《亞洲藝術》35.4(1973),第207-334頁;簡·方丹和吳同:《漢唐壁畫》第90-103頁,第121-123頁。

104. 李仙蕙墓中的壁畫受到嚴重的破壞,前室中幸存的部分同李重潤墓中繪在同樣位置上的那些壁畫相像。

105. 根據發掘報告,第四天井以內的牆壁是711年重修的,當時李賢被追認為太子。因此,沿著斜坡走廊的壁畫仍應定為706年。

106. 張彥遠:《歷代名畫記》2.63。

107. 關於有關這種"競爭"的唐代文獻,見巫鴻:"天國再生:敦煌經變畫及其宗教、禮儀和藝術的屬性",載《東方》,1992年,第59-60頁。

108. 關於這兩幅壁畫的詳細討論,見巫鴻的上文。

109. 朱景玄:《唐朝名畫錄》,見楊家駱編:《藝術叢書》臺北,世界書局,1962年,第一輯,卷8,第14-15頁。亞歷山大·蘇培:"唐朝名畫錄",載《亞洲藝術》21.3/4(1958),第204-230頁,第209頁。見奧斯瓦爾多·西林:《中國繪畫:主要畫家和畫法》,6卷本,紐約,1956年,1:第110頁。

110. 張彥遠:《歷代名畫記》,2.71。

111. 張彥遠:同上書。朱景玄也有同樣的批評,他把李昭道的畫描述為"甚多繁巧",《唐朝名畫錄》第20頁。

112. 朱景玄:同上書,2.71。

113. 朱景玄:《唐朝名畫錄》,第15-16頁。

114. 馬克斯·洛爾:《中國的偉大畫家》第44頁。

115. 見黃苗子:《吳道子事蹟》,北京,中華書局,1991年,第23-30頁。

116. 朱景玄稱吳道子"年未弱冠,窮丹青之妙"。見《唐朝名畫錄》,第14頁。張彥遠所說吳"學"於張僧繇、張孝師、張旭和賀知章(《歷代名畫記》2.63),是強調吳的藝術的風格繼承,不一定是指他的實際師承。

117. 吳道子的兩個頭銜,即內教博士和寧王友,說明這種宮內職責。見阿瑟·韋利:《中國繪畫》,倫敦,1923年,第112頁。他可能參加了創作一幅名為"金橋圖"的繪畫,描繪玄宗從泰山到長安的巡遊情景。但是這一記載的可靠性值得懷疑,因為張彥遠和朱景玄都沒有談及此事,所有的參考資料都是唐以後的。

118. 張彥遠:《歷代名畫記》,9.286。

119. 《歷代名畫記》(9.286-289)中記載的許多此類畫家都同吳道子有關,或為他的同時代人,或為他的學生。張彥遠還認為唐代其他一些畫家只不過是"名手畫工"而已;《歷代名畫記》,9.297。

120. 見李浴:《中國美術史綱》,2卷本,瀋陽,遼寧美術出版社,1988年,2:第118-119頁。

121. 《宣和畫譜》中記載的吳道子的93幅作品除了一幅畫而外都是描繪宗教形象的,其中有些可能是為較大的壁畫而設計的。現存的描繪道教神祇《朝元仙仗圖》一般被認為是後人學吳氏風格的作品。

122. 這些軼事在《唐朝名畫錄》中有詳細的記載。

123. 有意義的是,張彥遠將吳道子與莊子著作中兩位傳奇人物相比。一位是解牛十九年從不換刀的庖丁;一位是運斧成風,能削鼻上之堊而不傷鼻的郢匠。見《歷代名畫記》2.70。

124. 這些軼事常具有民間傳說和佛教故事的成分。例如,吳道子和李思訓之間的"競賽"可以比之為佛教文學藝術中描寫的許多"競爭",如舍利佛與牢度叉之間的"鬥法"——唐代繪畫中極為流行的一種主題。見巫鴻:"什麼是變相?——論敦煌藝術與敦煌文學的關係",載《哈佛亞洲學學刊》52.1(1992),第111-192頁。

125. 有關的討論見丹尼斯·推切特和阿瑟·賴特編:《觀察唐代》,紐黑文,耶魯大學出版社。

126. 朱景玄：《唐朝名畫錄》13；張彥遠：《歷代名畫記》9. 289, 292 – 293, 295, 298, 302。

127. 張彥遠：同上書，9. 292。

128. 下面的摘要根據王仁波等"陝西唐墓壁畫之研究"一文。

129. 張彥遠：《歷代名畫記》9. 295 – 296。

130. 朱景玄：《唐朝名畫錄》29。

131. 除了宋徽宗的摹本外，臺北故宮博物院的另一幅題為《麗人行》，是根據杜甫一首詩作而題名。這一版本不僅描繪了虢國夫人，而且還描繪了楊家的其他姊妹們。這幅畫傳為李公麟臨張萱原作，但沒有證據證實這種看法。它在人物類型、繪畫技巧和顏色配置方面很像"搗練圖"的風格，可能是十二世紀北宋畫院的作品。

132. 引自魯道夫·安海姆《藝術與視覺》，柏克萊和洛杉磯，加利福尼亞大學出版社，1974 年，第 129 – 130 頁。

133. 張彥遠：《歷代名畫記》；10. 322 – 323。

134. 朱景玄：《唐朝名畫錄》，210 – 212。

135. 關於它的絕對時間雖然有不同的看法，但大多數學者認為這幅畫並不是後來的摹本。這一論點似乎由這一事實所證明：畫是由三幅較小的畫面拼湊起來的，每幅畫面各有兩個女性形象，可能是原來裝裱在一個屏風上的。見徐書成："從'執扇仕女圖''簪花仕女圖'略談唐人仕女畫"，載《文物》1980 年第 7 期，第 71 – 75 頁。

136. 雖然一些花鳥畫家如薛稷 (649 – 713) 等人在唐初就已出現，但花鳥畫在墓葬壁畫中流行還只是在盛唐和中唐時期。見王仁波等："陝西唐墓壁畫之研究"。

137. 張彥遠：《歷代名畫記》9. 303。

138. 據張彥遠記載，王曾在清源寺壁上畫《輞川圖》。輞川為王的別墅，他母親死後王將該處改為佛寺。見《歷代名畫記》10. 307。根據朱景玄記載，長安千福寺西塔院有掩障一壁，畫《輞川圖》。見《唐朝名畫錄》25。

139. 朱景玄：同上書，24 – 35。

140. 根據戴標遠的《剡源文集》云："畫本通幅，今改作十段。"見陳高華：《隋唐畫家史料》，北京，文物出版社，1987 年，第 127 頁。

141. 張彥遠：《歷代名畫記》，9. 301。

142. 《舊唐書》，192：第 5119 – 5121 頁。

143. 莊申："唐盧鴻'草堂十誌'圖卷考"，見《中國畫史研究續集》，臺北，正中書局，1972 年，第 111 – 211 頁。

144. 見 M·蘇利文：《隋唐時期的中國風景畫》，第 52 – 53 頁。

145. 張彥遠：《歷代名畫記》，9. 301。

146. 傳荊浩著《筆法記》在藝術表現方面很強調"筆"和"墨"的重要性。關於傳為李成的作品目錄，見高居翰：《早期中國的畫家和繪畫索引》，柏克萊，加利福尼亞大學出版社，1980 年，第 42 – 44 頁。

147. 朱景玄：《唐朝名畫錄》，228。

148. 張彥遠：《歷代名畫記》，9. 301。

149. 朱景玄：《唐朝名畫錄》，216；關於張璪的討論，見 M·蘇利文：《隋唐時期的中國風景畫》，第 65 – 69 頁。

150. 于安瀾：《中國畫論類編》，北京，1956 年，1：第 20 – 21 頁。

五代至宋代

1. 見小林太思郎著《禪月大師的生活和藝術》，東京，宗源社，1947 年。另見克里斯蒂·穆克編《藝術家與傳統》中方聞撰"擬古畫風"一文。

2. 見馬克斯·洛爾著《中國的偉大畫家》，劍橋或倫敦，哈普羅出版公司，1980 年，第 54 – 59 頁。

3. 見 C·T·盧著《中國北宋壁畫》，此書於 1949 年由 C·T·盧在紐約自行刊印。

4. 但是，上海博物館所藏的《寒竹圖》據推斷為徐熙所作。見高居翰文"中國畫的三個轉折階段"，收入《富蘭克林·墨菲畫論》第九講(第 81 頁，圖 57)，堪薩斯州勞倫斯城，斯賓塞藝術博物館，1988 年。

5. G·亨德森和 L·赫維茲的"清涼寺佛像"一文收錄了此畫，並對此多有論述，載《亞洲藝術》第 19 期(1956)。

6. 見清彥宗方《荊浩筆法記：論毛筆藝術》，載《亞洲藝術》，1974 年，瑞士阿斯科納。

7. 見《八朝遺珍：堪薩斯城納爾遜·阿特金斯藝術博物館和克利夫蘭藝術博物館藏中國繪畫作品》，克利夫蘭藝術博物館，1980 年，第 12 – 13 頁。

8. 有三幅體現關仝山水畫風格的典範之作現藏於臺北故宮博物院，參見《故宮書畫圖錄》，臺北，1989 年，第 55 – 60 頁。

9. 見《國際漢學會議紀要：中國藝術史部分》中高居翰所撰"三部近著中有關十世紀繪畫的論述"一文。該書於 1992 年由臺灣國家科學院出版。

10. 見班宗華："董源佚畫：河伯娶親圖"，載《亞洲藝術》，1970 年。

11. 除了這兩幅，另有一幅《蕭翼賺蘭亭圖》也被視為巨然所作。圖版見《故宮書畫圖錄》，臺北，1989 年，第 1 卷第 102 頁。

12. 這四部繪畫史是劉道醇在 1060 年前後所著《五代名畫補遺》、《聖朝名畫品》，郭若虛在 1080 年前後所著《圖畫見聞志》及鄧椿在 1167 年所著《畫繼》。1121 年印行的皇家畫錄《宣和畫譜》也是一部重要的美術史籍，詳見下條注解。

13. 十二世紀初，宋代皇室出了三部宮廷藏品書目，分別是《宣和畫譜》、《宣和書譜》、《宣和博古圖錄》。

14. 關於李成生平的描述見何惠凱"李成及北宋山水畫風格"，載《國際中國畫研討會紀要》，臺北，臺北故宮博物院，1972 年，第 251 – 283 頁。也見於《八朝遺珍》中有關李成和巨然的章節。

15. 蘇珊·布什和時學顏合著的《中國早期畫論》(哈佛大學出版社，1985 年)中引用過郭若虛的話，引言譯文略有出入。

16. 見《八朝遺珍》，圖版 77。

17. 見蘇珊·布什和時學顏合著的《中國早期畫論》第 113 頁。

18. 瓦萊麗‧漢森：“《清明上河圖》對中國史研究的重要作用”，見《宋元研究》，1996年，阿爾伯尼。

19. 瓦萊麗‧漢森在她那篇文章中指出，《清明上河圖》描繪的根本不是清明節的圖景，因為清明節特有的那些活動在畫上沒有得到體現；另外，通過與山西省岩山寺內繪於1167年的壁畫的風格相比較，她推論《清明上河圖》的創作時間略早於畫上張著題跋的時間（1186年），約在1060－1160年之間。

20. 見耶魯大學劉和平的博士論文“宋朝的藝術與經濟的關係”；另見勞倫斯‧J‧C‧馬：《中國宋朝的經濟發展與城市變革》，密西根大學地理系，1971年，第1－10頁。

21. 引自蘇珊‧布什、時學顏：《中國早期畫論》第103頁。

22. 見亞歷山大‧科本‧索柏所譯郭若虛的《圖畫見聞志》，美國知識界協會，1951年，第27－28頁、第86－87頁。

23. 見理查德‧維諾格拉德：《綫描自我：記1600－1900年間的中國肖像畫》，劍橋大學出版社，1992年。書中記叙了明末至清朝的肖像畫。

24. 見索柏譯郭若虛《圖畫見聞志》第47、49、51、55－56頁。

25. 見方聞、詹姆斯‧C‧Y‧瓦特：《擁有昨天：臺北國立故宮博物院珍寶錄》，紐約大都會藝術博物館、臺北故宮博物院，1996年。

26. 見蘇珊‧布什、時學顏：《中國早期畫論》第113頁。

27. 見班宗華：《李公麟的摹古名作》，紐約，大都會藝術博物館，1993年。小羅伯特‧哈里斯特和褚慧良在書中均有撰文。

28. 見特瑞斯‧茨‧巴瑟勒繆著《中國美術中的神話色彩及畫謎》，舊金山，亞洲藝術博物館，1988年。書中對中國畫謎作了全面介紹。

29. 陳容（約1200－1266），道學家，是魚龍畫題材早期最重要的畫家。他的《九龍圖》繪於1244年，真蹟現藏於美國波士頓美術館。詳見神代富太：《館藏中國畫代表作》第1卷（漢代－宋代卷）第127－129頁。

30. 見宋厚梅“中國魚龍畫及其象徵意義——析宋元魚龍畫”，載《國立故宮博物院30號簡報》第1，2期（1995年3－4月、5－6月刊）。該文是目前關於傳統魚龍畫的最全面的研究文章。

31. 郭熙論山水畫的重要著作《林泉高致》由S‧坂西譯成英文，書名為《關於山水畫》，倫敦，約翰‧默里公司出版，1935年。

32. 宋徽宗畫作被大量收錄於《中國美術五千年》叢書，臺北，《中國美術五千年》編委會出版，1985年。見第2卷，第2－22頁。

33. 見彼得‧C‧斯德曼文“開封空中的鶴：徽宗宮廷的吉祥物”，載《東方藝術》第20期（1990）第33－68頁。

34. 該圖可見《中國美術五千年》叢書第2卷第8－15頁。

35. 見班宗華：《李公麟的摹古名作》。

36. 見方聞《畫外音》，耶魯大學出版社，1992年，第173－245頁。另見朱里亞‧K‧默里：“藝術在南宋復興中的作用”，載《宋元研究》第18期（1986）第41－58頁。

37. 見鈴木敬“試析李唐的南下及其南宋院體畫風”，載《繪畫》第1047期（1981年12月）第5－20頁及第1053期（1982年7月）第13－23頁。

38. 見羅伯特‧A‧勞倫斯、方聞：《胡笳十八拍》，紐約，大都會藝術博物館，1974年。

39. 見方聞：《畫外音》第195－209頁。

40. 方聞的《畫外音》一書對此類畫作及其題跋多有描述，見第246－323頁。

41. 梁楷的畫作收錄於奧斯瓦爾多‧塞倫著《中國畫的一流畫家及主要流派》，紐約，羅納德出版社，1956年，第3卷圖版325－333。近來對南宋這一階段有兩個重要的研究成果，一是耶魯大學李慧淑1994年的博士畢業論文“楊皇后（1162－1223）的勢力範圍：南宋後期宮廷內的藝術和政治”，另為高居翰：《抒情之旅：記中國和日本詩意畫的發展》，哈佛大學出版社，1996年。

元代

1. 現存鄭思肖最著名之作品作於1306年，見高居翰《隔水之山：元代中國繪畫（1279－1368）》，紐約和東京，1976年版（以下稱《山》）。

2. 關於元代繪畫中這一主題的討論，見李雪曼和何惠鑒編《蒙古人統治下的中國藝術：元代（1279－1368）》（以下稱李和何）一書第97－101頁何惠鑑的文章。

3. 《山》圖2；李和何，圖18。

4. 見石守謙對這一畫卷的研究，載方聞編《心印：普林斯頓大學藝術博物館愛德華‧C‧愛略特家族和約翰‧B‧愛略特中國書畫作品選》一書，普林斯頓，1984年版，第237－254頁。

5. 有關對此畫的全面研究及其來龍去脈，見李鑄晉《趙孟頫的一幅山水畫：鵲華秋色圖》，載《亞洲藝術副刊》21卷，阿斯孔納，1965年。

6. 關於最後一類題材，佛利爾藝術館有一幅名畫，見《山》圖9和李鑄晉文“弗瑞爾《羊圖》與趙孟頫的馬畫”《亞洲藝術》30卷第4冊，1962年，第49－76頁。

7. 見李鑄晉文“趙氏家族三位成員的《人馬畫》”，《載文字與圖像》第199－220頁。李從趙氏現存及文獻著錄的繪畫中引用了許多題記，以證明馬畫作品的政治含義。又見杰羅姆‧西爾伯杰德文“歌功頌德：趙雍《御馬圖》與元末政治”，載《惡劣藝術》46卷第3冊，1985年，第159－198頁。

8. 見注5李鑄晉文（299頁）引自《宣和畫譜》中關於唐代一位畫馬皇子李緒的條目。

9. 摘引自注6李鑄晉文的譯文，第211－212頁。李指出，既然趙氏述及曾見過韓幹三幅作品的題記是寫在另一塊絹上的，那它有可能是從別的畫馬圖中移補來的。

10. 元代宮廷繪畫近年來受到學術界的重視，有一篇很好的短文，見瑪莎‧史密斯‧韋德納文“蒙古宮廷中的繪畫與資助面面觀，1260－1368”，載李鑄晉編《藝術家與資助人：中國繪畫的社會和經濟方面》，

西雅圖,1989 年版,第 37－59 頁。

11. 伊麗莎白・布拉澤頓在對何澄這幅作品的研究中,引用同時期一幅類似畫卷上的題跋來描述這類合成作品的創作過程。見於她尚未發表的博士論文《李公麟 與陶潛 "歸去來兮辭" 長卷圖畫》,普林斯頓,1992年,第 221 頁。

12. 見李和何,圖 201。

13.《山》圖 72。此圖現藏北京故宮博物院。

14. 見黛博拉・德爾高斯・穆勒文 "張渥:十四世紀一位人物畫家的研究",載《亞洲藝術》47 卷第 1 冊,1986 年,第 5－50 頁。 現存畫卷中有兩幀繪於 1346 年,吉林卷繪於 6 月,上海博物館卷繪於 10 月。 克利夫蘭博物館所藏那卷繪於 1361 年;見李和何,圖 187,及《山》圖70。

15. 詩見戴維・霍克斯《楚辭:南方之歌》,牛津 1959 年版,第 35－44 頁;這首詩在 38－39 頁。

16. 見戴維・森瑟鮑文 "玉山主人:十四世紀崑山的資助人",載《藝術家與資助人》第 93－100 頁。

17. 這些畫現存京都,表現的是神仙李鐵拐和蛤蟆;見東京國家博物館《宋元繪畫》,京都,1962 年,第 46 頁,以及《山》圖 66(圖中只有李鐵拐)。

18. 見南希・莎茨曼・斯坦哈特文 "朱好古再議:ROM 繪畫的新年代與晉南釋道畫風,"載《亞洲藝術》48 卷第 1、2 冊,1987 年,第 5－38 頁。

19. 其中之一,見《山》圖 65。

20. 關於這些畫的講座,見前引瑪莎・史密斯・韋德納文,第 39－41 頁。

21. 佚名作倪瓚像繪於 1330 年代或 1340 年代初,見《山》圖 45－46。

22. 林伯・弗蘭克文 "元代論肖像畫技法的兩篇論文",載《東方藝術》第 3卷第 1 冊,1950 年,第 27－32 頁。

23. 有關趙氏這種畫風的作品及其風格源流的講座,見理查德・維諾格萊德文 "《水村漁樂圖》與趙孟頫的李郭畫風山水",載《亞洲藝術》四十卷第 2、3 冊,第 124－142 頁。

24. 藏臺北故宮博物院;見《山》圖 19。

25.《八朝遺珍:納爾遜藝術館、堪薩斯城阿特金斯博物館和克利夫蘭藝術博物館藏中國繪畫作品》,克利夫蘭,1980 年,圖 24。

26. 藏堪薩斯城納爾遜・阿特金斯藝術館;見《山》彩圖 3。

27. 見喜龍仁《中國繪畫:主要大師和原理》,倫敦和紐約,1956－1958 年版,卷 6,圖 86－87。吳的題識寫於 1352 年,說此畫 "殆十餘年矣"。

28. 班宗華《寒林枯樹:中國繪畫中的山水題材》(紐約:中國屋畫廊,1973年),第 143 頁。

29. 無年款;印刷本可見《中國美術全集》,北京,1989 年版,繪畫卷 5(元代繪畫),圖 87。

30. 大幅冊頁,藏北京故宮博物院,署於 1325 年,見《中國美術全集》(同上注)圖 51;《雙松圖》現藏臺北故宮博物院,年款為 1329 年,見《山》圖34;扇面現藏普林斯頓藝術博物館,無年款,但可能出自同一時期,見

31.《羣峰雪霽圖》,藏臺北故宮博物院,見《山》圖 37。

32. 收錄於陶宗儀 1366 年問世的雜集《輟耕錄》。《山》中有節譯,第 86－88頁。全譯文見蘇珊・布什和時學顏編《早期中國畫論》,劍橋,1985 年版,第 262－266 頁。

33. 徐邦達對此卷有長文研究,見《古書畫偽訛考辨》,南京,1984 年版卷 3,第 76－79 頁及卷 4,圖 19－21。

34. 例見杜哲森文 "倪雲林 '逸氣' 說試析",載《朵雲》卷 4,1982 年 11 期,第 151－160 頁。

35.《秋林野興圖》,藏大都會藝術博物館,見《山》圖 47。繪於 1355 年的一幅作品,現藏臺北故宮博物院,見《元代四大家》,臺北,1975 年版,圖301。

36. 理查德・維諾格萊德 "家產:王蒙 1366 年《青卞隱居圖》中反映出來的個人處境和文化模式",載《東方藝術》卷 8,1982 年,第 1－29 頁。

37. 此畫現藏臺北故宮博物院;印刷本可見《山》圖 58。

38. 關於杭州一帶的大家之一孟玉澗的一幅精彩作品,見《山》彩圖 8。

39. 班宗華譯,引自《在天堂邊緣》。

40. 引自方聞《心印》及其他,第 104 頁。

41. 見蘇珊・布什和時學顏編《早期中國畫論》,第 261 頁。"寫"在該文中譯為 "sketching";我在此將其直譯為 "writing",用以說明它與書法的關係。

42. 理查德 C・魯道夫 "元代畫家郭界及其日記",載《亞洲藝術》卷 3,1959 年,第 175－188 頁。

43. 高居翰《中國繪畫》,日內瓦,1961 年版,第 94 頁。此畫現藏於日本京都。

44. 關於對繪畫中的梅花題材及有關的文學作品的研究,見瑪吉・比奇福特《玉骨冰心:中國藝術中的梅花》等,紐黑文,1985 年版。《松齋梅譜》的一種版本在一次以該書為目錄冊的展覽中被列為第 526 號,並對之有所討論。下文引述宋濂著作中關於王冕的文章,即轉引自該目錄第79 頁。

明代

1. 明・姜紹書:《無聲詩史》卷一。 轉引自于安瀾《畫史叢書》,上海,上海人民美術出版社,1963 年,第 6 頁。

2. 清・徐沁:《明畫錄》卷二。轉引自于安瀾《畫史叢書》第 20 頁。

3. 清・張廷玉等:《明史・劉健傳》,中華書局,北京,1974年,第4805頁。

4.《宣和畫譜》卷十八。見于安瀾《畫史叢書》第 221 頁。

5. 見《兩浙名賢錄》。轉引自穆益勤《明代院體浙派史料》,上海,上海人民美術出版社,1985 年,第 24－25 頁。

6. 清・周亮工:《讀畫錄》卷二。見于安瀾《畫史叢書》第 23 頁。

7. 明・董其昌:《畫旨》。轉引自于安瀾:《畫論叢刊》,北京,人民美術出版社,1960 年,第 72 頁。

8. 引自《康熙錢塘縣誌》卷二六。

9. 清‧秦祖永《桐陰論畫》,清刻本,二編第16頁。

10. 可參見俞劍華:《中國繪畫史》,上海,上海書店,1984年,下冊第265頁。

11. 引自清‧卞永譽《式古堂書畫彙考》,江都王氏鉛印本,1921年。

12. 引自明‧汪珂玉《珊瑚網》卷十八,吳興張氏適園叢書本,明崇禎十六年(1643年)成書。

清代

1. 鄭錫珍:《弘仁髡殘》,上海,上海人民美術出版社。

2. 同上。

3. 見徐邦達:《中國繪畫史圖錄》,上海,上海人民美術出版社,1984年。

4. 謝稚柳:《朱耷》,上海,上海人民美術出版社,1985年。

5. 鄭拙廬:《石濤研究》,北京,人民美術出版社,1961年。

6. 朵雲編輯部編《清初四王畫派論文集》,上海,上海人民美術出版社,1993年。

7. 胡佩衡:《王石谷》,上海,上海人民美術出版社,1985年。

8. 轉引自冉祥正、閻少顯:《中國歷代畫家傳略》,北京,中國展望出版社,1986年。

9. 轉引自《中國歷代畫家傳略》,見上注。

10. 清‧王翬:《清暉畫跋》。轉引自《中國歷代畫家傳略》,見注8。

11. 清‧吳歷:《墨井畫跋》。轉引自《中國歷代畫家傳略》,見注8。

12. 邵洛羊:《吳歷》,上海,上海人民美術出版社,1962年。

13. 劉綱紀:《龔賢》,上海,上海人民美術出版社,1962年。

14. 清‧張庚:《國朝畫徵錄》。轉引自于安瀾編《畫史叢書》,上海,上海人民美術出版社,1963年。

15. 秦嶺雲:《揚州八怪叢話》,上海,上海人民美術出版社,1985年。

16. 蔣華:《高翔》,上海,上海人民美術出版社,1986年。

17. 潘茂:《鄭板橋》,上海,上海人民美術出版社,1980年。

18. 薛永年:《華嵒研究》,天津,天津人民美術出版社,1984年。

19. 聶崇正:《袁江與袁耀》,上海,上海人民美術出版社,1982年。

20. 清‧鄒一桂:《小山畫譜》。轉引自王伯敏:《中國繪畫史》,上海,上海人民美術出版社,1982年。

21. 趙力:《京江畫派研究》,長沙,湖南美術出版社,1994年。

22. 丁羲元:《虛谷研究》,天津,天津人民美術出版社,1987年。

近代與現代

1. 西泠印社:西泠印社是研究篆刻的學術團體。1904年由丁輔之、王禔、吳隱、葉為銘等創辦於浙江杭州孤山,因地近西泠而命名。孤山在西湖北側,是著名的風景遊覽勝地。

2. 石鼓文:先秦石刻文字。石為鼓形,所刻文字為秦始皇統一文字前的大篆,即籀文。歷史家對石鼓刻文的確切年代所説不一,集為《石鼓年代考》一書。刻石多殘損,北宋歐陽修錄時僅存465個字。唐代書法理論家張環瓘、近代書法家康有為等,對石鼓文書法均給以高度評價。吳昌碩一生臨寫石鼓不輟。原石現藏北京故宮博物院。

3. 浙派、皖派:篆刻流派。浙派於清代乾隆年間由浙江人丁敬開創,繼者有蔣仁、黃易、奚岡、陳豫鍾、陳鴻壽、趙之琛、錢松等。因丁敬等名家都是浙江人,凡仿效這些人風格者均稱“浙派”。皖派始創於明代人何震,後繼者有蘇宣、程樸等。清代的後繼者有鄧石如、吳熙載、徐三庚等,均為一時之名家。

4. 碑版權量:這裡指刻於碑版和權量上書法文字。碑版,泛指碑誌等文字刻石,如宮中之碑、廟中之碑及墓誌等。權為稱錘,是測定物體重量的器具;量,亦為量物之多少、大小的量器。遺留下來的秦代權量上,常刻有小篆文字,為研究金石碑版和書法篆刻的人所看重。

5. 潘天壽:《回憶吳昌碩先生》(《美術》,1957年第1期)説:“昌碩先生繪畫設色方面……能打開古人的舊套。最顯著的例子,是喜用西洋紅。西洋紅的顏色,原自海運開通後來中國的,吾國在任伯年以前,未曾有人用它來畫國畫,用西洋紅畫國畫可説始自昌碩先生。因為西洋紅的紅色,深紅而能古厚,可以補足胭脂淡薄的缺點。再則深紅古厚的西洋紅色彩,可以配合先生古厚樸茂的繪畫風格,因此極喜歡它。昌碩先生把早年專研金石治印所得的成就——以金石治印的古厚質樸的意趣,引用到繪畫用色方面來,自然不落於清新平薄,更不落於粉脂俗艷。他大刀闊斧地用大紅大綠而能得到古人用色未有的複雜變化,可説是大寫意花卉最善於用色的能手。”

6. 同上引。

7. 明‧謝肇淛《西吳枝乘》:“余嘗品茗,以武夷、虎丘第一,淡而遠也。松羅龍井英次之,香之艷也。天池又次之,常而不厭也。”

8. 宋‧陳淵《默堂文集》有詩曰:“攜手望春同茗飲,小坊燈火自相親。”古人把品茗清談稱之為“茶話”,宋方岳《秋崖小稿入局》詩:“茶話略無塵土雜,荷香剩有水風兼。”都把品茗與淡泊自適的隱逸生活聯繫起來。民間也有“粗茶淡飯勝過山珍海味”諺語。

9. 缶:瓦器。用以盛水或酒。在古代,瓦器比金玉之器要低賤,因此也將瓦缶之器比之於身份低微之人或不珍貴的物品。屈原《卜居》:“黃鐘毀棄,瓦釜雷鳴。”意指高貴的黃鐘大呂毀棄了,只剩下瓦器的轟響,暗喻禮樂之士被庸下之人所取代。吳昌碩以“缶”自號,是取相反的意思,即瓦缶和瓦釜之聲出自醇厚的下層,其清、純、樸、拙勝過黃鐘大呂即高官貴冑的奢華、驕狂和誇飾。

10. 俞劍華:《陳師曾先生的生平及其藝術》一文引陳師曾好友、畫家姚華《朽畫賦》言:“師曾於畫,其惟一之主張,乃脱離王畫藩籬(“王畫”指清初王時敏、王鑑、王石谷、王原祁的畫——郎注)……至師曾用筆之輕重,顏色之調合,以及山水之烘染,不知者以為摹仿青湘(石濤),其實參酌西洋畫法甚多。不過師曾的參合西法乃融化無形,不易覺察而已。”見周積寅編《俞劍華美術論文選》,山東美術出版社,1986年。

11. 見《繪學雜誌》，北京大學畫法研究會編，1920 年。

12. 撞水、撞粉法：是水墨畫中一種用水、用粉的方法，著色後再用水破，或著水後再用粉，這種方法在畫樹幹時猶為多用，能造成自然的肌理，別具一格。

13. 按照日本評論家河北倫明的說法，"現代日本畫"是從明治時代的橫山大觀、菱田春草的試驗性畫法——"朦朧體"開始的。他說："很明顯，今天的日本畫是明治後期以後的產物。就是說，在文明開化期以後，受到了西方繪畫的刺激，直接地去表現自然空氣和光線，並進而把技法的重點從線條轉移到了色彩。""它吸收了一部分西方繪畫的手法，但又與西方繪畫有所不同；它保留了日本傳統的情趣和精神，但又具有與舊日本畫不同的味道。這種新產生的日本畫，毅然完成了向現代日本畫的轉變。"見河北倫明著《現代的日本畫》，祖秉和譯，中國文聯出版公司，1986 年。

14. 見《美展國畫談》，載黃小庚、吳瑾：《廣東畫壇實錄》，嶺南美術出版社，1990 年，第 125 頁。

15. 邯鄲學步：是中國古代哲人莊子講的一個喻意故事。說一個燕國人到趙國的都城邯鄲學習走步，結果沒有學會趙國的步法，把自己原來的步法也忘記了，只好爬行而歸。後來人們用"邯鄲學步"比喻仿效別人不成，反失原有本領的做法。見《莊子·秋水篇》。

16. 引文見《國畫特刊》，廣東國畫研究會編印，1926 年。

17. 黃般若：《剽竊新派與創作之區別》，見《廣東畫壇實錄》，嶺南美術出版社，1990 年，第 16 頁。

18. 見《國畫研究會是怎樣成長的》，載廣州《中山日報》，1947 年 9 月 13 日。

19. 引自《國民新聞》，1927 年 6 月 26 日。見《廣東畫壇實錄》，第 48 頁。

20. 引自《畫學不是一件死物》、《高奇峰先生榮哀錄》，1934 年。見《廣東畫壇實錄》第 111 頁。

21. 康有為在遊歐時看過許多西方繪畫，喜拉斐爾和西方寫實方法。劉海粟《憶康有為先生》（《齊魯談藝術錄》，山東美術出版社，1985 年）記述康有為家中藏有提香、拉斐爾等人作品的複製品，並寫過如下的論畫詩："畫師吾愛拉斐爾，創寫陰陽妙逼真。色外生香饒隱秀，意中飛動更如神……"

22. 康有為：《萬木草堂藏畫目序》，1917 年。

23. 《悲鴻自述》："南海先生……獎掖後進，實具熱腸，余乃執弟子禮居門下。"又參見郎紹君《論中國現代美術》，江蘇美術出版社，1988 年，第 16 頁。

24. 引自《畫學講義》，見《湖社月刊》合刊本，天津市古籍書店，1992 年，上冊，總 378 頁。

25. 參見水天中《中國畫論爭的回顧與思考》，《當代繪畫述評》，山西人民出版社，1991 年。

26. 明清歙縣籍的畫家有程嘉燧、程邃、謝紹烈、漸江、方兆曾、鄭旼、程正揆、吳山濤等。

27. 據黃賓虹《黃山畫苑略》載，歙縣潭渡村黃氏一族中，以畫名世的始於明嘉靖間，先後有黃柱、黃守孝、黃明揚、黃明邦、黃思誠、黃文吉、黃熙、黃崇健等。

28. 南社：清末文學團體，以反清為宗旨。成立於 1906 年，發起人有陳去病、柳亞子等，社員多為孫中山領導的同盟會會員，有同盟會"宣傳部"之稱。

29. 《國粹學報》，1905 年創於上海。鄧實主編，主要撰稿人有著名學者劉師培、章炳麟、王國維、黃節、馬叙倫等，以"發揚國學，保存國粹"和"愛國愛種，存學救世"為宗旨，研究和闡述中華民族傳統文化、藝術，表彰忠烈等。1912 年停刊。

30. 見康定斯基《論藝術的精神》（《Concerning the Spiritualin Art》，George Wittenbern Inc, 1955, New York.）中文版，中國社會科學出版社，1987 年。

31. 引自《畫學篇》、《畫學篇釋義》。均見孫旗：《黃賓虹的繪畫思想》，臺北天華出版事業股份有限公司，1979 年，第 170－172 頁。

32. 見黃賓虹《畫法要旨》，載《國畫月刊》，1934 年 1、2、3、5 期。他在文章中解釋五種筆法說："用筆言如錐畫沙者，平也；平非板實……水有波折，固不害其為平。……用筆言屋漏痕者，留也；……用筆之法，最忌浮滑；浮乃飄忽不遒，滑乃柔軟無勁。……用筆言如折釵股者，圓是也；妄生圭角，則獰惡可憎……取法籀篆行草，盤旋曲折，純任自然，圓之至矣。…… 力能扛鼎者，重也；揚之高華，按之沉實，同一重也……"七種墨法中之"焦墨"指焦乾的即最重、最黑、最乾的墨。"宿墨"指隔夜之墨，久在硯池中存放的墨。

33. 陳小蝶：《從美展作品感覺到現代國畫畫派》，見《美展彙刊》，1929 年 4 月，第一屆全國美術展覽會編輯組發行。

34. 吳友如，清末畫家，名嘉猷，字友如，江蘇元和人。1884 年，應上海點石齋書局之聘，任《點石齋畫報》主筆，後又自辦《飛影閣畫報》創作了大量以時事新聞、市井風俗、中外逸事、民間傳說為題的報刊畫，成為我國早期報刊美術的主將。出版有《吳友如畫寶》等。

35. 引自《悲鴻自述》，見《徐悲鴻藝術文集》，臺北藝術家出版社，1987 年，第 1 頁。

36. 引自徐悲鴻《新國畫建立之步驟》，見《徐悲鴻藝術文集》，第 529 頁。

37. 引自徐悲鴻《惑》、《惑之不解》，載《美術特刊》，1929 年。又見《徐悲鴻藝術文集》第 131－143 頁。

38. 參見徐伯陽、金山編《徐悲鴻年譜》第 214 頁，記徐氏在新加坡中正中學的演講，臺北藝術家出版社，1991 年。

39. 《蔣兆和畫集》（1941 年）"自序"寫道："知我者不多，愛我者尤少，識吾畫者皆天下之窮人，唯我所同情者，乃道旁餓殍。嗟夫，處於荒災混亂之際，窮鄉僻壤之區，兼之家無餘蔭，幼失教養，既無嚴父，又無慈母，幼而無學，長亦無能，至今百事不會，惟性喜美術，時時塗抹，漸漸成

技,於今十餘年來,靠此糊口,東馳西奔,遍列江湖……茫茫的前途,走不盡的沙漠,給予我漂泊的生活中,借此一支頹筆描寫我心靈中一點感慨……"

40. 見《林風眠畫集》所附"年譜",臺北國立歷史博物館發行,1989年10月。

41. 郎紹君:《林風眠》,臺灣錦繡文化出版公司,中國文物出版社,1994年。

42. 郎紹君:《林風眠藝術的內涵》,載《美術史論》,1990年第2期。

43. 郎紹君:《創造新的審美結構》,載《文藝研究》,1990年第2期。

44. 見《潘天壽談藝錄》,浙江人民美術出版社,1985年。

45. 1942年在重慶舉辦的陳之佛個展,著名學者潘菽、評論家李長之等寫了文章,潘氏文章的題目是《從環中到象外》,說他的畫已經具有了"象外之旨",詩意盎然了;李長之則說他"在花卉中開闢了嶄新的畫風"。著名文化藝術界人士郭沫若、陳樹人、孔德成、沈尹默、張宗祥、方東美等,都為畫展題詞題詩。參見李有光、陳修範:《陳之佛研究》,江蘇美術出版社,1990年。

46. 鄧白:《緬懷先師陳之佛先生》,載《藝苑》,1982年第1期。

47. 傅抱石:《論皴法》,見伍霖生編《傅抱石畫論》,臺北藝術家出版社,1991年。

48. 傅抱石21歲時作有四條屏,有擬米元章、程邃、倪瓚,其中與程邃最為接近,參見《傳統繪畫的新境界》,收入《傅抱石研究論文集》,傅抱石研究會編,1990年。

49. 參見張國英:《傅抱石與日本畫風》,同前書。

50. 王繼權、童煒鋼編《郭沫若年譜》,江蘇人民出版社,1983年。

51. 何懷碩:《論傅抱石》,見《傅抱石畫論》。

52. 伍霖生:《傅抱石畫跡辨真》,同上書。

53. 夏普:《傅抱石筆法論》,見《傅抱石研究論文集》。

54. 見傅抱石覆唐遵之信,轉引自薛慧山:《胸中具上下千古之思,腕下具縱橫萬里之勢》,見《傅抱石研究論文集》。

55. 連環畫、年畫是大眾的藝術形式,宜於作政治宣傳的有力工具,因此,它們曾是五六十年代最受政府文化部門重視的繪畫門類,美術學院的創作課,一度只有連環畫、年畫和宣傳畫。參見葉淺予:《細述滄桑記流年》,群言出版社,1992年。

56. 見前注葉淺予書。

57. 老舍:《看畫》,見《掃蕩報》1944年12月22日。

58. 參見黃永玉《大雅寶胡同甲二號安魂祭——謹以此文獻給可染先生、佩珠夫人和孩子們》,載香港《九十年代》,1990年第1期。

59. 參見李可染《談中國畫的改造》,載《人民美術》,1950年創刊號。

60. 王森然(1895-1984)河北定縣人,曾參加過五四運動,先後在保定、北京、榆林、濟南等地擔任教職,兼作史學、文學研究,並主編過多種報刊,曾大力提倡平民教育與平民文學,深得孫中山、蔡元培的賞識。著名的共產黨領導人劉志丹等,都曾得到過他的啟蒙教育。1925年與齊白石相識並成為忘年交。五十至八十年代任中央美術學院教授。善花鳥畫。"走向十字街頭"是五四新文學運動提出的口號,要求文學家藝術家擺脫貴族化,到民眾中去,表現勞苦大眾的生活和願望。

61. 見《新意新情》,載《美術》,1961年,第6期。

62. 王森然《李苦禪傳序》,轉引自王森然《回憶齊白石先生》。

63. 謝稚柳:《巴山池上雨,相見已無期》,見包立民編《張大千的藝術》,三聯書店,1986年。

64. 參見郎紹君:《論中國現代美術》,第129-130頁。

圖版索引

中國歷代畫家名錄

Pinyin	Wade-Giles	Dates	Characters	Zi (style name)	Hao (sobriquet) and Other Names
THREE KINGDOMS					
Gao Buxing	Ts'ao Pu-hsing	3d c.	曹不興		
JIN DYNASTY					
Gu Kaizhi	Ku K'ai-chih	ca. 345 – ca. 406	顧愷之	Changkang [Ch'ang-k'ang] 長康	Hutou [Hu-t'ou] 虎頭
Wang Xizhi	Wang Hsi-chih	307 – ca. 365	王羲之	Yishao [I-shao] 逸少	
Wei Xie	Wei Hsieh	W. Jin, mid-3d – mid-4th c.	衛協		
SOUTHERN DYNASTIES					
Lu Tanwei	Lu T'an-wei	active 460s – early 6th c.	陸探微		
Wang Wei	Wang Wei	415 – 443	王微	Jingxuan [Ching-hsüan] 景玄	
Xiao Yi [emperor Yuan of the Liang]	Hsiao I	508 – 554	蕭繹	Shicheng [Shih-ch'eng] 世誠	
Zhang Sengyou	Chang Seng-yu	active 500 – 550	張僧繇		
NORTHERN DYNASTIES					
Yang Zihua	Yang Tzu-hua	No. Qi, active mid-late 6th c.	楊子華		
SUI DYNASTY					
Dong Boren	Tung Po-jen	active mid – late 6th c.	董伯仁		
Sun Shangzi	Sun Shang-tzu	late 6th – early 7th c.	孫尚子		
Tian Sengliang	T'ien Seng-liang	No. Zhou, late 6th c.	田僧亮		
Yan Bi	Yen Pi	563 – 613	閻毗		
Yang Qidan	Yang Ch'i-tan	active last half of 6th c.	楊契丹		
Yuchi Bazhina	Yü-ch'ih Pachih-na	6th – 7th c.	尉遲跋質那		
Zhan Ziqian	Chan Tzu-ch'ien	mid – late 6th c.	展子虔		
Zheng Falun	Cheng Fa-lun	6th – 7th c.	鄭法輪		
Zheng Fashi	Cheng Fa-shih	6th – early 7th c.	鄭法士		
TANG DYNASTY					
Cao Ba	Ts'ao Pa	8th c.	曹霸		
Chen Hong	Ch'en Hung	8th c.	陳閎		
Dai Song	Tai Sung	8th c.	戴嵩		
Han Gan	Han Kan	ca. 720 – 780	韓幹		
Han Huang	Han Huang	723 – 787	韓滉	Taichong [T'ai-ch'ung] 太冲	
He Zhizhang	Ho Chih-chang	659 – 744	賀知章	Jizhen [Chi-chen] 季真	
Huaisu	Huai-su	725 – 785	懷素	Cangzhen [Ts'ang-chen] 藏真	
Lang Yuling	Lang Yü-ling	early Tang	郎餘令		
Li Cou	Li Ts'ou	mid-8th c.	李湊		
Li Linfu	Li Lin-fu	d. 752	李林甫	Genu [Ke-no] 哥奴	
Li Sixun	Li Ssu-hsün	651 – 716	李思訓	Jianjian [Chien-chien] 建見	
Li Zhaodao	Li Chao-tao	ca. 675 – 741	李昭道		
Lu Hong	Lu Hung	active early 8th c.	盧鴻	Haoran [Hao-jan] 顥然 or 浩然	

Pinyin	Wade-Giles	Dates	Characters	Zi (style name)	Hao (sobriquet) and Other Names
Wang Mo [Ink Wang]	Wang Mo	D. ca. 805	王默		
Wang Wei	Wang Wei	699 – 759	王維	Moji [Mo-chi]摩詰	
Wang Xiong	Wang Hsiung	active early 8th c.	王熊		
Wei Yan	Wei Yen	late 7th-early 8th c.	韋偃		
Wu Daozi	Wu Tao-tzu	active ca. 710 – 760	吳道子		
Xue Ji	Hsüeh Chi	649 – 713	薛稷	Sitong [Ssu-t'ung]嗣通	
Yan Liben	Yen Li-pen	ca. 600 – 673	閻立本		
Yan Lide	Yen Li-te	d. 656	閻立德		
Yan Zhenqing	Yen Chen-ch'ing	709 – 785	顏真卿	Qingchen [Ch'ing-ch'en]清臣	
Yang Bian	Yang Pien	Tang	楊辨		
Yuchi Yiseng	Yü-ch'ih I-seng	7th – 8th c.	尉遲乙僧		
Zhang Xiaoshi	Chang Hsiao-shih	7th – 8th c.	張孝師		
Zhang Xu	Chang Hsü	active 714 – 742	張旭	Bogao [Po-kao]伯高	
Zhang Xuan	Chang Hsüan	active 714 – 742	張萱		
Zhang Zao	Chang Tsao	Mid – late 8th c.	張璪	Wentong [Wen-t'ung]文通	
Zheng Qian	Cheng Ch'ien	ca. 690 – 764	鄭虔	Ruoqi [Jo-ch'i]弱齊	
Zhou Fan	Chou Fang	ca. 730 – ca. 800	周昉	Zhonglang [Chung-lang]仲朗, Jingxuan [Ching-hsüan]景玄	

FIVE DYNASTIES AND TEN KINGDOMS

Pinyin	Wade-Giles	Dates	Characters	Zi (style name)	Hao (sobriquet) and Other Names
Dong Yuan	Tung Yüan	d. 962	董源 or 董元	Shuda [Sheu-ta]叔達	Beiyuan [Pei-yüan]北苑
Gao Congyu	Kao Ts'ung-yü	ca. 10th c.	高從遇		
Gao Daoxing	Kao Tao-hsing	9th c.	高道興		
Gu Hongzhong	Ku Hung-chung	10th c.	顧閎中		
Guan Tong	Kuan T'ung	early 10th c.	關仝 or 關同		
Guanxiu	Kuan-hsiu	832 – 912	貫休	Deyin [Te-Yin]德隱, Deyuan [Te-yüan]德遠	Chanyue [Ch'an-yüeh]禪月
Guo Zhongshu	Kuo Chung-shu	ca. 910 – -977	郭忠恕	Shuxian [Shu-hsien]恕先	
Huang Jubao	Huang Chü-pao	d. ca. 960	黃居寶	Ciyu [Tz'u-yü]辭玉	
Huang Jucai	Huang Chü-ts'ai	933 – after 933	黃居寀	Boluan [Po-luan]伯鸞	
Huang Quan	Huang Ch'üan	903 – 965	黃筌	Yaoshu [Yao-shu]要叔	
Jing Hao	Ching Hao	ca. 855 – 915	荊浩	Haoran [Hao-jan]浩然	Hongguzi [Hung-ku-tzu]洪谷子
Juran	Chü-jan	active ca. 960 – 985	巨然		
Li Cheng	Li Ch'eng	919 – 967	李成	Xianxi [Hsien-hsi]咸熙	
Wei Xian	Wei Hsien	10th c.	衛賢		
Xu Xi	Hsü Hsi	d. before 975	徐熙		
Zhang Xuan	Chang Hsüan	active ca. 890 – 930	張玄		
Zhao Gan	Chao Ken	mid-10th c.	趙幹		
Zhao Yan	Chao Yen	d. 922	趙嵒	Luzhan [Lu-chan]魯瞻, Qiuyan [Ch'iu-yen]秋巘	Original name Zhao Lin [Chao Lin]趙霖

SONG DYNASTY

Pinyin	Wade-Giles	Dates	Characters	Zi (style name)	Hao (sobriquet) and Other Names
Chen Rong	Ch'en Jung	ca. 1200 – 1266	陳容	Gongchu [Kung-ch'u]公儲, Sike [Ssu-k'o]思可	Suoweng [So-weng]所翁
Cui Bai	Ts'ui Pai	active ca. 1050 – 1080	崔白	Zixi [Tzu-hsi]子西	
Dong Yu	Tung Yü	active late 10th c.	董羽	Zhongxiang [Chung-hsiang]仲翔	
Fan Kuan	F'an K'uan	active ca. 1023 – 1031	范寬	Zhongli [Chung-li]仲立	Original name F'an Zhongzheng [Fan Chung-cheng]范中正
Gao Keming	Kao K'o-ming	active ca. 1008 – 1053	高克明		
Gao Wenjin	Kao Wen-chin	11th c.	高文進		
Guo Xi	Kuo Hsi	ca. 1001 – ca. 1090	郭熙	Chunfu [Ch'un-fu]淳夫	
Huang Tingjian	Huang T'ing-chien	1045 – 1105	黃庭堅	Luzhi [Lu-chih]魯直	Shangu [Shan-ku]山谷, Fuweng [Fu-weng]涪翁
Huizong	Hui-tsung	1082 – 1135; r. 1101 – 1125	徽宗		Original name Zhao Ji [Chao Chi]趙佶

Pinyin	Wade-Giles	Dates	Characters	Zi (style name)	Hao (sobriquet) and Other Names
Li Congxun	Li Ts'ung-hsün	active 12th c.	李從訓		
Li Demao	Li Te-mao	active ca. 1241 – 1252	李德茂		
Li Di	Li Ti	ca. 1100 – after 1197	李迪		
Li Gonglin	Li Kung-lin	ca. 1041 – 1106	李公麟	Boshi [Po-shih]伯時	Longmian Jushi [Lung-mien chü-shih]龍眠居士
Li Gongnian	Li Kung-nien	late 11th – early 12th c.	李公年		
Li Song	Li Sung	active 1190 – 1230	李嵩		
Li Tang	Li T'ang	ca. 1050 – after 1130	李唐	Xigu [Hsi-ku]晞古	
Li Wei	Li Wei	active ca. 1050 – ca. 1090	李瑋	Gongzhao [Kung-chao]公昭	
Li Yongnian	Li Yung-nien	active ca. 1265 – 1274	李永年		
Liang Kai	Liang K'ai	active 13th c.	梁楷	Fengzi [Feng-tzu]風子	
Liu Cai	Liu Ts'ai	d. after 1123	劉寀	Daoyuan [Tao-yüan]道源, Hongdao [Hung-tao]宏道	
Liu Songnian	Liu Sung-nien	ca. 1150 – after 1223	劉松年		
Ma Ben (Fen)	Ma Pen (Fen)	early 12th c.	馬賁		
Ma Gongxian	Ma Kung-hsien	12th c.	馬公顯		
Ma Lin	Ma Lin	active early – mid-13th c.	馬麟		
Ma Yuan	Ma Yüan	active before 1189 – after 1223	馬遠		Qinshan [Ch'in-shan]欽山
Mi Fu	Mi Fu	1051 – 1107	米芾	Yuanzhang [Yüan-chang]元章	Nangong [Nan-Kung] 南宮, Lu-men Jushi [Lu-men chü-shih] 鹿門居士, Xiangyang Manshi [Hsiang-Yang man-shih]襄陽漫士, Haiyue Waishi [Hai-yüeh wai-shih]海嶽外史
Mi Youren	Mi Yu-jen	1075 – 1151	米友仁	Yuanhui [Yüan-hui]元暉	
Muxi	Mu-hsi	13th c.	牧谿		Fachang [Fa-ch'ang]法常
Qi Xu	Ch'i Hsü	10th c.	祁序		
Qiao Zhongchang	Ch'iao Chung-ch'ang	active early 12th c.	喬仲常		
Su Shi	Su Shih	1036 – 1101	蘇軾	Zizhan [Tzu-chan]子瞻	Dongpo Jushi [Tung-p'o chü-shih]東坡居士
Sun Zhiwei	Sun Chih-wei	d. ca. 1020	孫知微	Taigu [T'ai-ku]太古	
Wang Shen	Wang Shen	ca. 1048 – ca. 1103	王詵	Jinqing [Chin-ch'ing]晉卿	
Wang Tingyun	Wang T'ing-Yün	1151 – 1202	王庭筠	Ziduan [Tzu-tuan]子端	Huanghua Shanren [Huang-hua Shan-jen]黃華山人
Wang Ximeng	Wang Hsi-meng	1096 – 1119	王希孟		
Wen Tong	Wen T'ung	1019 – 1079	文同	Yuke [Yü-K'o]與可	Jinjiang Daoren [Chin-chiang tao-jen]錦江道人, Xiaoxiao Jushi [Hsiao-hsiao chü-shih] 笑笑居士, Shishi Xiansheng [Shih-shih hsien-sheng]石室先生
Xia Gui	Hsia Kuei	active early 13th c.	夏圭	Yuyu [Yü-yü]禹玉	
Xiao Zhao	Hsiao Chao	active ca. 1130 – 1160	蕭照		
Xu Chongsi	Hsü Ch'ung-ssu	11th c.	徐崇嗣		
Xu Daoning	Hsü Tao-ning	ca. 970 – 1051/1052	許道寧		
Yan Wengui	Yang Wen-kuei	active 980 – 1010	燕文貴		
Yang Wujiu	Yang Wu-chiu	1097 – 1171	揚無咎	Buzhi [Pu-chih]補之	Taochan Laoren [Tao-ch'an lao-jen]逃禪老人
Yi Yuanji	I Yüan-chi	11th c.	易元吉	Qingzhi [Ch'ing-chih]慶之	
Yujian Ruofen	Yü-chien Jo-fen	13th c.	玉澗若芬	Zhongshi [Chung-shih]仲石	Furong Shanzhu [Fu-jung shan-chu]芙蓉山主, Yujian [Yü-chien]玉澗
Zhang Zeduan	Chang Tse-tuan	active early 12th c.	張擇端	Zhengdao [Chung-tao]正道, Wenyou [Wen-yu]文友	
Zhao Boju	Chao Po-chü	d. ca. 1162	趙伯駒	Qianli [Ch'ien-li]千里	

Pinyin	Wade-Giles	Dates	Characters	Zi (style name)	Hao (sobriquet) and Other Names
Zhao Bosu	Chao Po-su	1124 – 1182	趙伯驌	Xiyuan [Hsi-Yüan]希遠	
Zhao Chang	Chao Ch'ang	ca. 960 – after 1016	趙昌	Changzhi [Ch'ang-chih]昌之	
Zhao Lingrang	Chao Ling-Jang	active c. 1070 – 1100	趙令穰	Danian [Ta-nien]大年	
Zhao Mengjian	Chao Meng-chien	1199 – before 1267	趙孟堅	Zigu [Tzu-ku]子固	Yizhai Jushi [I-chai chü-shih] 彝齋居士
Zhao Shilei	Chao Shih-lei	Song	趙士雷	Gongzhen [Kung-chen]公震	

YUAN DYNASTY

Pinyin	Wade-Giles	Dates	Characters	Zi (style name)	Hao (sobriquet) and Other Names
Gao Zhibai	Ts'ao Chih-pai	1271 – 1355	曹知白	Youxuan [Yu-hsüan]又玄, Zhensu [Chen-su]真素	Yunxi [Yün-hsi]雲西
Chen Lin	Ch'en Lin	ca. 1260 – 1320	陳琳	Zhongmei [Cheng-mei]仲美	
Chen Ruyan	Ch'en Ju-yen	ca. 1331 – before 1371	陳汝言	Weiyun [Wei-yün]惟允	Qiushui [Ch'iu-shui]秋水
Fang Congyi	Fang Ts'ung-i	ca. 1301 – after 1380	方從義	Wuyu [Wu-yü]無隅	Fanghu [Fang-hu]方壺
Gao Kegong	Kao K'o-kung	1248 – 1310	高克恭	Yanjing [Yen-ching]彥敬	Original name Shi'an [Shih-an] 士安, Fangshan Laoren [Fang-shan lao-jen]房山老人
Gong Kai	Kung K'ai	1222 – 1307	龔開	Shengyu [Sheng-yü]聖予	Cuiyan [Ts'ui-yen]翠岩
Guan Daosheng	Kuan Tao-sheng	1262 – 1319	管道昇	Zhongji [Chung-chi]仲姬	
Guo Bi	Kuo Pi	1280 – d. ca. 1335	郭畀	Tianxi [T'ien-hsi]天錫	Tuisi [T'ui-ssu]退思
He Cheng	Ho Ch'eng	1224 – after 1315	何澄		
Huang Gongwang	Huang Kung-wang	1269 – 1354	黃公望	Zijiu [Tzu-chiu]子久	Yifeng [I-feng]一峰, Dachi Daoren [Ta-ch'ih tao-jen]大癡道人, Jingxi Laoren [Ching-hsi lao-jen]井西老人
Ke Jiusi	K'o Chiu-ssu	1290 – 1343	柯九思	Jingzhong [Ching-chung]敬仲	Danqiusheng [Tan-ch'iu sheng] 丹丘生
Li Kan	Li K'an	1245 – 1320	李衎	Zhongbin [Chung-pin]仲賓	Xizhai Laoren [Hsi-Chai lao-jen] 息齋老人
Li Sheng	Li Sheng	14th c.	李升	Ziyun [Tzu-yün]子雲	Ziyunsheng [Tzu-yünsheng] 紫筼生
Luo Zhichuan	Lo Chih-ch'uan	active ca. 1300 – 1330	羅稚川		
Meng Yujian	Meng Yü-chien	active 14th c.	孟玉澗	Jisheng [Chi-sheng]季生	Meng Zhen [Meng Chen]孟珍, Tianze [T'ien-tse]天澤
Ni Zan	Ni Tsan	1301 – 1374	倪瓚	Yuanzhen [Yüan-chen]元鎮	Yunlin [Yün-lin]雲林, Jingming Jushi [Ching-ming chü-shih] 淨名居士
Qian Xuan	Ch'ien Hsüan	ca. 1235 – before 1307	錢選	Shunju [Shun-chü]舜舉	Yutan [Yü-t'an]玉潭
Ren Renfa	Jen Jen-fa	1255 – 1328	任仁發	Ziming [Tzu-ming]子明	Yueshan Daoren [Yüe-shan tao-jen]月山道人
Sheng Mao	Sheng Mao	active 1320 – 1360	盛懋	Zizhao [Tzu-chao]子昭	
Tan Zhirui	T'an Chih-jui	active early Yuan	檀芝瑞		
Tang Di	T'ang Ti	1296 – 1364	唐棣	Zihua [Tzu-hua]子華	
Wang Meng	Wang Meng	ca. 1308 – 1385	王蒙	Shuming [Shu-ming]叔明	Huanghe Shanqiao [Huang-ho shan-ch'iao]黃鶴山樵, Huanghe Shanren [Huang-ho shan-jen]黃鶴山人, Xiang-guang Jushi [Hsiang-kuang chü-shih]香光居士
Wang Mian	Wang Mien	1287 – 1359	王冕	Yuanzhang [Yüan-chang]元章	Laocun [Lao-ts'un]老村, Zhushi Shannong [Chu-shih shan-nung]煮石山農
Wang Yi	Wang I	1333 – d. after 1362	王繹	Sishan [Ssu-shan]思善	Chijuesheng [Ch'ih-chüeh sheng] 癡絕生
Wang Yuan	Wang Yüan	ca. 1280 – d. after 1349	王淵	Roshui [Jo-shui]若水	Danxuan [Tan-hsüan]澹軒
Wang Zhenpeng	Wang Chen-p'eng	fl. ca. 1280 – ca. 1329	王振鵬	Pengmei [P'eng-mei]朋梅	Guyun Chushi [Ku-yün ch'u-shih]孤雲處士
Wu Guan	Wu Kuan	active ca. 1368	吳瓘	Yingzhi [Ying-chih]瑩之	
Wu Taisu	Wu T'ai-su	active mid – 14th c.	吳太素	Xiuzhang [Hsiu-chang]秀章	Songzhai [Sung-chai]松齋

Pinyin	Wade-Giles	Dates	Characters	Zi (style name)	Hao (sobriquet) and Other Names
Wu Zhen	Wu Chen	1280 – 1354	吳鎮	Zhonggui [Chung-kuei]仲圭	Meihua Daoren [Mei-hua tao-jen] 梅花道人
Xianyu Shu	Hsien-yü Shu	ca. 1257 – 1302	鮮于樞	Boji [Po-chi]伯機	Kunxuemin [K'un-hsüeh-min] 困學民, Zhiji Laoren [Chih-chi lao-jen]直寄老人
Yan Hui	Yen Hui	active late 13th – early 14th c.	顏輝	Qiuyue [Ch'iu-yüeh]秋月	
Yang Weizhen	Yang Wei-chen	1296 – 1370	楊維楨	Lianfu [Lien-fu]廉夫	Tieya [T'ieh-ya]鐵崖
Zhang Wu	Chang Wu	fl. ca. 1340 – 1365	張渥	Shuhou [Shu-hou]叔厚	Zhenxiansheng [Chen-hsien-sheng]貞閒生, Zhenqisheng [Chen-ch'i-sheng]貞期生
Zhang Yu	Chang Yü	1238 – 1350	張雨	Boyu [Po-yü]伯雨	Juqu Waishi [Chü-ch'ü wai-shih] 句曲外史, Tianyu [T'ien-yü] 天雨
Zhao Mengfu	Chao Meng-fu	1254 – 1322	趙孟頫	Zi'ang [Tzu-ang]子昂	Songxue [Sung-hsüeh]松雪, Oubo [Ou-po]鷗波
Zhao Yong	Chao Yung	ca. 1289 – ca. 1362	趙雍	Zhongmu [Chung-mu]仲穆	
Zhao Yuan	Chao Yüan	d. after 1373	趙原 or 趙元	Shanchang [Shan-ch'ang]善長	Danlin [Tan-lin]丹林
Zheng Sixiao	Cheng Ssu-hsiao	1241 – 1318	鄭思肖	Yiweng [I-weng]憶翁, Suonan [So-nan]所南	
Zhou Mi	Chou Mi	1232 – 1298	周密	Gongjin [Kung-chin]公謹	Caochuang [Ts'ao-ch'uang]草窗
Zhu Derun	Chu Te-jun	1294 – 1365	朱德潤	Zemin [Tse-min]澤民	Suiyang Shangren [Sui-yang shan-jen]睢陽山人
Zhu Haogu	Chu Hao-ku	active mid – 14th c.	朱好古		
Zou Fulei	Tsou Fu-lei	active mid – 14th c.	鄒復雷		

MING DYNASTY

Pinyin	Wade-Giles	Dates	Characters	Zi (style name)	Hao (sobriquet) and Other Names
Bian Jingzhao	Pian Ching-chao	active ca. 1426 – 1435	邊景昭	Wenjin [Wen-chin]文進	
Chen Chun	Ch'en Ch'un	1483 – 1544	陳淳	Daofu [Tao-fu]道復, Fufu [Fu-fu]復甫	Boyang Shanren [Po-yang shan-jen]白陽山人
Chen Hongshou	Ch'en Hung-shou	1598 – 1652	陳洪綬	Zhanghou [Chang-hou]章侯	Laolian [Lao-lien]老蓮, Fuchi [Fu-ch'ih]弗遲, Yunmenseng [Yün-men-seng]雲門僧, Huichi [Hui-chih]悔遲, Chiheshang [Chih-he-shang]遲和尚, Huiseng [Hui-seng]悔僧
Chen Huan	Ch'en Huan	early 17th c.	陳焕	Ziwen [Tzu-wen]子文	Yaofeng [Yao-feng]堯峰
Chen Hui	Ch'en Hui	early 15th c.	陳撝	Zhongqian [Chung-ch'ien]仲謙	
Chen Jiru	Ch'en Chi-ju	1558 – 1639	陳繼儒	Zhongchun [Chung-ch'un]仲醇	Migong [Mi-kung]糜公, Meigong [Mei-kung]眉公, Xuetang [Hsüeh-t'ang]雪堂, Baishiqiao [Pai-shih-ch'iao]白石樵
Chen Kuan	Ch'en K'uan	Ming	陳寬	Mengxian [Meng-hsien]孟賢	Xing'an [Hsing-an]醒庵
Chen Yuan	Ch'en Yüan	Ming	陳遠	Zhongfu [Chung-fu]中復	
Cheng Jiasui	Ch'eng Chia-sui	1565 – 1643	程嘉燧	Mengyang [Meng-yang]孟陽	Songyuan [Sung-yüan]松圓
Cui Zizhong	Ts'ui Tzu-chung	d. 1644	崔子忠	Daomu [Tao-mu]道母	Beihai [Pei-hai]北海, Qingyin [Ch'ing-yin]青蚓
Dai Jin	Tai Chin	1388 – 1462	戴進	Wenjin [Wen-chin]文進	Jing'an [Ching-an]靜庵
Ding Yunpeng	Ting Yün-p'eng	1547 – 1621	丁雲鵬	Nanyu [Nan-yü]南羽	Shenghua Jushi [Sheng-hua chü-shih]聖華居士
Dong Qichang	Tung Ch'i-ch'ang	1555 – 1636	董其昌	Xuanzai [Hsüan-tsai]玄宰	Sibo [Ssu-po]思白
Du Mu	Tu Mu	1459 – 1525	都穆	Xuanjing [Hsüan-ching]玄敬	
Du Qiong	Tu Ch'iung	1396 – 1474	杜瓊	Yongjia [Yung-chia]用嘉	Luguan Daoren [Lu-kuan tao-jen] 鹿冠道人, Dongyuan Xian-Sheng [Tung-yüan hsien-sheng] 東原先生

Pinyin	Wade-Giles	Dates	Characters	Zi (style name)	Hao (sobriquet) and Other Names
Gao Qi	Kao Ch'i	1336 – 1374	高啟	Jidi [Chi-ti]季迪	
Gu Mei	Ku Mei	1619 – 1664	顧眉	Meisheng [Mei-sheng]眉生	Also called Xu Mei [Hsü Mei]徐眉, Meizhuang [Mei-chuang]眉莊, Hengbo [Heng-po]橫波, Zhizhu [Chih-chu]智珠, Meisheng [Mei-sheng]梅生
Gu Zhengyi	Ku Cheng-i	fl. ca.1580	顧正誼	Zhongfang [Chung-fang]仲方	Tinglin [T'ing-lin]亭林
Guo Chun	Kuo Ch'un	1370 – 1444	郭純	Wentong [Wen-t'ung]文通	Pu'an [P'u-an]樸庵
Huang Daozhou	Huang Tao-chou	1585 – 1646	黃道周	Youxuan [Yu-hsüan]幼玄, Chiruo [Ch'ih-jo]螭若	Shizhai [Shih-chai]石齋
Jiang Song	Chiang Sung	fl. ca.1500	蔣嵩	Sansong [San-sung]三松	
Ju Jie	Chu Chieh	d. 1585	居節	Shizhen [Shih-chen]士貞	Shanggu [Shang-ku]商谷
Kou Mei	K'ou Mei	Ming	寇湄	Baimen [Pai-men]白門	
Lan Ying	Lan Ying	1585 – 1664	藍瑛	Tianshu [T'ien-shu]田叔	Diesou [Tieh-sou]蜨叟, Shitoutuo [Shih-t'ou-t'o]石頭陀
Li Rihua	Li Jih-hua	1565 – 1635	李日華	Junshi [Chün-shih]君實	Jiuyi [Chiu-i]九疑, Zhulan [Chulan]竹懶
Li Yin	Li Yin	ca.1616 – 1685	李因	Jinsheng [Chin-sheng]今生	Shi'an [Shih-an]是庵, Kanshan Yi-shi [K'an-shan i-shih]龕山逸史
Li Zai	Li Tsai	active mid – 15th c.	李在	Yizheng [I-cheng]以致	
Lin Liang	Lin Liang	active ca.1488 – 1505	林良	Yishan [I-shan]以善	
Liu Jue	Liu Chüeh	1410 – 1472	劉玨	Tingmei [T'ing-mei]廷美	Wan'an [Wan-an]完庵
Jiu Jun	Jiu Chün	active ca.1500	劉俊	Tingwei [T'ing-wei]廷偉	
Lou Jian	Lou Chien	1567 – 1631	婁堅	Zirou [Tzu-jou]子柔	
Lü Ji	Lü Chi	active ca.1500	呂紀	Tingzhen [T'ing-chen]延振	Leyu [Lo-yü]樂愚 or 樂漁
Lu Shidao	Lu Shih-tao	b.1517	陸師道	Zichuan [Tzu-ch'uan]子傳	Yuanzhou [Yüan-chou]元洲
Lu Zhi	Lu Chih	1496 – 1576	陸治	Shuping [Shu-p'ing]叔平	Baoshan [Pao-shan]包山
Ma Shouzhen	Ma Shou-chen	1548 – 1604	馬守貞	Xianglan [Hsiang-lan]湘蘭	Yuejiao [Yüe-chiao]月嬌
Mo Shilong	Mo Shih-lung	active ca.1567 – 1600	莫是龍	Yunqing [Yün-ch'ing]雲卿, Tinghan [T'ing-han]延韓	Qiushui [Ch'iu-shui]秋水, Zhen-yi Daoren [Chen-i tao-jen]真一道人
Ni Duan	Ni Tuan	active early 15th c.	倪端	Zhongzheng [Chung-cheng]仲正	
Peng Nian	P'eng Nien	1505 – 1566	彭年	Kongjia [K'ung-chia]孔嘉	Longchi Shanqiao [Lung-ch'ih shan-ch'iao]隆池山樵
Qian Gu	Ch'ien Ku	1508 – after 1574	錢穀	Shubao [Shu-pao]叔寶	Qingshizi [Ch'ing-shih tzu]罄室子
Qiu Ying	Ch'iu Ying	early 16th c.	仇英	Shifu [Shih-fu]實父	Shizhou [Shih-chou]十洲
Qiu Zhu	Ch'iu Chu	fl. ca.1550	仇珠		Duling Neishi [Tu-ling nei-shih]杜陵內史
Shang Xi	Shang Hsi	active ca. 1430 – 1440	商喜	Weiji [Wei-chi]惟吉	
Shangguan Boda	Shang-kuan Po-ta	active ca.early 15th c.	上官伯達		
Shen Can	Shen Ts'an	1379 – 1453	沈粲	Minwang [Min-wang]民望	Jian'an [Chien-an]簡庵
Shen Cheng	Shen Ch'eng	1376 – 1463	沈澄	Mengyuan [Meng-yüan]孟淵	
Shen Du	Shen Tu	1357 – 1434	沈度	Minze [Min-tse]民則	Zile [Tzu-le]自樂
Shen Heng	Shen Heng	1407 – 1477	沈恆	Tongzhai [T'ung-chai]同齋	
Shen Shichong	Shen Shih-ch'ung	fl. ca.1611 – 1640	沈士充	Ziju [Tzu-chü]子居	
Shen Xiyuan	Shen Hsi-yüan	14th c.	沈希遠		
Shen Zhen	Shen Chen	b.1400	沈貞	Zhenji [Chen-chi]貞吉	Nanzhai [Nan-chai]南齋, Tao-ran Daoren [T'ao-jan tao-jen]陶然道人
Shen Zhou	Shen Chou	1427 – 1509	沈周	Qinan [Ch'i-nan]啓南	Shitian [Shih-t'ien]石田, Baishi-weng [Pai-shih weng]白石翁, Yutianweng [Yü-t'ien weng]玉田翁
Sheng Zhu	Sheng Chu	active 2d half of 14th c.	盛著	Shuzhang [Shu-chang]叔彰	
Shi Rui	Shih Jui	active early 15th c.	石銳	Yiming [I-ming]以明	

Pinyin	Wade-Giles	Dates	Characters	Zi (style name)	Hao (sobriquet) and Other Names
Sun Kehong	Sun K'o-hung	1532 – 1610	孫克弘 or 孫克宏	Yunzhi [Yün-chih] 允執	Xueju [Hsüeh-chü] 雪居
Sun Long	Sun Lung	15th c.	孫隆	Congji [Ts'ung-chi] 從吉	Duchi [Tu-ch'ih] 都癡
Sun Wenzong	Sun Wen-tsung	active ca. 1360 – 1370	孫文宗	Zhongwen [Chung-wen] 仲文	
Sun Zhi	Sun Chih	fl. ca. 1550 – 1580	孫枝	Shuda [Shu-ta] 叔達	Hualin Jushi [Hua-lin chü-shih] 華林居士
Tang Yin	T'ang Yin	1470 – 1523	唐寅	Bohu [Po-hu] 伯虎, Ziwei [Tzu-wei] 子畏	Liuru Jushi [Liu-ju chü-shih] 六如居士, Taohua Anzhu [T'ao-hua an-chu] 桃花庵主
Wang Chong	Wang Ch'ung	1494 – 1533	王寵	Lüren [Lü-jen] 履仁	Yayi Shanren [Ya-i shan-jen] 雅宜山人
Wang E	Wang E	active ca. 1488 – 1501	王諤	Tingzhi [T'ing-chih] 廷直	
Wang Fu	Wang Fu	1362 – 1416	王紱	Mengduan [Meng-tuan] 孟端	Youshisheng [Yu-shih sheng] 友石生, Jiulong Shanren [Chiu-lung shan-jen] 九龍山人, Qingcheng Shanren [Ch'ing-ch'eng shan-jen] 青城山人
Wang Guxiang	Wang Ku-hsiang	1501 – 1568	王谷祥	Luzhi [Lu-chih] 祿之	Youshi [Yu-shih] 酉室
Wang Lü	Wang Lü	14th c.	王履	Andao [An-tao] 安道	Qiweng [Ch'i-weng] 奇翁, Jisou [Chi-sou] 畸叟
Wang Yunjing	Wang Yün-ching	late Ming – early Qing	王允京	Hongqing [Hung-ch'ing] 宏卿	
Wang Zhao	Wang Chao	fl. ca. 1500	汪肇	Dechu [Te-ch'u] 德初	Haiyun [Hai-yün] 海雲
Wen Boren	Wen Po-jen	1502 – 1575	文伯仁	Decheng [Te-ch'eng] 德承	Wufeng [Wu-feng] 五峰, Baosheng [Pao-sheng] 葆生, Sheshan Laonong [She-shan lao-nung] 攝山老農
Wen Congjian	Wen Ts'ung-chien	1574 – 1648	文從簡	Yanke [Yen-k'o] 彥可	Zhenyan Laoren [Chen-yen lao-jen] 枕烟老人
Wen Dian	Wen Tien	1633 – 1704	文點	Yuye [Yü-yeh] 與也	Nanyun Shanqiao [Nan-yün shan-ch'iao] 南雲山樵
Wen Jia	Wen Chia	1501 – 1583	文嘉	Xiucheng [Hsiu-ch'eng] 休承	Wenshui [Wen-shui] 文水
Wen Nan	Wen Nan	1596 – 1667	文楠	Quyuan [Ch'ü-yü] 曲轅	Kai'an [K'ai-an] 愷庵
Wen Peng	Wen P'eng	1498 – 1573	文彭	Shoucheng [Shou-ch'eng] 壽承	Sanqiao [San-ch'iao] 三橋
Wen Shu	Wen Shu	1595 – 1634	文俶	Duanrong [Tuan-jung] 端容	
Wen Yuanshan	Wen Yüan-shan	1554 – 1589	文元善	Zichang [Tzu-ch'ang] 子長	Huqiu [Hu-ch'iu] 虎丘
Wen Zhenheng	Wen Chen-heng	1585 – 1645	文震亨	Qimei [Ch'i-mei] 啓美	
Wen Zhengming	Wen Cheng-ming	1470 – 1559	文徵明	Zhengzhong [Cheng-chung] 徵仲	Hengshan Jushi [Heng-shan chü-shih] 衡山居士
Wen Zhenmeng	Wen Chen-meng	1574 – 1636	文震孟	Wenqi [Wen-ch'i] 文起	Zhanchi [Chan-chih] 湛持
Wu Bin	Wu Pin	active ca. 1573 – 1620	吳彬	Wenzhong [Wen-chung] 文中	Zhi'an Faseng [Chih-an fa-seng] 枝庵髮僧
Wu Wei	Wu Wei	1459 – 1509	吳偉	Shiying [Shih-ying] 士英, Ciweng [Tz'u-weng] 次翁	Lufu [Lu-fu] 魯夫, Xiaoxian [Hsiao-hsien] 小仙
Xia Chang	Hsia Ch'ang	1388 – 1470	夏昶	Zhongzhao [Chung-chao] 仲昭	Zizai Jushi [Tzu-ts'ai chü-shih] 自在居士, Yufeng [Yü-feng] 玉峰
Xia Zhi	Hsia Chih	15th c.	夏芷	Tingfang [T'ing-fang] 廷芳	
Xiang Shengmo	Hsiang Sheng-mo	1597 – 1658	項聖謨	Kongzhang [K'ung-chang] 孔彰	Yi'an [I-an] 易庵, Xushanqiao [Hsü-shan-ch'iao] 胥山樵
Xie Bin	Hsieh Pin	1601 – 1681	謝彬	Wenhou [Wen-hou] 文侯	Xianqu [Hsien-ch'u] 仙臞
Xie Huan	Hsieh Huan	active 1426 – 1452	謝環	Tingxun [T'ing-hsün] 庭循	
Xie Jin	Hsieh Chin	fl. ca. 1560	謝縉		Kuiqiu [K'uei-ch'iu] 葵丘
Xie Shichen	Hsieh Shih-ch'en	1487 – after 1567	謝時臣	Sizhong [Ssu-chung] 思忠	Chuxian [Ch'u-hsien] 樗仙
Xu Ben	Hsü Pen	1335 – 1380	徐賁	Youwen [Yu-wen] 幼文	Beiguosheng [Pei-kuo-sheng] 北郭生
Xu Wei	Hsü Wei	1521 – 1593	徐渭	Wenqing [Wen-ch'ing] 文清, Wenchang [Wen-ch'ang] 文長	Tianchi [T'ien-ch'ih] 天池, Qingteng [Ch'ing-t'eng] 青藤
Xue Susu	Hsüeh Su-su	ca. 1564 – ca. 1637	薛素素	Runqing [Jun-ch'ing] 潤卿, Suqing [Su-ch'ing] 素卿	Runniang [Jun-niang] 潤娘
Yang Wencong	Yang Wen-ts'ung	1597 – 1645	楊文驄	Longyou [Lung-yu] 龍友	

Pinyin	Wade-Giles	Dates	Characters	Zi (style name)	Hao (sobriquet) and Other Names
Yao Shou	Yao Shou	1423 – 1495	姚綬	Gong Shou [Kung-shou]公綬	Gu'an [Ku-an]谷庵, Yundong Yishi [Yün-tung i-shih]雲東逸史
Yun Daosheng	Yün Tao-sheng	1586 – 1655	惲道生	Yun Xiang [Yün Hsiang]惲向	Xiangshanweng [Hsiang-shan weng]香山翁
Zeng Jing	Tseng Ching	1564 – 1647	曾鯨	Bochen [Po-ch'en]波臣	
Zhang Bi	Chang Pi	1425 – 1487	張弼	Rubi [Ju-pi]汝弼	Donghai weng [Tung-hai weng]東海翁
Zhang Lu	Chang Lu	ca. 1464 – ca. 1538	張路	Tianchi [T'ien-ch'ih]天馳	Pingshan Jingju [P'ing-shan ching-chü]平山靜居
Zhang Yu	Chang Yü	1323 – 1385	張羽	Laiyi [Lai-i]來儀	
Zhao Tonglu	Chao Tung-lu	1423 – 1503	趙同魯	Yüzhe [Yü-che]與哲	
Zhao Zuo	Chao Tso	active ca. 1610 – 1630	趙左	Wendu [Wen-tu]文度	
Zhou Chen	Chou Ch'en	active ca. 1472 – 1535	周臣	Shunqing [Shun-ch'ing]舜卿	Dongcun [Tung-ts'un]東村
Zhou Quan	Chou Ch'üan	Ming	周全		
Zhou Tianqiu	Chou T'ien-ch'iu	1514 – 1595	周天球	Gongxia [Kung-hsia]公瑕	Huanhai [Huan-hai]幻海, Liu-zhisheng [Liu-chih-sheng]六止生
Zhou Wei	Chou Wei	active ca. 1368 – 1390	周位	Xuansu [Hsüan-su]玄素	
Zhou Zhimian	Chou Chih-mien	fl. ca. 1580 – 1610	周之冕	Fuqing [Fu-ch'ing]服卿	Shaogu [Shao-ku]少谷
Zhu Duan	Chu Tuan	active ca. 1506 – 1521	朱端	Kezheng [K'o-cheng]克正	Yiqiao [I-ch'iao]一樵
Zhu Yunming	Chu Yün-ming	1461 – 1527	祝允明	Xizhe [Hsi-che]希哲	Zhishan [Chih-shan]枝山
Zhu Zhanji	Chu Chan-chi	1399 – 1435	朱瞻基		Ming Xuanzong [Ming Hsüan-tsung]明宣宗
Zhuo Di	Chuo Ti	active early 15th c.	卓迪	Minyi [Min-i]民逸	Qingyue [Ch'ing-yueh]清約

QING DYNASTY

Pinyin	Wade-Giles	Dates	Characters	Zi (style name)	Hao (sobriquet) and Other Names
Bada Shanren	Pa-ta shan-jen	1626 – 1705	八大山人	Ren'an [Jen-an]刃庵	Zhu Tonglin [Chu T'ung-lin]朱統�581, Zhu Da [Chu Ta]朱耷, Zhu Yichong [Chu I-ch'ong]朱議冲, Xuege [Hsüeh-ko]雪个, Shunian [Shu-nien]書年, Ge-shan [Ko-shan]个山, Geshanlü [Ko-shan-lü]个山驢, Chuan-qing [Ch'uan ch'ing]傳綮, Ren-wu [Jen-wu]人屋, Lüwulüshu [Lü-wu-lü-shu]驢屋驢書
Castiglione, Giuseppe [Lang Shining]	Lang Shih-ning	1688 – 1768	郎世寧		
Cheng Sui	Ch'eng Sui	active ca. 1605 – 1691	程邃	Muqian [Mu-ch'ien]穆倩	Jiangdong Buyi [Chiang-tung pu-i]江東布衣, Goudaoren [Kou-tao-jen]垢道人
Cheng Zhengkui	Ch'eng Cheng-k'uei	mid-17th c.	程正揆	Duanbo [Tuan-po]端伯	Juling [Chu-ling]鞠陵
Deng Shiru	Teng Shih-ju	1739 – 1805	鄧石如	Wanbai [Wan-pai]頑白	Wanbai Shanren [Wan-pai shan-jen]完白山人, Jiyou Daoren [Chi-yu tao-jen]笈遊道人
Ding Jing	Ting Ching	1695 – 1765	丁敬	Jingshen [Ching-shen]敬身	Longhong Shanren [Lung-hung shan-jen]龍泓山人
Fan Qi	Fan Ch'i	1616 – after 1694	樊圻	Huigong [Hui-kung]會公, Qiagong [Ch'ia-kung]洽公	
Fang Wanyi	Fang Wan-i	1732 – after 1779	方畹儀	Yizi [I-tzu]議子	Bailian Jushi [Pai-lien chü-shih]白蓮居士
Fei Danxu	Fei Tan-hsü	1802 – 1850	費丹旭	Zitiao [Tzu-t'iao]子苕	Xiaolou [Hsiao-lou]曉樓, Huan-xisheng [Huan-hsi sheng]環溪生
Fu Shan	Fu Shan	1606 – 1684	傅山	Qingzhu [Ch'ing-chu]青主	Zhenshan [Chen-shan]真山, Selu [Se-lu]嗇廬, Gongzhita [Kung-chih-t'a]公之它, Renzhong

Pinyin	Wade-Giles	Dates	Characters	Zi (style name)	Hao (sobriquet) and Other Names
Gai Qi	Kai Ch'i	1773 – 1828	改琦	Boyun [Po-yün]伯韞	[Jen-chung]仁仲, Liuchi [Liu-ch'ih]六持, Suili [Sui-li]隨厲 Xiangbai [Hsiang-pai]香白, Qixiang [Ch'i-hsiang]七薌, Yuhu Waishi [Yü-hu wai-shih]玉壺外史, Yuhu Shanren [Yü-hu shan-jen]玉壺山人
Gao Cen	Kao Ts'en	active ca. 1679	高岑	Weisheng [Wei-sheng]蔚生	Shanchang [Shan-ch'ang]善長
Gao Jun	Kao Chun	late 17th – early 18th c.	高鈞	Jiting [Chi-t'ing]霽亭	
Gao Qipei	Kao Ch'i-p'ei	1660 – 1734	高其佩	Weizhi [Wei-chih]韋之	Qieyuan [Ch'ieh-yüan]且園, Nancun [Nan-ts'un]南村, Changbai Shanren [Chang-pai shan-jen]長白山人
Gao Xiang	Kao Hsiang	1688 – ca. 1753	高翔	Fenggang [Feng-kang]鳳岡	Xitang [Hsi-t'ang] 西唐, Shanlin Waichen [Shan-lin wai-ch'en]山林外臣
Gong Xian	Kung Hsien	1618 – 1689	龔賢	Qixian [Ch'i-hsien]豈賢	Banmu [Pan-mu]半畝, Banqian [Pan-ch'ien]半千, Chaizhang-ren [Ch'ai-chang-jen]柴丈人, Yeyi [Yeh-i]野遺
Gu Heqing	Ku Ho-ch'ing	1766 – after 1830	顧鶴慶	Ziyu [Tzu-yü]子餘	Tao'an [T'ao-an]弢庵, Gu Yiliu [Ku I-liu]顧驛柳
Gu Ming	Ku Ming	late 17th c.	顧銘	Zhongshu [Chung-shu]仲書	
Gu Qi	Ku Ch'i	early Qing	顧企	Zonghan [Tsung-han]宗漢	
Gu Yanwu	Ku Yan-wu	1613 – 1682	顧炎武	Ningren [Ning-jen]寧人	Original name Jiang [Chiang]絳, Tingli [T'ing-lin]亭林
Guo Gong	Kuo Kung	Qing	郭鞏	Wujiang [Wu-chiang]無疆	
He Shaoji	Ho Shao-chi	1799 – 1873	何紹基	Zizhen [Tzu-chen]子貞	Dongzhou [Tung-chou]東洲, Yuansou [Yüan-sou]蝯叟
Hongren	Hung-jen	1610 – 1664	弘仁	Jianjiang [Chien-chiang]漸江	Original name Jiang Tao [Chiang T'ao]江韜, Meihua laona [Mei-hua lao-na]梅花老衲
Hu Yuan	Hu Yüan	1823 – 1886	胡遠	Gongshou [Kung-shou]公壽	Shouhe [Shou-ho]瘦鶴, Heng-yun Shanmin [Heng-yün shan-min]橫雲山民
Hu Zao	Hu Ts'ao	active ca. 1670 – 1720	胡慥	Shigong [Shih-kung]石公	
Hua Yan	Hua Yen	1682 – 1756	華喦	Qiuyue [Ch'iu-yüeh]秋嶽	Xinluo Shanren [Hsin-lo shan-jen]新羅山人
Huang Shen	Huang Shen	1687 – after 1768	黃慎	Gongmao [Kung-mao]恭懋	Yingpiaozi [Ying-p'iao-tzu]癭瓢子
Jiang Tingxi	Chiang T'ing-hsi	1669 – 1732	蔣廷錫	Yangsun [Yang-sun]揚孫, Youjun [Yu-chün]酉君	Xigu [Hsi-ku]西谷, Nansha [Nan-sha]南沙
Jin Nong	Chin Nung	1687 – 1764	金農	Shoumen [Shou-men]壽門	Dongxin [Tung-hsin]冬心, Guquan [Ku-ch'üan]古泉, Laoding [Lao-ting]老丁, Sinong [Ssu-nung]司農
Kuncan	K'un-ts'an	1612 – 1673	髡殘	Shixi [Shih-hsi]石谿, Jieqiu [Chieh-ch'iu]介邱	Original name Liu [Liu]劉, Baitu [Pai-t'u]白禿, Candaoren [Ts'an-tao-jen]殘道人
Li Fangying	Li Fang-ying	1695 – 1755	李方膺	Qiuzhong [Ch'iu-chung]虬仲	Qingjiang [Ch'ing-chiang]晴江, Qiuchi [Ch'iu-ch'ih]秋池
Li Shan	Li Shan	1688 – ca. 1757	李鱓	Zongyang [Tsung-yang]宗揚	Futang [Fu-t'ang]復堂
Li Xian	Li Hsien	1652 – 1687	李偘	Yiwu [I-wu]毅武	
Li Yin	Li Yin	active ca. 1700	李寅	Baiye [Pai-yeh]白也	
Liao Dashou	Liao Ta-shou	early Qing	廖大受	Junke [Chün-k'o]君可	
Lu Erlong	Lu Erh-lung	Qing	陸二龍	Boxiang [Po-hsiang]伯驤	Qian'an [Ch'ien-an]潛庵
Luo Pin	Lo P'in	1733 – 1799	羅聘	Dunfu [Tun-fu]遁夫	Liangfeng [Liang-feng]兩峰, Huazhisi Seng [Hua-chih-ssu seng]花之寺僧

Pinyin	Wade-Giles	Dates	Characters	Zi (style name)	Hao (sobriquet) and Other Names
Mei Qing	Mei Ch'ing	1623 – 1697	梅清	Yuangong [Yüan-kung]淵公 or 遠公	Qushan [Ch'ü-shan]瞿山, Xuelu [Hsüeh-lu]雪廬, Laoqu Fanfu [Lao-ch'ü-fan-fu]老瞿凡父
Pan Gongshou	P'an Kung-shou	1741 – 1794	潘恭壽	Shenfu [Shen-fu]慎夫	Lianchao [Lien-ch'ao]蓮巢
Pu Hua	P'u Hua	1830 – 1911	蒲華	Zuoying [Tso-ying]作英	
Qian Hui'an	Ch'ien Hui-an	1833 – 1911	錢慧安	Jisheng [Chi-sheng]吉生	Original name Guichang [Kuei-ch'ang]貴昌, Shuangguanlou [Shuang-kuan-lou]雙管樓, Qingxi Qiaozi [Ch'ing-hsi ch'iao-tzu]清谿樵子
Qian Qianyi	Ch'ien Ch'ien-i	1582 – 1664	錢謙益	Shouzhi [Shou-chih]受之	Muzhai [Mu-chai]牧齋, Muweng [Mu-weng]牧翁
Ren Bonian [Ren Yi]	Jen Po-nien	1840 – 1895	任伯年	Xiaolou [Hsiao-lou]小樓	
Ren Xiong	Jen Hsiung	1820 – 1857	任熊	Weichang [Wei-ch'ang]渭長	
Ren Xun	Jen Hsün	1835 – 1893	任熏	Fuchang [Fu-ch'ang]阜長	
Ren Yu	Jen Yü	1854 – 1901	任預	Lifan [Li-fan]立凡	Xiaoxiao'an Zhuren [Hsiao-hsiao-an chu-jen]瀟瀟庵主人
Shen Quan	Shen Ch'üan	1682 – 1765	沈銓	Hengzhai [Heng-chai]衡齋	Nanpin [Nan-p'in]南蘋
Shen Shao	Shen Shao	late 17th c.	沈韶	Erdiao [Erh-tiao]爾調	
Shitao [Yuanji]	Shih-t'ao [yüan-chi]	1642 – 1718	石濤	Shitao [Shih-t'ao]石濤	Original name Zhu Ruoji [Chu Juo-chi]朱若極, Buddhist name Yuanji [Yüan-chi]原濟, Daoji [Tao-chi]道濟, Dadizi [Ta-ti-tzu]大滌子, Qingxiang Laoren [Ch'ing-hsiang lao-jen]清湘老人, Qingxiang Yiren [Ch'ing-hsiang i-jen]清湘遺人, Xiazunzhe [Hsia-tsun-che]瞎尊者, Kugua Heshang [K'u-kua ho-shang]苦瓜和尚
Wang Hui	Wang Hui	1632 – 1717	王翬	Shigu [Shih-ku]石谷	Gengyan Sanren [Keng-yen san-jen]耕烟散人, Qinghui Zhuren [Ch'ing-hui chu-jen]清暉主人, Jianmen Qiaoke [Chien-men ch'iao-k'o]劍門樵客, Niaomu Shanren [Niao-mu shan-Jen]烏目山人, Ququiao [Ch'ü-ch'iao]臞樵
Wang Jian	Wang Chien	1598 – 1677	王鑒	Yuanzhao [Yüan-chao]元照 or 圓照	Xiangbi [Hsiang-pi]湘碧, Lian-zhou [Lien-chou]廉州, Ranxiang Anzhu [Jan-hsiang an-chu]染香庵主
Wang Shimin	Wang Shih-min	1592 – 1680	王時敏	Xunzhi [Hsün-chih]遜之	Yanke [Yen-k'o]烟客, Xilu Laoren [Hsi-lu lao-jen]西廬老人, Xitian Zhuren [Hsi-t'ien chu-jen]西田主人, Guicun Laonong [Kuei-ts'un lao-nung]歸村老農
Wang Shishen	Wang Shih-shen	active ca. 1730 – 1750	汪士慎	Jinren [Chin-jen]近人	Chaolin [Ch'ao-lin]巢林, Xidong Waishi [Hsi-tung wai-shih]溪東外史
Wang Wenzhi	Wang Wen-chih	1730 – 1802	王文治	Yuqing [Yü-ch'ing]禹卿	Menglou [Meng-lou]夢樓
Wang Wu	Wang Wu	1632 – 1690	王武	Qinzhong [Ch'in-chung]勤中	Wang'an [Wang-an]忘庵
Wang Yuanqi	Wang Yüan-ch'i	1642 – 1715	王原祁	Maojing [Mao-ching]茂京	Lutai [Lu-t'ai]麓臺, Xilu Houren [Hsi-lu hou-jen]西廬後人, Shishi Daoren [Shih-shih tao-jen]石師道人

Pinyin	Wade-Giles	Dates	Characters	Zi (style name)	Hao (sobriquet) and Other Names
Wu Hong	Wu Hung	active ca. 1670 – 1680	吳宏	Yuandu [Yüan-tu]遠度	Zhushi [Chu-shih]竹史
Wu Jiayou	Wu Chia-yu	d. 1893	吳嘉猷	Youru [Yu-ju]友如	
Wu Li	Wu Li	1632 – 1718	吳歷	Yushan [Yü-shan]漁山	Mojing [Mo-ching]墨井, Mojing Daoren [Mo-ching tao-jen]墨井道人, Taoxi Juren [T'ao-hsi chü-jen]桃溪居人
Wu Weiye	Wu Wei-yeh	1609 – 1671	吳偉業	Jungong [Chün-Kung]駿公	Meicun [Mei-ts'un]梅村
Xiao Chen	Hsiao Ch'en	active ca. 1680 – 1710	蕭晨	Lingxi [Ling-hsi]靈曦	Zhongsu [Chung-su]中素
Xiao Yuncong	Hsiao Yün-ts'ung	1596 – 1673	蕭雲從	Chimu [Ch'ih-mu]尺木	Wumen Daoren [Wu-men tao-jen]無悶道人, Zhongshan Laoren [Chung-shan lao-jen]鍾山老人
Xie Sun	Hsieh Sun	late 17th c.	謝蓀	Xiangyou [Hsiang-yu]緗酉	
Xu Yang	Hsü Yang	active ca. 1760	徐揚	Yunting [Yün-t'ing]雲亭	
Xu Yi	Hsü I	early Qing	徐易	Xiangjiu [Hsiang-chiu]象九, Xiangxian [Hsiang-hsien]象先	
Xu Zhang	Hsü Chang	1694 – 1749	徐璋	Yaopu [Yao-p'u]瑤圃	
Xugu	Hsü-ku	1824 – 1896	虛谷	Xubai [Ksü-pai]虛白	Original name Zhu Huairen [Chu Huai-jen]朱懷仁, Ziyang Shanmin [Tzu-yang shan-min]紫陽山民
Ye Xin	Yeh Hsin	fl. 1647 – 1679	葉欣	Rongmu [Jung-mu]榮木	
Yu Zhiding	Yü Chih-ting	1647 – 1716	禹之鼎	Shangji [Shang-chi]上吉 or 尚吉	Shenzhai [Shen-ch'ai]慎齋
Yuan Jiang	Yüan Chiang	active ca. 1680 – 1730	袁江	Wentao [Wen-t'ao]文濤	
Yuan Yao	Yüan Yao	active ca. 1739 – 1788	袁耀	Zhao Dao [Chao Tao]昭道	
Yun Shouping	Yün Shou-p'ing	1633 – 1690	惲壽平	Zhengshu [Cheng-shu]正叔	Original name Ge [Ke]格, Nantian [Nan-t'ien]南田, Yunxi Waishi [Yün-hsi wai-shih]雲溪外史, Baiyun Waishi [Pai-yün wai-shih]白雲外史, Dongyuan Caoyi [Tung-yüan ts'ao-i]東園草衣, Ouxiang Sanren [Ou-hsiang san-jen]甌香散人
Zha Shibiao	Cha Shih-piao	1615 – 1698	查士標	Erzhan [Erh-chan]二瞻	Meihe [Mei-ho]梅壑
Zhang Ke	Chang K'o	b. 1635	張珂	Yuke [Yü-k'o]玉可	Meixue [Mei-hsüeh]嵋雪 or 梅雪, Bishan Xiaochi [Pi-shan hsiao-chih]碧山小癡
Zhang Qi	Chang Ch'i	early Qing	張琦	Yuqi [Yü-ch'i]玉奇	
Zhang Weibang	Chang Wei-pang	mid-18th c.	張為邦 [張維邦]		
Zhang Yin	Chang Yin	1761 – 1829	張崟	Baoya [Pao-ya]寶崖	Xi'an [Hsi-an]夕庵, Xidaoren [Hsi-tao-jen]夕道人, Qieweng [Ch'ieh-weng]且翁
Zhang Yuan	Chang Yüan	Qing	張遠	Ziyou [Tzu-yu]子遊	
Zhao Zhiqian	Chao Chih-ch'ien	1829 – 1884	趙之謙	Yifu [I-fu]益甫	Huishu [Hui-shu]撝叔
Zheng Pei	Cheng P'ei	Qing	鄭培	Shanru [Shan-ju]山如	Guting [Ku-t'ing]古亭
Zheng Xie	Cheng Hsieh	1693 – 1766	鄭燮	Kerou [K'o-jou]克柔	Banqiao [Pan-ch'iao]板橋
Zhou Lianggong	Chou Liang-kung	1612 – 1672	周亮工	Yuanliang [Yüan-liang]元亮	Liyuan [Li-Yüan]櫟園
Zhou Xian	Chou Hsien	1820 – 1875	周閒	Cunbo [Ts'un-po]存伯	Fanhu Jushi [Fan-hu chü-shih]范湖居士
Zou Yigui	Tsou I-kuei	1686 – 1772	鄒一桂	Yuanbao [Yüan-pao]原褒	Xiaoshan [Hsiao-shan]小山
Zou Zhe	Tsou Che	1636 – ca. 1708	鄒喆	Fanglu [Fang-lu]方魯	
Zou Zhilin	Tsou Chi-lin	early 17th c.	鄒之麟	Chenhu [Ch'en-hu]臣虎	Yibai [I-pai]衣白

REPUBLIC AND PEOPLE'S REPUBLIC					
Ai Zhongxin	Ai Chung-hsin	1915 –	艾中信		
Chen Banding	Ch'en Pan-t'ing	1876 – 1970	陳半丁	Jingshan [Ching-shan]靜山	Chen Nian [Ch'en Nien]陳年, Banding [Pan-ting]半丁, Banchi [Pan-ch'ih]半癡
Chen Shizeng [Chen Hengke]	Ch'en Shih-ts'eng	1876 – 1923	陳師曾	Shizeng [Shih-ts'eng]師曾	Xiudaoren [Hsiu-tao-jen]朽道人, Chen Hengke [Ch'en Heng-k'o]陳衡恪, Huaitang [Huai-t'ang]槐堂, Rancangshi [Jan-ts'ang-shih]染倉室
Chen Shuren	Ch'en Shu-jen	1884 – 1948	陳樹人		Chen Shao [Ch'en Shao]陳韶, Jiawai Yuzi [Chia-wai yü-tzu]葭外漁子
Chen Zhifo	Ch'en Chih-fo	1896 – 1962	陳之佛	Xueweng [Hsüeh-weng]雪翁	
Fang Rending	Fang Jen-ting	1901 – 1975	方人定		
Feng Chaoran	Feng Ch'ao-jan	1882 – 1954	馮超然	Chaoran [Ch'ao-jan]超然	Feng Jiong [Feng Chiong]馮炯, Dike [Ti-k'o]滌舸, Songshan Jushi [Sung-shan chü-shih]嵩山居士, Shende [Shen-te]慎得
Feng Zikai	Feng Tzu-k'ai	1898 – 1975	豐子愷		Ren [Jen]仁, Yingxing [Ying-hsing]嬰行
Fu Baoshi	Fu Pao-shih	1904 – 1965	傳抱石	Baoshi [Pao-shih]抱石	Changsheng [Ch'ang-sheng]長生, Ruilin [Jui-lin]瑞麟
Gao Jianfu	Kao Chien-fu	1879 – 1951	高劍父	Jueting [Chüeh-t'ing]爵庭, Queting [Ch'üeh-t'ing]鵲庭	Gao Lun [Kao Lun]高崙, Jianfu [Chien-fu]劍父
Gao Qifeng	Kao Ch'i-feng	1889 – 1933	高奇峰	Shanweng [Shan-weng]山翁	Gao Weng [Kao Weng]高嵡, Qifeng [Ch'i-feng]奇峰
Gu Kunbo	Ku K'un-po	1905 – 1970	顧坤伯	Jingfeng [Ching-feng]景峰	Yi [I]乙, Erquan Jushi [Erh-ch'üan chü-shi]二泉居士
Guan Shanyue	Kuan Shan-yüeh	b. 1912	關山月		Guan Zepei [Kuan Tse-p'ei]關澤霈, Ziyun [Tzu-yün]子雲
He Tianjian	Ho T'ien-chien	1890 – 1977	賀天健	Qianqian [Ch'ien-ch'ien]乾乾	Renxiang Jushi [Jen-hsiang chü-shih]紉香居士, Jiansou [Chien-sou]健叟
He Xiangning	Ho Hsiang-ning	ca. 1878 – 1972	何香凝		
Hu Peiheng	Hu P'ei-heng	1891 – 1962	胡佩衡	Peiheng [P'ei-heng]佩衡	Xiquan [Hsi-ch'üan]錫全, Hu Heng [Hu Heng]胡衡, Lengan [Leng-an]冷盦
Huang Binhong	Huang Pin-hung	1865 – 1955	黃賓虹	Pucun [P'u-ts'un]樸存	Huang Zhi [Huang Chih]黃質, Binhong [Pin-hung]賓虹, Yuxiang [Yü-hsiang]予向
Huang Dufeng	Huang Tu-feng	b. 1913	黃獨峰	Rongyuan [Jung-yüan]榕園	Huang Shan 黃山, Dufeng [Tu-feng]獨峰
Huang Shaoqiang	Huang Shao-ch'iang	1901 – 1942	黃少強	Shaoqiang [Shao-ch'iang]少強	Huang Yishi [Huang I-shih]黃宜仕, Xin'an [Hsin-an]心庵
Huang Zhou	Huang Chou	b. 1925	黃冑		Liang Huangzhou [Liang Huang-chou]梁黃冑
Jiang Zhaohe	Chiang Chao-ho	1904 – 1986	蔣兆和		
Jin Cheng	Chin Ch'eng	1878 – 1926	金城	Gongbo [Kung-po]鞏伯, Gongbei [Kung-pei]拱北	Jin Shaocheng [Chin Shao-ch'eng]金紹城, Beilou [Pei-lou]北樓, Ouchao [Ou-ch'ao]藕潮
Jing Hengyi	Ching Heng-i	1875 – 1938	經亨頤	Ziyuan [Tzu-yüan]子淵	Yiyuan [I-yüan]頤淵, Shichan [Shih-ch'an]石禪
Ju Lian	Chü Lien	1828 – 1904	居廉	Guquan [Ku-ch'üan]古泉	Geshan Laoren [Ke-shan lao-jen]隔山老人
Kang Youwei	K'ang Yu-wei	1858 – 1927	康有為	Gengsheng [Keng-sheng]更生	Zuyi [Tzu-i]祖詒, Changsu [Ch'ang-su]長素, Xiqiao Shanren [Hsi-ch'iao shan-jen]西樵山人

Pinyin	Wade-Giles	Dates	Characters	Zi (style name)	Hao (sobriquet) and Other Names
Li Hu	Li Hu	1919 – 1975	李斛		
Li Jingfu	Li Ching-fu	Modern	李景福	Xinyu [Hsin-yü] 心畬	
Li Keran	Li K'o-jan	1907 – 1989	李可染		
Li Kuchan	Li K'u-ch'an	1898 – 1983	李苦禪	Kuchan [K'u-ch'an] 苦禪	Li Ying 李英, Ligong [Li-kung] 厲公
Li Ruiqing	Li Jui-ch'ing	1867 – 1920	李瑞清	Zhonglin [Chung-lin] 仲麟	Qingdaoren [Ch'ing-tao-jen] 清道人
Li Shutong	Li Shu-t'ung	1880 – 1942	李叔同		Hong Yi [Hung Yi] 弘一, Xishuang [Hsi-shuang] 息霜
Li Xiongcai	Li Hsiung-ts'ai	b. 1910	黎雄才		
Lin Fengmian	Lin Feng-mien	1900 – 1991	林風眠		
Lin Shu	Lin Shu	ca. 1852 – 1924	林紓	Hui [Hui] 徽, Qinnan [Ch'in-nan] 琴南	Qun Yu [Ch'ün Yü] 羣玉, Weilu [Wei-lu] 畏廬, Lenghongsheng [Leng-hung-sheng] 冷紅生
Liu Boshu	Liu Boshu	b. 1935	劉勃舒		
Liu Haisu	Liu Hai-su	1896 – 1994	劉海粟		Haiweng [Hai-weng] 海翁
Lü Fengzi	Lü Feng-tzu	1886 – 1959	呂鳳子		Rong [Jung] 溶, Fengchi [Feng-ch'ih] 鳳癡
Lu Jingxiu	Lu Ching-hsiu	Modern	陸靜修		
Lü Sibai	Lü Ssu-pai	1905 – 1973	呂斯百		
Lu Weizhao	Lu Wei-chao	Modern	陸維釗		
Lu Yanshao	Lu Yen-shao	b. 1909	陸儼少		Wanruo [Wan-jo] 宛若
Ni Yide	Ni I-te	1901 – 1970	倪貽德		
Pan Tianshou	P'an T'ien-shou	1898 – 1971	潘天壽	Tianshou [T'ien-shou] 天授, Dayi [Ta-i] 大頤	Ashou [A-shou] 阿壽
Pu Xinyu	P'u Hsin-yü	1896 – 1963	溥心畬	Xinyu [Hsin-yü] 心畬	Pu Ru [P'u Ju] 溥儒, Xishan Yishi [Hsi-shan i-shih] 西山逸士, Xichuan Yishi [Hsi-ch'uan i-shih] 西川逸士, Hanyutang Zhuren [Han-yü-t'ang chu-jen] 寒玉堂主人
Qi Baishi	Ch'i Pai-shih	1864 – 1957	齊白石	Weiqing [Wei-ch'ing] 渭青	Qi Huang [Ch'i Huang] 齊璜, Chunzhi [Ch'un-chih] 純芝, Baishi [Pai-shih] 白石, Baishi Shanren [Pai-shih shan-jen] 白石山人, Binsheng [Pin-sheng] 瀕生, Kemu Laoren [K'o-mu lao-jen] 刻木老人, Muren [Mu-jen] 木人, Ji Ping [Chi P'ing] 寄萍, Sanbai Shiyin Fu-weng [San-pai shih-yin fu-weng] 三百石印富翁, Xingziwu Lao-min [Hsing-tzu-wu lao-min] 杏子塢老民, Jieshanweng [Chieh-shan-weng] 借山翁
Qian Shizhi	Ch'ien Shih-chih	1880 – 1922	錢食芝		
Qian Songyan	Ch'ien Sung-yun	1899 – 1986	錢松嵒	Song Yan [Sung Yen] 松岩	Jilu Zhuren [Chi-lu Chu-jen] 芑廬主人
Qin Zhongwen	Ch'in Chung-wen	1896 – 1974	秦仲文	Zhongwen [Chung-wen] 仲文	Qin Yu [Ch'in Yü] 秦裕, Yurong [Yü-jung] 裕榮, Zhongfu [Chung-fu] 仲父, Liuhu [Liu-hu] 柳湖
Sha Menghai	Sha Meng-hai	1900 – 1992	沙孟海	Wen Ruo [Wen Juo] 文若	
Shi Lu	Shih Lu	1919 – 1982	石魯		Feng Shilu [Feng Shih-lu] 馮石魯, Feng Yaheng [Feng Ya-heng] 馮亞珩
Shu Qingchun	Shu Ch'ing-ch'un	1899 – 1966	舒慶春	Lao She [Lao She] 老舍	Shu Sheyu [Shu She-yu] 舒舍予
Song Wenzhi	Sung Wen-chih	b. ca. 1918	宋文治		

Pinyin	Wade-Giles	Dates	Characters	Zi (style name)	Hao (sobriquet) and Other Names
Sun Duoci	Sun To-tz'u	1912 – 1975	孫多慈		
Wang Geyi	Wang Ko-i	1897 – 1988	王个簃	Qizhi [Ch'i-chih]啓之, Geyi [Ko-i]个簃	Wang Xian [Wang Hsien]王賢
Wang Senran	Wang Sen-jan	1895 – 1984	王森然		
Wang Zhen	Wang Chen	1867 – 1938	王震	Yiting [I-t'ing]一亭	Meu-hua Guanzhu [Mei-hua kuan-chu]梅花館主, Bailong Shan-ren [Pai-lung shan-jen]白龍山人, Jueqi [Chüeh-ch'i]覺器
Wei Zixi	Wei Tzu-hsi	b.1915	魏紫熙		
Wu Changshuo [Wu Changshi]	Wu Ch'ang-shuo	1844 – 1927	吳昌碩	Lao Fo [Lao fo]老缶, Fo Lu [Fo lu]缶廬	Wu Junqing [Wu Chün-ch'ing] 吳俊卿 Cangshi [Ts'ang-shih]倉石
Wu Fuzhi	Wu Fu-chih	1900 – 1977	吳茀之		Wu Xizi [Wu Hsi-tzu]吳溪子
Wu Guanzhong	Wu Kuan-chung	b.1919	吳冠中	Tu [T"u]荼	
Wu Hufan	Wu Hu-fan	1894 – 1967	吳湖帆		Qian [Ch'ien]倩, Wan [Wan]萬, Dong Zhuang [Tung Chuang]東莊, Qian'an [Ch'ien-an]倩庵, Meijing Shuwu [Mei-ching shu-wu]梅景書屋, Chouyi [Ch'ou-i]丑簃
Wu Zuoren	Wu Tso-jen	b.1908	吳作人		
Xiao Sun	Hsiao Sun	1883 – 1944	蕭愻		Xiao Qianzhong [Hsiao Ch'ien-chung]蕭謙中, Longqiao [Lung-ch'iao]龍樵, Dalong Shanqiao [Ta-lung shan-ch'iao] 大龍山樵
Xie Zhiliu	Hsieh Chih-liu	b.1910	謝稚柳		Xie Zhi [Hsieh Chih]謝稚
Xu Beihong	Hsü Pei-hung	1895 – 1953	徐悲鴻		Shoukang [Shou-k'ang]壽康
Xu Xiaolun	Hsü Hsiao-lun	Modern	徐小侖		
Xu Yansun	Hsü Yan-sun	1899 – 1961	徐燕蓀	Yansun [Yen-sun]燕蓀	Xu Cao [Hsü Ts'ao]徐操
Ya Ming	Ya Ming	b.1924	亞明		also called Ye Yaming [Yeh Ya-ming]葉亞明
Yang Shanshen	Yang Shan-shen	b.1913	楊善深	Liuzhai [Liu-chai]柳齋	
Yu Fei'an	Yü Fei-an	1889 – 1959	于非闇	Fei'an [Fei-an]非暗, Fei'an [Fei-an]非闇	Yu Zhao [Yü Chao]于照, Xianren [Hsien-jen]閑人
Zeng Xi	Tseng Hsi	1861 – 1930	曾熙	Nongran [Nung-jan]農髯	Ziji [Tzu-ch'ih]子緝, Siyuan [Ssu-yüan]俟園, Siyuan [Ssu-yüan]嗣元
Zhang Daqian	Chang Ta-ch'ien	1899 – 1983	張大千	Jiyuan [Chi-yüan]季爰	Zhang Yuan [Chang Yüan]張爰, Daqian [Ta-ch'ien]大千, Dafengtang [Ta-feng-t'ang]大風堂
Zhao Shao'ang	Chao Shao-ang	b.1905	趙少昂	Shuyi [Shu-i]樹儀	Zhao Yuan [Chao Yüan]趙垣
Zhao Wangyun	Chao Wang-yün	1906 – 1977	趙望雲		
Zhao Yunhe	Chao Yün-ho	ca.1874 – 1956	趙雲壑	Ziyun [Tzu-yün]子雲	Zhao Qi [CHao Ch'i]趙起, Yunhe [Yün-ho]雲壑
Zhou Zhaoxiang	Chou Chao-hsiang	ca.1877 – 1954	周肇祥	Yang'an [Yang-an]養盦	Tuigu [T'ui-ku]退谷
Zhu Qizhan	Chu Ch'i-chan	1892 – 1995	朱屺瞻		Qizai [Ch'i-tsai]起哉, Erzhan Laomin [Erh-chan lao-min] 二瞻老民

Prepared by Elizabeth M. Owen

參考書目

China

Ershisi shi 二十四史 (History of twenty-four dynasties). Beijing: Zhonghua shuju, 1974.

Gernet, Jacques. *A History of Chinese Civilization*. Cambridge: Cambridge University Press, 1983.

Hucker, Charles O. *China's Imperial Past: An Introduction to Chinese History and Culture*. Stanford: Stanford University Press, 1975.

Needham, Joseph. *Science and Civilization in China*. 5 vols. Cambridge: Cambridge University Press, 1954—.

Spence, Jonathan. *The Search for Modern China*. New York: W. W. Norton, 1990.

Twitchett, Denis, and John K. Fairbank, eds. *The Cambridge History of China*, New York: Cambridge University Press, 1978—.

Chinese Painting — General

Barnhart, Richard M., Wen C. Fong, and Maxwell K. Hearn. *Mandate of Heaven: Emperors and Artists in China*. Zurich: Museum Rietbeng Zurich, 1996.

Bo Songnian 薄松年. *Zhongguo nianhua shi* 中國年畫史 (History of Chinese New Year's painting). Shenyang: Liaoning Fine Art Publishing House, 1986.

Bush, Susan. *The Chinese Literati on Painting: Su Shih (1037—1101) to Tung Ch'i-ch'ang (1555—1636)*. Cambridge: Harvard University Press, 1971.

Bush, Susan, and Hsio-yen Shih, comps. and eds. *Early Chinese Texts on Painting*. Cambridge: Harvard University Press, 1985.

Cahill, James. *Chinese Painting*. Geneva: Skira, 1960.

———. *The Painter's Practice: How Artists Lived and Worked in Traditional China*. New York: Columbia University Press, 1994.

Chen Chuanxi 陳傳席. *Zhongguo shanshuihua shi* 中國山水畫史 (History of Chinese landscape painting). Nanjing: Jiangsu Fine Art Publishing House, 1988.

Cleveland Museum of Art. *Eight Dynasties of Chinese Painting: The Collections of the Nelson Gallery-Atkins Museum, Kansas City, and the Cleveland Museum of Art*. With essays by Wai-kam Ho et al. Cleveland, Ohio: Cleveland Museum of Art in cooperation with Indiana University Press, 1980.

Fong, Wen C., and James C. Y. Watt et al. *Possessing the Past: Treasures from the National Palace Museum, Taipei*. New York: Metropolitan Museum of Art; Taibei: National Palace Museum, 1996; distributed by Harry N. Abrams, New York.

Hong Zaixin 洪再辛. *Haiwai zhongguo hua yanjiu wenxuan* 海外中國畫研究文選 (Selection of essays on research on Chinese painting by scholars overseas). Shanghai: Shanghai People's Fine Art Publishing House, 1992.

Lee, Sherman E. *Chinese Landscape Painting*. Cleveland, Ohio: Cleveland Museum of Art, 1962.

Li, Chu-tsing, James Cahill, and Wai-kam Ho, eds. *Artists and Patrons: Some Social and Economic Aspects of Chinese Painting*. Seattle: University of Washington Press, 1991.

Lidai minghua pingzhuan 歷代名畫評傳 (Comments on famous paintings of various dynasties). 2 vols. Hong Kong: Zhonghua shuju, 1979.

Loehr, Max. *The Great Painters of China*. London: Harper and Row, 1980.

Lu Fusheng 盧輔聖 et al., comps. and eds. *Zhongguo shuhua quanshu* 中國書畫全書 (Complete collection on Chinese calligraphy and painting). 8 vols. Shanghai: Shuhua chubanshe, 1992—1995.

Nie Chongzheng 聶崇正. *Gongting yishu de guanghui* 宮廷藝術的光輝 (The brilliance of palace art). Taibei: Dongda Book Co., 1996.

Ran Xiangzheng 冉祥正 and Yan Shaoxian 閻少顯. *Zhongguo lidai huajia zhuanlue* 中國歷代畫家傳略 (Brief biographies of artists in various dynasties). Beijing: China Zhanwang Publishing House, 1986.

Silbergeld, Jerome. *Chinese Painting Style: Media, Methods, and Principles of Form*. Seattle: University of Washington Press, 1982.

Sirén, Osvald. *Chinese Painting: Leading Masters and Principles*. 6 vols. New York: Ronald Press, 1956—1958.

Sullivan, Michael. *The Three Perfections: Chinese Painting, Poetry, and Calligraphy*, London: Thames and Hudson, 1974.

Wang Bomin 王伯敏. *Zhongguo huihua shi* 中國繪畫史 (History of Chinese painting). Shanghai: Shanghai People's Fine Art Publishing House, 1982.

———. *Zhongguo meishu tongshi* 中國美術通史 (A comprehensive history of the fine art of China). 8 vols. Jinan: Shandong jiaoyu chubanshe, 1987.

Wang Kewen 王克文. *Shanshuihua tan* 山水畫談 (Discussion of landscape painting). Shanghai: Shanghai People's Fine Art Publishing House, 1993.

Wu Hung. *The Double Screen: Medium and Representation in Chinese Painting*. Chicago: University of Chicago Press, 1996.

Xu Bangda 徐邦達. *Illustrated Catalogue of the History of Chinese Painting*. Shanghai: Shanghai People's Fine Art Publishing House, 1984.

———. *Lidai shuhuajia Zhuanji kaobian* 歷代書畫家傳記考辨 (Chronological studies of calligraphers and painters in various dynasties). Shanghai: Shanghai People's Fine Art Publishing House, 1983.

Yang Renkai 楊仁愷 et al. *Zhongguo shuhua* 中國書畫 (Chinese calligraphy and painting). Shanghai: Guji chubanshe, 1990.

Yang Xin 楊新. *Guobao huicui* 國寶薈萃 (A galaxy of stately treasures). Hong Kong: Commercial Press, 1992.

———. *Yang Xin meishu lunwen ji* 楊新美術論文集 (A collection of essays on the fine arts by Yang Xin). Beijing: Zijincheng (Forbidden City) Publishing House, 1994.

Ye Qianyu 葉淺予. *Xilun cangsang ji liunian* 細論滄桑記流年 (Detailed records of years past). Beijing: Qunyan Publishing House, 1992.

Yu Anlan 于安瀾, ed. *Hualun congkan* 畫論叢刊 (Series of treatises on painting). Beijing: Beijing People's Fine Art Publishing House, 1989.

———. *Huashi congshu* 畫史叢書 (Series on the history of painting). Shanghai: Shanghai People's Fine Art Publishing House, 1963.

Yu Jianhua 俞劍華. *Zhongguo huihua shi* 中國繪畫史 (History of Chinese painting). Shanghai: Shanghai shuju, 1984.

——. *Zhongguo meishujia renming cidian* 中國美術家人名辭典 (Biographical dictionary of Chinese artists). Shanghai: Shanghai People's Fine Art Publishing House, 1981.

Zhang Anzhi 張安治. *Zhongguo hua yu hualun* 中國畫與畫論 (Chinese Painting and painting criticism). Shanghai: Shanghai People's Fine Art Publishing House, 1986.

Zhougguo meishu quanji: Huihua 中國美術全集:繪畫 (A comprehensive collection of Chinese art: Painting). 21 vols. Shanghai and Beijing, 1984–.

Zhou Jiyin 周積寅. *Yu Jianhua meishu lunwen ji* 俞劍華美術論文集 (Collection of essays by Yu Jianhua on fine art). Jinan: Shandong Fine Art Publishing House, 1986.

The Origins of Chinese Painting
(*Paleolithic Period to Tang Dynasty*)

Acker, William R. B. *Some T'ang and Pre-T'ang Texts on Chinese Painting*. 2 vols. Leiden: E. J. Brill, 1954, 1974.

Chen Gaohua 陳高華. *Liuchao huajia shiliao* 六朝畫家史料 (Historical materials on Six Dynasties painters). Beijing: Wenwu chubanshe, 1990.

——. *Sui Tang huajia shiliao* 隋唐畫家史料 (Historical materials on painters of the Sui and Tang dynasties). Beijing: Wenwu chubanshe, 1987.

Fontein, Jan, and Wu Tung. *Han and T'ang Painted Murals Discovered in Tombs in the People's Republic of China and Copied by Contemporary Chinese Painters*. Boston: Museum of Fine Arts, 1976.

Powers, Martin. *Art and Political Expression in Early China*. New Haven: Yale University Press, 1991.

Spiro, Audrey. *Contemplating the Ancients: Aesthetic and Social Issues in Early Chinese Portraiture*. Berkeley: University of California Press, 1990.

Sullivan, Michael. *The Birth of Landscape Painting in China*. Berkeley: University of California Press, 1961.

——. *Chinese Landscape Painting in the Sui and Tang Dynasties*. Berkeley: University of California Press, 1980.

Whitfield, Roderick, and Anne Farrer. *Caves of the Thousand Buddhas: Chinese Art from the Silk Route*. New York: George Braziller 1990.

Wu Hung. *Monumentality in Early Chinese Art and Architecture*. Stanford: Stanford University Press, 1995.

——. *The Wu Liang Shrine: The Ideology of Early Chinese Pictorial Art*. Stanford: Stanford University Press, 1989.

The Five Dynasties and the Song Period (907–1279)

Barnhart, Richard M. *Marriage of the Lord of the River: A Lost Landscape by Tung Yuan*. Ascona, Switzerland: Artibus Asiae, 1970.

Cahill, James. *The Lyric Journey: Poetic Painting in China and Japan*. The Reischauer Lectures. Cambridge: Harvard University Press, 1996.

Chen Gaohua 陳高華. *Song Liao Jin huajia shiliao* 宋遼金畫家史料 (Historical materials on painters of the Song, Liao, and Jin dynasties). Beijing: wenwu chubanshe, 1984.

Fong, Wen C. *Beyond Representation*. New Haven: Yale University Press, 1992.

Fong, Wen C., and Marilyn Fu. *Sung and Yüan Paintings*. New York: Metropolitan Museum of Art, 1980.

Murray, Julia K. *Ma Hezhi and the Illustration of the Book of Odes*. Cambridge: Cambridge University Press, 1993.

The Yuan Dynasty (1271–1368)

Bickford, Maggie, et al. *Bones of Jade, Soul of Ice: The Flowering Plum in Chinese Art*. New Haven: Yale University Art Gallery, 1985.

——. *Ink Plum: The Making of a Chinese Scholar-Painting Genre*. New York: Cambridge University Press, 1996.

Cahill, James. *Hills Beyond a River: Chinese Painting of the Yüan Dynasty, 1279–1368*. New York: John Weatherhill, 1976.

Chen Gaohua 陳高華. *Yuandai huajia shiliao* 元代畫家史料 (Historical materials on Yuan Dynasty painters). Beijing: Wenwu chubanshe, 1980.

Fong, Wen C., et al. *Images of the Mind: Selections from the Edward L. Elliott Family and John B. Elliott Collections of Chinese Calligraphy and Painting at the Art Museum, Princeton University*. Princeton: Princeton University Art Museum, 1984.

Lee, Sherman E., and Wai-Kam Ho. *Chinese Art Under the Mongols: The Yüan Dynasty (1279–1368)*. Cleveland, Ohio: Cleveland Museum of Art, 1968.

Li, Chu-tsing. *Autumn Colors on the Ch'iao and Hua Mountains: A Landscape by Chao Meng-fu*. Artibus Asiae Supplementum 21. Ascona, Switzerland: Artibus Asiae, 1965.

The Ming Dynasty (1368–1644)

Barnhart, Richard M., with contributions by Mary Ann Rogers and Richard Stanley-Baker. *Painters of the Great Ming: The imperial Court and the Zhe School*. Dallas: Dallas Museum of Art, 1993.

Cahill, James. *The Distant Mountains: Chinese Painting of the Late Ming Dynasty, 1570–1644*. New York: John Weatherhill, 1982.

——. *Parting at the Shore: Chinese Painting of the Early and Middle Ming Dynasty, 1368–1580*. New York: John Weatherhill, 1978.

——. *The Restless Landscape: Chinese Painting of the Late Ming Period*. Berkeley: University of California Art Museum, 1971.

Clapp, Anne de Courcey. *The Paintings of T'ang Yin*. Chicago: University of Chicago Press, 1991.

——. *Wen Cheng-ming: The Ming Artist and Antiquity*. Ascona, Switzerland: Artibus Asiae, 1975.

Edwards, Richard. *The Art of Wen Cheng-ming (1470–1559)*. Ann Arbor: University of Michigan, 1976.

——. *The Field of Stones: A Study of the Art of Shen Chou*. Washington, D.C.: Smithsonian Institution, 1962.

Ho, Wai-kam, ed. *The Century of Tung Ch'i-ch'ang, 1555–1636*. 2 vols. Kansas City: Nelson-Atkins Museum of Art, 1992

Liscomb, Kathlyn M. *Learning from Mt. Hua: A Chinese Physician's Illustrated Travel Record and Painting Theory*. Cambridge: Cambridge University Press, 1993.

Mu Yiqin 穆益勤, ed. *Mingdai yuanti zhepai shiliao* 明代院體浙派史料 (Historical materials on the Zhe School in the Ming Dynasty). Shanghai: Shanghai People's Fine Art Publishing House, 1985.

Weidner, Marsha, et al. *Views from Jade Terrace: Chinese Women Artists, 1300–1912*. Indianapolis: Indianapolis Museum of Art; New York: Rizzoli International Publications, 1988.

The Qing Dynasty (1644–1911)

Anhui Provincial Cultural and Art Research Institute 安徽省文化藝術研究所. *Lun Huangshan zhu huapai wenji* 論黃山諸畫派文集 (Collection of essays on various painting schools of Mt. Huang). Shanghai: Shanghai People's Fine Art Publishing House, 1987.

Beurdeley, Cecile, and Michel Beurdeley. *Giuseppe Castiglione: A Jesuit Painter at the Court of Chinese Emperors*. Rutland, Vt: Charles Tuttle, 1972.

Brown, Claudia, and Chou Ju-hsi. *The Elegant Brush: Chinese Painting Under the Qianlong Emperor, 1735 – 1795*. Phoenix, Ariz.: Phoenix Art Museum, 1992.

———. *Transcending Turmoil: Painting at the Close of China's Empire, 1796 – 1911*. Phoenix, Ariz: Phoenix Art Museum, 1992.

Cahill, James. *The Compelling Image: Nature and Style in Seventeenth-Century Chinese Painting*. Cambridge: Harvard University Press, 1982.

Ding Xiyuan 丁羲元. *Xugu yanjiu* 虛谷研究 (Studies of Xugu). Tianjin: Tianjin People's Fine Art Publishing House, 1987.

Fong, Wen C. *Returning Home: Tao-chi's Album of Landscapes and Flowers*. New York: George Braziller, 1976.

Giacalone, Vito. *The Eccentric Painters of Yangzhou*. New York: China House Gallery, China Institute of America, 1992.

Liu Gangji 劉綱紀. *Gong Xian* 龔賢 (Gong Xian). Shanghai: Shanghai People's Fine Art Publishing House, 1962.

Nie Chongzheng 聶崇正. *Qingdai gongting huihua* 清代宮廷繪畫 (Palace Paintings in the Qing Dynasty). Beijing: Wenyu chubanshe, 1992.

———. *Yuan Jiang he Yuan Yao* 袁江和袁耀 (Yuan Jiang and Yuan Yao). Shanghai: Shanghai People's Fine Art Publishing House, 1982.

Pan Mao 潘茂. *Zheng Banqiao* 鄭板橋 (Zheng Banqiao). Shanghai: Shanghai People's Fine Art Publishing House, 1980.

Rogers, Howard, and Sherman E. Lee. *Masterpieces of Ming and Qing Painting from the Forbidden City*. Lansdale, Pa.: International Arts Council, 1988.

Vinograd, Richard. *Boundaries of the Self: Chinese Portraits, 1600 – 1900*. Cambridge: Cambridge University Press, 1992.

Wang Fangyu and Richard M. Barnhart. *Master of the Lotus Garden: The Life and Art of Bada Shanren (1626 – 1705)*. Ed. Judith G. Smith. New Haven: Yale University Art Gallery and Yale University Press, 1990.

Xie Zhiliu 謝稚柳. *Zhu Da* 朱耷 (Zhu Da [Bada Shanren]). Shanghai: Shanghai People's Fine Art Publishing House, 1958.

Xue Yongnian 薛永年 and Xue Feng 薛鋒. *Yangzhou baguai yu Yangzhou shangye* 揚州八怪與揚州商業 (The Eight Eccentrics of Yangzhou and Commerce in Yangzhou). Beijing: People's Fine Art Publishing House, 1991.

Yang Boda 楊伯達. *Qingdai yuan hua* 清代院畫 (Academic painting in the Qing dynasty). Beijing: Zijincheng (Forbidden City) Publishing House, 1993.

Yang Xin 楊新. *Yangzhou baguai* 揚州八怪 (The Eight Eccentrics of Yangzhou). Beijing: Wenwu chubanshe, 1981.

Zheng Zhuolu 鄭拙廬. *Shitao yanjiu* 石濤研究 (Studies on Shi Tao). Beijing: People's Fine Art Publishing House, 1963.

Prepared by Elizabeth M. Owen

Traditional Chinese Painting in the Twentieth Century

Andrews, Julia F. *Painters and Politics in the People's Republic of China, 1949 – 1979*, Berkeley: University of California Press, 1994.

Bao Limin 包立民. *Zhang Daqian de yishu* 張大千的藝術 (The art of Zhang Daqian). Beijing: Sanlian shudian, 1986.

Chang, Arnold. *Painting in the People's Republic of China: The Politics of Style*. Boulder, Colo.: Westview Press, 1980.

Fu, Shen. *Challenging the Past: The Paintings of Chang Dai-chien*. Trans. Jan Stuart. Washington, D.C.: Arthur M. Sackler Gallery, Smithsonian Institution; Seattle: University of Washington Press, 1991.

Kandinsky, Wassily. *Concerning the Spiritual in Art*. New York: George Wittenhern, 1955. Chinese edition, Beijing: Chinese Academy of Social Sciences Publishing House, 1987.

Kao, Mayching, ed. *Twentieth-Century Chinese Painting*. Oxford: Oxford University Press, 1988.

Lang Shaojun 郎紹君. *Lin Fengmian* 林風眠 (Lin Fengmian). Taibei: Taiwan Jinxiu Cultural Publishing Co.; Beijing: Wenwu chubanshe, 1991.

———. *Lun xiandai Zhongguo meishu* 論現代中國美術 (On the fine arts of modern China). Nanjing: Jiangsu Fine Art Publishing House, 1988.

———. *Qi Baishi yanjiu* 齊白石研究 (Studies on Qi Baishi). Tianjin: Tianjin Yangliuqing Painting Bookstore, 1996.

———. *Xiandai Zhongguohua lunji* 現代中國畫論集 (Essays on modern Chinese painting). Nanning: Guangxi Fine Art Publishing House, 1995.

Li, Chu-tsing. *Trends in Modern Chinese Painting*. Ascona, Switzerland: Artibus Asiae, 1979.

Li Youguang 李有光 and Chen Xiufan 陳修範. *Chen Zhifo yanjiu* 陳之佛研究 (Study of Chen Zhifo). Nanjing: Jiangsu Fine Art Publishing House, 1990.

Shui Tianzhong 水天中. *Dangdai huihua pingshu* 當代繪畫評述 (Comments on modern painting). Taiyuan: Shanxi People's Publishing House, 1991.

Sullivan, Michael. *Art and Artists of Twentieth-Century China*. Berkeley: University of California Press, 1996.

———. *Chinese Art in the Twentieth Century*. Berkeley: University of California Press, 1959.

———. *The Meeting of Eastern and Western Art*. Berkeley: University of California Press, 1989.

Wang Jiquan 王繼權 and Tong Weigang 童煒鋼. *Guo Moruo nianpu* 郭沫若年譜 (Chronology of Guo Moruo). Nanjing: Jiangsu Fine Art Publishing House, 1983.

Wu Linxian 伍霖先. *Fu Baoshi lun hua* 傅抱石論畫 (Fu Baoshi on painting). Taibei: Taiwan Artists Press, 1991.

Xu Boyang 徐伯陽 and Jin Shan 金山. *Xu Beihong nianpu* 徐悲鴻年譜 (Chronology of Xu Beihong). Taibei: Taiwan Artists Press, 1991.

作者簡介

班宗華(Richard M. Barnhart)：耶魯大學藝術史教授,其主要著作包括:《八大山人的生平與藝術》(Master of the Lotus: The Life and Art of Bada Shanren, 合著, 1990 年出版);《明代宮廷與浙派畫家》(Painters of the Great Ming: The Imperial Court and the Zhe School, 1993 年出版);《天命:中國皇帝與藝術家》(Mandate of Heaven: Emperors and Artists in China, 合著, 1996 年出版)。現居美國紐黑文。

高居翰(James Cahill)： 加里福尼亞柏克萊大學終身藝術史教授。 其主要著作包括:《令人信服的形象:十七世紀中國繪畫的性質及風格》(The Compelling Image: Nature and Style in Seventeenth- Century Chinese Painting, 1982 年出版); 《畫家之實踐: 在古代中國藝術家是如何生活和創作的》(The Painter's Practice: How Artists Lived and Worked in Traditional China, 1994 年出版);《韻之旅:中國與日本的詩意畫》(The Lyric Journey: Poetic Painting in China and Japan, 1996 年出版)。現輪流在美國柏克萊市和中國北京市居住。

郎紹君：現任中國藝術研究院美術研究所近代美術研究室主任。其主要著作包括:《論現代中國美術》,1988 年出版;《現代中國畫論集》, 1995 年出版;《齊白石研究》, 1996 年出版。現居北京。

聶崇正: 現為中國北京故宮博物院研究員。其主要著作包括:《袁江與袁耀》(1982 年出版);《清代宮廷繪畫》(1992 年出版);《宮廷藝術的光輝》(1996 年出版)。現居北京。

巫鴻: 現為芝加哥大學中國藝術史教授。其主要著作包括:《武梁祠:中國早期繪畫藝術的思想內涵》(The Wuliang Shrine: The Ideology of Early Chinese Pictoral Art, 1989 年出版);《中國早期藝術和建築的豐碑》(Monumentality in Early Chinese Art and Architecture, 1995 年出版);《雙面屏: 中國畫的質地與表現力》(The Double Screen: Medium and Representation in Chinese Painting, 1996 年出版)。現居美國芝加哥。

楊新: 現任中國北京故宮博物院業務副院長、研究員, 並為北京市博物館學會副理事長。其主要著作包括:《揚州八怪》(1981 年出版);《國寶薈萃》(1992 年出版);《楊新美術論文集》(1994 年出版)。現居北京。

索　引